圖成行樂：
明清文人畫像題詠析論

毛文芳　著

臺灣 學生書局 印行

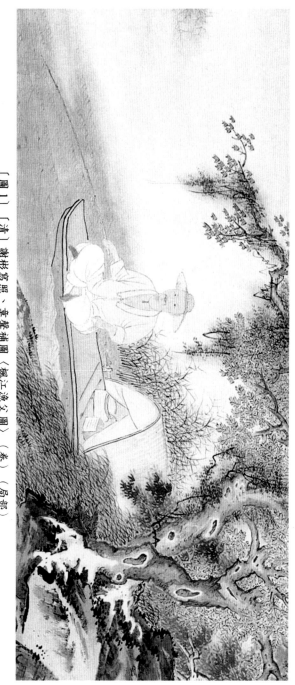

〔圖1〕〔清〕謝彬寫照、章聲補圖〈楓江漁父圖〉（卷）（局部）

像主：徐釚　原畫繪成時間：康熙14年乙卯（1675）

紙本，設色，畫心26*133cm，總長2000cm（含引首、拖尾）

畫心：小篆款「謝彬寫照」／行書款「乙卯九秋為菊莊先生補圖錢唐章聲」

上海楓江書屋　收藏／攝影

〔圖2〕〈楓江漁父圖〉引首／沈荃題名　右下角一枚鑑藏印：「章翼詵堂法書名畫記」

〔圖3〕〈楓江漁父圖〉引首／梁清標、周稚廉、吳農祥、曹爾垓、張昮、顧豹文題詠
中下方一枚鑑藏印：「歸安陸樹聲叔桐父印」

〔圖4〕〈楓江漁父圖〉畫心／補圖畫家章聲題款，納蘭性德、顧貞觀題詠
　　　　裱綾／江闓題詠　左下角兩枚鑑藏印：「公束」、「張鳴珂」

〔圖5〕〈楓江漁父圖〉拖尾／蒲舟、彭孫遹、陳僖、喬萊、梅庚、朱彝尊題詠

〔圖6〕〈楓江漁父圖〉拖尾／吳昌碩題識
右側五枚鑑藏印（上下依次）：「章翼詵堂法書名畫記」、「守瓶老人鑒定」、
「嗣家藏寶」、「稽古書林」、「子剛父」

〔圖7〕楓江漁父小像（版畫），18*12.8cm
《楓江漁父題詞》康熙乙亥（1695）菊莊刻本卷首
現藏浙江圖書館孤山分館

古來寫真在晉附有顧愷之為裴楷圖頰上添三毫殊覺神采殊勝南齊謝赫寫貌人物不俟對看所須一覽便工……源流甚勝也唐王維鳥孟浩然畫像于刺史亭東宋之苔寫……張阿房……先生喜松陵中僧道士貌……先生畢……其純合陰陽水墨白描始之為烏三朝老民七十三歲……其不見余近五載矣能不思之予他年六十上與陸君松處和枝真真一笑畫陸擇機吾其引鏡湿自寫君不見余近五載矣能不思之予他年……之情友丁鈍丁陸君隆乾隆二十四年閏六月五秋日金農記于廣陵僧舍之九師舊精舍館也

〔圖8〕〔清〕金農繪
〈壽道士小像〉（軸）
紙本，水墨，131.3*59.1cm
現藏北京故宮博物院
畫心右側／金農自書題記

〔圖9-1〕〔明〕陳洪綬繪〈何天章行樂圖〉（卷）右段／男像
絹本，設色，25.3*163.2cm，現藏蘇州市博物館

〔圖9-2〕〔明〕陳洪綬繪〈何天章行樂圖〉（卷）左段／女像
絹本，設色，25.3*163.2cm，現藏蘇州市博物館

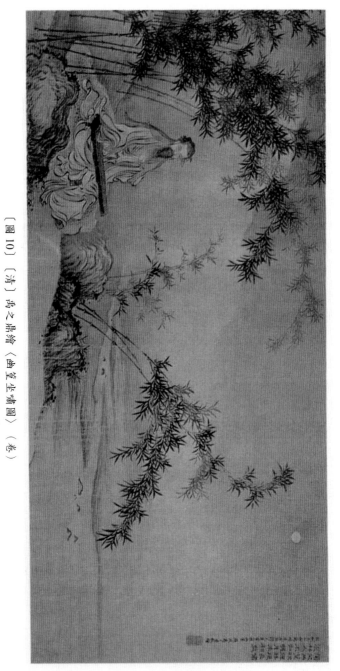

〔圖10〕〔清〕禹之鼎繪〈幽篁坐嘯圖〉（卷）

絹本，設色，36*77cm，現藏山東省博物館

畫心右上角／禹之鼎自題王維〈竹里館〉及跋識

〔圖11〕〔清〕禹之鼎繪〈雪谿圖〉（冊頁）

絹本，設色，51*56cm，現藏青島市博物館

畫心左側／禹之鼎自書畫名及跋識

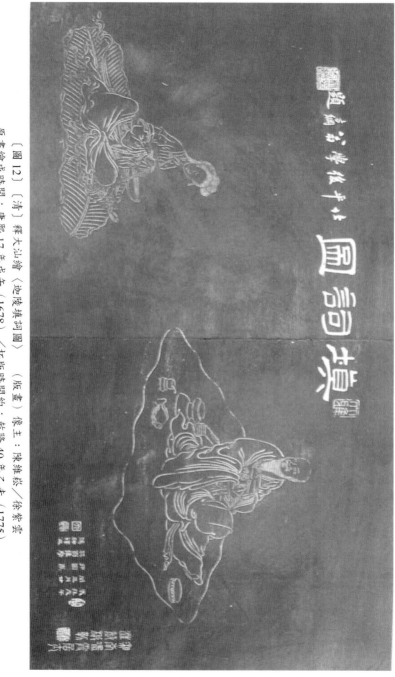

【圖 12】 〔清〕釋大汕繪〈迦陵填詞圖〉 （版畫） 樓主：陳維崧／徐紫雲

原畫繪成時間：康熙 17 年戊午（1678）／拓版時間約：乾隆 40 年乙未（1775）

上方／楷書題「填詞圖」，署「北平後學翁方綱題」

下方／「歲在戊午閏三月中卯圖，為其翁維摩傳神釋汕」

右下／「湖南補霞居士汪莪村摹勒」

拓本摺裝 1 函，現藏北京大學圖書館古籍善本特藏室

知音·善緣·靈光——代序

一封陌生的來函

2007 年清明後，我甫偕家父母與舍弟從常州省親轉赴上海回臺不久，打開郵箱，一封來自上海登錄著陌生帳號的函件翩然入眼，函中說道：

> 文芳教授：您好！
>
> 　素未相識，冒昧打擾，請您見諒。我因收藏〈楓江漁父圖〉手卷，得知您著有〈一則文化扮裝之謎：清初〈楓江漁父圖〉題詠研究〉一文，十分希望能有機會拜讀，不知能否得到一份大作的抽印本或影印件？如承慨允，不勝感激。
>
> 　如您有機會來上海，歡迎您來寒舍觀看〈楓江漁父圖〉。……

這封電子郵件引發我一連驚疑之思。早在 2003 年秋季，我已著手對清代徐釚的畫像〈楓江漁父圖〉及題詠展開研究。2005 年 8 月，在北京發表初步心得，旋投稿至《清華學報》，經遵循三位審查教授提供之寶貴意見大幅修正文稿後，刊登於 2006 年 12 月《清華學報》第 36 卷第 2 期。對我而言，「徐釚」的研究已經告一段落，意味著我終於可以為纏繞三年的研究個案劃下句點。不料，就在徐釚已淡出我的耳目領地之後，楊崇和先生的來函喚醒我一個逐漸渺遠的夢境。

當初最遺憾的是，筆者四下遍尋不得，以為該研究課題的核心材料〈楓江漁父圖〉業已失傳，無從考察畫面訊息，只在杭州的浙江圖書館古籍部看到了一幅木刻畫，可惜並非原畫。僅管如此，其實並不太阻礙我去探討該畫背後龐大的文化訊息：像主的心路歷程、題詠團體的世代與社群性格、題詠內容的仕隱辯證、

文化扮裝的繪像意識……等。在北京提出這篇研究論文時，曾獲得幾位教授的青睞，咸以為這樣的研究取向頗具興味。《清華學報》的一位審查教授也說，拙文像偵探小說一樣，充滿抽絲剝繭的閱讀樂趣。

楊先生是誰呢？他以〈楓江漁父圖〉喜從天降的收藏訊息誘惑著我，同時又令我忐忑不安。昔日從事徐釚的畫像題詠研究，立於「畫蹟不在」的前提下，自以為修改得完美無瑕的論述結果是否會因此動搖？收藏者有十足的立場質疑紙上談兵、閉門造車的我，難道他是來向這份沒有畫蹟佐證的研究成果下戰帖的嗎？來函因宣告畫蹟仍在人間讓我萬分雀躍，卻又因為消息來得有點遲而略感憾恨。

再度揣摩來函的語氣，分明就是一位真誠提供畫蹟訊息的大方貴人，顯然是我太以小人之心度君子之腹！無論如何，此刻的我都不可以假裝沒收到這封電子郵件，也不可以假裝以為〈楓江漁父圖〉已經失傳任拙文面世時對讀者睜眼說瞎話，出於一名以偵探自居的研究者的本能，我得珍視眼前這條重要的線索。

怎麼回函？來函者除了署名之外，未曾留下任何身分的信息，三字相連的姓名真是陌生，孤陋寡聞的我會不會在大陸研究如林的論叢中將之遺漏？他會不會是一位我有眼不識泰山的大學者呢？他究竟是誰？經 google 多項查詢並經本人證實，這位開門見山、簡潔俐落的楊先生，是留美微電子學博士，在上海一家科技公司擔任總裁，平日雅愛文人之物，在 2003 年拍賣會上購得此畫，因顏其室為「楓江書屋」。楊先生珍賞摩挲該畫已成為一名真正的專家，果不其然，在我寄達《清華學報》拙文抽印本次日，他便立即指出文中兩處錯誤。

異代知音

我揣想著：〈楓江漁父圖〉的收藏者與研究者萍水相逢的意義何在？

對這位品味高雅、鑑識精良的企業家來說，每回展開〈楓江漁父圖〉卷，那七十餘位老、中、青三代不同年齡、不同際遇、不同謀算的康熙文士，紛至沓來地現身眼前，輪番為徐釚的畫像提出觀畫心得。楊先生購藏〈楓江漁父圖〉，不僅想擁有它的稀世價值而已，更想掌握它完整的繪畫動機與時代脈絡吧！

雖「畫蹟不在」卻仍在象牙塔裡孜孜尋索的我，不斷追查徐釚在康熙十四年（1675）委請謝彬繪製此畫前後的心境如何？他陸陸續續邀請將近百人為他的畫

像題詠，他們到底是誰？說了些什麼？有些看似矛盾的對話為何這麼說？二十年後的徐釚仍未忘情於此，又為自己作一篇〈楓江漁父傳〉以呼應此畫，並蒐集題詠刊刻成集……。我曾經潛入徐釚的生命史與交遊圈中，試圖解開這幅畫卷留下的謎團。

讓世人瞭解三百年前有一位著名詞人徐釚，他曾經進取、曾經疑懼、曾經惶惑、曾經感謝、曾經茹苦、曾經懺悔、曾經昂揚、曾經自卑，剖析其中曲曲折折的心路歷程，這是研究者的職志，也因而有機會為收藏家楊博士貢獻一己心力。至於讓稀世珍寶的畫蹟成為研究者詮察文化真相的憑據，進而得到世人的理解，這是收藏家的願望。

畫像三百年以迄於今，或許再也沒有人比楊先生和我更瞭解徐釚了，本以為與七十餘則題詠纏繞的我，只是在象牙塔裡孤軍奮鬥而已，沒想到重洋之外原有知音。對徐釚來說，作為收藏家的楊先生，以及作為研究者的我，不約而同地成了他的異代知音。就在往返的幾十餘通信函中，我們建立了知音般的默契。

古畫邁步前來

既然已經把潛藏在夢境底層的徐釚喚回，接下來最期待的，就是看到這幅1675 年謝彬為徐釚繪製的畫像。萬分感激，我終於看到了〈楓江漁父圖〉的全貌，這幅三百餘年前獲得眾多文士青睞題贈的畫蹟，鮮麗如昨。我摒住自己的呼吸，惟恐一吐氣，畫面就會從眼前消失似的。以滑鼠在 26*133 釐米的畫心上下來回挪移，雖然拙文一開始就引用了納蘭性德與顧貞觀的題詞，但是當我看到畫心尾端他們二人並排題詞的原始狀貌時，真如幻夢一般，令人不敢置信。穿過這些躍動的筆跡，我彷彿看到了他們二人就著光源，吮墨舐筆的身影。

毫無保留地，楊先生慷慨地將題籤、畫心、拖尾全長 2000 釐米的完整卷面一一拍成數位影像提供給我，利於筆者審視細節，重作考述。在徐釚「再認識」的過程中，我由畫面訊息產生的任何疑惑，也一一得到楊先生悉心覆解。

徐釚畫像坐鎮在楊先生的「楓江書屋」中，21 世紀初的晨曦或月色照映在17 世紀末誕生的江南畫卷，光影流蕩間，那漁父綸竿踞坐，水岸有丹楓綠蘆，吳江一帶煙靄連天，七十幾則題詠筆墨酣暢、淋漓如新，那些個性化的簽名題署

與朱砂鑑印，以及更多畫像題詠背後的故事與心思……。這些不僅屬於像主徐釚個人而已，不僅屬於波臣派畫家謝彬而已，不僅屬於七十餘位題詠的國士而已，不僅屬於康熙十四年開始的那些年頭或吳江那個地區而已。它因為進了楊氏府邸而成為楊博士人生一個美好的環節，然後輾轉透過研究者的偵察公開，邀請有緣的讀者一同觀覽。〈楓江漁父圖〉自古代邁步前來，期能成為 21 世紀的文化新寵。

收藏家的慷慨大氣

唐太宗其實是私心吝嗇的，因為他把生前透過蕭翼向辨才和尚巧取得來最鍾愛的那幅王羲之〈蘭亭集序〉帶進帝王墓塚，使後人無緣得見，僅能在馮承素鉤摹的「神龍本」中緬想一代風流。所以，世上有一種人最是慷慨大氣：願將苦心祕藏的傳世之寶公諸於世，就這一點而言，何國慶與楊崇和兩先生是比唐太宗更令人敬佩的典範。

兩年前，筆者亦有緣結識另一位臺灣著名收藏家「何創時書法藝術基金會」董事長何國慶先生。何先生的收藏重心為晚明書畫，近來更有意成立一個晚明生活美學的網站，期將購藏的珍品公諸於世。一位是「楓江書屋」的屋主，一位是「晚明美學網」的網主，二人既是現代成功的企業家，又是今之古人，他們珍護文化遺產的眼光與襟懷脫去世俗蹊徑甚遠，讓人心嚮往之，他們在企業成功之餘對文化遺產挹注的心力，令人萬分佩服。

與何先生在中正大學寧靜湖畔咖啡座相談的那個午後，真是一件愜意又愉悅的經驗。當時內心激盪著何先生專程來訪的感動，又對其貢獻文化的志業深感欽佩，尤其何先生對庋藏之晚明書畫如數家珍的專業程度，更讓曾著有一部晚明專書的筆者汗顏不已。收藏家何先生一掃傳統文人藏品祕而不宣之習，這位飲食簡素、態度謙和的企業家，有著文化瑰寶與世人共享的大氣魄，既讓收藏品靜態展覽，又要架設網站供讀者點閱，對古物實有再造之恩。此外，又慷慨提供學界研究之需，當他得知我正著手於明清文人畫像題詠研究時，不僅力邀筆者往赴基金會調閱禹之鼎繪〈許力臣給諫小影〉畫蹟，更隨即委由基金會執行長吳國豪博士寄來全幅數位檔以供進一步研究之用。

像何國慶、楊崇和兩位企業家對研究者珍貴文獻的不吝提供，會讓我想起明清時期鄉紳或富豪對於文士的贊助文化。他們提供了筆者文獻匱乏之際的實質幫助，對拙著的形成有著不可或缺的貢獻。收藏家是中國稀世之寶的守護神，也是素昧平生的研究者學術生命的貴人，他們的慷慨使拙著煥發無比優雅的光彩，同時也造福了閱讀以第一手文獻研究而成專書的讀者。

生命奇遇的偶然與必然

就像是生命裡任何一次的奇遇一樣。

2001 年，偶因一時興起，在家裡書架不經意翻開《明清人題跋》下冊，看到寥寥數頁的《張憶娘簪華圖卷題詠》甚覺有趣，便展開清初蔣繡谷為姬妾張憶娘繪像的一則故實研究。兩年後，當張憶娘課題結束後，信手翻至下一頁，就是《徐電發楓江漁父小像題詠》一卷。由張憶娘到徐釚，由臺灣到北京到上海，直到 2007 年與三百年前的〈楓江漁父圖〉畫蹟相遇，莫不是出於一連串偶然而奇妙的因緣。時光倒流，如果二十餘年前經濟拮据的我，經過台北市重慶南路，沒瞧見世界書局門口掛出的「圖書大清倉」紅布條，肯定不會走進書局並買下定價三折的《明清人題跋》。如果我買下了這套書，卻任其擠塞在書房僻角，始終沒去翻開它。倘若《明清人題跋》下冊並未從鄧實編的《美術叢書》輯出《徐電發楓江漁父小像題詠》一卷，倘若我沒有投稿到將論文摘要掛在網上提供學者蒐尋的《清華學報》……。另一方面，如果楊先生在拍賣會場上買下的是另一幅畫蹟，如果他沒有上網蒐尋〈楓江漁父圖〉的相關訊息，如果他沒有來函向我索取論文抽印本……，以上任何一個時空變換或環節漏失，我的人生際遇就會不同，當然這部書也不會是目前這個模樣。

佛家曰：百年修得同船渡。不只人與人相逢靠的是緣份，人與物的相逢亦然，那麼，研究者與學術課題的相逢，同樣也要善緣具足，學術研究其實就是不斷的結緣之旅。

對胸無大志的筆者而言，近年從事畫像題詠的研究，並非發了什麼宏願，企圖解決什麼文化上的疑難雜症，說是起於一種奇妙的因緣更為恰當。譬如昔日《唐詩畫譜》的研究，只是起於一個毫無所圖的動作而已。當時筆者剛剛搬家，

清理書房時，為了拂去那部躺過六個寒暑積塵滿佈的舊書，一切便從《唐詩畫譜》漫不經心的翻閱開始。……

說來偶然的相遇，其實又像是命中注定。

我的母親喜愛用照片記錄家庭生活史。吾家姊弟由出生、襁褓、幼童、成年、結婚、生育，每個重要生命禮俗留下的影像，母親都慎重其事、按人分類地整理成冊，我們的人生都有條不紊地記錄在家庭照相簿的冊頁裡。因此，我的成長史是眾多影像的拼貼，不自覺地促成了一股潛在心底的動能。結果並未端起相機的我，卻曾執起畫筆。大學時代，斷斷續續地在畫室裡以炭筆塗抹了一段素描時光。畢業後在中學任教，約有兩年的時間，師從林韻琪老師習篆隸、繪花鳥。實在是因為忍受不了自己的一隻鈍筆，以及棉紙上繪出那板滯無神、不成形樣的圖像。……於是棄墨逃筆，在教課之餘，跑回師大夜間部旁聽王秀雄教授的「西洋美術史」、王友俊教授的「中國美術史」，懵懵懂懂地張開了自己中西美術史的眼界。進了研究所，龔鵬程與顏崑陽兩位恩師分別在中國美學與藝術思想的領域，拓展了筆者的知識視野。後來到台大藝術史研究所旁聽前故宮博物院院長石守謙教授開設的四門課，再進一步建立筆者中國畫史與相關論題較為系統性的認知。尤其石教授在每回將近五個小時的討論課堂上，循循善誘、反覆致問地帶領學生細密思維與入裡探求的經驗，對筆者影響深遠。

回首舊時路，看似偶然隨興、信步走來的軌跡，卻有環環相扣的必然性存在。人與人、人與物、研究者與學術課題之種種相逢，誠然是偶然的因緣，而相互選擇，彼此靠近，卻不能不說是磁吸的必然結果。

圖像的靈光

筆者近幾年來，流連於何天章、金農、徐釚、陳維崧、王士禛的畫像裡，躋身成為諸多畫像兩、三百年來的觀眾之一。這些「各有所圖」的畫像，因為時代的隔膜全都罩上了神祕的面紗，有待研究者一一掀揭。在畫像裡，何天章是一位享受酒色歌舞之樂的退職軍官。揚州八怪之一的書畫名家金農，千姿百態地遊走於各種人際網絡之間。四十歲的徐釚，扮成江湖逍遙垂釣的漁父，卻一心寄掛魏闕。有徐紫雲拈簫相伴的陽羨派詞宗陳維崧，寬體撫髯，執筆找尋靈感。王士禛

以多重圖像記錄一生的恩遇與理想,使他「文學正宗」的聲譽更加確立。……

　　儘管不是攝影照片,而每一幅傳世可見的畫蹟真有班雅明(W. Benjamin)所謂的「靈光」。畫家為像主安置了配角人物,為補白設計了美好襯景,為活潑畫面而替像主設計各種姿儀,然而像主仍透過銳利的眼神或暗示性身姿企圖主宰這個畫中世界。至於題詠文字的介入,亦奮力地讓配角與襯景退位。這些歲月淘洗下寂寞已久的畫像與題詠,看似隱密而沈靜,卻宛如筆墨飛躍而成的浮動靈影,穿梭古今來到筆者眼前。再也遮掩不去的是,畫家曾經為像主注入的生命願想,以及觀眾彼時為畫像留下的筆墨心聲,聚合而成畫卷上的點點靈光,火光微微閃爍地向著 21 世紀的我頻頻放電。誠摯希望這些點點靈光,也能緊緊吸引住本書讀者之眼。

文獻採錄之旅途景致

　　採錄題詠文獻的過程確實耗費心思,除了上述兩幅畫蹟獲得收藏者慨借之外,另外還有不期而遇的驚喜。2005 年 8 月間,筆者與臺灣一行學者在顏崑陽、呂正惠兩位知名教授帶領下,前往北京參加學術論壇。在拜訪北大諸教授的行程中,筆者二赴北大圖書館古籍特藏室,浸潤於架放古籍的書庫木香之中。不經意瞥見展列的櫥窗內,懸掛著數幅標為《卞永譽畫像》的彩色圖頁。經顏、呂二位師長懇請,承蒙古籍部沈乃文主任俯允將當時尚未標目的《卞永譽畫像》委請館員協助借觀,此為康熙時期文人畫像的又一力證。稍早兩天,筆者透過北京外語學院張雁教授引導,已先赴巍峨的北大圖書館後進的特藏室,調閱了《陳維崧填詞圖暨題詠》兩個本子,並由北大研究生李偉群小姐協助拍攝採錄題詠。因為這次的發現,筆者得以順利寫成本書第五章。

　　偉群陪著我步出圖書館,漫步於校園中,她告訴我北大的「一塌糊塗」(一塔湖圖:博雅塔、未名湖、圖書館)。在未名湖畔流連,於塞萬提斯像前駐足……。民初以來令人嚮往的北大自由學風,化為 21 世紀初秋的一股輕風,以及依然溫熱的日暖,撫觸漫漾一身。三三兩兩的學生在林蔭小徑與我們擦肩相錯,清脆的嗓音拂過耳膜。圖書館新建築外觀有著端凝肅穆而厚重的線條與光澤,館內古籍特藏室瀰漫著文獻沈靜的木質香氛。與張雁教授、偉群小姐在藝園餐館裡愉悅地品

嚐北方快炒……，這些感官印象在我這個南方客的腦海裡深深烙下記憶的痕跡。

筆者由各種書畫圖目中一一鉤稽相關畫蹟及現藏地，展開了一段調借的旅程。在藍色琉璃瓦、白色牆垣的南京博物院，透過保管部凌波主任與館方人員劉勝先生、崔燕小姐的親切協助，筆者於觀畫室裡一一採錄了多幅清代文人畫像的題詠。在長江北岸新建的揚州博物館內專屬攝影棚，袁館長指示保管部高榮主任與攝影師王曉濤先生，以高階數位相機為我親自拍攝了禹之鼎的兩幅畫像：〈喬介夫先生小像〉、〈念堂肖像〉。又赴於晚清租借時期之英國領事館舊址成立的鎮江博物館，由鄭館長親自陪同筆者拍攝〈杏園雅集圖〉與〈蒹葭書屋圖〉兩幅畫蹟。

筆者曾透過浙江大學中文系周明初教授協助，囑託研究生張萍小姐陪同往赴浙圖孤山分館，該館座落在孤山南麓，面對西湖，外觀是一棟西式建築，據悉舊日曾是德國王子的行館。筆者在這棟充滿歷史色調的建築中，見到了康熙乙亥（1695）菊莊刻印徐釚著作三種：《南州草堂集》、《楓江漁父圖題詞》、《青門集》。另外，筆者又透過浙大中文系徐永明教授引介認識任職於上海復旦大學圖書館的楊光輝博士，熱誠謙和的楊博士為筆者找尋到久訪不得於青木正兒〈題畫文學の發展〉文中提及的一筆資料：顧修《讀畫齋題畫詩》，筆者由此得以建立康熙著名國士畫像的圖譜。

兩年來，經多方垂詢與溝通，更因為四方熱誠的專家朋友襄助，筆者得以陸續往訪北京、杭州、紹興、上海、南京、揚州、鎮江……等地的博物館與圖書館，順利採集研究相關的善本與畫蹟，這些古文獻的訪查與筆者北京及長江沿岸名城之行腳結合在一起，行囊裡滿滿裝載的，一部份是珍貴的古畫文獻複本，另一部份則是古意盎然的旅途景致，其中包含了濃郁芳馨的友誼風光。

謝誌

一連串的發現之旅，奠基於來自四方無止盡的善緣與助力之上。

感謝恩師顏崑陽教授的邀請而有北京豐收之行。感謝本系謝大寧主任的鼓勵與催促，以及羅仁權校長的成全，筆者終有杭州與江南名城之行。感謝浙大文學院廖可斌院長、盛曉明副院長、中文系吳秀明主任、語言所方一新主任與王雲路

教授賢伉儷、以及古代文學與文化研究所沈松勤所長、周明初、徐永明、樓含松諸教授於筆者在杭期間的多方關懷與照顧。感謝古籍所吳土法教授引領搭乘滬杭線抵達上海。感謝陳韻師與筆者首訪杭州、紹興、上海、南京、揚州、蘇州等地時，互為旅遊良伴，途中並給予筆者採錄資料最多的協助。其中特別值得一提的是，這幾年筆者在杭州、常州、南京、蘇州、揚州、鎮江等地四處奔波，幸賴祖籍常州表兄張建華先生以專車接送，在寧杭、滬寧、揚溧、蘇嘉杭等高速公路間往來穿梭，途中有表嫂文清談話相伴，還有表侄張英、張勇的迎送之誼，皆使得異地之旅更為順暢與倍增溫馨。

幾年來，投入筆者研究工作的助緣甚眾，舍弟毛明華博士成為我相機機種與拍攝技術升級的最佳顧問，身為電機系教授的他，曾一度出馬充當我的超級書僮，往赴南京博物院為我拍攝許多重要的畫蹟題詠。我與英國倫敦大學博士侯選人陳慧安小姐初次相識，即因陳葆文教授的情誼得到陳小姐跨刀相助，為我拍攝《卞永譽畫像》部份圖面。暨大王學玲教授二話不說、捲袖抄膽的豪俠情誼，皆令我感念不已。具有普林斯敦大學博士學位的同事楊玉君教授，以其精湛的英譯能力帶領筆者閱讀 Richard Vinograd 的論著，提供筆者撰寫本書第二章時諸多寶貴的觀點。香港大學中文系黎活仁教授，除了邀請筆者參與兩場別開生面的學術會議之外，幾年來陸續編有一系列散文選，看重筆者邀為撰稿人之一，讓筆者在嚴肅的論文寫作之餘，又有再度提筆書寫抒情散文的機會，鬆活文思。

琬琳、幼馨兩位纖秀靈俐的女孩，曾經遠從北京、天津為了省卻運費，精打細算地為我扛回了一大箱明清人物肖像畫冊。俊慶是我駐在台北的「特派報馬仔」，總是以他敏銳的嗅覺及時捎來最新會議動態與出版訊息。琬琳、幼馨、雅雯以接力的方式，在台北跑遍各大圖書館，一部部地過濾畫冊、鍵入圖說，並拍攝存檔，將積卷成帙的材料，交由嘉義的靖雯、智光建置而成一個愈加龐大的數位資料庫。擁有書法與篆刻良好素養的孟宸，是我專屬的書法翻譯機，〈迦陵填詞圖〉、〈何天章行樂圖〉、〈楓江漁父圖〉、〈歸舟安穩圖〉、《卞永譽畫像》……等畫面上龍飛鳳舞的草行隸楷各式書體，均被他一筆一畫地收服轉碼而成電腦可以讀解引用的「新細明體」。長期以來，芳祥、毅潔、蒝令是我沒有後顧之憂的經費總管。與我相伴七年的雅琳，總是適時提供我包括精油芳療在內稀

奇古怪的各式需求。其他許多歷屆可愛的同學們：佩君、柏寬、偉志、念萱、冠伶、詞萍、姿尹、玉梅、于婷，馨慧、婉真、千芸、如芳、鈺雯、于穎、小維、婉瑤、瓓真、苡嫚、曉娟、鈺珊、艷如、欣倫……等，真可謂前仆後繼，若沒有他們的辛勞鍵字，康熙時期成百上千的畫像題詠現在依舊零散在不同古籍的書頁，寂寞無人理。

筆者還要感謝「國家科學委員會」長期的經費補助，以利筆者相關研究之實質推展，這都拜賜於擔任筆者研究計畫案的歷年審查教授，對筆者許多不成熟想法的肯定與寬容。期刊論文的投稿，許多匿名教授不吝提出寶貴的審查意見，破除筆者為文的盲點，並點出許多具體可行的修改方向……，終使論文公開面世時能將缺失降到最低，皆令筆者不勝感謝。還有在明清文學、中國畫史、題畫文學、圖像文化、方法學等領域的海內外專家學者與師長同好，以不計其數的論著提供本書各個面向的啟發，凡此皆為筆者本書無法一一列舉的幕後功臣。出版方面，學生書局鮑邦瑞總經理給予筆者最為及時的贊助，編輯陳蕙文小姐溫柔細緻地為本書打理門面，均令筆者銘感於內。

何況還有家人默默的支持。公公婆婆不僅細心照顧我，更為我分擔照料孩子生活起居的重任。遠住台北的家父家母，透過無遠弗屆的 skype，給予我零距離、零時差的貼心關懷。文娟與昭輝總會適時捎來溫暖的鼓舞。夜闌人靜時與明華的網上即時對話，每令我心愉悅，偶而捎來一二樂曲，也往往暢活我昏昏欲睡的神思。密合著筆者研究歷程的是觀觀與詮詮的成長，她們由孩童長成了少女，與她們共用書房的我，傾聽與分享她們的喜怒哀樂與人生願望，成為我生命中的無價之寶。外子維新的角色如何？近年來比我加倍忙碌於事業的他，雖不像往昔有足夠的閒暇清談相伴，卻在我心底鋪就一道穩實的力量，倘若我是一只風箏，飛得再高再遠，緊緊牽繫的，永遠就是他所在的家的方向。

到此筆者終於恍然大悟，一部書的寫成，真正是：出之於己者太少，而得之於人者太多。本書出版在即，回思過往，內心充滿無限感恩之意，在此願向本書形成過程中所有厚愛筆者的專家、學者、師長、同好、親人、朋友們深深一躹躬。

〔附記〕：**本書各章的發表情形如下：**

第一章、〈觀看自我：明人的畫像自贊〉

　　2006 年 8 月 21-22 兩日，先以〈觀看自我：明人畫像自題析論〉一文，發表於「2006 年明代文學與文化國際學術研討會」（杭州：浙江大學文學院、浙江大學古代文學研究所主辦），後以會議論文之前 1/2，改題為〈明代陸樹聲之畫像自題析論〉，收入廖可斌主編《2006 明代文學論集》（杭州：浙江大學出版社，2007 年 7 月），頁 250-265。

第二章、〈樂此不疲：金農的畫像自題〉

　　2006 年 11 月 25 日，以〈樂此不疲：清代金農（1687-1763）的畫像自題析論〉一文，發表於「國科會中文學門 90-94 年研究成果發表會」（彰化：彰化師範大學國文系受委託主辦），後全文收入林明德、黃文吉總策劃，《臺灣學術新視野》〔中國文學之部一〕（台北：五南圖書公司，2007），頁 497-561。

第三章、〈色隱與遊戲：陳洪綬〈何天章行樂圖〉題詠〉

　　2007 年 8 月 21-23 三日，以〈行樂與遊戲：陳洪綬〈何天章行樂圖〉及其題詠探論〉一文，發表於「2007 明代文學與文化國際學術研討會」（福建武夷山：明代文學會、福建師範大學文學院主辦）。

第四章、〈一則文化扮裝之謎：徐釚〈楓江漁父圖〉題詠〉

　　2005 年 8 月 18-20 三日，以〈一則文化扮裝之謎：清初〈楓江漁父圖〉題詠研究〉一文，發表於「2005' 中國古代文藝思想國際學術研討會」（北京：北京首都師範大學主辦），後徵得主辦單位同意未收入會後論文集，經大幅修改後，以同題刊登於《清華學報》第 36 卷第 2 期，頁 465-521。

第六章、〈揄揚聲譽：王士禎的畫像題詠〉

　　2007 年 6 月 21-22 日兩日，以〈王士禎（1634-1711）的畫像題詠〉一文，發表於「第十屆文學與美學暨第二屆中國文藝思想國際學術研討會」（淡水：淡江大學中文系、北京首都師範大學文學院主辦）。

　　本書各章乃筆者四年來主持國科會研究計畫的成果結集：

93 年度「悅目與扮裝——明清畫像題詠研究（1/2）」（NSC93-2411-H-194-020）、

94 年度「自我的觀看與凝思：明清畫像題詠研究（2/2）」（NSC94-2411-H-194-025）、

95 年度「〈迦陵填詞圖〉題詠研究」（NSC95-2411-H-194-030）、

96 年度「王士禎及康熙時期的畫像題詠研究」（NSC96-2411-H-194-020）。

　　為求本書體例前後一致，筆者針對原先各文之題目、章節標題及內容，作了適度的修整，已非發表之初的原貌，謹此說明。

圖成行樂：
明清文人畫像題詠析論

目　次

附　編

圖成行樂：明清文人畫像題詠析論（詳目）

附　編

導論編／圖成行樂

世界不過是一副永恒擺動的鞦韆，其中的一切事物也都在不停地搖動：大地、高加索的山岩、埃及的金字塔。……我無法把握我的對象：他飄忽不定，搖搖晃晃，像醉漢那樣。我此刻捕捉到的是我正與他打交道時的狀況，我描繪的不是他的本質，而是他一時的形象，……記錄下來的不過是繁複多變的事態、游移不定甚至前後矛盾的思想……。

~16 世紀·法國作家·蒙田（*Michel de Montaigne*）

導論編／圖成行樂

壹、明清時期的文人畫像：行樂圖

一、小引

陳維崧（1625-1682）曾為好友雪持的一幅畫像題詞，曰：

> 屈指生平，衣葛知寒，食梅苦酸。倩冰綃數尺，圖成行樂，梨園一曲，譜
> 出邯鄲。富貴何常？男兒自有，除卻昇天作底難。掀髯處，怪六花一夜，
> 白盡江山。
> 長空舞絮漫漫，縱漢苑吳宮夢裡看。喚燕支小婦，霓裳夜讌，迴波別隊，
> 毳幙春寒。滿院紅肌，一簾香雪，老放英雄此內閒。吾狂甚，嚮畫中笑
> 乞，最後雙鬟。（〈沁園春　為雪持題像即次原韻〉）❶

作者摹寫畫像景致，屋外寒夜大雪紛飛，屋內霓裳漫舞、夜讌歌聲。維崧有小字
注曰：「像作大雪中數燕姬箏琶夾侍」，畫面的像主雪持中坐，燕姬彈箏奏琶簇
擁。雪持似乎與失意的維崧際遇相侔，詞中透露了人生不言而喻的辛酸：「屈指
平生，衣葛知寒，食梅苦酸」，茹苦如何自甘？幸而維崧還能放曠地掀髯，瞧見
一夜雪花，白盡江山。簾外香雪寒寂，屋內紅肌熱鬧，富貴無常，英雄不妨老放

❶ 引自陳維崧《陳迦陵文集》（全 2 冊）（《四部叢刊初編》，集部，第 281-282 冊，上海涵芬
　樓影印惠立堂本，據商務印書館 1926 年版重印，上海：上海書店，1989），第 2 冊，卷 25，
　頁 5b。

於此。走筆至詞尾，維崧對著畫面仍不忘打趣，笑乞迴波別隊最後那位侍兒雙鬟，苦中作樂。

陳維崧為好友雪持所題之圖，即是這樣一幅寒夜擁姬歌讌的畫像，詞曰：「圖成行樂」，在冰綃尺幅繪成的這種畫像，明清文人別稱「行樂圖」。

明末有一則笑話曰：

> 一人要寫行樂圖，連紙墨謝儀，只肯出銀一分。畫者乃用水墨，於竹紙上畫一背像。其人曰：寫真全在容顏，如何背了？畫者曰：我勸你莫把面孔見人罷。
>
> 評語曰：此人還算不吝，何也？吝者并行樂圖亦不畫也。❷

這則笑話指出的「行樂圖」也是個人畫像，著重容顏的寫真，與上述陳維崧為雪持所題的畫像略有不同。清代乾嘉年間的袁枚（1716-1798），在一則詩話中提及：

> 古無小照，起于漢武梁祠畫古賢烈女之像，而今則庸夫俗子皆有一行樂圖矣。古無別號，起于史衛王，紈袴子弟創「雲麓」、「十洲」之號，互相稱栩，而今則市井少年皆有一別字矣。索題者累百盈千，余不得已，隨手應酬。嘗口號云：「別號稱非古，題圖詩不存。」偶然翻撷《全集》，存者尚多，可見割愛甚難。然所存，亦十分中之一二。❸

作者一開始指斥的「庸夫俗子」，不正就是上述笑話的主人翁嗎？文中又指出了時人繪像索題的普遍現象，袁枚的抱怨，可謂鮮活地道出了時人繪製行樂圖、動輒索求題詠的狂熱程度，以及名士疲於應付的窘境。袁枚將「小照」與「行樂圖」並稱，「行樂圖」究竟是什麼？

❷ 引自鄧志謨編《新刻洒洒篇》，收入政治大學古典小說研究中心主編，《明清善本小說叢刊初編》第7輯（台北：天一出版社，1985），卷5，頁22a，「行樂圖」條。

❸ 袁枚著、王英志校點《隨園詩話》，收入王英志主編《袁枚全集》第參冊（南京：江蘇古籍出版社，1993年），卷7，第57條，頁223。

二、行樂圖概說

「行樂圖」是明清畫像的一種。據王伯敏所指，民間畫工對繪像有各種稱呼，或稱寫真、傳神。畫老人像稱「壽相」，畫婦女像稱「福樣」，畫一家大小稱「家慶圖」或「合家歡」，至於畫一人或與朋友詩酒琴書，或子孫輩繞膝的稱「行樂圖」。❹張啟亞將明清畫像分成：1.寫祖先遺容的「買太公」或稱「喜神」，2.將數代人同繪於一幅立軸上的「家堂圖」，3.「行樂圖」，4.「小像」。❺華人德分成：1.行樂圖、2.半身影和大影、3.題材畫、4.畫像集。❻單國強分成：1.行樂圖、2.雅集圖、3.風俗畫、4.肖像畫4種。❼綜合以上諸家關於明清畫像的名稱與說法：就人數而言，有個像，也有多人合像。就性別而言，有男像，也有女像；就題材而言，有的即景寫照，也有的置入風俗或典故。就型式而言，有單幅或卷或軸的畫蹟，有單頁插圖，也有編輯成套、成冊者。畫像具有一定的功能，大致可別作紀念性的先人遺像或家族合像，以及懸掛賞玩的生活寫照兩大類。作為家族紀念性質者包含了家堂圖、家慶圖（合家歡）、以及喜神（祖宗遺像，喪事懸掛與供祭追悼的半身影、大影），❽賞玩的生活寫照包括了數量龐大的行樂圖與小像，為畫主生前委請畫家所繪之像，用以自賞。長期以來形成傳統的祖宗大像、或多代共像的家堂圖，採取方便懸掛的立軸形式，行樂圖與小像則

❹ 引自王伯敏編《中國繪畫通史》（全 2 冊）（台北：三民書局，1997）下冊，〈明清的繪畫〉，頁 1062。

❺ 詳參張啟亞〈中國的肖像畫〉，收入梁白泉主編《南京博物院藏中國肖像畫選集》（香港：大業公司印行，1993），頁 15-23。

❻ 華人德將歷代人物圖像的種類分成畫像、線刻畫像（含木刻、石刻）、雕塑像、照片等 4 大類。在第 1 類畫像下，再分成行樂圖、半身影和大影、題材畫、畫像集等。詳參華人德〈中國歷代人物圖像概述〉，氏編《中國歷代人物圖像集》（上海：古籍出版社，2004 年，11月），頁 14-25。

❼ 參見單國強〈明清繪畫的社會文化內涵芻議〉，收入楊新主編《故宮博物院藏明清繪畫》（北京：紫京城出版社，出版時間不詳，序年 1994），頁 12-14。

❽ 對像主寫生或者揭帛、追寫而繪製的半身影和大影，用於喪事時懸挂，以及日後逢年過節供祭的祖宗神像，均居正面肖像，神庇端莊，甚至流於木僵枯索。這兩種一般都在畫面背後或像軸的簽條、詩塘寫上像主的官職、諱字，而畫工一般不在畫上落款，可能是畫工卑微或喪事不祥之故。詳參華人德〈中國歷代人物圖像概述〉，同註❻，頁 15-16。

以適合卷舒自如的橫卷、短幀或大小冊頁呈現以便於賞玩，甚至也有畫家將小像畫在摺扇扇面上。❾

由此說來，「小像」的訴求在於呈現畫主的美好容顏與狀貌，如上引笑話與袁枚詩話所說的「小照」。「行樂圖」強調的是像主悠遊閒適的生活樣態，如上引雪持的寒夜擁姬圖。明清文人經常將兩個名詞混用，二者均表徵畫主愉悅情境下的幽閑神貌，故皆謂其「行樂圖」，亦無不可。至於像主委請師友、名流在畫幅周圍題詠作贊，則形成了圖畫之外的另種景觀。

行樂圖在宮廷人物畫中占有重要比例，明清出現許多帝王行樂圖，較帝王儀相更富生動的形象與濃厚的皇家生活氣息，或在宮中娛樂、賞景、過節，或外出游覽、圍獵、野宴。作品在炫耀帝王高貴氣派的同時，也流露出家庭生活的歡悅之情。這類多出自宮廷畫家手筆的作品，手法精細，無論人物、服飾、情節、環境都具寫實性，無疑留下足以徵信的歷史圖像，是研究明清宮廷史必不可少的形象材料。❿由現存畫蹟來看，皇帝的行樂圖樣式，最早可推溯至唐代反映帝王生活的圖畫，如閻立本（?-673）的〈步輦圖〉，描繪唐太宗召見吐蕃松贊干布迎娶文成公主的使臣祿東贊的情景，乃政事紀實性的畫像。其他見諸著錄者尚有：李思訓（651-718）〈明皇摘瓜圖〉、吳道子（685-758）〈明皇受籙圖〉、韓幹〈玄宗試馬圖〉等。唐代這種描繪現實人物生活行止的畫像，正是後世行樂圖的濫觴。⓫至於真正冠上「行樂」字樣，要到明代初年的〈宣宗行樂圖〉。

❾ 博物館與私人收藏家都注意搜集這一類畫像，北京故宮博物院、上海博物館、南京博物院收藏最富。如：故宮博物院藏元代〈楊竹西像畫卷〉（元王繹繪像、倪瓚補景）、清代金農、高鳳翰的〈自畫像軸〉，上海博物館藏明代〈董其昌像頁〉（曾鯨繪像、項聖謨補景）、清代〈江藩像卷〉（丁以誠繪像、費丹旭補景），南京博物館藏清代〈黃丕烈像扇面〉（翁雒畫）……等。參見華人德〈中國歷代人物圖像概述〉，同註❻，頁14。

❿ 參見單國強〈明清繪畫的社會文化內涵芻議〉，同註❼，頁12。

⓫ 參見張啟亞〈中國的肖像畫〉，同註❺，頁10。

三、明代的行樂圖題詠蘊義

㈠ 明宣宗行樂圖

　　中國為皇帝后妃立像的傳統淵遠流長，各代均有表現威儀的皇帝像傳世。皇帝像多為巨幅掛軸，像主或坐或立，有些立像尺寸比真人還大，氣勢雄偉，具有天下尊仰的凜凜威儀。❷明代皇帝顯赫威儀的帝王坐像構式，在太祖時期便已形成，太祖、成祖、宣宗、世宗均以坐像傳世。例如〈明宣宗坐像軸〉〔圖1〕，龍姿鳳眼，戴帽著服，手扶玉帶，微側端坐於龍椅之上。畫面龍座、地毯、朝服、飾件等花紋，刻畫精細，設色富麗，形成很強的裝飾效果，將人間帝王的尊貴與威儀發揮至極。根據王正華研究指出，目前流傳的明宣宗行樂圖畫蹟有 4 幅，3幅藏在北京故宮，一幅藏在台北故宮，❸皆與顯赫威儀的〈宣宗坐像〉於構成意義、繪畫內容與功能上有著明顯的不同。明宣宗，本名朱瞻基（1399-1435），年號宣德，享壽 37 年，擅畫。27 歲即帝位，在位僅 10 年（1426-1435），在短短的 10 年間，便有 4 幅被歸為〈宣宗行樂圖〉的現藏畫蹟，描述這位皇帝的休閒活動如：打獵、春遊、宮廷娛樂等。其中一幅藏在北京故宮舊題商喜繪〈宣宗行樂圖〉，描繪春日郊遊的場面，面相體貌具肖像畫性質，裝束合乎明初射獵服飾典制，陪同出游的侍從屬內府太監，展現的環境似為南郊射獵講武之地。商喜這幅不表現觀見與公務事宜的畫像，欲透過面容身姿及周遭愉悅環境的刻劃，塑造宣宗的個人品味。於帝王畫像標題冠上「行樂」關鍵詞彙，成為一種新興的畫科形

❷　唐高祖、太宗、宋太祖、太宗、元世祖、成宗、文宗、明太祖、成祖、宣宗等開國皇帝幾朝，均留有威儀十足的畫像，以供瞻仰。參見《故宮圖像選萃》（台北：國立故宮博物院，1971）所收圖版。

❸　第 1 是北京故宮一幅舊題商喜繪〈宣宗行樂圖〉的掛軸，其題名來源未詳。第 2 是北京故宮藏的一幅手卷，有 1747 年題名，該年乃南薰殿圖像完成的時間。第 3 是一幅同樣收藏在北京故宮的小手卷，有黃色標籤附著，題於清帝乾隆年間，北京故宮著錄為〈宣宗射獵圖〉，而題籤上的名稱則為〈明宣德御容行樂〉。第 4 是掛軸，收藏在台北故宮，標記為〈宣德行樂圖〉，該題名來自於圖左側清人題辭，台北故宮著錄為〈宣宗馬上像〉。以上 4 種〈宣宗行樂圖〉的考證，詳參自 Wang, Cheng-hua（王正華）： *"Material Culture and emperorship the shaping of imperial roles at the court of Xuanzong (r.1426-35)"*, New Haven, Conn Yale university 1998, Chapter 4, p.216-217。4 幅畫蹟圖版，亦詳見同書，p.444-448。

〔圖1〕〔明〕佚名繪〈明宣宗坐像圖〉（軸）

絹本，設色，210*171.8cm，台北故宮博物院藏

式，約莫始於此時。雖在位時間短暫，能畫亦酷愛繪像的宣宗擁有多幅行樂圖，他扮演了一個促使新畫種繁盛的重要角色。同時，文士的行樂圖業已流行，當時許多著名文官如楊榮（1371-1440）、金幼孜、楊士奇（1365-1444）、李時勉（1374-1450）等人，均各自留下了「行樂」題名的繪畫紀錄。⓮

⓮　據王正華研究指出，元末倪瓚與王繹合作的〈楊竹西小像〉，將人物置於大自然或花園安坐的畫像已經出現，然此作名不含「行樂」字眼，顯然將個人畫像標為「行樂圖」的概念尚未成形。一直要到 15 世紀初，接近於明宣宗朝時，「行樂圖」的畫種始取得了獨立的地位。參見同上註，Wang, Cheng-hua（王正華）："*Material Culture and emperorship the shaping of imperial roles at the court of Xuanzong (r.1426-35)*", p.218-219。又，筆者根據王文頁 217-220 之

㈡ 明初文士的行樂圖題詠

楊榮（1371-1440）撰〈章侍郎行樂圖贊〉曰：

> 此春官亞卿章君行樂之圖。謂其身居廊廟也，則興似適乎林壑之間；謂其
> 髮垂斑白也，則心寔存乎補報之丹。擢賢科，遊詞苑，文章蔚然而可覯；
> 佐邦禮，專使命，政績偉然而莫拳。榮顯其親，煥恩封於鸞誥；教成于
> 子，接步武於鵷班。宜其事四聖，而振英稱於海內；行將正八座，而作良
> 弼於朝端也。**⑮**

其樂彷彿是指身居廊廟而享林壑的閒適，實則是對像主個人政治成就極高的讚
譽：上可顯榮於親，受恩封誥，下可教成于子，踵武接班，在太平盛世中，儘力
發揮良弼之材。

金幼孜著〈蕭氏行樂圖詩序〉曰：

> 蕭之先世以長厚著稱於其鄉，至文輝尤敦愨質□為□□所推重，其□□占
> 溪山之勝，竹樹團□□，泉石洒落，雲霞蒼翠，綺綰繡錯，旦暮卷舒於几
> 席之下者，殆不可名狀。佳時暇日，文輝葛巾野服，逍遙徜徉，或登高而
> 望，或臨溪而漁，或席樹而坐，或引泉而漱，或彈琴酌酒，臨風對月以自
> 適其趣，因命繪事者寫其像，為行樂之圖。**⑯**

金幼孜為同鄉〈蕭文輝行樂圖〉的繪製動機作一陳述，特別強調蕭氏敦厚之德，
以及蕭家宅園之山林勝境。蕭文輝利用佳時暇日，行住坐臥於斯，自適其趣，故
有此圖之繪。〈蕭氏行樂圖〉傳達像主官暇之餘，於佳山妙水間徜徉流連、自適
悅樂的情狀，這是金幼孜透過畫面物像得來的第一層涵意。序文接著舉上古聖明

論述指引，分別尋得明初楊榮、金幼孜、楊士奇、李時勉等文武官員，以及晚明嚴嵩等人的行
樂圖相關題詩，為筆者明清文人「行樂」的推源探索，給予極重要的助益，謹此致謝。

⑮ 引自楊榮《楊文敏公集》，收入沈雲龍主編《明人文集叢刊》（台北：文海出版社，民 59
年）第 4 種，卷 16，頁 10b-11a，總頁 764-765。

⑯ 引自金幼孜《金文靖公集》，收入同上註，《明人文集叢刊》，第 1 冊，卷 7，頁 555-558。
以下引文同於此。

之世以譬於今世：

> 自昔聖明之世，天下尊安。時和歲豐，庶物阜多。人得所養，熙熙焉，皞
> 皞焉。

接著序文的後半段，則對當朝天子極稱頌揚：皇帝聖明厲精圖治，德洽仁溥，故
能安養萬民，略引一段以明之：

> ……聖朝熙洽之日，筋力康強，齒髮未衰。憂患不慮其心，勞役不撓其
> 志。優游歲時，偃仰山林。鼓舞歌詠於聖化之中，所以臻于壽考，以樂其
> 樂者，蓋未艾也。然則茲圖之作，豈特為家庭之慶，鄉里之美觀？固有以
> 見天下之人，其享夫太平之樂而聖朝德澤之深，與唐虞成周之化同一其盛
> 矣。

本文前半段就圖面描摹蕭氏官暇的山林自適之樂，後半段提出蕭氏為宦的盛世背
景，作為此幅行樂圖的充分條件。一個小我的官僚何以為樂？必需奠定在聖主明
治的盛世基礎之上，鼓舞歌詠於聖化之中，始能「以樂其樂」。此圖不僅作為家
庭、鄉里的一項美好的景觀而已，還足作為太平盛世、聖朝德澤的最佳見證。金
幼孜本文為〈蕭氏行樂圖〉眾多題詠的前序，具體而微地呈現了明初觀看行樂圖
的政治思維：個人官暇之樂奠基在聖治太平之樂上，當時的文士像贊，莫不充滿
歌頌盛世的基調。

軍官的行樂圖更呼應這個主題，楊士奇（1365-1444）撰〈題少師建安楊先生
行樂圖〉5首，[17] 第1首詩曰：

> 聖明圖治任忠良，正倚純誠柱廟堂。畫史但知塵外意，青山為寫午橋莊。

歌詠畫主在清明的政界是忠良之士，為廟堂之柱。然而畫家卻作塵外之意。第
2、3首說明擔任軍職將領40年的公署生涯，期待歸去的退隱生活：

[17] 引自楊士奇《東里續集》卷61，原頁25。收入《文淵閣四庫全書》集部，第178冊，頁
1239。

馬蹄踏遍龍沙路，載筆頻年從屬車。且緩馳情向蕭散，禁中頻牧有誰如。

手扶金鼎事調元，玉署賢勞四十年。待致雍熙却歸去，丹山真作地行仙。

以下則對退隱生活的想像性描繪：

水色山光絕世塵，長松千尺繞龍鱗。何妨添我青藜杖，俱是蓬萊頂山人。

玉堂金馬同三紀，晏歲梅花雪共妍。廬阜武夷歸去日，東西來往挾飛仙。

軍官退役之後，對於蓬萊仙境充滿神往。行樂圖中的像主楊少師執著青藜杖，漫步於水色、山光、長松的景致裡。這一組詩拂去了忠良軍官楊少師馬蹄踏破龍沙路的塵灰，形塑其為一位潔梅妍雪裡蕭散飛越的神仙。

至於李時勉（1374-1450）撰〈題謝堅千戶行樂圖〉，❶ 與上詩絕塵挾飛仙的想像迥異，整篇詩由歌頌將軍的英雄膽氣開啟陽剛筆致：

將軍一生膽氣雄，六韜三畧蟠心胸。閒來校獵擁貂虎，城西倏忽又城東。

彎弓走馬如驚電，草頭雲外人不見。射鴻彈雁應弦落，殺狐逐兔隨風轉。

……指揮猛士盡踴躍，直前殺虎如刲羊。

謝堅將軍的行樂圖，非指吏隱之趣，而是官暇之餘校獵射捕生涯的描繪，極寫謝將軍官閒射彈生活之神奇英勇。接著再以鄉民爭迎側寫烘托：

有時嬉遊到鄉里，千村萬落爭迎喜。挾彈歸來鳥欲棲，日落營門暮烟紫。

詩末極力推崇謝堅將軍躬逢聖君，而能勇猛善戰，盡忠職守：

自是名家富貴人，何幸遭逢明聖君。豈肯偷閒度時日，長懷報國樹功勳。

三 明初像贊的政治思維

如李時勉〈題謝堅千戶行樂圖〉一樣濃厚的政治思維，不僅表達在觀看行樂圖的題詠而已，也充斥於明初的小像題贊。于謙（1398-1457）的〈小像自贊〉

❶ 引自李時勉《古廉文集》第 3 集，收入王雲五主編《四庫全書珍本》（台北：台灣商務印書館，出版年次不詳），第 1143 冊，卷 11，頁 10-11。

曰：

> ……所寶者明節，所重者君親。……不清不濁，無屈無伸。遭時明盛，濫厠搢紳。上無以黼黻皇猷，下無以潤澤生民。噫，若斯人者，所謂生無益於時，死無關於後，又何必假粉墨以寫其神邪？⓳

慶幸自己在盛明時局裡，能厠身搢紳之林，既申說寶明節、重君親的赤忱，卻又以才具不佳深覺慚愧，最後只好故作輕鬆地調侃自己：無足輕重於天地間，寫神徒費粉墨而已。

無論仕途寵遇如何？如上所引觀看畫像興起政治榮辱的思維，遍佈於各類畫像，幾乎成為明初官員共通的聲音，再以楊榮（1371-1440）為例。他有 3 幅個人畫像：〈朝服像〉、〈七十歲像〉、〈行樂圖〉，各有題贊收錄於《楊文敏公集》，以下試作探討。其一為〈朝服像自贊〉曰：

> 予之生也，承祖宗之餘慶；予之出也，際國家之太平。忝登科第，叨沐恩榮。荷寵眷之益隆，顧謭陋之奚勝。揆其外，固乏涓埃之補；求其中，敢忘葵藿之誠。蓋將鞠躬盡力，願效忠貞以報稱於聖明者也。⓴

諄諄訴說生平受到祖宗餘慶與皇恩寵眷，叨恩沐榮的個人似乎成為聖明國家的一個縮影。楊榮看著畫像，心中想著對國忠誠效命的承諾。另一篇〈行樂圖自贊〉曰：

> 澹然以居，怡然自適。當玉署之燕閒，正金鑾之退直。光風霽月，慕前哲之襟懷；翠竹碧梧，仰昔賢之標格。惟意態之雍容，乃斯圖之彷彿。至於策勵駑鈍，勤勞夙夜，以感聖主之眷遇，樂盛世之治平者，抑豈丹青之所能窺測哉？

⓳　引自杜聯喆輯《明人自傳文鈔》（台北：藝文印書館，1977 年），頁 3。

⓴　本文與以下引文共 3 篇題贊，均收入同註⓯，楊榮《楊文敏公集》，卷 16，頁 13b-14b，總頁 770-772。

觀看這幅行樂圖，楊榮的視線停留在自己燕閒退直的狀態裡，怡然處於翠竹碧梧間，神態雍容，興起了見賢思齊的襟懷。再進一步推想著明日穿起朝服，將感謝隆恩，策勵精進，並戮力報效。楊榮自我觀看的深曲心思，豈是繪製「行樂圖」的丹青畫家所能洞悉？兜了一個圈子，悠閒的行樂圖依然又繞回到從政赤誠之心的省視。至於〈七十歲自贊〉曰：

> 荷先世積德之厚，叨列聖眷遇之隆。久侍禁近，翼效愚忠。當齒力之既衰，尚責任之愈崇。自愧乎進無所補，退不我從。徒存心之競競，而懷憂之忡忡。惟古人堯舜其君民者，素景仰其高風。思勉焉而不懈，期一致於初終者也。

楊榮凝視 70 歲的自己，念念在茲的依然是政治上的成就。儘管年老力衰，內心的督促聲更為劇烈，究竟此生是否愧對了先世之德與列聖之恩？期勉自己效法古人，景仰堯舜高風，直到終老均不改政治的初衷。

作為一個典型的例子，楊榮代表的是早期人物畫力圖塑造的良臣形象。或穿朝衣擔任公職，或穿便服官暇行樂，或著野服退休養老。楊榮在 3 則自贊中，將視覺印象轉換為政治性的訴說語調，一旦由凝視畫面進入到內心的檢測，便立即啟動官宦生涯惕勵自省的聲音。楊榮的這種套式，同樣亦運用於為他人而作的像贊中，如：「登科甲之妙選，欣聖世之遭逢。」❷❶「垂紳正笏，儼其儀容。踐華歷要，時其遭逢。」❷❷「儼其盛服，垂紳正笏。持志謙虛，秉心惇實。受知遇於四朝，惟表裡之如一；既從容於廟堂，復參贊於機密。」❷❸明初文武貴胄訴求於官暇閒適之樂的新興畫種——「行樂圖」及其觀像思維，乃源於漢代以降名臣功勳畫像與題贊的漫長傳統，並以此基礎運用上述的套式，著力彈唱垂紳正笏、欣逢盛世的政治語調，向內聯結了個人仕途榮辱寵遇的心路歷程，向外敷染著太平盛世的氣氛。

❷❶　引自同上註，《楊文敏公集》，卷 16，頁 10a，總頁 763，〈魏尚書待漏像贊〉。

❷❷　引自同上註，卷 16，頁 10a，總頁 763，〈黃少保像贊〉。

❷❸　引自同上註，卷 16，頁 9b，總頁 762，〈蹇少師公服像贊〉。

㈣ 晚明行樂圖題詠的兩種意向

行樂圖政治頌揚的題詠語調，一直貫穿到晚明，甚至有變本加厲的例子。晚明嚴嵩（1480-1569）《鈐山堂集》附錄「像贊」，專收當時僚臣為嚴嵩各式繪像的題贊。❷❹編輯方式以嚴嵩不同時期的畫像為綱，其下題者各按所屬部門與官職署名：如「（嚴嵩）禮部侍郎像贊」項下有「禮部右侍郎增城湛若水」、「左庶子兼侍講學士堂邑穆孔暉」、「國子司業汝南林時」、「翰林侍講學士鄂渚廖道南」等 4 人像贊。又如「（嚴嵩）南京吏部尚書像贊」項下有：「南京吏部右侍郎莆田林文俊」、「南京吏部右侍郎婺源潘旦」、「都察院右副都御史吳郡顧璘」……等人像贊。嚴嵩當時權勢日如中天，官員以像贊表達對其權力的拜服。例如詹事府詹事兼翰林學士上海陸深（1477-1544）為〈（嚴嵩）禮部尚書扈蹕圖〉作〈行樂圖贊〉曰：

> 龍章鳳姿，嚴廊在上。高才古調，清廟餘響。猗與休哉，大宗伯像。此文章禮樂之司，而霖雨鹽梅之望也。❷❺

未言山林之樂，僅為歌功頌德之流。陸深另一篇像贊更顯露頌揚之意：

> ……天子神聖，省方以時。公在左右，禮樂是司。六飛晨渡，單騎夕馳。據鞍握筆，草奏陳詞。密承顧問，特受眷知。其望之者曰：此神仙中人。以予度之，乃當代之名臣也耶？

畫像在此成為一種直捷表揚的對象，把當面逢迎歌頌的尷尬心理，巧妙轉為對虛擬人像的讚賞。這樣忽略「行樂」的內容而流於對神祇的膜拜，是附從權力的一種文雅手法，成為明初以來行樂圖題詠充斥政治意味的一種極端類型。

晚明嚴堯日〈行樂圖像說〉，❷❻則有另一層意涵浮現出來，文曰：

❷❹ 嚴嵩《鈐山堂集》附錄「像贊」一輯，收入《四庫全書存目叢書》（台南：莊嚴文化事業公司，1997），集部，第 56 冊，頁 13-17。

❷❺ 陸深的 2 篇題贊，引自同上註。

❷❻ 參見《萬載縣志》，收入《稀見中國地方志匯刊》（北京：中國書店，1992）第 26 冊，卷 16，頁 1160-1161。

洗硯魚吞墨，烹茶鶴避煙。朱魏野處士孫謝徵拜詩也。官虞宋先生以五雲
司訓擢諭融州，諸儒生感其德化，繪圖旌行。先生乃舉二語為目，置二童
奴左右活火寒流，各供清事，命予小子紀其行樂。

本則行樂圖的繪像動機，乃融州諸生有感於宋先生之德化，旌行而繪。圖面繪兩
僮各以洗硯、烹茶清事供之。像主宋先生欲將自己導向隱者形象，題詠者嚴氏則
不作如是想：

予曰先生高矣，處士之致則尤未也。處士同時種明逸學道華山，以樵夫裝
拜希夷先生階下，先生翼翼起曰：子非樵夫，遭逢明主功名事業可二十年
已。果應召官諫大夫，天子至，攜手登閣。旌先生行者，應作釋樵揣手
圖，附洗墨烹茶為官邸清課可耳。余小子欲易置增釋而工畫者不在側，聊
識其意如此云。

嚴堯日認為行樂圖的像主宋先生不必真隱，特別徵引處士明逸以樵夫裝向林希夷
學道之一段對話論說，期勉躬逢盛朝名主的宋先生，今日看似一位學道樵夫，明
日將是天子攜手登閣的諫大夫。嚴氏為行樂圖的像主淡化處士的色彩，洗硯、烹
茶視作官邸清課則可。嚴堯日的口吻，雖未偏離明初頌揚聖治的行樂圖題贊思
維，然而宋先生對「洗硯魚吞墨，烹茶鶴避煙」的生涯期待，則揭開了晚明時期
以畫像表達慕隱行樂的意向。

四、「行樂」意涵的探討

「行樂圖」是中國畫像史到明代發展出來的新興畫種，為個人（無論貴胄或文
士）畫像冠上「行樂」此一語彙，又為圖面的像主植入愉悅情境下的幽閒神貌。
「行樂」語彙的運用不應是偶然的，值得就此語彙意涵作進一步思索。中國的詩
歌傳統很早就有歲月流逝、人生苦短的體認，發為詩人觀照生命的共識，同樣面
對短暫的人生，產生了兩種不同的價值取向。其一如瀰漫著濃重遭憂愁緒的《楚
辭》曰：

哀吾生之無樂兮，幽獨處乎山中。吾不能變心而從俗兮，固將愁苦而終

窮。（〈九章·涉江〉）❷❼

雖「哀吾生之無樂」而「獨處」，卻不願「變心而從俗」，如此「愁苦而終窮」的境遇，又伴隨著歲月疾逝，壽命有限的急迫感：

忽馳騖以追逐兮，非余心之所急。老冉冉其將至兮，恐修名之不立。
（〈離騷〉）❷❽

雖心不急於爭逐世俗權貴財利，卻唯恐無法「修名立身」，故側重於汲汲立身，往立言不朽、文章事功方面追求。

其二如《詩經》〈唐風·蟋蟀〉篇曰：

蟋蟀在堂，歲聿其莫。今我不樂，日月其除。無已大康，職思其居。好樂無荒，良士瞿瞿。
蟋蟀在堂，歲聿其逝。今我不樂，日月其邁。無已大康，職思其外。好樂無荒，良士蹶蹶。
蟋蟀在堂，役車其休。今我不樂，日月其慆。無已大康，職思其憂。好樂無荒，良士休休。

日月其邁，無論是主張「恣肆縱樂」，或提倡「好樂無荒」，「及時行樂」成為詩人觀照生命的共識。《詩經》表現人生易逝、及時行樂的聲音仍屬微弱，降至漢代，憂生意識成為貫穿漢代古詩的主軸。《古詩十九首》以群體性的人本精神反映了這個課題，其一曰：

生年不滿百，常懷千歲憂。晝短苦夜長，何不秉燭遊。為樂當及時，何能待來茲。愚者愛惜費，但為後世嗤。仙人王子喬，難可與等期。

由於對死亡大限的恐懼，以及企圖超越生命時空的侷限，構成詩人「及時行樂」

❷❼　參見〔宋〕洪興祖《楚辭補注》（台北：漢京文化事業公司，1983），〈九章章句第四·涉江〉，頁131。

❷❽　同上註，《楚辭補注》，〈離騷章句第一〉，頁12。

主題的心理基質，並深刻影響創作主體的審美觀，使詩文呈現濃厚的感性情調與悲觀氣氛。是故漢魏詩歌多有詠嘆，詩人往往語氣急切，強調人生短暫，光陰匆匆飛逝，勸勉人們體認人生之苦，從而興起及時行樂的補償性心理意識。❷❾曹操（155-220）〈短歌行〉吟曰：「對酒當歌，人生幾何。譬如朝露，去日苦多。」既生命苦短，「何不秉燭遊」？東晉王羲之（303or321-379）〈蘭亭集序〉、唐李白（701-762）〈春夜宴桃李園序〉，各自傳達了「行樂」的冀求，皆可置於此一脈絡下來理解。

　　既認同「及時行樂」的人生追求，如何「行樂」？「樂」又為何物？宋代周敦頤（1017-1073）每每教人，令尋「孔顏樂處」。❸⓿朱熹（1130-1200）對「樂」的詮釋如下：

> 紛華掃退性吾情，外樂何如內樂真。理禮義悅心衷有得，窮通安分道常伸。曲肱自得宣尼趣，陋巷何嫌顏子貧。此意相關禽對語，濂溪庭草一般春。❸❶

朱熹亦以安貧處困的孔顏為典型，認為外樂不如內樂，聯結周濂溪的觀點，欲由

❷❾　筆者探討古典詩中憂生意識與及時行樂的部份觀點，參見王鳳霞〈憂生意識與及時行樂──漢代詩歌價值取向溯源〉，《河南教育學院學報（哲學社會科學版）》2002：4。陳冰〈中西詩歌中「及時行樂」主題的文化背景比較〉《淮陰師範學院學報（哲學社會科學版）》，1995：1。魯亮〈及時行樂與汲汲立身──上古詩賦兩種價值取向的離合〉，《社會科學戰線》，2001：1。此外，探討這個主題的相關論文頗夥，亦可參崔少元〈文藝復興・及時行樂・英國詩歌〉，《山東外語教學》，1997：3。班榮學、劉霽合撰〈縱情享樂的文化背景與躊躇徘徊的思想淵源──中英「及時行樂詩」之比較研究〉，《西安電子科技大學學報（社會科學版）》，2005：1。吳笛〈論東西方詩歌中的「及時行樂」主題〉，《外國文學研究》，2002：4。

❸⓿　二程受學於周茂叔，每令尋孔、顏樂處。《二程集》，《河南程氏遺書》（北京：中華書局），卷2上，頁16。又《宋史》卷427，周敦頤〈本傳〉曰：「每令尋孔、顏樂處，所樂何事，二程之學源流乎此矣。」

❸❶　〔明〕譚寶煥輯，朱熹《性理吟》，收入同註❷⓸，《四庫全書存目叢書》（吉林省圖書館藏清康熙19年譚作梅等刻本），集部，第78冊，頁459-460。尤侗收入其《西堂詩集》中，《續修四庫全書》（上海：上海古籍出版社，出版年次不一），集部・別集類，總1407冊，頁164-169。

人格心性的修養過程中，體悟魚躍鳶飛、庭草皆春等生命活潑自在的境界之樂。宋儒由孔門體悟而來之「樂」，深深影響後人。明初「行樂圖」新興畫類出現之後，王鏊（1450-1524）曾撰有一篇論「樂」的專文——〈附樂全說〉，❸❷寫出個人的際遇與體會，其文曰：

> 王子歸自內閣，日消遙乎洞庭之野。……子何樂於是與？始子之居廊廟也，翱翔乎紫薇。……而子感感乎其若憂。今之歸也，窮山荒野，木石之與隣，鹿豕之與侶，而子超超焉其若有樂也。子何樂於是歟？

全文一開始藉廊廟與山林對比，托出憂樂之別。其下則引莊子「樂全之謂得志」深度闡釋「樂」的意義，真正的樂不在人，而在天：「全人者得則喜，失則悲。」「全天者不然，貧亦樂，富亦樂，出亦樂，處亦樂，無入而不自得焉，無入而不自樂也。」因為人有得失，順應自然則無入而不自得自樂。王鏊的元配與孝宗弘治皇后為至親，后不幸早卒而鏊極力避嫌，故應世極其謹慎。〈自贊〉曰：「爵側公孤，官居臺閣。」❸❸諄諄徹誠居政治困厄中以自處之道，故其探討山林之「樂」會由反面的廊廟之「憂」作對舉，來自於實際的體悟。是故在論及「樂」的意涵時，有更多辯證性的思考，所謂的樂，一定要將複雜的人事得失與糾葛排除在外，始能：

> 觀於天，見日月星辰煙雲風雨霜露之變，山嶽之峨，江湖之流，樂也。觀於人，見衣冠宮室城池庠序獻酬登降絃誦歌詠，樂也。觀於物，見草木之榮悴開謝，鳥獸之鳴嗥，魚龍之飛泳，樂也。

王鏊在此提出宋儒標榜的顏曾之樂：

> 然其樂果在是乎？簞瓢陋巷，顏子之樂也，有不在簞瓢陋巷者。浴沂舞雩，曾子之樂也，有不在浴沂舞雩者。然則顏曾之樂，可得而言乎？……夫是之謂樂，而豈非外物之謂哉？故曰古之所謂得志者，非軒冕之謂也。

❸❷　引自杜聯喆編《明人自傳文鈔》，同註❶❾，頁 62-63。

❸❸　引自同上註，頁 61。

自夫人者以軒冕為樂，夫以軒冕為樂，則必以軒冕為憂，而又何樂乎？吾
之樂雖未及乎顏曾，則非軒冕之謂也，又非山水非風月花鳥之謂也。日洋
洋焉，踽踽焉，俯仰乎宇宙之內，不知天地之有我，我之有身也，身之有
心也。不知果樂歟，非樂歟，果全歟，非全歟？……」（62-63）

雖然王鏊與宋儒一樣提出孔門之樂，卻未強調心性修養的主題，繫念的是廊廟的
遭逢，故而重申：「夫以軒冕為樂，則必以軒冕為憂，而又何樂乎？」並欲言又
止地說道：「顏子之樂也，有不在簞瓢陋巷者」，「曾子之樂也，有不在浴沂舞
雩者」，那麼樂究竟在哪裡呢？王鏊於文末期勉自己：「日洋洋焉，踽踽焉，俯
仰乎宇宙之內，不知天地之有我，我之有身也，身之有心也」，回到莊子「心齋
坐忘」的啟示中，以擺脫一切牽絆與失意。

由宋儒發展出來心性修養的典型——孔顏之樂，在明初王鏊的思考裡，結合
莊子轉成避離人事紛擾、求取忘我境界的一種憑藉。到了明末清初，又有新的意
涵。清初尤侗（1618-1704）曾仿朱熹（1130-1200）《性理吟》之 48 條目，自撰《後
性理吟》，「樂」條曰：

> 樂山樂水知仁功，若論吾儒更不同。俯仰天人無愧怍，歌吟風月有神通。
> 悅心禮義猶芻豢，過眼勳名空鼎鐘。欲問孔顏真樂處，簞瓢蔬水在其中。**㉞**

尤侗為朱熹之「樂」進一解，士人應將「禮義悅心衷有得」，視之「猶芻豢」，
朱熹說要紛華掃退，要安貧樂道，故宜曲肱枕之，不嫌陋巷。尤侗則更具體說出
「孔顏真樂處」在於日常起居，簞瓢蔬水自有其樂。最有趣的地方是，尤侗既同
意宋儒窮通安分，禮義悅心、俯仰不愧的性理訓示，然忍不住還是要強調「樂山
樂水」、「歌吟風月」。如同前引嚴霙曰〈行樂圖像說〉，宋先生頗喜「洗硯魚
吞墨，烹茶鶴避煙」起居幽隱之樂。明代中後期以後，人們重視世俗生命體的養

㉞ 尤侗自著《後性理吟》，係根據朱熹四十八條目如仁、義、禮、智、信、誠、敬、心、性、
情……等自行發揮。《後性理吟》收入同註**㉛**，《續修四庫全書》，頁 169-174，「樂」條在
頁 171。

護與裝飾，❸著重行住坐臥之起居安樂。時人甚至直言不諱地提倡娛志、玩賞、快樂的主張，當時的出版品有以命之，如：《廣快書》、《快書》、《清睡閣快書》、《文娛》、《山居小玩》……等，❸與文人追求行止快樂的風氣相互呼應，為晚明文人的行樂圖及其題詠，營造了時代視野與思想氛圍。

五、清初豐富的行樂圖類型

明初充滿政治思維的行樂圖像與題詠，到了晚明，逐漸轉變成營造像主閒適悠游的形象與觀看，這種轉變，恰與筆者上述探討「及時行樂」思想意涵到了晚明清初的發展若合符節。清初的行樂圖在帝王與文人方面均有豐富的類型與發展，以下分別探述。

㈠ 帝王行樂圖

皇帝行樂圖，除了前揭的宣宗行樂圖之外，明中葉尚有佚名繪〈明憲宗元宵行樂圖〉〔圖2〕，此圖描繪明代宮廷元宵行樂的情景，花燈竹炮、貨郎車擔、化裝嬉戲、外國使節、雜技表演諸場景。憲宗朱見深（1448-1487，在位起迄，1465-1487）先後 3 次出現，觀賞景致，或坐或站，長鬚豐姿，有宮女、太監多人旁侍，雜技表演的場面氣氛熱鬧。圖卷內容豐富，人物眾多，是一幅明代宮廷元宵佳節歡樂情景的歷史畫卷。❸清初帝王的行樂圖，既不同於樹立嚴肅威儀的皇帝朝服畫像，也與〈明憲宗行樂圖〉有所不同，帝王宮闈活動本應祕而不宣，然而行樂圖卻提供了令人好奇的宮闈景觀，高高在上的帝王脫卸朝服，在畫中巧裝各種服儀與姿態，展示其審美、願望與生活品味。❸

❸　筆者昔曾探究晚明閒賞美學，文人特別講究養生，撰有專文〈養護與裝飾——晚明文人對俗世生命的美感經營〉，《漢學研究》15：2，1997 年 12 月，頁 109-143。後該文收入拙著《晚明閒賞美學》（台北：台灣學生書局，2000），頁 299-350。

❸　晚明時期，以消遣娛樂閒賞為訴求之書籍編輯與出版者甚多，詳參拙著〈晚明閒賞文獻之盛況、分類與分析〉一文，收入同上註，《晚明閒賞美學》，頁 139-159。

❸　參見《中國美術全集》（台北：錦繡出版社，1986-1989）「繪畫編」6，『明代繪畫上』，〈明憲宗元宵行樂圖〉圖版說明，頁 34。

❸　《中國美術全集》（同上註）「繪畫編」10，『清代繪畫中』，收有許多盛清諸帝非朝服的肖像，如〈玄燁（康熙）戎裝圖軸〉（圖 110），〈胤禛（雍正）行樂圖軸〉（圖 112）、〈胤

（右段）

（左段）

（局部）

〔圖2〕〔明〕佚名繪〈明憲宗元宵行樂圖〉（卷）
絹本，設色，37*624cm，中國歷史博物館藏

禛（雍正）朗唫閣圖軸〉（圖113）、〈弘曆（乾隆）平安春信圖軸〉（圖154）、〈弘曆觀
畫圖軸〉（圖155）等。筆者下文關於諸圖的圖版說明，多參自此冊。

1.尚武戎裝

　　清聖祖康熙，名玄燁（1654-1722），在位 61 年（1662-1722），有一幅〈玄燁戎裝圖〉〔圖 3〕，描繪其青年英姿。身穿戎裝，持弓箭，侍從旁立，端坐松蔭之下，背景襯以松樹雲天，全圖富有裝飾趣味。清高宗乾隆，名弘曆（1711-1799），在位 60 年（1736-1795），亦有一幅尚武畫像〈弘曆哨鹿圖軸〉，描繪乾隆皇帝及其侍從人員騎著駿馬，盤山繞道緩步返回營地的情景。隊伍前列騎白馬者為乾隆，畫幅巨大，主要人物都具有肖像畫特徵，真實再現了哨鹿的場面。哨鹿是清代一項宮廷定期舉行的皇族狩獵活動，此幅為意大利畫家郎世寧（1688-1766）所繪。郎世寧於康熙 54 年（1715）來華，召為內廷畫院供奉，歷仕 3 朝，乾隆系列畫像即出自郎氏之手，郎氏另作〈乾隆大帝著大閱冑甲騎馬像〉，繪製乾隆於南苑舉行大閱典禮，檢閱八旗軍各類兵種。除了帝冑尊貴的儀相之外，上述清帝畫像表達的是尚武戎姿。

〔圖 3〕〔清〕佚名繪〈玄燁戎裝圖〉（軸）
絹本，設色，112.3*71.4cm，北京故宮博物院藏

2.宗教扮相

　　除了戎裝像之外，40 歲時的乾隆（1711-1799）尚有宗教畫像，為丁觀鵬所繪〈弘曆洗象圖軸〉。丁觀鵬為活動於清代中期的重要宮廷畫家，雍正年間進入宮廷，以擅長道釋人物、山水畫而受到雍、乾 2 帝的賞識。〈洗象圖〉內容原本表現佛教普賢菩薩觀看隨從刷洗白象的故事，白象為普賢菩薩的坐騎。〈弘曆洗象圖軸〉就是道釋畫的變體，弘曆一生好佛，褪下朝服的他扮裝上場，成為圖中的普賢菩薩，傳達宗教的想像。人物面部栩栩如生，採用西洋寫實畫法，可能是郎世寧（1688-1766）手筆，其餘景致則由丁觀鵬補繪。人物造型略為誇張，線條屈曲顫動，主要人物菩薩亦明顯大於其他人物，是中國傳統的構圖形式。弘曆至今流傳下來的佛裝像有很多幅，此為其中之一。

　　郎世寧繼丁觀鵬〈洗象圖〉之後，另繪〈弘曆觀畫圖〉。乾隆身穿便服，坐在松柏濃蔭下，右肘倚案，案上擺滿古玩，侍從宮女擁簇。像主弘曆注目觀賞上述丁氏所繪〈弘曆洗象圖軸〉，神貌悠閒自得，一切的人物活動都圍繞著觀畫情節而安排。丁觀鵬的〈洗象圖〉成了郎世寧〈弘曆觀畫圖〉的畫中畫。

3.展示生活樣貌

　　清世宗雍正，名胤禛（1678-1735），在位 13 年（1723-1735），有一幅佚名繪〈胤禛朗唫閣圖軸〉〔圖4〕，梧桐翠竹掩映下的庭院裏，雍正坐在朗唫閣內，若有所思，侍從左右，白鶴立於湖石上，雙鹿棲息於窗外桐樹邊，園景清幽，氣氛寂靜。畫面飽含抒情意涵，是胤禛尚為王儲時的畫像。郎世寧曾繪〈弘曆平安春信圖軸〉〔圖5〕，畫中人物一老一少，是雍正皇帝（老）和當時尚為寶親王的弘曆（少）的父子合像。二位像主均著漢裝，姿態一高一矮，少年乾隆（1711-1799）與老年雍正（1678-1735）共同握持一枝代表春天信息的鮮花，背後襯以小竹二竿，弘曆另一手搭在竹竿上。近處湖石玲瓏，伴以翠竹桃花，春景清幽。乾隆題詩曰：「寫真世寧擅，繪我少年時。入室皤然者，不知此是誰？」頗可玩味，時間的刻度取消了？乾隆突發奇想，把畫中人一老一少想像成自己的過去（少）與未來（老）於圖面並置，一幀回憶的畫像因像主的臆想，創造了如真似幻的閱讀樂趣。

〔圖4〕〔清〕佚名繪　　　　　　　　〔圖5〕〔清〕郎世寧繪
〈胤禛朗唫閣圖〉（軸）　　　　　　〈弘曆平安春信圖〉（軸）
絹本，設色，175.1*95.8cm　　　　　紙本，設色，68.8*40.8cm
北京故宮博物院藏　　　　　　　　　北京故宮博物院藏

　　雍正皇帝還有一套畫像冊頁專輯：〈胤禛行樂圖〉，共有 14 頁，各描繪一個故事。專輯中的雍正分別著古裝、儒服、道裝、佛衣、戎裝等不同服飾進行各種活動，不同的活動搭配相稱的服飾與襯景。在這部寫真圖輯中，胤禛極力擺置自己，過足了巧裝扮演之癮，有時穿儒服，戴冠巾，於蒼松幽谷翠竹流泉美景中，扮為文人彈琴〔圖 6〕；有時戴佛珠，著衲衣，扮行乞相〔圖 7〕……。胤禛以皇帝之尊選擇了 14 種雅俗貴賤文武的扮相，將「行樂圖」的寫真構想推到極致，在太平盛世中，紆尊降貴，任由畫家為他諧諧呈現一個變化多端的換裝世界。

　　文人孫枝蔚（1620-1687）有一詩〈題王覯侯行樂圖〉曰：

〔圖6〕〔清〕佚名繪　　　　　　　〔圖7〕〔清〕佚名繪
〈胤禛行樂圖〉（冊頁）之一　　　　〈胤禛行樂圖〉（冊頁）之二
絹本，設色，34.9*31cm　　　　　　絹本，設色，34.9*31cm
北京故宮博物院藏　　　　　　　　　北京故宮博物院藏

> 緩轡秋郊趣自真，翩翩公子本西鄰。烏衣巷裡高門第，不是尋嘗射獵人。
>
> 抱琴童子每忘疲，樹色中間景物奇。但怪主人無一事，今朝何處訪鍾期。㊴

這位「不是尋嘗射獵人」的貴公子在畫中緩轡、抱琴、賞景、訪友，行樂圖將這位像主擺置於一個充滿詩情的山水畫面中。由詩意推敲，這幅〈王覲侯行樂圖〉似與傳統的山水人物圖無甚差異，然後者的人物或純粹點景，或以名流之姿於山水襯景中被描摹成表彰理想的型範：道隱、名士、英雄、高僧。晚明以後，傳統這類的山水人物畫與民間紀實的肖像畫融合，將「寫真」畫轉成「行樂」圖，於清初大盛。

(二) 顧修輯刻的國初名士畫像

　　嘉慶年間藏書名家顧修㊵曾編撰一部《讀畫齋題畫詩》，附錄一卷，輯刻國

㊴　引自孫枝蔚《溉堂詩集》，收入《續修四庫全書》（同註㉛，據清康熙刻本影印），集部，別
　　集類，總1407冊，〈前集〉，卷6，頁470。

㊵　顧修，字仲歐，號松泉，又號篆涯，清石門人，居桐鄉，道嘉年間諸生。工詩畫，富於藏書，

初諸名士畫像。顧氏好友楊蟠於嘉慶己巳 14 年（1809）冬日校閱後跋曰：

> 私心竊喜曰：以鮑、金二先生之好事，購訪國初諸老之圖，僅十有一，而吾鄉前輩列七圖焉。竹垞先生父子凡五圖，李徵士秋錦兄弟得二圖。噫！盛矣哉。是七圖蟠於髫齡時即盥手讀之，今摹本不爽苗髮，吾黨之未見原圖者，對之亦可怡情已。余按竹垞諸圖，烟雨歸耕最早，錢塘戴葭湄（蒼）所畫。越數年，海陵曾次岳（岳）為畫竹垞圖，歲己巳寫。小長蘆圖則禹鴻臚（之鼎）之筆也。最後屬梅耦長（庚）寫豆棚銷夏圖，歲在戊寅，竹垞翁年已七十，不復倩人題句矣。李徵士灌園圖，按堯峰記文在康熙七年戊申，圖之者其友文與可（點）也。又堯峰有灌園詩，後一序寄托深遠，可以採摭補於圖後也。蘆山行腳圖，康熙二十一年壬戌，虞山楊生所作也。至於小朱十之月波吹笛圖，亦出禹鴻臚之手，其年月無從考矣。**❹**

文中楊蟠特別針對同鄉前賢的像主與所屬畫像作了簡單的考訂，包括朱彝尊（1629-1708）〈烟雨歸耕圖〉、〈竹垞圖〉、〈小長蘆圖〉、〈豆棚銷夏圖〉，彝尊之子朱昆田（1652-1699）〈月波吹笛圖〉，李良年（1635-1686）〈灌園圖〉、其弟李符（1639-1689）〈蘆山行腳圖〉等 7 幅畫像。畫家有戴蒼葭湄、曹岳次岳、禹之鼎鴻臚（1647-1716）、梅庚耦長、文點與可、虞山楊氏。繪像時間可考者，〈竹垞圖〉於康熙 28 年己巳（1689），〈豆棚銷夏圖〉於康熙 37 年戊寅（1698），〈灌園圖〉於康熙 7 年戊申（1668），〈蘆山行腳圖〉於康熙 21 年壬戌（1682）。顧修此卷輯刻共 11 幅，其餘 4 幅為王士禎（1634-1711）〈載書圖〉、陳

以其所藏者滙刻為《讀畫齋叢書》，自甲乙至庚辛凡八集。又刻《南宋群賢小集》，附《江湖後集》，巾箱精本，為世所珍。另有《滙刻書目》。自著有《題畫齋學語草》、《百疊蘇韻詩》。

❹ 《讀畫齋題畫詩》，19 卷，附圖，線條清晰。大陸藏有兩本，一在復旦大學圖書館古籍室，一在北京大學圖書館古籍特藏室。據楊光輝博士考識，復旦藏本有嘉慶元年（1796）序，又有「東山草堂藏板」字樣，書中錄有王瓊甲子冬日詩，此甲子推估為嘉慶 9 年（1804），故復旦定為嘉慶中葉東山草堂刻本。北大藏本有「清嘉慶四年石門顧氏讀畫齋刻」字樣，並附「偶輯」一卷，復旦藏本未見。筆者於 2006 夏赴浙，幸蒙復旦大學古籍研究所楊光輝博士大力協助蒐閱，得見復旦藏本，以及北大所附之「偶輯」一卷，拙著所引康熙 11 名家畫像以及楊蟠跋文，均出於此本，特於此向楊博士致謝。

維崧（1625-1682）〈填詞圖〉、尤侗（1618-1704）〈竹林晏坐圖〉、田雯（1635-1704）〈秋泛圖〉等。楊文續曰：

> 王尤陳田四公之圖，俱係不朽，海內之士至今稱道之。……讀百字令至葉景鴻（舒璐）和云：贏得圖將粉本在，留與人間爭購。今日之珍重前賢圖繪鴻景，若預知之，而蟠之不厭覯縷者，非有私於鄉先輩，蓋亦欲傳之同好云爾。（同上引）

這則跋文道出了重要的訊息，畫像的像主王士禛（1634-1711）、尤侗（1618-1704）、陳維崧（1625-1682）、田雯（1635-1704）、朱彝尊（1629-1708）、朱昆田（1652-1699）父子、李良年（1635-1686）、李符（1639-1689）兄弟等 8 人，均為康熙時期的重要名士。畫家禹之鼎（1647-1716）、戴蒼、梅庚、曹岳、文點皆當時名手。畫像內容有以屋室起居為訴求者如〈竹垞圖〉、〈豆棚銷夏圖〉；傳達像主山林志趣者如〈煙雨歸耕圖〉、〈小長蘆圖〉、〈灌園圖〉、〈廬山行腳圖〉；表徵文學活動者如〈載書圖〉、〈填詞圖〉；抒情寫意者如〈月波吹笛圖〉、〈竹林晏坐圖〉、〈秋泛圖〉……等。每一幅畫像紀錄了像主一段心曲，畫像背後無不訴說一個個鮮活的人生故事。當時文士們的觀看與題詠，更將畫像帶向一個公眾的話語空間，播染而成文人集體的記憶。在嘉慶年間顧修、楊蟠的眼中看來，這些「贏得圖將粉本在，留與人間爭購」的畫像，總體表徵了康熙盛世下的一代風騷，名流餘韻跨越百年，直達目前。

(三) 康熙文人的行樂圖類型

上述顧修將國初名士畫像輯刻為一卷，恰可視為文人行樂圖類型紛繁的一個縮影，以下筆者將歸納並繼續探討康熙時期文人畫像的豐富類型。

1. 標幟個人功業 [42]

[42] 李珮詩探究禹之鼎「詩題式肖像畫」的創作動機，反映了盛清文士已由前輩遺民陷於亡國之恨與民族之爭的泥淖中擺脫出來，轉而關心切身的問題，包括事業、權位、聲譽與人際、家族的情誼。李文將其歸納為兩種，其 1、對個人功業的關注，以肖像畫「具實陳述」，作為一個顯赫的紀錄。其 2、對家庭、宗族與鄉土的重視（家族傳承）。筆者援用作為「康熙文人的行樂圖類型」第 1、2 兩種。參見李珮詩《詩畫兼能為寫真──禹之鼎詩題式肖像畫研究》（台

　　康熙時期朝臣的「行樂圖」，樂於表現個人功業，以畫像具體陳述一個顯赫的紀錄，禹之鼎（1647-1716）所繪一系列國士畫像可作代表。禹之鼎（1647-1716）用充滿紀念性的圖像：〈荷鉏圖〉與〈載書圖〉，標誌著康熙皇帝對王士禎（1634-1711）的賞識與隆恩。❹❸〈侍直圖〉表揚喬萊（1642-1694）為治水直諫不諱的高尚人格。❹❸〈國門送別圖〉是 75 歲的宋犖（1634-1713）委請禹之鼎所作，為其退休歸鄉前，臨出都門眾多故舊好友前來送別的場面紀錄。❹❹〈許力臣給諫小影卷〉亦是工科給事中許承宣於康熙 23 年致仕歸廣陵時的一幅紀念畫像。〈出塞圖〉是為納蘭性德（1655-1685）在康熙 21 年（1682）秋季遠赴梭龍行軍事任務而繪。〈待漏圖〉描繪卞永譽（1645-1712）清晨朝服著扮等待早朝肅穆勤懇的模樣〔圖 8〕。❹❺

〔圖 8〕〔清〕張崟繪
《卞永譽畫像》（冊頁）之一：〈待漏〉
紙本，設色，69.7*39.6cm
北京大學圖書館古籍善本特藏室藏

　　北：國立台灣師範大學藝術研究所碩士論文，2004）「餘論」一章。

❹❸　參見周積寅〈讀禹之鼎「侍直圖」〉，《藝苑掇英》65 期，1999。

❹❹　引自同註❹❷，李珮詩文，頁 66。

❹❺　明初支大倫有〈待漏圖〉，康熙朝卞永譽亦有〈待漏圖〉。

2.表徵倫理親誼與家族傳承

明清兩代本就未曾斷絕民間描繪祖先遺容的傳統，而繪製家族共相的「家堂圖」則頗流行，明人無款〈周用四代肖像〉軸，將四代祖孫同繪於一幅立軸上，堪為「家堂圖」的典型，入清以後，這類家族畫像更為興盛。學者余輝指出，17、18 世紀，拜賜於時代承平與經濟發達，「盛世修志」得到充分的驗證，地方行政長官或鄉紳持續修府志和縣志的風習，幾乎覆蓋了整個華東至華南的沿海省分。江南許多望族，甚至一些中上之家亦陸續開宗立譜，續修宗譜、族譜和家譜的風氣，前所未有，與清廷重視儒家倫理的漢化政策推行密切有關。❹

相關畫蹟有禹之鼎（1647-1716）為喬崇烈繪〈餇鳥圖〉，為一思親之作，表其「欲養不逮之傷」。〈小長蘆圖〉繪朱彝尊（1629-1708）、朱昆田父子 2 人身著蓑笠、共享小長蘆垂釣之樂的景象〔圖9〕。〈月波吹笛圖〉繪朱昆田懷念故

〔圖9〕〈朱竹垞先生小長蘆圖〉（版畫）
嘉慶 4 年石門顧氏讀畫齋刻《讀畫齋題畫詩》〈偶輯〉
北京大學圖書館古籍善本特藏室

❹ 詳參余輝〈十七、十八世紀的市民肖像畫〉，《故宮博物院院刊》第 3 期（2001），頁 38-41。

鄉，〈夜雨對床圖〉繪劉若千兄弟情誼，〈春耕草堂圖〉繪宋起懷念家中草堂，〈王原祁像〉傳達王原祁（1642-1715）效習父親王時敏的精神。餘如〈孫赤厓攜孫小像〉、〈燕居課兒圖〉、〈課書圖〉等，或描述父子、兄弟、祖孫的親情，或家族精神傳承的畫像作品，❹這類的作品受到廣泛的歡迎。到了晚清，還有海上畫派的任預繪〈吳平齋闔家歡圖〉，刻畫吳平齋闔家歡樂的景象，主人依樹而立，妻室孩童遊戲於旁。

3. 紀錄個人的文化活動

紀錄文學活動者，除了傳統的「雅集圖」之外，亦有個別文人從事活動的畫像，如〈填詞圖〉、〈讀書圖〉、〈行吟圖〉之屬。陳維崧（1625-1682）〈迦陵填詞圖〉、王西樵（1626-1673）〈桐陰讀書圖〉、王士禛（1634-1711）〈秋林讀書圖〉、汪霦〈讀書秋樹根圖〉、江辰六〈長安借書圖〉、蔡方柄〈著書圖〉等。禹之鼎（1647-1716）繪〈三子聯句圖〉，引起眾人題詠，孫枝蔚（1620-1687）題曰：

> 徐原一翰林與姜四溟文學集飲汪季用舍人愛園，原一之門人高生亦與焉，適善畫者禹生在席，因命作是圖，季用為記，屬余題詩其後。❹

三子為徐乾學（1631-1694）、姜宸英（1628-1699）、汪懋麟（1640-1688）。

4. 以居處為襯景

文人行樂圖以居處為襯景者，有禹之鼎（1647-1716）為王士禛（1634-1711）繪〈夫于亭圖〉。禹氏另繪〈西齋圖卷〉，是吳偉業（1609-1671）之子吳暻的行樂圖，西齋是吳暻北京寓所西側的書齋。圖中叢林左側室內案陳圖書者即西齋，在叢林右側站立的中年男子即是像主吳暻，吳暻神采奕奕，這是吳暻委製的作品，卷首以小篆自題「西齋圖」。

朱彝尊（1629-1708）則有曹岳為他繪製的〈竹垞圖〉〔圖 10〕，朱氏〈風中柳·戲題竹垞壁〉詞曰：

❹　部份畫蹟參引自同註❷，李珮詩文，頁 65-67。
❹　引自孫枝蔚〈題三子聯句圖有序〉，參見孫著《溉堂詩集》，同註❸，卷 5，頁 566。

〔圖10〕〈朱竹垞先生竹垞圖〉（版畫）
嘉慶4年石門顧氏讀畫齋刻《讀畫齋題畫詩》〈偶輯〉
北京大學圖書館古籍善本特藏室

有竹千竿，寧使食時無肉，也不須、更移珍木。北垞也竹，南垞也竹。護
吾廬、幾叢寒玉。晚來月上，對影描他橫幅。賦新詞、《竹山》《竹
屋》。郵筒一束，筍鞋三伏，竹夫人，醉鄉同宿。❹

他為自己戴笠捋鬚的畫像題贊時，又再次提出竹垞這個空間，行住坐臥於千竿竹
的世界裡，朱氏以此表志：

北垞南，南垞北，中有曝書亭，空明無四壁。八萬卷，家所儲，鼠銜薑，
獺祭魚，壯而不學老著書，一片端谿石，晨夕心相於審厥眾，授孫子，千
秋名，身後事。❺

❹　引自葉元章、鍾夏選註《朱彝尊選集》（上海：上海古籍出版社，1991），頁305。

❺　引自同上註，《朱彝尊選集》卷首。

《南洲草堂詞話》卷下曰：

> 宗定九讀書廣陵之東原，所居雖茅屋數椽，而花間亭、新柳堂，頗極幽人
> 之致。繡水王安節為之繪圖，一時名士俱賦詩贈之。白門紀伯紫遺以賀新
> 郎詞云：「手把花間卷。日相羊、東原溪閣，百情灰遣。……堂名新柳朝
> 光顯。拂闌干、燕泥洗淨，松圓石扁。……**�**

說的是王安節為宗元鼎（1620-1698）所繪書齋圖。另外，王咸中有〈石塢山房圖
卷〉、陸競烈有〈南田書屋圖〉、惠周惕（?-1694）有〈紅豆書莊圖〉……等。李
良年（1635-1686）曾作一詩〈黃原明書屋以貧售其半，自寫半壁山房圖，附以二
詩，輒繼來韻〉，**㉒**亦屬之。

　　與居處有關者，有一類為移居而繪之圖，徐釚（1636-1708）〈作移居圖疊韻
贈田綸霞〉，題下小序曰：

> 綸霞使君，向在長安，為移居詩，和者雲集，余亦曾賡一章。索余作圖，
> 許之已三年矣，忽忽未就。今移疾南歸，兀坐篷窗，見兩岸楓林，霜染爨
> 煙，老屋欹斜道左，恍如置身圖畫，遂乘興作此貼之，並再疊前韻，題于
> 卷尾。**㉓**

田雯、沈上舍、**㉔**高六柘皆有〈移居圖〉。

　　在人物美景的行樂圖類型中，還有一種園林山莊主人的畫像值得注意。禹之
鼎（1647-1716）繪〈清涼山莊圖〉，圖中人物身穿便服，頭戴笠帽，在侍者陪同
下佇立賞景。將像主置於自己的莊園天地中，或倚坐沈思，或漫步巡遊，有意無

� 引自張璋等編《歷代詞話》（鄭州：大象出版社，2002），下冊，頁1130-1131。

㉒ 原詩引自李良年《秋錦山房集》，收入同註㉔，《四庫全書存目叢書》（據清華大學圖書館藏
　　清康熙刻乾隆續刻李氏家集四種本），集部，別集類，251冊，卷5，頁89。

㉓ 收入《清代傳記叢刊》（台北：明文書局，1985），第75冊，「乙上」，頁386-387。

㉔ 朱彝尊曾於康熙30年（1691）作〈題沈上舍洞庭移居圖六首〉，其一詩曰：「才微歲晚畏譏
　　彈，井社年來欲住難；只合全家太湖去，免教小吏悔鄉官。」沈上舍即沈季友，嘉興人，太學
　　生，時有移居之意，請人作圖，竹垞題之，頗有藉他人酒杯澆自己塊壘之意。參見同註㊾，
　　《朱彝尊選集》，頁208-209。

意間，作了一種所有權的宣示。

5.抒情寫志

文人畫像或以文雅詩意，或以水邊林下的隱逸興致抒情寫志者，數量最夥。王士禎（1634-1711）有多幅畫像如〈抱琴洗桐圖〉、〈幽篁坐嘯圖〉、〈倚杖圖〉等屬之。禹之鼎（1647-1716）為履中繪〈西郊尋梅圖軸〉，畫幅自題：

> 履中先生命寫放翁詩意，漫擬宋馬和之筆法清政，時康熙四十八年（1709年）冬月，都入客窗之作。廣陵禹之鼎敬記。

此圖寫意繪景，梅石線條取法南宋畫家馬和之粗細虬曲的螞蝗描，像主即履中，頭戴風帽，身穿長袍，於橋頭踏雪尋梅，面部神情專注，為工筆肖像。履中是滿臣達禮的字，達禮，滿州鑲黃旗人，能詩擅文，官郎中。畫景取南宋詩人陸游（1125-1210）〈卜算子·詠梅〉詞意，畫中描繪的尋梅之地概係揚州西北郊一帶。畫家設色極富匠心，白梅與紅衣在深黃的底色上顯得十分醒目。上、下詩堂和裱邊有清代秦應陽、顧嗣立、查嗣庭、張大受、周啟渭、林佶、錢名世、查慎行、查嗣瑮、李中、宮鴻歷、汪泰來、徐陶璋等人的題文。

清初呂學所繪〈郎廷極行樂圖卷〉〔圖 11〕，畫中人郎廷極閑雅舒適地坐於溪水旁平石之上，面目清俊，神態端莊，一手扶膝，一手按地，凝神諦聽清泉之

〔圖 11〕〔清〕呂學繪〈郎廷極行樂圖〉（卷）
絹本，設色，41*419cm，青島市博物館藏

聲。畫首題了隸書 5 字：「茗情琴意圖」，此畫展示了山水花鳥美景融人物肖像為一體的行樂圖式，以詩意點染了畫面的氣氛。像〈西郊尋梅圖軸〉、〈郎廷極行樂圖卷〉一般以詩意寫志趣者，另有王士禛（1634-1711）〈紅梅雪岸圖〉、喬石林〈桃花流水圖〉、尤侗（1618-1704）〈竹林晏坐圖〉、周金然〈雲松雪瀑圖〉、梅庚〈春雨幽居圖〉、程鳴〈寒梅霽雪圖〉……等皆屬之，不勝枚舉。

或漁隱垂釣、或耕種灌園，傳達文人水邊林下之隱逸興致。前者如徐釚（1636-1708）〈楓江漁父圖〉、毛際可（1633-1708）〈戴笠垂竿小像〉、魏坤〈水村圖〉、高布衣〈蓴鄉釣師圖〉、李宗渭〈南浦歸舟圖〉、丁明府〈秋江垂釣圖〉、〈雪中垂釣圖〉等。後者如朱彝尊（1629-1708）〈煙雨歸耕圖〉、李良年（1635-1686）〈灌園圖〉、龔節孫〈種橘圖〉，趙方伯〈勸農圖〉、徐副相〈庭中種蕉結實圖〉、〈學耕圖〉，喬萊（1642-1694）、顧茂倫均有〈濯足圖〉等，均屬之。

另外，非教界人士亦有以宗教修行表達避離塵囂之志者，如李符（1639-1689）有〈行腳圖〉，自題曰：

> 頭面清癯骨相屯，水田衣好稱吾身。祇愁不會談公案，何處僧廬著此人。
> 生來行腳愛坡陀，肯怕山高水遠何。身外不須留長物，破瓢壞笠尚嫌多。
> 悟得前生也是禪，碧雞隱者話因緣。草鞋只合尋廬嶽，重問山頭種菜田。❺❺

詩尾小字注曰：「十五年前客洱海，碧雞山道士謂予前生是廬山種菜僧」，李符以宗教情懷表達山林野趣。

6.傳達宗教意涵

如同上述，丁觀鵬曾為乾隆皇帝繪〈弘曆洗象圖軸〉，充滿佛教意涵。清人徐鎬繪〈張昀像軸〉，乃畫家為張氏繪製的一幅宗教扮相。像主攏袖，身著僧袍，斜披紅色袈裟，為半身像。畫像造型準確，筆點簡練，像主面龐豐腴，雙目炯炯有神，白鬚修整，畫面恬靜儒雅。張昀與畫家同鄉，善畫山水，徐鎬將張昀非僧而似僧的神態，刻畫得淋漓盡致。

❺❺　引自李符《香草居集》，收入同註❷❹，《四庫全書存目叢書》（吉林大學圖書館藏清康熙至乾隆刻李氏家集四種本），集部 252 冊，卷 5，頁 44。

　　宗教扮裝的畫像有時具有特定意義，成為一個人蓋棺論定的遺容。例如道光
年間，畫家改琦（1774-1829）曾為錢東（1752-?）繪像〔圖 12〕，此為錢氏遺像。錢
東別號玉魚生，是乾嘉年間的文學家，在當時享有盛名，他與改琦之間相聚的時
間雖不長，但情誼甚篤。此圖為道光 3 年（1823），改琦寓居揚州時為錢東的寫
照，改琦非常瞭解錢東的個性，所以能表現出錢東與凡塵懸隔的「禪定遺照」。
像主設色作白衣禪師裝束，端坐蒲團上。蒲團安置在古樹枝杈間，樹旁石案上放
著貝葉、經卷、靈芝、石磬等物，格式創新，構思獨特。畫家自題曰：「以雲為
水，因樹為屋。春風自來，須眉盡綠。桃華作飯，青芝可餐。万山深處，如此高
寒。清磬一聲，斜昜無影。但聞妙香，以入禪定。玉魚老居士遺教。那伽定侍者
改琦，頂禮作贊。」改琦以樹間入定之白衣禪師的宗教裝扮，為玉魚生繪製遺
像，並非因為錢東生前是一位禪僧，而是為了強調他清淨脫俗的品行，以此扮相
讚頌其一生。

〔圖 12〕〔清〕改琦繪〈錢東像〉（冊頁）
紙本，設色，35.9*50cm，北京故宮博物院藏

7. 激發艷情想像

李符（1639-1689）曾作一首題畫詩，長題曰：「常熟楊子鶴為龔蘅圃寫僧裝小影，無錫華叟希逸補二女執花侍左右，取色空空色意，題曰雙是圖」，❺❻這是作者李符針對畫家楊晉（1644-1728）為龔翔麟（1658-1733）繪製僧裝小照的題詩。龔氏在畫中雖亦著僧裝，然而與上述錢東「禪定遺照」的動機迥然不同，李符因為像主旁邊補上了兩位作為配角的執花侍女，而將宗教意涵導向了艷色空有的辯證思維。

本文開首所引陳維崧（1625-1682）〈沁園春　為雪持題像即次原韻〉一詞，像主有侍妾在旁最易引發艷情的聯想。釋大汕（1637-1705）曾為陳維崧繪〈迦陵填詞圖〉，像主掀髯露頂，有泱泱國士之風，旁坐一麗人，側身拈洞簫而吹。這幅畫像塑造清初陽羨派詞宗陳維崧的填詞形象，因為畫中一位樂姬拈簫而吹，帶來艷情的想像。這個畫面，一如林麟焻題詞曰：

> 掃眉才子，捧硯佳人，成古來名話。龍鬚半翦學弄聲，索冷秋千高架。硯箋凝墨，對梳掠、雲鬟入畫。有壚頭，取酒鶹裘，文是相如似者。……❺❼

以情奔司馬相如（?-前117）的卓文君為譬，畫中這位女校書就是陳維崧的侍兒歌者徐紫雲（1644-1675）。卷中好友吳農祥（1632-1708）題跋云：「陳髯舊有小史，驚艷一時」，「小史蓋謂紫雲。」❺❽

像〈迦陵填詞圖〉一樣，文人的行樂圖既著眼於「行樂」，詩、書、酒、樂免不了成為助樂之具。晚明陳洪綬（1599-1652）〈何天章行樂圖〉卷，何天章與

❺❻ 引自同上註，李符《香草居集》，卷5，頁44。

❺❼ 本詞引錄自〈迦陵填詞圖〉乾隆拓本，筆者於2005年8月間，赴北京大學圖書館古籍特藏室調閱謄錄而得。該本為拓本摺裝，1摺冊（1函）。筆者有幸，蒙北京大學張雁教授引見，並央請研究生李偉群小姐協助拍攝，又得館員張清允女士細心指引，得以順利參閱，在此一併稱謝。另本詞亦為謝章鋌《賭棋山莊詞話》所選，收入唐圭璋編《詞話叢編》（台北：新文豐出版社，1988）第4冊，卷2，頁3487-3488。下文述及陳洪綬繪〈何天章行樂圖〉，詳見本書第三章。

❺❽ 吳農祥題詞，亦引錄自同上註〈迦陵填詞圖〉乾隆拓本，另亦一併收入《賭棋山莊詞話》同上註，同頁。

兩位女子席地彈阮歡樂，男女分別立於畫中主從地位，用文學、音樂、酒以鋪敘一個行樂景致。禹之鼎（1647-1716）繪〈喬元之三好圖〉，二者構圖有異曲同工之妙，主要表現學者喬元之的生活意趣。像主踞榻而坐，身後案几上書卷疊高，左方有女樂絲竹正在彈唱，右側侍女合力抬出一甕新酒。書、酒、女樂寓意著「三好」。〈汪蛟門少壯三好圖〉亦採取同樣的構思，畫中一群艷姬挾絃索度曲，汪懋麟（1640-1688）坐擁萬卷書，並貯美酒其旁，女樂為汪氏畫像帶來綺旎的色彩。

8.編年畫像與行跡圖

許多明清文人各自擁有不同穿著的畫像，如明初丁奉有朝服像、喜容像，晚明陸樹聲（1509-1605）一生也有好幾幅畫像：〈冠服像〉、〈公服像〉、〈朝衣像〉、〈野服像〉等。❺❾冠服、公服、朝衣、野服等不同裝扮各自代表一種社會身份或人生寄望，展示不同服儀畫像的背後真義，仍「訴說」個人在不同年齡遭逢的行跡。一個人「欲」留下什麼畫像？背後涉及了自我認知與自我呈現的動機，在不同年齡、不同行跡的畫像表現上，具有不厭瑣碎的傾向。

以不同年齡而言，吳中畫家沈周（1427-1509）有幾幅標幟個人年齡的畫像：58 歲像、70 歲自壽圖、74 歲像、80 歲像等。羅洪先（1504-1564）〈自書畫像記〉交待個人多像的來由：「畫史劉傳圖貌余，每歲假事以識容色。余既刪贅，擇其稍似者，大小得十有一。」❻❿劉氏每年為羅洪先藉一事為背景繪像，顯然有一個編年畫像的工作持續在進行。

以不同行跡而言，畫家釋大汕（1637-1705）曾為自己繪製整套畫像：

> 首附行腳、遣魔、放魔、供母、默契、遇異、演洛、觀象、說法、吟哦、遨遊、訪道、作畫、吹簫、推卜、釣魚、夢游、雅集、看雲、秣馬、賣雨、浣花、法起、臥病、出嶺、論道、領眾、酌古、註書、樂琴、製器、北行、長嘯。凡三十三圖，一生行迹略備，皆出大汕手筆。❻❶

❺❾　陸樹聲針對諸畫像均有像贊自題，參見同註❶❾，《明人自傳文鈔》，頁 257-258。

❻❿　引自同註❶❾，《明人自傳文鈔》，頁 380。

❻❶　引自鄧之誠《清詩紀事初編》（上海：上海古籍出版社，1684）（全 2 冊），上冊，卷 3，「釋大汕」條，頁 342-343。

這位作風引人爭議、工於詩畫的僧人，為自己的一生行跡，以圖像不厭精細地瑣碎敘述。

就畫蹟而言，沈周的編年畫像或釋大汕的行跡圖，其繪製的動機概與「自記」的書寫相類。自敘傳文類型中的「自記」，是以紀錄過往事蹟作為訴求，以姚舜牧（1543-1627）〈自敘歷年〉為例，❷該文乃作者不厭精細地自行詳錄出生到目前 67 年的人生事蹟，包含個人經歷、疾病狀況、家族要事等。又曰：「今繪為圖像，併圖其所建立坊碑，用傳諸後」❸，除了文字之外，還要繪以圖像，要將短暫的一生擲地有聲、音容宛在地永遠留存。較上述姚舜牧的〈歷年自敘〉更強調畫像者，有張瀚（1511-1593）的〈宦蹟圖自記〉，由 25 歲及第開始，以干支編年的方式寫至 56 歲，帳簿式地根據〈宦蹟圖〉全面交待歷年 30 的為宦履歷，細筆緬懷政治生涯。❹〈宦蹟圖〉的動機其實也為「標幟個人功業」，不同的是，這裡牽涉的是對生命龐大架構的紀錄渴望。

現藏結合編年畫像與行跡圖的文人行樂圖，以張辟寫照、陸遠補景之《卞永譽畫像》最具代表性，❺這是一套卞永譽（1645-1712）的畫像冊頁，也是卞氏一部龐大而兼備的人生圖景。一年一圖，幾無間斷地繪製了卞永譽 20 歲至 45 歲間共計 18 幅畫像。各頁還有題名，依序為：待漏（20 歲）、靜觀（22 歲）、語花（24歲）、讀書（25 歲）、聞禪（26 歲）、追夢（27 歲）、寄羽（28 歲）、蘇堤問月（31歲）、撫海（33 歲）、會兵金厦（35 歲）、濟署觀荷（37 歲）、椿萱並茂（38 歲）、學圃（39 歲）、教化（41 歲）、望白雲（41 歲）、竹林假寓（42 歲）、半塘寺（43歲）、隨駕（45 歲）等。各畫題跋者不一，包括：錢塘汪霦、華亭張豫章、會稽羅坤、濟南王士禛（1634-1711）、長洲韓菼（163701704）、德州田雯（1635-1704）、

❷　姚文引自同註❶，《明人自傳文鈔》，頁 156-161。

❸　引自同上註，頁 166。

❹　張文引自同上註，頁 229-233。

❺　此畫真蹟現藏北京大學圖書館古籍特藏室，筆者 2005 年仲夏赴北京期間，辛蒙北大圖書館古籍部沈乃文主任慨允調借《卞永譽畫像》冊。特別感謝初識之倫敦大學博士候選人陳慧安小姐協助圖像之拍攝，筆者今日始得有進一步研究的機會。又獲李雄飛研究員、漆永祥教授、張清允館員等協助，以及王學玲教授捲袖抄謄，諸友之誼忱，謹此一併申謝。

田霖兄弟等，另有後世輔國將軍永忠（1735-1793）**66**的題識。這套畫像冊頁中的卞永譽，以不同年齡、不同身份下的著服與裝扮，再現為行樂氣氛下的人生編年圖景。

瀏覽這套畫像冊，個別來看，幾乎涵蓋了康熙時期文人「行樂圖」的所有類型，如下：

(1)標幟個人功業：如待漏、教化、會兵金廈、撫海、隨駕。

(2)表徵倫理親誼與家族傳承：如椿萱並茂。

(3)紀錄個人的文化活動：如讀書、靜觀。

(4)以居處為襯景：如竹林假寓、半塘寺、濟署觀荷。

(5)抒情寫志：如蘇堤問月、望白雲、寄羽、學圃。

(6)傳達宗教意涵：如聞禪。

(7)激發艷情想像：如語花、追夢〔圖13〕。

卞永譽出身於一名武職外放高官之家，個人亦擔任官職，好書畫，善賞鑑。**67**由20歲「待漏」至45歲「隨駕」，以編年圖像建立25年的人生軌跡，充分地表述了人生豐富的面向。這套畫像冊紀錄了不同年齡、不同身份、不同居處、不同功業、不同期許、不同活動、不同境遇的卞永譽。有趣的是，每一幅圖面上的卞氏臉孔均蓄鬍髭，幾乎是同一張臉譜，畫家並未刻劃25年卞氏容貌演變的痕跡，像主以同樣的面孔卻不斷地變裝，不斷地置換場景，不斷地在聖、俗、剛、柔、文、武、理性、感性的情境裡極力地自我展示，在青年邁向中年的這段人生黃金歲月裡，留下足供後人垂視的面貌。這是一套將行樂圖化零為整的人生畫冊，為生命歷程進行各種展演。

66 永忠，字良輔，又字朧仙，多羅貝勒弘明子，輔國將軍。有延芬室集。詩體秀逸，書法遒勁，頗有晉人風味。常不衫不履，散步市衢。遇奇書異籍，必買之歸。雖典衣絕食不顧也。」參見《清史稿》，卷484，總頁13363，收入同註**53**，《清代傳記叢刊》，第94冊，頁701。

67 卞永譽（1645-1712），字令子，號仙容，清江蘇漢軍人，卞三元子。順治2年乙酉生，康熙51年壬辰卒，年六十八。康熙中由福建巡撫遷刑部右侍郎。性好書畫，善賞鑑。著有《式古堂書畫匯考》。

〔圖13〕〔清〕張辟繪
《卞永譽畫像冊》（冊頁）之二：〈追夢〉
紙本，設色，69.7*39.6cm
北京大學圖書館古籍善本特藏室藏

　　至於邵子湘（1637-1704）有 5 幀畫像：展書圖、課耕圖、垂竿圖、游獄圖、蕉團圖，曾向陳維崧（1625-1682）索題，陳氏為作題詞〈鶯啼序〉。❻❽像這樣未明確編年，以小規模組圖方式繪製個人行跡志趣的畫像，實在不勝枚舉。

六、結語

　　明清文人新興的畫像，別稱「行樂圖」，成為展示個人魅力的最佳媒介之一。由明初發展而來的「行樂圖」，到清康熙時期，擴大了寫真的範圍。像主根據心中理想模式入畫，有的功業自頌，有的標榜家學傳承，有的選在書齋亮相，有的雅會填詞，有的躬耕垂釣，有的蒲團禪定，有的縱情酒樂，有的則恢宏地展

❻❽　該詞參見陳維崧《迦陵詞全集》，同註❶，第 2 冊，卷 30，頁 14b。

現一段生命史跡……。像主被安置在一個個宣說式的人生主張中,透過場景的刻意佈置,觀眾不僅看到了像主的個人形貌而已,更成為像主人生志趣的接受者。

文化主流人士在畫像中推介個人的行樂方案,以展示生活品味、個人身段、生命履歷、情意志趣,創造了帶動流行的時代趨勢。「及時行樂」是早期詩人面對壽命短暫、美景難再之人生本質所引發的世俗對策,「行樂」本非新穎的觀念,因為生命苦短,所以透過追求不朽以創造人生永恒的價值。對明清文人來說,主張「及時行樂」好像放任自己沈溺縱肆於尋歡作樂之境一樣,內心頗有不可言喻的道德自譴,然而這種道德自譴,在明清究竟是淡薄了?或是愈發曲折深致?行樂圖的繪製如何衝擊或補述這個論題?

貳、文人畫像與題詠的特性及意涵

一、寫照風氣

明末畫家陳洪綬(1599-1652)繪有一系列歷史典故人物:〈東坡圖〉、〈居士賞梅〉、〈羲之愛鵝〉、〈撲蝶圖〉、〈蕉林酌酒〉、〈簪花曳杖〉、〈達摩禪師像〉〔圖 14〕……等,這些典故人物的真容已逝,神韻只能透過文獻的理解,以畫筆再現於圖面。❻❾清代上官周繪《晚笑堂畫傳》,在冊頁裡繪造百餘位歷史人物,楊于位序曰:「凡有契於心者輒繪之于冊,或考求古本而得其形似,或存之意想而挹其丰神」,❼⓿這部以畫作傳的專輯,在對待歷史人物畫的工作上,把考證研究與揣摩想像兩者結合起來,既力求人物外貌的形似,又賦予人物內心的丰神。明清時期的人物畫家,就像繪製歷史典故人物的陳洪綬與《晚笑堂

❻❾ 翁萬戈編著《陳洪綬》(上海:上海人民美術出版社,1997)(全 3 冊)上卷「文字編」,中卷「彩圖編」,下卷「黑白圖編」,非常值得參考。又《中國古代人物畫風》(重慶:重慶出版社,1995),收有諸多陳洪綬的人物畫作,如〈東坡圖〉頁 112、〈居士賞梅〉頁 121、〈羲之愛鵝〉頁 120、〈撲蝶圖〉頁 119、〈蕉林酌酒〉頁 115、〈人物〉頁 118、〈簪花曳杖〉頁 113、〈達摩禪師像〉頁 110……等,可相互參看。

❼⓿ 轉引自王伯敏著《中國版畫史》(台北:蘭亭書店,1986 年),頁 147-148。

〔圖14〕〔明〕陳洪綬繪
〈達摩禪師像〉（軸）
紙本，設色，94.9*52.3cm
程十髮先生藏

畫傳》作者一樣，擁有以畫作傳的企圖，以及細膩而精緻化的技法，大力發揮於名流畫像。

　　明清世俗化社會已然成熟，經濟蓬勃發達，傳統階級混淆，個人主義抬頭，人際交往熱絡，展示姿儀的畫像，為文士、畫家、觀眾所感興趣，寫照銘刻特定人物或紀念事件的風氣極為盛行。舉凡仕宦、儒士、道隱之流、醫生、科學家、畫家、禪師、山僧、武將……各色人等，均有寫照紀錄，畫像已具有紀念性與讚頌性的特質。晚明以後的畫像風氣盛行，有經濟發達帶來的贊助文化推波助瀾，❼因畫像多接受像主委託而繪製，被畫者有較多的主控權，可選擇入畫角度與情境主題，在個體意識盛行、華侈相高、風氣開放的社會中，畫像成為瞻仰、崇

❼　關於明清繪畫的贊助文化，詳參傅立萃〈有關中國繪畫贊助的研究〉，中央大學文學院，《人文學報》第15期，1997年6月，頁55-79。

敬、自我標榜、投入社會的重要媒介。**⑫**明清的畫像,已超越紀錄生命的功能而已,更是交遊傳情、表達志趣、廣結人緣、擴展聲譽的媒介。

二、文人畫像的兩重特性

㈠ 悅目

　　明清時期繪畫的表現力大為擴充,色彩、構圖皆取得新的可能性,訴諸視覺感官效果以抒發自我情志的取徑,使當代畫史呈現了「悅目」的特性,**⑬**這個現象亦表現在肖像畫的繪製。傳統的人物畫表現,總是通過人物動態描寫和環境佈設的渲染,刻畫與烘托人物性格,明清的肖像畫家,將過去圖面的歷史傳說人物,置換成眼前真人,在逼真要求下,加強面部的神情刻畫,捕捉人物的姿勢儀態,以及空間佈白的巧妙處理,畫家實踐著更新的傳神理論,努力去除板滯泥塑,在形神之間游移與跨越,將傳統遺像的紀念性轉為抒情寫意的觀賞性,以達成「悅目」的理想,畫像被推向一個時代的高峰。**⑭**表達情志、彰顯風格的畫像,不僅與畫史上的悅目作風合流,更強化了明清時期個人主義大行其道的當代氣氛。

　　委請聲名遠播的畫家如明末曾鯨(1568-1650)或清代禹之鼎(1647-1716)繪像的許許多多文人,喜好以異於平日端服的休閒造型寫真入畫,充分享受擺置姿儀與適意扮相的樂趣,或作山水中的漫遊人物,或以詩歌意境作佈景,或作室內家居輕閒模樣。畫像愈有造形變化的需求,如葉紹袁(1589-1648)與錢謙益(1582-1664)二人,曾以頭戴竹笠、執杖、微笑的造形,留下常樂農夫的寫照,羅聘(1733-1799)戴笠穿簑扮成漁翁,項聖謨(1597-1658)撫鬚而立,王鑑(1598-1677)

⑫　參見李國安〈明末肖像畫製作的兩個社會性特徵〉,《藝術學》第 6 期,1991 年 9 月,頁125。

⑬　石守謙將明末清初繪畫表現出來的風格,普遍均有視覺強烈的效果,以「悅目」一詞總體稱之。詳參石守謙撰:〈悅目的圖像——觀看十七世紀繪畫的一個角度〉,收入《悅目——中國晚期書畫》(圖版篇)(台北:石頭出版社,2001),頁 6-13。

⑭　關於明清肖像畫的悅目景觀與適意扮相的簡說,參引自拙著〈自我認同的困惑——明清文人自題像贊初探〉,收入《「中國詩學會議」學術會議論文集》(彰化:國立彰化師範大學國文系主編,2002 年 12 月),頁 29-31。

立身展閱畫軸，傅山（1607-1684）交腳而坐，吳偉業（1609-1671）戴笠輕裝執卷，段玉裁（1735-1815）執菊花，孫原湘（1760-1829）執蘭花，張熊（1803-1886）裸身閒坐納涼……等。除了像主的姿儀動作之外，室內華麗精緻的傢俱佈景，或室外清雅幽美的山水造景，皆為肖像畫的構圖增添更多悅目的圖像元素。為了擺脫正襟危坐、泥塑木偶的缺點，畫家設計了許多變化多端的姿儀，諸如騎馬、策杖、聳肩、捧石、捲袖、泡茶……等，各種造像，不一而足，**⑦**與現代的人像攝影沙龍頗為類似。既表現人物身體相貌，亦注重人物的衣飾與處境描繪，以此烘托人物的身分、意趣和愛好，這些都成為肖像畫的重要組成部分。

　　曾鯨曾為倪元璐（1593-1644）繪 40 歲小像，在〔圖 15〕這個橢圓形圖框中，倪元璐雙袖半攏，右手握住左腕，立成一個側身寬閒，眉目卻略帶傲氣的姿儀，

〔圖 15〕〔明〕曾鯨繪
〈倪元璐小像〉（版畫）
《中國歷代名人圖鑑》

⑦　關於各名流的肖像造形，詳見蘇州大學圖書館編著，瞿冠群、華人德執筆《中國歷代名人圖鑑》（全 2 冊）（上海：上海書畫出版社，1989 年）。該書另有姐妹篇為《中國歷代人物圖像索引》（南京：江蘇教育出版社，1994），此二書所收內容包括：刻版（包含附屬於出版品的版畫、或是石刻碑拓），畫蹟（寫真或意筆）。圖面像主或嚴肅正襟，或是休閒模樣，上至帝王貴胄，下至道釋人物均有。華人德另編《中國歷代人物圖像集》，同註**⑥**，全 3 冊，為目前蒐羅最富之參考用書。

畫像左右各有一位長輩董其昌（1555-1636）與陳繼儒（1558-1639）題贊，畫像因知名人士的具名更增添耀眼的光芒。若像主本身就是位令人風靡的人物，那麼畫像的悅目性質，更為明顯。例如尤求為 80 歲的董其昌（1555-1636）繪像，造形一派優雅，便裝閒坐，董其昌自題像贊曰：

> 平子思玄賦，香上池上篇。壯心俱誤汝，愚貌更悠然。癖學屠隆似，忘機狎鳥來。維摩非病病，莊叟不才才。

看似謙抑，卻反而帶領讀者凝視著他自我形塑成一個不佛不道、亦莊亦諧、令人神往的偶像〔圖 16〕。道光年間改琦（1774-1829）畫〈頤道居士四十七歲小像〉〔圖 17〕，像主頤道居士是有清一代的風流人物陳文述（1771-1843），該像刻印在《頤道堂詩選》卷首。改琦畫出陳文述左手撫鬚、戴笠休閒的半身像，意筆草草而風流瀟灑，對頁還有文人錢杜（1764-1845）所書〈頤道居士象贊〉：

〔圖 16〕〔明〕尤求繪〈董其昌小像〉（版畫）
《中國歷代名人圖鑑》

〔圖17〕〈頤道居士四十七歲小像〉（版畫）
嘉慶 22 年刻道光增修本《頤道堂詩選》卷首

　　碧城冥冥是僊史之居耶？花源閒閒是西溪之漁耶？讀隱人書，作強項史。
不磷不緇，亦醒亦醉。心有禪悅，神與道契。既伏處乎簿籍之間，而又吞
吐夫煙霞之氣。大江無波，天風鼓之。落花四圍，先生詠詩。體妙於變，
味貴乎雅。其人其詩，誰與匹者。❼❻

在個人出版品卷首以畫像與像贊搭配出現，既像該書的廣告，又彷彿是贈送給讀
者的見面禮，向讀者展示：本集的作者是一位令人嚮往似僊似隱的煙霞人物，詩
集又是多麼地具有罕見的高貴品質……詩集包含圖文的悅目景觀製作，在出版
商業氣息的助長下，確實是一種標榜作者的行銷手法。

❼❻　附圖及像贊，參見《頤道堂詩選》卷首，收入同註❸❶，《續修四庫全書》（據嘉慶二十二年刻
　　道光增修本影印原書）集部，別集類，第 1504 冊，總頁 510。

(二) 扮裝

　　明清文人的寫照，喜歡變換現實的自我，有時以顯赫的服裝亮相，如明無款〈沈度像〉、〈王鏊像〉、丁奉〈朝服像〉、清無款〈關天培像〉等，皆為官僚們盛行的「朝服大像」，用以顯現社會的位階。有時則在畫像中扮成農夫、漁翁、樵父等非平日的相貌，以與自己的身份隔離，不僅是審美考量而已，亦藉以表達個人的嚮往與志趣，**⓱**如王士禎（1634-1711）有〈漁洋山人戴笠像〉、朱彝尊（1629-1708）有〈烟雨歸耕圖〉〔圖 18〕。**⓲**如前文所述，陸樹聲（1509-1606）二者皆有，既有〈冠服像〉、〈公服像〉、〈朝衣像〉、〈野服像〉等不同身份的換裝畫像，又有與自號「九山散樵」相搭襯的〈蓬笠小像〉。**⓳**著上不同服裝，便各自代表一種社會身份，自然就有社會任務與期待落差，觀像者（包含自己）從中進行對照比勘，為像主的社會身份進行觀想與評價，據以論定此人的世俗價值。至於〈蓬笠小像〉則是在入世的社會身份之外，另外賦與世外漁隱的意涵。

　　清代畫家金農（1687-1763）更充分體驗了扮裝的樂趣，在多幅自畫像中，吾人看到金農熱切表達了各類扮相的欲望，有時著道袍執杖，有時著袈裟面壁，有時化成富翁小像，有時在枯梅菴下獨立……。金農不斷更改扮相的多種自畫像中，漁樵、富翁、高僧、乞丐、神仙……等，均以社會身份外的扮相自我換裝，傳達個人生命面相的豐富性，合於三教九流的廣闊交際，亦滿足讀者充滿興味的「閱讀期待」。

⓱　關於清初的人物肖像畫特性，參見楊新、班宗華等人合著《中國繪畫三千年》（台北：聯經出版社，1999 年），轟崇正撰「清代」部，頁 271。

⓲　王士禎有〈漁洋山人戴笠像〉，宛陵梅庚題贊曰：「方以厚所植，虛以冥其迹。納眾流而洪纖不遺，冠群言而聚精成液。身著朝衫頭戴笠，孟縣眉山共標格，三百年來無此客。」收在李毓芙、牟通、李茂肅等整理《漁洋精華錄集釋》（上海：上海古籍出版社，1999）一書卷首扉頁。〈朱彝尊畫像〉為錢塘戴蒼繪，戴笠捋鬚。朱自題像贊於畫像上方：「北坨南，南坨北，中有曝書亭，空明無四壁。八萬卷，家所儲，鼠銜薑，獺祭魚，壯而不學老著書，一片端谿石，晨夕心相於審厥眾，授孫子，千秋名，身後事。丁亥（康熙 46 年，1707）三月旣望秀水朱彝尊銘。」（同註**⓭**，《朱彝尊選集》卷首），朱有〈百字令　自題畫像〉，見同書頁 303。

⓳　陸樹聲針對諸畫像均有像贊自題，參見同註**⓳**，《明人自傳文鈔》，頁 257-258、頁 255-256。敬請詳參本書第一章。

〔圖18〕〈朱竹垞先生烟雨歸耕圖〉（版畫）
嘉慶4年石門顧氏讀畫齋刻
《讀畫齋題畫詩》〈偶輯〉
北京大學圖書館古籍善本特藏室

　　扮裝畫像不僅流行於文人圈而已，清代康、雍、乾 3 帝各有戎裝、宗教扮相、居家生活等畫像，亦紛紛投入改扮自我的遊戲。「扮裝」可以具體的假扮成他人，也可以是不同時空的自我改換，像沈周（1427-1509）一生的 4 幅編年寫真：〈五十八歲像〉、〈七十歲自壽圖〉、〈七十四歲像〉、〈八十歲像〉，❽⓪廣義來說，也像是換穿不同年齡衣服的自我演示。而釋大汕（1637-1705）的〈行跡圖〉，則是不斷地在畫面中更迭替換不同行動中的自己，以宣達人生的豐富閱歷。

三、畫家

　　張岱（1597-1689）有一段回憶錄值得注意：

❽⓪　沈周各像自贊，參見同註❶⑨，《明人自傳文鈔》，頁 128。又見同註❼⑥，《中國歷代名人圖鑑》，上冊，頁21，彩色圖片。

甲戌十月，攜楚生往不繫園看紅葉，至定香橋，客不期而至者八人：南京
曾波臣、東陽趙純卿、金壇彭天錫、諸暨陳章侯、杭州楊與民、陸九、羅
三、女伶陳素芝，余留飲。章侯攜縑素為純卿畫古佛，波臣為純卿寫照，
楊與民彈三弦子，羅三唱曲，陸九吹簫。……是夜彭天錫與羅三、與民串
本腔戲，妙絕；與楚生、素芝串調腔戲，又復妙絕。章侯唱村落小歌，余
取琴和之，牙牙如語。……余曰：「……道子奮袂如風，畫壁立就。章侯
為純卿畫佛，而純卿舞劍，正今日事也。」純卿跳身起，取其竹節鞭，重
三十斤，作胡旋舞數纏，大噱而去。**㉛**

這一年是崇禎 7 年（1634），明朝尚未覆亡，江南依然有歌舞昇平的娛宴活動在
進行。不繫園此時有主客 10 位成員聚集，張岱以主人身份攜歌姬楚生招待貴
客。由張岱熟識的畫家朋友陳洪綬（1599-1652）特地攜來縑帛為趙純卿畫古佛研
判，當天可能是趙純卿的祝壽歡會，活動內容幾乎以趙為核心，彈三弦的楊與
民、吹簫的陸九組成樂隊，還有擅長串戲的彭天錫、唱曲的羅三與女伶當場演
出，連陳洪綬亦唱起村歌，張岱彈琴伴奏。酒酣耳熱之際，壽星一時興起，學起
唐代裴旻將軍隨吳道子畫壁而舞劍的故事，純卿執起竹節鞭作胡旋舞。著名的肖
像專家曾鯨（1568-1650），就在歡會現場為趙純卿寫照繪像。這個雅集成員的身
份是多元的，畫家曾鯨想必與唱村落小歌的陳洪綬一樣，其角色不僅是埋首於寫
照與畫佛的工作而已，還能成為與文人雅士具有實質交誼的一份子。畫家擁有一
身寫照技法，得以參與社交活動，與文人酬酢，躋身於文人的活動圈，使其脫離
純粹工匠地位。**㉜**

　　工於寫照的曾鯨（1568-1650），福建莆田人，流寓金陵，一生多活動於杭

㉛ 本段文字引自參見張岱《陶庵夢憶》（上海：上海遠東出版社，1996 年，收入『宋明清小品
　　文集輯注』），卷 4，「不繫園」，頁 105。

㉜ 據李國安研究指出，肖像畫家在繪像上與他人合作，或與文人酬酢，皆符合其建立社交關係的
　　模式。另外李氏將張岱的「不繫園集會」與元代楊竹西「富而韻樓雅集」相較，發現前者的與
　　會者身份多元化，特別是曾鯨的角色不像後者雅集的王繹一般，只是紀錄寫照的任務而已。詳
　　見同註**㉒**，李國安〈明末肖像畫製作的兩個社會性特徵〉，頁 140。王繹〈畫楊竹西小像〉卷
　　的作者署款為：「楊竹西高士小像，嚴陵王繹寫，句吳倪瓚補作松石。癸卯二月。」

州、桐鄉、寧波、餘姚等地，為明代畫史樹立重大里程碑的一位人物畫家，對繪像的技法與表現有所創新與突破。其畫有鏡中取影效果，人稱「波臣派」，曾鯨的繪像技法約有兩類：第 1 類為墨骨凹凸法，此為曾氏獨步藝林的絕招，即今日學界所稱受西方影響者，畫作如〈張卿子像〉、〈顧夢游像〉等，但凹凸法僅止於臉部的描繪而已，其餘肢體衣飾的畫法，仍依循傳統。第 2 類為鉤勒填彩法，為江南固有傳統，亦曾氏所擅長，畫作如〈王時敏小像〉。㊧像曾鯨那樣因擅於繪像而游走於公卿、貴冑、名流園宅的畫家，明清時期不乏其人，明初謝環、戴進（1388-1462），明中葉唐寅（1470-1523）、仇英（1482-1559），明末陳洪綬（1599-1652），清初謝彬（1602-?）、禹之鼎（1647-1716）……等畫家，經常應邀為當時士流寫照。

曾鯨在張岱不繫園的雅集中，為趙純卿寫照的例子並不稀罕，他還分別為當代名流繪像，如年輕畫家王時敏（1592-1680）、杭州詩人名醫張卿子、新科進士趙士鍔、學者志士侯峒曾（1591-1645）……等。另外亦曾為董其昌（1555-1636）、陳繼儒（1558-1639）、葛一龍（1567-1640）、項子京、黃道周（1585-1646）、潘梁老等許多不同身份性格的文人繪像。每一幅畫像中的人物，容貌、體形、表情、神態各自不同，並增添表徵人物特質的扮飾與佈景。例如 25 歲畫家〈王時敏小像〉，手持拂塵素服禪坐於蒲團上。醫生〈張卿子像〉，身穿淡青長袍，烏巾朱履，指甲修長，面帶微笑，悠然捻鬚。文士〈葛一龍像〉，頭戴巾帽，身著白衫，席地倚書斜坐，密髯豐頰，兩眼遠視，目光沈靜，若有所思。文士〈顧夢游像〉，在勁利流暢線條與淡墨敷彩間，岩石端坐，神韻悠然〔圖 19〕。新科進士〈趙士鍔像〉，烏巾長袍，雙手攏於袖內，儀表莊重溫誠……。㊭觀眾透過畫像，彷彿回到該幅畫像繪製之初畫家面對真人的那個寫生場景。

㊧ 曾鯨的肖像畫技法，詳見華人德撰〈明清肖像畫略論〉，《藝術家》第 218 期，1993 年 7 月，頁 236-245。另亦參見同註㊸，《悅目——中國晚期書畫》（解說篇），梅韻秋〈柳敬亭小像圖軸〉解說，頁 66-67。

㊭ 曾鯨畫蹟參見《中國美術全集》，同註㊲，「繪畫編」8，『明代繪畫下』，有文士〈葛一龍像〉（圖 110）、〈王時敏小像〉（圖 112）、〈張卿子像〉（圖 111）、〈趙士鍔像〉（圖 113）、〈顧夢游像〉（圖 114）等，及各圖後附解說。

〔圖19〕〔明〕曾鯨、張臞繪
〈顧夢游像〉（軸）
紙本，設色，105.4*44.8cm
南京博物院藏

〔圖20〕〔清〕禹之鼎為黃與堅寫照（版畫）
《中國歷代名人圖鑑》

　　不繫園雅會一隅曾鯨（1568-1650）為趙純卿的寫真場景，在康熙年間禹之鼎（1647-1716）為詩人黃與堅的寫真圖繪中看到了翻版，此圖可說還原了一個對面寫真的現場〔圖 20〕。禹之鼎官康熙朝鴻臚寺序班，以善畫供奉南薰殿，白描寫真，秀媚古雅，一時名人小像多出其手。如孫枝蔚（1620-1687）、姜宸英（1628-1699）、朱彝尊（1629-1708）、徐乾學（1631-1694）、宋犖（1634-1713）、徐元文（1634-1691）、徐釚（1636-1708）、韓菼（1637-1704）、陳廷敬（1639-1712）、汪懋麟（1640-1688）、喬萊（1642-1694）、王原祁（1642-1715）、高士奇（1645-1704）、查慎行（1651-1728）、納蘭性德（1654-1685）……等，許多文人還不止一次請他繪像。**85**

85　禹之鼎為康熙名士繪像甚夥，詳參同註**42**，李珮詩《詩畫兼能為寫真——禹之鼎詩題式肖像畫研究》一書。

現存畫蹟甚多，如〈王原祁藝菊圖〉〔圖 21〕、〈喬介夫小像〉、〈西齋圖〉、〈竹溪讀易圖〉、〈江鄉清曉圖〉、〈雲林同調圖〉、〈城南雅集圖〉……等。**❽**這些畫像多為橫卷，將寫實的人物肖像，置於橫展的山水景物間，結合山水畫與肖像畫的構圖理念，使得過去肖像畫忽略或淡化背景的處理獲得突破。值得一提的是，清代神韻詩盟主王士禛（1634-1711）曾經委託禹氏繪像，在不同時間內，禹之鼎為王士禛繪像達 10 幅之多，皆為名作，引發文壇名流紛紛題詠。每一幅畫像自成一則佳話，繪成之後，文學的書寫活動於焉展開，畫面上滿佈的題詠，可以證明畫像受到的矚目，以及作為聯絡畫家、像主、觀眾彼此情誼的社交任務。

〔圖 21〕〔清〕禹之鼎繪
〈王原祁藝菊圖〉
絹本，設色，32.5*139cm
北京故宮博物院藏

❽ 揚州寶應的〈喬介夫小像〉、〈西齋圖〉（即吳暻行樂圖）、〈竹溪讀易圖〉、〈江鄉清曉圖〉等人物肖像畫、高士奇委畫的〈雲林同調圖〉，以上各圖參見《中國美術全集》，同註**❸**，「繪畫編」10，『清代繪畫中』。至於〈城南雅集圖〉卷右坐第 1 人長鬚者，即為王士禛，參見同註**❼**，《中國歷代人物圖像索引》「王士禛」條，頁 314。

四、繪像理論[87]

　　明代曾鯨曾在不繫園的祝壽會場為趙純卿寫照，清代禹之鼎也曾隔著一張几案為詩人黃與堅對面寫真，這兩個例子莫不讓人想到清人蔣驥《傳神祕要》裡的一段文字：

> 傳神最大者，令彼隔几而坐，可遠三四尺許，若小照可遠五六尺許，愈小愈宜遠。畫部位或可近，畫眼珠必宜遠。凡人相對而坐，近一二尺，則相視不用目力，無力則無神，能遠至丈許，或至數丈。人愈遠相視愈有力，有力則有神。且無力之視，眼皮垂下，有力之視，眼皮撐起……。[88]

這段文字重建了一個寫生的場景，有畫家、被畫者、以及中間距離的斟酌，對面寫生，要求的是一絲不苟的嚴謹畫技。為生人寫真，為死者寫遺容，圖寫真容，稱為「寫真」。元代以後，開始有王繹《寫像祕訣》的專著出現，明末清初以後逐漸多了起來，如明末周履靖《天形道貌》、清蔣驥的《傳神祕要》、沈宗騫《芥舟學畫編》等。[89]肖像畫的流行，之所以能打破沈寂，將隱伏的職業傳統重新活絡起來，與明清傳神寫照的理論建立有很大關係。

　　肖像畫顧名思義，就是要逼肖形像，以同樣的形體樣貌複製另一個像主。但

[87] 筆者昔日略探明清時期的畫像理論，曾撰寫過「傳神、寫意、抒情的肖像畫論」一節文字，收錄於同註[74]，〈自我認同的困惑——明清文人自題像贊初探〉，頁 40-41。本文於此，援引舊作該節文字以補足明清畫像題詠之繪畫理論面向，特此說明。

[88] 引自蔣驥《傳神祕要》「傳神以遠取神法」條，收入黃賓虹、鄧實編《美術叢書》（台北：藝文印書館，1975 年 11 月初版），第 9 冊（2 集 7 輯），頁 31。

[89] 元代王繹有〈寫像祕訣並采繪錄〉1 卷，簡論畫人物之訣，清蔣驥《傳神祕要》、丁臬《寫真祕訣》2 書，則有更多技術性的討論，兩位皆為經驗老道的人物寫照畫家。詳參余紹宋撰《書畫書錄解題》（台北：台灣中華書局，1980 年 11 月二版）（上冊），卷 2，以上 3 部書的提要，頁 30-32。明清相關的傳神理論著作，請參見俞劍華編著《中國畫論類編》（台北：華正書局，1984 年）（上冊），第 4 編「人物」所收諸書，頁 494-579。明代周履靖《天形道貌》，收入氏輯《夷門廣牘》叢書。蔣驥《傳神祕要》，收入同上註，《美術叢書》第 9 冊（2 集 7 輯），頁 31-51。沈宗騫《芥舟學畫編》，收入《中國畫論類編》（上冊），頁 512-539。

是肖像畫論在講究形貌逼肖的同時，卻又經常要降低這個原則，沈宗騫曰：

> 畫法門類至多，而傳神寫照由來最古……。不曰形曰貌，而曰神者，以天
> 下之人形同者有之，貌類者有之，至於神則有不能相同者矣。作者若但求
> 之形似，則方圓肥瘦，即數十人之中，且有相似者矣，烏得謂之傳神？今
> 有一人焉，前肥而後瘦，前白而後蒼，前無鬚髭而後多髯，乍見之或不能
> 相識，即而視之，必恍然曰，此即某某也。蓋形雖變而神不變也。故形或
> 小失，猶之可也，若神有少乖，則竟非其人矣。⑨

文中說明了肖像畫又名「傳神」而不曰傳形、傳貌的理由，僅憑方圓肥瘦的形
貌，無法分辨某人，人隨著年歲增長，形貌會變，惟神不變，「傳神」遂成為肖
像畫論的核心。

宋代蘇東坡（1037-1101）早已提出「以燈取影」的觀念，⑨宋陳造亦反對偉衣
肅瞻的木偶取像法，肖像畫家宜將像主置於其「顛沛造次、應對進退、顰頞適
悅、舒急倨敬」的各種樣態裡，著重像主的活力，而非一個斂容自持、呆滯不動
的靜物，極力寫其神韻。⑨肖像畫家既不能放棄對面寫生，又要擺脫正襟危坐、
刻意摹擬的畫工俗筆，這種呼聲，自元代王繹開始，便已喊出：

> 彼方叫嘯談語之間，本真性情發見，我則靜而求之。……近代俗工，膠柱
> 鼓瑟，不知變通之道，必欲其正襟危坐，如泥塑人，方乃傳寫……。⑨

清初肖像畫論家繼續就此發揮，沈宗騫畫學〈活法〉篇曰：

> 天下之人無一定之神情，若今人正襟危坐，刻意摹擬，或竟日不成，或屢

⑨　引自沈宗騫《芥舟學畫編》「傳神總論」篇，參見同上註，《中國畫論類編》（上冊），頁
　　512-513。

⑨　參見蘇軾〈傳神記〉，參見同上註，《中國畫論類編》（上冊），頁454。

⑨　參見陳造〈江湖長翁集論寫神〉，參見同上註，《中國畫論類編》（上冊），頁471。

⑨　王繹本人能寫真，《寫像祕訣》為其所撰，王曾將寫真祕訣與采繪諸法，傳綬給陶宗儀，幸賴
　　《輟耕錄》而保留下來。本文參引自同上註，《中國畫論類編》（上冊），頁485-489。

易不就，不但作者神消氣沮，坐者亦鮮不情怠意闌，非板滯即堆垛。❾

蔣驥亦曰：

> 畫者須於未畫部位之先，即留意其人行止坐臥歌詠談笑，見其天真發現，
> 神情外露，此處細察，然後落筆，自有生趣。
>
> 凡人有意欲畫照，其神已拘泥。我須當未畫之時，從旁窺探其意思，彼以
> 無意露之，我以有意窺之。意思得即記在心上。……若令人端坐後欲求其
> 神，已是畫工俗筆。❾

畫家需對無意之動態人物，於靜中細察，蔣驥之「意思得即記在心上」，沈宗騫
之「活法」，均將傳神理論帶離對面寫生造成的版滯窠臼，寫真傳神，最終是要
捕捉神韻，這是肖像畫家的最高理想。肖像畫在明清以後發展出來的傳神觀，如
此便與宋代以來的文人寫意傳統連繫了起來，給予肖像畫的創新繪製更多可遵循
的指引。明清肖像畫盛行，與傳神理論的整理與擴充，有很大的關係。

五、集體的文本空間：題詠

　　康熙御定《歷代題畫詩》的編定，用文獻直接證明題畫是文士名流相互酬酢
的普遍社交活動，畫像題詠為其中重要的一環。雖前文已引袁枚（1716-1798）
《隨園詩話》譏評一般庸夫俗子挾小照四處乞題之風，❾郭麐（1767-1831）的《靈
芬館詩話》則為這種題詠酬酢的世俗化現象緩頰：「然友朋交際，有藉是以擴舒
寄託者，未必無佳製也。」晚明以降，畫像描摹文士形象或紀念事件的作風興
盛，隨之而來的題詠規模也較往昔有很大的不同。在畫像的畫心、橫卷的引首或
拖尾，立軸的詩塘與兩側裱綾，密密麻麻地佈滿題詠，為明清文學創造另一個殊
異的景觀。

❾　參見沈宗騫《芥舟學畫編》「活法」，引自同上註，《中國畫論類編》（上冊），頁 528。
❾　2 則引文，參見同註❽，蔣驥《傳神祕要》，「傳神以遠取神法」、「點睛取神法」2 條，頁
　　31-32。
❾　袁枚《隨園詩話》引文，參見同註❸，《袁枚全集》第參冊，卷 7，第 57 條，頁 223。

　　以文集而論，李日華（1565-1635）《恬致堂集》收錄作者陸續為他人所作如〈方樵逸像贊〉、〈蒯周生尊人像贊〉、〈汪玉水小像贊〉、〈徐春門小像贊〉、〈竇懷玉像贊〉……等多篇畫像題贊，**⑰**這種情形屢見不鮮。若要明瞭一幅畫像的題詠狀況，除了檢視各種著錄外，尚有現存的畫蹟可供探索。如明末戴滄繪〈甘荼居士小象卷〉，畫中一位頳顏疏髯居士，著古衣冠，坐磐石上，據悉像主為明末一位義行高超的人士，卷後題者 17 人，大半為明季遺老。**⑱**〈潘琴臺像〉亦佈滿許多文人題贊。**⑲**〈何天章行樂圖〉，是畫家陳洪綬（1599-1652）為何天章軍職退隱東海所繪的紀念畫像，題詠者眾。到了清代，王雲繪〈張將軍賜宴歸來圖卷〉，鑲藍旗人張將軍鎮守京口等處，侍聖祖南巡護蹕入都賜宴賞錫，為圖以紀恩遇，卷後亦題詩林立。**⑩**康熙間，顧貞觀（1637-1714）有畫家為繪〈側帽投壺圖〉，都下競相傳唱納蘭容若（1655-1685）的賦詞。**⑩**禹之鼎（1647-1716）為王士禎（1634-1711）繪〈載書圖〉，同僚門生諸多題詠合成一部專集《載書圖詩》。釋大汕（1637-1705）為陳維崧（1625-1682）繪〈迦陵填詞圖〉，甚至有曲家洪昇（1659-1704）、蔣士銓（1725-1786）題寫套曲。**⑩**謝彬（1602-?）為詞人徐釚

⑰ 這類像贊收入李日華《恬致堂集》（台北：國立中央圖書館，1971）（全 6 冊），第 6 冊，卷 35，頌類，總頁 3049-3373。〈方樵逸像贊〉（頁 3116）、〈蒯周生尊人像贊〉（頁 3117）、〈汪玉水小像贊〉（頁 3118）、〈徐春門小像贊〉（頁 3119）、〈竇懷玉像贊〉（頁 3121）等。

⑱ 據羅振玉著錄曰：「此卷藏行篋垂十餘年，初不知居士為何許人，但於諸家題語中知為闊其姓無其字，皖人，與金正希江文石兩先生為死友。……」參見氏著《貞松老人書畫跋》，收入同註**⑱**，《美術叢書》，第 21 冊（5 集 2 輯），頁 13-15，〈甘荼居士象卷跋〉條。

⑲ 參見佘城編《中國書畫·人物畫》（台北：光復書局，1983），圖 75。

⑩ 據羅振玉著錄得知，題者有：梅庚、冒丹書、顧貞觀、毛際可、冒襄、程鑒、喬萊、葉燮、吳農祥、柴世堂、毛奇齡、洪昇、沈三曾、沈玉亮、陳士傑、江昭年、蘇輪、徐樹穀、傅澤洪等人。詳見同註**⑱**，羅振玉《貞松老人書畫跋》，頁 15-19，〈張將軍賜宴歸來圖卷跋〉條。

⑩ 徐釚《詞苑叢談》曰：「金粟顧梁汾舍人，風神俊朗……，畫〈側帽投壺圖〉，長白成容若題賀新涼一闋於上……，都下競相傳寫，於是教坊歌曲間，無不知有側帽詞者。」詳見馮金伯輯《詞苑萃編》卷 18「紀事」，收入同註**⑰**，唐圭璋編《詞話叢編》，第 3 冊，「成容若側帽詞」條，頁 2132。

⑩ 吳衡照曰：「迦陵填詞圖為釋大汕傳神，掀髯露頂，真有國士風。旁坐麗人拈洞簫而吹，恍唱『楊柳岸、曉風殘月』也。洪昉思、蔣心餘兩先生題曲絕佳。」引自《蓮子居詞話》卷 1，收入同上註，《詞話叢編》第 3 冊，頁 2404-2405。

（1636-1708）繪〈楓江漁父圖〉，「國初諸大老」題跋幾達百人之多。

　　就被畫者的求畫動機而言，目的在於標榜自我，與晚明逐漸高張的個體意識相互呼應。出身低微的畫家，為文士傳神寫照，贏得尊重和禮遇，進而與上流階級發展出私誼。畫像的題詠，或因為對長者的崇敬，對賢者的仰慕；或出於深厚的交誼，問學的熱情；或是受委託為他人而題，其中莫不牽涉複雜的人際網絡關係。❶凡此皆顯示明清文人社會，以畫像題詠交誼酬酢的現象極為普遍，一幅寫照引發眾多文士競相題詠，宛如共同開闢一個集體的文本空間。

　　另一方面，畫藝精熟的畫家，甚至也為自己繪像。如陳洪綬（1599-1652）曾繪一幅具有強烈個人意識且略具變形風格的〈自畫像〉〔圖22〕，抑鬱銘酊、放浪不羈的性格塑造，由詮釋古人神韻的手法轉化而來，為寫真畫注入了新的抒情

〔圖22〕〔明〕陳洪綬繪
〈自畫像〉（冊頁）
取自《父子合作冊》
絹本，設色，26.4*23.28cm
美國新罕布夏州翁萬戈藏

❶　晚明以後的肖像畫繪製，不僅可呼應個人主義思潮，亦具有合作與酬酢等社會性功能。詳參同
　　註❷，李國安〈明末肖像畫製作的兩個社會性特徵〉，頁119-157。

寫意元素。❿揚州八怪之一的畫家金農（1687-1763），一生畫了〈壽道士小像〉、〈百二硯田富翁小像〉、〈面壁圖〉、〈枯梅菴主獨立圖〉……等 9 幅形式不一的自畫像。金農出於無比熱忱地為每幅自畫像預設繪畫的理由，作為抒情達志的管道，各自以長輩、知交、鄉里之誼、高僧、師丈……等不同身分將畫像示人，他是一位認真觀察自己，並且極有熱情留下紀錄的盛清畫家。金農還自行編撰了《冬心自寫真題記》，存錄個人的畫像自題。如金農一樣，嘉慶年間的顧修，也曾將自己生平的繪像及自題彙刻行世，成《讀畫齋題畫詩》19 卷。畫像自題與上述為他人畫像題詠不一樣之處，在於自我的觀看。

　　畫像題詠文本涉及一系列重要課題，如：休閒行樂的圖面展示、名流人士的情誼唱和、扮裝表演的文化遊戲、畫像乞題的社交性與自薦性、觀看自我的人生隱喻……等，值得吾人作進一步的深究。

參、研究文獻、視野基礎與研究進路

一、研究文獻

㈠ 文本

　　以編織物（texere）為詞根的「文本」（text）一詞，是個經常被探討的文學批評術語。從語言學的角度來看，「文本」既可以是一整本書，也可以指一個諺語、招牌等單句，是呈現語詞結構的文學成品。從符號學的角度而言，「文本」代表一種符碼，或通過某種媒介從發話人傳遞到接受者的一套符號。「文本」的概念已不限於文學書寫下的文本，亦可適用於電影、繪畫等其他藝術文本，「文本」已擴展成社會文化中，任何一項具有語言符號性質的構成物。❺本書鎖定明

❿ 關於陳洪綬肖像畫風的探討，詳參高居翰〈陳洪綬：人像寫照與其他〉一文，收入高居翰撰、李佩樺等合譯《氣勢撼人——十七世紀中國繪畫中的自然與風格》（台北：石頭出版社，1994）第 4 章，頁 147-192。

❺ 羅蘭巴特為「作品」與「文本」（或譯成「本文」）作比較：「作品」是實在的，佔據書的空間的一部分，「文本」則是一種方法論範圍。「作品」本身作為一個普遍符號而產生功能，代

清文人的畫像及題詠，視其為滋生文化意義的「文本」，二者互相補充，彼此印證，交織為具有語言符號性質的意義對象，進行相關研究。以「文本」概念綜攝畫像（圖像）／題詠（文字），「畫像題詠」具有兩個設定的條件，其一：「畫像」所指為文人的寫照。其二：「題詠」則取廣義，⑩舉凡對文人畫像所作的一切題寫文字，既包括韻文形式的贊頌詩詞，亦包括散文形式的題記、畫序、畫跋。可能是鑑識收藏、觀畫心得的散文「題」寫，亦可能是讚頌歎惜的韻文歌「詠」，取此名稱概括題畫的文學形式與材料內容。

(二) 題詠

1. 形式

委製個人畫像並題詠其上已成為明清時期的流行風尚，畫像題詠的媒介是個人寫照，思維的起點為視覺，書寫行動大致均由圖像景致的觀看出發，包含了廣闊的文化解釋在其中。「畫像題詠」就文本型態而言，包含：提供視覺訊息的圖像，以及作為思惟訊息的文字兩大類型。圖像部份，包括文人小像的畫蹟或版畫，文字部份則是環繞著畫像相關的題詠。由題者與畫主的關係而言，包括自題（題自己畫像）與他題（題他人畫像）兩種；題詠的類型包括了四言韻文型式的像

表一個符號文明的制度範疇，而「文本」中有一種意指的無限推衍。text 的字源是 textus，是「織的意思」。故「文本」與「文本」之間，彼此指涉。詳參羅蘭巴特〈從作品到本文〉，收入朱耀偉編《當代西方文學批評理論》（板橋：駱駝出版社，1992 年），頁 15-23。關於「文本」的觀念，請另參王先霈、王又平主編《文學批評術語詞典》（上海：上海文藝出版社，1999 年）「文本和作品」『文本』條，頁 167-169。

⑩ 關於「題畫文學」的論述，筆者曾見早期學者青木正兒〈題畫文學的發展〉一文（馬導源譯，《大陸雜誌》3:10，1951 年 11 月，頁 15-20）。後見虞君質〈中國畫題跋之研究〉（《故宮季刊》1:2，1966，頁 13-31），以及陳丕華、余毅編《題畫寶笈》之「弁言」（台北：中華書畫出版社，1973，頁 1-7），皆受青文影響。「弁言」中還收了許多與題畫有關的重要文獻。晚近學界對「題畫文學」之概念、材料、研究範圍的釐清最為完備者，首推衣若芬〈題畫文學研究概述〉一文，《中國文哲研究通訊》10:1，2000 年，頁 215-252。（後該文收入氏著《觀看・敘述・審美——唐宋題畫文學論集》，台北：中央研究院中國文哲研究所，2004，頁 30-45）。筆者本書對「畫像題詠」的命義，取自衣文對「題畫文學」所下的廣義：泛指「凡以畫為題，以畫為命意，或讚賞，或寄興，或議論，或諷喻，出以詩詞歌賦及散文等體裁的文學作品」，詳見衣文，頁 215。

贊，以及後來陸續出現無論韻散的一切題識、畫跋、題記等寫作型式。❿畫像題詠因為自畫像、他畫像、自題、他題的不同，再加上題者與畫主間的各種關係，組成了4種可能的形式如下：

　　⑴「自畫自題」：自己為自畫像而題

　　⑵「自畫他題」：他人為我的自畫像而題

　　⑶「他畫自題」：自己對他人為我的畫像而題

　　⑷「他畫他題」：他人的畫像由他人而題。❿

　　這 4 種題畫形式中，1、2 種的像主是畫家自己，但題畫的觀眾一為自己，一為他人。3、4 種繪像的畫家是他人，前者為自我的看法，後者則是他人的觀看。第 1 種類型是「畫外我」針對自己描繪的「畫中我」的對話，第 2 種類型是他人觀看我的自畫像而作的對話。第 3 種類型則是「畫外我」與別人描繪的「畫中我」的對話，第 4 類則與「我」無關，可用以對照其他類型。這 4 種類型，牽涉到畫家對一個特定人士的畫像塑造，與觀眾針對畫像而來的種種心得，其中有人物的虛實比對、發話口吻、觀像角度、對話關係、圖文思惟、觀眾社群……等各種紛繁的現象。此外，就被畫者的求畫動機而言，畫像寫真可詮釋為一種「標榜自我」的活動，與個人主義思潮相呼應。倘若接受委託為他人畫像題寫，還牽涉到人際交往的網絡關係。

2. 自題

❿　青木正兒〈題畫文學の發展〉一文，分別討論了「畫讚」、「題畫詩」、「題畫記」、「畫跋」、「自題」、「他題」等文學型式。衣若芬針對青文作了許多釐清與補充。於此簡述：「畫讚」用以泛指早期的題畫文學作品，其形式不僅限於四言韻文形式的贊，亦包含了頌與賦。晉以後的題畫文學作品，頌讚題寫於人物、神佛圖像上。另朝散文發展則為「題畫記」，朝韻文發展則為「題畫詩」。「題畫記」應包括散文體的「畫序」。跋為「簡編之後語」、「撰詞以綴於末簡，而總謂之題跋」，故「畫跋」通常書寫於圖畫之後，多為散文，隨筆式的，記錄作者觀畫或收藏畫作的心得，重於鑑識或考證。這些釐定均有助於筆者本計畫的題詠選材。請詳參同註❿，衣若芬〈題畫文學研究概述〉，頁 216-220。

❿　衣若芬曾針對青木正兒〈題畫文學の發展〉一文提出再議，其中關於「自題」、「他題」的部份，標出「自畫自題」、「自畫他題」、「他畫他題」等說法，筆者再補上「他畫自題」一類，以說明明清畫像題詠的狀況。衣文詳參同上註，頁 221。

　　一般畫像題詠者，可能是令人仰慕的賢德長輩、情誼深厚的朋輩、或接受請託的時人，然畫像自題則不同，題寫觀看的畫中人不是別人，正是自己。明清文人不僅題他人畫像，也題自己的畫像，畫像題詠中之「自題」一類最為奇特，建立在個人畫像成立的基礎上，是另一種形式的微型自傳，與自傳書寫關係密切，既涉及記憶、個性與自我剖析，亦關係著個人歷史建立的諸多複雜面向。中國有漫長的傳記書寫史，史傳、祭弔文、墓誌銘等，皆具有歷史與社會功能。而當面臨自己大限將屆之日，古來文人甚至會留下自我弔祭的臨終文學，如東晉陶淵明（365-427）〈自祭文〉，唐代王績（585-644）〈自作墓誌文〉、白居易（772-846）〈醉吟先生墓誌銘〉、杜牧（803-853）〈自撰墓銘〉……等，中唐以後，數量逐漸多了起來。敘述死事之文，有哀辭、誄辭、祭文、弔文等，奉於靈前，墓誌銘則刻於墓碑，從屬於墓，前志（散文）後銘（韻文），一般均為死亡事實發生後，由他人所作。但自為墓誌銘寫作之時，作者仍存，旨在回顧自己的一生，與自傳相仿，卻必需想像自己已亡故，其中話語設定與書寫特性，極為奇特。**⓾**

　　如果站在觀察自己、為自己發聲的角度而言，自傳的書寫形式多重，包括自傳、自薦、自祭、自薦、自題像贊等，亦可能以小說、日記、傳記、自畫像、回憶錄等類型呈現，**⓾**其中或由文字、或由圖像為端點進行複雜的觀察與想像。「畫像自題」事實上即是「觀看自我」後的書寫活動。無論畫像是出於他人或自己所繪，對一名自我的觀看者而言，彷彿就在閱讀一篇圖畫式的傳記，雖然與自傳相同，同樣是回望自我過往的歷史，但題詠比傳記多了一項視覺觀看的特性。面對畫像中的自己，自題者經常會針對自我的形貌發話，如徐渭、羅洪先、屠本畯等人說起自己的癡肥、圓面、聾耳，袾宏、錢肅著意自己的跛腳，彭華自記白

⓾　詳參〔日〕川合康三撰、蔡毅譯《中國的自傳文學》（北京：中央編譯出版社，1999 年），第 4 章，探討中國文學中的自為墓誌銘。

⓾　中晚唐開始已有日記體裁的書寫，白居易的詩，日記性質很濃。北宋日記流行，如司馬光、陸游……等人皆寫作日記，宋代開始甚至有了編撰個人年譜的觀念。紀錄自己，唐宋可謂變革期，明代的個人主義更加彰顯。詳參宇文所安〈自我的完整映象——自傳詩〉，收入樂黛雲、陳玨編《北美中國古典文學研究名家十年文選》（南京：江蘇人民出版社，1996 年），頁110-137。此外，關於書寫模式亦類型不一，如李清照〈金石錄後序〉、陶淵明〈五柳先生傳〉、沈復的《浮生六記》，皆可視為形式不一的自傳，所有的遊記，小說亦兼有自傳色彩。

髮，茅坤自稱髯翁，張大復自號病居士，董斯張自號瘦居士等。⓫畫像自題在眾多自傳類型中，因為視覺因素的導入，而成為一種自我觀看的獨特文學。由圖像出發，此端觀看圖像中自我的身形、容顏、體態、年紀、妍媸，進行思維的漫遊，透過畫裡畫外自我的比對與省視，彼端則書寫文字，興起一連串回憶。如明代唐寅、康國相等人在自題像贊中，提出觀畫人對畫中人的詰問，或以我、汝、人三種角度的認知辯說，幾乎成為畫像自題的共同話語。畫外的我看著畫中的我、現在的我想著過去的我、內在的我揣度著社會的我、精神的我對著物質的我……，各種反思、矜誇、卑憐、懊惱、感傷、懺悔等效應將全盤托出。畫像自題以圖面為端點進行自我觀看與自我書寫，是一連串自我定義的思惟活動，也創造了中國歷史上探索自我認同課題極精彩的一批文獻。⓬

畫像自題的每一個文本，都可視為一則微型自傳，傳中所呈現的人生面貌，是自傳作者依其心中計畫，經選擇重整個人史料後，透過文字虛構鋪排而得，無論是全幅細寫，或以一則軼事粗筆勾勒，大抵皆詮釋策略抉擇後的結果。畫像自題關聯到自我省思與自我認同，既有作者關於歷史美譽存留的願望，亦有畫像時間與觀看時間不一致而興起歲月流逝的幻滅感。在遷流變化的生命體悟下，畫像自題成為自我檢視的戰場，本來是極私密的心靈對話，因為寫出後與讀者接觸，於是又成為自我表達與宣說的有力媒介，彰顯了自我認知的多重層面，在自我探索的旅途中，營造了詭譎奇異的迷幻色彩。

3.題詠文獻

關於各種畫像的題詠文獻，除了少部份刻印成卷之外，大半皆極零散，是故筆者的蒐集範圍大約如下幾個方向：

(1)現藏畫蹟的題詠：筆者本書中的研究個案，如〈何天章行樂圖〉、〈迦陵

⓫ 相關的自題像贊，詳見同註⓳，《明人自傳文鈔》。至於歷代的畫像自贊，詳參郭登峰編《歷代自敘傳文鈔》，台北：文星書店，1965年。

⓬ 曹淑娟教授曾撰〈從自敘傳文看明代士人的生死書寫〉，發表於「明代文學學術研討會」，台北：政治大學，1999年6月。後刊登於《古典文學》第15期，2000年5月，頁205-243。筆者受曹文觀點與視野方面之啟發甚多。又王學玲〈不可侵犯的懺語——明清之際自敘傳文的諧謔與悔愧〉，《淡江中文學報》第13期，頁72-109，亦提供了筆者許多靈感。

填詞圖〉、〈楓江漁父圖〉等 3 圖的題詠，筆者皆一一採錄自現藏畫蹟或拓本。雖〈楓江漁父圖〉有單行著錄本行世，筆者仍一一回頭比對上海楊氏藏本真蹟以作校正。詳參本書相關篇章。

(2)像主與題人的詩文作品：筆者蒐閱《明文海》、《全明詩》、《清文滙》、《清詩滙》等大型總集，並廣覽目前已影印出版之《四庫全書存目叢書》、《續修四庫全書》、《四庫禁燬叢書》等大型叢書，翻檢與研究個案相關的詩文集，一一勾稽其題畫像詩詠篇章。

(3)題詠與著錄文獻：如《明清人題跋》（台北：世界書局，1988 年）收錄了徐釚、金農、張憶娘等畫像題詠，陸心源編《穰梨館過眼續錄》（《續修四庫全書》「子部，藝術類」，第 1087 冊），著錄了許多清代重要畫像的題詠。郭登峰編《歷代自敘傳文鈔》（台北：文星書店，1965）、杜聯喆輯《明人自傳文鈔》（台北：藝文印書館，1977 年），則是文人自傳自題的精選集。……諸如此類收入各類叢輯的題詠卷帙，各種公家、私家撰寫的著錄專書等，皆提供豐富的畫像題詠文獻。

(4)詩話、詞話、筆記與輔助性文獻：舉凡筆記、雜組、詩話、詞話、曲話……等，亦零星紀錄了某些畫像的題詠本事。至於薦、祭、頌、壽、傳、墓銘……等傳記文類，在探討畫像與題詠的過程中，因涉及真假、虛實等比對認同的思惟，亦被納入成為輔助性的研究文獻。

㈢ 畫像

1.畫像史簡說

肖像畫的歷史，必需由過去圖像的功能開始說起。上古伊尹曾畫九主形象勸說成湯，武丁畫傅說像以求賢，早期畫像的目的在於垂誠後人，此為人物畫興起的重要功能。西漢以後，歷朝均在殿閣懸置建功立勳者的圖像：「以忠以孝，盡在於雲台；有烈有勳，皆登於麟閣」，這可解釋何以帝王宮殿台閣始終不乏聖賢畫像的理由。早期的人物繪像是台閣壁畫，後受佛教幡巾登畫的影響，改為祭祀可供懸壁的掛軸，冊頁為其副本。宋代開始為皇帝后妃立像的制度，宋元明三朝的帝后畫像，庋藏於南薰殿，清代帝后畫像則在景山壽皇殿，供遜位帝祭祀。⓭

⓭　人物畫的歷史文獻可溯自伊尹畫九主勸成湯（史記），武丁求賢使畫傅說（尚書），《孔子家

台北故宮曾選刊館藏圖像 50 幅成《故宮圖像選萃》，集中伏羲、堯、禹、湯、武王等像，為南宋馬麟的想像畫，伏羲像上有宋理宗題寫的「道統十三贊」，顯示這類聖王畫像有 13 幅之多。此外，還有歷代帝后畫像，以及孔子、顏回、曾參、孟子等古賢畫像。⓮《故宮圖像選粹》中聖王、帝后、賢者的畫像，可謂古來歌功頌德傳統的縮影，這些畫像多採用掛軸巨製，有些立像尺寸比真人還大，氣勢雄偉。明太祖留下了幾種畫像，一類為端莊之相，另一為異常醜陋之像，因在位時嚴刑殺戮太多，故以此散佈「望之不似」的怪相，用以混淆人目，以保安全。⓯

受到理學與文人畫思想的影響，宋代以後，中國畫史產生了視野上的根本性改變，長久的寫實人物畫傳統，被強調寫意的文人畫擠壓到民間，成為職業畫系統中的一環，文人學士的畫像僅零星可見。在一大段人物畫沈寂的漫長時代裡，晚明開始重拾人物畫的遺緒，以久遠的古畫為依據，創作史無前例的嶄新意象。著名文人如李贄、紫柏、顧憲成、李日華、董其昌、高攀龍、程嘉燧、李流芳……等，均有個人繪像流傳。《列朝詩集小傳》中有一條陳眉公（1558-1639）的紀錄：

> 仲醇（按眉公字）為人，重然諾，饒智略。……婁東四王公雅重仲醇，兩家子弟如雲，爭與仲醇為友，惟恐不得當也。玄宰久居詞館，書畫妙天下，推仲醇不去口。海內以為董公所推也，咸歸仲醇。……刺取其（按吳越間窮儒老宿）瑣言僻事，薈蕞成書，流傳遠邇，……爭購為枕中之祕。於是眉公之名，傾動寰宇。遠而夷酋土司，咸丐其詞章。進而酒樓茶館，悉懸其

語》謂周代孔子見過周公肖像，司馬遷亦嘗見張良像。西漢以後，歷朝均有帝王宮殿中的畫像，並將建功勳者圖形懸置殿閣。畫蹟最早出現在墓葬中。到了魏晉時期，顧愷之的人物畫已經相當發達。然而被文人畫排擠至邊緣，隱伏在職業畫傳統中，及至明清時期，有了很大的轉變。關於中國人物畫的發展變遷，詳參華人德撰〈明清肖像畫略論〉，同註❽，頁 236-245。

⓮ 除了聖王、賢者、帝后的畫像之外，亦收有小部份著名文人學士像，多元代以後所作，如陶宏景、陸贄、司馬光、蘇東坡、朱熹、楊維禎、楊季靜像……等。參見同註⓬，《故宮圖像選萃》所收圖版。

⓯ 關於明太祖混淆人目的畫像，詳見同註⓬，《故宮圖像選粹》，頁 58-59。

畫像，甚至窮鄉小邑，鬻粗粃市鹽豉者，胥被以眉公之名。⑯

陳眉公書畫詩文聲名遠播，四方慕其詞章，不僅「眉公」名已成為一種文化標誌，其畫像更成為流行風尚的指標，競懸於市井樓館，成為明代許多新興社會變貌之一。陳眉公畫像如此競懸於市井樓館的例子顯得有點戲劇化，然而 16、17 世紀以後的名流畫像有了迥異風貌卻是事實。

傳統人物畫多半結合歷史典故、神怪小說、佛道傳奇等題裁，在圖面上以人物作為描繪中心，肖像畫家被視為具有召喚亡靈的魔力，有時則扮演隱蔽宮廷生活細節的實錄者角色。明清時期的肖像畫已經到達一個表現多樣化與技法理論化的地步，成為貴冑文士競邀寫真的名匠或宴集雅會盛況的見證人。此期的肖像畫透露了功能廣泛的訊息：或是理想典型的公開化建構，或是人物的象徵化處理，或是在群體中著眼於不同個像之間的關係。因為作畫動機、展現主題、讀者觀看等層面與傳統人物畫有所差異，畫像寫真除了保留傳統人物畫展現姿儀與風範之外，更多了與真實人物間的比對想像與延伸思惟。

前文探討行樂圖時，大致明瞭明清的寫真畫像大抵有兩大類，一類為正襟危坐的全身或半身像，承襲自中國慎終追遠傳統的祖宗遺像。⑰另一類則運用擺脫了祖宗肅穆喜容的新成像概念，轉由山水畫中的點景人物與歷史典故的人物形象特質中取得靈感，為現實中的貴冑或文士描繪真容。這些畫像來自於委託或酬贈，目的在於呈現像主個人容儀以提供觀覽，是故抒情寫意的畫像大為流行。為了創造抒情寫意的氣氛，肖像畫除了空無背景、正面端坐的靜態人物外，大致都要創造「動感」以有所「說明」。例如「行樂圖」以像主身在山水美景間「說明」人生愉悅之樂，「扮裝圖」則透過像主穿戴漁農樵夫的行頭「說明」棲隱脫俗之志，「園宅圖」又將像主置身於個人的不動產中「說明」得志與富足。

由形制上來看，傳統用以垂誡或儆尤的帝后聖賢畫像，多為巨型立軸，明清

⑯　引自錢謙益《列朝詩集小傳》（台北：世界書局，1985），「丁集・下」「陳徵士繼儒」條，頁 637。

⑰　詳參同註❼，單國強〈明清繪畫的社會文化內涵芻議〉，頁 12-14。另亦詳參華人德〈中國歷代人物圖像概述〉，同註❻，頁 4-5，頁 15-16。

展現悅目景觀的文人學士小像，則多為手卷或冊頁，提供觀看的功能有所不同，帝后聖賢立軸由壁畫移寫而來，便於懸掛祭祀以供瞻仰，文人小像則以手卷或冊頁展收自如便利為考量，目的為欣賞。⓲

2. 畫蹟文獻

明清時期開始有了人物畫像專輯刻印出版，如天然編《歷代古人像讚》，為弘治 11 年（1498）朱氏刊本，繪有伏羲氏以至黃山谷等歷代先賢像共 40 餘幀，各繫以小贊。圖像率各有所本，人物造型，結構準確，雕鏤剛勁工緻，各像神采栩栩，是 15 世紀末人物版畫的代表作，現藏北京圖書館。⓳此外，已陸續繪製刻印的人物畫像集，如明代宮廷畫家繪《聖君賢臣全身像冊》、《明代帝王像軸》……等。清人喜歡搜輯鄉邦名賢圖像繪制成集，以為表彰教化的一種方式，如乾隆徐璋繪《雲間邦彥畫像》（繪上海松江地方名賢肖像），晚清刻印出版《越中三不朽圖贊》（紹興印刷局 1918 鉛印）、《太倉先賢畫像》（凌祖詒編輯，王伯明、樓龍殊摹繪，上海百宋印刷局 1947 年排印）。亦有以某一時期、某一類別的著名人物繪制的圖像集冊影印出版者，如《清代學者像傳》，第一集由清葉衍蘭輯摹、黃小泉繪，1930 商務印書館珂羅版印本，繪有顧炎武至魏源共 169 人像，依生卒年先後編次，像後各附一傳。第二集則由葉恭綽輯，楊鵬秋摹繪，1953 年影印，補收前集未收之學者，自錢謙益至李希聖計 200 人，侯方域與第一集重覆。此集有像無傳，亦按生卒年月先後為序。繪刻者精于書畫，二集問世即得到學術界的交口稱譽，極具文獻價值。《庚子辛亥忠烈像贊》（1934 年珂羅版印本）所收為 1900 八國聯軍入侵和 1911 辛亥革命時維護清朝而殉難的大臣將領之像，乃根據照片而畫的水照。⓴

⓲ 關於歷代畫像的形制變化及其功能，詳參李霖燦〈故宮博物院的圖像畫〉，《故宮季刊》5:1，1970 年秋季號，頁 51-61。

⓳ 〔明〕天然編撰《歷代古人像讚》，收入郭磬、廖東編《中國歷代人物像傳》（濟南：齊魯書社，2002）（全 4 冊），第 1 冊。

⓴ 明清繪刻的人物畫像集，不勝枚舉，詳參同註❻，華人德〈中國歷代人物圖像概述〉，頁 18-19。現代刻印本可參同上註，郭磬、廖東編《中國歷代人物像傳》（全 4 冊），按冊收書如下：第 1 冊，〔明〕天然撰《歷代古人像讚》、〔明〕呂維祺編《聖賢像讚》、〔清〕上官周繪《晚笑堂畫傳》、〔清〕張士保繪《雲台三十二將圖》、〔清〕劉源繪《凌煙閣功臣圖》。

《清代學者象傳》收有當代文人畫像，雖是晚清的刻本，據第二集「略例」曰：「各象底本，取諸家傳神象暨行樂圖繪，或遺集附刻，及流傳攝影，皆確有所據」，❷許多刻版的畫像均儘量根據畫蹟摹拓，因此，對於研究者進行題詠社群成員之畫像瀏覽與比對工作，具有很重要的參考價值。

筆者非常幸運，因青木正兒〈題畫文學の發展〉一文所示，並獲友人協助，尋線於上海復旦大學圖書館與北京大學古籍特藏室查得了嘉慶年間顧修《讀畫齋題畫詩》附錄一卷，輯刻 11 幅康熙名士的畫像，許多不存之畫蹟如朱彝尊（1629-1708）〈竹垞圖〉、〈豆棚銷夏圖〉、尤侗（1618-1704）〈竹林宴坐圖〉、田雯（1635-1704）〈秋泛圖〉、李良年（1635-1686）〈灌園圖〉、李符（1639-1689）〈廬山行腳圖〉等，因此書之摹刻出版，筆者得以窺知圖面物象梗概。❷誠然，版畫專輯雖可作為擴展視野的輔助性文獻，第一手資料仍以現存畫蹟為宜，然畫蹟的保存本就不易，除了極少數的例子之外，大部份的明清文人小像罕能進入宮廷庋藏，基於時間與各種因素而散佚者眾，研究者得訴諸運氣而盡力蒐求而已。

據悉，台灣早已編成的《中華五千年文物集刊》、《故宮書畫圖錄》兩套書，可略探台北故宮明清文人畫像的庋藏概況，唯數量不多。❷餘如《中國美術全集》、《中國繪畫全集》、《清代宮廷繪畫》、《明代人物肖像畫選》……等

第 2 冊，〔清〕顧沅輯《古聖賢像傳略》。第 3 冊，〔清〕顧沅等輯《吳郡名賢圖傳讚》卷1-卷 14。第 4 冊，〔清〕顧沅等輯《吳郡名賢圖傳讚》卷 15-卷 20，〔清〕王齡撰、〔清〕任熊繪、〔清〕蔡照初鐫《於越先賢像傳讚》，〔晉〕皇甫謐撰、〔清〕任熊繪、〔清〕蔡照初鐫《高士傳》，〔唐〕段成式撰、〔清〕任熊繪、〔清〕蔡照初鐫《劍俠傳》，〔清〕王翽繪、顏鑑塘撰《百美新詠》，〔清〕張景祈撰、〔清〕葉衍蘭繪《秦淮八艷圖詠》等。

❷ 參見葉衍蘭、葉恭綽編《清代學者象傳合集》（上海：上海古籍出版社，1989），〈第二集〉「略例」第 5 條，頁 376。

❷ 詳見同註❹，顧修《讀畫齋題畫詩》偶輯 1 卷，附圖。

❷ 吳哲夫總編纂《中華五千年文物集刊》（台北：中華五千年文物集刊編輯委員會，出版年次不一）僅選印宋畫 4 冊、元畫 2 冊、明畫 3 冊、版畫 1 冊等，該集有很詳細的圖面題款印款著錄，惜未集清畫。至於國立故宮博物院編《故宮書畫圖錄》（台北：故宮博物院，1989-2002），已出至 21 冊，數量甚夥，然台北故宮藏品承自清故宮，對於明清文人畫像的庋藏本就不豐，故相關的畫蹟亦不夥。

大型畫冊，亦偶見明清文人畫像畫蹟。⓬至於域外中國畫蹟的收藏概況，筆者僅能透過如台北故宮編《海外遺珍》、鄭振鐸編《域外所藏中國古畫集》、東京大學出版《中國繪畫總合圖錄》等畫冊圖錄，⓭一窺域外明清文人畫像之一隅。凡此均為筆者建立明清文人畫像資料庫提供許多助益。至於大陸地區分散於各地博物館的明清文人小像數量甚夥，自 1986 年起「中國古代書畫鑑定組」開始普查中國境內各博物館與其他收藏單位的畫蹟，陸續編成《中國古代書畫圖目》，目前已出版至 23 冊。⓮各冊依館藏地為綱，擇錄重要且保存完善之畫蹟，製成清晰的黑白圖錄，各冊書後並附有「中國古代書畫目錄」收畫清單以供按核，凡所鑒定真跡的佳品，一律編入。該套圖目為現今中國繪畫圖目資料最為詳備的編著，筆者從中查得了許多清人畫像的館藏地，連同其他資訊的指引，曾赴北京大學圖書館古籍特藏室、南京博物院、揚州博物館、鎮江博物館、浙江圖書館孤山分館、紹興圖書館等地，採集了重要畫蹟、拓本、刻本及題詠。

　　另外，尚有許多珍貴畫像現為私人收藏者，筆者近幾年有可喜的發現，例如台灣陳啟德夫婦收藏了兩幅明代重要的文人畫像：曾鯨（1568-1650）繪〈柳敬亭小像圖軸〉、項聖謨（1597-1658）繪〈朱色自畫像圖軸〉，已刊入石頭出版社印行之《悅目——中國晚期書畫》（全 2 冊），⓯其中有極清晰的圖版與圖面解說，裨益學者良多。另外尚有清禹之鼎（1647-1716）繪〈許力臣給諫小影〉卷，現為台北何創時書法藝術文教基金會藏，清謝彬（1602-?）繪〈楓江漁父圖〉卷，現為

⓬　《中國美術全集》（全 60 冊，繪畫編共 21 冊）（台北：錦繡出版社，1986-1989）。《中國繪畫全集》（全 30 冊），中國古代書畫鑑定組編（北京：文物出版社，1997-1999）。《清代宮廷繪畫》，北京故宮博物院編（北京：文物出版社，2001）。《明代人物肖像畫選》，南京博物院供稿（上海：上海人民美術出版社，1982）。

⓭　國立故宮博物院編《海外遺珍》（台北：故宮博物院，1985）。鄭振鐸編《域外所藏中國古畫集》（成都：新華書店，1990）。東京大學東洋文化研究所編《中國繪畫總合圖錄》（正編全 5 冊）（東京：東京大學出版會，1982-1983）。戶田禎佑、小川裕充編《中國繪畫總合圖錄》（續編共 4 冊）（東京：東京大學，1998-1999）。

⓮　中國古代書畫鑑定組編《中國古代書畫圖目》（北京：文物出版社，1986，第 1 版）共 23 冊。

⓯　《悅目——中國晚期書畫》（圖版篇、解說篇共 2 冊）（台北：石頭出版社，2001）。

上海楊氏楓江書屋藏，清禹之鼎（1647-1716）繪〈周亮工撫琴圖像〉軸，現為美國王季遷懷雲樓藏……等。筆者極為有幸，前兩幅畫蹟，分別承蒙台北「何創時書法藝術文教基金會」何國慶董事長、上海「楊氏楓江書屋」楊崇和博士慷慨提供藏品，協助筆者進行研究，在此特別附記以申謝忱。

以上明清文人畫像的相關畫蹟、拓本、刻版圖像，乃筆者近年來逐步摸索的粗淺見識，僅就所知稍作舉隅而已，這些圖畫資料為筆者建立了文獻視野以供參照，部份珍貴的畫蹟或拓本，更是筆者撰論時最重要的研究對象。

二、視野基礎與研究路徑

㈠ 環繞著圖像文獻的視野基礎

因為媒介屬性的不同，詩（文字）與畫（圖像）在歷史上原有各自的發展，然二者處在同一個文化裡，經常產生糾結的關係，以致於詩（文字）與畫（圖像）像是孿生兄弟，難捨難分。西方文學理論家克麗絲蒂娃（Kristeva）、德希達（Derrida）、拉康（Lacan）等，站在女性主義、解構主義、精神分析等不同關懷面上，皆認同圖像可以縫合一直存在論述中零散與斷裂的文字意象，而意蘊豐富的文字意象亦可以圖像補充之，視覺成分本來就是這些學者的理論預設。❷⃝

明清時期圖像文化極為發達，筆者近來著意於詩（文字）與畫（圖像）的論述範疇，以文字與圖像的交涉為範圍，為明清文化梳理相關課題，進行嘗試性探索，亦陸續獲致研究成果。❷⃝筆者受限於圖像分析與藝術史背景訓練不足之故，

❷⃝ 關於克麗絲蒂娃、德希達、拉康等人的理論與分析實例，詳參 Michael Payne 著、李奭學譯《閱讀理論──拉康、德希達與克麗絲蒂娃導讀》（台北：書林出版公司，民 86 年 7 月）第 5 章「讀畫」，頁 301-330。

❷⃝ 筆者近幾年的研究工作大致環繞於此，陸續累積的研究成果，包括期刊論文：〈於俗世中雅賞──晚明《唐詩畫譜》圖象營構之審美品味〉、〈「拂拭零縑讀艷歌」──〈張憶娘簪華圖〉題詠再探〉、〈遺照與小像：明清時期鴛鴦畫像的文化意涵〉〈一個清代閨閣的視角：顧太清（1799-1877）畫像題詠析論〉……等篇。歷年國科會專題研究計畫：「物、身姿與空間──明末清初圖繪與文本交織互詮之女性形象」（89-90）、「擺設與觀看──晚明圖繪與文本的私密空間研究」（90-91）、「明清文本中的女性畫像」（2 年期，91-93）、「明清畫像題詠研究」（2 年期，93-95）、「〈迦陵填詞圖〉題詠研究」（95-96）、「王士禛畫像題詠研

自忖要作文學與圖像的並置研究，甚為吃力，然有鑑於克麗絲蒂娃、德希達、拉康等理論大師以圖像為文學輔助的重要性提示，認為明清文化的詮釋工作，藉由圖像文獻的輔助將有更大的解釋效力，故勉力設定一個筆者較能駕馭之「以文字為主、圖像為輔」的研究模式，此研究模式受到了許多專家學者的啟發。

首先在題畫文學方面，筆者受益於前輩專家之論以青木正兒〈題畫文學の發異〉、虞君質〈中國畫題跋之研究〉二文為最早，[⑩]台灣地區 30 年來已陸續有優秀學者投入相關研究，其中包根弟、李栖、戴麗珠、鄭文惠、衣若芬……諸教授，皆有專門著作或論文發表，分別處理唐、五代、兩宋、元、明、清的斷代題畫詩文，相當完整地為台灣學者勾勒了中古時期以後歷代題畫詩的概貌與相涉問題。[⑪]至於大陸地區與海外漢學界的專家論著，以及海內外期刊、學位論文等，透過網路媒介之便，資訊快速流通，所有致力於此之專家學者陸續累積的豐碩成果，已為中文學界作出重大貢獻，亦不斷充實筆者題畫文學研究領域的視野。

在題畫文學研究領域裡，不斷有質精論著發表的衣若芬博士，長期浸淫於圖像與文字相互印證的唐宋文化研究，細緻地擬定各類題畫文本諸如：人像、雅集圖、髑髏幻戲圖、瀟湘畫、漁父圖……等畫蹟及其相關題辭，或把捉斷代橫面的總體現象，或以個案方式深入探求，在題畫文學研究一般忽略畫蹟而長於文學詮釋的論述中，是少見兼顧二者而能深入圖像分析的精實之作，衣博士不僅參酌中國藝術史學者的研究成果，更將圖例置於源遠流長的文化史中觀察，預設如「瀟

究」（96-97）。另拙著《物・性別・觀看——明末清初文化書寫新探》（台北：台灣學生書局，2001），亦有文字圖像並置研究的取徑。敬請詳參筆者論著目錄。

[⑩] 二文詳見同註[⑯]。

[⑪] 台灣地區中文學者的題畫論述，專著如：李栖《兩宋題畫詩論》（台北：台灣學生書局，1994），鄭文惠《詩情畫意——明代題畫詩的詩畫對應內涵》（台北：東大圖書公司，1995），戴麗珠《明清文人題畫詩輯》（台北：學海出版社，1998）。單篇論文或研究報告如李栖〈唐題畫詩初探〉（《高雄師大學報》第 5 期，頁 21-35），包根弟〈論元代題畫詩〉（《古典文學》第 2 集，頁 317-335），鄭文惠〈元代題畫詩研究——以花木蔬果為主〉（國科會專題研究報告，1995），戴麗珠〈清代婦女題畫詩〉《靜宜人文學報》第 3 期，頁 45-69，……等。諸位專家分別提出斷代時期或材料、或方法、或文化意涵等不同面向的成果，莫不裨益筆者。其他相關論著甚多，實無法一一盡數，敬請詳參衣若芬〈題畫文學論著知見錄（1911-2003）〉，收於同註[⑯]，《觀看・敘述・審美——唐宋題畫文學論集》，頁 363-407。

湘」或「漁父」等主題圖繪，並非畫史僅有的產物，而是中國文化積澱出來的結晶，除了畫學的面向外，更有置於文化史中精細考察的理由。❶對文學研究者而言，適度運用藝術史領域的成果，目的在於尋求更廣濶的論述空間，開拓中國文學研究的視野。衣博士兼顧圖像與文學的研究視域與豐碩成果，長期裨益筆者。❶

　　說到圖像文化，除了上述衣若芬的研究啟發之外，鄭文惠教授亦為長期致力於文學與圖像並置研究之著名學者，最新力作：《文學與圖像的文化美學——想像共同體的樂園論述》，為一漢畫像石與桃花源等古老議題創意獨具之傑作。此外，亦以新潮前衛的角度處理近現代文化課題，撰寫幾項別具創見的主題論述，一新耳目，同樣為中文學界帶來啟發性的視野。❶另外，任職於中研院近史所的

❶　衣若芬瀟湘系列研究，至少發表了 10 篇論文，如〈「瀟湘」山水畫之文學意象情境探微〉（《中國文哲研究集刊》20 期，2002 年 3 月，頁 175-222），〈漂流與回歸：宋代題「瀟湘」山水畫詩之抒情底蘊〉（《中國文哲研究集刊》21 期，2002 年 9 月，頁 1-42），〈瀟湘文學與圖繪中的柳宗元〉（《零陵學院學報》23:1，2002 年 9 月，頁 6-10），〈「江山如畫」與「畫裡江山」：宋元題「瀟湘」山水畫詩之比較〉（《中國文哲研究集刊》23 期，2003 年 9 月，頁 1-38）……等。另外，關於漁父主題的研究，曾發表〈不繫之舟：吳鎮及其「漁父圖卷」題詞〉一文，《元明文人之自我建構與審美風尚》學術研討會，2004 年 12 月 16 日，中研院文哲所，後刊登於《思與言》45:3，2007 年 9 月，頁 117-186。衣若芬相關著作，詳參中研院文哲所網頁。

❶　衣若芬早在碩博士階段已展開鄭板橋、蘇東坡的題畫文學，之後更鑽研唐宋時期的題畫文化，陸續發表了許多論述，其中〈北宋題仕女畫詩析論〉（收入《傳承與創新——中研院文哲所十周年紀念論文集》，中研院中國文哲所籌備處編，台北：南港，1999，頁 301-380），〈北宋題人像畫詩析論〉（《中國文哲研究集刊》第 13 期，1998 年，頁 121-174），〈不繫之舟：吳鎮及其「漁父圖卷」題詞〉（同上註）諸文，均對本人近年的研究啟益甚多。衣博士曾為「題畫文學」的論題性質、對象、內容、研究史加以釐析判定，提出題畫研究的未來前景，撰成〈題畫文學研究概述〉（同註❶），又蒐羅歸納相關論著，製成〈題畫文學論著知見錄（1911-2003）〉（詳參同註❶），已為學界開拓出一片新穎的學術視野。衣博士質量俱豐、觀點啟迪的學術著作，極有功於文字與圖像並置研究之中文學界，曾連獲「中研院青年學者獎」、「吳大猷先生紀念獎」兩項殊榮（2004），可謂實至名歸。在此對衣博士論著給予筆者的長期啟益，及屢獲其慷慨賜贈大作，特致謝忱。

❶　詳參鄭文惠《文學與圖像的文化美學——想像共同體的樂園論述》（台北：里仁書局，2005）。鄭教授大作擬定的主題獨具創意，如其導論所揭示，由「文化場域與符號系統」、

王正華博士，以其耶魯大學堅實的藝術史學科訓練，結合物質文化的角度發表明清圖像文化論著多篇，皆擲地有聲，筆者在研究方法與視野拓展兩方面，皆獲其啟迪。⑬至於北京大學陳平原教授的近代文化研究，選擇《點石齋畫報》為一個案，發表論著數篇，突顯圖像文獻於文化詮釋上的輔助性功能，陳教授與夏曉虹教授合編《圖像晚清》一書，亦為筆者關注的明清文化，開闢了新穎的研究視角。⑬

順著圖像文化的研究思路，台灣中國藝術史學界的論著成果，亦為筆者所長期注意。筆者昔曾私淑任教於台大藝術史研究所、前國立故宮博物院院長石守謙

「互文修辭與套語結構」、「空間權力與意識型態」、「想像共同體與身分認同」、「美學範式與文化建制」等幾大面向處理古老的議題，深具理論面向的義涵。鄭教授論著觸及的時代面向很廣，不僅如上引專書處理古老議題，另如〈身體、慾望與空間疆界——晚明《唐詩畫譜》女性意象版圖的文化展演〉（《政大中文學報》第 2 期，2005）一文，是以女性主義視角探討晚明一部雅俗共賞的畫譜，誠屬精心之作。筆者曾蒙鄭教授慷慨賜贈大作，深獲啟發，特此申謝。

⑬ 王正華博士的相關研究亦為筆者所長期關注。王博士曾發表〈傳統中國繪畫與政治權力——一個研究角度的思考〉（《新史學》8:3，1997，頁 161-216）一文，為方法學與研究範疇嚴謹討論之作，又以〈「聽琴圖」的政治意涵：徽宗朝院畫風格與意義網絡〉（《國立台灣大學美術史研究集刊》第 5 期，1998，頁 77-122）一文，作為方法學的最佳示範。〈藝術史與文化史的交界：關於視覺文化研究〉（《近代中國史研究通訊》第 32 期，2001 年，頁 76-89）一文，則對焦於視覺文化的討論，相關論述包括〈女人、物品與感官慾望：陳洪綬晚期人物畫中江南文化的呈現〉（收入《近代中國婦女史研究》第 10 期，2002，頁 1-57），〈呈現「中國」：晚清參與 1904 年美國聖路易萬國博覽會之研究〉（收入黃克武主編，《畫中有話：近代中國的視覺表述與文化構圖》，台北：中研院近史所，2003）等文，均精彩地作出以堅實藝術史根柢出發的文化詮釋，禆益筆者甚多，謹此致謝。2007 年 10 月初，王博士曾發表一場演講：「清末民初的新式印刷與古物論述」，亦十分精彩。王正華論著目錄，詳參中研院近史所網頁。

⑬ 陳平原關於圖像研究的論著，如〈晚清人眼中的西學東漸——以「點石齋畫報」為中心〉，收入陳平原、王德成、商偉編《晚明與晚清：歷史傳承與文化創新》（武昌：湖北教育出版社，2002），頁 179-198。另有〈晚清教會讀物的圖像敘事〉一文，發表於「文化場域與教育視界——晚清至 1940 年代」國際學術研討會（台灣大學，2002 年 11 月 7-8 日）。另陳平原、夏曉虹將晚清的點石齋畫報重新分類編排，並在導論處詳述圖像研究在晚清研究上的重要性，皆啟我良多，詳見氏編著《圖像晚清：點石齋畫報》（天津：百花文藝出版社，2001）。

教授，並有幸受教。㊲石教授為享譽中外的中國藝術史權威，學術格局寬廣、著作等身，諸多研究計畫已由中國藝術史的論題伸向東亞藝術交流的範疇，獲其親炙的年輕學者如李淑美、余佩瑾、劉巧楣、王正華、李國安、林麗江、馬孟晶、衣若芬、巫佩蓉、黃貞燕……等，皆有精彩的學位論文及後續論著發表。石教授與諸位學者數年來的研究論著，為筆者中國畫史與圖像背景知識的形成，奠下最重要的基礎。㊳

筆者由中國藝術史學者的引領，以薄弱根柢勉力求索西方漢學界的相關參考文獻。據筆者淺知，明清畫史的知名漢學家，除了上述的石守謙教授外，尚有James Cahill（高居翰）、Craig Clunas、Richard Vinograd、Wu Hung（巫鴻）、Chu-tsing Li（李鑄晉）……等。James Cahill（高居翰）有三部明清畫史的系列著作："*Parting at the shore*（江岸送別）*: Chinese painting of the early and middle Ming*

㊲ 筆者有幸，於 1993-1995 年間，曾於台大藝術史研究所旁聽石守謙教授四門課程，對中國繪畫史、中國畫論，有了整體視野，並進而形成碩士論文的離形。後經石教授不吝指點並慨借 Craig Clunas: "*Superfluous Things: Material Culture and Social Status in Early Modern China*" (1991 by Polity Press in association with Basil lackwell, Oxford)，促成筆者的博士論文。筆者自 1993 年迄今，勉力關注藝術史課題的文化詮釋，乃拜賜於石教授引領之功。石教授個人著作，包括：六朝畫論、盛唐白描畫、李郭山水、元代畫院、明代浙派畫風與貴族品味、文徵明的政治困境與山水畫的關係、金陵繪畫……等相關著作，幾已涵蓋了中國藝術全史，已擇要收錄於《風格與世變：中國繪畫史論集》（台北：允晨文化，1996），為筆者碩博士階段極重要之參考論著，並從其引導得知中國藝術史界專家如方聞、傅申、李鑄晉、James Cahill、Craig Clunas、Richard Vinograd、Wu Hung 等相關著述，而稍能掌握中國畫史的研究概況。總之，筆者十餘年來中國藝術史背景知識的形成，以及研究視野的增進，得力於石教授課程與著作之引領甚鉅，在此敬致最高謝意。

㊳ 石教授學位論文指導學生眾多，與筆者研究領域稍涉者，如李淑美《吳鎮漁父圖之研究》（台大史研 74 碩）、余佩瑾《仇英有關園林繪畫的幾張作品》（台大史研 75 碩）、劉巧楣《晚明蘇州繪畫》（台大史研 77 碩）、王正華《沈周「夜坐圖」研究》（台大史研 77 碩）、李國安《明末肖像畫研究》（東海史研 79 碩）、林麗江《明代琵琶行敘事畫之研究》（台大藝研 79 碩）、馬孟晶《晚明金陵『十竹齋書畫譜』『十竹齋箋譜』》（台大藝研 81 碩）……等。陳葆真教授指導的論文，如許文美《陳洪綬《張深之正北西廂祕本》版畫研究》（台大藝研 84 碩）、林煥盛《丁觀鵬的摹古繪畫與乾隆院畫新風格》（台大藝研 82 碩），均具參考價值。據筆者淺知，台灣地區明清畫史方面的研究，以台大中國藝術史研究所成果最著，亦最集中，對筆者多有啟益。

dynasty, 1368-1580"、"The distant mountains（山外山）: Chinese painting of the late Ming dynasty, 1570-1644"、"The compelling image（氣勢撼人）: nature and style in seventeenth-century Chinese"，三書為漢學界的中國藝術史研究鉅著，悉由台北石頭出版社中譯出版。❿Cahill James另一論著："Ren Xiong and His Self-Portrait"，⓬探討任熊（1820-1864）的自畫像，對筆者畫像自題的研究甚有啟發。

Craig Clunas是研究明清物質與視覺文化的重要學者，有幾部精闢力作，如 "Superfluous Things: Material Culture and Social Status in Early Modern China"，借晚明文震亨（1585-1645）《長物志》書名「長物」一詞，導入明清物質文化的探索。⓮"Fruitful sites: garden culture in Ming dynasty China"，⓬研究明代的園林文化。"Pictures and visuality in early modern China"，⓭則是明清視覺與圖像文化的論著。台大藝術史研究所曾於 2006 年 3、4 月間邀請Craig Clunas來台密集講學，4 場演講講題包括："Heaven, Earth and Man in Ming Visual and Material

❿ James Cahill 為著名的中國藝術史專家，曾有三部明清畫史的傑作，近年來在台灣已陸續出版了中譯本，分別是"Parting at the shore: Chinese painting of the early and middle Ming dynasty, 1368-1580"，夏春梅等初譯，《江岸送別：明代初期與中期繪畫（1368-1580）》（台北：石頭出版社，1997）。"The distant mountains: Chinese painting of the late Ming dynasty, 1570-1644"，王嘉驥譯，《山外山：晚明繪畫（1570-1644）》（台北：石頭出版社，1997）。"The compelling image: nature and style in seventeenth-century Chinese"，李佩樺譯，《氣勢撼人：十七世紀中國繪畫中的自然與風格》（台北：石頭出版社，1994），均藝術界公認具參考價值的明清畫史鉅著。

⓬ Ars Orientalis 25 (1995): 119-132.

⓭ Craig Clunas 曾為英國大不列顛博物館研究員，該書（同註⓭）共有 6 章，第 1 章是關於物的文獻，探討明末以來的鑑賞文學；第 2 章是關於物的思惟，討論鑑賞文學中的相關課題；第 3 章是有關物的語言，探究鑑賞文學中的語彙；第 4 章是過去之物，考察明代物質文化中「古風」的作用；第 5 章是流通之物，討論明代將豪華奢侈品挪作日用品的現象；第 6 章是對物的焦慮，著眼於現代中國的消費現象與消費階級。Clunas 該書目前未見中文譯本，筆者撰寫博論之初（1994），承蒙石守謙教授指引與慷慨借閱，得以有幸參酌而撰成博論《晚明閒賞美學研究》（1997）。之後筆者撰寫《物·性別·觀看──明末清初文化書寫新探》一書，其中關於「物」的相關思考，亦獲此書啟益甚多，謹此說明。

⓮ Duke University Press, 1996. (Includes bibliographical references (p.208-237) and index.)

⓭ Princeton, N.J.: Princeton University Press, 1997.

Culture"（3月28日）、"*Position and Motion in Ming Culture*"（3月30日）、"*Visual and Material Cultures of Text in the Ming*"（3月31日）、"*Images, Categories and Knowledge in the Ming*"（4月3日），均與明代的視覺文化有關。

　　Richard Vinograd一部專著"*Boundaries of the self: Chinese portraits, 1600-1900*"，❹鎖定人物肖像為研究焦點，在材料與觀點方面，直接裨益筆者。該書共分成4大部份，第1部份為導論，由概念、範疇、社會習慣、標幟性與事件，總論中國的肖像畫特性，探討中國文學裡的畫像傳說，並綜述中國的肖像畫概況。第2部份為17世紀中國的肖像畫家，分別討論了陳洪綬、曾鯨、禹之鼎，並由心理學與神話學的角度探述清初具個人主義的肖像畫。第3部份為18世紀肖像畫中的角色與再現，分別討論了金農、羅聘兩位繪有自畫像的畫家，觸及影像與虛構、自我意識、心靈模仿等角度，探討肖像畫家如何竭盡心力的巧思策略。第4部份為19世紀上海的肖像畫及其重要性，探討以任熊、任伯年為代表的畫作與繪畫意識。Vinograd該書與拙著若干課題直接相關，筆者曾援引其書的觀點作為筆者論述之依據。Richard Vinograd另作："*Satire and Situation: Images of the Artist in Late Nineteenth century China*"，❹則觸及了畫像的「遊戲性」問題。

　　Wu Hung（巫鴻）亦有許多論述中國繪畫的精彩專著，其中有一篇論文："*Emperor's Masquerade: 'Costume Portraits' of Yongzheng and Qianlong*"，題目很有趣，皇帝的化妝舞會，探討康熙之後雍正與乾隆皇帝扮妝肖像——行樂圖，啟發拙作良多。❹Chu-tsing Li（李鑄晉）與他人合著的二書："*The Chinese Scholar's Studio: Artistic Life in the Late Ming Period*"，討論晚明時期的藝術生活。另外一書："*Artists and Patrons: Some Social and Economic Aspects of Chinese Paintings*"，

❹　Cambridge [England]; New York, NY, USA: Cambridge University Press, 1992. (Includes bibliographical references (p.178-186) and index.)

❹　in Chou Ju-his ed., Art at the Close of China's Empire, Phoebus, vol.8 (1998), pp.110-133.

❹　Orientations 26:7 (July/August 1995), pp.25-41.

由社會經濟層面探討中國繪畫的藝術家及其贊助者。❹另外又與萬青力共同編寫
《中國現代繪畫史》，包括「晚清之部（1840-1911）」、「民初之部（1912-
1949）」兩冊，其中多處論及近代肖像畫作。❹

　　中研院近史所曾出版一冊黃克武主編的論文集：《畫中有話：近代中國的
視覺表述與文化構圖》，❹共蒐錄中外學者論文 13 篇。全書分成映現生活、再
現空間、呈現中國等 3 個面向，分別由圖像、物件等視覺史料為中心，以新文化
史的研究取向，探討中國（含台灣）從明末迄今，不同地域、不同社群的文化表
述。為近代中國的圖像文化結集了前瞻性的論述，突顯了近代中國文化詮釋中圖
像文獻的重要性。

　　以上乃筆者淺識所得，遺漏必然甚多，儘管如此，上述包含題畫文學、圖像
文化、中國藝術史、視覺文化等領域之專家學者研究成果，莫不環繞著圖像文獻

❹　Li, Chu-Tsing, and James C.Y. Watt eds., *"The Chinese Scholar's Studio: Artistic Life in the Late Ming Period"* New York: Asia Society Galleries in association with Thames and Hudson, 1987. Li, Chu-tsing Li, James Cahill, and Wai-kam Ho eds. *"Artists and Patrons: Some Social and Economic Aspects of Chinese Paintings"* Lawrence, Kan.: Kress Foundation, Dept. of Art History, University of Kansas, Nelson-Atkins Museum of Art, Kansas City in association with University of Washington Press, 1989.

❹　李鑄晉、萬青力合撰《中國現代繪畫史：晚清之部（1840-1911）》（台北：石頭出版社，1998）、《中國現代繪畫史：民初之部（1912-1949）》（台北：石頭出版社，2001）。

❹　黃克武主編《畫中有話：近代中國的視覺表述與文化構圖》（台北：中研院近史所，2003）一書，為近史所「文化思想史組」舉辦兩次研討會的成果結集，該書收錄了 13 篇近代中國圖像文化的論著，分成(A)映現生活、(B)再現空間、(C)呈現中國等 3 個主題面向。(A)部份包括王爾敏〈《點石齋畫報》所展現之近代歷史脈絡〉，陳祖恩〈揭開封閉社會的神秘面紗：圖片中的上海日本人居留民〉，曾藍瑩〈圖像再現與歷史書寫：趙望雲連載於《大公報》的農村寫生通信〉，黃麗生〈近代內蒙古人民的生活圖像〉。(B)部份包括：張哲嘉〈明代方志的地圖〉，Tobie Meyer-Fong: *"Seeing the Sights in Yangzhou from 1600 to the Present"*，Robert Eskildsen: *"Foreign Views of Difference and Engagement along Taiwan's Sino-aboriginal Boundary in the 1870s"*，呂紹理〈日治時期台灣旅遊活動與地理景象的建構〉，潘朝陽〈土地崇拜的空間示意與景觀詮釋：以苗栗地區的土地公祠為例〉。(C)部份包括：劉紀蕙〈現代化與國家形式：中國進步刊物插圖的視覺矛盾與文化系統翻譯的問題〉，許綺玲〈魯迅寫攝影〉，王正華〈呈現「中國」：晚清參與 1904 年美國聖路易萬國博覽會之研究〉，朱靜華*"The Palace Museum as Representation of Culture: Exhibitions and Canons of Chinese Art History"*等。

而展開，皆海內外漢學界擲地有聲之作，不僅為筆者研究工作提供相當重要的助益，亦奠定並擴充了筆者明清文學的論述視野。

㈡ 研究路徑

上文既已概述了筆者環繞著圖像文獻的視野基礎，以下拈出幾個理論面向與觀點視角，說明本書各章據以論述的研究路徑。

1.圖像分析

⑴圖像元素與隱喻性

高明的寫真畫家擅於運用隱性手段創新圖面佈設，在畫像的閱讀觀看中，需留意圖像的符號元素與隱喻象徵，逆溯重建出畫家繪像當時的意義系統。明清畫像展現了兩類傾向：一為悅目的休閒風度，一為身份隔離的扮裝。在畫面的物象結構上，前者刻意營造詩情畫意的氣氛，諸如閒立、倚坐、賞景、執卷、品茗、抱琴等表徵休閒風雅的舉止，結合山水、庭樹、盆花、椅榻、几案之書卷、香爐、奕棋、茗甌……等文士餘閒居遊的圖像語碼，共同煥發出風雅休閒的意象。

至於身份隔離的扮裝，通常畫家為像主塑造漁釣、農樵的隱者形象，結合斗笠、蓑衣、綸竿、煙波、芒鞋、竹杖、酒壺、竹筏、柴擔、耒鋤……等傳統漁釣農樵的象徵符碼〔圖23〕，興發避世隱居的意象。隱士畫像一如圖面話語，類似語言行為，本身亦屬於一種社會權力的論述，這種論述以戲劇性的對話方式演出，藉以達成神聖／世俗、社會／政治、在野／在朝、自然／人文的交換與溝通。

文人扮裝畫像與多取名號的性質相同，明清士人的名號往往有數十個之多，有人甚至質疑自己的名字，或用反諷與遊戲的態度來對待。這些名號看來像是用以指稱某人，不如說是用來隱藏某人，甚至以不斷更換名號使讀者墮入五里霧中，讓人無法捉摸。同樣地，扮裝畫像與其說是某種表演，某種人生的期望，無寧說是像主對人生處境的一種隱藏，甚至是一種隱喻。隱喻性思維是人們認識世界的方法之一，人們通過對不同事物間相似性的比較而認識事物的特徵，文人何以要扮裝成漁父？一端是辛勤捕魚的漁父，具有遠離城市、混跡江湖的職業特質；一端是文人逃避名利糾纏，嚮往隱遁的人生願景，在捕魚生涯與隱遁願景這原本毫無聯繫的二者之間找到了相似性，進而創造一種隱喻，於是漁父生涯便為

〔圖23〕張志和像（版畫）
《中國歷代名人圖鑑》

文士的願景提供了新向度。隱喻當然是被壓抑的，以無意識的直覺衝動，通過神祕的象徵形式來表達，由心理角度而言，隱喻語言提供了一種重組個人世界的工具。⑯

〈楓江漁父圖〉的竹笠、綸竿、泊艇、書函，〈迦陵填詞圖〉像主的長髯、寬袍、烏絲欄箋、筆、硯、洞簫，或是漁洋幾種畫像中的長髯、寬鬆常服、細長手指、書冊、古琴、繡榻、修竹、雪齋、漁笠……，皆可視為創造隱喻的媒介，研究者可釐析圖像元素的符碼意涵，對畫面加以轉譯解讀，據以明瞭畫家形塑人物（或像主自塑）的意圖。

(2)觀看方式

名流之士再現於圖繪上，面向正側、或坐或立、眉眼神情、手足姿儀、冠戴

⑯　關於隱喻思維與產生的心理原因，詳參束定芳《隱喻學研究》（上海：上海外語教育出版社，2000 年），頁 99-101。

服飾、設景佈置，以及佈滿畫幅的題跋，均激發包括了人／物擺置學（畫家的構思）、公開展示慾（像主願望）和觀眾閱讀心理（讀者期待）……等不同角度的視覺語言，促成肉眼與鏡頭形成一個詮釋圈，畫家透過一幅肖像畫，創造看與被看的社會關係，它們更是具有實行意義的社會位置，將具有社會高低位階的流動性以及可見性，塑形在觀看的政治裡。眼睛能物化與控制對象物，它設定一種距離，較嗅、味、觸、聽覺更具優越地位。在沈默中四下觀看，在人們再現的影像清單裡，眼睛究竟得到什麼樣的社會訊息？明清大量湧出的肖像畫，亦可說是一種再現的影像清單，有文化上歸約的效果。研究者在方法上，不僅關心形象再現，更應涉及孕育這些再現形式的社會。再者，研究者必需自覺再現形式本身的相對位置，意即去重新體驗或創造這個觀看的位置。

在筆者以圖像輔助的相關研究中，經常援引的視覺分析理論，首推英國影像觀察約翰·柏格（John Berger）之名著："*Ways of Seeing*"（看的方法），❶以不同於藝術史學者的面向來解讀視覺與文化的關聯性。他認為每一個形象都體現一種看的方法，因為「我們看事物的方式，受我們已知的、相信的觀念所影響」。攝影者、畫家乃至於一般人皆然，攝影者的觀看方式，反映在他的對象選擇上，因為攝影者是在無數其他可能的視界中攝取了這一景，畫家的觀看方式，則重構於其畫布的塗繪中。人們也以自己獨特的信念與經驗反映了觀看方式，並以此觀看方式去感知或占用某個形象。❷

以圖繪為例，研究者應試圖揣摩與接近畫家作畫之際的觀看意識，無論是還原或創造觀看位置，研究者都已進入視覺媒介的討論範疇，視覺景觀背後必然隱藏特有的「觀看方式」，為影像分析最具關鍵之處，追索這個觀看方式，研究者據以解讀畫面的處理模式，並通過圖像的表層穿入圖像設計者的理念意識之中，探索文化觀感、社會性與審美眼光，如何轉化為圖像思惟。

❶ 筆者近年來進行一系列明清「觀看文化」的研究，實際上得自約翰·柏格影像分析的影響與啟發甚大，影像的傳輸與接受，是一連串社會意識與差異心理交相作用的結果。請詳參約翰·柏格（John Berger）著，陳志梧譯：《看的方法——繪畫與社會關係七講》（台北：明文書局，1991）。

❷ 本段理論簡介，詳參同上註，《看的方法——繪畫與社會關係七講》，頁4。

2.文學社會學

⑴文學世代與社群結構

完整的文學社會學體系是由喬治・盧卡奇（Gerge Lukács）所構思，在二次大戰結束後，其門生戈德曼（L. Goldmann）加以歸納出版。戈德曼的基本假設認為：「作品世界的結構乃是與特定社會群體的心理原素結構相通，或至少有明顯的關聯，文學創作的集體特徵也就源自於此。」❸是故，群體的書寫文本，必然有其共通的心理原素相關聯，群體之間彼此以文學相互濡染而成一個文學「世代」（generation）。簇群的世代成長，與文壇領袖的興起與凋零息息相關。相隔若干年，就會有一代文學俊彥起而捲起風雲，引領風騷。在前一代主力作家群逐漸凋零之後，新的作家世代接著產生，而顯赫的主力作家承受新秀們的壓力時，便可能勢均力敵地出現一個百花齊綻的局面。❹

筆者本書處理順康時期 3 個個案：陳維崧（1625-1682）、徐釚（1636-1708）、王士禛（1634-1711），便特別留意這個文學世代與社群結構的視角。陳、徐 2 人與題詠者擁有多層次關係，包括了師生、同學、同事、同鄉、同好等，至於王士禛於廣陵時期與後來赴京後經營個人形象的幾種畫像，題詠唱和的社群雖有所區隔，總和來看，其與王士禛的關係亦屬多層次：遺民、貴冑、同鄉、同學、同好、師生、同僚等，凡此均為重重構織起來的文學精英社群。康熙時期最為顯著的文學特徵便是如此社群型態的讀／寫群體，以各類形貌在不同文本中留下痕跡。同處於順、康時期的 3 位像主，與題詠者所圈圍起來的社群，或擁有不同身

❸ 第一個完整的文學社會學體系是由盧卡奇（G. Lukács）所構思，在二次大戰結束後，其門生戈德曼（L. Goldmann）加以歸納出版。詳參 Robert Escarpit 著、葉淑燕譯《文學社會學》（台北：遠流出版社，1990），頁 10。

❹ 文學史上的「世代」（generation），從數量上可鑒識出來是成簇成群的團體，與生物學上的世代大不相同，其未必能找尋出周期性規律，有時會與文學體裁的「壽命」有相關性。有學者以為世代的交替與人類生命周期 70 年左右相符合，70 年自成一個單位似乎也扮演了某一種周期性更迭的角色。由系統化底研究數百年以來金字塔型作家年齡分佈狀況，可以得知只有在先前一代主力作家群已年逾 40 之後，才會重新出現新的作家世代（generation），而顯赫的主力作家承受新秀們的壓力時，才可能勢均力敵地出現一個百花齊綻的局面。詳參同上註，《文學社會學》，頁 40-48。

分、不同詩觀，或分屬不同世代、稱譽於不同集團，他們彼此有著或明或暗、或顯或隱、千絲萬縷的關聯，有時彼此援引，有時卻又彼此競爭，各種聯繫構織成層層複雜的社群網絡，宜由年齡、籍里、同事、交誼、詩觀等文學社群的視角進行考察。同樣地，以文學社會學之社群結構的角度來思考，這也是筆者在處理何天章與金農（1687-1763）個案時的視角，儘管何天章的傳記資料不足，筆者仍努力建構何氏可能的交遊圈。

(2)文學場域

法國社會學家布迪厄（Pierre Bourdieu）曾提出著名的場域理論，布氏將「場域」（field）定義為各種位置間存在客觀關係的一個網絡（network），或一個構型（configuration），也就是一個由特定行動者於相互關係網絡中所表現之力量所維持的社會空間。貫穿於場域的是特定的行動者與群體之間的權力關係，行動主體會依照網絡中位置的狀況，取得權力，創造特殊關係。在權力關係中，社會行動者在場域中進行資本的競爭與奪取，這種透過權力競爭的場域，突顯了資源分配的階層關係，使得權力場域呈現出宰制與被宰制的樣貌。場域裡的社會行動者，會因不同的慣習（habitus）、不同的象徵資本（capital symbolique）而採取不同的行動策略，目的在競爭與衝突之下獲得勝出的機會。⑮康熙時期的文壇，鋪就著文人複雜的交際關係與權力網絡，布氏提出的「文學場域」（lie「trary field）觀，適合援引以觀察康熙文壇極具影響力之王士禛及其文學集團內外的微妙互動關係，以及各類文學活動背後的社會學成因。

(3)群體認同與流行文化

明清時期對肖像畫的繪製興趣，似乎遠超過之前任何一個時代。名流肖像的呈現，透露了創作者凝視時的觀看角度，畫家透過觀看方式與圖繪手法，將像主轉化（表演）為一種理想的視覺景象。名流肖像背後牽涉到文化名人公開展示自我的慾望，男性肖像帶有公眾所賦予的聲譽與功勳般的個人主義色彩，如徐釚

⑮　布迪厄的社會理論，詳參朋尼維茲（Patrice Bonnewitz）著，孫智綺譯：《布赫迪厄社會學的第一課》（台北：麥田出版社，2002）、布迪厄，華康德（Wacquant, L.D.）著、李猛、李康譯：《實踐與反思：反思社會學導引》（北京：中央編譯社，1998）、高宣揚著《布迪厄的社會理論》（上海：同濟大學出版社，2004）等。

（1636-1708）被擺放於江畔舟艇中、陳維崧（1625-1682）被安置在一塊方蓆上，王士禎（1634-1711）諸多畫像：或荷鉏、或載書、或幽篁坐嘯、或倚杖柴門、或戴笠、或禪悅……，展示在眾多視線之下，亦被框設在形象佈置的尺度裡，畫像裝裱就是一種公開的儀式，高懸在廳堂裡、攤展在手卷中，或呈現在出版品扉頁上，在視覺上提供了一個具體可見的理想典範，提供觀者由「注視」到「省思」到「慕尤」的機會。

　　畫中像主的種種姿儀被框設於一個被規範、被期望、被肯定的有限空間裡，理想的觀眾設定為同代觀眾與異代知己。因此他的姿態、聲音、意見、表情、衣著、周遭環境、品味等畫中一切事物，被安排成向看畫／作畫的觀眾展示自己，這些畫家將想像中的意志伸入軀體與動作組合而成的形象結構中，用畫面表達了對像主關懷與期待的心理。若以接受的角度而言，題畫詩文可視作畫面觀者對於圖像元素的詮釋結果，在觀看的過程中，觀者經過一段曲折往復的多重對話過程：觀者、像主本人、畫中人、圖像元素等，以及由這 4 個面向所延伸出去廣闊無邊的想像天地。

　　〈何天章行樂圖〉、〈迦陵填詞圖〉畫中有樂伎相從，〈楓江漁父圖〉笠翁磯頭漁釣，王士禎畫像或戴笠、或荷鉏、或載書、或倚柴、或幽篁獨坐……，諸多題詠，彷彿是文人社群中深具象徵意涵的儀式行為，題識的個人有不同角度的閱讀，不免有自身價值觀投射在內，藉著題識得以融入觀畫的群體，成為對話團體的一員，在加入對話團體並提出觀感後，便獲得認同、肯定、評價與榮譽。題畫詩詞文的內容，不僅可以補詮肖像畫的悅目景觀或扮裝意識，亦載負著文人積澱的文化，圖像元素、詩歌意象，連結文化中的比興傳統，成為文人社群中彼此薰習的符號體系，透過熟識與操作這套符號體系，進一步緊密地建立群體認同。

　　晚明以後已進入商業資本社會，人們逐漸適應商品量產化的社會型態，穿戴、閱讀、欣賞、聆聽、談論先驅認定為最好、最新的事物，便叫做「時樣」，⓯

⓯　文震亨在討論古雅樣式的時候，已針對當時流行式樣作出評價，顯然亦觸及了流行文化的課題，關於《長物志》中關於時樣、俗製的討論，詳參拙著〈物的神話：晚明文震亨《長物志》的物體系論述〉，2002 年 3 月，《中國文哲研究集刊》第 20 期，頁 338-341。

並引導追隨的潮流。這些時樣可能是家具裝修、居室佈置、一種顏色、一塊布料、印刷手法、裝飾意念……等。廣義來說，流行的式樣也可能包含一部熱門文學著作、一齣戲劇、一個旅遊景點、一位暢銷作家、一個政治人物、一種思想學說……等，任何事物都可以成為時尚的素材。站在流行文化的角度上，每一幅時尚創造出來的寫真畫像都具有它的用意，如〈何天章行樂圖〉中的文人有艷姬相從，〈楓江漁父圖〉與〈戴笠圖〉有戴笠漁父的模樣，〈幽篁坐嘯圖〉、〈放鷴圖〉像主優雅的坐姿，另如〈天女散花圖〉、〈讀書圖〉、〈禪悅圖〉等畫像在明清時期均非特例，詳細比對當代大量畫像，分析其構圖樣式、人物服飾配件、背景家具座椅的裝設，以利進一步探索畫像刻劃的社會階層、生活主張的呼籲、公開標榜的意識。群體認同的心理援引流行文化的觀點，誠能為明清時期的文人畫像研究帶來新視野。❿

3.自傳研究的相關視角

(1)觀看盈餘

16世紀法國作家蒙田（Michel de Montaigne）曾對著自己的畫像說：「……我無法把握我的對象：他飄忽不定，搖搖晃晃……，我描繪的不是他的本質，而是他一時的形象……」。❿面對自己變動不居的形象確實無法掌握，一個人最看不清的人其實是自己，要全面看清自己，就理論而言是不可能的。舉凡臉容、頭頂、後腦勺、背部……，若不借助鏡子，這些是自己永遠無法看到的部位。是故日常生活中「看」與「被看」並不等同，「看」者可以看到「被看者」看不到的部份，這就是米赫依‧巴赫汀（Mikhail Bakhtin）所謂的「觀看盈餘」（the excess of seeing），❿意指「看者」可以補充「被看者」被剝奪的視域，將其提昇到完整的

❿ 關於流行文化的社會學觀點，詳參高宣揚著：《流行文化社會學》（台北：揚智出版社，2002）。另參 Dominique Waquet, Marion Laporte 著，楊啟嵐譯，《法國時尚（*La mode*）》（台北：麥田出版社，2002）。

❿ 〔法〕蒙田（Michel de Montaigne）著、梁宗岱、黃建華譯《我不想樹立雕像》（北京：光明日報出版社，2000），頁210。

❿ 米赫依‧巴赫汀（Mikhail Bakhtin）在〈美學活動中的作者與角色〉（"*Author and Hero in the Aesthetic Activity*"）文中，說明文學是一種作者創造角色的美學活動，他透過視覺來說明這個主客關係：作者觀看、思考並再現角色。巴赫汀把日常生活中「看」、「被看」的關係，延伸

狀態。巴赫汀（Bakhtin）說明文學創作是作者創造角色的美學活動，他透過視覺來說明這個主客關係：作者觀看、思考以及再現角色。巴赫汀（Bakhtin）把這種關係延伸至文字藝術中作者與角色的問題上，因為作者（畫家）如何觀看和再現角色，是創作過程中最基本的活動，「觀看」作為一種美學活動，最特殊之處就在於看者之「觀看盈餘」。

是故兼具「被看者」的「看者」，永遠看不到完整的自我形象，他人處在客位，觀看的視野永遠勝過局中人。準此而言，既然肖像畫家在視覺立場上，比像主更具優勢，那麼必然存在像主乍見畫中我時那種陌生的訝然感：「爾有儀容，不能自觀。他人觀之，兼見肺肝。多藉丹青，與爾相識。」（杜瓊〈自贊〉）由另一方面來說，畫像題贊巧妙地將「我」一分為二，其一的我轉介到畫面上成為「畫中我」，其二的我轉身向外成為「畫外我」，一旦閱讀活動開始，「畫外我」站在有利位置而成了他人一般的「看者」，可以補充「被看者」（「畫中我」）原先被剝奪的視域。如此一來，「看者」（畫外我）可將「被看者」（畫中我）提昇到完整的狀態，這便是畫像自贊以視覺架構起來的書寫活動。巴赫汀（Bakhtin）的「觀看盈餘」觀點，有助於吾人詮析畫像自題時，那個作為旁觀者的「畫外我」、作為意識底層的「真實我」、作為觀看對象的「畫中我」，彼此交復往還而激盪出種種逃遁、排斥、奇異、嘲諷、憐憫的對話內容。

　(2)自傳書寫的進路

歐美的自傳研究（autobiography studies）在 70 年代美國學界極盛一時，繼後結構主義對語言、書寫及作品所作的修正後，新出的文類概念使得自傳研究有了革命性的轉變。自傳的認定終究因語言中介及修辭表達，變得極其複雜，傳統研究視自傳為真實的再現，亦不獲信。因而批評家開始將重心轉移到自我呈現（self representation）的問題。後結構主義彰顯語言不能達意的本質，連帶地使書寫過

至文字藝術中作者與角色的問題上，因為作者如何觀看和再現角色，是創作過程中最基本的活動。「觀看」作為一種美學活動，最特殊之處在於看者的「觀看盈餘」（the excess of seeing），即「看者」可以補充「被看者」被剝奪的視域，將其提昇到完整的狀態。關於巴赫汀「觀看盈餘」的理論，參引自馬耀民撰〈作者、正文、讀者──巴赫汀的《對話論》〉，收於呂正惠主編《文學的後設思考》（台北：正中書局，1993），頁57-60。

去、現在、未來——傳統的時間三部曲被摧毀，記憶不再是可靠的工具。自傳書寫被理解為一個過程，是一種自我詮釋的論述。作者透過「它」，替自我建構一個（或數重）身份（identify）。真實的自我被解構，真實的生活世界亦不可能為自傳書寫所捕捉。換言之，必需利用自我呈現的過程，試圖捕捉主體的複雜度，因此自傳是創造或詮釋性的書寫，絕非述「實」。故自傳是一種自我詮釋的表述，傳主與自己的過去對話，是一個因記憶和時間距離所鬆動的論述場域，其書寫代表著自我反思與自我銘刻的機會，「反身性」（reflexivity）的發生，後設出各個不同面向的我，傳主藉此決定接受、反駁、修正或更改既有的論述與意義，重新組構出自我的理解。自傳書寫者假設了一種情境：過去我、現在我、未來我彼此相互觀看。自傳中的自我對話提供了一個新的視野，亦即書寫前後的對話，是一種我把社會語言（social speech）（指對話）透過私密語言（private speech）（指書寫）的自我調整，將內在與外在語言（external and internal speech）作轉換，進而發展成內在語言的過程。⑯

至於中國的傳記，乃由正史裡的史傳揭開歷史人物書寫的帷幕，祭弔文、墓誌銘，具有社會功能，在傳記文類中以自傳尤其值得注意。傳記作家的長處與不足在于他與他的描寫對象之間所保持的距離，同樣地，自傳作家的長處與不足則在於他與他的描寫對象（自己）之間的近距離。自傳作家希望通過毫不留情的坦白或對過去自我的反省來批判他人作傳所造成的距離感，然而事實證明，寫自己並不比他人作傳更容易。早期自覺地用文字省視自己的文學家首推陶淵明，病不求藥、不禱祀，作自祭文、輓歌自寫臨終時的心情，還留有遺占之言。站在生命的終曲來回望自己的一生，是中國自傳書寫的一個傳統，曹淑娟教授曾研究明代士人的生死書寫，選取的文本類型為自敘傳文，包含自為墓誌銘、自敘、自傳、自撰年譜等。曹文指出，明人面臨生死之際的自我書寫，大約呈現四個面向：自覺走向死亡的提前告別、生命歷程的回顧與定位、瀕死經驗的自我觀照、生死之

⑯ 本段關於 20 世紀自傳研究之興起脈絡、定義困惑與解構新路徑的說法，參見朱崇儀〈女性自傳：透過性別來重讀／重塑文類？〉，《中外文學》26:4，1997 年 9 月，頁 133-135。另參沈兆嫄《後設小說式的自傳：勞倫斯・史坦恩的崔士坦・仙地傳研究》，國立台灣大學外文研究所碩論，1988。

際的抉擇與實踐。❻其中任情僻錯以彰顯個性的自敘傳文，最接近畫像自題的視覺觀看思維。

自傳文類大致可別為散韻兩類，散類肇端於歷史散文與諸子散文中對個體人物品行的描寫，後有司馬遷（前 145-前 86）《史記·太史公自序》、王充（27-約79）《論衡·自紀》、曹丕（187-226）《典論·自敘》、葛洪（284-363）《抱朴子·自敘》、李清照（1084-約 1151）《金石錄·後序》等。自序文學（即自傳文學）若為求仕而作，如求職履歷自傳，又可在「自薦文學」的脈絡中考察。魏晉以後，自傳體裁被用為表述個人超凡拔俗的性格作風和為人態度，如陶淵明（365-427）〈五柳先生傳〉、袁粲（420-477）〈妙德先生傳〉、王績（585-644）〈五斗先生傳〉、白居易（772-846）〈醉吟先生傳〉、陸龜蒙（?-約 881）〈甫里先生傳〉、歐陽修（1007-1072）〈六一先生傳〉……等。還包括文人的自祭、自撰墓文等。韻類自傳則淵源於屈原（約前 340-約前 278）《離騷》的中的自我表白，之後不乏詩歌形式的自傳，甚至大部份的詩歌均含有自述的成分，如李白（1701-1762）〈將進酒〉、杜甫（712-762）〈自京赴奉先縣詠懷五百字〉、〈茅屋為秋風所破歌〉、陸游（1125-1210）〈書憤〉等。❼至於自傳體小說的興起，則要滙聚到明末。明清的自傳體小說，是畫像自題研究一個值得注意的旁證。學者注意明末文學作品中開始講究具有個性風格的結構模式、詩文的節奏、語言行文習慣等個人特徵，尤其當時的文學批評理論提倡寫作要如畫家般的細節描繪、古怪題材的特殊興趣、別出心裁的文字遊戲、新穎奇特的修辭比喻、玩世不恭的談吐等因素雜揉一起，皆與後來的自傳小說修辭特點非常相似。正是這種越來越倚重內心經驗和個人觀點的創作心態，以及小品文中強調個體性靈的思潮，遂促成了明末清初一回憶自我、描述自我、展現個人思想感情經歷、抒發自我人生感慨的自傳體作品紛紛出籠，如《遊居柿錄》、《閑情十二憮》、《徐霞客遊記》、《陶庵夢憶》、《影梅庵憶語》、《浮生六記》等。至於所有的遊記，莫不兼有自傳色

❻ 詳參同註❷，曹淑娟〈從自敘傳文看明代士人的生死書寫〉，頁 205-243。

❼ 根據同註❶，郭登峰編《歷代自敘傳文鈔》一書所收各類自序傳文，亦大致可由韻體、散體別作兩大類。

彩。⑯

　　上述西方自傳研究的解構思維以及雙重性，衡諸中國古典文學中，頗有契合。早在古老的樂府詩中，已經表達出兩面性：既有感於生命的美好與對自我的肯定，又深刻體會到時間快速飛逝與有限性的迫近，懷才不遇之士的感傷，在文人的心理意識中，早有這種傾向。明清畫像像主的自我觀看承此脈絡，亦突顯了公開流傳／謙抑感傷的兩面性，畫像自題的文本，一方面驚覺年華逝去，苦於一事無成而感謙卑脆弱；另一方面卻又有強烈的傳世欲望，留芳千古成為永恒，但也同時可能瞬即消逝與虛幻（名在身後、死後留名），許多文人在自題像贊中，已同時注意到浪漫的與感傷的兩面性，觀看畫像時，自我認知的抉發尤為明顯。美國漢學家宇文所安研究中國的自傳詩，亦認為自傳依舊不可避免地分割、再分割假定一體的自我，了解自己實際是要以他者的角度來進行，在宣佈自傳作家與其對象之間親密關聯的同時，二者之間的分離成為不可避免的問題。企圖尋找一個所是的形象，一個剝離了所有虛妄的自我的完整映像，結果很有可能完全不是他所以為的那樣。宇文所安分別由「雙重自我」、「隱祕的動機」、「角色與智者」、「變形」等幾個面向探討中國的自傳詩。⑯

　　讓吾人回到畫像自題，「我」必定化身為二：畫外我與畫中我，「我」的邊界何在？透過文內我的書寫權對畫外我進行檢測，最終不免陷入一個質疑的謎團，「我」究竟是誰？主體性最後瓦解於觀者結束觀看之際。然自傳（自題）書寫原本就是詮釋虛構後的文字構成，文中所呈現的人生其實是作者選擇、重整後的人生，大抵是詮釋策略與詮釋活動的結果，因此注定是片斷而不完整的。西方自 18 世紀發展出來的自我寫作，已成為一種文明現象。自傳是文學文本，是一個人以真實為承諾所寫關於自己的紀錄。以心理的角度而言，自傳行為涉及記憶、個性與自我剖析等問題，是歷史上涉及自我認同課題最精彩集中的一批文獻。此外，還關聯了個人文學得以誕生的哲學性（反省）、宗教性（懺悔）和社會性（回憶）的傳統。中國自傳文類有漫長傳統、廣濶面向與複雜意涵，西方自傳

⑯　詳參曹萌〈論李贄與明末及清代自傳體小說〉，《古今藝文》29:3，頁 20-31。
⑯　詳參同註⑩，宇文所安〈自我的完整映像——自傳詩〉。

研究亦建構出自我認同歷程、自我轉化歷程、自我與社會的辯證歷程，本書在進行畫像自題的相關論述時，以上二者均提供了有利的視角，有助研究者尋求更有效的詮釋途徑。⓰

4.休閒理論⓰

明清發展起來的新興畫像別稱「行樂圖」，其展示的意蘊，似乎並不在像主行樂的內容為何，而是另有所圖，正如戈德曼（L. Goldmann）曾提出：享樂是伴隨著活動進展中的一種情感狀態。⓰由是，明清文士的畫像（行樂圖），無論像主、畫家均力求傳遞悅樂的氣氛給觀眾。根據亞伯拉罕・馬斯洛（Abraham H. Maslow）對人類需要的金字塔說法，由下而上依序為：心理需要、安全需要、愛的需要、自尊的需要、自我實現的需要。⓰後兩項更是文明愈加發展的追求。明初行樂圖的表現意蘊，是太平盛世下的官暇之樂，官暇遊樂並非一個道德完善的楷模，卻是一個炫耀個人財富和拉大與庶民距離一個自我尊崇的良機，官暇經由財富（含

⓰ 關於西方的自傳研究概況，詳參〔法〕菲力普・勒熱訥（Philippe Lejeune）著、楊國政譯《自傳契約》（北京：三聯書店，2001）自傳研究晚近以來，亦受到中文學界諸多關注，專著如王元《傳記學》（台北：牧童出版社，1977），楊正潤《傳記文學史綱》（南京：江蘇教育出版社，1994），〔日〕川合康三《中國的自傳文學》（同註⓰）。學位論文如廖卓成《自傳文研究》（台大中文博論，1992），期刊論文如趙白生撰〈「我與我周旋」──自傳事實的內涵〉（《北京大學學報》，39 卷 4 期，2002），呂海春撰〈長眠者的自畫像──中國古代自撰類墓誌銘的歷史變遷及其文化意義〉（《中國典籍與文化》，1999 年 03 期）等。

⓰ 晚近關於休閒理論的譯作不少，筆者本書運用休閒理論的觀念參自〔美〕托馬斯・古德爾（Thomas L.Goodale）、杰弗瑞・戈比（Geoffrey Godbey）著、成素梅等譯《人類思想史中的休閒》（"The Evolution of Leisure: Historical and Philosophical Perspective"）（昆明：雲南人民出版社，2000 年）。另又參酌〔德〕約瑟夫・皮珀（Josefpieper）著、劉森堯譯《閒暇：文化的基礎》（"Leisure: The Basis of Culture"）（北京：新星出版社，2005）。至於馬惠娣著《休閒：人類美麗的精神家園》（北京：中國經濟出版社，2004）一書，有系統地分由休閒理論、休閒文化、休閒經濟與休閒產業、休閒研究概述等 4 大面向進行探討，值得注意。

⓰ 戈德曼（L.Goldmann）的說法，引自同上註，《人類思想史中的休閒》，頁 234、頁 259。

⓰ 亞伯拉罕・馬斯洛（Abraham H. Maslow）對人類需要的金字塔分析，由下而上依序為：心理需要（The basic needs）、安全需要（The safety needs）、歸屬和愛的需要（The belongingness and love needs）、自尊的需要（The esteem needs）、自我實現的需要（The need for self-actualizaton）。詳參馬斯洛（Abraham H. Maslow）著，許金聲等譯，《動機與人格》（"Motivation and personality"）（北京：華夏出版社，1987），頁 40-45。

才華）、階層和權力而來，即休閒理論中所謂「休閒常常是社會精英的特權」。此外，行樂圖之像主，透過畫面還要向觀眾傳達的，是行樂活動中的優雅、尊嚴與富足。

在任何情況下，人們都可以找到有價值的事物，即使身處逆境，也能感受到自由和逍遙的心靈體驗。休閒不僅是一種觀念，更是一種理想，涉及到存在狀態和人類生存的環境。因此，當行樂圖的展現，由貴冑高官的餘暇形象轉成文人優雅品味的文娛活動時，休閒理論的觀點恰可進一說：「休閒是從文化環境和物質環境的外在壓力中解脫出來的一種相對自由的生活，它使個體能以自己所喜愛的、本能地感到有價值的方式驅動行為」。**⑯**休閒理想的要素包括了教養、優秀品質與美德。陳維崧（1625-1682）與王士禛（1634-1711）皆出身於書香世家，皆擁有高等教育。陳氏「以文作詞」的寫作風格，趨使其大量填詞成為人生不可或缺的文學使命，王士禛少年得志，官運亨通，處高位而責無旁貸地推展「神韻」詩學。填詞的陳維崧，作詩的王士禛，兩人既視創作為薪火承傳的嚴肅使命以默契太平盛世，同時也是與文友情誼往來、彼此唱和的休閒型式。如同托馬斯·古德爾（Thomas L. Goodale）所言：「休閒……是實現文化理想的一個基本要素：知識引導著符合道德的選擇和行為，這些東西反過來引出了真正的愉快和幸福」。**⑰**

透過「填詞」，陳維崧既說出了窮愁苦悶，卻也指向幸福的路徑。王士禛的個人形象，通過各類畫像尊貴優雅、恬靜幽謐的休閒氣氛營造，一代文學正宗也以個人形象展示了通向幸福的一條道路。本書以休閒理論的觀點，探查明清相關畫像所引發當代畫家、像主、觀眾（題詠者）的複雜心理。

三、綜合説明

綜上而論，面對明清文士的畫像圖繪，需留意背後隱藏特有的「觀看方式」，觀看者既包括了畫家、文人朋輩，亦包括像主自己。追索這個觀看方式，

⑯ 引述觀點參自同註**⑯**，《人類思想史中的休閒》，頁 11、23-24。
⑰ 引述觀點參自同註**⑯**，頁 28-30。

筆者必需一方面解讀畫面的處理模式：諸如身體、眼神、表情、角度、姿勢、動作、物件、空間……等圖像元素，試圖建立圖面可能的隱喻系統，透過圖像元素與隱喻系統的解析，將視覺語言視為一種重要的論述。研究者需通過圖像的表層穿入圖像設計者（畫家與刻工）的理念意識之中，時時體察圖像設計者持著如何的文化觀念、自我意識、流行觀點與審美眼光，如何將之轉化為圖像？如何揀擇與佈置這些圖像？為何要如此佈置？如何導引觀眾的視線？提供什麼給觀眾？而這種種意圖又必需放進時代意識與文化脈絡中來思考。此外，在面對諸多題詠文獻時，尚能由文學社會學的角度，注意像主所在的文學世代與社群結構等社會面向，觀察文學場域的權力網絡關係，並置入群體認同與流行文化的時代脈絡。至於畫像自題的研究，還需留意中國漫長的自傳書寫傳統，並留意於觀看盈餘、後設性與雙重自我的觀畫距離，以為探討的線索。此外，相關畫像與題詠往來唱和的文娛心理，妥適地以休閒理論觀點進行審視。總之，對於畫像／題詠的詮釋，採用兩面穿梭的方式，使畫像圖繪與題識序跋、傳記資料……等文獻材料，結合圖像分析與文字解讀，彼此交織詮釋，深究明清文人畫像題詠複雜的書寫意涵。

肆、研究目的與本書概覽

一、研究目的

　　明清在中國歷史上，已被定位為一個由傳統邁向現代的轉捩階段，自我意識的高漲、個性化的進展，宣告著個人獨立自主時代的來臨，寫真畫像的流行，絕非孤立的現象。明清時期文人多有繪製小像的記錄，傳統畫像有許多稱呼，如：像、容、狀、貌、影、真、傳神等。畫像可視為人類理解自我的傳統軌跡，能直接表現出文化本身對人的理解。畫像不僅是表現人的神貌而已，也顯現出創造該畫像的文化型態及其基礎性的概念，因此，畫像的內涵可說是周圍世界的模擬。研究人於時間的學術謂之歷史，那麼，肖像也同樣要為具體的人物保留於永久的

時間內，肖像可說是「非用語文而用視覺藝術的歷史記載」。**⑰**

　　一幅畫像，總會讓人產生這些疑問：其一，就動機而言，個人既已有了書面文字的傳記，為何還要繪製視覺化的具像寫照？其二，就身份而言，誰欲留下畫像？像主是誰？是皇戚貴胄？名流文人？宗教人士？或是畫家自己？其三，就畫面而言，透過畫像要呈現什麼？是吐露個人私密的心願？或是流傳個人顯揚的名聲？還是要傳播社會期望或文化理想？個人願望與社會期待是否有所違異？其四，就像主與畫家的關係而言，是友誼關係？或贊助關係？還是自己畫自己？這些關係是否會影響畫面的效果？其五、就接受者而言，除了畫家、像主之外，誰還會來關心這幅畫像？作為第三者立場的觀眾是誰？用什麼角度觀看畫像？題詠的敘述筆調為何？其六、就時代環境而言，畫像繪製在如何的社會型態裡？出於如何的流行時尚？如何由傳統中新變而來？處於什麼時代氛圍？見證了什麼文學現象？呼應了什麼文化風氣？

　　在個性化時代與華侈相高、開放意識的社會風氣中，畫像有時成為標榜自我、受崇敬瞻仰以投入社會的一種重要媒介。有時卻又透過扮為農夫、漁翁、高僧這些與日常自我有所隔離的樣貌，藉以表達避離世俗的嚮往與志趣。若畫中人是自己，那麼又要追問：那個人是我嗎？畫中我與觀看我是同一個人嗎？像主如何觀看畫中的自己？各種自省效應全盤托出，畫像成為自我檢視、追憶、回顧、瞻眺、期望的戰場。本來是極私密的心靈對話，寫成之後有了讀者，於是又成為表達自我、宣說自我的有力媒介。由此可見，畫像不僅是像主私密性的自我表徵而已，有時亦成為觀眾（畫家）的心理投射，印證了時代的氛圍。

　　本書旨在探索明清時期「文人畫像題詠」呈現出來的複雜現象及其意涵。除導論編之外，兩編六論採取的是微型個案之精細研究，而以大時代現象作為觀照。書中六個個案的論題，過去並未受到學者太大的注意，是筆者歷經數年摸索而來的心得，其學術意義在於釐定明清畫像題詠的研究價值：一幅（或一系列）看似毫不起眼的文人畫像及引發的眾多題詠，其實關聯了像主、畫家、觀眾社群、

⑰　筆者此段觀念，得自俄羅斯研究院研究員，郭靜云博士演講：〈肖像定義與其範圍輪廓〉。時間：2005.06.20 2:00～400p.m.，地點：國家圖書館。

社會風氣、文學思潮等不同層次的意義，由小見大，當細微地藉著個案深入文化的肌理之後，許多耐人尋味的意涵便一一明晰了起來。

二、本書概覽

本書兩編共六論，各有側重。第壹編：「自題」，無論畫像委由他人或自己所繪，本編所要探討的題詠者就是像主。畫像自題與中國歷史悠久的「自序」傳統，有許多可以對話的空間，自畫像／畫像自題／自傳的書寫行為均涉及記憶、個性與自我剖析，是中國文化自我認同課題十分精彩的一批文獻，關聯了複雜辯證的研究範疇。筆者本編鎖定畫像自題為對象，明清兩代各處理一個論題，依次簡述如下。

第 1 論：〈觀看自我：明人的畫像自贊〉，由貫串陸樹聲（1509-1605）一生的畫像導入，探討「畫像自贊」的文體意義，以及明人畫像自贊書寫的幾個面向，包括：視覺的遐想、觀看的距離、微型自傳的人生圖景、多樣化觀照、自我對話、自我頌揚、自我貶抑等。畫像自贊的書寫使能近能遠的「反身性」（reflexivity）發生，後設出各個不同面向的我，傳主藉此決定接受、反駁、修正或更改既有的理解以重構自我，書寫活動乃是將「觀看自我」的深層意涵導向「自我淨化」的一連串過程。

第 2 論：〈樂此不疲：金農的畫像自題〉，這位對於自我表演樂此不疲的金農（1687-1763），老年依然沾沾自喜於「游戲神通、自我作古」，他一生繪有 9 幅自畫像及自題，各有寄贈的對象，用以締造自我與他者的各種「聯繫」網絡，企圖打破文士與市井、世俗與宗教、鬼怪與凡常、過去與現在與未來的界線。這些五花八門的自畫像及自題，集中在他人生最後 10 年，宛如多重身份的寓言，整體來說，就像是他在蓋棺論定前所創造的「自我的神話」。

第貳編：「他題」，明清文人畫像具有紀念性與讚頌性，總是不脫離「悅目」與「扮裝」表現個人意識的傾向。文人藉著寫真顯揚個人名聲，誇示自我，甚至成為商業化的產物。像主的生活型態、言行動作、服飾裝扮，還與畫家、觀眾、社會的喜好與處境相互呼應。筆者本編大致針對畫像題詠所關涉之像主生平、成像概念、圖繪構式、題詠文本、題詠社群、隔代眼光……等相關面向，分

別詳探。

第 3 論：〈色隱與遊戲：陳洪綬〈何天章行樂圖〉題詠〉，像主何天章生平不可考，僅知其曾任軍職，因紀念其退休東海而繪作此幅畫像。〈何天章行樂圖〉不僅是晚明畫家陳洪綬（1599-1652）展現個人風格的一幅傑出畫作而已，畫幅題詠的眾多聲音，亦同時表徵了明末文士畫像更新的視野。世局變亂的明末，太平氛圍不再，噤若寒蟬的畫家與文士，一方面透過畫像中襲用了 200 多年的「行樂圖」物象符碼，視作政治疏離後的人生寫照；另一方面，又為圖面敷染的酒色歌樂氛圍，添加了旖旎的艷情想像。諸家題詠詮釋「行樂」的畫面，既宣說何天章好色，又極力撇清其絕非沈溺之流，符應了晚明「酒色為隱」的「癖奇」觀。另外，在表達政治疏離的話語中，圖像與題詠又滋生了一種心曠神怡的遊戲況味。這樣一種以詩樂酒色居遊於水邊林下的文人行樂圖像，一直影響到清代。

接下來的 3 論，均集中在康熙時期。

第 4 論：〈一則文化扮裝之謎：徐釚〈楓江漁父圖〉題詠〉，這幅漁父圖，像主為清初活躍的詞人徐釚（1636-1708），題詠者共有 97 位，在不同的時間內分別見了這幅畫，以題跋呈現了多種聲音。龐大的文字紀錄包含了像主自己的眼光，以及朋友、親族、門生等不同角度的觀看。文人挾圖自隨，畫像既具自薦性，亦充滿社交性質。繪成非職業身份的漁父形象，猶如一場扮裝表演的遊戲。畫像本身激起了多重觀看，像主與自己、像主與他人、他人與他人間展開豐富對話，並以多重聲音創造了一個帶有思惟遊戲的隱喻系統。漁父圖對像主徐釚來說，像是一幅面具，是徐釚在仕途人生中巧妙為自己戴上的一幅面具，為其人生帶來深意。徐釚的〈楓江漁父圖〉，究係表達適志人生的漁隱之樂？或是作為沽名釣譽的干謁工具？還是罷官歸鄉的下台階？師友們看到的徐釚，是驕傲自矜？或是懺悔自卑？正反兩面恰好突顯了畫像的荒謬性，筆者此論便以「一則文化扮裝之謎」展開此畫的多重探索。

第 5 論：〈長鬚飄蕭、雲鬢窈窕：陳維崧〈迦陵填詞圖〉題詠〉，此圖畫面為陳維崧（1625-1682）拈鬚執筆填詞，旁有徐紫雲拈簫侍硯，文士與侍妾席地而坐，未有多餘佈景，以一主一從的構圖，締造這位多情詞人的本色形象。徐紫雲（1644-1675）在維崧的寫作歷程與文友社群中具有舉足輕重的地位，是以紫雲的

畫像與題詠亦在本論中詳加探討。〈迦陵填詞圖〉繪成於康熙 17 年（1678），眾多的題詠則晚出，〈填詞圖〉以及「〈填詞圖〉題詞」均環繞著「詞」的寫作而來，恰逢清代詞學復興之際，〈迦陵填詞圖〉是作為詞家的陳維崧在康熙時期詞學復興時期的形象化展現，既表徵了詞家執著於填詞創作的嚴肅寫照，同時亦說明了填詞始終是文人多樣性活動中極受重視的一種。筆者在前一章徐釚畫像論述的基礎上，考察順、康時期的題詠社群概貌，探求陳維崧在詞學史的成就、地位及後來的轉變，試圖與〈迦陵填詞圖〉之當代、隔代文人的題詠內容相互對照與印證。

　　第 6 論：〈揄揚聲譽：王士禛的畫像題詠〉，以畫像題詠切入文學史的方式與〈迦陵填詞圖〉相類，然而王士禛（1634-1711）與陳維崧（1625-1682）卻完全迥異。王士禛熟稔文學傳播的手法，總是率先拋出一個引人注目的題材如：明湖秋柳、暮春修禊、女子繡畫。其次結集詩社、彼此唱和。再繪成圖畫，進行評論。繼而傳之四方，遍請題詠，成為清初文人操作文學的典型模式。王漁洋一生文學地位的建立與雅集活動緊密結合。王士禛一生共有畫像 18 幅之多，其中 3 幅為合像，15 幅為個像。透過各類畫像與題詠，建構自己蒙受皇恩、淡泊儒雅又舒泰尊貴的形象。不僅紀實的〈載書圖〉如此，雅集唱和圖如此，其餘以抒情寫意、勾勒起居、運用典故、戴笠寫真等繪像，莫不如此。再者，王士禛刻意經營個人畫像的題詠群體，一方面不斷擴展門生集團的範圍，另一方面卻與早期的布衣之交和詞壇保持距離，使得其詩學交遊或唱和酬應帶有權術的心機。擅於經營個人名位與聲譽的王士禛，與其說極力在畫中努力塑造個人淡泊超然的山林形象，以公告周知其歸隱心志，無寧說藉著彰顯肖像中的清高雅意以搏取更多的尊崇與愛戴，藉以強化其文壇盟主的地位。

　　特別值得一提的是，第 5、6 兩論，〈迦陵填詞圖〉與王士禛畫像諸多題詠，皆關涉了清初文學史的動向，順、康時期活躍於文學社群的陳、王分別為陽羨派詞宗，以及神韻派詩學盟主，二人的畫像與題詠現象，作了很好的見證，筆者於書中提問論述的層次如下：

　　其一，他們的畫像在肖像畫範疇裡，標幟性意義何在？有著什麼樣的圖像特性？採取如何的表徵手法？這些畫像究竟達致什麼訴求？……一連串的問題，既

牽涉到人物畫史變異的問題，關聯到像主及畫像接收者複雜微妙的關係。

其次，這些畫像在陳維崧與王士禛一生中的標幟性意義如何？該畫是否可視為陳維崧這位落拓文士力爭上游、或文學正宗建構聲譽的人生圖景？畫像又各自註記了什麼樣的人生況味？

又次，這些畫像在陳維崧或王士禛的文人社群，以及時代中的標幟性意義又如何？題詠來自於那些人？他們的身世、輩份、年齒、籍里、官職，以及與陳、王的關係如何？形成的題詠社群性質為何？他們為時代投射了何種眼光，發出了何種聲音，這些眼光與聲音，該如何看待？不斷寫成的題詠，是如何湧入與傳播？

再者，〈迦陵填詞圖〉以及漁洋畫像及其題詠又給予了清初文學史什麼標幟性的意義呢？陳維崧領銜的「陽羨詞派」與個人畫像的〈迦陵填詞圖〉該作如何的聯結？此圖是否可視為詞家陳維崧的形象化塑造？可視為詞學復興時期的一幅耀眼的詞人圖像？既表徵了詞家執著於填詞創作的嚴肅寫照，同時亦傳達出詞人採取創作活動以悅樂的思維心理。而王士禛有所選擇地為畫像的觀眾作區隔，這些增強或消解的動作，這些喧譁或沈默的聲音，該如何看待？清初是批評史上文學流派競爭最烈的一個階段，畫像題詠能否為這個現象試進一解？

陳維崧、王士禛的畫像題詠，關聯了像主、畫家、觀眾社群、社會風氣、文學思潮等不同層面的意涵，筆者本書為這兩個個案進行細密的梳理與探索，嘗試為畫像題詠的研究作一演示，並企圖為清初文人社群締造的文學現象，提供有趣的詮釋視角。

三、尾聲

明清文人畫像，透過悅目的景觀，既要顯揚名聲、誇示自我，有時卻又在隔離扮裝之後，質疑詰問、隱藏自己。究竟要用什麼距離觀看畫像？在追尋自我聲音的過程中，真正的自我卻如捉迷藏般，遠遠地拋開畫像，成為一個難以追蹤的迷團。有趣的是，當筆者一旦投身於如此嚴肅艱難的追蹤行動，到了一個極致，那些努力告白的像主，那些努力解釋的題者，卻此起彼落地露出狡黠嬉遊的笑臉相迎。由標榜神韻的角度而言，皇帝、貴族、名流、文士扮裝成樵夫、漁翁、耕

夫或乞丐，難道沒有一定程度的嬉遊心態？有時譽美誇負地自我頌揚，有時傷病愧悔地自我貶抑，有時積極地投入社交以自薦，有時又消極地避離俗世以自隱。

林林種種的明清文人畫像，就像上演著不同戲碼的舞臺一般，有架設的燈光、佈景與道具（畫像），幕後導演（畫家）有時得聽從主角（像主）的意見修改腳本。當燈光暗下，布幕拉開，穿著戲服粉墨登場的演員們（畫中人物），正搔首弄姿、擠眉弄眼地瞧向舞臺之外，鼓掌喝彩的觀眾（當代題者）早已陸續進場，排隊等候入場的人，手腳慢些的（後代題者），就得等上百年。……

陳維崧在本文開首為好朋友雪持的畫像題下〈沁園春〉，那一句「圖成行樂」，如此這般地，竟耗費了筆者一整部書的筆墨心思，至今還不知是否說得明白？「圖成行樂」原指：繪成一幅行樂圖，而陳維崧一定也不否認〈行樂圖〉中雪持寒夜擁姬讌歌的行樂氣息。既然明清文人們畫像與題詠的嬉遊心態無法遮掩，那麼，一幅看似毫不起眼卻關聯著多元層次意涵的畫像及其題詠，不妨視為由我（像主）與他（畫家、觀眾、社群、時代、歷史）所共同締造行樂氣息的聯合工程。圖成，行樂！

第壹編／自題

I 觀看自我：
明人的畫像自贊*

壹、緒論：貫串陸樹聲一生的畫像自贊

一、由一則像贊開始

人世作夢中夢，丹青寫身外身。畢竟披圖覲面，不知誰假誰真？（〈自贊〉之一）❶

這是明代陸樹聲（1509-1605）的一則畫像自贊，人生儼如連串的夢境，一幅丹青繪成，「夢中夢」與「身外身」的認知，暴露了畫像既以真實為底本卻又虛構的特性，畫中的「我」與披圖覲面的「我」二者究竟誰是真假？陸氏拋出了這個問題，並努力端詳畫像中的自己：

* 筆者前曾撰寫〈明清肖像畫題詠芻論〉一文，初稿宣讀於「第六屆中國詩學會議」（彰化：彰化師範大學國文系主辦，2002 年 5 月 24 日），修改後以〈自我認同的困惑——明清文人自題像贊初探〉為題，收入彰化師大國文系主編《「中國詩學會議」學術會議論文集》（台北：萬卷樓，2002 年 12 月），頁 27-67。該文就明清時期畫像題詠之相關意涵進行了初步探索，其中觸及的諸多課題，筆者近年來仍繼續探索，陸續為文。本篇文字乃在該文部份章節的基礎上擴充而成，該文有若干段落的論述因仍適用而被保留於本文中，謹此說明。

❶ 陸樹聲〈自贊二首〉，參見《陸文定公集》（詳見以下同註❺）卷之 14，頁 14。另杜聯喆輯《明人自傳文鈔》（台北：藝文印書館，1977 年），頁 257-258，亦收有陸樹聲〈自贊二首〉、〈自題諸像〉四則、〈自題篷笠小像〉等三種，然文字有幾處誤植，今據陸氏文集而改。

　　察眉間之氣似憂，探胸中之隱曰休。溪風與鄰，山月與儔。寄傲一壑，與世無求。不知者謂我何憂？我思古人口與心謀，而業不加修。此予終身之憂也歟。（〈自贊〉之二）

　　注視著眉宇間散發出來的氣息，觸動了隱於胸中的退隱心弦，短短贊文三度言「憂」，陸樹聲在畫像中看到的是一個終身懷憂的自己。

　　陸樹聲世家業農，少時利用田暇苦讀，於 32 歲（嘉靖 20 年，1541）會試第一，授翰林編修，展開崇隆的文職生涯。沒想到過了 11 年（嘉靖 31 年，1552），43 歲的他卻開始步上一條歷經三朝、屢辭屢召、不赴不就的宦途。❷據陳繼儒（1558-1639）〈陸文定公傳〉所載，這位性格耿介、不畏執政的文人，自入翰林院起，適處於世宗嘉靖、穆宗隆慶兩朝權臣嚴嵩（1480-1569）專政 20 餘年之際，始終不願攀附。後萬曆改元（1573），雖以 65 歲高齡拜禮部尚書，仍與宰輔國政的張居正（1525-1582）不相投合，屢辭不赴皆為此故。❸茅坤（1512-1601）亦深明陸樹聲不苟合於當世：「宰執以滑澤脂韋自喜，而於公枘鑿不相入，公隨挂冠以

❷　陸樹聲，字與吉，松江華亭人。初冒林姓，及貴乃復。家世業農，樹聲少力田，暇即讀書。嘉靖 20 年（1541，32 歲）會試第一，選庶吉士，授編修。31 年（1552，43 歲）請急歸，遭父喪。久之，起南京司業，未幾，復請告去，起左諭德，掌南京翰林院，尋召還春坊，不赴。久之，起太常卿，掌南京祭酒事……。召為吏部右侍郎，引病不拜。隆慶（1567-1572，58-73 歲間）中再起故官，不就。神宗（1573，74 歲）嗣位，即家拜禮部尚書。……萬曆改元，中官不樂樹聲，……（其）連疏乞休。……請愈力，乃命乘傳歸。……出國門士大夫傾城追送。陸樹聲傳記，參見《明史》卷 216，列傳 104，《廿五史》之《明史》3，台北：藝文印書館，頁 2356-2357。

❸　陳繼儒〈陸文定公傳〉曰：「分宜（按嚴嵩）壽賀者皆衣緋，公獨否。庚戌廷試，分宜謀實私人上第，公掌卷故混之，分宜猝無所得，聲色屬不為動。入都，江陵（按張居正）首謁公，公接對殊簡，還報謁，引席正南不少假尺寸。江陵餞公，公倨袱見之，抗手而別。其後怙勢奪情，不弔江陵者，亦終公一人而已。是不畏執政也。」該文參見《續修四庫全書》（上海：上海古籍出版社，2002），「集部，別集類」，第 1380 冊，《陳眉公集》，卷 13，頁 198-201。另據《明史》本傳曰：「初，樹聲屢辭朝命，中外高其風節，遇要職必首舉樹聲，唯恐其不至。張居正當國，以得樹聲為重，用後進禮先謁之，樹聲相對穆然，意若不甚接者，居正失望去。一日以公事詣政府，見席稍偏，熟視不就坐，居正趣為正席，其介介如此。」參見同註❷，《明史》本傳。

去。」不僅推崇其經術，更讚其性格「持正而不阿」、「凝定鎮靜，而招之不來，麾之不去」，❹終至辭國歸鄉。陸樹聲在畫像中端詳到自己終身懷憂的形象，顯然與其一生仕途境遇有很大的關聯。

《陸文定公集》❺卷 14 有「引跋」、「贊真」兩類，各收數則畫像自題，據此推測陸樹聲一生曾有不同畫家為其繪製畫像。遺憾的是，這批畫像全都亡佚不存，筆者以下將以文獻為本，由不同時間、不同場合、不同畫家為其所繪畫像與陸氏自題，鉤連其一生志略。

二、朝衣像、公服像、冠服像

陸樹聲（1509-1605）有幾幅不同穿著的宦服畫像，❻其中一幅為〈朝衣像〉，自題曰：

> 爾束帶，爾垂裾，其容也舒。待問直廬，秉筆石渠。職思其居，胡委蛇自如。豈□□有餘也耶。

「朝衣」即「朝服」，為君臣百官朝會議政之服，明代承前朝服飾制度，朝服以絳紗質料為袍，作成交領、大袖，下長及膝，領、袖、襟、裾等部位均有寬闊的黑邊為緣，裡有白紗中單、白裙襦，下著絳紗蔽膝、白襪、黑舄，腰間束帶佩綏，並依官職等級戴不同梁冠。❼筆者翻檢清徐璋繪、席雲山刻《雲間邦彥畫像》一輯，收有一幅後人追摹之陸樹聲朝服像〔圖1〕，全身端坐，著錦袍，領襟

❹　參見茅坤〈壽大宗伯平泉陸先生九十序〉，《續修四庫全書》同註❸，「集部，別集類」，第1345 冊，《茅鹿門先生文集》，卷 16，頁 678-679。

❺　《陸文定公集》於陸氏逝世後 6 年，即明萬曆丙辰（44 年，1616），由華亭陸氏族人刊刻，前有徐三重序，後有陸彥章跋，共 26 卷，線裝 26 冊，收藏於台灣台北「國家圖書館」善本書室。

❻　陸樹聲〈自題諸像〉有 4 則，依次為〈冠服像〉、〈公服像〉、〈朝衣像〉、〈野服像〉，參見同註❺，《陸文定公集》卷之 14，頁 15，以下引文皆出於此。

❼　明太祖洪武 26 年，將原定的冠服制度作了一次大規模的調整並確立了下來。參見周汛、高春明編著《中國衣冠服飾大辭典》（上海：上海辭書出版社，1996），「明代的衣冠服飾」，頁9-10。以及二氏共同編著《中國古代服飾大觀》（重慶：重慶出版社，1995），頁 263-270。

〔圖 1〕陸樹聲朝服像（版畫）
原石現存上海松江醉白池廊壁

有寬闊黑緣，頭戴五梁冠。朝服形制據《三才圖會》所載：「三品，五梁冠，衣
裳中單、蔽膝、大帶、（白）襪（黑）履，革帶用金鈎角枼，其錦綬用綠黃赤紫四
色，織成雲鶴花樣，青絲網小綬二，金環二。」❽這是一套覲見皇帝時所穿戴的
正式禮服，乃士人一生榮耀的表徵，陸樹聲當時以文奪天下之魁，獲天子嘉勉，
思圖大展鴻猷，透過畫像，他看到了自己束帶垂裾的舒容，待詔秉筆，何等得意
自如？不由得對畫中「爾」的朝服模樣升起一絲驕傲自負的心。

　　另有一幅〈公服像〉，其自贊曰：

> 蚤陪金馬，晚備秩宗。三朝拜命，五疏辭榮。材非特達，質類竦庸。其進
> 也既落落，而無可試之績。其退也則耿耿，而懷未盡之忠。投老一壑，澹
> 然無營，惟樂餘年，以嬉游堯天之日，賡帝德而歌舞聖世之風。

「公服」原指官吏在衙署內處理公務時的穿著，亦即「官服」，明代又將「官
服」分流為「公服」與「常服」〔圖 2〕，以辦公便利適宜為考量，故不像朝服一
樣有許多繁瑣的掛佩。「公服」用苧絲、紗羅等材質製袍，盤領右衽，袖寬三

❽　明王圻、王思義輯《三才圖會》「衣服」卷二，「國家大慶會」條。該書收入《續修四庫全
　　書》，同註❸，「子部，類書類」，第 1234 冊，頁 652。

〔圖2〕明代的公服（左）
／常服（或冠服）（右）
《三才圖會》

尺，頂戴幞頭（按折角兩腳伸展，長如直尺），沒有補子，錦繡袍服，顏色有定製，
繡紋亦依官職等級而有別。專用於奏事、侍班、謝恩及見辭之時〔圖3〕。「常
服」即冠服，是形制比較簡便的公服，戴烏紗帽，穿團領衫，上衣使用有紋飾的
補子，文職繡禽，武職繡獸，腰間有區別等級的革帶銙飾，為轄屬館署內常朝視
事時所穿〔圖4〕。❾宦服繪像的傳統歷史悠久，漢代麒麟閣、唐代凌煙閣懸掛的
聖賢功勳，皆乃政治生涯的宦服寫照。至於北宋〈睢陽五老圖〉所繪乃睢陽地區
五位屆齡退休的高官，畫面呈現者為穿戴燕服的五老。❿明人羅虛白繪有一幅
〈魏沅初像〉〔圖5〕。魏沅初（1580-?）字仲雲，又字仲雪，江蘇常熟人，萬曆
44年（1616）進士，官至廣東提學參政。這是魏沅初53歲時的半身像，畫上自題
曰：「崇禎五年（按1632）壬申三月，永豐羅虛白為余寫。時余年五十有三致政
林居已三年矣。」是魏沅初退休3年穿戴閒居燕服的一幅退休紀念畫像。

❾ 參見周汛、高春明合編《中國古代服飾大觀》，同註❼，頁271-277。又王圻、王思義輯《三
才圖會》「衣服」卷二，即繪有此二種服制，同註❽，頁648。

❿ 北宋〈睢陽五老圖卷〉，各像上有題字如：「兵部郎中致仕朱貫八十八歲」、「致仕祁國公杜
衍八十」，見東京大學東洋文化研究所編《中國繪畫總合圖錄》（東京：東京大學出版會，
1982-1983），第1冊，頁18。

〔圖3〕〔清〕佚名繪〈王鏊像〉（軸）　　　　　〔圖4〕穿常服的明代官吏
紙本，設色，161.4*95.6cm，南京博物院藏

〔圖5〕〔明〕羅虛白繪〈魏沅初像〉（卷）
紙本，設色，27.8*97.8cm，南京博物院藏

　　明代初年的官服畫像接續這個未曾斷絕的傳統，題贊便自然圍繞著政治寵遇與仕宦經驗而來。由上引贊文語氣可知陸樹聲寫作時已老邁，看著穿戴公服的「我」，遂跌入 32 歲初任官職之初的回憶。漢代「金馬門」與「玉堂殿」演為後世的「翰林院」，「秩宗」則為「禮部」的另稱。陸氏初入禮部翰林院任編修，蚤陪夜備、夙夜匪懈地任事，之後歷經世宗、穆宗、神宗三朝皇帝，近 40 年的宦海浮沈，幾度拜命辭榮，往事一如跑馬燈在眼前快速閃過。陸樹聲的書寫筆調向內反躬自省：就是因為自己「材非特達，質類竦庸」，才會進而「無可試之績」，退而「懷未盡之忠」。同樣的心理，亦出現在觀看另一幅畫像時，陸氏另有一幅著常服的畫像——〈冠服小像〉，題贊曰：

　　　　昔予在朝，今予在野。貌腴神閑，庶幾靜者。孰寫予真，丹青是假。

「畫中我」是昔日在朝蚤陪金馬、夜備秩宗的我，而今日寫作之際的「畫外我」，則已經辭官在野。畫中的「昔我」如此貌腴神閑，哪裡知曉卸下官場一切冗文贅套的「今我」其歷來心境？儘管歲月如流，透過丹青保留了一個永恒的寂靜景觀。

　　陸樹聲幾幅不同場合的官服畫像，既有代表無上榮寵、風光得意的「朝衣」，亦有代表文職尊崇的兩款「公服」，觀像的心境與眼光總是游移於朝野之間，並作出省思。自稱為陸氏小友的陳眉公（1558-1639），對這位既不畏天子、不畏執政、又不為父子祿位想的前輩盛讚曰：「真可謂大勇矣」。❶然在一系列官服像贊中，只見陸樹聲溫柔敦厚地掩飾其「不畏執政」、「枘鑿不入」性格帶來的辭官境遇，反而自慚一己才學無得於官場上發揮，故已作好「投老一壑、澹然餘年」的打算，另覓隱遯自適的人生道路。

三、病中小像

　　陸樹聲（1509-1605）著作頗多，除了 40 餘歲掌南京祭酒事時，為嚴敕學規，著有〈國學訓諸生十二條〉以勵諸生，大部份的著作均結集出版於中年以後。

❶　　參見同註❸，陳眉公〈陸文定公傳〉。

《汲古叢語》一編，多言陰陽五行性命之理，自序紀年於嘉靖 45 年丙寅（1566）58 歲時。❷其餘大部份的著作，均刻印於陸樹聲 65 歲不受張居正所招辭官去國之後，率皆陸氏擺脫官場浮沈之苦、寄意表志的文學產物。《茶寮記》為作者家居之暇，與「五臺僧演鎮、終南僧明亮同試天池茶於茶寮中謾記。」❸《清暑筆談》一書，言其衰老退休，端居謝客，長夏掩關獨坐，憶曩初見聞，多且雜旨、涉湆訛，聊資臆說，以備眊忘。該書自序於萬曆 8 年庚辰（1580）❹陸氏 72 歲之時。10 年後，萬曆 18 年庚寅（1590），82 歲的陸氏刻印出版了《陸學士題跋》、《耄餘雜識》二書，前者為書畫詩文題跋，❺後者乃陸氏有感於衰暮昏眊，艱於披閱，故將「平生所接交知談議，及紬繹舊聞，注之臆想」，以警世勵俗。❻《禪林餘藻》為遊戲禪宗、寄心禪林的作品。❼《病榻寱言》自謂臥病初起，捉筆疾書，以其得於寤寐也，多養生家言。❽《長水日抄》乃「自請謝歸，年衰病積」，追憶見聞隨筆剳記之作。❾

　　陸樹聲眾多著作的旨趣，一如陳繼儒（1558-1639）所說，或合於易（儒）、道、釋三教旨意玄邃的編著、或談笑題詠的小品，或古人成敗得失、本朝掌故與

❷　參見陸樹聲《汲古叢語》〈自序〉，收入《陸學士雜著》，《四庫全書存目叢書》（台南：莊嚴文化事業有限公司，1995），子部 163 冊，頁 183。該書據上海圖書館藏萬曆刻本印行。共收入陸氏著作 10 種 11 卷（存 8 種 9 卷）。筆者粗閱各序，原刊刻年次不一，多有陸氏生前已刊行者。據《四庫全書·總目提要》云：「其中亦有別本單行者，此則其門人子弟所合刊成帙者也。」另台灣台北「國家圖書館藏」《陸文定公集》卷 15 以後，亦收入陸氏雜著如《汲古叢語》、《清暑筆談》、《適園雜著》、《禪林餘藻》、《耄餘雜識》、《陸學士題跋》、《長水日抄》、《病榻寱言》等多種，經比對若干篇章，二者刻版相同。蓋係其門人子弟蒐集陸氏多種著作後，所整理出簡繁不一的合集本刊行於世的結果。

❸　語出《茶寮記》陸氏〈自序〉，參見《文淵閣四庫全書》子部·譜錄類，第 79 冊，頁 711。

❹　參見陸樹聲《清暑筆談》〈自序〉，收入《陸學士雜著》，參見同註❷，頁 299。

❺　參見陸樹聲《陸學士題跋》，收入《陸學士雜著》，參見同註❷，頁 221-250。

❻　語出《耄餘雜識》陸氏〈自序〉，收入《陸學士雜著》，參見同註❷，頁 251。

❼　陸氏著有《禪林餘藻》一書，收入《陸學士雜著》，參見同註❷，頁 273-290。

❽　陸氏著有《病榻寱言》一書，收入《陸學士雜著》，參見同註❷，頁 291-298。自序在頁 291。

❾　陸氏著有《長水日抄》一書，收入《陸學士雜著》，參見同註❷，頁 320-339。小引在頁 320。

關乎世教的札記。**⑳**大量著作刻印於晚年，可視為人生志趣的表徵。值得注意的是，謝病歸鄉的陸樹聲，晚年著作多與「老病」的覺知有關，每部著作的序言，動輒言：「衰老退休」、「謝病歸閑」、「臥病初起」、「衰暮昏眊」，書名則如：「耄餘雜識」、「病榻寤言」等，然自中年開始，陸樹聲對自己的「老病」容態便特別敏感，〈跋丁未小像〉曰：

> 此予丁未歲記容，寫者為河間李氏。余時承乏翰林，去今丙辰蓋十年，予經多病，遲顏漸摧，獨余衷耿耿如一日，佛說見河之性，不隨年改者也。**㉑**

由河間畫家李氏繪於嘉靖 26 年丁未（1547）的這幅像，畫中人陸氏時為 39 歲，已任職翰林院 7 年。寫作題贊則在 10 年後，48 歲（1556）的陸樹聲正處於屢辭不赴的時期。看著的雖是畫中 10 年前意氣昂揚的自己，想著的卻是自己 10 年來人生未遂、眼下多病摧遲的衰容，時間帶來了人生與體貌的變異，汲引佛家語說明自己唯有耿耿衷誠之心不變。作者面對自己的病體衰貌而有此心跡，無怪乎《明史》本傳曰：「端介恬雅，翛然物表，難進易退，通籍六十餘年，居官未及一紀。」**㉒**

再 10 年，畫家藍生為 58 歲的陸樹聲繪製另像，據其所作〈跋丙寅小像〉曰：

> 丙寅春三月，予臥病南太學，浮梁藍生以寫真謁予，出縑素勻毫落墨，頃刻呈予小影。童子相顧以為肖予，予亦撫掌如洞山過水，觀影自笑也。**㉓**

時為嘉靖 45 年丙寅（1566）暮春，畫家藍氏自備毫素請謁，頃刻間速寫而成陸氏小影，因為畫得肖似，為已屆 60 臥病在床的作者帶來一點顧影自笑的歡喜。80

⑳ 陳眉公曰：「文章元本理學，尤邃于易，談笑題詠，必關于世教，或時以二氏微瀾助之。其稱說古人成敗得失及本朝掌故，即二三百年官爵里居歲月姓字，滾滾不爽毫髮。」參見〈陸文定公傳〉，同註**❸**，頁 200。

㉑ 參見《陸文定公集》，同註**❺**，卷之 14，頁 10。

㉒ 參見同註**❷**，《明史》本傳。

㉓ 參見《陸文定公集》，同註**❺**，卷之 14，頁 10。

餘歲又有〈病中題小像〉，不確知畫像是否為同幅？然隔了 20 餘年觀察自己的病容，心境顯然是不同的。題曰：

> 一氣初，孰為爾。大塊中，始分剖。析形骸，判爾汝。群然生，曰人世。往而復，生則死。逍遙遊，還太始。我為我，爾為爾。❷❹

疾病改變了平日的容貌，使得人們更容易去思考「我」的本來面目為何？陸氏儘管明白人之形骸是判別你我的依據，而所有生命如同圓之無始無終一般，生與死是往復循環的。形骸老邁行將就木，好似生命已臨終點，其實這股氣又返回起點了，形骸安在哉？屆時畫上的「爾」與畫外的「我」則各自為二了。

陸樹聲對老病如此敏感，可能與其「少年善病」有關。48 歲時自題〈丁未小像〉（39 歲像）、58 歲自題〈丙寅小像〉（當時像），皆針對自己的衰容病貌，釋放為病所苦、苦中作樂的「苦悶」。到了 80 餘歲身在病中再度觀看自己的小像，則轉換心境寬慰自己對死生無所懼，勉勵自己進入曠達通透的逍遙境界。這種心境的維持，應是陸樹聲躋身長壽之林的重要因素，眉公的觀察如下：

> 公少年善病，後益神旺。踰大臺，髮白加黃，兩輔如渥丹。能作蠅頭字，月下視夾注書，髯鬢間復生黑毫數莖，鼻息閉不出入者可兩時許。旦晚臥起，飲啖步履皆有常，終身不見袒跣。竟日危坐，亦絕無疾遽陂倚之色。❷❺

四、野服像

曾被陸樹聲（1509-1605）引為鮑叔知己的茅坤（1512-1601）不僅推許長其 3 歲的陸氏，性格「持正而不阿」、「凝定鎮靜」，更讚揚其與當局「柄鑿不相入」的脫俗精神：「其來歸也，獨祕泉石，超然物外，則固予之所獨知，而或非世之所共知者。」這位 87 歲的老文豪茅坤，因看見了陸公罕為人知的一面而沾沾自喜，故於〈壽大宗伯平泉陸先生九十序〉中特別引陸公之言謂其為「予之鮑叔，

❷❹　〈病中題小像〉，參見《病榻寱言》，同註❶❽，頁 297。
❷❺　參見陸眉公〈陸文定公傳〉，同註❸，頁 199-200。

而知管夷吾之深者也。」茅坤於陸公 90 歲的壽序中，特別標榜其「獨祕泉石，超然物外」的超越精神，陸樹聲這個面向開始得並不晚。80 餘歲的他，在〈病中題小像〉提出了大塊形骸的玄理思維以轉換心境，因多病之苦而帶來的排解方法，即營構一個泉石超然的園林適意空間——「適園」以仰息其中。

陸氏自撰〈適園逋客記〉曰：「余治適園經始於歲之丙辰（嘉靖 35 年，1556，48 歲），園延袤不二畝，以其小自適，余挾而主之者越三紀矣。」❷這座僅二畝規模的小型園林早闢築於 30 餘年前，提供了故人魚鳥相與詠歌、婆娑偃仰之處所，執筆之時的陸氏已是 80 多歲的老翁了：

> 然余以多病，日杜門以棲息也。間或兼旬一往，或月一至焉。……夫以余之適來適往者暫也，而園之設日以為常也，常者曰住，不住者曰暫，住者名之為主，不住者名之為客，則雖謂園為主而余為之客，無不可者。……遡其始而有之以為主者，今視之果客耶？主耶？而余以老耄餘年，猶獲婆娑其中以為適，……則信矣余之為客也。……何者非客？而拘方執有者以一屬於己者之謂常也，而不知造物者之視方輿直一撮土耳。……雖主與客二者亦假名也，如是者，我將逃名實而與之相忘矣，又何主與客之辨？❷

作者由外在世界主客、久暫、名實的錯綜複雜現象中，曉悟生命的豁達境界。這位自稱「適園逋客」的老翁，棲遊於適園裡，又給自己「九山散樵」的封號：

> 九山散樵者，不著姓字，家九山中，出入不避城市。樵嘗仕內，已倦游謝去，曰：使余處蘭臺石室中，與諸君獵異搜奇，則余不能。若一丘一壑，余方從事，孰余爭者？因浪跡俗間，徜徉自肆，遇山水佳處，盤礴箕踞，四顧無人，則劃然長嘯，聲振林谷。時或命小車、御野服、執麈尾、挾冊，從一二蒼頭出遊近郊，入佛廬精舍，徘徊忘去。對山翁、野老、隱流、禪伯、班荊偶坐談塵外事，商略四時，樹藝樵採服食。……以詩筆自

❷ 陸樹聲撰〈適園逋客記〉，引自陸氏著《適園雜著》，收入《陸學士雜著》，參見同註❷，頁216-217。另亦見同註❺，《陸文定公集》卷 17，頁 20-22。
❷ 同註❷，〈適園逋客記〉。

娛，興劇則放歌伐木伐檀詩二章，倦則偃息樵窩中。客至造榻與語，輒謝
曰：余方游華胥、接羲皇，未暇理君語，⋯⋯其放懷自適若此。常自命散
樵，曰：余將籧廬天地，曹耦雲物，以書史為山藪，述作為樵斧，包古今
以類封殖，藉吟詠以代嘯謳。⋯⋯然則使余攀巒躡阻，狎猿猱、群虎豹，
措身荊棘之場，肆意戕伐累苴，拾以厚封殖而後為真樵者乎？❷❽

〈九山散樵傳〉繼承著陶淵明（365-427）〈五柳先生傳〉以別傳表志的寫作傳
統，❷❾與〈適園逋客記〉二文為陸樹聲塑造一個遠離蘭臺仕宦、林園樵逸的形
象，此傳陳述了退隱「適園」中更多的生活細節與心理願望。陸樹聲透過文字為
「九山散樵」所進行的自我描畫：「御野服、執塵尾、挾書冊」，恰與畫家為他
所繪的一幅〈野服像〉相互呼應，陸樹聲將眼光聚焦於自己穿著野服的畫像時，
題曰：

置我於玉堂金馬不為榮，索我於青泉白石不為窮。山月溪風，徜徉其中。
葛巾藜杖，揮塵從容。知者謂適園主人，不知者謂漢陰老、河上公。

畫中的自己如何？卸下了簪纓紫袍，換上了葛巾，拄著藜杖，徜徉於山月溪風
中，即身在玉堂殿、金馬門的翰林院也不感到榮，即成天與青泉白石為伍也不感
到窮。欣喜於自己不再受榮辱窮達之苦，適意從容，外人以為他是上古神仙，卻
是道道地地活在現實裡，步行於自己適園的主人。

又是「適園逋客」，又是「九山散樵」，陸樹聲郊野漫行的裝扮：戴葛巾、
拄藜杖，謂之「御野服」。「野服」為野人之服，或在野之服。❸❶「野人」指農
人、漁父、樵夫⋯⋯等林野謀食者。早期貴族亦有機會穿戴野服，《禮記》〈郊
特牲〉曰：「黃衣黃冠而祭，息田夫也。野夫黃冠。黃冠，草服也。⋯⋯草笠而

❷❽ 〈九山散樵傳〉，引自陸氏著《適園雜著》，參見同註❶❷，頁 212-213。另亦見同註❺，《陸
文定公集》，卷 17，頁 11-12。

❷❾ 陶淵明作〈五柳先生傳〉，乃與竹林七賢相同，均以樹木為別號，具有「林下之風」，以別傳
表志。日人小川環樹曾將〈五柳先生傳〉視為陶淵明的自畫像與自贊加以探討，參見小川環樹
撰〈五柳先生傳と方山子傳〉，《中國古典研究》第 13 期，1965 年。

❸❶ 參見同註❼，周汛、高春明編著《中國衣冠服飾大辭典》，總類，頁 10。

至，尊野服也。」❸唐孔穎達疏曰：「草笠是野人之服，今歲終功成是田野人而得，故重其事而尊其服。」年終祭農時，貴族象徵性地穿上農人之衣，以示尊農。「野服」後來亦發展成士大夫致仕下野之著服，宋羅大經曰：「朱文公晚年，以野服見客，榜客位云：滎陽呂公嘗言京洛致仕官與人相接，皆以閒居野服為禮，而嘆外郡之不能然。其旨深矣！」❸朱熹（1130-1200）晚年退休後見客所穿著之「野服」，乃指閒居在野之便服，有別於在朝為官時正式穿戴、等級森嚴的各類禮服。官吏退朝閑居一般稱為「燕居」，故「野服」即士夫之便服，或稱為「燕服」。

陸樹聲另有一幅野服像──〈蓬笠小像〉，自題曰：

> 頂笠竦蓬，手措枯筇。林間之相，俗外之蹤。在尊貴位，收之不住；于出世法，學焉未通。與時偃蹇，任性篦庸。不矯矯以立異，不容容以苟同。所自足者一丘一壑，為之侶者山月溪風。裕外朴中，侗兮若沖。彷彿其似，殆庶幾乎釣溪之叟、耕野之農。不識不知，而慕無懷葛天之風者耶。❸

陸樹聲端詳畫中的自己：頂戴笠、身披蓬、策枯筇，漫步於林間，高蹈俗外之蹤，看似志節高超，卻轉而對「與時偃蹇」、「任性篦庸」的自己，帶著懺悔責難的語氣：於尊貴、於出世，二路不通。繼而再肯定自己：既不矯以立異，也不容以苟同，心願不大，只要一丘一壑自足。

「野服」既是農漁樵民的工作服，士人隱邅藉以充作郊野漫步的閑居便服，便可視之為一種表徵心志的「符號」，明人張丑曰：

> 野服之制，始于逸民者流，大都脫去利名枷鎖，開清高門戶之所為，自非繕性玄漠、抱度弘虛勿能也。❸

❸ 參見鄭玄注《禮記》〈郊特牲〉，王雲五主編《四部叢刊》正編（台北：台灣商務印書館，1990），頁81。

❸ 引自羅大經撰《鶴林玉露》（北京：中華書局，1997），乙編，卷2「野服」條，頁146。

❸ 參見同註❺，《陸文定公集》卷14，頁14。

❸ 張丑撰《野服考》，收入《美術叢書》（台北：藝文印書館，出版年次不一）第2集第10輯，頁147-154。

張丑鴻搜故牘裡的「野服」款式，著成《野服考》，如「鹿裘帶索」、「不借（草履）」、「草裳」、「短褐」、「樹衣芒屩」、「青笠綠簑」⋯⋯等，乃野逸人士的日常服履〔圖6〕〔圖7〕。❸「野服」的符號意義在於：其製作無定式，不受禮制的規範，「野服」成為後世學士大夫簪纓釋戀後的一種宣示與表態，穿上了草芒竹葉粗製的「野服」，不見得真的舒適，卻可擺脫一切的禮制俗套，並與著宦服的官場劃清界線，由外在農漁樵的扮相傳達內在的隱逸心志，「野服」

〔圖6〕《三才圖會》野服圖之一：
簑笠、覆殼、通簪

〔圖7〕《三才圖會》野服圖之二：
扉、屨、橇

❸ 《三才圖會》繪有與野服相關的圖，如：笠（戴具）簑（雨衣）、覆殼（擇箬覆於人背以畏日兼作雨具）、扉（草履）、屨（麻履，農人春夏則扉，秋冬則屨）、橇（泥行具也）、木屐（春秋時已有是物矣，司馬晉遂為常服）⋯⋯等，參見同註❽，〈衣服〉卷三，頁 674-676。另又繪有僧衣、道衣，軍服等，見頁 676。

遂成為「蟬蛻淤泥之中，浮游塵土盍之表」的象徵符號。❸陸樹聲著「野服」為斫樵夫、釣溪叟或耕野農的裝扮，像是一種回歸真樸的行動，「不識不知，而慕無懷葛天之風」，成為觀看自己畫像時始終惦記的內在聲音。這個返璞歸真行動背後的動力與心聲，幾乎貫穿了他所有的自傳書寫，即使面對著自己的「公服像」，也預想著未來將：「投老一壑，澹然無營，惟樂餘年。」（〈公服像〉自贊）

87 歲的茅坤（1512-1601）以知己之姿，言公「獨祕泉石，超然物外，則固予之所獨知，而或非世之所共知者。」故往赴為 90 歲陸公祝壽時的賀禮，亦特別不同：「大宗伯平泉公之年九十也。友人茅某手持鳩杖一、竹麈一、籜冠一、併箪鹿一，而拜手稽首，颺言曰：公固天下之偉人。」❸茅氏以高壽象徵的鳩頭木杖，以及野服裝備的竹麈、竹冠賀壽，展現了山林明志的知交情誼。

陸樹聲曾看到一幅蘇東坡（1037-1101）的野服圖，題曰：

> 當其冠冕在朝，則眾怒群咻，不可於時。及山容野服，則爭先快覩。彼亦一東坡，此亦一東坡，觀者於此，聊代東坡一哂。❸

陸氏的仕途境遇豈不與東坡相同？戴著冠冕穿公服在朝的東坡，當時礙了元祐新黨的眼，映射了陸氏在嘉靖年間不與當局投合的處境。至於被放逐於瓊州、一日訪友遇雨借笠著屐的東坡形象，世人喜繪作〈笠屐圖〉〔圖 8〕。山容野服的東坡，因才華傲世，風流倜儻，卻讓群眾聞風披靡，爭先快睹，東坡此一時、彼一時的榮枯景況，陸樹聲了然於心。

❸ 明謝遷亦有〈自題野服行樂圖〉，表達去仕就隱的心聲曰：「跡誤厠于廟廊，榮謬膺夫軒冕。……謝世路之紛華，遂平生之疎懶，肆川泳而林棲，玩霞舒而雲倦。」參見《歸田稿》，卷 4，收入《文淵閣四庫全書》，第 1256 冊，頁 39。

❸ 引自茅坤〈壽大宗伯平泉陸先生九十序〉，同註❹，頁 678-679。

❸ 陸氏撰〈題東坡笠屐圖〉，參見施蟄存編《晚明二十家小品》（台北：新文豐，1977），頁 24。

〔圖8〕〔清〕費丹旭繪〈笠屐圖〉（冊頁）
絹本，設色，22*30.5cm，台北念聖樓藏

五、宗教性畫像

陳繼儒（1558-1639）在〈陸文定公傳〉好幾處提及陸樹聲（1509-1605）美好的姿範：「公豐頷竦肩，長七尺，有眒目靜深，含光內藏，當日中抗對不瞬眩。」「衣冠甚偉，龐眉皓白，精神注射，人更端伸。」「竟日危坐，亦絕無疾遽陂倚之色。」「麟鳳不可馴擾。」種種儀態，不僅上至神宗皇帝、外及朝鮮使臣，皆詫歎其崇偉如天人，❸⓵竟亦能感化矯捷少年：

> 薄俗好訾議，或少年趫捷，喜凌侮責備先達，至語公，皆斂衽嘆息無間言。

❸⓵　陳眉公於〈陸文定公傳〉中為陸樹聲年少嗜讀創造了一個神話：「獨嗜書，族人毀其書，驅就田跣而耕，蘆刺入足骿中，歸則挾書避人讀之。忽從杵臼間習為文，拾殘紙錄文以呈族兄，驚以為奇，勉就學。公父未之許也，公灑涕跽請，乃遺就里師授經。」參同註❸，頁198。

陳眉公晚生於陸樹聲將近半世紀，二人成忘年之交，用細筆為其作傳，❹傳末給予陸公多面向的的推崇：「高風漸遠」、「耆年宿德」、「祿位名壽」、「游戲禪宗」、「潛神羲畫」、「忠信篤敬」、「守正不阿」，終至最高讚譽：「遂為古今完人」。這樣一位恤民親和的完人，亦受到大眾的普遍愛戴：

> 每聞公至，聚觀者如堵墻，凡田童野老以及緇黃者流，莫不愛慕而樂就之。公下車閱耕問俗，咨便宜病苦間，遇水旱必移書議捐賑，民藉稍甦。生辰之日，攜香楮為公禱於塔廟者甚眾。繪畫公像，徧遠近名山。……歿之日悲惋交屬，會葬者萬餘人，里中幾於罷市。❹

民眾感念陸氏施恩澤被，各地紛紛繪其畫像懸於名山塔廟中，每逢生辰獲得眾人焚香祝禱。這些懸在遠近名山塔廟中，如佛菩薩般被供養的紀念畫像帶著宗教意味的神聖性，恰與陸樹聲晚年心境相符應。陸氏晚年謝病歸閑，寄心禪學，在城外結廬，闢一斗室，設坐具跏趺燕息其上，偕一二禪客清談，著有《禪林餘藻》一集，該集載錄許多佛像、高僧的像贊。❹其中一則為〈泖塔像自贊〉，這幅泖塔像或即是名山塔廟眾多陸氏畫像中之一種，陸樹聲看著自己被民眾懸於塔廟壁上的像，自贊曰：

> 豈有文章置集賢，也無勳業到凌烟。只應畫作老居士，留與香山結淨緣。

集賢殿為唐代文學三館之一，掌刊輯經籍、搜求佚書之職，凌煙閣乃唐太宗為

❹ 陳眉公曰：「公立朝大節，炳若三光，其生平勤小物、護細行，世未必盡知之，余故識其小者以備公四時之氣而已。」同上註。

❹ 參見同上註，陳眉公〈陸文定公傳〉。

❹ 《陸文定公集》卷18為《禪林餘藻》、卷25為《續禪林餘藻》，二集皆收有多篇陸氏所作高僧像贊。前者亦收入《陸學士雜著》，參見同註❷，頁 272-290。陸氏曰：「余自謝病歸閑，結廬城外，闢斗室於良隅，廣不踰尋，中設坐具，名木上座者，至則跏趺燕息其上，偕一二禪客，談空宗之指，坐久忘勞，冥心教息，得靜中三昧為小休歇。……萬曆己丑（按：萬曆17，1589，陸氏 81 歲）孟冬既望解空居士陸樹聲。」參《禪林餘藻》「木上座」條識語，同上頁290。

24 位勳臣繪像之殿閣。❹陸樹聲回思大唐盛世時期，建築殿閣上懸掛的畫像：他們或是宰相大學士，或是業炳勳臣，80 餘歲的陸老身處嘉、隆、萬朝政晦暗時期，自謙文章、勳業皆兩頭成空，雖不能將個人繪像懸掛於彪炳勳業之朝廷殿閣，卻因恩惠澤民、受感佩而以居士像懸掛於宗教性的佛塔廟堂。正如陳眉公的觀察：「游戲禪宗似白香山」，這位解空居士找到了晚年學佛的香山居士——白居易（772-846）以踵步其後。陸樹聲生前懸於塔廟殿壁上的畫像，在陸氏逝世後成為遺像，再一變儼然成為神像了，身後仍受到民眾的焚香禱祀。可惜此後，陸樹聲便不再有機會為它們提出任何觀像心得，以俟異代知己。

六、小結

陸樹聲（1509-1605）半生浮沈宦海，進退官場，畢竟終歸野逸，仰息山月，游戲禪林。其畫像與題贊不僅有編年記事的意義，由其公服、朝服、冠服、野服、篷笠披戴、泖塔居士像等不同著裝公開亮相，既有代表在朝、在野世俗身份的畫像，亦有懸於塔廟供人禱祀的神聖性畫像。畫像中有舒容、憂容、笑容、山容、病容等各類相貌呈現……，這些畫像彷彿是異樣多姿的人生切面，為不同向度的自己發聲：有喜悅、有憂傷；有肯定、有質疑；有讚嘆、有懺悔；有寬慰、有責難……，眾聲喧譁，此起彼落；適園逋客、九山散樵、十硯主人、道山仙史、長水漁隱、❹解空居士等姓名代碼彼此更迭。畫像、題贊與自傳具互文性，彼此形成一種文際關係，相互映照以進行潛在的對話，為陸樹聲描繪出一幅豐富

❹ 據《文獻通考・職官考・集賢殿》記載，「集賢殿」乃唐太宗開元中改為此名，唐代有文學三館，昭文、史館、集賢謂之三館，五品以上為學士，掌刊輯經籍、搜求佚書，宋改為集賢院。《大唐新語》曰：「貞觀十七年，太宗圖畫太原倡義及秦府功臣趙公長孫無忌、河間王孝恭、蔡公杜如晦、鄭公魏徵、梁公房玄齡……等二十四人於凌煙閣，太宗親為之贊，褚遂良題閣，閻立本畫。」參見劉肅撰《大唐新語》，《叢書集成初編》（北京：中華書局，1985），2742 冊，卷 11〈襃錫〉第 23，頁 115。

❹ 陸樹聲除了〈九山散樵傳〉、〈適園逋客記〉之外，自傳文類尚有〈海上仙遇記〉、〈硯室記〉二文，前者在文中自稱「道山仙史」，後者則自稱「十硯主人」。〈海上仙遇記〉收入《適園雜著》，參見同註❶，頁 213。〈硯室記〉參見施蟄存編《晚明二十家小品》，同註❸，頁 18-19。「長水漁隱」是陸氏〈長水日抄小引〉之署名別號，參見同註❶，頁 320。

多姿的人生圖景。

貳、「畫像自贊」的文體意義

一、「贊」體

如前文所述，貫串陸樹聲（1509-1605）一生的畫像自贊，可與陸氏其他自傳性文本合讀以廓寫陸氏的一生。畫像題詠就文本類型而言，**㊺**包含：提供視覺訊息的圖像，以及作為思惟訊息的文字兩大類型。圖像部份，包括文士小像的畫蹟或版畫；文字部份則是環繞著畫像相關的題詠。郭登峯《歷代自敘傳文鈔》、杜聯喆《明人自傳文鈔》二書，分別將歷代與明人的自傳文本合成一輯，對吾人觀察明代自傳文學提供了便利的文本。杜書選文中之題畫文本類型，包括「小像自題」、「小像自贊」、「自書畫像記」、「畫像自跋」等，郭書則在下卷丙組收有「附於圖畫中的自敘」一類。**㊻**文體屬於「題跋」、「贊」、「記」三類，其中以「像贊」的數量最夥。本文的論述以「畫像自贊」作為核心文本，以下先針對「贊」體進行探討。

文章家很早就對各類文體作辨析，如《文心雕龍‧定勢篇》曰：

> 章表奏議，則準的乎典雅；賦頌歌詩，則羽儀乎清麗；符檄書移，則楷式

㊺ 現代批評家使用的「文本」概念，已不限於文學書寫下的文本，既適用於電影、繪畫、音樂等其他藝術文本，也可以指一切具有語言—符號性質的構成物。由此而知，「文本」是存在於社會文化一項可供解讀的對象。關於「文本」的觀念，請參王先霈、王又平主編《文學批評術語詞典》（上海：上海文藝出版社，1999 年）「文本和作品」，『文本』條，頁 167-169。

㊻ 詳參同註❶，杜聯喆輯《明人自傳文鈔》。另郭登峯輯《歷代自敘傳文鈔》（台北：台灣商務印書館，1965），其收錄篇章按性質分，有「自敘傳」、「準自敘傳」兩種；收文時間，上起西漢，下迄民國，共 140 篇。由對象上看，有本人一生半生的綜述，或係敘述足以代表本人某種性格的一端或數端的事情，共分成上下卷 8 組。上卷：甲組—單篇獨立的自敘文，乙組—附於著述的自敘文，丙組—自作傳記，丁組—自作墓誌銘。下卷：甲組—書牘體的自敘文，乙組—辭賦體與詩歌體的自敘文，丙組—哀祭體、雜記體及附於圖畫中的自敘文，丁組—自狀、自訟與自贊。參見本書「編者的話」，頁 2-30。

於明斷；史論序注，則師範於覈要；箴銘碑誄，則體制於弘深；連珠七
辭，則從事於巧艷。此循體而成勢，隨變而立功者也。**㊼**

劉勰「賦頌歌詩」四字，吳訥（1372-1457）《文章辨體》易一字而成「贊頌歌
詩」，**㊽**強調這類文體宜在清麗文筆中帶有崇儀的氣息。吳氏對劉勰的文體定勢
作了更細緻的辨說：

> 形容盛德、揚厲休功謂之頌；……程事較功、考實定名謂之銘；援古刺
> 今、箴戒得失謂之箴；……諮而揚之者贊也。登而崇之者冊也。言其倫而
> 析之者論也。度其宜而揆之者議也。別嫌疑而明之者辨也。正是非而著之
> 者說也。記者，記其事也。紀者，紀其實也。書者，續而述焉者也。策
> 者，條而對焉者也。傳者，傳而信者也。序者，緒而陳者也。碑者，披列
> 事功而載之金石也。碣者，揭其操行而立之墓隧也。誄者，累其素履而質
> 諸鬼神也。誌者，識其名系而埋之壙穴也。**㊾**

頌、銘、箴、贊、冊、論、議、辨、說、記、紀、書、策、傳、序、碑、碣、
誄、誌等諸種文體，吳訥一一臚列其撰作之功能用途。就功用角度而言，「贊」
體特色以諮揚頌美為主，故「諮而揚之」的贊體，與「形容盛德、揚厲休功」的
頌體可謂相差無幾。

嘉靖間徐師曾為「贊」體作一溯源：

> 按字書云贊稱美也，字本作讚，昔漢司馬相如初贊荊軻，其詞雖亡，而後
> 人祖之著作甚眾。唐時至用以試士，則其為世所尚久矣。**㊿**

㊼ 引自劉勰著、王更生注譯《文心雕龍讀本》（全 2 冊）（台北：文史哲出版社，1984）下冊，
〈定勢第三十〉，頁 63。

㊽ 吳訥《文章辨體》引《文心雕龍》，將「賦」改作「贊」。收入《四庫全書存目叢書》（台
南：莊嚴文化事業有限公司，1995。）集部 291 冊，「諸儒總論作文法」，頁 3。

㊾ 參見吳訥《文章辨體》，同上註，頁 3。

㊿ 參見徐師曾《文體明辨》，收入同註㊽，《四庫全書存目叢書》，集部 312 冊，卷 48，
「贊」按語，頁 129。

繼承著《春秋》華衮斧鉞褒貶的傳統，西漢確立了史家臧否歷史人物的精神，太史公書正是此一精神的代表，司馬相如（?-前 117）贊荊軻必然是褒揚頌美此一面向的發揮。淵源於史書傳統的「贊」體，除了需以清麗的文字呈現之外，還以四言韻句作為主要形式，南朝梁任昉（460-508）曰：

> 讚者，明事而嗟嘆以助辭也。四字為句，數韻成章。**❺**

劉勰再詳細說明：

> 贊者，明也，助也。……本其為義，事生獎歎，所以古來篇體，促而不廣，必結言於四字之句，盤桓乎數韻之辭，約舉以盡情，照灼以送文，此其體也。**❺**

贊體雖以頌美為主要訴求，還會因贊頌的對象而有不同的表述方式，徐師曾曰：

> 其體有三，一曰雜贊，意專褒美，若諸集所載人物文章書畫諸贊是也。二曰哀贊，哀人之沒而述德以贊之者是也。三曰史贊，詞兼褒貶，若史記索隱、東漢晉書諸贊是也。**❺**

除了涉及歷史評價，需兼寓褒貶之外，一般用於人物文章書畫或哀人之歿，仍以褒美的寫作為正宗。

二、畫像自贊

　　總而言之，「贊」的內容是以褒美頌揚為正宗，形式以四言韻句為定式。「像贊」則特指觀看畫像而作之贊文，融入視覺成分是必然的現象，由此，「像贊」又與「圖詩」、「畫贊」、「題畫」的關係密切。「圖詩」即為「畫贊」，由出土文物得知，「畫贊」出現的時間不會晚於東漢，三國時期曹植（192-232）

❺　〔梁〕任昉撰、〔明〕陳懋仁註，《文章緣起註》，收入《百部叢書》之 24，《學海類編》第 135 本，頁 11。

❺　參見同註**❹**，《文心雕龍讀本》上冊，〈頌讚第九〉，頁 153。

❺　參見同註**❺**，徐師曾《文體明辨》，頁 129。

已有〈畫讚〉一文流傳，而漢賦裡也早有「題畫」之作，❺凡此皆觀看圖畫而衍生的文字。例如蘇軾（1037-1101）〈王元之畫像讚〉就是一個佳例。讚前有一段長敘，表達對像主王元之雄文直道、獨立當世的精神無限感佩，又憫其耿然如秋霜夏日，不可狎玩的志節，卻三黜以死。接寫題讚因緣：

> 始余過蘇州虎丘寺，見公之畫像，想其遺風餘烈，願為執鞭而不可得。其後為徐州，而公之曾孫汾為兗州，以公墓碑示余，乃追為之讚，以附其家傳云。

蘇軾交待了因「見公之畫像」，而「想其遺風餘烈」，而「始追為之讚」，這就是一篇像讚誕生的過程。以下讚曰：

> 維昔聖賢，患莫己知。公遇太宗，允也其時。帝欲用公，公不少貶。三黜窮山，之死靡憾。咸平以來，獨為名臣。一時之屈，萬世之信。紛紛鄙夫，亦拜公像。何以占之，有泚其顙。公能泚之，不能己之。茫茫九原，愛莫起之。❺

蘇軾選用者即前揭「結言於四字之句，盤桓乎數韻之辭」的「讚」體，在讚文中表達作者對王元之際遇之哀憫與對其人格之褒美。

簡單來說，「像讚」是因「像」而作「讚」，與「畫讚」不同之處，在於「像讚」所觀看的圖畫類型為畫像，文體的型式則是讚體。「畫像自讚」或稱「像讚自題」，作者限定為像主本人，像主因觀看自己的畫像而題寫讚文。前引陸樹聲〈公服像自讚〉就是一個標準型式，陸氏觀看自己的公服像而後自讚曰：

❺ 參見衣若芬著〈題畫文學研究概述〉，《中國文哲研究通訊》10:1，2000 年，頁 217-218。（該文後收入氏著《觀看・敘述・審美——唐宋題畫文學論集》，台北：中央研究院中國文哲研究所，2004，頁 30-45。）衣文針對青木正兒於 1937 年 7 月發表於《支那學》第 9 卷第 1 號的〈題畫文學の發展〉一文，作了全面的檢討，並提出了許多修正與補充的意見。青木一文，台灣有馬導源譯文：〈題畫文學之發展〉，《大陸雜誌》3:10，頁 15-20。

❺ 引自孔繁禮點校《蘇軾文集》（全 6 冊）（北京：中華書局，2004 第 6 刷）第 2 冊，卷 21，「讚」，頁 603-604。

「蚤陪金馬，晚備秩宗。三朝拜命，五疏辭榮。材非特達，質類竦庸。其進也既落落，而無可試之績。其退也則耿耿，而懷未盡之忠。」「畫像自贊」由於寫作者身份之故，又成為自傳文類的一種。

因為寫作訴求的差異，「自傳」有各種不同的文體可供選擇，或是「形容盛德、揚厲休功」的頌體，「程事較功、考實定名」的銘體，「援古刺今、箴戒得失」的箴體，「登而崇之」的冊體，或是論議辨說、或是記書策傳，或是碑碣諜誌……等。❺杜聯喆《明人自傳文鈔》所收自傳文包括以下幾類：

㈠自傳、自序（敍）、自述、自狀、自記（誌）……等，以敘述自己人生經歷為主要訴求。

㈡自戒、自訟、自箴、紀黜、自誓、自詛、自嘲……等，多以道德角度嚴厲地自我剖析、自我訓勉。

㈢自壽（按與告存相類）、自祭、自弔、自誄、自碑碣、自為墓志銘、壙誌……等，皆與生命臨終有關。

由以上分類的趨向可知書寫自己有各種角度，或將屆生命的終點，或嚴厲自省自勉，或紀錄人生經歷，這些以「求真」為目的之自我書寫，一如郭登峯所言：

> 各作家所寫的自敘傳，多不是整個的一生。王績陸龜蒙等皆前後作兩篇自
> 傳，而末一篇以後的事情，仍不能預詳於傳內。即自己作畢墓誌銘者，也
> 往往壽命更延長十年之後，纔與世永訣。並且作者寫的自傳，與史官為他
> 作的傳記，同敘一人事蹟，而互相矛盾之處，往往有之。❺

自傳文類顯然存有一定的盲點，在追憶過往、自忖現在、預測未來等層面上，流露著與自己商酌的痕跡，成為文學領域中極為奇特的類型。

「畫像自贊」的書寫機制奠基於這樣的基礎認知，當「像贊」的對象由他人

❺　詳參同註❹，吳訥《文章辨體》，「諸儒總論作文法」，頁3。
❺　參見郭登峯輯《歷代自敘傳文鈔》，同註❹，「編者的話」，頁5。

轉而成為自己時，原來褒美稱頌的筆調也會產生變異，❺儘管像贊自題應該依循傳統「贊體」文學的既定軌範自我褒揚一番，然而人們面對畫像將如何自我觀看？如何自我凝想？瞅著最熟悉的自己時，還只是一味褒美揚頌嗎？他該如何告訴讀者「我是誰」？由褒頌「贊」體延伸出來的自我書寫，究竟會產生何種變異？經過畫內畫外的比對與反思，各種自省的效應全盤托出。畫像成為自我檢視、追憶、回顧、瞻眺、期望的戰場，本來是極私密的心靈對話，因為寫出後便有了讀者，於是又成為表達自我、宣說自我的有力媒介，這批材料關聯到自我省思、認同與表述，既有關於歷史美譽存留的願望，亦有畫像時間與觀看時間不一致而興起歲月流逝的幻滅感，為題畫文學中極引人注目的一個論述範疇。

以下針對明人的「畫像自贊」作進一步的探究。

參、明人畫像自贊的幾個面向❺

陸樹聲（1509-1605）畫像自贊乃其自我觀看與凝想的產物，有一個觀看主體「畫外我」，與一個被觀看的對象「畫中我」，進行畫像裡外的詰問。面對畫上的「昔我」，自我省察的聲音自心底不絕如縷地湧出，是志得意滿？或是懺悔自傷？就視覺上的遊歷而言，同一個「我」若換上不同的朝野裝扮，將產生異樣化的觀想，體貌今昔之別帶來了光陰如梭的感觸。而圖像紀年更標幟了時間斷片的意義。筆者本章將由陸樹聲畫像自贊的研究中，延伸出視覺的遐想、觀看的距離、微型自傳的人生圖景、多樣化觀照、自我對話、自我頌揚、自我貶抑等 7 個不同的面向，進一步探討明人畫像自贊的種種意涵。

一、視覺的遐想

陸樹聲畫像上的不同著服是觀者入眼的第一印象，朝服、公服均為宦職身份

❺　參楊開達撰〈論古代文人的號、自況、自題像贊的文化內涵〉，《雲南師範大學學報（哲學社會科學版）》2001 年 02 期。

❺　本章所徵引諸家「畫像自贊」的文本，多數引自同註❶，杜聯喆輯《明人自傳文鈔》一書，為免落註蕪蔓，僅在引文後，隨以夾注方式注明該書頁次，如「（杜1）」即指杜書頁1。

的呈現，這是士人畫像的大宗。丁奉的〈朝服像自贊〉，由「峨冠委珮」、「垂
紳秉笏」（杜 1）的形象反思出仕處事是否有愧無慝。徐學模（1522-1593）有兩篇
公服像贊，一為〈二千石像自贊〉（杜 196），二千石當指其俸祿，「於嘉隆之
際，蓋歷十禩，事兩主，而官不少移。人疾汝遲，人昂汝卑。」對於自己始終無
法陞遷頗有怨言。另一文為〈行省中書右丞像自贊〉（杜 196），質疑自己這個望
似尊貴的軀體：「謂汝不貴歟？胡為乎翩翩然錦之鶴，而犛之犀。謂汝為貴歟，
胡為乎袖手而倚席，中年不出一謀，不發一慮。等中書之伴食，而不知堂日之已
西。」官位至高，卻似乎尸位素餐而已，針對官場無能發揮而浮起自我貶抑的聲
音，最後再以「無用之為用」寬慰自己。

　　以上幾則像贊的書寫，均由畫中人的服裝切入，普通碑傳（含自傳）並不如
此關注傳主（含自己）的服裝、面貌、體態，而畫像題寫由於面對的是「入眼」
的畫像，視覺因素的導入成為最大的特色。[60]例如茅坤（1512-1601）〈髯翁自贊〉
曰：

> 學無獲，業無立。以詩書文章自娛，非其志之所適。然而手玉麈，席蒼
> 石，松蘿縈其前，鶴鹿載其側，翁聊以此吸雲霞，匿山澤。（杜 174）

茅坤的別號「髯翁」本就是根據個人形貌特徵而命名，這幅畫像未見流傳，據像
贊內容可知，畫家將這位髯翁由著書自娛的書齋中移出，置於山林情境中，手執
著玉麈席坐於蒼石上，松蘿縈繞，鶴鹿為伴，畫家將髯翁塑造成神仙一般的人
物，茅坤透過像贊紀錄了自我的視覺印象與觀看意涵。

　　如何觀看自己？成為自題像贊中最直接的課題，自題像贊經常針對自己的體
貌發話，例如陳第（1541-1617）注視自己的臉部：眼睛、顴骨、頸子、額頭：
「眼方顴疎，頸短纇長。」（〈自贊小像〉，杜 243）支大倫細細觀察畫像上的自
己：「體也癯然，色也蒼然，纇也嵾然，目也炯然，髯也㦸然，準也隆然。」
（〈自題小像〉三首之二，杜 4）品賞自己的體形膚色以及額頭、眼睛、鬚髯與鼻子等

[60]　自傳作品中，仍然不乏形貌的描寫，如宋濂〈白牛生傳〉：「生軀幹短小，細目而疎髯」（杜
　　91），然僅是長長篇幅中一處描寫的細節而已。

臉部特徵。何孟春（1474-1536）則對自己的唇齒造形頗感自卑：「耳白於面，人皆汝見。唇不著齒，汝嘗自恥。」（〈寫真自贊〉，杜 80）耿定向（1524-1596）看到自己的老態：「皓髮堁齒，而亦老矣。」（〈小像贊〉，杜 202）個人的形貌擺置於圖畫上，表象上美醜妍媸的自我評斷其實遠不及觀看引發的反省，于謙（1398-1457）認為自己的明眼與大腹在處世上都是枉費：「眼雖明不能見機，腹雖大不能容人」（〈小像自贊〉，杜 3）秦紘（1426-1505）更自責白活到老：「爾貌雖翁，爾識則童。」（〈畫像自贊〉，杜 202）周思兼（1519-1565）對著自己的形貌發問：

> 人孰不瘦，汝最瘦耶。人孰不老，汝老速耶。戚然有憂，汝憂至耶。渺然
> 有思，汝思妄耶。嗚呼！目雖明不見其形，汝何人斯？吾之鑒耶。（〈小
> 像自贊〉，杜 131）

最瘦、最老的畫中人，帶著至憂妄思的神情，畫中的「汝」是誰呢？有明目卻不見其形的周思兼以疏離的目光，冷冷地覷著自己。周思兼另有〈鏡容自贊〉，[61]畫像似乎與鏡容等同了起來。以像為鏡，冰冷的鏡子隔開「汝」（畫外）與「像」（畫中）的一體關係，藉著畫家的繪筆，宣告「像中的汝」就是「畫外的我」，藉著鏡子映照自己的盲點，以異己疏離的他者身份進行自我觀照。

徐渭（1521-1593）望著畫像，憶想一個肥瘦不定的自我形象：

> 吾生而肥，弱冠而羸不勝衣，既立而復漸以肥，乃至於若斯圖之痴痴也。
> 蓋年以歷於知非。然則今日之癡癡，安知不復羸羸，以庶幾於山澤之癯
> 耶？而人又得執斯圖以刻舟而守株。憶龍耶？鶴耶？鳧耶？蝶栩栩耶？周
> 蘧蘧耶？疇知其初耶？（〈自書小像贊〉，杜 192）

徐渭看著眼前的畫像，卻跌入了自己形貌肥癯更迭變化的回憶中，此刻畫上的癡肥者，是由初生而肥、弱冠而羸、既立復肥的過去演變而來，怎知道未來不復羸弱，甚至成個山澤之癯？究竟是龍、是鶴、是鳧、是蝶、還是莊周？南京博物院

[61] 楊文曰：「資可以為學而理或未明。時可以行道而力有不至。緬懷古人，夙夜惟屬，而莫及焉。嗚呼老矣。」（〈鏡容自贊〉，杜 309）

藏有一幅佚名繪〈徐渭像〉〔圖9〕，眉、鬚、髭皆細筆刻劃，畫中徐渭眉眼之際
流露憂戚的神情，稍微豐圓的臉部，雖不致瘦癯，然亦未到癡肥的地步。倒是明
刻《徐文長逸稿》扉頁印有〈青藤山人小像〉〔圖 10〕，較符合徐渭嘲諷自己形
貌痴痴的描繪。

〔圖9〕〔明〕佚名繪〈徐渭像〉（冊頁）
紙本，設色，40.3*25.6cm
南京博物院藏

〔圖 10〕青藤山人小像（版畫）
明末刻本《徐文長逸稿》卷首

　　由此可知，畫像題贊比普通碑傳更關注自我的形貌，明人喜歡自嘲一己的形
貌。蓮池大師（1535-1615）因腳為沸湯傷破，故又自號跛腳法師，不僅撰有〈跛
腳法師歌自嘲〉（杜 391-392）拿自己的跛腳解嘲，看著自己的畫像也口吻一逕
曰：「瘦若枯柴，衰若落葉。獃比盲龜，拙同破鱉。」（〈畫像自贊〉，杜 388）另
外又針對石材刻成的自我雕像訕笑曰：

　　這老漢，頑如石。硨硪兮癯容，硍硪兮瘦骨。守癡獃砞砞乎孤危，沒伎倆
　　硻硻乎固執。堅以實鐫，不得打摹，人徒白黑。（〈石像自贊〉，杜 389）

跛是傷殘，又加上瘦、衰、獸、拙、癯、癡的模樣，正是這位高僧對自我的譏嘲。其他相類者如徐渭（1521-1593）自視痴痴（杜192），羅洪先（1504-1564）自詡面如銀盤（杜381），屠本畯以聾自恃（杜263），袾宏（1535-1615）、錢肅潤以跛腳名號（杜387、356），彭華（1432-1496）記其數莖白髮（杜266-267），茅坤（1512-1601）、高濲（1494-1542）皆自稱髯翁（杜173、208），張大復（1554-1630）自號病居士（杜215-216），董斯張（1586-1628）自號瘦居士（杜319-321），皆為此也。由於形貌的變遷很快，畫家不可能面面皆到，何孟春（1474-1536）由觀看畫像中體悟形貌是一時的，無關乎謗譽：「平生謗譽，寧繫於此。」（杜80）于謙（1398-1457）也知道畫像不可靠：「何必假粉墨以寫其神邪？」（杜3）支大倫則拋開形貌的執著：「且盡吾所當然，而聽乎命之適然。」（杜4）

二、觀看的距離⑫

　　產生視覺遐想的像主，究竟用著什麼距離觀看自己？面對畫像，有時是近在眼前的親密伴侶，如知己一般貼心，李流芳（1575-1629）〈自題小像〉曰：

> 此何人斯，或以為山澤之儀，煙霞之侶，胡栖栖於此世。其胸懷浩浩落落，迤若遠而若邇兮，其友或知之，而不免見嗤於妻子。嗟咨兮，既不能為冥冥之飛兮，夫奚怪乎藪澤之視矣。（杜109）

作者指著畫中人喃喃問話：你是誰？是個山澤煙霞人？怎麼棲止在這個世界？胸懷浩落如仙能得知友，卻得不到俗家妻子的共鳴。心靈嚮往飛翔的希望，只能化為藪澤的吟詠而已。畫像似乎是李流芳的知己，能諦聽他內心的傾訴。後七子之一的吳國倫（1524-1593）把畫中的自己戲擬為老朋友：

> 噫嘻，此予七十老友像也。人謂其似予，然耶否耶？蓋予與此友交，自少至老，無一日不面，第未嘗問其姓名。至與共安樂，同患難，不少變色，殆又非面交者。今皤然耄矣，而氣猶然腴，而神猶然王，而風襟韻宇猶然

⑫　此一標題，乃筆者沿用舊作〈自我認同的困惑──明清文人自題像贊初探〉（頁52-53）而來，唯內容作了許多增補。

磊落不羈。望之不似毫也。夫不似毫安得似予？嚱嘻，予自有真像，即
似，非真予也，何論不似？（〈自讚小像〉，杜 87）

讚許這位「人謂似予」「自少至老」親密相交的老友，❻在畫中看來氣脈、神
王、風韻磊落不羈。當吳國倫將時間因素置入了畫像的觀察，畫中的親密夥伴
（以前年輕英俊的我）竟不像畫外觀者（現在毫態橫生的我），又拉開了畫像與真人間
的距離。

　　雖然是我，有時卻如此陌生，化身為「汝」，站在遙遠的彼端，如鄒迪光
曰：

> 人妒汝仇汝，怨汝訕汝，嘲汝詈汝，不知汝。即嚴汝親汝，艷汝德汝，頌
> 汝尸祝汝，亦不知汝。汝與汝周旋，或汝知汝，而亦不自知汝。汝無得無
> 喪，無毀無譽，無怡虞，無怒喜。亦夔亦龍，亦巢亦許。亦原嘗，亦曾
> 史，亦凡夫，亦佛弟子。亦河上公，漆園氏，夫孰測其涯涘。（〈小像自
> 題〉，杜 325）

鄒氏將「我是誰」的提問轉換為「你是誰」來詰問，拉開自己與畫像的距離，揭
開「其實沒人真正知道你」的真相：任何對你惡意或善意的評語，都是對你的曲
解與誤讀。真正識「汝」的還是「我」，透過一連串的認知否定，建立一個不易
定位、百變化身、廣大無涯的自己。鄭曉（1499-1566）亦釋出一連串對「爾」的
詰難：

> 爾貌何癯，爾心何湛。爾言何銳，爾行何戇。或謂爾躁迫，或謂爾愛惜。
> 或謂爾剛愎，或謂爾精悍。爾病弗弭，爾質弗變。涵養爾性情，勿恃爾聞
> 見。沈潛爾經書，勿耽爾史傳。（〈自贊〉，杜 347）

跳開自己而成為「爾」，由形貌、心思、言行、性情、病態、讀書等角度，對自

❻　如祝允明有〈丁未年生日詩〉（杜 199），在特定日子裡自省，詩中有對時間有涯無涯的省
　　思，亦虛擬了「人／我」的對話：「吾與斯人之徒四十八年」，這種分裂自我的對話，與吳國
　　倫相類。

我進行全面省察。

　　畫像自贊設計了觀者與被觀者的對話，人稱的運用或將寫作主體與圖像人物合一，以第一人稱「我」來親密呼喚、喃喃囈語，卻時時警覺到各種奇妙距離帶來的疏遠感。許多時候，題者會將寫作的「我」隱藏起來，將自己陌生化為圖像上的「你」（第二人稱），展開「你」、「我」的對話，帶著遙遠疏離的目光，看著另一個自己多變的表演。有時則是將「你」一拉到眼前，殷切熱情地想望。如王錫爵（1534-1610）〈中秋二日夜夢自題小像〉曰：「此何人哉？此為我而喪我，身外有身，體合四大，不知其假與真」（杜 60），王氏夢中所題：有我喪我，是假是真，透過畫像觀看與凝思而來的自我認知，竟然如此迂迴而充滿挑戰。無論是自戀式地美化自己，或是解嘲式地醜化自己，莫不與像主／贊者拿捏的觀看距離有關。像主自贊的優勢在於他與描寫對象之間近乎零的距離，因此，他本可以毫無間然的坦白並對過去的自我痛切反省，然而真相暴露所帶來的敵意與眼光，卻令他裹足不前，這個零距離的優勢恰好又是一個尷尬。於是拉開他與描寫對象之間的距離，便可以暫時擺脫這種自暴自剖的困境。為了取信於讀者，自贊者只得在遠近不等的書寫距離、親疏不一的書寫口吻中游移擺盪。

三、微型自傳的人生圖景

㈠ 全幅細寫

　　一般自傳若企圖強調個人歷史的完整面貌，多針對自我作總體性的懷想，為漫長一生作全面性紀錄，如楊維楨（1296-1370）〈鐵笛道人自傳〉（杜 310）即屬此。畫像題贊雖由於啟思的媒介——圖像——屬於空間藝術而有不同，然亦有作者企圖以歷歷事蹟串成人生軌跡的書寫欲望。如陳與郊〈自像讚〉（杜 250-251），首先針對畫面上的自己起寫：「衣羽衣，巾山巾也，飄飄一道民也。」偏偏又是「門闥之舊臣」，「逢陷溺而閔閔焉欲出之潴也」，何來灑脫？看起來明明是「一豎儒也」，偏偏又是「鄉黨之獨夫」。陳氏用澀怪的筆致寫出對自己一生的觀察：6 年、9 年、19 年、30 年、40 年、50 年、60 年……等，儼然是一篇微型自傳。張瀚（1511-1593）〈宦蹟圖自記〉（杜 229-233）一文篇幅很長，由 25 歲及第開始，以干支編年的方式紀至 56 歲，不厭其煩地交待為宦的歷年事蹟，寫

作當時已 56 歲，文末寫至得南京掌院右都之報，皇上賜予張氏一段休憩吏隱於太平岡作結。本文是〈宦蹟圖〉上的自記，可惜圖未能得見，大致亦畫家根據張氏 30 年為宦生涯的編年圖。如張瀚一樣自我註記者不乏其人，如姚舜牧（1543-1627）〈自敍歷年〉（註 156-161），乃「敍其六十七歲事于平望舟中」，更鉅細靡遺地紀錄由出生至目前的人生事蹟，「此不自敍，誰知牧前事而為之敍哉？」其後又於 80 歲、84 歲兩度補述，由個人經歷、疾病狀況、旁及家族晚輩要事，莫不記上一筆，深恐有所遺漏，姚氏欲以細節建立個人的信史，捨我其誰？不假他人之手，自我書寫的焦慮隱伏在文字的底層，第 3 篇〈自敍歷年〉曰：「今繪為圖像，併圖其所建立坊碑，用傳諸後」（註 166），除了文字之外，還要以圖像為短暫的一生製成一座紀念性牌坊。

羅洪先（1504-1564）〈自書畫像記〉說明了他有許多畫像的來由：「畫史劉傳圖貌余，每歲假事以識容色。余既刪贅，擇其稍似者，大小得十有一。」（註380）劉氏為羅洪先每年藉一事為背景繪成畫像，竟然多到可刪贅剩餘 11 幅的數量，顯然有一個編年繪像的工作持續不斷地在進行。羅氏這些「以識容色」的編年畫像尺寸不一，畫面內容亦不同，連畫中人有時也讓像主感覺失真，後者不是畫家的問題，而是時間的問題：

> 肖與否不暇論……。余登第時，面皙而澤，李相國時一見，以為面如銀盤，亟稱之。夫人少則美，壯則腴，老則癯，心之銳與倦，亦因之異。自癯而視少美也若兩人。……老少人所不免也，而吾之早則有自。（同上）

人自少經壯至老，是一個自然的過程，登第時面皙而澤、面如銀盤的羅洪先，當然不像現在老癯面貌的自己。除了歲月帶來自然形變的少老美醜之外，羅氏還說明自己早衰的原因，乃在於外在瀕危、茹楚、懼戮、畏讒之故，其以劫後餘生的口吻，觀看畫像上自己的形變。羅氏其實明白箇中道理：「雖然形有變矣，知形之變者未嘗變；境有遷矣，知境之遷者未嘗遷；欲為者有遇與不遇，知無所欲，則固無不遇也。」羅洪先教導子孫勇於去面對包括美好容色都無法久駐的瞬息萬變：「古人以形為委蛻，境為逆旅，事業為浮雲」，沒有一個永恆不變的自己可以被畫筆繪下，若能明此理，那麼衰老何懼？存亡何悲？羅氏藉著編年畫像的觀

看提出個人省思，這批編年畫像成為個人生命歷程中一批重要的印記。

(二) 粗筆勾勒

　　不同於上述全幅描廓像主人生的全圖，畫像自贊亦有化整為零的圖景展示，不由眼前回溯歷歷過往，而是由某個時間點切入觀想，陸樹聲的著服諸像：冠服像、公服像、朝衣像、野服像、蓬笠小像，乃畫家在不同的時機為其展示的人生圖景。明代中葉吳派畫家沈周（1427-1509）也有幾幅分別標幟個人年歲的畫像：58 歲像、70 歲自壽圖、74 歲像、80 歲像等，是在不同的年歲裡留下的定點圖像紀錄。桑悅〈自贊〉前有一小序曰：

> 致仕指揮世俊金老先生與郡中大夫士，以予去位有日，邀良工為予作此像。且曰他日可配柳文惠像，同為郡人瞻仰。於乎，予能上躋柳否耶？因自為之贊，抑以見志所在云。（杜 198）

桑悅為成化元年乙酉（1465）舉人，此像贊為其官至柳州通判時所作，故有上躋柳完元之說。此像顯然是一幅退休的紀念肖像，「致仕」是人生的一個切點，由一個切點進入自我的探索與認知，未必會較全面性的自敘歷年來得淺薄。

　　由人生一個定點來觀想自己的，最普遍的就是年庚或生日紀念。如羅欽順（1465-1547）的〈自贊〉有小序曰：「余近得良工為寫家慶圖，並寫此像。日月逾邁，不覺四十年矣。」（杜 384）羅欽順畫像附在畫工為其所繪的〈家慶圖〉中，羅氏看著闔家喜慶團圓的圖像，忽想起自己已屆 40 的年齡，值此歲月的當口，時任南京國子司業的羅欽順，已向朝廷辭官將奉父老還鄉，未來生涯如何？正是羅欽順寫這篇自贊時回憶與前瞻的心境。序文續曰：「傳稱四十君子，道明德立之時，竊有愧乎斯言。因書數語以自勵。」贊文曰：「今其覺矣，洞矚聖心。……此生難得，尚勿虛哉。」（杜 384）潛研理學乃羅氏辭官家居 20 餘年的人生重心，這篇〈自贊〉成為羅欽順人生轉捩的重要告白。明季諸生杜濬（1611-1687）有〈六十自序〉（杜 125），以「六十歲」這個饒富意味的時間定點自我觀想，並回溯過往：先君棄養 5 年，先慈棄養 11 年，杜子去鄉 36 年（由黃崗到金陵），去其國 14 年，又 12 年……，寫作的當時應是壽日，表明不讓兒孫輩辦祝壽會，欲藉此好好回想人生三變。文末作出預測：未來若能及父母之壽庚，打算

不再浪遊，將潛心刪定自作詩文。

楊士奇（1365-1444）記錄了一個特定事件，〈自題侍教像贊〉曰：

> 族孫挺來北京，旦夕在左右。里蕭生為寫侍教圖，挺以求贊，因謾書此。
> 然士之師古，挺尚從事乎遠且大者可也。（杜 302）

家族中的孫輩楊挺來京侍教左右，蕭姓畫家為畫此圖，楊挺向這位尊貴的家族長輩請題，楊氏一老一少同時入畫。楊士奇以極簡短的內容說明畫像與題贊的緣故，僅於末尾以「師古」的遠大理想勉勵楊挺，贊文前序反成了楊文的重心：「此老之生，今七十有三年，其仕凡三十有七歲。歷仕四朝，恒持一志。」序文花了三倍於贊的篇幅交待其長期的仕宦經歷，以及顒肅嚴畏的處事之方，繼而正面頌揚政治清明：「誠懼上孤明聖之恩，有忝清白之世。」以此教示同宗後輩。明初臺閣大臣楊榮（1371-1440）〈七十歲自贊〉亦作政清之頌：「荷蒙先世積德之厚，叨承列聖眷遇之隆，久侍近禁，冀效愚忠。」（杜 312）

明初的像贊思維政治意味特別濃厚，王鏊（1450-1524）元配與弘治皇后為至親，后既早卒而鏊極力避嫌，故應世極其謹慎，故〈自贊〉曰：「爵側公孤、官居臺閣。……貴戚赫炎，不能附麗；權璫狂猘，不能媕阿。」（杜 61），諄諄儆誡政治困厄中的自處之道。❻❹王鏊流傳一幅繪像（請回參〔圖3〕），為清代佚名畫家所繪，王鏊著繡紋大赤錦袍公服的坐像，面部自然佈下的深色斑痣為寫實的表徵，王鏊端肅的表情，呈現了這位戶部尚書文淵閣大學士的崇隆身份，似乎也暗示了謹慎應世的性格。于謙（1398-1457）〈小像自贊〉慶幸自己「遭時明盛，濫廁搢紳」（杜 3），既申說「寶明節」、「重君親」的赤忱，又深覺慚愧「上無以

❻❹ 據杜聯喆所考，王鏊原配張氏，可能是弘治張皇后之父張巒的姊妹行，或是姪女輩，故王鏊是皇親。但張氏早卒，而鏊謹慎，絕口不提此事，即後來為其碑傳墓誌者亦多不提。清初王士禛在筆記裡曾論及王鏊長子王延喆幼時出入宮庭，喆恐係張氏所出。正德年間劉瑾用事，大臣得罪者多，一時奏疏常推王鏊領銜，而他終未得罪，或是由於當時諸大臣和劉瑾都知道他是皇親的關係。故其自贊曰：「貴戚赫炎，不能附麗。權璫狂猘，不能媕阿。」當即指此也。由張皇后兩位弟弟鶴齡、延齡的下場，可知王鏊謹慎自處保身之意，不但未被波及，甚至無人提到他和二張有戚屬之親，難怪他作〈附樂全說〉以自慶。參見同註❶，杜聯喆〈自序〉，頁 2-3。

黼黻皇猷，下無以潤澤生民」，最後還不忘故作輕鬆地自我調侃：「生無益於時，死無關於後，又何必假粉墨以寫其神邪？」（杜3）英宗時期的翰林編修文官周旋自謙曰：「貌不揚，何以魁金榜？」（杜132），卻還是得意曾經「官玉堂，受朝庭之褒寵，與縉紳而翱翔」，周旋後因案罷歸，故在贊文中表明為官愧疚之意：「才非適用，病謝明光，無以著之製作，……有愧乎為史之良」，再以「失之東隅，收之桑榆」自我安慰。

羅洪先（1504-1564）將一位翰林文官臨淵履冰的心境表達得很徹底：

> 余每登朝，輒罹大故，慶門吊廬，契期環轉，餘生者幸也。瀕危茹楚，懼戮畏讒，其福憯于刀鋸，得是不足為愴然手？余二十有三而聞學，當時自許逢盛時，奉明君，縱不能振古道以正君德，猶當假百雉城一令長。……今且二紀，上無一言以致主，下無一事以澤民，徒掛虛名縉紳間，……此不足為悚然矣手？（〈自書畫像記〉，杜380）

明初士風顯肅嚴畏，羅洪先如上述王、于、周等文士的像贊思惟，導向人生局部生涯的回顧與省思，先是針對個人不才卻蒙受皇帝恩寵抒發驚喜，隨而慶幸生逢盛世並歌頌朝政清明，再者提出個人臨淵履冰的為宦之道。他們或懺悔不克盡職，或悲慨仕途困塞，最後偶會回扣畫像進行虛實的質疑。儘管未作生涯履歷的全面檢視，卻對人生最重要的部份進行了粗筆勾勒。

明初的文士喜由朝服、公服入像，表達個人的政治面向，畫像題贊或作視覺遐想、或書寫編年經歷，或定焦於特定事件，莫不圍繞著政治寵遇，或與仕宦經驗相聯結。不僅文士畫像而已，餘如寄情於山水美景間的行樂圖，或與畫像無關的瀟湘圖等題跋文本，率皆充滿著政治氣味濃厚的寫作筆調。**❻**

❻ 關於文人行樂圖的政治贊頌意味，詳參 Wang,Cheng-hua: *"Material Culture and emperorship the shaping of imperial roles at the court of Xuanzong (r.1426-35)"*, New Haven, Conn Yale university, 1998. Chapter 4, pp.214-221。又明初瀟湘圖題跋中的政治意涵，詳參衣若芬撰〈旅遊、臥遊與神遊——明代文人題「瀟湘」山水畫詩的文化思考〉，收入王璦玲主編《明清文學與思想中之主體意識與社會》（台北：中研院文哲所，2004），頁17-92。

四、多樣化觀照

　　人既隨著歲月的更迭逐漸變化自己的身容，心亦因外境的順逆時有周折激盪起伏。自題像贊的作者莫不洞悉這個「變」的原則，故當畫像出現在眼前時，「你是誰？」的疑問便一路尾隨而來。上文將「畫像自贊」視為微型傳記，為像主揭示不同的人生圖景。前引鄒迪光〈小像自題〉，作者特別留意了人生之所有不同圖景背後的「變化」觀，充滿自信地擬譬：「亦夔亦龍，亦巢亦許。亦原嘗，亦曾史。亦凡夫，亦佛弟子。亦河上公，漆園氏，夫孰測其涯涘。」（杜325）百變的自己是：見首不見尾的夔龍、高潔的隱士、養士的公子、儒家、史家、佛家、道家⋯⋯，鄒氏看到了一個廣無涯際的自己。顧大韶（1576-1639）則相反，在顧盼個人畫像時，劈頭就看自己是個四不像：

> 謂汝為釋，汝不能斷腥。謂汝為道，汝不能齕精。謂汝為儒，汝不能成
> 名。而奚取乎矻矻窮經。不工不商，不戰不耕，賴食先德，養此委形。
>
> （〈自像題贊〉，杜409）

顧氏如何自我評定？先舉出三個理想的尺度——釋、道、儒來丈量自己，結果無一及格，又反省自己為非工、非商、非軍、非農的無業遊民，畫中丹青委形的我只是一個賴食先人的寄生蟲。皇甫鈍繪〈顧隱亮像〉〔圖11〕，晚明時期的顧隱亮愛好唐寅書法，親見許多秘藏，精於鑒賞，與文震孟、董其昌等人相善。馮夢龍（1574-1646）為該像題贊曰：

> 爾非儒，談諧博有餘。爾非俠，肝腸一何熱？爾非僧，瀟灑絕塵情。爾非
> 藝，手口俱靈異。❻

馮文看著坐於桐樹竹林下的顧隱亮，贊文舉儒、俠、僧、藝作為標竿，與顧大韶類似，均列舉諸種理想楷模以作對照。然顧文數落自己未符標準而達自嘲效果，馮文則視好友顧氏超越標準而給予一個高度的讚譽。

❻　皇甫鈍繪〈顧隱亮像〉及馮夢龍題跋，參見《南京博物院藏中國肖像畫選集》（北京：文物出
　　版社，香港大業公司印行，1993），圖5。

〔圖11〕〔明〕皇甫鈍繪
〈顧隱亮像〉（卷）
紙本，設色，32.1*90.6cm
南京博物院藏

　　或者舉出古人以衡量自己，戴良（1317-1383）一篇自贊曰：「識字不如揚子
雲，摛辭不似沈休文。胡為而有沈之瘦，胡為而有揚之貧。」（〈九靈自贊〉，杜
368）以沈約與揚雄自比：有沈約之瘦卻無其摛藻麗文，有揚雄之貧卻無其字學淵
博，沒有二人的優點卻有其缺失。自嘲意味甚濃的戴良為元末明初的南方文人，
44 歲時（至正 21 年，1361），曾薦授江北等處行中書省儒學提舉，後曾浮海北上，
終流寓四明，入明時已 51 歲。洪武 15 年（1382）徵至京師，以老病固辭官職，

忤旨待罪，次年卒於金陵。❻大半生在異族統治之下度過的戴良，在贊文中道出了個人的心境，遠不及揚、沈材質的自己，僅能「以不死不活之眼，而欲覽八詠之風致；以半飢半飽之腹，而欲吐四賦之清新。」然而個人節操尚能「處榮辱而不二，齊出處于一致，歌黍離麥秀之音，詠剩水殘山之句，則於二子，蓋庶幾乎無愧。」戴良因為特殊的時代處境，舉東漢與南朝梁的兩位人物揚、沈作典型的觀照，庶幾可以無愧於二人。

　　著述豐富的張燮（1574-1640）則舉古代的張仲蔚、謝幼輿自擬，藉以標榜個人的隱逸品格，〈自題小像贊〉曰：「其蓬蒿護徑者，或以方張仲蔚。其丘壑勝人者，或以擬謝幼輿者夫。」（杜 236）支大倫更列出一長串古人型範，作為多方位自我檢視的依據，〈自題小像〉曰：

> 華平子拘拘好理學，似程伯子。執方秉義，不善迎就人意旨，似汲長孺。矻矻閱書史，工古文詞，睥睨當世，似蘇老坡。憂時憤世，慷慨論天下，動中要領，毅然欲以身先天下之急，似范希文。抵掌談孫吳，運機軸，闔闢中度，操弄奸雄于股掌間，如諸葛孔明。疎懶迂僻，不喜習虛文縟儀，似嵇中散。率意徑情，不立畦畛，與人語洞示肺腑，浩然齊得喪死生，而好為大言，似蒙莊周。至清旦閉關，凝神內照，脩然無一塵得滯胸中，則華平子亦不自知其身之何似也。捫己再思，不覺失笑，因模其近似者而書之。（杜 3-4）

支大倫覷著畫中人，「是誰？」的問題一展開隨即跌入回憶的深淵裡，片片段段的自己在腦海裡此起彼落，如何具體說明這些斷片式的印象？支氏找出古代的典型加以比勘：性理之學的程顥、方正不苟的汲黯、文才狂傲的蘇軾、憂時憤世的范仲淹、足智多謀的諸葛亮、名教不防的嵇康、齊物逍遙的莊周。支大倫看著畫像，想著多面向的自己，充滿自信地以古人為標竿作自我的觀照，彷彿在古人身上找尋自己失落的影子，企圖模塑一個自己所是的形象，然終究亦僅能成為古人模印的一個個零碎片段而已。

❻　戴良傳記簡介，引自同註❶，杜聯喆輯《明人自傳文鈔》，頁 368。

　　一幅畫像通常只能呈現一個固定的形象，而生命的真相卻是複雜多變的，雖然是我，竟全然陌生，王畿〈松石主人自贊〉曰：

> 冠稜稜者我耶，屨仍仍者我耶，眸星星者我耶，貌亭亭者我耶。時而浩歌長嘆，時而潛詠默吟，時而劬勞鞅掌，時而貫趾園林，七尺幻軀，為龍為矧，倏蟄倏伸，我方不知我之所以為我，而況一幅丹青？強肖象形，誰能知我為何人何心？（杜57）

自題像贊的像主，大抵均不滿足於畫像上那個固定形象的自己，因而引發了許多認識自己的奇異思惟。王畿不確定、亦不承認畫像上那個稜冠、仍屨、星眸、亭貌的人就是自己。在自我覺察中，我是多面相的，有時浩歌、有時潛詠、有時劬勞、有時貫趾，七尺之軀，或如龍或如矧，沒有一個固定的形象。那個自己，有時像陌生人現身眼前，有時又像是個失蹤者，苦於四下尋覓。

　　明初與王陽明分庭主教的大思想家湛若水（1466-1560），足跡所至，必建書院，從遊者眾，許多畫家紛紛為其繪像。據其〈自贊畫像〉10 首所知，這些畫家有周自正、歐啟河、朱則之、馮仕卿、陳補之、謝生、盧希商、何正受、張省齋等九人。除了周自正所繪〈祝融觀日小影〉、〈陳補之所傳白雲貞影〉為布景畫像之外，其餘均為肖像，稱「真影」或「貞影」。湛氏針對畫像之虛實、形神、真假的課題提出論辯：「是耶非耶，形耶影耶。……誰能肖我，我夢非形」（杜268）、「如鉤範物，假我形神。神則無形，形影從人。」（杜269）「爾神爾真，則不可假于人」（杜271）。10 幅畫像似乎成了湛若水講學的媒介，〈自贊盧希商所傳小影〉曰：

> 希商希商，子既索我言語於答問矣，又索我形影於丹青耶。子既索我形影於丹青矣，而又索我文贊於有聲耶。子自形我，我固無形。子扣我聲，我本無聲。無聲無形，渾乎與百物同生，而四時同形。（杜270）

這篇贊文雖然面對著畫中的自己，開導的對象卻是畫家盧希商，盧氏顯然是湛氏隨處體認天理之講學從遊者之一，以丹青繪形、文墨題贊藉機教示盧氏：形聲皆為假相，人與天地萬物四時同生同形。另一位畫家何正受應該也是從遊者：「侍

側何生，爾卷爾軸，獨觀我生，忘乎其形，而得其意。」（杜271）

從遊者有時也入畫，〈自贊南安陳補之所傳白雲貞影〉曰：「白雲雪雪，峻極于天。有一老村，頭戴蓮冠。默而不言，其意若傳。中天地人，彷彿湛子之真。」（杜269）這幅畫像上有白雲布景，其中湛氏頭戴蓮冠，左方有一賢者慎齋君，是一位 80 歲的勤益老學者，次左為潯岡黃門，右方有洗少汾，次右有吳南，以群相陪襯。另幅〈自贊朱則之所傳真影〉曰：「一老若窮禪，絲毫不存，氣若浩然。有一賢拱立于前，不問不言。」（杜269）為賢者拱手問道圖。〈自贊張廷文所藏侍坐真影〉曰：「廓乎一圖，如載天地，默翁居，張子侍。」（杜271）此畫則以張廷文侍坐甘翁入像。

眾多畫像多為仰慕其學者的敬獻之禮，湛若水將畫像的題贊視為隨機講學的一環：

> 省齋爾見我面，而不能自見爾面。我不能見我面，而能見爾之面。豈觀人則明，觀己則眩耶？省齋省齋，盍相忘於形骸之外，而反觀本來面目之善耶？所不能言，而相對默默以神相禪耶。（〈自贊張省齋所傳真影〉，杜271）

原本眾多畫像的目的，在於趨近湛若水的本尊，10 幅畫像代表了 10 位畫家多樣視點下的產物，結果卻被湛氏一一掃去，畫像至此丟棄可矣，畫不出來的本來面目才是真相，得魚便可忘筌了。

五、自我對話

畫中的「昔我」與畫外的「今我」二者於形貌比對上的出入，只是畫像不可盡信之一隅而已，畫像與真實間的拉鉅，更引發明人的辯證性思考。明代中期吳派文人畫家杜瓊（1396-1474）一則像贊曰：

> 爾有儀容，不能自觀。他人觀之，兼見肺肝。多藉丹青，與爾相識。爾若自欺，象恭何益。爾謂自賢，而外人不然。爾克自乂，則親譽日著。雙鬢雖銀，兩頰猶春。苟不失為依本分之人，斯能無愧於爾之子孫。（〈自贊〉，杜127）

杜瓊觀看自己的畫像，「畫外我」與「畫中我」進行一連串疏離的對話，其中包含了幾個有趣的思考。想要看清自己，在理論上是不可能的，不借助鏡子，人無法看見自己的臉孔與背部，是故「我」永遠看不到完整的自我形象，「他」人處在客位，觀看的視野永遠勝過局中人。具便利地位的「看者」，可以補充「被看者」被剝奪的視域，這就是「觀看盈餘」（the excess of seeing）。❻❽畫像題贊很巧妙地將「我」轉介到畫面上，於是「畫外我」站在一個有利的位置上成了一個「看者」，得以閱讀圖繪介面上的「畫中我」，據以補充「被看者」被剝奪的視域，「看者」（畫外我）可將「被看者」（畫中我）提昇到完整的狀態，這便是畫像自贊以視覺架構起來的寫作活動：「爾有儀容，不能自觀。他人觀之，兼見肺肝。多藉丹青，與爾相識。」

　　畫像繪成的同時，問題自然形成：究竟被畫下的那個人是誰？丹青畫像可不可能是個假面乎？如果寫真的時候，自己刻意擺出個假相：「爾若自欺，象恭何益」？再者，畫家未必全然認識自己，是否會產生這樣的現象：「爾謂自賢，而外人不然。爾克自乂，則親譽日著」？畫像繪成卻產生自我認知的迷霧。杜瓊透過反覆思辨，畫像反而興起他對「我是誰」更多的不確定性。最終，只好擺脫形貌真假你我的辯論，回歸道德層面：「不失為依本分之人」，留下一個真正可供後人效尤的自己。

　　杜瓊這篇題贊，關注到了肖像圖繪的視覺性，以及經由觀看產生了自我認知過程中的主客對話。文人觀看自己的畫像，經常產生對話般的自述。肖像畫為像主（我）開闢了一個奇特的對話空間，畫像自題者（畫外我）應像主（畫中我）所召進入塑造自己、認識自己、解釋自己的工程行列，而「我」則是一個認知上的迷

❻❽　米赫依・巴赫汀（Mikhail Bakhtin）在〈美學活動中的作者與角色〉文中，透過視覺來說明主客關係：作者觀看、思考以及再現角色，認為文學創作乃一種為作者創作角色的美學活動。巴赫汀把日常生活中「看」、「被看」的關係，延伸至文字藝術中作者與角色的問題上，因為作者如何觀看和再現角色，是創作過程中最基本的活動。「觀看」作為一種美學活動，最特殊之處在於看者的「觀看盈餘」（the excess of seeing），即「看者」可以補充「被看者」被剝奪的視域，將其提昇到完整的狀態。關於巴赫汀「觀看盈餘」的理論，參引自馬耀民撰〈作者、正文、讀者——巴赫汀的《對話論》〉，收於呂正惠主編《文學的後設思考》（台北：正中書局，1993），頁57-60。

團。北宋黃庭堅（1045-1105）早就提出「似與不似，是何等語？」的質疑，魯直為誰？自生以來，「若甲若乙，不可勝紀。」❻❾何況一幅區區的畫像？明人鄭真的「似我非我，我無不可。」（〈自贊〉又，杜 338）與山谷有同工之趣。吳中文人畫家唐寅（1470-1523）面對畫像幽默風趣地展示了一段自我的對話：

> 我問你是誰？你原來是我。我本不認你，你卻要認我。噫！我少不得你，
> 你卻少得我。你我百年後，有你沒了我。（〈伯虎自贊〉，杜 189）

作者對話的方式是將自己一剖為二，畫中人現身為客體「你」，成為一個被詰問的對象；畫外人既是觀者的「我」，亦是書寫主體的「我」，畫裡畫外，自問自答。此刻你我合一，隨著時間流逝，你我又將逐漸拉開距離。畫像造成對話兩端：我／你、影像／真我、精神／物質、不朽／毀滅……等種種辯證性的思考。顧起元（1565-1628）也有同樣的質問：「夢幻泡影之身，……一以為像，一以為不像。不像固謂非真，像亦何知非妄？」（〈自題小像〉，杜 409-410）一是物質性的畫像，一是夢幻泡影之身，孰真孰妄？

　　究竟被畫下的那個人是誰？可不可能是個假面乎？若自己刻意擺個假相，畫得像又有何益？若畫家並不真正認識自己，對面寫生，所畫之人又是誰？畫像完竣，認知的困惑方始形成，要問：「我是誰」？卻產生更多的不確定性。康國相的〈畫像記〉，重新鋪排唐寅、吳國倫二氏的疑惑，對於我與畫像之間的辨證，由視覺導入心理：

> 客為予圖像……曰：美哉融乎？公坐危、形舒、色愉、神澄，是可像已。
> 既成，僉曰像。予曰像像我耳。異時無我誰像耶？且異時見可見之像，能
> 見不可見之我耶？固知今謂像，像我也。異時謂我像像也。謂像像我，像

❻❾ 黃庭堅有〈寫真自贊五首并序〉，其一曰：「或問魯直似不似，似與不似，是何等語。前乎魯直，若甲若乙，不可勝紀。後乎魯直，若甲若乙，不可勝紀。此一時也，則魯直而已矣。一以我為牛，予因以渡河而徹源底。一以我為馬，予因以日千里計。魯直之在萬化，何翅太倉之一稊米。……。」參見黃庭堅《山谷集》，《景印文淵閣四庫全書》（台北：台灣商務印書館，1983），第 1113 冊，卷 14，頁 113-114。

> 猶像也；謂我像像，像即我矣。是則我亡而像能不亡，像之不亡，我常存
> 已，而像能終不亡也耶？（杜215）

畫家為康氏繪製一幅容形美好、性情融洽的畫像，觀者將畫像與康國相本人作了
比對，發出「畫得很像」的讚語。康氏對畫像滿腹狐疑：畫像上的人是我嗎？而
我又是誰呢？觀者都說畫像像我，過段時日我消失了，這幅像要去像誰呢（因像
主已變）？彼時像依舊，而不可見的我安在？今天畫像按照我的形容而繪成，彼
時我的形容已變，就要反過來說我曾經像這幅畫像了。「謂像（不變）像我（會
變），像猶像也（不變）；謂我（會變）像像（不變），像（不變）即我（會變）矣。」
「是則我亡而像能不亡，像之不亡，我常存已。」畫像終究以它的物質不變取代
了肉身善變的我。

　梅鼎祚（1549-1618）〈自題小像〉亦曰：

> 知是肉身影身，知是人相我相。但置丘壑之中，不問像與不像。眼突四海
> 橫空，腰瘦一生倔彊。文筆枉卻虛名，書袋多他業障。儘從朱墨平章，何
> 用丹青形狀。合留素紙糊牕，歲歲梅梢月上。（杜197）

梅鼎祚同康國相一樣，洞悉畫像不過是自己肉身的一個幻像，「眼突」、「腰
瘦」等形貌的特徵，在他的眼裡都成了個性的象徵。梅鼎祚既不理會「像與不
像」的問題，與畫像中的自己亦有所隔閡，與朱墨文筆相較，「丹青形狀」顯然
更不能得到他十足的信任，「合留素紙糊牕」，不如保留一幅素紙，糊成梅牕來
得有韻致，梅鼎祚面對個人小像發出一連串的解嘲與戲語。康國相與梅鼎祚產生
的疑惑，在於肉身與畫像之間的差異：善變與不變。人的生命會衰老死去，物質
性的畫像則能相對持久，這也就是人們欲透過畫像萬古流芳的原因。已經袪疑的
康國相，卻在題贊最後拋下了一句：「像能終不亡也耶？」時間流逝／永恒不朽
的辯證焦慮在文末再度昇起。❼⓿

❼⓿　早在唐宋時期，文人就有面對畫像產生自我疑惑的詰問，幾乎成為畫像題贊的一種共同話語，
　　如唐白居易〈自題寫真〉、宋黃庭堅〈寫真自贊〉皆然。詳參宇文所安〈自我的完整映象──
　　自傳詩〉，收入樂黛雲、陳玨編《北美中國古典文學研究名家十年文選》（南京：江蘇人民出

觀看畫像，竟像找尋一個長期失蹤的人影、或失落已久的祕密一樣，我是誰？誰是我？我在哪裡？如何畫我？……成為畫像的觀眾不斷要提出的質問，同時作為畫中人的自己，也必需努力去回答，一而二、二而一地進行了自我的對話。

六、自我頌揚

㈠ 美物取譬

李廷機〈自贊〉曰：「何為嘐嘐，我思古人。何獨行踽踽，欲潔其身。如鐵之冷、如水之淡、如薑桂之辛。」（杜 106）用冷鐵、淡水、辛辣之薑桂等物質比喻自己潔身自持的個性。即使如此，若由政治上的寵遇觀之，進退卻竟然失據，以致於「負此七尺，媿此冠紳。」（杜 106）何孟春（1474-1536）同樣亦由物來自喻：「心如鐵石，老而彌篤」、「薑桂之性，到老愈辣」，繼而將思維轉向《世說新語》的兩個典故，一則是顧悅與晉文帝關於蒲柳與松柏的討論，一則是晉遠公以桑榆光與朝陽暉之比擬誨其弟子。每個人都有一己心性，何氏自我惕勵：「予當以鐵石薑桂而自守也」、「予願茂於松柏而不零於蒲柳」，並由遠公之典中體悟自己「已暉於朝陽而更老於桑榆」，即將邁向耆耈之年。何孟春此文寫於新年之際：「因新正試筆，自贊於像之首，蓋像物以為偶也。」舉幾種物質來自我觀想，以慶幸的口吻道出自己到老仍能持取鐵石、薑桂、松柏之性，並躋登高壽之林，未來隨順安命即可。（〈又自贊像〉，杜 81）

李廷機、何孟春均藉美物以喻己，畫贊帶有自傲的成份。李何二人將物性意涵導入一己性格的揣想，使物成了一種象徵的符號。萬曆末年諸生陳衍〈自題小像〉有引曰：

> 嵩田陳千里傳神妙技，昨自維揚來，為衍作此圖。且言聲樂可娛老，何役

版社，1996 年），頁 110-137。類似康國相以觀畫人對畫中人的辯問，又如明初丘濬〈自贊像〉曰：「天賦汝以性，而汝不能盡。地全汝以形，而汝不能踐。謂汝全無用邪，則似乎亦有所為。謂汝了無知邪，則似乎或有所見。噫我則汝也，尚不知汝之有無，人非我也，又安能測我之淺深耶。」（杜 63）一樣是以我、汝、人三種角度的認知辯說。

役於毛錐鐵銛間也。囊一琵琶見贈，因並畫之。昔南齊才子王融詠琵琶詩，掩映有奇態，淒鏘多好音，是固足以寫于懷矣。安得野無蟊賊，山藏狐兔，使衍獲從謝仁祖輩，企腳北窗之下耶？（杜241）

陳氏寫照偶然以琵琶入像，啟發像主在觀看畫像時，因之起興。文士不一定要守著筆田耕讀，聲樂一樣可以娛老，這是陳氏對自我蹉跎一生的寬慰之辭：

對像方知老，蹉跎負此生。江雲閒閉戶，山雨試深耕。閱世鷗機幻，勞形蝶夢驚。還尋兒戲事，撩亂四絃聲。（續上）

歲月已老，遊歷一生彷如鷗幻蝶夢，不如撥動四絃回到童樸之初，以琵琶寫情懷。物品繪入畫像之側，人物相偕的圖像自然地引發符號的觀看與思惟。明末著名畫家項聖謨（1597-1658）繪有一幅〈琴泉圖〉〔圖12〕，畫上自題曰：

〔圖12〕〔明〕項聖謨繪〈琴泉圖〉（軸）（局部），紙本，水墨，65.5*29.5cm

我將學伯夷，則無此廉節。將學柳下惠，則無此和平。
將學魯仲連，則無此高蹈。將學東方朔，則無此詼諧。
將學陶淵明，則無此曠逸。將學李太白，則無此豪邁。

> 將學杜子美，則無此窮愁。將學盧鴻乙，則無此際遇。
>
> 將學米元章，則無此狂癖。將學蘇子瞻，則無此風流。
>
> 思比此十哲，一一無能為。或者陸鴻漸，與夫鍾子期。
>
> 自笑琴不絃，未茶先貯泉。泉或滌我心，琴非所知音。
>
> 寫此琴泉圖，聊存以自娛。

項氏此圖雖非人物畫像，卻在自題中藉物以自我表徵。題詩洋洋灑灑臚列了古來名哲十家，自己無一家及得上，文意先自行貶抑了一番：「一無是處」。之後，才點出圖畫的深意：繪琴乃慕鍾子期之高山流水，繪泉則歎陸羽（733-804）之點茶品泉。因為一生未得知音，故繪一把玄色無絃琴以自嘲，即使無茶，亦繪上數甕貯泉用以滌心。琴、泉亦乃項氏「像物以為偶」的媒介。**❼❶**

㈡ 自傲自負

張燮（1574-1640）〈自題小像贊〉亦是對自己充滿了驕傲與自信：

> 是其體不能踰中人，而頭面可半月之梳。力不能具宿舂，而胸腹有千歲之儲。生無媚骨，壯謝纖趨。塵容既掃，豪氣亦除。或獨往以凌峰，或呼兒而擁書，或據石峻嶒，或嘯樹扶疏。其蓬蒿護徑者，或以方張仲蔚，其丘壑勝人者，或以擬謝幼輿者夫。浪函萬軸，斑管三餘。著述滿家，售較滿車。得意則鮮雲封洞，顧影則香露上裾。（杜236）

一開始由先天不如人的體、力二項入手，幸而頭面、胸腹頗可稱道。其下說明自己改掉了舊日的懷性格，如此無媚骨、謝纖趨、掃塵容、除豪氣，具有山林逍遙的傾向，並以張仲蔚、謝幼輿自比，更以「著述滿家」自負，因為人生志得意滿，故文末透露了求仙飛昇的世外嚮往。

楊士奇（1365-1444）〈自贊〉曰：「其為人也，知厥初靡有不善，知既往鮮

❼❶　項氏的自題詩引錄自〈琴泉圖〉畫幅，參見楊新編《項聖謨精品集》（北京：人民美術出版社，1999），第 38 幅圖。至於「像物以為偶」的傳記手法，徐師曾《文體明辨》卷 60 別作「假傳」一類，例如唐韓愈的〈毛穎傳〉（為毛筆作傳），同註**❺〇**，卷 60，頁 421-422。又如秦觀的〈清和先生傳〉（為酒作傳），卷 60，頁 422-424 等。

有或是，知古聖賢皆學而能，知宇宙間皆吾分內。」（杜 303）亦像張變一樣，自我的觀看帶著喜悅得志的心理。比張變、楊士奇二人的自傳文更誇耀自我的，如晚明一位著名的出版商余象斗（1561-1637），曾在其出版品版面上以誇張的廣告用語自稱為「古今第一人」。山人周履靖的〈螺冠子自敘〉（杜 136-140）更是自吹自擂：「生而善病，甫弱冠即棄去制舉業」，而後「始得恣心柔翰，旁及書畫鼎彝諸譜，以至草木禽魚、天星地術、異域方言，無不涉入。」該文自述個人棄去舉業之後的豐功偉業，既不作官何來功業？他是以全才的文化人姿態亮相。周氏將人生分成兩個段落，表述方式為不厭其煩的清單臚列。人生的第一大段列舉大量「遊諸賢豪」「遂盈篋笥」的題贈，引錄名號並費心摘抄諸賢豪對周氏詩文與藝論成就的讚美言詞，周氏視之為「諸公枉教」。第二段列舉了另一份清單：滴水不漏地抄錄個人的著述、編輯、石刻、法帖。

與其說周履靖在文中抒發一己之情：「流光荏苒」、「支離病骨」，「欲謝息交遊，焚棄筆硯，返觀嘿聽，以循自然之理。」無寧說周氏在〈螺冠子自敘〉文中，置入他人讚賞與個人著述的清單，展示人際交往的遼闊幅員與個人文才的豐富性，藉著填塞大量交際與履歷的訊息，達致將自我名聲公告周知的目的。值得注意的是，在其展示個人「石刻」的成績單末尾，附上了一筆資料：「梅顛螺冠子畫像」，此畫像曾經他刻印公開。周履靖自我誇耀吹捧的手法其來有自。漢東方朔（西元前 154-93）〈自贊〉曰：

> 臣朔少失父母，長養兄嫂。年十二學書，三冬文史足用。十五學擊劍。十六學詩書，誦二十二萬言。十九學孫吳兵法，戰陣之具，鉦鼓之教，亦誦二十二萬言。凡臣朔固已誦四十四萬言，又常服子路之言。
> 臣朔年二十二，長九尺三寸。目若懸珠，齒若編貝；勇若孟賁，捷若慶忌；廉若鮑叔，信若尾生。若此，可以為天子大臣矣。臣朔昧死，再拜以聞。❼❷

❼❷　引自〔漢〕班固《漢書》卷 65，傳第 35〈東方朔傳〉，《景印文淵閣四庫全書》（台北：台灣商務印書館，1983），第 250 冊，頁 492-506。

東方曼倩，性詼諧，擅口辯，依隱玩世，詭世不逢，人稱之為「滑稽之雄」。本篇自贊乃東方朔上呈漢武帝者，武帝即位（西元前 140）徵天下方正賢良文學材智之士，四方上書言得失自衒鬻者數以千計，東方朔亦在上書的行列中，卻高自稱之。贊文以編年體的手法詳述 22 年來的身世與學識，並言及個人長相與性格。武帝偉其文，令待詔公車，及拜為大中大夫，復為中郎。東方朔毫無愧色地自我吹捧，以其學識博通、相貌出眾、性格勇捷廉信可比古人，「足為天子大臣」，該文不愧是中國「自薦文學」的始祖。自薦習尚產生於漢代薦舉制度的背景，自傳文學捲入的是一個權力運作的社會網絡。唐代科舉拔士的制度係由考生主動報考、主動干謁，故「自薦文學」特別興盛，此風歷久不衰。於是漢興唐盛的自薦書寫，遂成為後世文人以文學創作自我標榜的效習典型。前文提及張燮、楊士奇二人的贊文，其自矜的筆調仍知所節制，至於周履靖大肆誇耀、令人嘖嘖稱奇的自傳表述，牽涉到的不再是一個真／偽、正／誤的問題，而是出於一種語言的效果，這與周氏以山人身份藉出版遊走公卿以自薦的現實處境應有密切的關係。❼❸

七、自我貶抑

前引楊士奇（1365-1444）〈自贊〉曰：「其為人也，知厥初靡有不善，知既往鮮有或是，知古聖賢皆學而能，知宇宙間皆吾分內。」（杜 303）明人自題像贊如楊氏一般帶著喜悅得志的心理者畢竟少數，大抵均帶著自我貶抑的目光，如王禕（1322-1373）曰：「讀古人之詩書，被今人之冠服。其見於外，或乃謂為有餘。然存諸中，吾自知為不足也。」（〈自讚畫像〉，杜 50）「畫像自贊」的普遍口吻都是對於自我不足的省思，羅欽順（1465-1547）於〈自贊〉小序中曾提及，良工為其寫 40 歲小像，忽思經傳稱 40 君子，為道明德立之時，自覺愧乎斯言。

❼❸　除了東方朔之外，另如司馬遷、王充、曹丕、葛洪的自敘文，亦皆以編年體書寫。筆者探討明代山人周履靖自我標榜的寫作傳統，上溯漢代東方朔自薦文學的思考方向與觀點，悉參引自楊玉成《陶淵明文學研究──語言與民間禮儀的綜合分析》（國立政治大學中文研究所博論，1993），〈自傳文學的幻滅與新生：論『五柳先生傳』〉一文，頁 6-9。〈五柳先生傳〉於中國自傳書寫傳統的新變，楊文有精闢論述。筆者昔曾獲楊教授慨賜大作，因拜讀而獲益良多，謹此致謝。

（杜 384）他們羞愧反省的聲音在文學史中並不陌生，漢代司馬相如（?-西元前117）的〈自序〉就強烈表達了懺悔之意。唐劉知幾《史通・序傳篇》曰：

> 相如〈自序〉，乃記其客游臨邛，竊妻卓氏，以春秋所諱，持為美談。雖事或非虛，而理無可取。載之於傳，不其愧乎？❼

劉知幾批評司馬相如的自序不合於自敘之例，認為自敘文類應能「隱己之短，稱其所長」，傳中事蹟未必要是實錄，然而像東方朔〈自贊〉一文驕傲地「隱己之短，稱其所長」，似乎才是自傳的正統。如此一來，與東方朔同樣寫作於漢武帝時期司馬相如的〈自序〉便成了劉知幾筆下反傳統的例子了。

上引漢代東方朔（西元前 154-93）的〈自贊〉是過度驕傲，漢代司馬相如（?-西元前 117）懺悔自抑的〈自序〉則又過度自卑，晉有陶淵明（365-427）〈五柳先生傳〉以低調姿態與之呼應。自傳文類由頌揚到懺悔、由驕傲到自卑，更明確的轉向發生在魏晉時期，嵇康（224-263）〈與山巨源絕交書〉為一重要標誌，該文極力自我貶損醜化，自傳的主角竟由英雄式的頌揚轉向了反英雄式的悔恨。葛洪（284-363）的〈抱朴子自敘〉即出於極度自卑的陳述。❼明人畫像自贊作者，似乎更傾向於這個自我貶抑的寫作傳統，對著當初畫家努力為他傳神寫照的「美好」形像，卻以一盆水澆熄了氣焰，畫家繪筆下的英雄頓時成了自己文筆下的廢物，「自我」的認知在文學史中有了天堂與地獄的兩極化展現。❼

這些自我貶抑的目光，大致採取或傷病憂苦、或卑抑愧悔的視角觀想自己。

㈠ 傷病

中年以後對老病特別敏感的陸樹聲（1509-1605）有「病中小像」自題，方鵬

❼ 〔唐〕劉知幾認為：「自敘之為義也，苟能隱己之短，稱其所長，斯言不謬，即為實錄。」詳參劉知幾《史通》，《景印文淵閣四庫全書》第 685 冊，卷 9，〈內篇〉第 32「序傳篇」，頁71-73。

❼ 葛洪〈抱朴子自敘〉一文，參見同註❹6，郭登峯輯《歷代自敘傳文鈔》，頁 157-172。

❼ 不同於東方朔的過份驕傲，漢魏晉朝時期，司馬相如、陶淵明、嵇康、葛洪的自序傳顯示的則是謙卑自抑的書寫傳統，參引自同註❼3，楊玉成〈自傳文學的幻滅與新生：論「五柳先生傳」〉一文，頁 6-9。

（1470-1534）的〈自題小像〉亦然，筆觸悲苦且充滿憂傷，開場甫提問：「此像何人斯？」，隨即帶出一個懸疑：

> 生可六七齡，一疾遽夭死，天地為晦冥，蒼頭抱我哭，諸婦慟捫膺，……陰風助哀聲。思之宛如昨，語及輒涕零，性靈想不昧，還復得此生。（杜 15）

思及幼年時期與死神交手的一段艱辛往事，幸而「還復得此生」。此後即承父師庭訓自明經起家，方鵬為正德 3 年（39 歲）戊辰進士，因為大禮議事件，與一時儒臣不諧，因而致仕。故言：「濫芋供奉班，十命至清卿」。偏偏生命又苦於疾病：「行年甫六十，而苦百病嬰」，因而厭棄現實，有仙界嚮往：「我欲挾飛仙，下上逐風霆」，終究還是著述：「腹中有遺稿，絕勝金滿籯」。方鵬透過畫像鳥瞰自己過往「疾病」的人生，由幼齡「一疾」始，至年 60 依然是「百病嬰」，最後則回到畫像上，原來就是畫家繪出的形容：「潘生貌此像，瘦怯如不勝。」方鵬對「病」特別敏感，回憶特重垂死邊緣的掙扎。另撰有一篇〈矯亭箴〉（杜 14），亦環繞著「病」作觀想：「予有六病，傷生伐性。」不過指的不是生理上的疾病，而是性格的缺失：暴、狂、褊、躁、露、懦。至於 65 歲臨終之際所撰的〈自祭文〉（杜 14），則確乎是已到「厥疾弗瘳，死期伊爾」的時候了。

鄭真自認一生學問、詞章皆無所喜，衰老病醜卻隨著時間的步伐來到，「老病相仍，痛心醜面」（〈自贊〉，杜 337），即使有志亦感厭倦，最後則以靜待死亡，依葬先人窆竁作為依歸，方、鄭二人彷彿站在地獄的入口向內探看。前曾引述周思兼（1519-1565）曰：「汝最瘦耶」、「汝老速耶」、「汝憂至耶」（杜 131），看著的竟然也是這麼慘淡的自己。張大復（554-630）〈病居士自傳〉一開始則自貶：「居士姓父姓，名父名，然不能如父志，醜之，又多病，故自號曰病居士。」（杜 215）專寫個人的病史，包括生理上的病悸、病腫、病下血、病腎水虧，擴寫為處境之病窮與性格之缺失：病傲、病戀、病躁，以及個人之習僻：病愛、病草野而倨、病結習等。「病」成為張氏對生命提出深刻反省的一種隱喻。明季諸生郭士髦〈東海處士自狀〉一文，以一待罪之身自書明亡之後不能引決之

原因，以有父在未忍之故，責難自己為「天地之罪人也」，**❼**並自我解嘲：「廉恥風微矣，疇能獨砥瀾。死將種種，護小像，好黃冠。」（杜 259）張岱（1597-1689）〈自為墓誌銘〉曰：「幼多痰疾，養於外大母馬太夫人者十年。外太祖雲谷公宦兩廣，藏生牛黃凡盈數簏，自余墜地以至十有六歲，食盡之而厥疾始瘳。」（杜 218）雖也表述一段病史，但標榜祖父仕宦顯赫的成份濃厚。

㈡ 愧悔

看著自己的畫像，顧大韶（1576-1639?）不滿於自己的四不像：非釋、非道、非儒，不工、不商、不戰、不耕，年老的顧大韶，面對一生的混沌荒唐自慚形穢。朱賡（1535-1608）亦然：

> 不逢君似直，而誠不足以格心。不害人似慈，而才不足濟世。不值黨似公，而動不足以信友。不滿假似謙，而虛不足以廣益。不苟得似介，而廉不足以維風。不忤物似和，而寬不足以容眾。出無建明，詎云後樂，生不聞道，孰曰寧歿。汲汲孳孳，不知老之將至，而究與草木同腐者，非子也耶。（〈自贊〉，杜 76）

如同顧大韶一樣，每句嵌入一個「不」字，層層進逼，全面檢視自己生命中重重缺陷。鄭真瞧著幾乎是一無是處的自己：「茫乎學海，望洋而未之見也；邃乎詞林，守株而莫之變也；老病相仍，痛心醜面。」（杜 337-338）王直（1379-1462）反省自己才學、志行與性格的缺點：「其才學則迂疎，其志行亦狂簡，……僚友謂之強，而主上謂之板，愧變通之未能。」（〈自贊小像〉，杜 32-33）徐階（1503-1585）搬出祖父為標竿：「昔我大父，以善為樂，暨于先公，以復為學。」己則「欲趾美而未能」、「念曠職而多怍」。（〈畫像自贊〉，杜 193）……等。這些文人似乎不約而同地，看見眼前丹青裡出現了一個委形不堪的自己。

「贊」體文學的本質為褒美稱頌，故對像贊主人總是隱惡揚善、褒譽有加。而畫像自贊，卻再三吐露懺悔與自責的語氣，這是中國文士自省文化的重要環

❼ 郭氏傳記，詳參謝正光、范金民合編《明遺民錄彙輯》（南京：南京大學出版社，1995）「郭士髦」條，頁 718。

節，亦形成個人追求生命不朽的一大難題。張岱（1597-1689）〈自題小像〉曰：

> 功名邪落空。富貴邪如夢。忠臣邪怕痛。鋤頭邪怕重。著書二十年邪而竟
> 堪覆甕。之人邪有用莫用。（杜219）

張岱看著畫像，極盡能事的數落自己，嘲諷自己，調笑自己，自視為廢而無用之
人。在幽默解嘲中，透露了自我懺悔的意圖。既未到蓋棺論定之時，要如何告訴
後人：「我曾經是誰」？既然自己一無是處，還要如何自我定位與評價以流傳後
世？

　　自我愧悔的筆致與自傳文類中的「自箴」、「自戒」相似，任昉（460-508）
《文章緣起註》曰：

> 箴者，規戒以禦過者也。義尚切劘，文須確至。文心雕龍曰：箴者所以攻
> 病防患，喻箴石也。
> 誡，警也、慎也，易曰：小懲而大誡，書曰：戒之用休，易云：夕惕若
> 厲，孝經云：在上不驕。❼❽

箴、戒目的在透過指瘢稱敝，以防患於未然。至於「自訟」、「自詛」則持著更
嚴厲的態度。如陸深（1477-1544）有〈自訟〉曰：「汝驕汝矜，既墮既輕。謂汝
多能，而病人之不稱。謂汝多辯，而屈人於無聲。……汝甘於小成，是謂狼
疾。」（杜 254-255）──一條陳罪狀。黃道周（1585-1646）〈自詛〉的語氣更是不假
辭色：

> 爾有悖德四，反性者六。……爾多嫚寡歡，……爾寡信多假，……爾偏尚
> 奇癖，……爾易約難樂，……爾心非聖賢，口誦其教，……爾心服佛老，
> 身悖其義，……爾形體羸弱，志意粗惡，……爾中懷脩潔，外託沓
> 雜，……爾性喜詼人，戲人侮己，……爾脩文賤文，遠武貴武。……爾具
> 數惡，不改不玉，乃復雕鏤蟲心，盱衡鳩目。（杜298-299）

❼❽　二條文字分別引自同註❺❶，〔梁〕任昉撰、〔明〕陳懋仁註，《文章緣起註》，頁 11、頁
　　17。

已臻悖德反性的田地了，難怪要詛咒一番，執筆人成了正義的仲裁者，對著被詛罵的自己開鍘，並以一個較高的姿態發出命令：「爾跽泥首，聽吾詛爾。」

除了嚴厲地自詛、自訟之外，也有揣摩生命大限已至而擬想的自為墓銘，張岱（1597-1689）堪為典型：

> 少為紈綺子弟，極愛繁華，好精舍，好美婢，好孌童，好鮮衣，好美食，好駿馬，好華燈，好煙火，好梨園，好鼓吹，好古董，好花鳥。兼以茶淫橘虐，書蠹詩魔，勞碌半生，皆成夢幻。年至五十，國破家亡，避跡山居，所存者破床碎几，折鼎病琴，與殘書數帙缺硯一方而已。……回首二十年前，真如隔世。常自評之，有七不可解。……學書不成，學劍不成，學節義不成，學文章不成，學仙學佛，學農學圃俱不成，任世人呼之為敗子，為廢物，為頑民，為鈍秀才，為瞌睡漢，為死老魅也已矣。……甲申以後，悠悠忽忽，既不能覓死，又不能聊生，白髮婆娑，猶視息人世。恐一旦溘先朝露，與草木同腐。因思古人如王無功、陶靖節、徐文長皆自作墓銘，余亦效顰為之。甫構思，覺人與文俱不佳，輒筆者再。雖然，第言吾之癖錯，則亦可傳也已。（〈自為墓誌銘〉，杜217）

張岱此文亦是自傳。敘述亡事之文，有哀辭、誄、祭文、弔文等，用以奉於靈前，而墓誌銘則刻於墓碑，從屬於墓。形式上為前志（散文）後銘（韻文）。一般死亡事實發生後始由他人撰寫。但自為墓誌銘，雖在回顧一生的角度上，類似於自傳，但卻必需想像自己已亡故，其中的話語設定與藝術想像，極為特殊。**⑲**

張岱在心靈中自掘壙墓，不假手他人，要親為自己蓋棺論定。我們看到一個掙扎的靈魂，試圖為漫漫 70 年歲月，拼湊一幅完整的自我圖像，卻發現悠忽時間穿流而過，以兩種不同的筆觸：繁華絢爛的貴公子、一事無成的敗家子，映現前半生的自我圖像。而甲申事變這把利刃，再將自我分割成第三重影像：不死不生的白髮翁。張岱毫不留情地剖析自己的罪愆，在拼湊自己的圖像時，多重影像

⑲ 關於中國文學中的自為墓誌銘，詳參日人川合康三撰、蔡毅譯《中國的自傳文學》（北京：中央編譯出版社，1999 年），第 4 章。

交疊、裂變、破碎，又重新回到拼湊原初的不確定性之中，追尋的聲音與呈現的事實彼此交鋒，瀰漫了濃厚愧悔的語調。

　　將修辭學與心理學相互連結來理解，先自我貶抑之後，進而再予以褒揚，在讚許自己的效果上將更為突出，如秦紘（1426-1505）〈畫像自贊〉曰：

> 爾貌雖翁，爾識則童。任拙為巧，處困猶通。膽小而盛則知懼，福薄而貴乃守窮。政無異能，惟馭吏以省事。戰無奇策，乃因人而成功。（杜202）

表面上自紬的秦紘，其實為自己的成功找出了守拙如愚的自處原則，明貶暗褒地稱許了自己。王叔果（1516-1588）的〈小像自贊〉曰：「予為山澤之臞，胡為乎金紫之紆。予為天地之迂，胡為乎福澤之需。」（杜30）是臞是迂，卻得金紫與福澤，這究竟是貶還是褒？是天公疼憨人。孫作〈小像自贊〉亦曰：「貧至於屢空，而心富如萬鍾千駟。困至於數奇，而心亨如面槐列棘之貴。長不喻乎中人，而志可以奪三軍之帥。」（杜180）與王叔果相類，同樣也是貧、困、短，而能心富、心亨、志高，孫作隨抑隨揚地告訴讀者：「此何得而然哉？蓋庶幾乎自反而無媿」，如此一來，人生自然備感富足。觀看畫像引發的思惟實在很複雜，有時於回顧反省聲中極度醜化自己，有時卻不免為創造聲譽而有自戀的傾向。這些效應，無非在說明：人們觀看自己的畫像，力圖掌握個人的獨特性，或是自損，自苦，自毀、自棄；或是自戀、自得、自滿、自傲，畫像自題文本中的多重聲音，反映了自傳書寫者尋求解釋自己所作的各種努力嘗試。

㈢ 教界二主

　　明代中葉以後，教風鼎盛，許多高僧均自製塔銘，乃由「墮毀形體」的觀看思維中顯露出豁達的生死觀。⑧晚明兩大教主憨山大師（1546-1623）與蓮池大師（1535-1615），自我省思莫不帶著自懺自悔的色彩。

⑧　參見同註❶，杜聯喆輯《明人自傳文鈔》，釋真一〈自製塔銘〉，頁 386-387，釋景隆〈自製塔銘〉，頁 392-393。

　　憨山大師釋德清（1546-1623）有自贊 31 首，❸每首長短不一，由「任他描寫百千般，只有一點畫不出」（杜 399）、「此老無狀，是何模樣」（杜 401）、「任爾描模」（杜 406）等內容看來，這批自贊應係像贊，跨越的時間可能長達 10 年之久，❷然資訊不足，不知道究竟有幾幅畫像，唯像贊內容確可推測出一代大師觀看畫像後的自我省思。大師的眼光游移於畫像之左右上下，打量著紙幅裡的畫中人？視覺訊息如下：

　　○拄杖長戈，缽盂刁斗，一等生涯，何分妍醜，但看水月空華，此外於吾何有。

　　○面闊口窄，眉橫鼻直，任爾描模，全無氣息。……

　　○霜鬢鬚鬆，……

　　○月桂長松，影沈秋水，有相可窺，無物堪比……。

　　○形似片雲，太虛不住。來去無心，隨風一度。坐鼎湖之高峰，笑曹溪之露柱。……

那位霜鬢鬚鬆、面闊口窄、眉橫鼻直、遊走人間的老僧，拄著杖、托著缽盂，妍醜無關，反倒是畫圖可窺形象，卻無物可為類比，或許就以浮雲隨風來去比方大師形影。再進一步細看此老的模樣：

　　○此老無狀，是何模樣？打之不痛，抓之不癢，罵之不羞，謗之不枉。……

　　○鑄成一箇生鐵羅漢，拋向火宅炎荒……鍊得通身骨肉鎔，剩得慈悲心一片。……

打、抓、罵、謗之無應，既指虛擬無感官的畫像，亦指真實的自己。想著苦修中

❸　釋德清（1546-1623），號憨山，幼出於金陵報恩寺，及長，剃度於杭州雲棲寺。慈聖李太后曾為之建寺頒經，因而捲入宮廷政治，遂坐私創寺院罪。德清學貫三教，兼修禪宗與淨土。自贊 31 首，參見同註❶，杜聯喆輯《明人自傳文鈔》，頁 397-407。

❷　自贊中，一首有句「出世六十年」，另首有句「七十年來，夢遊人世……」，這些畫贊時間可能跨越 10 年以上。

的自己，於是就成了火宅炎荒中鐵羅漢一個，煉出一片慈悲心。而修行之路何其艱辛與困難，自己仍在愚昧癡憨中：

> ○兀坐不會參禪，一味胡思亂想，作佛無分，作祖有障……
>
> ○看教不徹，參禪未瞥，一味癡憨，十方蠢拙，沒量如空，剛腸似鐵。……滿面風塵，一腔冰雪……

修行談何容易？自覺落得火宅中滿面風塵，炎荒中一腔冰雪了。對於這樣的修行成果，憨山大師其實是很不滿意，對著畫像，開始自我質疑：

> ○裝憨打癡，有皮沒骨，不會修行，全無拘束……而今躲嬾到曹溪，學墜石頭舂米穀。
>
> ○非俗非僧，不真不假。肝膽冰霜，形骸土苴。一味癡憨，萬般瀟灑。……

徒有癡憨瀟灑的皮相，卻無真行的骨裡，在曹溪住持宣教，只不過舂舂米穀而已。棄俗為僧，卻成了非俗非僧、不真不假、「佛祖隊裡不容，眾生界中不住」的怪物。大師由自我質疑進而自我否定：

> ○僧不去髮，俗不冠巾，文不識字，武不談兵，實無可取，虛有其名。此箇沒用頭阿師。……
>
> ○此老其中，空無一物。不聖不凡，非心非佛。……仔細檢點將來，恰似枯椿榾柮，只是別有一種惺惺，畢竟描模不出。……
>
> ○如鏡現像，似雲浮空。虛谷聲響，止水魚蹤。有眼不見，有耳如聾。既無可以贊歎，又何可以形容。喚作一物即不中，此其所以為憨翁。

這樣的怪物，細數自己一生，既無可贊歎，又有什麼容形值得流傳？只是一個憨翁的存在。這一批畫像跨越了漫長的 10 年光陰，憨山大師看著畫中的自己，書寫宗教修行的紀錄，彷彿在塵世間游走，雖不是同一個時間下的觀想，卻始終有個自我觀看的嘲謔基調，由視覺觀看形貌開始，對個人處世、修行的深切省察，試圖透過反反覆覆、自我質疑、自我否定的方式，尋求自己的定位。

　　另一位教界大師釋袾宏（1535-1615），號蓮池，又稱雲棲大師、跛腳法師。有〈大師自責篇〉，追悔個人出家前身口意所造諸惡業，以及出家後心念於細微處仍檢點不盡。❽這位倡導功過格的高僧，藉著自批自剖對大眾示教。大師另有兩則像贊，一為〈畫像自贊〉（杜388），一為〈石像自贊〉（杜389）。無論是畫像中那瘦、衰、獸、拙的老僧，或是以石雕刻而成的癯瘦固執老漢，哪個才是不假修飾的人間本來面目呢？蓮池大師：「依肉像出紙像，紙像固不真，肉像還成妄，那箇是雲棲和尚。」（〈又柳蒦法幢上人請題〉，杜388），如同前引憨山大師「任他描寫百千般，只有一點畫不出」的指陳，二人透過畫像自我解嘲與追悔，甚至不惜醜化自己的形貌，又對畫像的真實性提出質疑，正是要袪除障蔽，破除執妄，絕假存真，皈依道境的佛法要義。

肆、結論：自我淨化

　　本文旨在探討明代文學中一種特殊的文本──「畫像自贊」及其相關意涵。全文分成 4 個部份，首先為導論，筆者以陸樹聲（1509-1605）為個案，探討貫串其一生的畫像自贊。畫像包含朝衣、公服、冠服等宦服像，以及病中小像、野服像、宗教性畫像等，取陸氏畫像自贊與其他自傳性文本相互對照，嘗試為陸氏一生志行作出詮釋。其次由導論之個案延伸出接續的第 2、3 部份。

　　第 2 部份「畫像自贊的文本」，針對「畫像自贊」的文體意義提出區廓。明代文士繪製個人畫像已成為一種流行的文化風尚，畫像題贊的媒介是個人寫照，思維的起點為視覺，書寫行動大致均由圖像景致的觀看出發。簡言之，畫像自贊是一種由「觀看自我」進入「自傳書寫」的行動，與其他自傳文類寫作的心理機制一致，皆在藉著自我書寫以建立個人歷史，與自箴，自訟、自狀、自為墓銘相同，仍要面對如何自我表述的問題。自傳被視為一種虛構的文本，源於作者以現

❽　釋袾宏（1535-1615）號蓮池，又稱雲棲大師，腳為沸湯傷破，故自號跛腳法師。年逾 30 始出家，雲遊四方，於隆慶年間，住持杭州雲棲寺，修淨土宗。其〈大師自責篇〉，參見同註❶，杜聯喆輯《明人自傳文鈔》，頁 387。

今的觀點對往昔重新提出詮釋，但是往昔既已無法回溯，也就無所謂真實客觀的
個人歷史得以再現。自傳的主體也是一種語言的建構，藉由語言得以存在，隨著
語言而產生變化。在自傳中進行詮釋行為的那個主體，同時亦是此一行為的客
體，是故，自傳文本必然涉及兩種敘述聲音，一為被傳的對象（自傳的客體），一
為作傳者（自傳的主體），主、客體與書寫行為三方相互滲透，虛實之間難以釐
清。

　　由此進入本文第 3 部份「畫像自贊的幾個面向」。畫像自贊最不同於一般自
傳之處，在於視覺因素的導入，透過畫中人身形、容顏、體態、年紀、妍媸等視
覺的觀看，以及遠近親疏等觀看距離的設定，進行思維的漫遊。其次，畫像自贊
的每一個文本，都可視為一則微型自傳，傳主原本就是透過詮釋、虛構之後的文
字構成，傳中所呈現的人生圖景，其實是自傳作者依其心中計畫，然後選擇、重
整個人史料後所鋪排而得，無論是全幅細寫的傳記，或以一則軼事粗筆勾勒的生
日詩、自壽文，大抵是詮釋策略與詮釋活動的結果。明人的畫像自贊，在遷流變
化的生命體悟下，自覺沒有一個固定的形象，自我認同表現了多樣化的觀照。

　　自贊文字帶有對個人存在價值的質疑與嘲諷，此傳統似乎由來已久，迷戀自
己、嫌惡自己、誇耀自己、厭棄自己、看清自己、質疑自己的辯證性思惟與對
話，反映了自我認同的困惑。明人的畫像自贊在「自我解讀」的工程上，表現出
極為迷人的魅力，其中精彩之處，在於像主迎戰蓄意分裂的自我，又從不斷生成
的距離中，力求一致性與親密性，有時又經由有距離的觀看與質疑，跨向一個更
遠的距離，復以他者的身份觀照自我。解讀自我者，愈想告知：「他是誰」、
「他曾經是誰」，卻愈會遇到困難，因為在解釋的過程中，自我以種種方式變得
多重、破碎、退回到不確定之中，於是追尋的聲音（題詠者）與呈現的內容（畫
像），經常產生不相一致的現象。從解釋「我是誰」的需要中，產生了一個弔詭
的疑問：「誰是我」？企圖尋找一個他所是的形象，尋找一個剝離了所有虛妄的
自我完整映象，結果很有可能最終完全不是他所以為的那樣。❽於是豁達如蓮池
大師（1535-1615）會說：「任他描寫百千般，只有一點畫不出」（杜 399），索性一

❽　詳參同註❼，宇文所安〈自我的完整映像——自傳詩〉一文。

舉推翻畫像的價值。

筆者前曾徵引徐渭（1521-1593）〈自書小像贊〉（杜 192），徐渭在文中訴說著自己形貌肥癯更迭的變化，現在畫面上這個癡肥者，誰知道什麼時候變成個山澤之癯？畫像永遠只能呈現個人的片面角色，真正的自己確是遷流不居，所有畫家充其量只在作刻舟守株之事罷了。徐渭的畫像自贊思惟，表現了強烈的後設性，讓欲紀錄真我的畫像，自暴其自身的不足，徐渭另一篇〈自書像贊〉中淋漓盡致地表達：

> 以千工手，鑄一佛貌，泥範出冶，競誇已肖。付萬目觀，目有殊照，評亦隨之，與工同調。貌予多矣，歷知非年，工者目者，評清如前。偶兒在側，令師貌之，貌而頗肖，父肖可知。今肥昔癯，人謂癯勝，冶民增銅，器敢不聽。（杜 192）

徐渭似乎對自我形象遷流不居特別敏感，再度關注自己形貌今昔的肥癯變化。一位畫技高超的畫師多能「肖貌」，然而真正的問題並非畫技之肖否，因為畫像永遠只能呈現一個人的片斷面向，畫家愈極力描摹像主的「此刻」，就會愈背離像主的「彼刻」，「今昔」的時間因素，愈使畫師淪入刻舟守株的窘境而已。真我（佛）經過畫家（千工手）、框架（泥範）、觀者（萬目觀）、時間（歷年）多重角色的介入，走進畫像的牢框裡，真我非但不能如實呈現，反而使得形象更加淆亂，導致自我認識的工程愈發艱難。

畫像最終只能自我指涉，馮夢龍（1574-1646）看著好友顧隱亮的畫像，對其「非儒、非俠、非僧、非藝」的最終形象沒有把握。顧大韶（1576-1639）看自己就是個四不像：「不工不商，不戰不耕。」（杜 409）鄒迪光說自己：「亦夔亦龍，亦巢亦許。亦原嘗，亦曾史。亦凡夫，亦佛弟子。亦河上公，漆園氏，夫孰測其涯涘。」（杜 325）徐渭（1521-1593）自問：「噫龍耶？鶴耶？鳧耶？蝶栩栩耶？周蘧蘧耶？」（杜 192）自贊者觀看畫像，愈發進入迷離虛幻的追尋中。由觀看畫像而滋生「我是誰」的疑問，已成為一個難以尋得的謎。明人自題像贊傳達了自我認知上複雜困惑的多重聲音，並直接質疑著畫像虛幻的本質。

自傳的難題在於：作品中的「我」（客體）如何透過「說話」／「書寫」的

「我」（主體）來模擬「我」（自我）的「生命」。在自傳中，說話人（書寫者）雖以獨白模式回憶過往，但在回憶過往時，說話人（書寫者）「我」（主體）的意識、作品中的「我」（客體）和過往的「我」（自我）以及「我」曾接觸過的人（他人），多方互動，彼此爭辯，自我的認知也在這種互動對話關係中得以成立，因而使自傳文本產生多音性。以陶淵明（365-427）的〈五柳先生傳〉為例，一個單純的隱士在文本中突然分化為重影：五柳先生（客體我）與陶淵明（主體我）。兩個分裂的影像顯示了酒／名的衝突，酒代表個人、享樂、肉體、潛意識的「隱匿的自我」，而名代表群體、榮譽、理智、意識的「社會的我」，二者迥然相異，若仔細傾聽敘述聲音，就能察覺到文本中不僅只於一人，自傳文本成為多重「我」的競爭場域。❽

王錫爵（1534-1610）〈仲秋二日夜夢自題小像〉巧妙地演示了一個多音競爭的場域：

> 此何人哉？此為我而喪我，身外有身。體合四大，不知其假與真。口厭五羶，不知其甘與辛。蓋隣叟瞻雲趙氏評我為不做好人之聖人，要做死人之活人。其然其然，且未必然，以俟夫知言者擇焉。（杜60）

夢中之我、喪我、真我、假我、不做好人之聖人的我、要做死人之活人的我⋯⋯，眾我皆在執筆之我的觀照中此起彼落，多音喧譁。這個多音競爭的場域生成，來自於一種心理需求：傳主真誠地講一些即使令人輕蔑的事情，而期望讀者耳朵聽到的是讚美。當說話人（書寫者）努力去重現他的過往時，心裡涉及兩個冀望：再現與創造，說話人努力再現個人歷史，但並非記錄「赤裸的事實」而已，同時亦企求創造一個理想的自我形象。畫像自題文本中，多重「我」的對話演出提供了一個絕佳的新視野，文本中的自我對話，是一種把社會語言（social speech）與私密語言（private speech）內外轉換的交互過程，多方「我」的介入，提供了生命不同聲音的複雜理解。

❽　自傳文本中創造了多重我的競爭場域，此觀點參引自同註❼，楊玉成〈自傳文學的幻滅與新生：論「五柳先生傳」〉一文，頁15-16。

　　明人的畫像自贊是一批閱讀自己的精彩文本，如同自傳一般是自我詮釋的論述，自傳書寫彷彿創造一個孤獨的話語空間，在孤獨情境下，傳主與自己的過去對話，是一種經驗的反思與後設，其筆觸有時是發洩，有時則轉為緬懷。明人畫像自贊有時會透過美物取譬，或如東方朔（西元前 154-93）一樣，自我誇耀與吹捧。更多時候則不遵循「贊」體褒美讚頌的傳統，與自箴、自訟、自詛一樣，繼承葛洪（284-363）的自敘傳統，高舉一把嚴厲的功業與道德尺度審視自我。是故，文本中時時流露出自卑、自抑、自貶、自損的筆調，營造傷病與愧悔的氣息。然而，如此低調地塑造個人於現實中挫敗，未嘗不是一種逆向操作的手法，目的在贏得讀者更高的讚譽。當讀者看到作者毫不留情地指摘自己的性格有缺陷、身體傷病殘缺、道德不盡完善，在為其蓋棺論定前，讀者至少領略到作者一個不可忽視的品質：「真誠」，自題作者努力地為讀者獻上一個「真誠」的自我以博取最終的肯定。

　　透過這樣的淨化作用，可以祛除粘黏在身上的污垢重新作人。自傳的書寫使能近能遠的「反身性」（reflexivity）發生，後設出各個不同面向的我，傳主藉此決定接受、反駁、修正或更改既有的理解以重構自我，以臻崔銑（1478-1541）所言：「心體明瑩，念慮俱泯」（〈記我〉，杜 213）。筆者以陸樹聲為個案，延伸至明人相關文本的探析，「畫像自贊」乃可視為：通過書寫活動將「觀看自我」的深層意涵導向「自我淨化」的一連串過程。

Ⅱ 樂此不疲：
金農的畫像自題*

壹、緒論

一、兩個畫像自題的典型

㈠ 內省觀照

　　明人面對自己一人多像，涉及自我認知的心理狀況頗為複雜，陸樹聲與沈周的畫像自題可視為內省觀照的典型。

　　性格耿介、不苟合於世的翰林編修陸樹聲（1509-1605），一生有多幅不同著服的畫像，陸氏撰寫像贊自題，彷彿看著另一個自己屢屢變裝表演。陸樹聲半生浮沈於宦海，歷經三朝，進退官場，畢竟終歸野逸，仰息山月，遊戲禪林。穿著公服、朝衣、冠服、野服、篷笠披戴等不同服裝公開亮相，或代表在朝尊隆，或代表在野世俗的不同身份，甚至還有懸掛於塔廟中供人禱祀的神聖性畫像。這些

*　本文旨在以貫串金農一生之畫像自題進行個案析論，大量參引年譜資料，主要以張郁明撰《金農年譜》為核心，收入《揚州八怪研究資料叢書》之《揚州八怪年譜》（同註❶⑤），頁 186-268。張郁明以此年譜為基礎另寫就《盛世畫佛－金農傳》（同註❺⑤），可與年譜相互參訂。除非涉及原文轉引之外，一般事件經歷之敘述，為免落註蕪雜，不再另行標註，特此說明。此二書於本文建構傳主一生事歷方面助益甚鉅，謹此致謝。又 Richard Vinograd: *"Boundaries of the self: Chinese portraits, 1600-1900"*（同註❼）一書關於金農自畫像的詮釋觀點對筆者極有啟發，筆者拜賜於好友楊玉君博士熱誠協助英譯，得以順利參引 Vinograd 部份觀點，於此一併致謝。

畫像有舒容、憂容、笑容、山容、病容等各類相貌呈現，彷彿是異樣多姿的人生切面。陸氏的繪像為其人生製作圖畫紀錄，而像贊自題則是作者對不同向度的內在自我，發出此起彼落的聲音：或喜悅／憂傷，或肯定／質疑，或讚嘆／懺悔，或寬慰／責難。陸樹聲有多種別號：適園逋客、九山散樵、十硯主人、道山仙史、長水漁隱、解空居士等，搭配著這些別號，陸氏亦為自己撰寫了多樣化的別傳，❶這些別傳恰好與換裝的畫像以及自我題贊三方形成互文關係，彼此映照，以進行潛在省察的對話，共同為陸樹聲廓描出一幅豐富多姿的人生圖景。關於陸樹聲的畫像自贊，筆者已經詳細闡論，敬請參閱本書第一章，於此不擬贅述。

　　吳中文人沈周（1427-1509），字啟南，號石田，晚年自號白石翁，江蘇長洲人，為著名的吳派畫家。沈周中年以後，有幾幅特別標幟個人年齡的畫像：〈五十八歲像〉、〈七十歲自壽圖〉、〈七十四歲像〉、〈八十歲像〉，每隔幾年便有一幀畫像繪出，應該都與壽日有關。沈周 40 歲時，曾為其師陳醒庵繪一幅祝壽圖：〈廬山高〉，將陳醒庵故鄉江西廬山巨幅壯觀入畫，藉以頌揚其師崇偉之人格與廣博之學問。沈周對於「壽日」似有敏銳的覺知，然而為師長頌揚祝壽與嘲謔劭勉的自壽心理完全迴異，其〈五十八歲自贊畫像〉曰：

> 有何聰明，有何才諝，儒巾兀兀，儒服楚楚。大識不過一個丁字，大讀曾無半部論語。自視之乃草木之徒，自望之將金玉乎汝。紅樹青溪，白雲孤嶼，或坐而咏，或行而歌，聲隨意發，亦不能沮。聊樂我云，自得其所。不覺其年之五十有八，忽鬢雪之如許。敢息夫好修之心，必待盡而後已也。❷

❶　陸樹聲除了〈九山散樵傳〉、〈適園逋客記〉之外，自傳文類尚有〈海上仙遇記〉、〈硯室記〉二文，前者在文中自稱「道山仙史」，後者則自稱「十硯主人」。〈海上仙遇記〉收入《適園雜著》，《陸學士雜著》，《四庫全書存目叢書》（台南：莊嚴文化事業有限公司，1995），子部 163 冊，頁 213。「長水漁隱」是陸氏〈長水日抄小引〉之署名別號，參見同上書，頁 320。〈硯室記〉參見施蟄存編《晚明二十家小品》（台北：新文豐，1977），頁 18-19。

❷　引自《耕石齋石田文鈔》卷 9，收入《石田先生集》（台北：國立中央圖書館據明萬曆陳仁錫編刊分體本影印，復自崇禎本輯詩餘、文鈔、事略各 1 卷附後。1968），第 2 冊，頁 861。

沈周對著儒巾儒服的畫中人提出學識寡陋的嘲諷，過了半百的沈周，自以為身份卑微如草木，看上去還頗有貴相如金玉，原來有樹溪雲嶼，供我坐咏行歌，精神富足，以行處無羈為樂，竟然不覺已近耳順之年，鬢白如許，勉勵修養自己。

上引贊文曰：「不覺其年之五十有八，忽髻雪之如許。」紀年畫像題詠最顯著的思維特徵在於「時間」，早在沈周 35 歲時，曾為碧天上人繪製一幅山水布景畫像，30 年後再題此圖曰：

> 三十年前寫此山，山房重看石仍頑。山翁那得長如此，當被青山笑老顏。
> 此圖距今已三十一年，余亦六十五。頭童齒齒，不復如故矣。❸

65 歲的沈周觸畫生情，再次看畫，有感而發，房石依舊，畫中的碧天山翁或已作古，唯獨畫中的青山笑對畫外老顏的我，對人與時俱變有所領悟。到了 70 歲，更感去日已多，餘生無幾，因賦〈憫日〉長詩以遣懷。❹又繪〈七十歲自壽圖〉〔圖1〕，此圖是畫家的自畫像，芭蕉樹下置一座椅老人，旁有一僮陪侍，老人面目並未細寫，撫鬚仰望天上一輪紅日，前景以意筆勾勒一帶土坡。沈周於畫上題識曰：

> 弘治丙辰，犬馬之齒，良及七十，古謂稀有之年，余年臻此。然駒隙奔忙不無旅□之惜，漚波浩蕩，開自廣之懷，援筆臨風長謠……

題文有傷時自惕之意。畫幅上端自書〈惜日歌〉，題文圖像各占畫幅一半，為明代畫家書畫並重的慣有形式。「惜日歌」曰：「日既去，日復來，來如赴，去如□，來是誰約，去是誰推，一來一去，彼自相禪。……」❺或憫日、或惜日，皆對春往秋來興歎。74 歲〈自題小像〉的贊文有更細微的辨析，文曰：

❸ 李鑄晉〈沈周早年的發展〉，收入故宮博物院編《吳門畫派研究》（北京：紫禁城出版社，1993），頁 194-196。

❹ 〈憫日歌〉引自同註❷，《耕石齋石田文鈔》卷 3。

❺ 圖文資料，參見佘城編《中國書畫・人物畫》（台北：光復書局，1987），沈周〈七十自壽圖〉。

〔圖1〕〔明〕沈周繪〈七十歲自壽圖〉（軸）
紙本，設色，尺寸不詳，台北侯或華先生藏

七十四年，我未識我。丹青一面，是否莫果。傍觀曰真，我隨可可。以真
生假，唐臨橘顆。以假即真，物化蟲蠃。真假雜揉，奚較瑣瑣。❻

一開始便對畫像提出真假之辨，74 年來的我尚無法認識自己，何況一幅丹青？
所以旁觀者說畫得像我，我則不置可否，連物理的世界都有真假雜揉的現象，何
況是畫像之於人的關係？沈周接著回到畫面上端詳自己的龍鍾老態：

❻　該詩引自同註❷，《耕石齋石田文鈔》卷 9，頁 861-862。

但感白鬚，長者半墮。顴盧隆層，頭瘦摺䯠。嗚呼老矣，歲月既顇。茂松清泉，行歌笑坐。逍遙天地，一㧑自荷。（同上）

儘管軀體已至鬚白、顴隆、頭瘦、䯠摺，仍期許自己一個山林行歌笑坐的逍遙生涯。到了〈八十歲像贊〉則慨嘆：「苟且八十年，余與死隔壁」。❼沈周的紀年畫像自題有強烈的時間意識貫注其中，畫像的觀看成為回顧個人生命歷程的一批重要印記。

誠如本書第一章所闡，明人繼承著漢晉以來畫像自贊的傳統，因繪像風氣流行，文士面對自我畫像所作的題贊意涵甚為複雜，其中涉及了視覺的遐想、觀看的距離、人生的圖景、多樣化觀照、自我對話等面向，有時不免自我頌揚一番，有時又因自我貶抑而深感愧悔。明中葉的陸樹聲有各種著服畫像，沈周有不同紀年畫像，二人的自題可視為文人內省觀照的典型。

㈡ 隱喻圖像的心靈表徵

明人除了陸樹聲與沈周的畫像自題充滿文人內省觀照的濃厚意識之外，於明清易代之際的文人畫像自題，則有迥異的表現。筆者茲以遺民畫家項聖謨（1597-1658）為例試作闡析。項聖謨，字孔彰，號易菴，又號胥山樵，浙江嘉興人，祖父項元汴乃明末江南著名的書畫鑑藏家，聖謨自幼即受家風薰陶，具有深厚的文人詩畫素養。項聖謨繪〈朱色自畫像〉〔圖2〕為一幅巨軸大畫，完成於甲申年（1644）4月，稍早，於3月19日，京師因滿清入關陷落，崇禎帝自縊，明朝覆亡。48歲的項氏在畫上沈痛題詩曰：

剩水殘山色尚朱，天昏地黑影微軀。赤心焱起塗丹膜，渴筆言輕愧畫圖。……一貌清臞色自鷺，全憑赭粉映鬚眉。……久為傷時神漸減，未經哭帝氣先垂。啼痕雖拭憂如在，日望昇平想欲癡。❽

❼ 明人繪〈沈周像軸〉，參見《藝苑掇英》第27期45頁所載。無款。圖上方則有啟南自題。轉引自 Richard Vinograd: "*Boundaries of the self: Chinese portraits, 1600-1900*", Cambridge [England]; New York, NY, USA: Cambridge University Press, 1992. Plate 5。

❽ 本詩與下段題款皆引自《悅目──中國晚期書畫》（解說篇）（台北：石頭出版社，2001），頁68-69。

〔圖2〕〔明〕項聖謨繪
〈朱色自畫像〉（軸）
紙本，朱墨設色，151.4*56.7cm
台北石頭書屋藏

山水已然變色，殘剩山河中的人物徒留微賤之軀，墨色就是那清癯黧黑的面容，勉強施用赭粉，只為了在墨容中映現鬚眉，全詩充滿絕望的啼痕。詩末小字題款曰：

> 崇禎甲申四月，聞京師三月十九日之變，悲憤成疾。既瘥，乃寫墨容，補
> 以硃畫，情見乎詩，以紀歲月。江南在野臣項聖謨，時年四十有八。

項聖謨運用隱士形象的典型圖式，有意呈遞著隱逸傳統對政治的疏離。不同的是，人物周圍的山水以丹硃繪成，成為絕奇又奪目的視覺印象。山水的造型並不特殊，顏色則充滿隱喻，❾朱色指涉明朝皇室之朱姓，亦是對家國的一片丹心，表徵畫家對朱明文化強烈的認同與記憶，墨容則暗示亡國遺民最深切的黍離悲

❾　關於隱喻思維與產生的心理原因，詳參束定芳《隱喻學研究》（上海：上海外語教育出版社，2000），頁 99-101。

恨。記錄世變的朱色山水，搶眼的色彩運用反將背景變成了訴求的焦點。承襲自元末倪瓚一河兩岸式的構圖，運用空間地理的破碎意象，深深銘刻內心的失落感。項聖謨將山水符號轉化成政治圖譜，丹朱／黯墨的色彩，一方面既將不涉世事的招隱山水變成遺民的心靈圖像，另一方面則以強烈的色感，產生震動觀者的效果，正呼應著畫家國亡色變時情緒的激越狀態，亦強化了遺民內心抉擇的力度表達，這是自覺性地利用隱喻手法再現自己的一幅自寫真。❿

清順治壬辰 9 年（1652），56 歲的項聖謨繪有〈松濤散仙圖〉〔圖 3〕，畫像部份為謝彬所繪，布景則由項聖謨自己補繪。畫中長者拂鬚踱步於松石之間，雙目炯然，有風迎面，衣帶翻飛，神態自若。突出擎天三株巨松作為畫面主體，搭松回憶明朝往事的紀實畫。3 棵松樹將 56 歲的他帶往 40 年前，松樹種下的時空仍是明朝的時空，18 歲、29 歲正是人生充滿寄望的黃金時期，松樹的栽植地猶以坡石竹木，人物仰天行吟的意象為了強化「松濤散仙」其「物我合一」的意念。畫面上看來雖然迎風舒閒，逍遙自適，然由項氏的題記可知這是一幅針對巨是朱明的泥土，栽植時間猶是朱明的紀元。這幅畫像的空間彷彿是一個夢的空間，難怪項氏題詩曰：「維松維濤夢不俗，吾將終老乎其間。盤桓盤桓亦自足，影不出山聲傳谷。」⓫繪畫空間具有一種隱祕自足的意味，既是他明亡後隱居的住所空間，也是心靈依託的空間。〈松濤散仙圖〉是另一幅充滿隱喻意味的畫像。

至於項氏另一幅〈琴泉圖〉（參見本書第一章〔圖 12〕），雖不是人物畫像，畫家卻在自題中藉著琴、泉二物以自喻。因為一生未得知音，故繪一把玄色的無絃琴，以欣慕鍾子期之高山流水。因為乾渴無茶，故繪一注泉，以讚歎陸羽（733-804）之點茶品泉。琴、泉乃項聖謨「像物以為偶」的媒介。⓬項聖謨處於亡國悲

❿ 原畫參見《悅目——中國晚期書畫》，同註❽，「圖版篇」，頁 172。此畫在項氏身後藏於嘉興項氏祠堂，1920 年歸吳興蔣穀氏孫密韻樓，1949 年後隨蔣家轉入台灣，現為台北石頭書屋主人珍藏。本圖的圖像解說及流傳過程，詳參上書「解說篇」，蔡宜璇〈朱色自畫像圖軸〉解說，頁 70。

⓫ 題記與引詩見於〈松濤散仙圖〉畫幅之中。詳參楊新編《項聖謨精品集》（北京：人民美術出版社，1999），第 19 幅圖。

⓬ 項氏自題全文引錄自〈琴泉圖〉畫幅，參見同上註，《項聖謨精品集》，第 38 幅圖。

〔圖3〕〔明〕謝彬繪、項聖謨補圖〈松濤散仙圖〉（軸）

絹本，水墨，39*40cm，吉林省博物館藏

慟中，自覺卑微而渺小，他的 3 幅畫像透過朱墨色彩與松、琴、泉等物象的隱喻
處理，回應時代的鉅變與心靈的滄桑。

二、本文的論題：金農出場

　　畫像自題乃自我觀看與凝想的產物，有一個觀看主體「畫外我」，與一個被
觀看的對象「畫中我」，進行畫像裡外的詰問。面對畫上的「昔我」，自我省察

的聲音自心底不絕如縷地湧出，是志得意滿？或是懺悔自傷？就視覺上的遊歷而言，同一個「我」的陸樹聲（1509-1605），若換上不同的朝野裝扮，將產生異樣化的觀想。以沈周（1427-1509）為例的紀年圖像，體貌今昔之別帶來了光陰如梭的感觸，更標幟了時間斷片的意義。若適逢家國鉅變，有像項聖謨（1597-1658）一樣將畫像隱喻化處理以作為心靈的表徵。及至太平盛世的康熙朝，則有充滿社交意義與自薦功能的〈楓江漁父圖〉、〈迦陵填詞圖〉等名士寫照，引來眾家題詠，集體開闢一個公共的文本空間。❸

　　活躍於康熙、雍正、乾隆時期的金農（1687-1763），為「揚州八怪」書畫名家之一，留下了許多風格鮮明的書畫作品。60 歲左右定居揚州後主要居住在寺廟，寺內日日畫竹，創作甚多。70 歲移居西方寺，73 歲又移往新城三祝庵。晚年弟子有羅聘（1733-1799）、項均、陳彭、楊爵諸人。除了好友高翔（1688-1755）〈冬心先生四十七歲小像〉之外，羅聘也為老師繪有兩幅畫像。由紀錄上看，金農一生至少畫了包括：〈四十三歲小像〉、〈壽道士小像〉、〈百二硯田富翁小像〉、〈面壁圖〉，〈枯梅菴主獨立圖〉……等 9 幅自畫像，其中 7 幅畫像都集中在 72 歲以後。金農在晚年極富熱情地為自己留下許多自畫像，❹正符合知友丁敬（1695-1765）對他中年的觀察，贈以篆印一枚：「樂此不疲」。❺值得玩味的是，金農每幅自畫像均在題記中預設了贈畫對象、作畫動機與目的，贈畫對象包括：知友鄭板橋（1693-1765）、丁敬，弟子羅聘、項均，高僧龍興寺蒲長老、松開士，市井人士朱二亭、鄉里塾師吳處士，以及四方的寡諧者。

　　一生未任官職又命運坎坷的書畫家金農，以對照性的角度而言，酷愛繪自畫像的他，大量的畫像自題，似乎並不類明中葉翰林文官陸樹聲與書香之家沈周的

❸　康熙時期國士畫像動輒題詠數十人，可謂盛況空前，例如徐釚〈楓江漁父圖〉、陳維崧〈迦陵填詞圖〉、顧貞觀〈側帽投壺圖〉……等，引發眾多文士競相題詠，成為清代時期鮮明的流行文化。關於〈楓江漁父圖〉、〈迦陵填詞圖〉的題詠探討，詳參本書以下篇章。

❹　金農生前已編定《冬心自寫真題記》，共有 9 則題記，參見《明清人題跋》（台北：世界書局，1988 年）下，頁 77-82。

❺　金農的篆刻家好友丁敬於雍正 10 年壬子（1732）秋 7 月，為 46 歲的金農刻了一枚印：「樂此不疲」。參見《七家印跋》，轉引自張郁明撰《金農年譜》，收入《揚州八怪研究資料叢書》之《揚州八怪年譜》（南京：江蘇美術出版社，1990）上冊，頁 210。

內省觀照典型。另外，即使不免運用隱喻原理，金農的自畫像仍與易代之際項聖謨藉圖像物色以隱喻悲慟心靈的表徵意向有所差異。雖處於康雍乾時期的太平氛圍裡，然而國初大老逐漸在北京凝聚的江南文士圈，金農因時代落差與卑微身分而未能與聞，故其眾多畫像亦不似名士畫像動輒有龐大的題詠隊伍。金農寓居並活躍於經濟繁榮、鹽業發達的揚州，個人出身、社會境遇、時代背景均與前述典例有所不同，他繪像與自題何以到老猶然「樂此不疲」？筆者本文將以金農的畫像自題為研究個案，期能為金農、人際交遊圈及其所處的清代文化進行適切的詮釋。

貳、兩幅早期的金農畫像

一、第一幅自畫像

雍正 7 年己酉（1729）春天，43 歲的金農南歸，於 3 月 22 日即其生日當天繪製〈四十三歲小像〉，為自己的生涯留下一個紀錄。旋又作澤州之行，游晉祠、太原、平定，在娘子關前意外墮馬。可惜這幅小像並未留下畫蹟，金農於 47 歲開雕的《冬心先生集》亦未收錄此像相關的題詠。筆者以下先略述其生平簡歷。

金農字壽門，一字司農，生於浙江仁和（今杭州）錢塘江上，清康熙 26 年丁卯（1687）生，乾隆 28 年癸未（1763）卒，享年 77 歲。17 歲時，曾寫下憑弔林逋墓的詩作，為詩壇前輩所見重。20 歲時，訪《明史》編者之一毛西河（1623-1718）於蕭山，時已 91 歲的毛氏見了金農游覽會稽的九言詩，當眾盛讚曰：「睹此郎君紫毫一管，能不顛狂耶？」21 歲，赴吳門（蘇州）拜欽命皇八子允祀之師、當時丁憂在家授館的著名學者與教育家何義門（1661-1722）為師，於何宅見識了許多金石碑版及圖軸，亦拜會了詩壇前輩朱彝尊（1629-1708）等名人，得到指點。30 歲時，金農因患瘧疾，貧病交迫，取名「冬心」，并說「早衰吾欲稱老夫」。32 歲時，與友人在江浙漫遊，來往於揚州、真州、長興之間。因人地生疏，金在揚州有時乞食僧舍，有時「閉門自饊」，幸而此時鹽業興旺，流寓揚州之文士甚多，於此廣交文友，結識了馬曰琯（1688-1755）兄弟，經常與文友宴

集於馬氏兄弟之小玲瓏山館。曾拜訪當時頗有詩名的謝遵王、余葭白等人，得到他們對詩作的評點，並與同時期書畫家汪士慎（1686-1759）、高翔（1688-1755）等人，以詩文書畫相交。濃郁的文化氛圍，促使他決意終老於此。

金農有讀萬卷書、行萬里路之志，37 歲始開始遠遊，足跡遍及半個中國，赴萊東，經臨淄，抵京師，借鑒賞書畫、金石、文物等機會，遍訪名流。在京歷時半年有餘，後旅資匱乏，賣去所攜硯石，方得南返。離京後，客居山西澤州藏書豐富的陳壯履處，一住 3 載，❶在陳宅少不了鑒別、整理、抄校古籍之勞。暇時登王屋、中條諸山，留有詩作。

由以上的簡歷看來，金農在 43 歲生日為自己繪下小像，一方面是自壽，另一方面也為積極拓展人生的自己留下一個註記。有趣的是，到了 48 歲，金農寫下〈自題四十三歲小像〉3 首詩，被弟子羅聘輯入其所編《冬心先生續集》，詩曰：

> 五載重逢身外身，二三千里路沙塵。天涯豈少爭相識，娘子關前墮馬人。
> 柴車已毀幔全無，煙櫂霜篷計不孤。拋卻殘書一竿去，有鱸魚處釣江湖。
> 風情頓減鬢絲添，越角吳根屬阿誰。杯底青山波上宅，年年秋雨夢來時。
>
> （此詩另作：燭油燈影話飄零，往事無情隔杳冥。杯底青山波上宅，每年秋雨夢中聽。）❶

第一首詩回首 10 數年來兩三千里路的壯遊生涯，由詩意可知，廣結人緣的他，猶然提起 5 年前那次意外。金農 44 歲時，曾在自書的《王秀》隸書冊戳有「娘子關前墮馬」引首印，可見得這次的意外令他印象極深刻。第 2 首表達了倦遊歸家的心情，「拋卻殘書一竿去，有鱸魚處釣江湖」2 句，似乎透露著倦遊的原因可能不只是生理上的疲憊而已，似乎也隱約預見了自己未來的仕途挫蹇。5 年下

❶ 陳父為文淵閣大學士，病歿於任上。陳壯履本人早年中進士，後因故罷歸。陳家典籍如海，收藏豐富，壯履十分器重金，自稱「詩弟子」，使金有知遇之恩。關於陳壯履幼安自稱詩弟子之說法，翁方綱對此頗有微詞，以為是陳幼安失言，金農自詡之故。詳參同註❶，《金農年譜》，頁 203-204。

❶ 引自《冬心先生續集》，收入顧廷龍主編《續修四庫全書》（上海：上海古籍出版社，1995）集部，別集，總 1424 冊，上卷，頁 575。

來，如今風情已減，鬢絲二色，秋雨夜裡，看著杯底想著錢塘江上的青山住宅。

金農的心境是否有所轉變？題詩的前一年，雍正 11 年（1733）秋，47 歲的金農編輯《冬心先生集》完成，于廣陵般若庵開雕，〈自序〉云：

> 予賦性幽夐，少耽索居味道之樂。有田幾稜，屋數區，在錢塘江上。中為書堂，面江背山，江之外又山無窮，若沃洲、天姥、雲門、洛思諸峰嶺，群欲褰裳涉波，暱就予者。于是目厭煙霏，耳飽瀾浪。意若有得，時取古人經籍文辭研披，不聞昕夕，會心而吟，紙墨遂多，然猶不自慊。近交里閈二三能言之士，大抵多與予同其好，林壑閒儔僧隱流缽簞瓢笠之往還……。乃鄙意所好，常在玉溪、天隨之間……，然寧必規玉溪而範天隨哉？予之詩不玉溪、不天隨，即玉溪、即天隨耳。❶

金農憶想家鄉山水與知交友誼為他帶來豐沛的文學資糧，並對自己上擬唐代李商隱（812-858，號玉谿生）、陸龜蒙（?-881，號天隨）的詩藝感到自豪，文中一一細數自己長年汗漫遍遊給予詩藝的助長。此年不僅《冬心先生集》刊印，另一部《冬心齋硯銘》亦同時開雕。硯銘自序中還說明他有金石文字之癖，購石乃節衣縮食所得，銘文自成一家，不讓古人。這兩部著作之出版，乃金農一生文藝創作的里程碑。《冬心先生集》序文話鋒一轉，續曰：

> ……孤露以後，舊業隨廢，欲求天隨子松江通潮之田、小雞山之樵薪已不可得，旅食益困。念玉溪生有打鐘掃地為清涼山行者誓願，因亦誓願五十之年便衣袀入林，得句呈佛，以送餘生。遂發憤將舊稿刪削編□，都為四卷，寫一淨本，付之鏤木家。……冬心先生者，予丙申病痁江上，寒宵懷人，不寐申旦，遂取崔國輔「寂寥抱冬心」之語以自號，今以氏其集云。
> （續上）

金農 28 歲壯年父母雙亡之後，遠離家鄉的他不再能耕作樵薪，對於遠遊旅食的

❶ 序文引自《金冬心先生詩集》（原刻書名為《冬心先生集》）（台北：文海出版社，未注出版年），收入沈雲龍主編《近代中國史料叢刊續編第 98 輯》，卷前。

生活似乎感到倦怠，心境亦顯寂寥，頗欲尋求打鐘掃地以安身立命的宗教隱遁生活。47 歲的他，已想好自己中年以後的生涯路：「因亦誓願五十之年便衣裓入林，得句呈佛，以送餘生。」

50 歲以前的金農，以詩名見重於長輩，讀萬卷書，行萬里路，廣結人緣，銳進京師，遍訪名流，金農仍循著一般傳統進身之階努力尋找出路。因此，〈四十三歲小像〉恰好是這個追尋旅程的中途站，選在北遊南歸之時而畫，可視為前半生生涯的註解。這篇自序恰好為次年〈題四十三歲小像〉所謂「拋卻殘書一竿去，有鱸魚處釣江湖」，「杯底青山波上宅，年年秋雨夢來時」的心境作了前導。

二、高翔繪〈冬心先生四十七歲小像〉

金農另有一幅畫像，是揚州八怪之一的好友高翔（1688-1755）所繪。❶雍正11 年（1733）《冬心先生集》甫編成，卷首有高翔繪金農〈四十七歲小像〉〔圖4〕❷，為了刻版置於文集之首，高翔僅繪金農半身，高額薙髮長髯，左手自袍袖中伸出撫鬚，以簡筆勾勒這位好友平日流露出來的意興風發。對頁有蒲州劉仲益仿金農的「漆書體」❸題贊，詞曰：

> 堯之外臣漢逸民，著簪韋帶不諱貧。疏髯高顙全天真，半生舟楫蹄與輪，詩名到處傳千春。

❶ 金農有〈江上歲暮雜詩四首〉之 3，乃懷好友高翔之作。詩末有小字注曰：「題廣陵高翔送予還錢塘山水軸子」，二人僅差一歲，於揚州相識，擁有長期的詩畫之誼。參見《冬心先生集》，同註❸，卷 1，頁 14b。

❷ 此圖與下引題贊皆見《冬心先生集》，同註❸，扉頁。

❸ 金農工隸書，早期與晚期不同。乾隆以前，作品以未截軟毫作書，裹鋒運筆，渾厚圓活。金農取法于《國山碑》、《天發神讖碑》以後，截取毫端作大字，字法奇古，一改沈穩流利的風格，筆畫粗細懸殊，構成體勢極不穩定，有雄奇恣肆的氣概，稱為「漆書」，充滿金石氣。金農書法取法於碑，和當時流行取法於帖的風氣，有一種不同流俗的變化。關於金農的漆書風格，參見丁家桐著《揚州八怪》（蘇州：蘇州大學出版，2005）〈如來最小弟：金農〉，頁 187-192。

〔圖4〕〔清〕高翔繪〈冬心先生四十七歲小像〉／劉仲益題贊（版畫）
雍正11年廣陵般若庵刊刻《金冬心先生詩集》卷前

在這位時時斷炊的貧士劉仲益眼中，❷生活著簪葦帶，半生蹄輪清苦浪跡的金
農，因為詩譽卓著，使其如外臣逸民的疏髯高顙外貌，帶著高古天真的氣質。這
位處士用金農的字體頌贊其像，藉以表達對金農的尊崇。

《冬心先生集》卷首，先是高翔繪〈冬心先生四十七歲小像〉，接著是劉仲
益的像贊，再來是金農的〈自序〉，此三者正是金農以「文集」正式面世的一個
特殊安排。若前二者對其人物風範與詩歌造詣的頌贊為金農所誠心接受，那麼自
序中所預告的：50歲退隱學佛的說法，就顯得有些矯作。恰在此年（雍正11年，

❷　金農有〈蒲州劉高士仲益隱居不仕，時時斷炊，作詩慰之二首〉一詩，參見同註❶，《冬心先
生集》卷3，頁9b。

1734），清廷舉辦博學鴻詞科，詔令全國薦士。❷文名日隆的金農，難道沒有任何野心嗎？或許〈自序〉傳達的正是一種以退為進的宣說而已。

三、人生的新里程碑

金農博學，文名日著，益為識者所關切。雍正 13 年乙卯（1735），金農 49 歲，當時吳興知縣裘魯青（思芹）向節鉞大夫帥念祖推薦金農應博學鴻詞科，金農卻修一封〈上學使帥公書〉，表示「進退為難」，謝卻徵薦。自陳「徒以早歲貧辛，衣膳奔走，兩載堯都，三載王屋，僵個闕里，留滯周南、漢陽，耽玩晴川、揚子。則相親佛火，漸臻五十之期，將抱無聞之恥。今者淮陽倦游，江干息影，舊友猥列之薦章。……」❷仍沿續兩年前的退離心境，將 50 歲當作人生一個重要的分水嶺。是年逢雍正駕崩，又因薦者寥寥，博學鴻詞科中輟。

第 2 年，乾隆即位元年丙辰（1736）又開博學鴻詞科。年屆 50 的金農，又獲歸安令裘魯青再薦於節鉞大夫，這一次終於接受。金農於 8 月至京師，住櫻桃斜街，準備應試鴻博。在京與刑部尚書張照（1691-1745）、翰林編修徐直亮、張華南相見如故，過從甚密，可惜結果並不理想，同試的厲鶚（1692-1753）與他二人先後落第南歸。金農作了一首詩，詩題曰：「乾隆元年八月，余游京師，十月驅車出國門，之曲阜縣，展謁孔廟之中，古柏皆舊時熟識者，徘徊久之，作長歌一首」，詩云：

八月飛雪遊帝京，栖栖苦面誰相傾。獻書嬾上公與卿，中朝漸已忘姓名。
十月堅冰返堠程，得行便行無阻行。小車一輛喧四更，北風恥作鵾旦鳴。
人不送迎山送迎，綿之亙之殊多情。冷光寒翠眉際生……。❷

❷ 清廷開設「博學鴻詞科」始於康熙 18 年，被譽為「得人至多」的文化懷柔政策之一，雍正皇帝沿續康熙，擬開科考，不料薦者寥寥，且逢皇帝駕崩，故科考未成。直至乾隆元年，始再開此科。關於「博學鴻詞科」開科的相關詔諭，請參考本書第四章，〈一則文化扮裝之謎：徐釚〈楓江漁父圖〉題詠〉，文中有詳細引證。

❷ 該封書信轉引自同註❶，《金農年譜》，頁218。

❷ 本詩收入《冬心先生續集》，同註❶，卷上，頁580。

是年，金農流寓揚州，從此，決意以書畫金石謀生，無意仕進之路。此際有一封信札說道：

> 弟春來心緒種種不佳，兼接天津遠信，小女產亡，老妻決意南還。旬日之內措設四、五十金，頗難應手。里中諸同好各有所助，助亦弗辭。尊處屢蒙贈遺，此事此時，何敢妄希垂念，再言借貸。今以拙書瘦筆小屏十二幅，髹漆小燈一對，書論畫詩二十四首奉寄。聊博數金，作遺人舟楫之費。想古道足下，斷不靳惜些須筆墨之酬也。❷❻

信中說明種種現況的窘迫，尤其薦學未舉的事實如鐵一般冷酷，金農在上引詩中所言「八月飛雪」、「十月堅冰」，必定是真切的感受了。50 歲正是其人生的新里程碑，儘管博學鴻詞科的薦舉不順，卻開啟人生另一扇窗扉。

中年以後的金農在揚州廣結文友獻藝以累積名聲，像「馬曰琯、曰璐兄弟招同王岐、余元甲、汪塏、厲鶚、閔華、汪沆、陳皋集小玲瓏山館」❷❼這樣的文會不知凡幾。金農在揚州交遊廣闊，交遊對象包括：揚州鹽商馬曰琯（1688-1755）、曰璐兄弟，❷❽揚州兩淮鹽運使盧見曾（1688-?），❷❾自青年時代就結識的

❷❻ 轉引自《金農年譜》，同註❶❺，頁 221。據張氏判讀，此札選自《明清畫苑尺牘》，應金農 50 至 60 歲之間事。

❷❼ 此詩見《冬心先生集》，同註❶❽，卷 4，頁 9a。

❷❽ 馬曰琯，比金農小 1 歲，字嶰谷，號秋玉，安徽祁門人。馬曰璐為琯之弟，二人在揚以鹽為業，家資鉅萬，以詩會友名聞東南。家居東關街，號「南齋書屋」，宅園名「小玲瓏山館」，有看山樓、叢書樓、七峰草堂、梅寮諸勝。藏書冠甲東南，設有邗上吟社，定期宴會詩客，是「揚州八怪」聯絡中心，著有《沙河逸老集》。簡歷參見同註❶❺，《金農年譜》，頁 192。

❷❾ 盧見曾，亦較金農小一歲，字抱孫，號雅雨，山東德州人。工詩文，性度高廓，不拘小節，形貌矮瘦，時人謂之「盧矮子」。曾坐事發配新疆，乾隆元年出任兩淮鹽運使。乾隆乙亥（1755，金農 68 歲）、丁酉（1757，金農 70 歲）曾兩次修禊紅橋，大會天下文人，造就揚州於乾隆時代的文化鼎盛局面。和者達七千人，編成詩集達 300 多卷，其時「揚州八怪」諸如金農、鄭板橋、李鱓、汪士慎等都參加了修禊。這段時間是八怪以書畫匯集揚州的鼎盛代。揚州畫派的形成和發展雖和揚州的商業繁盛有關，亦不可低估盧雅雨這樣有權有勢兼具地方官與開明學士風度之推波助瀾作用。盧氏有《雅雨堂詩文集》4 卷存世。以上簡歷詳參同註❶❺，《金農年譜》，頁 192。該年譜中記載金農多次獲盧雅雨屬繪之圖。

朋友，除了後來成為篆刻名家的丁敬（1695-1765）、❸以詩魔著稱的詩人厲鶚（1692-1753）❸之外，餘如學者杭世駿（1696-1773）、方庶生、擔任長興縣知縣而人稱詩癖的鮑西岡等皆是。鮑還曾出資為金刻印第一本詩集：《景申集》，晚年還有忘年之交袁枚（1716-1798）❸……等。50 歲至 64 歲間，金農往返於揚州、杭州之間，間游鄂、贛、閩、浙諸地，詩書畫藝日漸精妙。金農 60 歲作詩，題曰：「乾隆十一年三月廿有二日，乃余六十犬馬之辰，觸情感事，雜書四首，非所以自壽也。」詩共 4 首，曰：

> 清江三月好風多，自唱年年銅斗歌。莫哂求官我無分，金襴不換一漁蓑。
> 白傳無兒詩更達，蕭郎舍宅計非差。春來笑說親書卷，賣與先生掃落花。
> 潞河渺渺隔天涯，記得卿言亦復佳。此日荒園失料理，誰收竹粉拾松釵。
> （老妻時尚在天津女家）
> 快活平頭六十人，老夫見道長精神。從今造酒營生壙，先對青山醉百巡。❸

10 年來，金農始終記得博學鴻詞科落第之事，雖夾雜著一絲不甘與懊悔，仍以「金襴不換一漁蓑」的瀟洒人生態度面對。有詩可作，有書可說，卻自我調侃。老妻不在身邊誠然遺憾，60 歲的自己就由道的追求中尋求精神快活。好朋友汪士慎（1686-1759）作〈冬心六十初度〉賀寄之：

❸　丁敬（1695-1765），字敬身，號鈍丁，龍泓山人。與金農同里，交誼最深，比金農小 8 歲，交誼最深，與金農、杭世駿被稱為浙西三高士。丁敬一生布衣，靠釀酒為生，好金石書法，作詩造語奇崛，最工長篇。工書畫，尤精刻印，上承秦漢，兼采六朝，旁涉宋元，于時尚飛鴻堂一流之外，自樹一幟，開創「浙派」，為「西泠八家」之鼻祖。然性格孤傲，從不輕易為人寫字刻字。據稱有人花十兩白銀，僅能買到他刻一個字。丁敬的簡傳，參見同註❺，《金農年譜》，頁 193。

❸　厲鶚，字太鴻，號樊榭，為金農契友。康熙庚子舉人。薦博學鴻詞科未遂，寓揚州南街書屋主館，同時和汪士慎等人組馬氏刊上吟社。精於文史、詩詞，延譽江左。蔡朗余云：金徵君之詩詞，金冬心之書畫，鄉里齊名，人稱「聱金瘦厲」。厲鶚觀金農書法，見其喜用倒薤書筆。參見同註❺，頁 196。

❸　袁枚小金農 30 歲，年 40 告歸，適與晚年的金農友善，《隨園詩話》、《小倉山房詩文集》多載有金農軼事。

❸　本詩引自《冬心先生續集》「補遺」，同註❼，頁 589。

詩入雙眼空遙遙，長歌短歌天上韶。不是仙人不可招，猩紅袍映春山嬌。

西子湖中過六十，碧桃花里虬髯立。玉壺貯酒盍朋簪，明珠探盡驪龍泣。❸❹

好友以詩歌非凡的成就為金農作「詩人」身份的定義與推崇。64 歲（1750）後的
金農，基本上已定居揚州。

參、金農寄贈的自畫像系列

一、「自爲寫真」——寄鄭板橋

乾隆 18 年癸酉（1753）春，鄭板橋在山東以請賑忤大吏罷官。67 歲的金農自
寫小像寄贈，題記云：

> 十年前，臥疾江鄉，吾友鄭進士板橋宰濰縣，聞予捐世，服緦麻設位而
> 哭。沈上舍房仲，道赴東萊，乃云：冬心先生雖攖二豎，至今無恙也。板
> 橋始破涕改容，千里致書慰問。予感其生死不渝，賦詩報謝之。近板橋解
> 組，予復出遊，嘗相見廣陵僧廬。予仿昔人自為寫真寄板橋。板橋擅墨
> 竹，絕似文涓州，乞畫一枝，洗我滿面塵土可乎？❸❺

同為揚州八怪之一的鄭板橋（1693-1765），曾誤聞金農棄世服緦麻設靈位而哭
之，後知誤傳，始破涕改容，致書慰問。10 年後，板橋因故解職，二人曾於揚
州僧廬相見，金農自為寫真寄之，可惜畫像已不復存在。金農透過畫像彷彿將自
己送到了好友面前，親自慰問並乞畫墨竹，題記標誌著這段生死不渝、相互扶持
的友誼，並側記二人脫俗的行徑。

二、「自寫小像」——贈項均

乾隆 23 年戊寅（1758），金農 72 歲，收項均為詩弟子，并作自寫小像贈

❸❹　轉引自同註❶❺，《金農年譜》，頁 229。

❸❺　參見同註❶❹，《冬心自寫真題記》，頁 80，第 6 則。

之。題記云：

> 項生均，初以為友，嘗相見於花前酒邊也。一日將詩代贄，執弟子禮遊吾
> 門，乃拜請曰：願先生導且教之。其為詩簡秀清妙，狀其長身如鶴之癯，
> 而高出一頭也。近學予畫梅，梅格戌削中有古意，有時為予作暗香疏影之
> 態，以應四方求索者。雖鑑別若勾處士亦不復辨識非予之殘煤禿管也。嗟
> 呼！前年得羅生聘，今年又得項生，共結詩畫之緣也。衰瞶放廢，竊有樂
> 焉。世間富貴利達，何暇問哉？因自寫小像付之，要使其知予冷癖之吟，
> 寒葩之寄，是業之所傳得其人矣。㊱

這幅畫像亦不復獲尋。文中提及一位優秀的畫梅專家項均，梅格有古意，甚至代
其捉筆畫暗香疏影以應索求，連鑑別家亦不能辨識。金農沾沾自喜地介紹這位由
朋友轉為弟子的項均出場，詩藝、畫藝、形貌均有特殊之處，充分展現了得英才
而教之樂。金農自寫小像饋贈高徒的意義遠大於畫像本身，人物畫像在這則題記
中淪為配角，畫梅的話題反躍昇為主角，成為聯結金農與項均二者關係的媒介。
再由這則題記的口吻來看，金農預設的讀者似乎並非項均，項均反而成了一個被
談論的第三者，金農寫這則題記，顯然期待著更多的讀者。自畫像以及題跋的完
成，與其說是金農要公開介紹晚年最後所收的高足項均，�37 不如說金農讚揚愛徒
畫藝藉以自高的成份更濃，「冷癖之吟、寒葩之寄」是金農晚年衰瞶放廢以寄託
人品的畫梅風格，他很欣慰如今已有傳人。

三、「自圖形貌」——寄朱二亭

次年，73 歲的金農作自寫真并系以長題寄朱二亭，題文曰：

㊱ 參見同註⑭，《冬心自寫真題記》，頁 81，第 8 則。文中「……嗟呼！前年得羅生
聘，……」，「羅」字上脫一「得」字，據光緒潘介繁本改之。

㊲ 據張郁明考，金農一生所收弟子大約有枝枝鳳、孫松、楊爵、裴鏞（裴魯青之子）、陳彭、羅
聘、項均等，項均是最晚入門弟子。項均，生卒年不詳，畫史無傳，僅從冬心題畫及羅聘詩文
中可知。揚州人，字貢夫，年略小于羅聘。參見同註⑮，《金農年譜》，頁 231、249-251。

宋白玉蟾善畫梅，予嘗用其法作橫斜瘦枝。玉蟾自寫真，予亦自圖形貌，不求同其同而相契合於同也。❸

這則題文首先觸及一個重點，金農說明自寫真畫藝的由來，延續著小像題贈項均的畫梅主題，金農在此揭示了「冷藏寒葩」的畫梅風格其來有自，白玉蟾是金農晚年極喜愛的一位宋代畫家，對其畫藝與人品的讚賞，可由另一則題〈寒葩凍萼圖〉得知：

宋白玉蟾善畫梅，梅枝戌戌，几類荊棘，著花甚繁，寒葩凍萼，不知有世上人。玉蟾本姓葛，名長庚，棄家游海上，號海瓊仙子，又號蟾庵、武夷散人、神霄散吏、紫清真人，殆乎仙者也。昔年曾見其小幅題詩亦清絕，今想像為之，頗多合處。予初號冬心先生、又號稽留山民、曲江外史、昔邪居士、龍梭仙客、百二硯田富翁、心出家庵粥飯僧，可謂遙遙相接于千載矣。惜予客游無定日，在塵埃中羽衣一領，何時遂沖舉也。❸

金農在宋代找到了白玉蟾這個理想的典型，白氏不僅畫梅清絕脫塵，即連行徑與名號亦充滿仙氣，金農兩方面皆欲步趨這位仙家人物。73 歲的他自嘆仍陷在濁重的塵埃中，再一步始可羽化登仙。那麼，學習這位神仙人物自我寫真，也是一種理想身份的象徵。畫像題文續曰：

寫畢以寄朱君二亭，朱二亭居江都市上，日坐肆中與魚鹽屠沽雜處，雖劇忙必手一冊書也。深夜閉門，三更燈火，猶琅琅誦讀之聲不輟。予目之南濠都少卿，平素與予往返最密，禮敬弗倦。今攜余小像，懸之別舍，知非漠然視我也。其地喧呧苓通，穢雜又何礙哉？❹

金農說明這幅寫真畫像的目的，為了贈送給一位市井營生的朋友朱二亭。朱二亭白日身處市肆，夜晚卻能誦書不輟，這位往來密切的後輩禮敬金農，竟將這幅小

❸　參見同註❶，《冬心自寫真題記》，頁 78，第 3 則。

❸　此圖為金農 75 歲時所繪，題記轉引自同註❶，《金農年譜》，頁 259。

❹　參見同註❶，《冬心自寫真題記》，頁 78，第 3 則。

像懸掛於屋舍中，當成偶像來崇拜。金農學習白玉蟾所繪的這幅自畫像，與前一則題跋一樣，朱二亭也不是這則題跋的唯一預設讀者，金農這幅自畫像藉著題記展現新氣息。究竟畫面是否仙氣滿溢，足以抵擋朱二亭市井喧咷荸通的穢氣實不可知，然這幅畫像的寄贈對象已經跨出了金農所屬的文人圈，畫像與題詠向來是文人小眾傳播的這道藩籬也被金農所突破，他先將市井人物的文化氣質拉高，用書卷氣脫去朱二亭魚鹽屠沽之氣，雖然仍需一道仙氣的防護，他仍慷慨地展現了個人不避溷濁穢雜、走向市井的胸襟。

四、〈昔邪居士半身像〉——寄龍興寺蒲長老

　　金農又一幅自畫像〈昔邪居士半身像〉，贈送龍興寺蒲長老，如同寄贈給朱二亭的題記一樣，金農也交待了畫藝的由來·

> 宋蜀僧元靄，以傳神受知於太宗，一時輦下王公大夫爭求其筆。太宗嘗曰：可能自寫形貌乎？元靄遂寫沙門側面小影，上嘉獎之。河東柳開為之贊。予亦自寫〈昔邪居士半身像〉，但不能效阿師看人顏色，弄粉墨耳。❹

金農在畫史中不斷摸索自寫真的技法，繼白玉蟾之後，他又在宋代蒐尋到蜀僧元靄側面繪像的技法作為效習的模範，還不忘自我調侃未能如元靄般與皇帝結緣。由於畫蹟未傳，不知金農這幅〈昔邪居士半身像〉之「半身」是否即「側面」？然由題記得知畫家確實具有畫風創新的意圖。題文續曰：

> 圖畢以寄龍興寺蒲長老，長老春秋八十八矣。神明勿衰，聞齒重生髮轉黑，舉如嬰兒，真難足山前古尊宿也。予今年七十有三，尚客廣陵未歸，為僧之願未償，寄示此軸者，要道眼觀我骨相，是佛家子弟乎？禪林野狐乎？不覺掀髯失笑！（續上）

❹　參見同註❹，《冬心自寫真題記》，頁79，第3則。

這幅畫像是要寄給一位他曾經拜訪且令人尊敬的宗教人士——龍興寺蒲長老。❷
不同於前兩幅畫金農面對的是年輕人，在此似乎特別著意於年紀，88 歲的古尊
宿與 73 歲的自己形成一種對比，這種對比不僅是年紀上的對照而已。88 歲的蒲
長老，神明勿衰、齒重生、髮轉黑、舉如嬰兒。自己卻體弱多病、作客他鄉、為
僧之願未償。金農這幅畫像成為一個自我檢驗的場合，47 歲就已立下 50 歲向佛
為僧的心願，到今天依然未能實現。因此，金農在這幅畫像及題記上，並不掩飾
自我人生的挫敗感，又欲以發自真誠的懺悔心來贏得蒲長老的肯定：「要道眼觀
我骨相，是佛家子弟乎？禪林野狐乎？」再者，又為自己如此自誇（以創新的畫像
示人）又自謙（嘲笑自己一事無成）的題記，掀髯露出解嘲的笑聲。金農這幅自畫像
既投射個人理想於畫像所預設的主要觀眾蒲長老身上，同時還藉著自誇／自謙的
遊戲心態以淡化弭平人生的失意與挫折。

五、〈百二硯田富翁小像〉——寄吳處士

另一幅自畫像〈百二硯田富翁小像〉，題文中金農引以自豪的是自己靠著家
傳一只硯，筆耘墨耨以遊食四方。早在金農 47 歲時已刻印了一部《冬心齋硯
銘》，其序云：

> 予平昔無他嗜好，惟與硯為侶，貧不能致，必致損衣縮食以迎來之，自謂
> 合乎歲寒不渝之盟焉。石材之良楉美惡，亦頗具識辨，若親德人而遠薄夫
> 也。稍收一二佳品，得良匠刊斫精古。居北之身，日習其事，銘因此作。
> 亦陶貞白山中白雲，聊自怡耳。……硯石類銘，成輒以八分書之。❸

金農是否真擁有百二只硯不可知，然其 47 歲已能為硯銘集冊刻印，顯見其收藏
佳硯的習慣開始得很早。金農的家僕中有一位琢硯高手朱龍，據全祖望所言：

❷　金農曾經拜訪龍興寺，作有一詩〈過龍興寺，寺僧設伊蒲之供，因而止宿弇山，山中對月聽泉
　　即事有作〉。引自《冬心先生三體詩》，收入《百部叢書集成》（台北：藝文印書館，出版年
　　次不一）第 3 編《小石山房叢書》，第 3 函，頁 1b。
❸　轉引自同註❶，《金農年譜》，頁 214。

壽門所得蒼頭皆多藝，其一善攻硯，所規橅甚高雅。壽門每得佳石，輒令治之，顧非飲之酒數斗不肯下手，即強而可之，亦必不工。壽門不善飲，以蒼頭故，時酤酒。硯成，壽門以分成銘其銘，古氣盎然，蒼頭浮白觀之。❹

可見得金農蓄硯、琢硯、銘硯的名聲不脛而走。乾隆 13 年（1748），蔣仁為 62 歲的金農治「百二硯田富翁」一印，印跋曰：「冬心先生素有印癖，見佳石，不斬重值，收藏至富，可賞鑑者一百二方，屬鑴小印以志一時之興。」❺看來，金農為百二硯的擁有者，恐非虛言。然而金農將「百二硯」主人與「富翁」身份二者等同於己身，未免是一種好強的說法。

金農的經濟狀況一直拮据，30 餘歲遠遊時，為解決生計問題，邀一批亦友亦僕的隨從同行，如琢硯的朱龍、結烏絲闌并養鳥的張喜子、能操琴曲的莊閨郎、能唱新樂府的蔡春解、工抄善寫的鄭小邑兒等，❻輪番賣藝，以此營生。據張郁明所考，日本高島氏槐安居藏有《金冬心十七札》，泰半是寫給在揚州經營紙墨的方輔，方氏字密庵，安徽歙縣人，書法工蘇米，擅隸書，二人過從甚密。信札中對於金農的經濟狀況頗有觸及，如「暫向尊處，借糧五金，不出十日便送還。」（第一札）「頃示手墨，并朱提四金，收到。旬日一有所得，即奉償還。」（第二札）「輞川圖有古色，頗可蓄也。議值二金，渠已割愛。」（第三札）「送畫冊後，索取潤筆。又旬日矣，今友何故遲遲乃爾也。刻下有急用……。」（第十二札）「筆價三錢，望付來手。」（第十五札）「昨日所見宋人六幅山水，索價八金，可惟臺檻否？」（第十七札）……。❼諸札所言可視為金農中晚年拮据生活的縮影。

乾隆 17 年壬申（1752），羅聘編《冬心先生續集》，66 歲的金農大氣魄地作〈冬心先生續集自序〉共 1366 字，先行於世。同年 2 月，金農又為《冬心先生

❹　全祖望〈冬心居士寫燈記〉約寫成於金農 56 歲左右。文中所提硯匠應即金農家僕朱龍。參見同註❶，《金農年譜》，頁 226。

❺　轉引自同註❶，《金農年譜》，頁 230。

❻　參見同註㉑，丁家桐著《揚州八怪》，頁 16。

❼　《金冬心十七札》所收為金農自 47 歲到 70 歲時的書信往來，對瞭解金農晚年生活境遇及交遊有很大的參考價值。17 札內容，詳見同註❶，《金農年譜》，頁 235-239。

三體詩》作後序：「春雪盈尺，溼突失炊，予抱子影坐昔邪之廬，撿理三體詩九十九首……。」㊽然而二集之正文卻因經濟拮据，直到金農過世前仍無緣付梓。最辛酸的是，乾隆 13 年戊辰（1748），甫擁有蔣仁所治「百二硯田富翁」印的這位 62 歲老翁，因臥病既久，大需療補，必需忍痛割愛，將舊藏陳老蓮〈盧仝煎茶圖〉托老友丁敬（1695-1765）易米於一鹽商猗頓家。㊾人生境遇對金農來說，何其嘲諷？

　　如果說前一幅寄龍興寺蒲長老的畫像與題跋，是為了要淡化與弭平人生的失意，那麼這幅〈百二硯田富翁小像〉與題記更像是另一種人生缺憾的心理補償。文曰：

> 自寫百二硯田富翁小像畢，嗋嗋申言之。富翁者，田舍郎之美稱也。觀予骨相貧寠，安得有此謂乎？賴家傳一硯，終身筆耘墨耨，又遊食四方，歲收不薄，硯亦遂多。一而十，十而百有二矣。乃笑顧曰：不營洛陽二頃也，署號百二硯田富翁宜哉？吾鄉張氏子有先世良田在吳興，每歲畜牛四十蹄代耕，當秋成，望望然黃雲如覆車，不三十年鬻於他人，何豐腴之不久長耶？今將是軸寄與吳處士於河渚。處士開門教授，鄉里躬親硯田，所獲相較為何如？吾并欲以富翁之名，轉贈處士也。㊿

這樣一位詩畫才華過人的藝術家，一生為經濟拮据所苦，62 歲便已為自己取了這個夾帶期望與嘲諷的名號：「百二硯田富翁」。10 年後的今日，他進一步為這個面向的我繪自畫像，畫像上宜乎一個骨相貧寠的田舍郎吧？什麼才是真正的富有呢？金農舉出一個反面的例子——同鄉張氏先世良田 30 年後易主的滄桑故事，真田豐腴不久，終會荒蕪，以此自我安慰。

㊽　據張郁明所按，《冬心先生續集》在金農生前已編就，金農所作〈自序〉為丁敬手書，曾先行於世。詳參同註⓯，《金農年譜》，頁 230-231。然現行《冬心先生續集》中的金農〈自序〉已被大幅刪減，顯然在羅聘 20 年後尋求版機會後，作了更動。《冬心先生三體詩》後序，引自同註㊷，書末。

㊾　參見《冬心先生雜畫題記》，「予舊藏老蓮」條，收入同註⓮，《明清人題跋》，頁 90。

㊿　本段引文引自同註⓮，《冬心自寫真題記》，頁 79-80，第 5 則。

金農帶著緬懷、寬慰與教化的心，將這幅畫像與題記寄贈給一位最適合的人選——吳處士，這位在鄉里授徒教書、筆耕硯田的塾師吳處士鏡秋，金農於中年時期便已結識，工樂章的吳處士曾為《冬心先生集》箋注云：「黃金十餅，明珠一簞，何足取貴君之詩？磊磊焉，落落焉，始足貴也。」�푸如此珍視金農文墨的吳鏡秋，金農不僅要送畫像與題記給他，甚至還要把「百二硯田富翁」的名號也轉贈給他，吳處士彷彿就是金農的另一個化身。20 年後的金農，夾帶著自貶又自誇、嘲諷又期望的畫筆與口吻，回思一生，大力宣說一種精神財富觀，用以自勉與勉人。

六、〈面壁圖〉——贈棲霞上禪堂松開士

金農還有一幅〈面壁圖〉自畫像，題記曰：

> 舊傳王右軍嘗臨鏡自寫真，不特其書翰為古今絕藝也。予臨池清暇，亦復自寫面壁圖，作物外之想焉。山顛水涘，若有人招，支公一鶴，可從我遊乎？此幅宜贈棲霞上禪堂松開士，縣經龕中，定有識我者，指曰：此心出家盦粥飯僧。㊓

金農這段短短的題記依然回到繪畫傳統裡，這回尋得了王羲之（303or321-379）臨鏡自寫真的典範，學習王右軍將池面當成鏡面，臨池而寫。晚年向佛的金農，回首遠眺東晉，尋得了與王羲之有方外之交的高僧支遁林（?-366）作為想像的起點，取善談玄理，縱鶴沖天的支公，㊔以及禪宗初祖泛海而來、離梁赴魏面壁 9

㊉ 52 歲的金農曾於乾隆 3 年戊午（1738）除夕，泊舟西江滕王閣下，尋吳處士鏡秋。事見同註㊛，《金農年譜》，頁 223。

㊓ 參見同註㊔，《冬心自寫真題記》，頁 80-81，第 7 則。按此本作「面壁」，然光緒潘介繁重鋟本作〈面壁圖〉，據以改之。又「松開士」疑即「松泉開士」的誤名，金農曾作一詩〈梁溪道中，望九龍山，捨舟策杖至聽松盦，與松泉開士茶話第二泉上，追悼拙存、恭壽兩先生，不覺星燧逾一紀矣〉，引自同註㊷，《冬心先生三體詩》，頁 6a。

㊔ 支遁，字道林，晉高僧，嘗隱修支硎山，別稱支硎，世稱支公，又稱林公，謝安、王羲之等並與結方外交。晉哀帝時詔至洛陽，繼竺潛講法於禁中。善談玄理，傾動一時。有遺遁馬者，受而養之，人譏之，則曰：吾愛其神駿。有餉遁鶴者，縱之曰：沖天之物，寧為耳目之玩哉？遂

年的達摩（?-528or536），❺為自己塑造一個宿慧靈通又逍遙曠達的高僧形象。

　　金農將這幅自畫像獻給棲霞上禪堂這座禪寺，松開士成為貽贈禪堂的橋樑。禪寺的經龕上怎能隨意懸掛一位俗眾的畫像呢？金農很有可能把自己畫成了他在 76 歲（乾隆 27 年，1762）秋冬所繪兩幅達摩像中的一種，一是〈菩提達摩圖軸〉，一是〈達摩面壁軸〉〔圖 5〕。後者圖中的達摩祖師身著鮮紅袈裟，坐在懸崖邊的

〔圖 5〕〔清〕金農繪
〈達摩面壁圖〉（軸）
紙本，設色，89*49cm
常州市博物館藏

放之。當世皆多其曠達。事俱詳〔南朝梁〕釋慧皎著《高僧傳》（北京：中華書局，1991），卷 4，頁 66-69。

❺　達摩，南朝梁高僧名，禪宗東土之初祖，具名菩提達摩，譯曰覺法或道法，天竺香至王第三子也。梁大通元年泛海至廣州，武帝遣使迎至建業，語不契，遂渡江之魏，止嵩山少林寺，終日面壁凡 9 年。後付法及袈裟於慧可，無何即入寂。梁武帝聞之，親撰碑刻石於鍾山。唐代宗時，諡曰圓覺大師。事俱詳〔南唐〕靜、筠二禪師編著《祖堂集》（上海：上海古籍，1994），卷 2，「達摩」。

蒲墊上苦心修煉，懸崖右端有一棵參天的菩提樹，懸崖邊長著數叢野草，懸崖對面是略帶少許赭色、一望無際的絕壁。水墨淋漓，蒼蒼茫茫不知多深。菩提樹高大虯勁上長，枝幹勃發，密密匝匝的樹葉遮住了絕壁的頂部，既高聳又深遠，表徵達摩面壁破壁的金鋼不壞之志和般若波羅蜜多的崇高理想。紅色的袈裟與淡橘色的菩提葉，交相輝映，❺❺點醒觀眾眼目。袈裟由肩膀滑落，露出上半截胳膊與背部，達摩由所面的絕壁回眸望向觀眾，是畫家給觀眾的一點幽默感，亦表現了禪宗不著相的曠達精神。

依前引〈面壁圖〉的題記推知，金農在畫像上可能換著僧服，仿照達摩祖師面壁的形貌以供禪堂經龕懸掛，一般信眾無由分辨真偽，若舊識趨近一瞧，必能一眼由面相上認出此乃「心出家盦粥飯僧」髯翁金農也。以假亂真供人膜拜，帶有戲謔的意味，然未嘗不可視為畫家內心的一個願望：取「達摩面壁」的意象以期許金鋼之志與般若智慧，藉著這幅自畫像以完成 47 歲時自己曾許下的誓約：「誓願五十之年便衣裓入林，得句呈佛，以送餘生。」（〈冬心先生集自序〉）如此一來，這幅圖便不再是一個凡俗身份易裝的自畫像而已，亦可視為一個藉由圖像轉化而來的宗教願望的達成。

肆、〈壽道士小像〉

以上 6 幅寄贈的自畫像系列，除了寄鄭板橋者為金農 67 歲的作品外，其餘 5 幅均為金農 73 歲前後所完成的畫作。同樣在乾隆 24 年己卯（1759）年 6 月，立秋之日，73 歲的金農於廣陵僧舍九節菖蒲館又作了一幅自寫真〔圖 6〕。

一、實驗性畫風

畫面空白毫無任何襯景，僅繪一人五分側面立像，用白描渴墨簡潔勾勒寬鬆的衣袍輪廓，以細筆描繪眉眼鬚髯，手持藤杖，雙足微跨向觀眾右方作步行狀，

❺❺　關於本圖的解說，參引自張郁明撰《盛世畫佛——金農傳》（上海：上海人民出版社，2001），頁 367。

〔圖6〕〔清〕金農繪
〈壽道士小像〉（軸）
紙本，水墨，131.3*59.1cm
北京故宮博物院藏

薙髮的頭部僅垂一小辮，「薙髮留辮」正是三朝老民的寫照。畫面右幅有金農的
自題，題記開首曰：

> 古來寫真，在晉則有顧愷之為裴楷圖貌，南齊謝赫為濮肅傳神，唐王維為
> 孟浩然畫像于刺石亭，宋之望寫張九齡真，朱抱一寫張果先生真，李放寫
> 香山居士真，宋林少蘊畫希夷先生華山道中像，李士雲畫半山老人騎驢
> 像，何充寫東坡居士真，張大同寫山谷老人摩圍閣小影，皆是傳寫家絕藝

也。❺❻

金農一口氣把六朝唐宋的寫真畫史作了一個序列的鳥瞰，雖然用了超過一半篇幅馳騁個人的繪畫才學，但這不是他要說的重點，接著他才進入問題的核心：

> 未有自為寫真者，惟雲笈七籤所載唐大中年間，道士吳某引鏡濡毫自寫其貌。余因用水墨白描法，自為寫三朝老民七十三歲像，衣紋面相作一筆畫，陸探微吾其師之。（同上）

不同於古來名人委由畫家的寫真，金農顯然企圖將這幅具有實驗性的自畫像置於繪畫史的脈絡中來看待。題記歷數六朝唐宋的寫真畫家：晉顧愷之（341-402）、南齊謝赫、唐代王維（701-761）、宋之望、朱抱一、李放、宋代林少蘊、李士雲、何充、張大同等，皆為傳家絕藝，卻隻字未提近代的畫史，博學如金農者，怎麼可能不知道近代著名的寫真畫家已蜂湧而出？「貴古賤今」的觀念使金農將他的自畫像視為畫史的一個焦點，抬高自己與尊貴的古人相提並論。

　　一如上述各則題記，金農為此幅自畫像找到了一個淵源。他效法唐代吳姓道士引鏡濡毫自寫其貌的前例，為自己畫下鏡像，用著特技表演般的「一筆畫」勾勒衣紋面相，並為自己師法古人、準確掌握形體的繪畫能力欣喜自得。這幅畫像一反明清時期流行的肖像正面取角風尚，❺❼採用五分側像，金農肯定地告訴我們這個側影是畫他自己。但是根據臨鏡自繪的原理，畫中人的眼神必定要與觀鏡者／觀畫者交接。而小像中的壽道士眼睛卻是隨著身體看向右方，金農畫的似乎是他人，至少是以畫他人的方式來畫自己。如此一來，畫家與畫中人造成的距離感便與題記筆調一致。金農把客體化的個人畫像置入畫史中，成為接續古人序列的一個角色，他的定位因而顯得客觀而合理。金農引導觀者將目光停留在那個平首前行、頗具動感的畫中人姿態上，寬袍下緣露出了一截染成朱色的鞋端，傳達出

❺❻ 原畫的題記與收入《冬心自寫真題記》（同註❶❹，頁 77，第 1 則）的文字有所出入，畫上較詳，筆者正文引錄自原畫題記。

❺❼ 關於明末肖像畫的正面性，詳參李國安撰〈明末肖像畫製作的兩個社會性特徵〉，《藝術學》第 6 期，1991 年 9 月，頁 119-157。

畫家活潑幽默的個性，使觀者浮想聯翩，為畫面帶來諧謔的意味，活躍了觀者的視野空間。金農有意地要畫中人扶一枯藤，過長的枯藤正好像個標誌一樣，帶領讀者去閱讀那篇長長的題記，那是一份當代自畫像創立者的宣言，直接接續唐宋的傳統，為畫史成功地完成了一項創舉。

二、第一位觀眾：丁敬

〈壽道士小像〉這幅連貫六朝唐宋畫史、尚友仙佛人物的自畫像，是金農費心經營的自我寫照，它的觀眾是誰？讓我們回到畫上題記，末段繼續寫著：

> 圖成遠寄鄉之舊友丁鈍丁隱君，隱居不見余近五載矣，能不思之乎？他日歸江上，與隱君杖屨相接，高吟攬勝，驗吾衰容，尚不失山林氣象也。乾隆二十四年閏六月立秋日金農記于廣陵僧舍之九節菖蒲憩館。

這幅畫像完成之後，金農打算寄給住在錢塘家鄉的老友鈍丁，作為睽違 5 年近況的訊息傳遞，並要老友記得畫上樣貌，以便未來歸鄉時，據以檢驗是否毫釐衰容仍有山林氣象。

這位與金農同鄉交誼深厚的篆刻名家丁敬（1695-1765），是「西泠八家」之鼻祖，**㊹**金農許多畫上閒章便出自其手。金農 46 歲時（1732），丁敬曾刻一枚「樂此不疲」印贈金農。金農 73 歲繪製〈壽道士小像〉之前一年，即乾隆 23 年戊寅（1758）春 3 月，曾致書 64 歲的丁敬，丁敬刻一印「只寄得相思一點」答之。印跋云：「吾友冬心先生，好古撥賞，與余有水乳契也。各維揚不見者三年矣。書來，作此印答之。」**㊺**這一對水乳相契的老朋友，彼此思念是事實。這幅非常個人化的自畫像，金農要獻給老友丁敬，用以證實自己大力突破的畫藝，以及現今的容貌，作為他們重逢前的一個紀念。丁敬後來又刻「壽道士印」寄贈金農，印跋即回應了這則題記，曰：

> 壽門老友，久客廣陵，不見近五載矣。今年七十三歲，自寫七十三歲小像

㊹ 丁敬簡傳，參見同註**㉚**。

㊺ 轉引自同註**⑮**，《金農年譜》，頁 247。

郵寄，屬題。尺幅中筆意疏簡，扶枯藤一枝，有顧影自憐之慨，并索篆「壽道士」印。⑥⓪

三、第二位觀眾：羅聘

前文已提及金農還曾為這幅〈壽道士小像〉寫了另一則題記，⑥①目的在贈送給自己的弟子羅聘（1733-1799），題記在上引三朵花的故事之後，續曰：

> 自寫壽道士小像於尺幅中。筆意疏簡，勿飾丹青，枯藤一枝，不失白頭老夫故態也。舉付廣陵羅聘。聘學詩於予，稱入室弟子，又愛畫梅，初仿予江路野梅，繼又學予人物蓄馬、奇樹窠石，筆端聰明無毫末之舛焉。⑥②

這則題記讓我們想起前一年金農同樣也繪了一幅自寫真贈送給另一位弟子項均，藉以公開宣揚項均的畫藝，本則題記用意亦然。金農簡單交待弟子羅聘追隨其學詩學畫的過程，盛讚其筆端聰明毫末無舛。回溯 3 年前，即乾隆 21 年（1756），70 歲的金農甫收時為 24 歲的羅聘為詩弟子。⑥③金農住的「西方寺」和羅聘住宅「朱草詩林」所在的彌陀巷相距不過一里左右，交往非常密切。金農在世的最後 7 年，很幸運地收了這名有才華的年輕弟子。那麼這幅〈壽道士小像〉與令人尊敬的師執輩丁敬一同獲贈，對於羅聘這位年輕弟子而言，無疑是一項極有份量的饋禮。如前所揭示的畫法：「衣紋面相作一筆畫」，「筆意疏簡，勿飾丹青，枯藤一枝，不失白頭老夫故態也」，恰是古稀之年的恩師風格。他依然眉清目秀，

⑥⓪ 轉引自同註⑮，《金農年譜》，頁 252。

⑥① 現藏北京故宮的〈壽道士小像〉，畫幅上未見第 2 則題記，然由題記的訊息推測，應為同一幅畫像而題。若非金農畫了兩幅畫面相仿的〈壽道士小像〉，就是第 2 則題記另題於畫幅之外，而收入文集中，待考。

⑥② 參見同註⑭，《冬心自寫真題記》，頁 78，第 2 則。

⑥③ 羅聘（1733-1799）小名「阿善」，字遯夫，號兩峰，又號花之寺僧、金牛山人、衣雲道人、卻塵居士、蓼洲漁夫、華山寺僧。生于揚州，其父愚溪，曾中武舉，在羅聘周歲時去世，聘為其 5 子中之第 4 子。據說眼睛發藍，父母早死，幼年景況至為孤苦。詳細傳略，參見陳金陵撰《羅聘年譜》，收入《揚州八怪年譜》，同註⑮，下冊，頁 375-427。

雙眸黑白分明，炯炯有神，鼻梁懸直，老髯飄飄，手握藤杖，挺著腰桿，健步前行。作為一位畫家，真正的追求何在？老師這幅畫的意義，就在突顯畫史中自畫像的匱乏，老師因為這幅自畫像的創舉，傳達了志得意滿的心聲給他。這幅畫像因為收受人的身份而別具意義，金農在收羅聘為弟子當年（1756），曾作一首〈揚州詩弟子羅〉，詩中提及：

> 花之僧住花之寺，今生來作詩弟子。……五七字句一千首，寫禿人間秋兔毫。……隨吾杖屨從吾游……。天上天下天四周，爾正年少吾白頭。❻❹

出色的入室弟子羅聘從遊 3 年以來，既學詩，又學畫梅、畫人物蕃馬、奇樹窠石，筆端聰明無毫末之舛，金農既已完成了畫史上的創舉，可以肯定地如同對項均所言：金氏畫業有傳人了。

回想前幾則題記，金農每幅自畫像似乎都能找出一個效尤的範例，如「予仿昔人自為寫真寄板橋」，「玉蟾自寫真，予亦自圖形貌」寄朱二亭，「元靄遂寫沙門側面小影……，予亦自寫〈昔邪居士半身像〉」寄龍興寺蒲長老，「舊傳王右軍嘗臨鏡自寫真……。予臨池清暇，亦復自寫面壁圖」贈棲霞上禪堂松泉開士等。這回金農不學宋代的白玉蟾與僧元靄，不提畫梅仙客，不提沙門禿僧，也不提同樣是引鏡濡毫的右軍臨鏡，卻暗相契合，或許另一則幾乎同時的金農題跋有所闡明：

> 宋時有三朵花，後仙去，能自寫真，東坡先生作詩贈之。予今年七十三歲矣。顧影多慨然之思，因亦自寫壽道士小像於尺幅中。❻❺

如自繪面壁圖的臨池（引鏡）濡毫技法，如沙門元靄的側面小影概念，如白玉蟾塵埃中一領羽衣沖舉成仙的精神嚮往，其實都薈萃於這幅〈壽道士小像〉了，金農期待自己成為終能仙去的「壽道士」。宋時三朵花仙去後，留下了一幅供東坡賦詩遙贈的自寫真，年華已老的金農仙去後，可也有一代文豪為其賦詩乎？寄羅

❻❹　此詩轉引自同註❶❺，《金農年譜》，頁 246。
❻❺　參見同註❶❹，《冬心自寫真題記》，頁 78，第 2 則。

聘的題記末段，弟子還接收到老師交付給他的重要任務：

> 聘年正富，異日舟屐遠遊，遇佳山水，見非常人，聞予名欲識予者，當出以示之，知予尚在人間也。

金農膝下無子，唯一的女兒亦早卒，執弟子之禮的羅聘在某種程度已被畫家視為繼承衣缽的子弟。金農的詩畫生命要如何延續？金農的詩畫聲譽要如何拓展？羅聘成為最佳的代言人，這幅作為金農化身的自畫像，是一個「我在現場」的證據，成為金農分身，持續地廣結異時為其賦詩的東坡，拓展影響的領域而永不被遺忘。

四、寫給自己

金農有一首小曲：〈題自寫曲江外史小像〉寫給自己，詞曰：

> 對鏡濡毫，自寫側身小像。掉頭獨往，免得折腰向人俯仰。天留老眼，看煞隔江山。漫拖著一條藤杖。若問當年，無邊風月，曾為五湖長。❻❻

由首 2 句可知〈曲江外史小像〉應即〈壽道士小像〉，金農在此用著迥異的話語，既不再歷數畫史，自詡個人繪像的創舉，也不再公告周知個人詩畫已有傳人。金農僅回歸為一名畫前的觀眾，認真看著畫面中的自己，重溫效法唐吳道士臨鏡濡毫的作畫過程，他巧妙地詮釋畫面：為何是側身呢？原來要傳達自己不想向人折腰俯仰而「掉頭獨往」的崛強脾性。此畫寄贈給故鄉的老友丁敬，金在江北的揚州，丁在江南的杭州，73 歲歷經 3 朝的耆老，慶幸老天還留對眼睛給他，讓他還能隔著江山眺望故鄉。一條藤杖漫拖一生，是個浪跡天涯的標誌。到老來，觀畫此際橫亙在金農胸中的，不是創新畫風的蓬勃野心，也不是慶幸後繼有人的師者宣言，非佛、非儒、非仙，而是一片五湖風月的桑梓深情。

❻❻　引自《冬心先生自度曲》，收入《續修四庫全書》，同註❶⑦，集部，曲類，1739 冊，頁 442。

五、一個後代觀眾的回應

自畫像的主人翁作古之後，畫像流傳於世還會有如何的意義呢？〈壽道士小像〉輾轉流傳約 20 餘年後，一位余大觀在畫幅左側題識曰：

> 先生生於吾鄉，居杭日少，計前後客廣陵以來三十年。憶自丙寅以來，從
> □人□湖上淨感方丈，□得一睹先生道貌，距今四十二年。而先生歸道山
> 又二十餘年矣。秋亭八兄出示先生自寫小像，清神秀韻，儼然如對先生，
> 瞻仰久之，敬題數語於後。丁未秋日同里後學余大觀。

這是一位同鄉晚輩瞻仰遺像後的題識，用以追憶往事。余大觀約莫在金農 50 餘歲時跟在一位方丈身邊見過他，42 年後的現在，時值乾隆 51 年（1787）秋，金農已辭世 20 餘年，金農這幅自畫像喚起余氏個人一段鮮活的回憶。余大觀並未提及羅聘，恐係透過秋亭八兄轉致而有是題。20 年時光流逝，原先獲贈〈壽道士小像〉的羅聘，從其對恩師《冬心先生續集》編印工作奔走 20 年的景況看來，羅聘必然依循老師生前的囑咐，將畫像帶在身邊以廣結善緣，余大觀的題識，應為此脈絡下的產物。

自畫像隨著金農作古之後進入了歷史，並參與了功能轉換的過程，這個過程是指畫像作為畫中人當前生活處境的實錄，轉而成為異時供人瞻仰緬懷的紀念物，進而產生對畫中人社會成就與地位的省思，以及抒情性地追憶陳年往事等。金農的自畫像進入歷史後，引發了一連串的功能轉換。自畫像如同一個群體社會與個人記憶的交換中心，在這個中心裡，自畫像透過特殊的傳播網絡，有力地介入了當前還繼續存在的人際關係中，使得這名畫中人即便早已去世，仍保有相當程度的影響力。❻

❻ Vinograd 以為金農的自畫像參與了歷史上的「功能轉換」（functional transformation）過程，也是一個社會與記憶交換的具體中心（physical locus of a social and memory exchange），從中自畫像非常有力地介入了當前還繼續存在的人際關係當中，即使是畫中人已去世。本段觀點參引自 Richard Vinograd: "*Boundaries of the self: Chinese portraits, 1600-1900*"，同註❼，頁 119。

伍、羅聘繪製的兩幅金農畫像

一、〈蕉蔭午睡圖〉

24 歲的羅聘（1733-1799）在金農 70 歲以後開始拜其為師，直到金農 77 歲過世，追隨杖履從師學習 7 年。羅聘獲贈〈壽道士小像〉後次年（乾隆 25 年庚辰，1760），亦為老師繪了一幅畫像：〈蕉蔭午睡圖〉〔圖 7〕。金農 74 歲（1760）夏

〔圖 7〕〔清〕羅聘繪

〈蕉蔭午睡圖軸〉（軸）

紙本，水墨淡彩，93.0*46.0cm

日本蘭千山館藏

天，在羅聘書齋「朱草詩林」有過一段小住，師徒二人情趣相投，再加上同樣愛好詩畫的羅妻方婉儀，相聚景況可以想見。就在此年夏季上休日，28 歲的羅聘為金農作〈蕉蔭午睡圖軸〉。炎炎夏日，金農閑坐蕉蔭，打著瞌睡，平日狂傲之態全無，惟存一幅脫俗出世的形象。羅聘效法其師〈壽道士小像〉的白描筆法勾勒人物，畫中人上身赤裸，下著鬆垮長褲，腳著布，身體微微靠後，坐在一把木交椅上，雙臂鬆弛的擱在椅扶手上，右手輕握一把蒲扇，左腳微曲，右腿放鬆著地，造型自然而舒適。然雙臂、身體與頭的比例不太對襯，頭太大，臂太細，此為羅聘人物畫的特點，如壽星似的大腦袋，滿面的鬍鬚，腦後細細的小辮。身後有數叢芭蕉，羅聘用淡墨染葉，綠意盎然。腳跟處有一位蹲睡的童子，烘托了畫面沈靜安適的氣氛。❻❽整幅畫把髯老頤養天年的心境表現得非常確當，難怪金農醒來後不勝欣喜，題記曰：

> 詩弟子廣陵羅聘，近工寫真，用宋人白描筆法，畫老夫午睡小影于蕉林間。因製四言，自為之讚云：先生瞌睡，睡著何妨。長安卿相，不來此鄉。綠天如幕，舉體清涼。世間同夢，惟有蒙莊。庚辰長夏之上休日，七十四翁杭郡金農睡醒時記。

老年金農對於睡覺的題裁頗為熱衷，72 歲的金農在乾隆 23 年（1758）也畫過一幅文士小睡圖〈香茅蓋屋圖〉〔圖 8〕，並自題其上曰：

> 香茅蓋屋，蕉蔭滿庭，先生隱几而臥，不夢長安公卿，而夢綠萍池上之客。殆將賦秋水一篇乎？世間同夢，惟有蒙莊。昔耶居士畫記。

同是蕉蔭，同是晝眠，一仰臥於交椅，一俯臥於桌几，「香茅蓋屋」下沈睡的文士是誰？那雙紅鞋在〈壽道士小像〉中似曾相識，豈不就是金農另一幅自畫像

❻❽ 此番小住，巧遇方婉儀 29 歲生日，3 天前師徒 3 人留下了〈師弟合璧冊〉，方畫一株墨蘭，筆法嫻熟秀麗，整幅畫清新雅致，右上方留有方婉儀的款，下面是兩方連珠小印：「婉」、「儀」，在左下角另有一「白蓮女史」印。關於此期金農小住羅聘「朱草詩林」的事歷，以及〈蕉蔭午睡圖〉的圖面解說，參見李曉庭、蔡芃洋著《花之寺僧：羅聘傳》（上海：上海人民出版社，2001），頁 37-38。

〔圖 8〕〔清〕金農繪〈香茅蓋屋圖〉（冊頁）

紙本，設色，26.3* 35.1cm，上海唐雲先生藏

乎？兩篇題跋結尾皆用「世間同夢，惟有蒙莊」的文句，投射了個人夢鄉恬然自適、超塵脫世的人生想望。

金農過世後，羅聘執〈蕉林午睡圖〉請長者沈大成題詩，以示懷師。沈為賦一篇，詩曰：「晚有大弟子，義高踵前賢。手捧一畫圖，云是生所傳。君豈渴睡漢，眉棱重千斤。」以哀亡友且兼義稱羅君。**�69**

二、〈冬心先生像〉

㈠ 圖面經營

24 歲的羅聘從師 3 年餘，已能熟練地為其師描畫〈蕉蔭午睡圖〉。另一幅畫技更為純熟的〈冬心先生像〉〔圖 9〕，繪成的時間很晚，是乾隆 47 年（1782）羅聘 50 歲之時，此時距離金農辭世已經 20 年。**㊀**羅聘追繪其恩師，畫中金農安

㊉　參見同註**㊈**，《羅聘年譜》，頁 386。另亦參見同註**㊆**，《花之寺僧：羅聘傳》，頁 210。

㊀　參見同註**㊈**，《花之寺僧：羅聘傳》，頁 222。

〔圖 9〕〔清〕羅聘繪
〈冬心先生像〉（軸）
紙本，設色，113.7*59.3cm
浙江省博物館藏

坐石上，正全神貫注地閱讀經冊，人物造型和〈午睡圖〉相似，仍然是那個壽星
似的大腦袋，仍然是那根細細小辮。不同的是，前圖雙目緊閉正在酣睡，此圖則
目光炯炯地讀書。金農左手托書，右手成蘭花指狀拂弄鬍鬚，神態逼真傳神。身
穿一件當時常見的束腰長袍，羅聘用顫筆勾出衣服的輪廓，並未用墨染，而是用
毛筆工細地皴出無數個豆點，不僅點得仔細工整，衣服的質感，紋理的走向，隨
意的皺折都被一一點出，生動再現了這位老布衣的形象，❼也具體展示了羅聘
20 年來的純熟畫藝。

❼　關於此圖的解說，參考自同註❻，《花之寺僧：羅聘傳》，頁 37-39。

羅聘〈冬心先生像〉的畫中人帶有佛教的色彩，成像的母本幾乎就是五代畫僧釋貫休（832-912）所繪〈第四難提密多羅慶友尊者〉〔圖 10〕，二者的身軀隨臉部側向觀眾右方，傾斜的頭部，舉起的右手，左手執長形經冊，穩重的坐姿，臀部下的石塊，並攏的雙腳……等。羅聘等於是把〈壽道士小像〉那個寫實的金農：薙髮細辮、肥碩身軀、滿面髭髯、指拈鬚尾，安置在貫休所繪「難提密多羅慶友尊者」頭部敧側閱讀梵書的形象輪廓裡。❼❷羅聘有意將老師畫成一位形象復

〔圖 10〕〔五代〕（傳）貫休繪
〈十六羅漢圖〉：
第四難提密多羅慶友尊者（版畫）
〔清〕丁觀鵬石刻，現藏杭州淨慈寺

❼❷　此處以及下節論述，將羅聘所繪〈冬心先生像〉、〈丁敬像〉分別與五代貫休的兩幅羅漢像作比對探討。筆者觀點悉得自 Vinograd，詳參 Richard Vinograd: *"Boundaries of the self: Chinese portraits, 1600-1900"*，同註❼，頁 101-109。

古的羅漢尊者。

(二) 金農向佛之志與佛畫

　　金農曾作詩曰：「居揚州舊城西方寺中，每中飯訖繙諸佛經，語語筆妙。70
老翁，妄念都絕，我亦如來最小之弟也。」❼❸《畫馬題記》〈自序〉云：「余年
逾七十，世間一切妄念，種種不生。此身雖穢濁，然日治清齋。」❼❹金農一生頗
有佛緣，17 歲（1703）秋，金農寄居水樂洞近溪庵，為亦諳上人俗家弟子，還有
一位兄長出家為僧，法號聿禪師。壯年的金農定居揚州以後，開始住天寧寺，70
歲移居西方寺後便一心向佛，曾經為一位僧友小山開士題畫像曰：

> 不坐蒲團，不扶藤杖，尋覓本來面目。峭緊草鞋何處去？非人世東西南
> 北。山中泉石，林間猿鶴，都是老僧眷屬。天一握，與野雲同宿。❼❺

成僧成佛是金農晚年的嚮往。曾自述西方寺的生活：「積歲清齋，日日以菜羹作
供，其中滋味，亦覺不薄，寫經之暇，畫佛為事。」早年的金農僅為仕紳抄寫佛
經而已，73 歲移居新城三祝庵，此後便開始大量畫佛像。❼❻73 歲（1759）作〈十
六羅漢冊〉、〈長壽佛圖軸〉、〈綠天古佛軸〉、〈菩提樹佛圖軸〉等畫。74
歲（1760），作〈設色佛像圖軸〉、〈龍窠樹下佛圖軸〉。76 歲（1762）作〈掃葉
僧人圖〉、〈菩提達摩圖軸〉、〈達摩面壁圖軸〉等。❼❼晚年向佛畫佛的金農，
最終亦「歿於揚州佛舍」。

　　乾隆 27 年壬午（1762），金農 76 歲，為一系列結集的《佛畫題記》作序曰：

> 予初畫竹，以竹為師。繼又畫江路野梅，不知世有丁野堂。又畫東骨利國
> 馬之大者。轉而畫諸佛，時時見於夢寐中，三年之久，遂成畫佛題記一
> 卷，計二十七篇，語多放誕，不可以考工氏繩尺擬之也。廣陵執業門人羅

❼❸　轉引自同註❺❺，《盛世畫佛──金農傳》，頁 387-388。

❼❹　轉引自同註❶❺，《金農年譜》，頁 245-246。

❼❺　〈題小山開士小影〉，引自《冬心先生自度曲》，同註❻❻，頁 442。

❼❻　《自寫真題記》與《畫馬題記》可相互參酌，金農的佛教信仰在晚年更為熾烈，詳參同註❶❺，
　　《金農年譜》晚年概況。

❼❼　金農晚期佛畫繫年，詳參同註❺❺，《盛世畫佛──金農傳》，頁 387-388。

聘為予編次之，懼予八十衰翁，恐後失傳，乃請吾友杭董浦太史序予文，并刊藏朱草詩林，其用心亦良苦矣。……前薦舉博學鴻詞杭郡金農漫述。❼⓼

金農自述竹、梅、馬、佛的學畫次第，頗自豪於佛畫題記不可以繩尺擬之，又公開宣揚羅聘對他這批材料的裒集之功。

羅聘跟從 70 歲的金農學習繪製各類題材，也包括畫佛，初從師學的他，見證了老師畫佛的種種，當年即作〈冬心先生畫佛歌〉紀之，詩云：

冬心先生真吾師，渴筆八分書絕奇。當年寫經鏒棗梨，百千萬卷功德施。❼⓽

徒弟在此說明老師早年寺院抄寫經卷的概況，接下來詳寫畫佛情景：

近來畫法得妙諦，畫馬何曾墮惡趣。轉而畫佛求福禔，自稱如來最小弟。三熏三沐圖一軀，佛晃輕煙散香氣。清淨眼耳清淨身，端坐獨結清淨因。無價寶樹綿冬春，青蓮花大如車輪。（同上）

羅聘對老師畫前的準備工作、作畫心境、畫中內容均一一交待，接著再道出其豐富的想像及其對佛畫的贊語：

但恐畫畢十指一時合，縷縷不斷生白雲。又恐寿龍攪飛揚，什襲護持深毖藏。此畫果然得未有，觀者贊之不去口。瀡楠檀軸懸珠龕，半付西方社中友。我亦花之寺裡僧，執管描摹竟未能。願乞無量智慧燈，開我道眼增雙明。（同上）

最後羅聘表達了自己對老師的嘆服與企望。跟從金農 7 年的羅聘，直接參與了老師人生最後階段的畫佛過程，因此對金農佛畫意涵的認識甚為透徹。

早在康熙 38、39 年（1699、1700）左右，還是 13、14 歲的金農每逢上元佳節，便會隨父過杭州長明寺，觀五代畫僧釋貫休所畫 16 軸菩薩真形圖。乾隆 27 年（1762），73 歲的金農，仿貫休畫了一套《十六羅漢冊》❽⓿，75 歲又畫了一幅

❼⓼　參見金農《冬心畫佛題記》卷前自序，該卷收入《明清人題跋》下冊，同註❶❹，頁 66-75。

❼⓽　引自羅聘著《香葉草堂詩存》，收入《續修四庫全書》，同註❶❼，總 1453 冊，頁 460。

❽⓿　參見同註❶❺，《盛世畫佛──金農傳》，頁 388。

〈羅漢圖〉，據說這幅羅漢圖就是貫休第四尊者的形象：手捧經書閱讀。取法於貫休的這幅羅漢，彷彿表達了畫家金農浸潤在法喜中的愉悅，有很明顯自我投射的意圖。至於繪〈冬心先生像〉的羅聘，也選擇了同一則羅漢形象來再現老師，作為學生的羅聘與老師金農頗能默契，更對近距離相處的這位老師心中的宗教境界嚮往了然於胸。

較〈冬心先生小像〉更早 20 年，羅聘曾為金農的知交丁敬（1695-1765）繪〈丁敬身先生像〉〔圖 11〕，時為乾隆 28 年（1763）春天，乃羅聘離杭歸揚之前。由裱邊丁敬手書之詩及丁敬致羅聘書札得知，此像並非受命之作，而是羅聘出於對前輩敬仰之情，在杭州拜謁丁老之後，攜歸揚州留為紀念之作。❽此時的丁敬已是 69 歲老人，畫中人採右向側身入像，著長衫坐於石上，光頂高額，腦後幾絡白髮，面龐清瘦，眼睛細長，凝視前方，頷下一縷疏落的鬍鬚，雙手撐扶竹杖，氣定神閑，這些部位有相當程度的寫實性。然而畫像中最引人注目處是丁敬怪異的長脖子，以及不準確的身體與衣紋，畫家似乎有意傳達一種拙稚的趣味。無獨有偶的，羅聘這幅畫像似乎也有圖像的母本：貫休〈十六羅漢圖〉之第五「拔諾迦尊者」〔圖 12〕，尤其是在頭部與脖子的部份，幾乎像翻版。❾羅聘在相隔 20 年期間，為兩位有世誼的師執畫像，一為寫生，一為追摹，所採取的手法竟然一致。如同〈冬心先生像〉是將〈壽道士小像〉與〈蕉蔭午睡圖〉中那個寫實的金農，安置在貫休第四「難提密多羅慶友尊者」的形象裡，〈丁敬身先生像〉亦是畫家羅聘將現實裡的丁敬，融入了貫休第五「拔諾迦尊者」的造型中。兩位畫中老翁，似乎並沒有完全擺好姿勢，也未正式將自己扮演成什麼腳色，反而是完全不在意觀畫者，僅全神貫注於他們自己的活動：或被梵文經書所吸引，或正視眼前字碑。

❽　這幅畫像後有袁枚、吳蒼石等六家題詩。丁敬對這位師侄惺惺相惜，於畫幅左側裱邊有其手書自題〈送詩客羅君遯夫歸揚州〉曰：「作客光陰更似飛，那能送別不依依。春風未為牽畫舫，夜雨偏來溼釣磯。……」充滿依依之情。據李曉庭、蔡芃洋所考，此年應即乾隆 28 年春天。詳參同註❻，《花之寺僧：羅聘傳》，頁 210。

❾　二幅畫像的比對探析，詳參 Vinograd 的解說，同註❼。

〔圖11〕〔清〕羅聘繪
〈丁敬身先生像〉（軸）
紙本，設色，108.1*60.7cm
浙江省博物館藏

〔圖12〕〔五代〕（傳）貫休繪
〈十六羅漢圖〉：
第五拔諾迦尊者（版畫）
〔清〕丁觀鵬石刻，現藏杭州淨慈寺

　　兩幅畫像都採取側面取角，讓人很自然地想到金農寄贈給丁敬和羅聘的那幅
〈壽道士小像〉：「沙門側面小影」，羅聘果然以兩幅畫像追隨著老師沾沾自喜
的實驗性畫風，並邀師叔丁敬作見證。此外，還置入了老師晚年向佛的遺願。羅
聘將他（們）畫成一個介於俗人與羅漢之間的組合體，某種程度而言，他有意要
畫中人藉著一個奇妙的畫面營構，脫離他們原來的世俗身分而達超越的境界，也
許袁枚的題記可以作進一步的說明。

（三）袁枚的題記

袁枚（1716-1798）曾獲羅聘（1733-1799）之邀作〈題羅兩峰畫丁敬身像〉，詩曰：

> 古極龍泓像，描來影欲飛。看碑伸鶴頸，拄杖坐苔磯。世外隱君子，人間大布衣。似尋蝌蚪字，倉頡廟中歸。❽❸

除了指稱丁敬（1695-1765）的篆刻專業之外，袁枚特別即著眼於畫上龍泓居士怪異的部份：古極之像、欲飛之影、伸長鶴頸、拄杖坐磯。袁枚眼中的丁敬，是世外的隱士，是人間的布衣，總之畫中人已超脫凡俗。

〈冬心先生像〉上亦有袁枚的題詞，文曰：

> 彼禿者翁，飛來淨域。怪類焦先，隱同梅福。嗜古得其三昧，觀書能窮八錄。畫之妙，可以上寫天尊；詩之清，可以聲裂孤竹。然而觭耦不仵，嵯奇歷落，好雄惡雌，污群潔獨。❽❹

袁枚以「禿翁」作為想像的開始，也由「怪類」的角度切入。與眾不同的金農，特有的古風和淹博造就他清妙之詩畫，使他和芸芸眾生區別開來。袁枚以為金農性格孤潔不偶，處世憤激，瀟灑不羈，以致於有奇特的人生光景：

> 忽共雞談，忽歌狗曲。或養靈龜，或籠蟋蟀。揮甘始之金，餐李預之玉。識齊桓公之尊，畜童汪錡之僕。梁鴻畢竟無家，叔夜終於忤俗。一旦化去，公歸不復。誰把生金，鑄他芳躅？

金農養鶴畜龜，雞談狗曲，是現實生活的寫照，也是他人對其為人與文風的印象。昔日年屆 50 的金農赴京應博學鴻詞科薦試，在京曾見翰林編修徐直亮，徐氏眼中的金農除了詩才極高之外，為人：「性好奇，畜一洋舶小犬，常攜至四

❽❸ 引自袁枚著《小倉山房詩集》卷 27，收入袁枚著、王英志校點《袁枚全集》（南京：江蘇古籍，1993），第壹冊，頁 590。

❽❹ 袁枚〈題冬心先生像〉，引自袁枚著《小倉山房詩集》卷 28，同上註，頁 643。

方，頗伴其羈旅憔悴之行吟也。」至於刑部尚書張照（1691-1745）親赴櫻桃斜街訪之，讚其為詩：「病虎痴龍，造語險怪。蒼髯叟，近雖摧伐，更想詩人不易逢也。」❽金農挾著鮮明奇異的人物特質四處獻藝，游走公卿之家，一生到老仍然漂泊忤俗。這號人物已化去不歸，身後如何？袁枚筆鋒轉向金農畫藝的最佳繼承者羅聘為他繪製的這幅畫像：

> 有弟子分兩峰，洗手天河，描成此幅：充充古貌，襘襘奇服。其志偲偲，其神翟翟。手貝葉經，似讀非讀。曳革索革罩履，欲縛不縛。鬚連蜷以離披，目睋睒而凝矚。賈逵之衣主齊肩，張融之革帶至髂。點三毫而輔頰宛然，取側影而精神愈足。觀者無小無大，皆嗒曰：此冬心先生之真面目。于是妒者笑，思者哭，慕者仰，拜者伏。懸諸中堂，而一酹一杯。當作佛像，而三熏三沐。雖然，吾不羨夫死後之孫叔敖，而獨賢手紙上招魂之楚宋玉。（同上）

袁枚盛讚羅聘點三毫、取側影高明絕妙的畫藝，繼而細讀畫中人物的種種細節：古貌奇服，偲志翟神，手經曳履，鬚蜷凝矚，齊肩衣圭，至髂革帶。藉著觀者一致的口徑，認為這是金農真正的面目。袁枚題詞時金農早已作古，在袁枚的視野裡，這一幅畫像既是以一酹一杯讓人緬懷的前輩遺像，同時也是教人尊敬三熏三沐始可瞻仰的佛像。最後，袁枚不推讚冠服假扮孫叔敖幾可亂真的優孟，而是真正招得屈原魂魄的宋玉，藉以稱許羅聘畫藝的高超，彷彿讓金農在畫中復活。

袁枚讚賞羅聘隔了 20 年所繪的兩位古人，均興發其跨越凡俗與生死的想像，但是這種想像卻不願用在自己身上。羅聘在繪〈冬心先生像〉的前一年，即乾隆 46 年（1781）秋，遊袁枚之隨園，並為他繪〈袁枚像〉〔圖 13〕，署款「乾隆辛丑（46 年，1781）十月二十三日」，次年羅始繪〈冬心先生像〉。之後，袁枚作〈戲題小像寄羅兩峰〉曰：

❽　轉引自同註❺，《金農年譜》，頁 220。

〔圖 13〕〔清〕羅聘繪
〈袁枚像〉（軸）
紙本，水墨淡彩，158.3*65.9cm
日本京都國立博物館藏

兩峰居士，為我畫像，兩峰以為是我也，家人以為非我也，兩爭不決。子才子笑曰：聖人有二我：「毋固毋我」之我，一我也；「我則異于是」之我，一我也。我亦有二我：家人目中之我，一我也；兩峰畫中之我，一我也。人苦不自知，我之不能自知其貌，猶兩峰之不能自知其畫也。畢竟視者誤耶？畫者誤耶？或我貌本當如是，而當時天生之者之誤耶？又或者今生之我，雖不如是，而前世之我，後世之我，焉知其不如是？故兩峰且舍

近圖遠，合先後天而畫之耶？然則是我非我，俱可存而不論也。❽

畫像一出，眾口爭議不休。袁枚認為我的面貌，在前世、今生、後世不可能一樣。家人眼中的我是今生、是世俗的，羅聘眼中的我已經跨過世俗今生的藩籬，在畫中將我的前世與後世合而為一了，這就是造成羅聘與家人兩爭不決的關鍵所在。袁枚續曰：

> 雖然家之人既以為非我矣，若藏于家，勢必誤認為灶下執炊之叟，門前賣
> 漿之翁，且拉雜摧燒之矣。兩峰居士，既以為似我矣，若藏之兩峰處，勢
> 必推愛友之心，自愛其畫，將與〈鬼趣圖〉、冬心、龍泓兩先生像，共薰
> 奉珍護于無窮，是又二我中一我之幸也。故於其成也，不敢自存，轉托兩
> 峰代存。使海內之識我者，識兩峰者，共諦視之。（同上）

畫中人的臉容眉眼緊蹙，縐紋滿佈，彷彿歷經滄桑，嘴角下彎，又彷彿在慨歎人生無止盡的苦難。右手拈菊卻轉頭不看，左手牽衣行動顯得有些遲疑，一個自信滿滿的詩壇盟主袁枚，顯然並不喜歡自己這種苦楚的形象。袁枚找了一個托辭，就說為了避免家人誤以為畫像是別人而將畫像損毀，委婉地拒絕接受這幅畫像，並意有所指地將這幅畫像與羅聘其他三種畫：〈鬼趣圖〉、〈冬心先生像〉、〈丁敬身先生像〉並列。由這段文字看來，袁枚認為自己的形像要不然就是被羅聘給醜陋化了：一位盛名遠播的文豪竟然被誤認為「灶下執炊之叟」、「門前賣漿之翁」，要不然就是被羅聘給鬼怪化了：一位沈緬於紅塵的性靈大師竟然成了枯槁的羅漢或飄忽的鬼。

羅聘最受世人爭談者，乃其 34 歲（乾隆 31 年，1766）所繪的〈鬼趣圖〉，這種畫風讓許多文人包括袁枚感到驚異，許多人議論紛紛。袁枚曾對〈鬼趣圖〉發表意見：

> 我纂鬼怪書，號稱子不語。見君畫鬼圖，方知鬼如許。知此趣者誰？其惟
> 吾與汝！畫女必須美，不美情不生。畫鬼必須醜，不醜人不驚。美醜相輪

❽　引自王英志校點《小倉山房尺牘》卷 5，收入同註❽，《袁枚全集》，第伍冊，頁 104-105。

回，造化即丹青。鬼死化為漸，鴉鳴國中在。君盍兼畫之？比鬼更當怪。
君曰姑徐徐，尚隔兩重界。❽

袁枚曾編纂一部神魔鬼怪、奇聞軼談的《子不語》，以諷刺社會黑暗與官場腐
敗，恰與羅聘的〈鬼趣圖〉異曲而同工。袁枚視羅聘為鬼趣知己，題詩中提及畫
女要美，畫鬼要醜，但當自己被畫成醜鬼時，仍顯現出他對醜怪肖像畫概念的隱
隱不安。❽究竟袁枚更希望被描繪成自信樂觀的人傑形象？還是不願被誤認為
〈鬼趣圖〉所經常比附的貪官腐吏？真相已不得而知了。

當袁枚在討論〈冬心先生像〉時，他顯然可以接受一個作古的前輩金農藉由
上引歷史古人如賈逵、張融、孫叔敖、屈原、宋玉的方式，成為一個美好的肖像
典型。但是論及將自己放入三界輪迴去流轉時，他就正襟危坐了起來。金農、羅
聘與貫休在處理佛教不著相、或靈魂輪迴的觀念時，似乎是比袁枚相信的自我界
線還要更寬廣，對自述「不喜佛法」的袁枚來說，❽這似乎是一個具威脅性的領
域，因為袁枚仍然信奉儒家敬鬼神而遠之的觀點，個人仍然是家庭、社會、時
代、歷史等結構鏈串中具體真實的一環。

㈣ 羅聘與金農畫像

金農（或丁敬）被畫成貫休筆下的羅漢形象，其實是有漫長的兩宋禪畫傳統
作基礎。袁枚可能太過敏感，羅聘為老師的身體稍作變形，在他心中絕非將尊敬
的老師畫成帶有諷諭意義的〈鬼趣圖〉。金農逝世後 20 年，羅聘仍念念不忘老
師生前「如來最小弟子」的遺願，在畫像上釋放出濃厚的佛教意涵，是基於一顆
感恩的心。羅聘從師習畫的 7 年歲月裡，其生活受到金農及其人際關係的影響，
羅聘在文化圈的逐漸崛起，無疑地受到了老師人脈的牽引。因此他對金農的提攜

❽ 袁枚〈題兩峰鬼趣圖〉，引自同註❽，《小倉山房詩集》卷 27，頁 590-591。

❽ 袁枚與羅聘相交一度密切，乾隆 46 年，袁枚邀請羅聘到修築的隨園作客遊憩，羅為作〈袁枚
像〉，袁枚贈之以米。次年，羅還為其繪〈隨園圖〉。關於羅聘〈鬼趣圖〉之畫風，以及名士
袁枚、蔣士銓等人對鬼趣圖的相關題詠探討，詳參同註❽，《花之寺僧：羅聘傳》，第九章
「鬼趣圖」，頁 178-204。另羅聘與袁枚的關係，詳參同書，頁 132-136。

❽ 袁枚曾自云：「不喜佛法。」詳參《隨園詩話》卷 3，第 43 則，收入同註❽，《袁枚全
集》，第參冊，頁 82。

充滿感激，並全心全意地報答。約於金農 74 歲（1760）時，有情有義的羅聘與同學項均、楊爵，共同出資監製刻印《冬心先生自度曲》，兩年後（1762）又為其編印《畫佛題記》。金農去世次年（乾隆 29 年，1764），由羅聘親自扶柩歸葬杭州。此後，羅聘仍竭力找尋其師四散的文稿，並為遲遲未能付梓的《冬心先生續集》尋找出版的機會。乾隆 36 年（1771），羅聘趁著首度到北京與天津的機會，籌畫金農文集的刻印工作，2 年後（1773）終於實現了延宕將近 20 年《冬心先生續集》的出版心願。**⑨⓪**

金農自繪的〈壽道士小像〉與羅聘的〈冬心先生像〉，在頭面部份幾乎是同一個模樣，兩幅畫相隔 20 年，羅聘仍籠罩在恩師的氛圍裡。當時已經獲贈〈壽道士小像〉的羅聘，果然依循老師生前的囑咐，將畫像帶在身邊以廣結善緣。乾隆 46 年（1781）遊隨園，既為園主袁枚繪像，仍不忘為金農再繪一幅畫像。乾隆 57 年（1792），已 60 歲的羅聘早就是文化圈中的聞人，遇到一位文人何蘭士，何氏應羅兩峰之請題金農小像，其中有題句曰：「清名自昔稱三絕，高足至今繼一鐙。」**⑨①**這幅小像不確知是那一幅？可能是羅聘身邊帶著的老師自畫像：〈壽道士小像〉，或是自己所繪的兩幅冬心先生小像。然何氏這兩句題文，真正歌頌的還是作為金農高足的羅聘。

年輕時候的羅聘仰賴金農這位年長的畫藝聞人進入文化圈，金農過世之後，其在文化層面對羅聘的影響力並未減退，將近二、三十年間，仍帶著老師的畫像四處索題。後金農時期的羅聘仍然依附老師，他收藏金農的畫像，就好像禪僧弟子保留師父的金身一樣，附身其上，作為深入這個頗具影響力文化圈自我壯大的一條有效路徑。老師並未隨著亡逝而離去，恩師的畫像成為羅聘建立個人畫壇聲譽的一項利器。無論在詩畫藝術或人際應世兩方面，羅聘是如此強烈地認同金農，羅聘前半生的職業生涯，甚至可以視為金農形象的映射與翻版。

⑨⓪ 羅聘在〈冬心先生續集序〉曰：「先生既編續集十年，而今又十年矣。」故此書從編成到出版，延宕了 20 年之久。詳參同註**⑮**，張郁明《金農年譜》，頁 234、266-266。
⑨① 轉引自同註**⑥③**，《羅聘年譜》，頁 410。

陸、〈枯梅菴主獨立圖〉

　　羅聘為老師畫成的〈冬心先生像〉，連袁枚都視為「怪類」，羅聘放棄將老師畫成一位賞心悅目具崇偉形象的先師，反而將他畫得有點笨拙，這種醜怪的造像概念，也曾出現於金農生前的一幅自畫像：〈枯梅菴主獨立圖〉。金農深深著迷於自畫寫真，集中在 72 歲以後的幾幅自畫像中，這幅〈枯梅菴主獨立圖〉的抒情意味最為濃厚。題記曰：

> 天地之大，出門何從？隻鶴可隨，孤藤可策，單舫可乘，片雲可憩。若百尺之桐，愛其生也不雙；秀澤之山，望之則歸然，特然而一也。人之無偶，有異乎眾物焉？予因自寫枯梅菴主獨立圖，當覓寡諧者寄贈之。嗚呼，寡諧者豈易覯哉？予匹影失群，悵悵惘惘，不知有誰？想世之瞽者、喑者、聾者、瘖者、躄者、癲者、癩者、禿簡者、毀面者、癭者、癆者、拘攣者、褰縮者、區□者，此中疑有寡諧者在也。�92

或脆弱漂泊的隻鶴、孤藤、單舫、片雲，或堅強穩泰的桐木與秀山，兩類物象何其不同，然就形單影隻、獨立無偶的角度而言，二者一也。金農將自己的一生游移於究係脆弱？或係堅強的定義裡，得到的卻仍是心中強烈的孤寂感。前幾幅自畫像裡那位充滿自信的前衛畫家安在？獨創性畫藝的驕傲口吻安在？畫面的物象處理也交待不清，金農完全忽略「自畫像」作為一幅繪畫的本質問題而藉題發揮，在自題中流露出自憐自艾以致無法抑遏的寂寞與哀愁。老年的金農經濟沒有好轉，加上各種疾病接踵而至，老妻已逝，膝下無子，現實處境裡確實是孤寂而淒涼的，是故抒發的語調絕望而沮喪。早一兩年，72 歲的金農（1758）另繪有一幅墨梅圖〈寄人籬下〉〔圖 14〕，一堵黑黑的籬笆牆將畫面分割成院內院外兩個世界，由外向內看去，寒蕊零落，碎玉片片，冷香猶存，有強烈的身世之感，以及藉物喻人的悲淒與感傷。畫左側有烏黑漆書 4 個大字：「寄人籬下」用以點題。畫中墨突的牆壓倒了院內的梅花，而院外烏漆的字又壓倒了墨突的牆，強化

�92　參見同註⓮，《冬心自寫真題記》，頁82，第9則。

〔圖14〕〔清〕金農繪〈寄人籬下〉（冊頁）
紙本，水墨，23.2*33.3cm，北京故宮博物院藏

了視覺上的效果。金農突破過去孤芳自賞的梅花畫法，以籬笆與墨字作隱喻，將一位風燭殘年老畫家悲悽人生作了特殊的演繹，這株墨梅彷彿就是金農的化身。然而比這株有籬可寄的墨梅更堪憐的，是 2 年後已經是樹槁枝禿的枯梅。

　　自畫像是金農生命體存在與人際活動的具體證明，既用來紀錄自己的形貌，也用以建立與過往前人、現在知交徒弟或未來有緣人之間的關聯，甚至與佛教信仰連結在一起。前面幾幅自畫像，都因在題文上提出了確定的繪作目的而產生意義，〈枯梅菴主獨立圖〉卻一反其道，成為一幅沒有寄贈對象、沒有意義背景的畫像。全然孤立寂寞、絕望沮喪又悲觀的畫像適合送給誰呢？整個世界看來已經是破碎衰敗而不堪，到底這幅圖能夠送給誰呢？金農的題記更加深了「自畫像」是一種表達人生課題的感性工具。金農的絕望，可能不只是來自於對個人身體狀況衰敗殘弱的覺知而已，也可能是來自於個人與外在世界通路斷絕的挫敗感，一種進既無可攻，退亦無可守的悲悽感無止盡蔓延，這一位揚州畫壇上的長青老將因為看到人生的極限而備感倦怠了。

　　「枯梅菴」是金農位於錢塘江邊老家前院的一座小菴，是他年幼時與丁敬（1695-1765）、陳章、厲鶚（1692-1753）、杭世駿（1696-1773）等好友經常避靜讀書

游憩的最佳去處，也是他求學之路的起點。❸如今人生繞了一大圈再回來，家鄉
景況寥落，知交凋零四散，回想求學之路坎坷曲折，人生的起點與終點雖然重
合，到頭來竟然是落得如此的孤子一身！站在枯梅菴前，看著老梅，「此梅日戕
削，自署枯梅菴」，自己就是那棵菴中枯梅：「雪比精神略瘦些，二三冷朵尚矜
誇。近來老醜無人賞，恥向春風開好花。」正是他的心境寫照。❹再不將心思轉
向歷史上虎虎生風的藝術家，也暫時把知交與徒弟放在一旁，獨立於天地蒼茫間
的他，轉向尋找同病相憐的寡諧者：瞽者、暗者、聾者、瘖者、躄者、癩者、癲
者、禿簡者、毀面者、瘻者、瘀者、拘攣者、褰縮者……。

　　金農還是要為他的這幅自畫像尋找觀眾，但他設定的觀眾都是上述那些肢體
殘缺的病人。前文曾提及羅聘的〈鬼趣圖〉〔圖 15〕，畫中的鬼看起來也都是殘
缺者或畸形人。金農亦繪有〈鬼趣圖〉，自題曰：「宋龔開善畫鬼，余亦戲筆為

〔圖 15〕〔清〕羅聘繪〈鬼趣圖〉二幅（冊頁）
24.1*19.4cm，香港霍寶材先生藏

❸　詳參同註❺，《盛世畫佛──金農傳》，「枯梅菴中的情結」，頁 22-25。
❹　金農作〈枯梅盦梅花〉，收入《冬心先生三體詩》，同註❷，頁 3b-4a。

之。落葉如雨，乃有此山魈林魅耶？悠悠行路之人慎莫逢之，不持受其所惑也。觀者可以知警矣。龍梭仙客記。」❾❺金農與羅聘都畫非自然的形象，取材來自宗教，造像來自人形。這對師生對於傷病的畸形人、或鬼魅精怪的主題充滿感知與興趣，既來自於繪畫傳統中的布施圖，以畸形殘缺者為題材的繪畫傳統，南宋就有高僧施捨乞丐的佛畫〔圖16〕，亦可能與當時揚州的風氣相關。❾❻唯作畫動機

〔圖16〕〔南宋〕周季常、林庭珪
〈五百羅漢・布施貧饑〉（軸）
絹本，設色，111.5*53.1cm
美國波士頓藝術博物館藏

❾❺　轉引自同註❻❽，《花之寺僧：羅聘傳》，頁185。

❾❻　18 世紀的揚州畫壇不乏眼盲樂師與街頭乞丐的畫作，揚州豪富甚至會特別僱用一些殘廢者為僕，以顯示自己的善舉。關於〈枯梅菴主獨立圖〉與羅聘的〈鬼趣圖〉、布施畫的傳統，乃至於揚州的施捨風氣之間的關係，詳參見 Richard Vinograd: *"Boundaries of the self: Chinese portraits, 1600-1900"*，同註❼，頁 115-116。

仍有不同，雖然皆描繪殘缺不全的人形，寡諧者是人世孤寂的悲劇，而鬼怪則用來暗諷世道。

　　金農透過一連串殘缺的畸形人醜怪化自己，痛切陳述個人不苟合於世的孤獨冷寂之情。這位寡諧獨立者，與那些四處寄贈畫像的壽道士、面壁者、百二硯田富翁，是同一個人嗎？儘管沒有特定的寄贈對象，金農還是無法擺脫匹影失群、無偶寡諧的恐慌，公開尋覓同病相憐者，向天下知音發出訊號。金農這幅自畫像，藉著自憐自抑以自清自高，反倒暗示了一種獨立於天下卻站在制高點上的自我迷戀姿態。

柒、結論

一、揚州與八怪[97]

　　揚州，位於長江之北，淮河之南，地理位置特殊，為當時南北交通唯一大動脈運河的樞紐港口。境內無崇山峻嶺，水道縱橫，交通便利。南漕北運，船舶必經。康乾之世，出現繁華景象。江、浙、兩湖地區每年向朝廷輸送的漕糧約四百萬擔，都經揚州轉運至北京。此外，又得益于運河溝通之利，當時大江南北地區的食鹽均靠揚州轉輸集散，揚州為兩淮鹽運使衙門的駐地，鹽商鱗集。由鹽業與漕運帶動的其他產業如織造業、印染業、香粉業、冶煉業發展迅速，揚州遂與江寧、蘇州、杭州成為東南 4 大都會。

　　清初至乾隆末，揚州本地與外地來的知名畫家，共約一百數十人。富商大賈附庸風雅，建築園林，演奏戲曲，收藏書畫古玩，舉行詩文宴集，藉以提高自己的社會地位。袁枚（1716-1798）曰：

[97] 本節關於揚州與八怪的種種背景關係簡介，分別參考以下多種資料。丁家桐著《揚州八怪》，同註**[21]**，「八怪諸人概述」，頁 2-4，「八怪與揚州」，頁 8-9。薛鋒〈清中期揚州商品經濟與揚州八怪〉，同註**[15]**，《揚州八怪年譜》，頁 1-8。《揚州八怪研究資料叢書》卞孝萱〈前言〉，《揚州八怪題畫錄》（南京：江蘇美術出版社，1992），頁 1-8。

> 昇平日久，海內殷富，商人士大夫慕古人顧阿瑛、徐良夫之風，蓄積書
> 史，廣開壇坫。揚州有馬氏秋玉之玲瓏山館，天津有查氏心穀之水西莊，
> 杭州有趙氏公千之小山堂、吳氏尺鳧之瓶花齋。名流宴咏，殆無虛日。❾❽

袁枚筆下的馬曰琯（1688-1755）、曰璐為揚州著名鹽商，其闢築的玲瓏山館，正是揚州八怪諸藝術家與文士經常往來的一個私家園林。鄭板橋（1693-1765）有〈為馬秋玉畫扇〉詩，汪士慎（1686-1759）有〈吟兩明軒盆荷、呈嶰谷、半查主人〉詩，金農也有〈憶康山舊游寄懷余元甲、高翔、馬曰楚、曰琯、曰璐、汪士慎〉、〈馬曰琯、曰璐兄弟招同王岐、余元甲、汪塤、厲鶚、閔華、汪沆、陳皋集小玲瓏山館〉等詩，還替馬嶰谷刻《馬嶰谷蕉葉研銘》。包含了文學家、詩人、戲曲作家、篆刻家雅集於名園的景象非常普遍。另外，兩淮鹽課收入也提供了辦理書院所需的物質助緣，兩淮鹽政官吏以此結納士大夫，名士如杭世駿（1696-1773）、蔣士銓（1725-1786）、姚鼐（1731-1815）、吳錫麒（1846-1818）等，以書院為進退之所，也與畫家多有不同程度的聯繫，為繪畫藝術的發展提供了有利條件。鹽商與鹽官保持良好互動，鹽商、鹽官靠文士、書畫家獵名風雅，文士、書畫家靠鹽官之權、鹽商之財以營生，形成了一個共同依存的文化圈。❾❾

　　東南 4 大都會，江寧與杭州屬省區政治中心與督撫衙門駐地，官方對藝術的影響甚深，傳統的藝術趣味不易改變。蘇州雖與揚州地位相當，但屬清初畫壇四王的故里（王時敏、王鑒、王石谷、王原祁分別是太倉人、常熟人），四王的山水畫長期受到朝野推重，即使花鳥畫也以常州畫派的勢力為最大。揚州為繁榮新興的市場，各地藝術家紛至沓來，加上沒有傳統因襲的繪畫傳統，使得揚州藝壇呈現求新求異、千姿百態、萬壑爭流的局面。❿在商業發達、資金快速流通的揚州地

❾❽　詳參《隨園詩話》卷 3，第 60 則，收入同註❽❸，《袁枚全集》，第參冊，頁 88。

❾❾　八怪與揚州商人的關係密切。黃慎曾寓維揚李氏園林，陳撰初依大鹽商項氏，後改館於鹽商程夢星，晚年又應鹽商江鶴亭之聘，館于康山草堂。……餘如華嵒、李葂、高鳳翰、楊法等人，都是大鹽商宴樂賓朋之座上客。詳參同註❾❼，薛鋒〈清中期揚州商品經濟與揚州八怪〉，頁 2-3。

❿　金農便有「足跡半天下」之舉，黃慎亦往來於金陵、福建等地，鄭板橋、高翔、高鳳翰、李鱓、汪士慎等，亦常外游，羅聘幾度北上。而很多書畫家，大都僑居揚州，如新安畫派創始人

區，書畫作品進一步與商品化同步發展，商人與書畫家形成魚水關係，相互需要。

繪畫上的「揚州八怪」便在這個時代與環境的因緣際會中誕生，這個封號其實不懷好意。清代後期，不只一種著作說板橋、金農的藝術走向非正道，板橋的字，被認為是非今非古的「小兒遊戲」，金農的畫，被認為是「故作拙稚」的欺人伎倆。書畫出奇制勝是旁門左道，寫意風格只是順應「皂隸商賈」驚奇愛新的粗率塗鴨之筆。以畫謀生，被視為缺乏藝術的真誠，鴻儒大賢出以衛道之姿給予當頭棒喝，於是封其為「揚州八怪」。這些針對八怪畫風的譏誚聲音，宣洩的是對於藝壇新興流派的不滿與敵視，以及對於日益繁盛的商品經濟的一種強烈抵觸的情結。[101]

二、「畸士」金農的書寫行動

金農這位自命不凡、追求功名卻仕途多舛的詩人，拜賜於揚州當時的商業氣息，與其他境遇相仿的文士，逐漸轉型為一名專業的書畫家。其實金農繪畫生命開始得並不太早，雖 32 歲開始作畫，但是個人風格之形成大約同於其渴墨八分「漆書」體系完善之際，約 50 歲左右。60 歲以後畫竹，晚年竹、梅、馬、人、佛等各類體裁均繪，風格鮮明。[102]

乾隆 8 年癸亥（1743），全祖望（1705-1755）至揚州，結識了 57 歲的金農，作

漸江、查士標、汪之瑞等，還有皖派著名書畫家戴本孝、梅清、蕭雲從、梅庚、巴慰祖、方士庶等。金陵八家之首的龔賢，即寓居揚州多年。昆山名畫家周笠、打底界畫的名畫家李寅、蕭晨、袁江、袁耀、顏嶧、顏岳等，皆與八怪或多或少有關聯，創造各種流派，各自風格，相互競爭，取長補短，為中國繪畫發展樹立新的里程碑。參見同註[97]，薛鋒〈清中期揚州商品經濟與揚州八怪〉，頁7。

[101] 參見丁家桐著《揚州八怪》，同註[21]，「八怪諸人概述」，頁2-4。

[102] 板橋竹如風流才士，金農竹則有憔悴之狀、高岸之氣，如古寺老僧，畫梅花，汪士慎畫繁枝，高翔作疏枝，金農則說：「予畫此幅，居于不疏不繁之間。」畫與書一樣，均表現出自強與自負的品格。金農有豐富的文化積澱，對禪宗思想的理解和領悟，就表現出非凡的創造力與開拓精神，最終使得他榮登清三百年來的「畫佛」寶座。詳參同註[55]，《盛世畫佛——金農傳》，頁353-354。

〈冬心先生寫燈記〉曰：

> 吾友錢塘金君壽門，畸士也。其博學好古似楊南仲，古文詞似孫可之，詩
> 似陸天隨，其磊落似劉龍洲，潔似倪迁，尤喜狹邪之游似楊鐵崖，而其痴
> 甚篤，遠似顧長康，近似鄘湛若，以故奔走江湖間，所際會亦不少，而年
> 過五十，拓落如故。初浙江學使帥公蘭皋，嘗以壽門應詞科之檄。力辭不
> 就。而蹇之都下，或問之，則曰：吾特欲觀徵車中人物果何等耳。數月，
> 橐中金盡始歸。**⑩**

除了博學且擁有古文詩詞的素養外，金農個性磊落、好潔又喜狹邪之遊，並有嚴
重的痴癖，不僅年過半百依然落拓，即使乾隆元年獲帥公薦舉博學鴻詞科赴京，
所持的態度亦一反常人。全祖望用許多古人一一比附這位眼中的奇人，總稱其為
「畸士」也。「畸士」一詞既指陳了他的品性與書畫風格，亦暗含了平凡的金農
一生於求仕與寺隱掙扎景況下的行為舉措。

　　金農畫像根據文獻可考者共 12 幅，其中 3 幅是他繪像，〈冬心先生四十七
歲小像〉（1733）是好友高翔所繪，〈蕉蔭午睡圖〉（74 歲，1760）與〈冬心先生
像〉（金農過世約 20 年，1787）兩幅為弟子羅聘所繪。〈四十三歲小像〉（1729）為
金農中年時期所繪，「自為寫真」贈鄭板橋（67 歲，1753）繪成時間稍早，其餘如
贈項均的「自寫小像」（72 歲，1758）、寄朱二亭的「自圖形貌」、贈丁敬與羅聘
的〈壽道士小像〉、贈龍興寺蒲長老的〈昔邪居士半身像〉、贈吳處士的〈百二
硯田富翁小像〉、贈栖霞上禪堂松開士的〈面壁圖〉，以及無特定寄贈對象的
〈枯梅菴主獨立圖〉等 7 幅自畫像均集中於金農 72、73 歲左右所繪。一生創作
不輟的金農，晚年如此著迷於自我畫像的描繪，實在是罕見的現象，他不斷地蒐
索並效法古例以嘗試自寫真的畫法，然後又不斷地找尋畫像贈送的對象以及變換
著畫像自題的口吻與語調。

　　他的自畫像與畫像題記，不妨看作是這位「畸士」為自己進行定義的一連串
書寫行動。

⑩　轉引自同註**⑮**，《金農年譜》，頁 226。

三、創造各種「聯繫」網絡

　　畫像自題是一種閱讀自我的文本，也是一項由「觀看自我」進入自傳書寫的行動，如同自傳一般是自我詮釋的論述，皆在藉著自我書寫以建立個人歷史。自傳書寫提供傳主與自己的過去對話，是經驗的反思與後設，在選擇畫像自題而作自我表述之際，由於自傳書寫能近能遠的「反身性」（reflexivity），得以在文本裡後設出各個不同面向的我，傳主可藉此接受、反駁、修正或更改既有的理解以重構自我，甚至更進一步袪除粘黏在身上的瑕污尋求淨化。換言之，「畫像自題」其實就是通過書寫活動將「觀看自我」的深層意涵導向「自我淨化」的一連串過程。❿與明人畫像自贊相同，金農的自畫像與題記，也可視為一連串的自我淨化行動，然而他卻擺脫明人創造孤獨的話語空間以內省觀照的模式，意圖創造一個個與弟子、知交、市井小民、鄉里塾師、禪堂高僧的相逢場面，題記中總安排了一個揚聲的自己與一個特定的人物進行對話，話語的空間不再孤獨，還帶著熱鬧喧嘩的氣息。因此，金農的畫像自題不僅不自我孤立，反而竭力地創造各種聯繫。

　　首先是師生之間的聯繫。金農在揚州的處境使得他必需要有畫藝的繼承者以光大名聲，同時弟子也需藉助老師的光環躋入文化圈，二者相互依賴的基礎在於金農必需確立權威形象。寄贈給弟子項均與羅聘的畫像自題中，以畫史專業的角度自詡個人為自寫真開創了高明的技巧，同時又分別讚許項、羅二氏聰穎向學的優異表現。金農還特別說明項均由社交朋友轉變成學生的事實，垂垂老邁的金農，與邁向生命巔峰的羅、項在此刻連結起來了，「後繼有人」成為師生關係的良性聯繫。他們不僅是金農畫像的收藏者、保護者的身份，並擁有公開老師肖像的特權，二人各自將獲贈的畫像繫緊相隨，當眾展示，為老師也為自己廣結人緣、擴展聲譽。羅聘與項均不只是金農藝術上的追隨者與傳播者，作為學生的他們，也成為金農創造藝術形象的參與者與見證者。

　　除了師生之間緊密的聯繫之外，這位志得意滿的老畫家，很有自信地透過畫

❿　畫像自題的後設性、自我淨化、以及下文多重音域等觀點，可與本書第一章〈觀看自我：明人的畫像自贊〉「結論」部份相互參看。

像為自己與眾人作聯繫。或是知交如鄭板橋、丁敬，或是高僧蒲長老或松開士，或鄉里塾師吳處士，或江都肆販朱二亭等。他們各自代表文化菁英、山林雅士、寺廟高聖或市井俗客。金農的畫像與自題已跨出了個人生命紀錄的單一功能，作為自己與眾人之間展現才華、悅目傳情、表達志趣、開導勉勵的聯繫憑藉，他透過畫像建構了一個以自己為中心廣闊的人際網絡。最有趣的是，金農在自繪或他繪畫像上不斷換裝：文士、壽道士、昔邪居士、面壁人、百二硯田富翁、蕉蔭袒腹午睡者、枯梅菴主獨立人……等，大部份均朝向非日常性的裝扮。畫面與題識的非日常性形象與話語，便像是一種社會意涵的表述，金農不僅要為自我與他者的人際關係作聯繫，還企圖打破文士與市井、世俗與宗教、鬼怪與凡常、過去與現在與未來的界線，以諧謔或扮演的方式達成自然／人為、文雅／鄙野、神聖／世俗、前世／今生／來世的交換與溝通。老畫家金農在畫像與自題上進行這些交換與溝通，用以「補償」生命中無法實現的種種願望。❶⓪⑤

四、身份的寓言❶⓪⑥

　　金農一生取了非常多的別號，自云：「丙申病痁江上，寒宵懷人、不寐申旦，遂取崔國輔『寂寥抱冬心』之語以自號。」號「冬心」、「冬心先生」。因其先父於曲江別業處有恥春亭，故號「恥春亭翁」。浙江杭州天竺山，許由曾隱於此，山上多蟬，蟬鳴「稽留」聲，恰與許由同音（浙語），一生清高自稱，卻多不合時流之嘆的金農，故號「稽留山民」。又號「金吉金」，梵語則號「蘇伐羅吉蘇伐羅」。中歲以後向佛，故號「心出家庵粥飯僧」、「如來最小弟」。一生經歷康、雍、乾，故曰「三朝老民」。書畫之餘亦嗜硯「百二硯田富翁」。

❶⓪⑤　Vinograd 指出，金農自畫像最的中心目的就是「聯繫」（bonds）與「補償」（reparations），既指他與朋友或徒弟間的「聯繫」，也藉由畫作「補償」，達成生命中所不能完成的某些願望。筆者本段文意的觀點，得自 Vinograd，詳參 Richard Vinograd: "*Boundaries of the self: Chinese portraits, 1600-1900*"，同註❼，頁 118。

❶⓪⑥　趙白生以說故事、寓託含義之「身份的寓言」觀點，探討富蘭克林的自傳。筆者「身份的寓言」一詞，得自趙氏之說。詳參見氏著《傳記文學理論》（北京：北京大學出版社，2003），「身份的寓言」一節，頁 83-99。

此外又有：曲江外史、昔邪居士、龍梭仙館（龍梭仙客）、壽道士、老金、二十六郎、老丁、朱陽館主、荊蠻民、小善庵主、惜花人、之江釣師、十九松長者，紙裘老生、金牛湖詩老、竹泉、古泉、蓮身居士、仙壇掃花人、枯梅菴主……等。❼

　　自傳作家往往以特定的身份再現自我，酷愛以別號變裝的金農，晚年則揮其妙筆一口氣繪了 8 幅自畫像，8 幅自畫像無異是金農立體的別號。他在不同的畫像自題中，先決定好讀者以及希望與其建立的關係，再確定好說話的語氣和筆調，如同樂譜表開首的譜號，升號或降號，話語的基調取決於此。❽他面對好友鄭板橋、丁敬，面對弟子項均、羅聘，面對修持高妙的龍興寺蒲長老、松開士，面對江都販肆朱二亭、鄉里塾師吳處士，或面對四散於天地間的寡諧者，他不能只現出一種身份。他在真誠的知交、天才藝術家、善於啟發的詩畫老師、追求神聖境界的高僧、道士、精神富足隨遇而安的文士、鬱鬱寡歡的枯梅菴主之間，巧妙地自我轉換，建構身份的寓言。

　　金農這位畫像者／書寫者如此努力地以各種身份面貌再現他的過往歷史，同時也在形塑他所冀望的理想未來。他絕非記錄「赤裸的事實」而已，同時亦寓託一個完美理想的自我形象。自傳被視為一種虛構的文本書寫，源於作者以現今的觀點對往昔重新提出詮釋，但是往昔既已無法回溯，也就無所謂真實客觀的個人歷史得以再現。自傳的主體也由語言所建構，藉由語言得以存在，隨著語言而產生變化。而在自傳中進行詮釋行為的那個主體，同時亦是此一行為的客體。是故，自傳文本必然涉及兩種敘述聲音，一為被傳的對象（自傳的客體），一為作傳者（自傳的主體），主、客體與書寫行為三者相互滲透，虛實之間難以釐清。

　　金農畫像無異是多重身份的寓言，他在畫像題記中大凡以寓託的身份訴說豐富的寓意。老年書畫家的金農主體在文本中分化為重重疊影：文士、壽道士、昔邪居士、面壁者、百二硯田富翁、蕉蔭袒腹酣睡者、枯梅菴前獨立寡諧者……

❼　金農繁多的別號與來源，詳參同註❺，《金農年譜》，頁 191。

❽　〔法〕菲力蒲‧勒熱訥（Philippe Lejeune）以樂譜比擬寫自傳前，先確立語氣和筆調。參見氏著、楊國政譯《自傳契約》（北京：三聯書店，2001），頁 66。

等。這些分裂的影像顯示了金農的衝突與冀望，其中包含了代表金農追求財富、沽名釣譽、享樂意識的「隱匿的我」，也包含了代表金農品行高潔、聲譽崇隆、化育英才的「社會的我」，二者迥然相異，若仔細傾聽敘述聲音，就能察覺到文本中不僅只於一人，畫像自題文本成為金農身份寓言的總匯，建構了一個多重「我」的競爭場域。⑩金農的畫像自題充分發揮了自傳文本的建構特性，讓隱藏於多重身份裡不斷轉換的「我」作對話演出：真我、假我、現實我、夢中我、世俗我、神聖我、鬼怪我、孤獨我……，眾我皆在執筆之際的自我觀照中此起彼落，眾聲喧譁。自傳的挑戰性在於：文本中的「我」（客體）如何透過「說話」／「書寫」的「我」（主體）來模擬「我」（自我）的「生命」？自傳的傳主（說話人／書寫者）獨白式地回憶過往，但在回憶過往／形塑未來時，說話人（書寫者）的「我」（主體）意識、作品中的「我」（客體）和過往／未來的「我」（自我）以及「我」曾／將接觸過的人（他人），多方互動，彼此爭辯，自我的認知也在這種自己與自己、自己與他人、過往與未來等互動對話關係中得以進行，因而使自傳文本成為一個多音競爭的場域。

　　金農晚年以自畫像與題記作為特殊的管道，不僅將之作為交往溝通的有利媒介，用以創造各種人際聯繫的網絡，創造一個自己／古人／他人彼此之間的多元對話場域。同時也是表徵志趣、寓託身份的迷人形式，宛如各自獨立的片段式自傳書寫，經由一連串將私密語言（private speech）與社會語言（social speech）內外轉換的交互過程，使多方「我」的聲音介入，描廓出面向多重而複雜的人生整體。這位 18 世紀在現世意義上失意的文士書畫家，創造多層次的人際聯繫網絡，以及身份的變換與寓意，企圖超脫世俗的失意與挫折，轉化為神聖的理想形象，以達成對人生種種缺憾的補償。

⑩　楊玉成曾以多重我的競爭探討陶淵明的〈五柳先生傳〉，該文對於中國自傳書寫傳統的新變有精彩論述。詳參氏著《陶淵明文學研究──語言與民間禮儀的綜合分析》（國立政治大學中文研究所博論，1993），「自傳文學的幻滅與新生：論〈五柳先生傳〉」，頁 15-16。

五、尾聲

76 歲的金農，在過世前一年（1762）秋季，作〈老已至矣，抒寫近懷寄執友楊八丈（自貴）〉，詩云：

> 我老未全老，白髭鬚，白更妙，常在劉叟花前說年少。今春耳半聾，尚能聽打清涼山上鐘，絕勝張丞不聞大江淘淘。我貧九府之錢無一串，書床卻有千金硯，此中水田三百頃。何曾賤，眼優明，光瀏瀏，經朝弄筆愁復愁。偏畫野梅酸苦竹啼秋，細寫滿紙小楷如蠅頭。雙腳懶，迷所向，免得折腰謁公相。偶然出門散袖行，健步拋去紅藤杖。衰顏近喜親酒杯，平原督郵曲秀才。相約而至笑口開，醉鄉那許俗子來。賦長歌，乞誰和，殷勤覓寄楊臨賀，只等百二秦關雁飛過。❶⓿

老／不老、聾／不聾、貧／不貧、賤／不賤、懶／不懶、醉／不醉……，金農覺老、嘆老卻不願服老，眼、耳、足均不中用了，還「偏畫野梅酸苦竹啼秋，細寫滿紙小楷如蠅頭。」金農的性格中有一些頑強的成份支使他要以畫藝驕傲地證明自己的存在。同年，他作〈雙鉤叢竹圖軸〉，題文云：

> 乾隆戊辰，予徙江上，移居南城隅。書堂前多婉地，命薙氏芟除宿草，買龍井山僧叢竹百竿種之，每一竿約費青蚨三十。予初畫竹，以竹為師。人以為好，輒目我為文坡公，又愛而求之者，酬值之數百倍於買竹。三載中，得畫竹題記詩文五十八篇，為廣陵友人鏤版以傳，即今之奉宸院卿江君鶴亭也。近復畫竹不倦，別出新意，自謂老文坡無此畫法。興化鄭板橋進士亦擅畫竹，皆以其曾為七品官人爭購之。板橋有詩云：畫竹多于買竹錢。予嘗對人吟諷不去口，益微信吾兩人畫竹見重于人也。予得前朝舊箋一番，作王右丞飛白竹，舉付授詩弟子江都項均。項均裝成小立軸，羅聘復請予題，因為書之。令觀者不能測老夫麝煤狐柱何從而施之紙上。游戲

❶⓿　轉引自同註❶❺，《金農年譜》，頁 262-263。

神通，自我作古。七十六叟金農漫記。⓫

老畫家很滿意於自己出神入化的畫竹技巧，要「令觀者不能測老夫轟煤狐柱何從
而施之紙上」。76 歲的老金農自負的形象並不陌生，吾人在其畫像與自題中，
看到的不就是老畫家神出鬼沒地變換身份與扮裝嗎？有時著道袍執杖、有時著袈
裟面壁、有時袒腹蕉陰午睡、有時枯梅菴前獨立，在嚴肅的話語中夾雜著滑稽遊
戲的意味。

　　這些扮裝與其說是用以指稱金農，不如說是用以隱藏金農。寫作自傳／繪製
自畫像的人，不論是社會用途，或僅供自己閱讀，仍無可避免陷入一種自相矛盾
的情境中：誇張／掩飾、驕傲／自卑、頌揚／懺悔的矛盾性。而金農選擇不斷更
改扮相，既符合個人生命面相的豐富性，滿足其三教九流的廣闊交際，亦迎合大
眾讀者新鮮有趣的「閱讀期待」。18 世紀在揚州與生活掙扎的金農，晚年如此
熱衷於自畫像，正應驗了一生知交丁敬在早年送給他的一枚篆印：「樂此不
疲」，印跋云：「人之性情，必有所好而樂之，樂之不倦，遂以成名。」⓬到老
依然沾沾自喜於「游戲神通、自我作古」，那麼人生最後 10 年的畫像與自題，
整體來說，不妨視為他在蓋棺論定前所創造的「自我的神話」。⓭

　　金農透過畫像與自題進行「自我的神話」創造，不僅可作為 18 世紀「揚州
八怪」的典例，⓮亦帶動了後來像顧修這樣的文士好整以暇為自己出版《讀畫齋

⓫　轉引自同註⓯，《金農年譜》，頁 263。

⓬　篆刻家好友丁敬為金農所刻之印：「樂此不疲」，其印跋云：「人之性情，必有所好而樂之，
　　樂之不倦，遂以成名。瓦奕小技耳，而邃秋擅古今名，況其大焉者乎？書畫雖小道，然非天姿
　　超邁，學力純粹，博觀古人名跡，神而明之，無能成一家。吾友昔邪居士，詩文書畫，天分
　　既高，學力又足以副之，四方求索如云，得之珍同拱璧，予于此道，亦篤嗜不倦，故刻此為
　　贈。」參見同註⓯，《金農年譜》，頁 210。

⓭　此語借引自〔法〕菲力蒲・勒熱訥（Philippe Lejeune）著、楊國政譯《自傳契約》，同註⓱，
　　頁 106。

⓮　揚州八怪中，如高翔為汪士慎繪〈煎茶圖〉，汪有自題。邊壽民自繪〈葦間主人潑墨圖〉，亦
　　有自題。華嵒自書〈新羅山人小影〉，並有自題。羅聘有〈兩峰道人蓑笠圖〉及自題……等。

題畫詩》，⑮更遠遠影響了 19 世紀海上畫派的畫像與自題風潮。⑯

⑮ 乾隆年間文士顧修，曾將生平請人為己所繪之 20 幅畫像與題詠，輯成《讀畫齋題畫詩》19
卷，於嘉慶元年東山草堂刊刻行於世。

⑯ 海上畫派畫家如任熊、任頤、吳昌碩等人，都有自畫像、他畫像與畫像自題。

第貳編／他題

Ⅲ　色隱與遊戲：
陳洪綬〈何天章行樂圖〉題詠

壹、緒論

　　晚明時期，雖然一方面不免有像嚴嵩（1480-1569）畫像的題贊一般，繼承明初濃厚的政治思維；另一方面亦有像嚴堯日〈行樂圖像說〉那樣，引入洗硯、烹茶等閒適的意涵，符應了清初尤侗（1618-1704）所提「樂山樂水」、「歌吟風月」與政治脫鉤之行樂意涵。❶明末畫家陳洪綬（1599-1652）❷繪〈何天章行樂圖〉及其題詠不妨視作此一思潮下的產物，本文將針對此課題進行詳細論述。以下，先探討陳洪綬另一幅畫像：〈生魯居士四樂圖〉。❸

一、〈生魯居士四樂圖〉及題詠

　　〈生魯居士四樂圖〉卷尾有一段跋識曰：

❶　關於嚴嵩眾多的畫像題贊、嚴堯日〈行樂圖像說〉，以及尤侗仿朱熹《性理吟》重新賦予「樂」條的意涵，敬請參閱本書「導論編」相關章節，此不擬贅述。

❷　陳洪綬，字章侯，號老蓮，家有寶綸堂藏書，浙江諸暨人，國子生，工詩善書，尤精繪事。崇禎間，召入供奉，明亡後，自號老遲，又稱悔遲、弗遲等，著有《寶綸堂集》。

❸　〈生魯居士四樂圖〉卷，絹本，設色，30.8*289.5cm，參見東京大學東洋文化研究所編《中國繪畫總合圖錄》（正編全 5 冊）（東京：東京大學出版會，1982-1983）第 2 冊，著錄編號 E7-056（チューリッヒ・リートベルク美術館 Museum Rietberg Zürich）。畫上有款：「己丑（1649）仲冬」。

李龍眠畫白香山四圖，道君題曰：白老四樂。洪綬以香山曾官杭州，風雅
恬淡，道氣佛心，與人合體，千古神交。為生翁居士取其意寫之，屬門人
嚴湛、兒子陳名儒設色，時己丑仲冬也。山民洪綬。❹

該圖取意於李公麟（1040-1106）為白居易（772-846）繪圖，宋徽宗（1082-1135）題曰
「白老四樂」。全圖 4 段獨立畫面依次相連：解嬡、醉吟、講音、逃禪，陳洪綬
各以小篆題名，並書五絕一首解題。題識紀年於順治己丑 6 年（時為南明桂王永曆 3
年，1649），時陳洪綬 51 歲，3 年後過世。跋文似乎透露了生魯居士時官於杭
州，陳洪綬將居士擬於亦曾官於此的白居易，而自比為宋代白描人物畫家李公
麟。

第 1 段「解嬡」〔圖 1〕，❺像主生魯居士坐於石案後，右手持筆，左手按
紙，案上紙旁有硯、墨及筆洗，另側有酒杯、佛首置盆，以及酒罐，一名老嬡扶

〔圖1〕〔明〕陳洪綬繪〈生魯居士四樂圖〉（卷）之一：「解嬡」
絹本，設色，（全畫）30.8*289.5cm，蘇黎世利特伯格博物館藏

❹ 陳洪綬 4 段畫的題詩，引自陳氏〈題四樂圖卷〉，收入吳敢輯校《陳洪綬集》（杭州：浙江古
　籍出版社，1994），〈附錄〉，鄭振鐸《偉大的藝術傳統圖錄》，頁368-369。
❺ 筆者未見此畫蹟，僅由繪畫圖錄的黑白圖版中窺得全畫，未能詳悉圖面細節。下文關於〈四樂
　圖〉之畫面解說與畫法，悉參引自翁萬戈編著《陳洪綬》（上海：上海人民美術出版社，
　1997）（上卷）「文字編」，頁62。

杖側立於居士之前。這個畫面取材於宋代僧惠洪的《冷齋夜話》，文中載錄白氏作詩平易通俗，令老嫗能解。❻陳洪綬題詩曰：

> 苦吟費神思，且乏天真好。老僧善聽琴，又遜此嫗了。

陳氏極喜愛白香山解嫗的故事，以此為題作畫不止一次，其〈題白香山詩解老嫗圖〉曰：

> 此〈白香山詩解老嫗圖〉，洪綬每喜寫此，自髫年至今，凡數十本。筆墨日積，而道德日損，寧能對雙荷葉而寫顏乎？❼

第 2 段「醉吟」〔圖2〕，生魯居士頭上滿簪菊花，肩披一件毛皮，右手斜握一柄長杖，支撐其醺醉左傾的身軀。陳洪綬題詩曰：

〔圖2〕〔明〕陳洪綬繪〈生魯居士四樂圖〉（卷）之二：「醉吟」
絹本，設色，縱 30.8cm，蘇黎世利特伯格博物館藏

❻ 《冷齋夜話》曰：「白樂天每作詩，令一老嫗解之，問曰：解否？嫗曰：解，則錄之，不解則易之，故唐末之詩近於鄙俚也。」參見〔宋〕釋惠洪《冷齋夜話》（海口市：海南出版社，2001），卷 1，〈老嫗解詩〉條，頁 11。

❼ 參見《石渠寶笈》3 編，引自同註❹，《陳洪綬集》，〈附錄〉，頁 560。

　　　盧山草堂就，不出堂外行。醉中喜浩唱，情理頗清明。

白居易貶為江州司馬後，在盧山搭建草堂，與僧朋道侶遊息，過著半息半隱、醉
中歌吟的歲月。陳洪綬追慕樂天，將其草堂醉吟的生活寫照，搬上畫面。❽
　　　第 3 段「講音」〔圖 3〕，居士悠閒踞坐於奇石，美女對坐於左方，倚一條
案，案上琵琶收於錦囊中，這是白居易詩作〈琵琶行〉中那位淪落江湖的長安名
妓嗎？曾於舟中彈奏琵琶悲訴身世，與失意被貶江州的詩人白樂天兩人惺惺相
惜。圖中琵琶女收起琵琶，正與白居易兩人講論音律。陳洪綬題詩曰：

　　　翠濤酒一杯，紅窗影一響。知聲活入神，秋老層臺上。

〔圖3〕〔明〕陳洪綬繪〈生魯居士四樂圖〉（卷）之三：「講音」
絹本，設色，縱 30.8cm，蘇黎世利特伯格博物館藏

第 4 段「逃禪」〔圖4〕，居士安坐於一柄蕉葉之上，背後有一造型古拙的奇石橫
案，上有銅尊花插，插有折枝蓮花兩朵與荷葉一片，中有一裂磁圓形香爐，爐後

❽　陳氏另繪有〈醉吟圖〉軸，絹本，設色。圖面為兩高士對飲，右者人物為主，坐橫石上，右手
　　持勺，入青銅尊中為客斟酒。尊旁鮮花插瓶，春色盎然。面對主人者坐另一石上，左手持杯，
　　右手展書，作吟哦狀。下有樹根几一座，置一壺、一杯、一鼎形香爐，大約為 1649 年前後所
　　繪。參見同註❺，翁萬戈編著《陳洪綬》（上卷），頁84。

有小型佛像一尊，及高盌插竹兩枝。取材自白居易晚年定居洛陽的生活，得閑飲酒，弄琴，賦詩，忘情於山水，且棲心於釋氏。此幅圖透過石案豐富的宗教陳設物，烘托生魯居士體悟禪理的志趣。陳洪綬題詩曰：

人謂蓮花氣，我曰旃檀香。每逢無法時，乃理不住方。

〔圖4〕〔明〕陳洪綬繪〈生魯居士四樂圖〉（卷）之四：「逃禪」
絹本，設色，縱30.8cm，蘇黎世利特伯格博物館藏

〈生魯居士四樂圖〉除了第 1 段的石案用枯筆略事皴擦外，多用高古游絲描，設色淡雅。4 段畫像，首尾兩段是正面像，第 2 幅臉略向右，似與美人對話，第 3 幅臉略偏左，與身體方向一致。全畫以表現人物為主，襯景簡略。畫幅上緊接著各段圖面出現的，是陳氏友人會稽唐九經的題詩，前有唐氏小序曰：

予友陳章侯，下筆妙天下，而又不肯輕為人設一筆。獨見我生魯先生，欣然為繪四圖，且索題於予，因為之取次題曰：
解嫗：手君南游草，百展百回好。多應舐筆時，此嫗先了了。
醉吟：薄飲取吟止，散步復恣行。問若奚卉服，還山弄月明。
講音：好音不宿耳，松風入林響。能參到曲終，數峰自江上。

逃禪：取向軍持插，攀留色與香。憑將無住法，權立駐顏方。❾

唐九經四詩各以「好、了」，「行、明」、「響、上」、「香、方」等韻字和陳洪綬題詩。卷後尚有一位僧友跋曰：

> 章侯畫中有詩，已為我生魯居士寫照傳神，蓋以頰上三毛矣。……已請就四圖舊韻重按以當贊歎可乎？

這位題署「密印道人等幟原名增志題於峙巖精舍」的友人，同樣也以完全相同的韻字和作 4 詩。

　　己丑年（1649），時值南明剛成立約 5 年，甲申事變（1644）的傷痛幸賴桂王登基的偏安政局所暫時撫平。陳洪綬（1599-1652）繪製的〈生魯居士四樂圖〉，淡化了南生魯的個人寫實特質，以再現唐代詩人典故作為成像的素材，為像主一一置入白居易解嫷、醉吟、講音、逃禪等 4 個生活片段，在表現手法上，已擺脫明初以來行樂圖像觀看的政治思維，在成像概念上作了翻新。陳洪綬此幅畫像，匯入了一樁白居易（772-846）形象、李公麟（1040-1106）畫藝與宋徽宗（1082-1135）欽題的歷史緣故，寄寓畫家／像主的人生願望。陳洪綬題識又曰：「風雅恬淡，道氣佛心。與人合體，千古神交」，將風雅恬淡與道氣佛心的古人白居易，與今人南生魯千古神交而合為一體，融成一個新的行樂典範，有別於朱熹（1130-1200）所謂「禮義悅心衷有得，窮通安分道常伸」的心性修持之樂，生魯居士的畫像與題詩，更接近於尤侗（1618-1704）「樂山樂水」、「歌吟風月」的行樂意蘊。

二、〈南生魯六眞圖〉及題詠

　　無獨有偶的，南生魯另有一種寫真圖，由明末清初著名畫家謝彬（1602-?）所繪、劉復補圖。吳梅村（1609-1671）作〈南生魯六真圖歌〉序引曰：

> 山東南生魯，官浙之觀察，命謝彬畫己像，而劉復補山水，凡六圖。其一

❾　唐氏題詩見於畫幅，全詩另亦收錄於同註❹，《陳洪綬集》，〈附錄〉，頁 612。

坐方褥，聽兩姬搊箏、吹洞簫。其一焚香彈琴，流泉瀉堦下，旁一姬聽倦倚石。一會兩少年蹴踘戲，毬擲空中勢欲落。一圖書滿牀，公左顧笑，有髩而秀者，端拱榻前，若受書狀，則公子也。餘二圖則畫藤橋橫斷，墅中非人境，公黃冠櫻拂，掉首不顧。一則深巖枯木，有頭陀趺坐，披布衲即公也。予為作六真圖歌，鑱之石土，覽者可以知其志矣。❿

由文意推測，這可能是一套 6 幅冊頁的寫真圖，惜畫蹟不存，據吳序可知各圖的大致概貌，梅村接著一一對圖題詩。第 1 圖，玉立長身鬚髯飄動的南生魯，坐於碧桃樹下之方褥，兩姬一搊箏、一吹簫，題詩曰：

> 長身玉立于思翁，美人促柱彈春風。一聲兩聲玉簫急，吹落碧桃無數紅。

第 2 圖，南生魯焚香彈琴於戶外，有流泉瀉於堦下，一姬搖扇倚石諦聽。題詩曰：

> 旁有一妹嬌倚扇，聽君手拂湘妃怨。抱琴危坐鬚飄然。知入清徽廣陵散。

第 3 圖為南生魯與兩少年作蹴踘戲，第 4 圖為南生魯於書齋課子讀書，題詩曰：

> 出門逐伴車如風，築毬會飲長安中。歸來閉門閒課子，石榻焚香列圖史。

第 5、6 兩圖為南生魯的扮裝像，題詩曰：

> 我笑此翁何太奇，彈琴蹴踘皆能為。讀書終老豈長策，乘雲果欲鞭龍螭。
> 神仙吾輩盡可學，六博吹笙游戲作。不信晚年圖作佛，趺坐蒲團貪睡著。
> 丈夫雄心竟若此，世事悠悠何足齒。興來展觀自掀髯，櫻拂藤鞋自茲始。

南生魯一圖扮成黃冠櫻拂的道士像，一圖扮成衲衣藤鞋而趺坐的頭陀像，梅村謂南生魯於世事悠悠，雄心無寄之際，圖作佛卻貪睡蒲團，學神仙卻博笙游戲，其心可以原宥。

❿ 吳梅村〈南生魯六真圖歌并引〉，參見《梅村家藏稿》（台北：台灣學生書局，1975），第 1 冊，卷 3，頁 4b-5a，總頁 98-99。下引梅村詩句皆引自於此。

曹溶（1613-1685）亦作有一首長詩：〈題南生魯觀察六真圖〉，由上引梅村序文與曹氏此首詩題可知，南生魯當時職務為兩浙觀察使，於杭任職時，委請西陵謝彬為其繪像。又上引陳洪綬〈生魯居士四樂圖〉題曰：「以香山曾官杭州，……為生翁居士取其意寫之」，時生魯亦在浙任職，故活躍於江南的陳洪綬有機緣繪就此畫，而繪成時間可能稍早於謝彬所繪。曹溶題詩曰：

> 南公一生廊廟客，少時已許文章伯。紫綬看從鄂渚廻，又向湖山拓金戟。
> 結友場中意氣粗，目前更莫論今昔。窄衫緩帶各隨時，不寫胸懷復何益。
> 公也瞳神黑如漆，獨坐清風起瑤席。戛然不動塵滿身，正色足以戢兵革。**⓫**

作者讚美這位一生廊廟為宦的生魯居士，少時已精通文墨，而山東起家的他似乎曾任武職，故文氣之外亦有沙場粗獷之豪氣，「瞳神黑如漆，清風起瑤席」自是這種寫照。末兩句：「戛然不動塵滿身，正色足以戢兵革。」指其目前對於察掌所部善惡、緝捕奸慝使臣的觀察使職務十分勝任，呈現了正義凜然的形象。詩續曰：

> 不嫌簫管太喧聒，明眸皓齒來京都。古有信陵癖如此，公方得志奚為爾。
> 讞獄三旬犴狴空，闔門網盡珠璣士。

南生魯如古之信陵君一樣，京城任職時，曾網羅天下才士於其幕中。接著再讚賞南生魯有優秀的子嗣，畫面上正是課子讀書的景像：

> 王謝家風付阿誰？為言公有丈夫子。健翮摩霄作鳳凰，遠林畫馥多蘭芷。

像主時而有修道成仙的嚮往，時而逃禪：

> 快當無憾即飛仙，那得蓬萊隔海水。餐霞默與松喬親，藥草凝香來至真。
> 元房之中闖深旨，雪肌長跨青麒麟。醉中唐突華陽賓，醒來又披白氊巾。

⓫ 曹溶〈題南生魯觀察六真圖〉，參見《靜惕堂詩集》，收入《四庫全書存目叢書》（台南：莊嚴文化事業有限公司，1997。據首都圖書館藏清雍正 3 年李維鈞刻本影印）集部，別集類，第198 冊，卷 11，頁 101。下引曹溶詩句皆引自於此。

不堪莊語向儒俗，逃禪往往多良辰。

最終讚揚畫藝高超的謝彬（1602-?），彷彿東晉顧愷之（341-402）、南朝陸探微再世：

欲呼長康探微起，重剪縑素開鮮新。不然眼底丹青手，未許能傳變化人。

曹溶並未針對〈六真圖〉各段寫真一一抒發心得，而是游移於各頁圖面，綜合揣想像主的一生，正如吳梅村題曰：「人生竟作畫圖看，拂卷生綃開數尺。」對曹、吳兩人來說，謝彬為南生魯繪製的〈六真圖〉，不同於陳洪綬典故置入擬仿白居易的〈四樂圖〉，而是一套直接觸及南生魯人生實相的行樂圖。涵括了像主的生平志趣，現實人生的狀貌如課子讀書，也有美色歌吹與蹴踘遊藝的娛樂活動，以及神仙、蒲團的神聖境界想像。吳梅村、曹溶 2 人均指出〈六真圖〉的畫面映現的，是南生魯令人稱羨的人生圖景。

梅村在序引中先賣了一個關子：「予為作六真圖歌，鑱之石土，覽者可以知其志矣。」梅村要觀眾看畫時「鑱之石土」，彷彿畫面上那些人物、風景、齋室、裝扮、情節、活動都是可以「鑱」去的「石土」，故曰：「縱然仙佛兩無成，如此溪山良不惡」，成不了仙佛又何妨！「覽者可以知其志矣」，知什麼志？梅村揭開謎底：「聲酒琴書資笑謔」，聲酒琴書還只是提供笑謔的「石土」而已，其志乃是「置身其間真快樂」的人生之樂。這套畫像的觀看同〈生魯居士四樂圖〉一樣，可與明末的行樂意涵相互印證。

貳、〈何天章行樂圖〉之圖面及題詠

一、圖面訊息

在上述南生魯的兩款行樂圖中，謝彬（1602-?）繪〈六真圖〉之第 1、第 2 幅畫，有美姬在側，或搊箏、或吹簫、或搖扇。陳洪綬（1599-1652）繪〈四樂圖〉之「講音」與「逃禪」2 畫，亦各在像主身旁增添琵琶女與蓮花作為陪襯，皆為

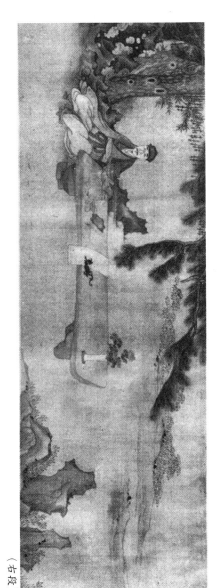

（右段）

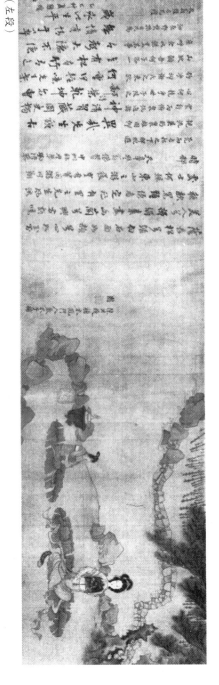

（左段）

（圖 5）〔明〕陳洪綬繪〈何天章行樂圖〉（卷）
絹本，設色，25.3*163.2cm，蘇州市博物館藏

· 圖版作樂：明清文人雅集僮僕侍樂圖。

生魯居士的畫像點綴了綺艷的色彩。至於陳洪綬另一幅畫像〈何天章行樂圖〉〔圖5〕，⑫更突顯了這個主題。

　　圖畫為橫卷，開卷近處有園石數塊，畫中共 3 人，畫幅右側的像主何天章面向觀眾，盤膝席地，輕閒坐於松枝拖曳成蔭的兩棵古松之下，身後有太湖石一列，像主左手臂擱於石桌，桌上有一瓶菊花，準備就緒的筆、硯、盂，以及一幅由獸形銅鎮壓著攤展開的生綃，等待像主詩興一至，隨即提筆為文〔圖 5-1〕。畫幅中間有一位歌姬，亦如何天章一般面向觀眾，坐於蕉葉上，雲髻簪花，窄袖寬服，羅綺輕盈，飄帶緋垂，環珮丁璫，兩手一上一下地握持一柄宮扇遮胸，扇面上梅枝盛開，具畫中有畫的韻致，雅麗穠艷，雍容華貴，有唐人風度。畫幅左側又一樂女，側面跪坐於蕉葉上，吹簫伴奏。身後有一火爐，溫酒一壺，旁邊還有一個裂磁酒罈。2 女身後的景致是一池水塘，碎石砌邊，遠處竹林在望〔圖 5-2〕。全畫塑造了一主、一姬、一婢於私人庭園中管吹吟歌而樂的圖景。

　　陳洪綬題款云：「陳洪綬補衣冠，門人嚴水子補圖」。又據畫幅上周之恒七言題詩曰：「李子晼生信名手，摹君道範善思維。」可知肖像部份為李晼生所繪，鈐「章侯氏」一印。陳洪綬用高古游絲描摹繪衣冠服飾，纖細工緻，設色明麗絢綺，衣翠帶朱，裙紅蕉綠，團扇用石青，奇艷無比，此圖可謂陳氏之傑作。嚴湛水子以簡淡筆法布設樹石之景，用以襯托人物之風雅品格。題者除了陳洪綬、嚴湛、李晼生等畫家自題外，另有孫貞民、周銘、方育盛、秦敬修、米漢雯、宋琬（1614-1673）、周之恒、周亮工（1612-1672）、萬代尚、丁耀亢（1606-1678）等 30 餘人題識。明確標記題詠年月可識者，依序有順治庚子（1660）、康熙癸卯（1663）、乙巳（1665）、丁未（1667）、戊申（1668）、己酉（1669）、迄於康

⑫　〈何天章行樂圖〉卷，絹本，設色，25.3*163.2cm，原畫現藏於蘇州市博物館。筆者尚未得見畫蹟，唯圖版、題者名錄與各家題跋，均得自中國古代書畫鑑定組編《中國古代書畫圖目》（北京：文物出版社，1994，2 刷），第 6 冊，著錄編號：蘇 1-209。該畫圖版拍攝尚稱清晰，唯題文篆、隸、楷、行、草，各體書法均有，辨識不易，筆者幸賴具有篆刻書法良好素養的研究助理蔡孟宸同學協助釋文，得以清楚採錄大部份題文，於此特向孟宸同學申謝。至於題詠詩文中，有部份裱綾破損或字形模糊而致難以辨識者，徵引時一律以 "□" 代替，特此說明。

〔圖 5-1〕〈何天章行樂圖〉（局部）男像

〔圖 5-2〕〈何天章行樂圖〉（局部）女像

熙壬子（1672），這些明確紀年的題詠，皆於陳氏（1599-1652）去世之後。據翁萬戈推測此圖與陳洪綬〈南生魯四樂圖〉款題字體類似，約莫作於順治己丑年（1649）前後，❸至遲也不會晚於陳氏去世之年（1652），由此來看，題識前後長達20年之久。

二、像主

行樂圖的主角何天章是誰？筆者目前遍尋資料尚不可得，繪像動機為何？題跋的內容倒是提供了可資理解的線索，有一則題識值得注意：

> 天章以北地名彥，寄居東武，與吾宗南石海給諫。圖成，□□將終老東海，平生好奇，工畫蘭石，自為置丘壑間，久索題無句，□夜因草數語應之，眼昏字□不足有也。時康熙癸卯三月東武六十五老人丁耀亢□親吟醉題。

這是康熙癸卯年（1663）丁耀亢（1606-1678）所題，文中提及何天章性格好奇，工畫蘭石。關於這點，萬代尚題詩亦曰：「繭毫俱便，時而作蘭，或為草玄。」丁氏指出何天章曾寄居北地東武（山東諸城，古屬琅琊郡），此圖乃何氏終老歸隱東海的一幅紀念畫像。又據史可程〈百字令〉題詞上片曰：

> 瞻烏射雁，憶生平蓬託，關河曾共。高年壯遊東武好，耐盡冰天寒凍。摧落顛毛，癡團髀肉，猶困蕉根夢。雙丸飛練，笑他十石弓重。（荊溪浮叟弟史可程）

史氏亦言及「壯遊東武」，透過詞中軍旅生涯與武職的配備，訴說了曾與何天章軍職共事的回憶。另一則題詩亦曰：「此燕山之何子，……帶甲滿天地。」（古於陵盟弟吳琯）由丁、史、吳等人的題識可知，何天章生平應擔任過北地軍職。

這幅為曾任軍職現今退休在野的何天章所繪之像，題詠文士順著畫中人的體貌形象進入觀想：「姿偉岸，骨嶙峋」（米漢雯），「貌原歡喜，骨又崚嶒」（題

❸　據翁萬戈推測而得，參見同註❺，《陳洪綬》，頁85。

者不明），「面如頳兮心如玉」（劉漢慕），「赫如渥赭，貌符其心」（吳琯），「異哉先生，貌古神清，胸藏圖史」（周銘）……。幾乎不約而同地說到何天章偉岸而瘦骨嶙峋的身材，以及渥赭的臉容，符合畫中設色人物的造型。章欽承的題詩更仔細端詳了何氏的面容：

> 生絹一幅，微填松竹。中有高人，閒居無逐。審而視之，晬之眼熟。其面紫而蒼，其眉爵而光。其鼻偉而莊，其鬚短而昂。琳琳琅琅，故以謂之天章。（年家弟童欽承書）

對童氏而言，這位眼熟的學兄，由紫面、眉光、偉鼻、昂鬚來看，就是一位相貌不凡的高人。程大儒注意表情：「披其圖如見其人，秀目方唇，凝笑細吟，觀其貌可知其心。」凝笑細吟的外貌顯示了內在心境，正如前文所謂：「心如玉」、「貌符其心」、「貌古神清」，亦如季氏所言：「觀其容，慕其行，若非有道君子，安得塵世不攖」（古豐弟季之翰）。率皆出於一種讚美的口吻，何天章是有道君子，心澄似玉，才能不攖塵世。

三、置入典故

前文引述丁耀亢（1606-1678）題詩，點明燕地出身、曾任軍職的何天章，將終老東海。另有幾則題識亦曰：

> ○斯人之徒，……徜徉乎東海之濱。（程大儒）
> ○赫如渥赭，貌符其心。此燕山之何子，胡為乎處東海之濱。因帶甲滿天地，遂抱膝以長吟。泉石寄傲，隨隱有人。姑遁跡乎瑯琊之本。（吳琯）
> ○咄嗟，卜居東武，見滄海君與靈教伍，懷抱爵爵適茲土門。（范醇政）

諸家皆以緬懷的口吻讚揚何驃騎的軍職生涯，今將徜徉終老於東海。「東海」既由地域的角度實指漢代設置的郡名——瑯琊，❹也是對東方浩洋的美嘆。❺程、

❹ 漢置郡名，山東省舊克州府東南之地，又江蘇省邳縣以東至海之地，治郯，今在山東省郯城縣西南。

吳二人提出遁跡東海的說法，與丁耀亢何氏終老歸隱的指向相符。至於范醇政的題詩可能來自於《莊子》〈外物〉篇，文中任公子東海釣鼇的意象，是後代文人經常援引的隱逸典故，引述如下：

> 任公子以大鉤巨緇，蹲乎會稽，投竿東海，旦旦而釣，期年不得魚。已而大魚食之，牽巨鉤，餡沒而下，驚揚而奮鬐，白波若山，海水震蕩，聲侔鬼神，憚赫千里。任公子之得魚，與那些揭竿累、趨灌瀆、守鯢鮒者，相去何啻萬里？**⓰**

任公子因為任其自然，毫不著意，反而釣得大魚，至於那些不自量力的淺薄之徒，強求名利，卻徒然落空。范醇政言「卜居東武，見滄海君與靈敖伍」，以任公子投竿釣得靈鼇的境界期勉何天章。

這位脫俗澄明的有道君子，這位投竿東海蟄伏以俟時機的任公子，可在歷史上找出類型化人物嗎？一位羅姓題詠者提及：

> 久客稷下，與天章年社兄，快譚古今上下山水諸勝，不覺塵囂為之頓滌。偶出一卷相示，係吾友章侯筆墨，措思深紗，命意瀟灑，江左風流，宛然若覯，真神工也。名人題詠，盈於尺幅。（舜水羅氏）

作客稷下（山東臨淄）的羅氏，道出何天章豪爽快譚的性格與兩人友誼。題識並未紀年，羅氏在何天章家中見到這幅畫時，已是「名人題詠，盈於尺幅」，顯然是晚期的題者。文中不僅推讚畫家陳洪綬命意瀟灑，措思深紗，「真神工也」，並說到該幅畫像「江左風流，宛然若覯」，其意所指為何？羅氏前有題詩曰：

> 兀坐長松人莫識，圖史在前姬在側。霓裳曲畫鳳簫吹，倚石凝思仍緘默。
> □然高寄溪山秋，葛巾野服心悠悠。幼輿自有真丘壑，何必縈情在十洲。
> （舜水羅氏）

⓯　《左氏‧襄 29》曰：「東方之海，美哉洋洋乎。大風也哉，表東海者，其太公乎。」

⓰　引自《莊子‧雜篇》第 26〈外物〉，「任公子為大鉤巨緇」，郭慶藩輯《莊子集釋》（台北：漢京文化事業，1983），頁 925。

畫中人葛巾野服於歌舞管吹中，胸中充滿溪山隱情，作者以幼輿丘壑比擬何氏脫離十洲凡塵的精神。幼輿為東晉謝鯤（280-322），少知名，通簡有高識，任達不拘，好老易，能歌，善鼓琴。時東海王辟為掾，轉參軍，謝病去。大將軍王敦引為長史，敦有不臣之跡，鯤知不可以道匡弼，乃優游寄遇，不屑政事，從容諷議而已。嘗使至都，明帝在東宮見之，甚相親重，問曰：「卿自謂何如庾亮？」答曰：「端委廟堂，使百僚準則，鯤不如亮；一丘一壑，自謂過之。」❶這位有所不為、以丘壑自傲於庾亮（289-340）的謝幼輿，正是羅氏口中的江左風流。這個觀察不僅是羅氏個別的見解而已，東晉時期王謝簪纓世家的言談舉止，多為後世名士效習追摹，除幼輿丘壑外，尚有東山謝安（320-385）。以下有兩則相關題詩：

○陰長松兮踞白石，面如頹兮心如玉。對美人兮拂絹素，畫幽蘭兮興方劇。……先生風流處士，何殊東山之游屐，豈吾輩同游河朔時邪？（中州社盟弟劉漢慕）

○莞而長松之下，睥睨遐觀流英，眎裹雄圖，仰雲行而俯泉流，適諸心何競乎世子陵之釣乎？抑謝氏之東歟山歟？（泗原野樵孫貞民）

劉、孫 2 氏皆由觀看畫面起筆，劉氏看到了面如頹、心如玉的像主，對著美人興來執筆畫幽蘭，這位風流處士，豈是昔日一同游於河朔的軍官呢？孫氏由圖中看到了一種睥睨雄圖的豪爽胸懷，以及仰看雲行、俯看泉流的灑脫心境。兩位題者都聯想到謝東山。謝東山為東晉謝安（320-385），風度秀徹，神識沈敏，少有重名，徵辟不就，隱居會稽之東山，以聲色自娛，曾自製上下山路行走自如的遊屐，並挾妓冶遊，皆謝安隱於會稽之風流雅事。❷

　　這幅畫根據翁萬戈考訂，陳洪綬可能繪於順治己丑年（1649），同於前述〈生魯居士四樂圖〉繪成之年，時值南明剛成立約 5 年，甲申事變（1644）之慟因為桂王登基的偏安政局所暫時獲得撫慰。雖然目前對南生魯、何天章 2 人的詳

❶　參見《晉書》（《廿五史》，台北：藝文印書館，1955），卷49，本傳，總頁 944-946。
❷　參見同註❶，《晉書》，卷 79，本傳，總頁 1366-1370。

・240・

細傳記毫無所悉，而對畫家陳洪綬而言，兩畫像主的背景竟如此相類，不僅皆為
山東人，皆曾任武職，亦皆雅好文藝。比較兩幅畫像〔圖6-1〕〔圖6-2〕，「解嫗」

〔圖6-1〕〔明〕陳洪綬繪〈南生魯四樂圖〉解嫗（局部）

〔圖6-2〕〔明〕陳洪綬繪〈何天章行樂圖〉男像（局部）

圖段中的南生魯與〈行樂圖〉中的何天章，其寬袍舒閑、鬚髯飄動、席地側坐的造型，以及泰然的神情幾乎一樣，桌案筆墨與紙張攤展的陳設亦甚相仿，唯南生魯較年輕，而何天章年紀較長。兩畫如此相仿，蓋出自於同一畫家手筆之故，畫家有意為二位像主呈現悠然行樂的意涵。

題詩因為下延了 20 餘年，後推到題詩最為集中的 3 年：順治庚子（1660）、康熙癸卯（1663）、乙巳（1665），則陳洪綬來不及見到的南明覆亡（1662）時刻在即，這幅 20 餘年前於世變之際早已退職的軍官畫像，對特別敏感的觀眾或許會有不同的領會。據一位廣陵文友題識曰：

> 有人於此，不嬰世網。……，尚羊松竹之中。獨耽樗墨以自怡，紉秋蘭而為楚佩。舒蕉葉而坐□姬。

首 2 句「不嬰世網」，呼應了季之翰「若非有道君子，安得塵世不攖」的說法。世網或塵世既可泛稱一般世道，亦可暗指家國之變。若是後者，似乎暗示了何天章以不正面違抗的方式自處於變動時局中，既未選擇殉國，那麼卸下軍職，悠遊於松竹之中，未嘗不是一種明哲保身的方式。對於這幅甲申事變後所繪的畫像，許多題詠者再歷南明覆亡之憾，並沒有項聖謨（1597-1658）以〈朱色自畫像軸〉象徵亡國的悲慟，而是佯作遺忘，採取噤若寒蟬的隱筆，略去國破家亡的悲氛，徒餘林下之風與艷情而已。唯獨廣陵這位文友洩露了一絲曖昧的訊息：「世網」艱險，引楚辭「紉秋蘭以為佩」以象徵君子處危世而潔身自愛的節操。

以世局的理解觀「江左風流」之二謝，就顯得別有意義。謝鯤（280-322）丘壑隱居後，出任豫章太守，蒞政清肅，百姓愛之，卒於官。謝安（320-385）後受桓溫（312-373）徵召，為司馬進拜侍中，而尚書僕射，領中書令，並在淝水之戰任征討大都督，指揮將帥，大破苻堅，進太保，卒諡文靖，贈太傅。二謝均於道不可匡之際選擇棲隱，俟時局清明始出仕為政，因而得到歷史的高度評價。文友們以「江左風流」美稱何天章，難道沒有一點勸勉之意嗎？前引孫貞民的題詩不就拋出了一個有趣的問題嗎？「適諸心何競乎世子陵之釣乎？抑謝氏之東歟山歟？」東漢時期嚴光子陵少與光武（西元前 5-57）一同遊學，光武即位，因厭惡政

治險惡，歸隱富春山，以耕釣為樂。❶〈何天章行樂圖〉的像主，究竟是要像嚴子陵一樣終老漁釣？還是要像初隱於山、後入朝位登臺輔的謝安一樣東山再起？孫貞民真是大哉問！

謝安（320-385）除了東山再起的典故之外，隱於會稽，「東山挾妓」，以聲色自娛，則被視為文人風流的另一個典型。徐姓題者的觀察很有意思：

> □□棲壺中，安神隱閨房。大姬搖齊紈，□合兩□央。小姬裂楚竹，宮撥吟鳳□。何妨繞指柔，調成百鍊鋼。

在大姬搖齊紈，小姬裂楚竹的歌舞樂聲中，蓄勢待發，「何妨繞指柔，調成百鍊鋼」，似乎是另一種方式的「韜光養晦」與「東山再起」，「江左風流」透過題詠者的隱喻性處理，對曾任軍職的何天章寄以厚望。舜水羅氏的「江左風流」，取謝幼輿發跡前，優游寄寓，歌琴老易的意義，劉漢慕與孫貞民則取謝東山位登臺輔前於會稽挾妓製屐、聲色自娛的意義。畫家陳洪綬將像主置於松竹溪邊，又以歌吹樂舞之兩姬陪侍，幾則題詠巧妙轉譯了東晉二謝的特殊隱情。

四、大隱於酒色的神仙

〈何天章行樂圖〉畫面中一主一從之二姬構圖非常顯眼，大部份題詠者其實並未對「東山再起」的課題多加著墨，倒是對畫面流露的艷情頗有談興。譬如米漢雯題曰：「居同栗里渾忘俗，鄉近溫柔別有春。」史可程題曰：「粉月松竽，翠鬟榴豔，聽取賢豪縱。醉鄉深穩，鐺鳴正好烹鳳。」春色無邊的溫柔鄉，以及美酒深穩的醉鄉，恰如這幅畫像的行樂主軸。童欽承題曰：

> 天章蓋文翰，故書筆陳於案。天章不以仕為心，故坐長林。天章中不棘，故身倚靈石。吾觀天章修飭，其人不好色，……使天章不好色，何願美人在側？吾觀天章，優才中府，洞□美人，見之徘徊。……美人見之，婉轉成聲。（年家弟童欽承書）

❶　參見同註❶，《後漢書》，卷 84，〈列傳〉第 73，〈逸民〉本傳，總頁 986-987。

大隱之人，寄於有情，如同秦敬傳所言：

> 大隱何為者，義皇以上人。有情聲外曉，無字顏中春。松定風俱寂，山高
> 水共因。陶然友大地，茶沸雨前新。（都門弟秦敬傳）

天章好色與否？前文曾引徐氏曰：「□□棲壺中，安神隱閨房」。天章若好色，
也是基於「棲壺中」、❷「隱閨房」的大隱之情。宋琬（1614-1673）透過畫面描摹
何天章現在的退隱境界：

> 有美君子，高冠長帔。坐撫孤松，佩騫薜荔。石几匡床，焚香點易。名姝
> 侍側，嬋娟嫵媚。……雄心攸寄？此足以豪，何必驃騎？

對一位老將而言，脫塵的大隱生活更可寄託萬丈雄心，足使豪興萬千，以此勸勉
年輕時驃騎英邁的何天章樂天知命。黃敬修還進一步說明這種轉折的道理：

> 昔披畫圖而見先生，已肅然其神驚。今見先生而重披畫圖，更冷然其意
> 清。縱志于筆墨，而寓意於歌管之聲。殆將後庭羅女樂，而前庭列諸生。
> 其默而好深湛之思也，何殊揚子；其出而騁艷麗之辭也，欲追馬卿。松風
> 謖謖，怪石崢嶸，雖驃騎勸之令仕，而終不易予第五之名。（再為天章先生
> 題於西園，西湖年家後學黃敬修）

縱志於筆墨，寓意於歌管之聲，都是一種豪情，可以既如沈默深思的揚雄（西元
前 53-18），又似好騁艷辭的司馬相如（?-西元前 117）。有了隱於筆墨、隱於歌聲、
隱於美酒、隱於美人的轉折意涵，石延年（994-1041）與王無功（585-644）亦被引類
連情地帶出：

❷ 壺中天，道家語，指仙境，即壺天。後漢時壺公住在壺中的故事，如《雲笈七籤》載道：「施
　存，魯人，夫子弟子。學大丹之道，……遇『張申』為『雲臺』治官，常懸一壺，如五升器
　大，變化為天地，中有日月，如世間，夜宿其內，自號壺天。」後因稱仙境為壺中天地。元稹
　〈幽棲詩〉：「壺中天地乾坤外，夢裡身名旦暮間。」參見《雲笈七籤》（北京：華夏出版
　社，1996），卷28，頁160。

晚怡情於九峯五柳之間，恣萬軸以畫詩，侍雙鬟之嫣然。蓋石曼卿之豪
邁，而為王無功之悠閒也耶。（李煥章）

宋代以氣節自豪，為文勁健尤工詩的石延年（994-1041），喜劇飲，世稱酒仙。㉑
或是唐代棄官還鄉，人稱東皋子的王績（585-644），性亦嗜酒，其詩多以酒為題
裁。㉒何天章晚年怡情酒色詩畫，可以媲美石曼卿之豪邁與東皋子之悠閒，那
麼，神仙的形象便呼之欲出了：

> 松下從容，神氣澄鮮。高巾倚石，領略雲煙。茶鑪既□，繭毫俱便。時而
> 作蘭，或為草玄。若非玩世之海人，其亦陸地之頑儒。（萬代尚）

萬代尚由圖面長松、高巾、石桌、雲煙、茶鑪、繭毫等物象構築閒逸生活，形塑
何天章為「玩世之海人」、「陸地之頑儒」。趙玉吉亦極力營造何天章神仙般的
行樂境界：

> 故人木兮霞舉，香飄襟帶兮古處。眉欲揚兮目欲語，嫣然欲笑兮神栩栩。
> 松可餐兮石可煮，有美人兮調律呂。吾將與子舞霓裳兮歌白紵。乙巳十月
> 之望為天章老年門翁題并正。梁谿弟趙玉吉。

趙玉吉以楚辭體營造圖面的復古氛圍，揚眉目語、嫣然欲笑的何天章，你是塵外
遐舉的栩栩神人乎？愉悅地置身於餐松煮石、美人隨侍的舞樂仙鄉。
　　生於燕地曾經豪邁一時的何天章，如今卻於畫中頹然枯坐冥思，周亮工
（1612-1672）以題詠寬慰著這位雲巾霧褐的主角：

㉑　石延年，字曼卿，累舉進士不中。喜劇飲，世稱酒仙。與蘇舜欽、梅堯臣等齊名，書室曰捫蝨
　　軒。參見同註㉗，《宋史》，卷442，〈列傳〉第201，〈文苑〉本傳，總頁5367。
㉒　王績，字無功，嘗居東皋，號東皋子。唐絳州龍門人（山西省河津縣人）。詩人。年15入長
　　安，謁見楊素，滿座服其英敏，號為神童，仕隋為祕書省正字。唐初以原官待詔門下省。性嗜
　　酒，其詩多以酒為題裁，語言樸質自然，亦工散文。原有集已散佚，後人輯為《東皋子集》。
　　參見宋祁《新唐書》（台北：台灣開明書局，1962），卷196，〈列傳〉第121，〈隱逸〉本
　　傳，頁459。

　　……頹然枯坐何所思。左列筆研右鼎彝，大婦搖扇小婦吹，松風響答竹露
　　重，醉齧妃唇甘如飴。十洲五岳心□疑，衡門可老俗可醫，人生何必富貴
　　為。癸卯蒲月為天章年社兄題，櫟下同學周亮工頓首。

這就是軍旅生涯轉型後的行樂內容：左列筆研右鼎彝／詩，大婦搖扇小婦吹／
樂、舞，醉齧妃唇甘如飴／酒、色，以詩、舞、樂、酒、色為寄，人生不必富
貴，即使棲隱在淺陋的衡木之門，可以終老，塵俗之病亦可以醫治了。楊端木的
題詠，興起了嚮往隱居之心：

　　乃巾乃服，不今而古。爰居爰處，松石與伍。竹溪之逸可七，而商巖之老
　　可五。衡門之下，有美孟姜。餐秀色以樂，寧泌水之洋。彼君子兮，有毫
　　不揮，有酒不酌。簫韻幽清，紈扇綽約。不歌不舞，視之自若。乃穆然兀
　　坐而遠思，其中孔愽然，胸中別具丘壑，然亦安能窺其意之所託。噫嘻！
　　潤之濱、山之巔，竹猗猗而聳秀，松謖謖而風寒，膏車秣馬，吾欲從君于
　　考盤。丁末冬杪為天章老年社翁題于稷門之屺樓，關中潼水弟楊端木。

端看畫面中的巾服老者，何天章是今之古人，直是竹溪七逸、或商山五老的再
現。楊端木與上引周亮工題句「衡門可老」相同，皆引用《詩經・陳風・衡門》
首章：「衡門之下，可以棲遲。泌之洋洋，可以樂飢。」[23]朱熹（1130-1200）注
曰：「衡門雖淺陋，然亦可以遊息；泌水雖不可飽，然亦可以玩樂而忘飢也」，
[24]何況還有秀色可餐的孟姜。楊端木由像主凝定沈思的坐姿著力奇想，四周佈滿
松石、竹溪、美色、歌舞，何老卻「兀坐而遠思」，何以「有毫不揮，有酒不
酌」，「不歌不舞，視之自若」？看來是個懸疑，原來這幅行樂圖的深層意涵乃
在於像主「胸中別具丘壑」，意有所託呀！楊端木為〈何天章行樂圖〉的物象連
結《詩經・衛風・考槃》的旨意：「考槃在澗」、「考槃在阿」，隱者依山水盤

[23]　姚際恒曰：此賢者隱居甘貧而無求於外之詩。《毛傳》云：「樂道忘飢」，朱熹《集傳》云：
　　　「玩樂忘飢」，猶孔子「蔬食，飲水，曲肱而枕，樂在其中。」詳參姚際恒《詩經通論》（台
　　　北：河洛出版社，1980），卷7，頁146。
[24]　引自朱熹注《詩集傳二》（台北：藝文印書館，1964），卷7，總頁319。

結架屋，隱居窮處而樂道的生活，直令楊端木亟欲追隨。㉕

周銘亦對何天章戎馬一生，隱退後的生涯作一番省思：

> 異哉先生，貌古神清。胸藏圖史，獨鄙□榮。乾坤爾曹，何重何輕。噫！
> 先生樂喜，有松有竹，有道有聲。大隱不隱，無情有情。于以卒歲，永此
> 生平。

「乾坤爾曹，何重何輕」？周銘想要問的是：人生世間種種，價值孰輕孰重？畫中有松有竹，有道有聲，貌古神清的像主寧可胸藏圖史，而鄙視浮世虛榮吧？周銘拈出了一個極有趣的觀察，真正的大隱是不隱，真正的無情才是有情，如此通達的人生思維，足以終老。

參、結論

一、色隱爲寄㉖

(一) 僻寄

上引周銘所言「大隱不隱」、「無情有情」的思維，與晚明以來「色隱為寄」的想法一貫相通，背後則有奇特的僻寄觀念。

㉕　《詩經·衛風·考槃》曰：「考槃在澗，碩人之寬。……考槃在阿，碩人之過。……考槃在陸，碩人之軸。」考，成也。《毛傳訓》：「考槃」為「成樂」。姚際恒曰：「槃，疑是架木為屋之名，或以其依山水盤結，故名之與？」「在澗」云云者，正謂或依澗、谷，或于平原架屋以處之意耳。「碩人」指隱者。詳參同註㉓，《詩經通論》，卷 4，頁 82-83。本詠賢者隱居樂道，後引伸為隱居窮處而樂道。

㉖　筆者昔曾探究晚明文人講究養生，並與其審美觀緊密結合，撰有專文〈養護與裝飾——晚明文人對俗世生命的美感經營〉，《漢學研究》第 15 卷第 2 期，1997 年 12 月，頁 109-143。後收入拙著《晚明閒賞美學》（台北：台灣學生書局，2000），頁 299-349。本節「色隱為寄」對於「僻寄」與「色隱」的探討，悉參引自該文，該文針對晚明文士「癖疵人物類型的欣賞」於觀念疏通方面，進行了詳細的引證與論說。筆者本文欲為明末陳洪綬〈何天章行樂圖〉「色隱為寄」的觀看意識作思潮背景之說明與聯結，扼要摘引了拙著（頁 330-342）部份文字，特此說明。

　　晚明文人對於性格癖疵的人物莫不抱持著寬容欣賞的心，舉凡詩癖、書癖、酒癖、茶癖、琴癖、硯癖、石癖、花癖、山水癖、煙霞癖、園林癖、花鳥癖等，皆認為是值得欣賞的審美對象。張岱（1597-1689）說：「人無癖，不可與交，以其無深情也；人無疵，不可與交，以其無真氣也」。❷有癖有疵，才是真正有深情真氣的人。張岱甚至曾為家族中癖於錢、癖於酒、癖於氣、癖於土木、癖於書史等 5 人作傳。❷袁中郎（1568-1610）說：「若真有所僻，將沈湎酖溺性命，死生以之，何暇及錢奴宦賈之事？」李漁（1611-1679）也說：「癖之所在，性命與通」。❷皆是一種不涉功利目的、不惜性命相許、生死以之的審美情感。❸因此，皇甫謐（215-282）之書淫、杜預（222-284）之左傳癖、簡文帝（503-551）之詩癖、阮籍（210-263）之醉、王無功（585-644）之飲、謝安（320-385）之屐、陶潛（365-427）之菊、嵇康（224-263）之琴、嵇康之鍛、武子之馬、陸羽（733-804）之茶、米顛（1051-1107）之石、倪雲林（1301-1374）之潔、劉伶之嗜酒、盧仝（?-835）之嗜茶……等，諸人並非道德完人，反而對世俗事物有所沈溺，然正由於這些性格的缺陷，讓人看見了他們在生命中的純淨與菁華。如曹蓋之所說：

　　風流之士有韻，如玉之有瑕，犀之有暈，美處即其病處耳。然病美無定

❷　參見張岱〈五異人傳〉序，引自朱劍心編《晚明小品選注》（台北：台灣商務印書館，1991），卷 7，頁 235。

❷　張岱為其家族中 5 位具有特殊癖好之人作傳：「余家瑞陽之癖於錢，髯張之癖於酒，紫淵之癖於氣（按喜練氣），燕客之癖於土木（按喜挖鑿修補古器），伯凝之癖於書史。其一往深情，小則成疵，大則成癖。五人者皆無意於傳，而五人之負癖若此。」參見同上註，《晚明小品選注》，頁 235-238。

❷　李漁以為嗜物可醫病，他說：「本性酷好之物，可以當藥，凡人一生，必有偏嗜偏好之一物。如文王之嗜菖蒲菹，曾晳之嗜羊棗，劉伶之嗜酒，盧仝之嗜茶，權長孺之嗜瓜，皆癖嗜也。癖之所在，性命與通，遂病得此，皆稱良藥。醫士不明此理，必按本草而稽查藥性，……此異疾之不能遽瘳也。」參見李漁《閒情偶寄》（台北：長安出版社，1992），卷 16，〈頤養部〉『疾病』「本性酷好之藥」條，頁 362-363。

❸　康德認為一般的快感是和利害感結合在一起的，對外在事物有所求，是客觀的合目的性，而審美的快感則無利害上的慾求，是一種「無私的滿足」，這是主觀的合目的性，這個說法頗符合張岱、李漁對於嗜癖者的觀察。詳參劉昌元，《西方美學導論》（台北：聯經出版社，1986），第 2 章，〈論康德對美的分析〉，頁 27-49。

名，溺之者為美，指之者為病。❸

董復亨亦曰：

> 余友顧太史嘗與余論史，謂太史公列傳每於人紕漏處刻劃不肯休。蓋紕漏
> 處，即本人之精神血脈，所以別於諸人也。❸

曹蓋之謂「美處即其病處」，董復亨謂「紕漏處，即本人之精神血脈」，晚明文
獻充斥著諸如此類的說法，對癡、癖、顛、懶、憨、愚、迂、狂、狷、奇等正統
文士視為偏僻乖張者，充滿愛賞之意。文士甚至喜以此為號，如徐渭（1521-
1593）自稱「畸人」，屠本畯自稱「廢人」，陳眉公（1558-1639）自署「贅人」。
不僅名號如此，出版品亦然，〈狂言〉的作者盛廷，自號「只顛道人」，輯有
〈癖嗜錄〉，夏樹芳編有〈酒顛〉，華淑編有〈癖顛小史〉，自跋曰：

> 舉世皆鄉愿也，集癖集顛，不幾誕矣？非也。……癖有至性，不受人損，
> 顛有真色，不被世法，顛其古之狂歟！癖其古之狷矣！不狂不狷，吾誰與
> 歸？寧癖顛也歟？

於疵處觀韻，於病處觀美，成為晚明文人特殊的審美觀，在現實功名失意中，巧
以挫敗退縮的意識以自慰、自清、自高。❸
晚明文士欣賞偏至的人格類型如疵、癖、奇、嗜、狂、顛、懶，乃至於愚拙
頑鈍之輩，❸道德人格完美者本不應有偏至的缺陷，但從另一個角度來看，由於

❸ 引自曹蓋之《舌華錄》，收入《筆記小說大觀》（台北：新興書局，1974），第 22 編第 5
冊，卷 5，韻語引，總頁 1521。

❸ 引自董復亨〈漢上集序〉，參見《詩慰本漢上集》卷首。轉引自陳萬益《晚明小品與明季文人
生活》（台北：大安出版社，1988），頁 81。

❸ 關於晚明文人盛廷、夏樹芳、華淑等人出版狂怪之書及其特殊觀點，引自同上註，《晚明小品
與明季文人生活》，頁 80-82。

❸ 袁宏道曾為家中 4 位鈍僕冬、東、戚、奎作〈拙效傳〉，袁氏以為愚拙之僕謹守家規法度，強
勝狡獪之輩，賞其對主家拙鈍癡樸的忠誠。參見氏著《袁中郎全集》（台北：偉文圖書公司，
1976），卷 4，頁 324-327。

生命真誠，故不掩藏性格之偏至，這些缺陷適足作為生命真誠無偽的明證，反而成為道德的必要條件。同時，這些缺陷還是生命磊塊儁逸之氣得由發抒的管道，簡言之，就是「寄」，即袁中郎所謂：「皆以僻而寄其磊塊儁逸之氣者也。」❸⓹若出於至性之真，偏至者亦可臻道德的聖境。袁中郎（1568-1610）曾稱賞一位嗜酒之僧為「酣聖」，❸⓺亦讚譽一位醉叟具「龍德而隱」，❸⓻陳繼儒（1558-1639）亦視具潔癖的倪瓚（1301-1374）已臻聖人之境，❸⓼都是基於這樣的理解。

(二) 色隱

由於有癖寄觀點的支持，晚明人顛覆傳統意見，發出了驚世之論，衛泳說隱於屐、隱於琴、隱於菊之外，還要隱於色：

> 謝安之屐也，嵇康之琴也，陶潛之菊也，皆有托而成其癖者也。古未聞以色隱者，然宜隱孰有如色哉？一遇冶容，令人名利心俱淡，視世之奔蝸角蠅頭者，殆胸中無癖，悵悵靡托者也。真英雄豪傑，能把臂入林，借一個紅粉佳人作知己，將白日消磨，有一種解語的花竹，清宵魂夢，饒幾多枕

❸⓹ 引自袁中郎《瓶史》，〈十好事〉，收入《百部叢書集成》（台北：藝文印書館，1965）第 48 種，《借月山房彙鈔》叢書，第九函。

❸⓺ 袁宏道曾為一僧人作傳——〈碧暉上人修淨室引〉，稱其為酣聖：「淨室有聖僧……，酒酣則拳兩手相角，左勝則左手持杯飲，右亦如之。或指草束木椿相對謾罵，或唱或哭。或作官府叱喝之聲。或為皂隸，坐復跪，跪復坐，喧呼不達旦不休。……寺僧惡之甚，余獨喜之，呼為酣聖。夜深無聊，嘗與諸友穴宵竊聽以為樂。」參見同註❸⓸，《袁中郎全集》，卷 7，頁 418-421。

❸⓻ 袁中郎作〈醉叟傳〉，紀錄其怪異行徑，如生啖蝦蚣、毒蟲，但每數十怪誕語中，必有一入微者。傳後石公贊語曰：「余于市肆間，每見異人，恨不得其蹤跡，因嘆山林巖壑，異人之所窟宅，見于市肆者，十一耳。至于史冊所記，稗官所書，又不過市肆之十一。其人既無自見之心，所與交遊，又皆屠沽市販遊僧乞食之輩，賢士大夫知而傳之者幾何？余往聞澧州有冠仙姑及一瓢道人，近日武漢之間，有數人行事亦怪，有一人類知道者？噫！豈所謂龍德而隱者哉？」參見同註❸⓸，《袁中郎全集》，卷 4，頁 316-320。

❸⓼ 陳繼儒曾撰〈倪雲林集序〉，文曰：「先生，癖人也，而潔為甚……，高臥清祕，洗拭梧竹，摩挲鼎彝，此見潔者膚也。試問學道人，能於元兵未動，先散家人產乎？能見張士誠兄弟，喋不發一語乎？能避俗士如恐浼乎？能畫如董巨，詩比陶韋王孟，而不帶一點縱橫習氣乎？余讀先生之集，所謂其文約，其辭微，其知潔，其行廉，……聖人之行不同也，歸潔其身而已矣。」陳繼儒評倪迂之潔已臻聖境。該文參見同註❷⓻，《晚明小品選注》，卷 2，頁 78-80。

席上煙霞。須知色有桃源絕勝，尋真絕慾，以視買山而隱者何如？❸

謝安（320-385）、嵇康（224-263）與陶潛（365-427）的隱癖，乃有所寄託，如果將美色視為枕上煙霞與桃源絕勝，援作避世之媒介，這也是一種隱，是一種色隱。衛泳續曰：「曰隱曰借，正所謂有托而逃，寄情適興，豈至沈溺如世之癡漢，顛倒枕席，牽纏油粉者耶？」❹由於以色為隱的癖寄觀支持，傳統對於「好色」的敵意就被扭轉過來了。衛泳進一步再為好色辯曰：

> 好色好傷乎？堯舜之子，未有妹喜妲己，其失天下也，先于桀紂。……文園令家徒四壁，琴挑卓女而才名不減。郭汾陽窮奢極欲，姬妾滿前，而朝廷倚重。……若謂色能傷生者尤不然，彭籛未聞鰥居，而鶴齡不老，殤子何嘗有室而短折莫延。世之妖者、病者、戰者、焚溺者、札厲者，相牽而死，豈盡色故哉？❹

如此一來，好色既不是養生的禁忌，也不需再揹上亡國的黑鍋，反而成為延年益壽的妙方。衛泳將「好色」之辯置於《悅容編》全書之壓軸，並給予一個曠古所未有的說法作為結論：「緣色以為好，可以保身，可以樂天，可以忘憂，可以盡年」，呼應了晚明美學尊生與美學合一的觀點。

二、遊戲觀

在回到〈何天章行樂圖〉之前，讓吾人先行回憶謝彬繪、劉復補圖〈南生魯六真圖〉，曹溶（1613-1685）那首長長的題畫詩有句曰：「窄衫緩帶各隨時，不寫胸懷復何益」，❹有趣的是，曹溶明明說這套畫像是南生魯多樣化人生圖景的展現，卻又要努力要為這幅人生冊頁找出嚴肅的意義：

> 焦蒲靜聽雙樹法，何異囁他妃女唇。請公自試孰優劣，始也爛熳終雅馴。

❸　衛泳《悅容編》，〈借資〉章，收於同註❸，《筆記小說大觀》，第 5 編第 5 冊，頁 2779。

❹　引自同上註。

❹　參見衛泳《悅容編》，〈達觀〉章，同註❸，頁 2780-2781。

❹　曹溶題詩，參見同註❶。

〈南生魯六真圖〉的首頁，是由兩姬搊箏吹簫開始，曹溶似乎對畫中如此尋歡作樂的描繪頗為不安，幸而末兩頁是修道與禪坐的景致。曹溶將畫冊首尾聯結，以為安坐於蒲團上修行聽法，無異於與女樂親暱歡樂，該畫可謂始於爛熳，終於雅馴。這兩段詩意顯示了曹溶心中的焦慮感，轉以「曲終奏雅」為南生魯的行樂人生立下一個道德性的定義，曹溶觀畫之後的自我說服，可謂與晚明人士「色隱為寄」的觀念不謀而合。

何天章畫像與諸家題詠詮釋「行樂」的畫面，一方面承認何天章好色，又極力撇清其絕非沈溺如癡、顛倒枕席、牽纏油粉之流，符應了晚明「酒色為隱」的「癖寄」觀，亦如曹溶「曲終奏雅」的思維。茲再引一則題跋以申明〈何天章行樂圖〉結合酒色與仙隨的成畫理念，詩曰：

> 深衣博帶亦儒班，丘壑之間身未閒。忼爽如君餘意氣，多情豈可薄紅顏。
>
> （東昌弟）

看著畫中這位著深衣、繫博帶的像主，置於丘壑之間，不僅保留了其軍職時期的忼爽意氣，更由於二姬相伴而擁有憐惜紅顏的多情氣息，直將陽剛的忼爽與陰柔的多情兩重形象合於一身。明代初年，環繞著政治清明與山水居遊而興起的「行樂圖」，到了政治昏瞶、世局變亂的晚明，太平氛圍不再，噤若寒蟬的畫家與文士，一方面透過畫像中襲用了 200 多年的「行樂圖」物象符碼，視作政治疏離後的人生寫照，另一方面，又為圖面敷染的酒色歌樂氛圍，添加了旖旎的艷情想像。

〈何天章行樂圖〉的圖像與題詠在表達政治疏離的話語中，另有一種遊戲的況味出現在畫家、像主與題者眾人的心理。[40]對觀者而言，置入了投竿東海、風流江左典故的何天章，其挾姬醉囓、聲色自娛於水邊林下的悠遊形象，似乎刻意營造遠離日常正軌的生活。正經工作總括來說是道德的，使人愉悅的遊戲則因為

[40] 筆者本節以遊戲的角度闡論「行樂圖」，觀點參引自〔美〕托馬斯・古德爾（Thomas L. Goodale）、杰弗瑞・戈比（Geoffrey Godbey）著、成素梅等譯《人類思想史中的休閒》（昆明：雲南人民出版社，2000 年），頁 179-265。

不嚴肅，往往被貶低為非道德。然而被視為「不嚴肅」、「非道德」的遊戲，被排除在正軌生活之外，反而是對日常生活的一種超越，人在遊戲中易趨向悠閒的境界，甚至連身體都脫離了世俗的負擔。陳洪綬所構築酒、色、樂、舞之世界，提供像主與觀眾一個悠閒境界的想像，或是棲於壺中、遁跡閨房的隱情，或視像主為玩世之海人、陸地之頑儡，那揚眉目語、嫣然欲笑的栩栩神人何天章，置身於松石美人的舞樂仙鄉。遊戲的魅力在於使人暫離現實，扮演著另一個迥異的角色，既是對煩擾俗務的超越，亦是對理想國度的「預先占有」。對畫家、像主與題詠者來說，江左風流典型的置入，棲止於東海之濱與靈鼇為伍，美姬歌吹的酒色艷情，餐松煮石遯舉於塵外仙鄉……，莫不意味著一種遊戲性的漫遊。在漫遊中，世間的現實挫折頓時成為轉瞬即逝的東西，人們隨時準備接受漫遊過程中令人驚異和新奇的事物，進入一個運用不同法則的世界，解除所有的顧慮，使個人成為擁有自我主宰權能的人。〈何天章行樂圖〉這個龐大的文本，無疑是一場心曠神怡的遊戲，參與者情緒高昂地表達蓬勃的熱情，和著仙界樂舞的節拍輕輕搖動。

「行樂圖」這種畫類，一開始就不同於正襟危坐的肖像，相反的，被描繪的像主總是閒適自如地徜徉於一個畫家設計的休閒情境裡，圖面訴說的故事，強力號召著畫家、像主與題詠諸家轉化成心態輕鬆的遊戲者，紛紛投入詮釋的活動中。這場脫離日常正軌的詮釋活動，促成了一個小型社群的形成，該社群為自己罩上了一層神祕的光環，並以其獨特的隱喻方法來突顯自己與世俗的不同。如同心理分析理論所言，遊戲在本質上具有治療性，陳洪綬等人為何天章構織了一場將生活領域之快樂體驗帶入的遊戲，目的就在於發揮這種「補償性」的特質，❹並運用當時盛行之以色為隱的僻寄觀，透過這場遊戲，使小型社群清除或化解失意的經驗與情感，而達致心靈的撫慰與淨化。

三、清初的發展

〈何天章行樂圖〉不僅是畫家陳洪綬（1599-1652）展現個人風格的一幅傑出

❹　遊戲的補償性特質，參見同上註，《人類思想史中的休閒》，頁185-189。

畫作而已，畫幅題詠的眾多聲音，亦同時表徵了明末文士畫像更新的視野，這樣一種以詩樂酒色居遊於水邊林下的文人行樂圖像，一直影響到清代。

行樂圖於清代的發展，更顯得多彩多姿。雍正皇帝（1678-1735）有一套 14 幅冊頁的畫像專輯：〈胤禛行樂圖〉，畫家為胤禛分別穿上不同的服飾，並搭配相襯的佈景，將行樂圖的寫真構想推到極致，任由畫家為他紛呈一個變化多端的換裝世界。文士的行樂圖多全身便服，以山石林泉或書齋園圃作為背景，托出高雅幽閑的旨趣，有時套用讀書、瀹茗、清祕、洗桐、彈琴、行吟之類程式化的內容，有時會帶入主題性質的描繪，如華冠畫〈蔣士銓歸舟安穩圖〉、〈薛承基磨鏡圖〉，表現寫照像主的生活片斷。〈蔣士銓歸舟安穩圖〉〔圖7〕，華冠不僅為蔣士銓（1725-1785）寫照而已，還對其妻、妾、幼子的狀貌，一一詳細刻畫。至於晚清翁額的〈黃丕烈扇面小像〉，點綴梧桐和竹石，兼工帶寫，可稱小型的行

〔圖7〕〔清〕華冠繪〈蔣士銓歸舟安穩圖〉（卷）
紙本，設色，61*132.8cm，南京博物院藏

樂圖式。❹

　　為數眾多的清初文人行樂圖畫蹟，不乏與〈何天章行樂圖〉有相類的構圖型式者，大抵像主有侍妾在旁的寫照圖，最易引發艷情的聯想。如釋大汕（1637-1705）為陳維崧（1625-1682）所繪〈迦陵填詞圖〉，像主掀髯露頂，有泱泱國士之風，旁坐一麗人，側身輕拈洞簫而吹。❹李符（1639-1689）有一詩，長題曰：「常熟楊子鶴為龔蘅圃寫僧裝小影，無錫華叟希逸補二女執花侍左右，取色空空色意，題曰雙是圖」，❹圖中龔蘅圃（1658-1733）扮成僧裝，旁有兩位執花女侍側陪，亦出於類似的構畫理念。陳維崧有一詞〈沁園春　為雪持題像即次原韻〉，小字注曰：「像作大雪中數燕姬箏琶夾侍」，題詞有句曰：「圖成行樂」，❹明確地將美色作為這幅行樂圖的重要主題。禹之鼎（1647-1716）繪〈喬元之三好圖〉〔圖8〕，表現了這位像主的生活意趣，喬元之為一位博學之士，圖面上的他踞榻而坐，身後桌案書卷疊高，左方3名女樂撥弄絲竹彈唱，右側女侍合力抬出一甕新酒。書籍、酒壇、女樂指陳了畫題：「三好」。畫上有汪懋麟（1640-1688）一篇長的題識文字，引述如下：

> 崟崎好事如我無，朝陽禹生為寫少壯三好圖。左擁異書一萬卷，右貯良醞三百壺。前後列坐五少女，彈絲吹竹歌吳歙。丈夫寄興偶然耳，一時傳笑驚庸愚。謂我好色兼愛酒，蠹魚乾死何其迂。嗟我此圖多所怪，阮家阿咸雅且都。作圖鬖髿寫此意，乃與所好相合符。看子白皙好眉宇，雙眸爛爛

❹　明清時期，除了寫祖先遺容的「買太公」和「家堂圖」之外，還流行各種形式的寫真。既有立幅的整身大像，也有橫幅或長卷的「行樂圖」和各種樣式「小像」。甚至有把小像畫在摺扇扇面上。詳參張啟亞撰〈中國的肖像畫〉，收入梁白泉主編《南京博物院藏中國肖像畫選集》（香港：大業公司印行，1993），頁15-16。關於明清時期「行樂圖」的畫種興起及相涉之種種面向與意涵，筆者已於本書「導論編」詳細探論，敬請參酌。

❹　關於陳維崧〈迦陵填詞圖〉的詳細考論，詳見本書第五章。

❹　引自李符《香草居集》，收入同註⓫，《四庫全書存目叢書》（據吉林大學圖書館藏清康熙至乾隆刻李氏家集四種本），集部，別集類，第252冊，卷5，頁44。

❹　〈沁園春　為雪持題像即次原韻〉一詞，引自《陳迦陵文集》（全2冊）（《四部叢刊初編》，集部，第281-282冊，上海涵芬樓影印患立堂本，據商務印書館1926年版重印，上海：上海書店，1989），第2冊，卷25，頁5b。

非凡夫。書亦讓子讀，酒亦讓子飲，何妨聲伎為歡娛。顧我龍鍾過三十，攬鏡日覺頭服籠。文章不進技止此，（按小字曰：用放翁語）孜孜嗜□何為歟。願以此意託吾子，庶幾吾德良不孤。❹

〔圖8〕〔清〕禹之鼎繪〈喬元之三好圖〉（卷）
絹本，設色，36.6*107.3cm，南京博物院藏

汪氏按核畫面，一一指陳物象：左擁異書，右貯良醞，前後列坐 5 歌女，並以戲謔的口吻謂喬元之已年過 30，日漸衰頹，文章技巧苦無進展，而一逞好色兼愛酒，是故此幅「不正經」的怪圖雖難入一般俗眼，然而喬元之嗜書、嗜酒與蓄聲伎以寄興的心意，恰與汪懋麟成為所好相符的知音。汪氏在詩末道曰：

元之世年道兄畫像列景，與余三好圖署相類，展卷欣躍，喜余意之有託，

❹ 汪懋麟曾以〈子靜兄子畫像列景與余三好圖署相類請題，走筆疾書，兼呈子靜〉一詩名，輯入汪著《百尺梧桐閣集》，收入同註❶，《四庫全書存目叢書》（據中國社科院文學研究所藏清康熙刻本），集部，別集類，第 241 冊，卷 14，頁 629。此畫現藏於南京博物院，筆者將汪集之詩與南博藏本題詩比對，二者於後段詩文部份有很大的出入，顯然後出的詩集將原先的畫上題詩作了大幅刪改。筆者正文題詩與下引題署，悉採錄自南京博物院藏〈喬元之三好圖〉原畫圖幅，汪氏題詞尚有康熙 15 年（1676）署款：「丙辰四月廿一日十二研齋汪懋麟草於白田樂志堂」。筆者於 2005 年赴南京時，幸賴舍弟毛明華博士協助拍攝圖面，南京博物院保管部凌波主任與館方人員劉勝先生、崔燕小姐親切配合，後由研究助理黃馨慧同學逐一謄錄原文，於此一併致上謝忱。

而圖墓畫之漸廣也。即率題長句，元之其謂我何。丙辰四月廿一日十二研
齋汪懋麟草於白田樂志堂。

原來汪懋麟自己亦有一幅相類的行樂圖：〈汪蛟門少壯三好圖〉，畫中像主汪蛟
門坐擁萬卷書，並貯美酒其旁，群姬挾箏琶度曲，為汪氏畫像帶來旖旎無邊的色
彩。

　　儘管宋元以來的人物畫不乏描繪人物休閒愉悅的生活細節，而「行樂圖」則
突出畫中人的形貌與身份，以「寫照」的概念將個人化標誌融入詩情畫意的景致
中。換句話說，像主的名字被大剌剌地冠在「行樂圖」這個詞彙之前，圖面的意
義勢將取決於被描繪的像主是誰（身份、職務、志趣、願望）而定。自明末〈何天章
行樂圖〉以來，文士畫像逐漸擺脫了嚴肅的政治思維，以詩、書、酒、樂、色作
為助興之具，推演文人的「行樂」模式，到了康熙時期，以詩酒樂舞艷情繪成行
樂圖的文士畫像不勝枚舉，代表著當代文士表彰自我的一種鮮明特徵。

IV 一則文化扮裝之謎：
徐釚〈楓江漁父圖〉題詠*

壹、緒論

一、小引：兩組題畫作品❶

* 　拙文最初曾宣讀於「北京 2005 中國古代文藝思潮國際學術研討會」（2005 年 8 月 18-20，北京首都師範大學主辦），當時獲北京大學中文系汪春泓教授評議，已作部份修訂，並經主辦單位同意未收入會後出版之論文集。後蒙《清華學報》3 位審查教授慷慨提供諸多寶貴意見，復於文中悉數修訂，已發表於《清華學報》第 36 卷第 2 期（2006 年 12 月）。筆者本以為徐釚〈楓江漁父圖〉已不傳人世，竟於 2007 年暮春一個特殊機緣獲悉現為上海楊崇和博士（號楓江書屋）收藏，筆者有幸得楊博士慷慨賜閱畫蹟，提供重要的圖面訊息，細心指出原稿幾處錯誤，並撥冗為筆者解答圖卷若干疑惑，特此銘謝。由於筆者新睹〈楓江漁父圖〉畫蹟，原稿許多懸而未決之處已獲解開，徵引題詠的文字錯謬得以糾正，並產生許多新理解，今已一一增補修正，篇幅亦隨之不斷擴增。近 3 年來的種種機緣，使得拙文已經 3 度易稿，特此向撰文過程中惠賜珍貴文獻與學術高見的所有專家學者致上萬分謝意。

❶ 　鄧實於清末抄錄《徐電發楓江漁父小像題詠》1 卷，收入黃賓虹、鄧實合編《美術叢書》（台北：藝文印書館，1975 年 11 月初版。原版經始於宣統辛亥，1911），第 3 冊，「初集第 6 輯」，頁 61-98。後世界書局將其獨出輯入《明清人題跋》（台北：世界書局，1988），下冊，頁 587-623。卷末收入吳昌碩與鄧實兩人關於版本流傳的題識，吳文有光緒甲辰（1904）的紀年。〔清〕陸心源亦曾著錄《徐電發楓江漁父圖卷》1 卷，收入陸氏編《穰梨館過眼續錄》，卷 15，陸書收入《續修四庫全書》（上海：上海古籍出版社，2002），「子部，藝術類」，第 1087 冊，頁 604-616。陸氏著錄本時代約早於鄧本 20 年，並較鄧本有更詳瞻紀錄。另考徐釚輯有《楓江漁父圖題詞》1 卷，為康熙乙亥（1695）菊莊刻本（詳見下文），收錄各

> 收却綸竿落照紅。秋風寧為蒸芙蓉。人淡淡，水濛濛。吹入蘆花短笛中。
> 十里烟波喚小紅。問他鷗鷺可相容。歌澹蕩，影空濛。一笠重尋是畫中。
> （〈漁父〉，591）

這是康熙初年京華詞苑兩位著名詞人納蘭性德（1654-1685）與顧貞觀（1637-1714）的題畫詞。輕快的樂調配上簡潔的歌詞，追倣唐代張志和（730-810）極道漁家之樂，漁船泊在蘆叢中，戴笠漁夫收起綸竿，映眼一片芙蓉鷗鷺的秋江烟波景象。兩人以相同韻腳嵌填「漁父」詞題畫貼贈，❷傳達詞人觀畫悠然神往之意。同樣的這幅畫面，卻興起紅豆詞人吳綺（1619-1694）另外一組迥然不同的題詩：

> 一曲東風欸乃歌，五湖煙水麴塵波。花汀正有魚堪釣，我已收綸奈爾何。
> 東海僊郎本異才，徵車行上柏梁臺。如何畫作忘機客，恐被磯邊白鷺猜。
> （602）

有魚堪釣卻收拾綸竿徒呼奈何，這位煙水花汀中的漁人不能等閒視之，他明明是一位徵車行上柏梁臺的東海仙才，正要大展鴻圖，為何在畫中卻成了一名忘機客呢？詩中提出「奈何」、「如何」既疑惑又無奈的想法，詩尾則又出於一種幽默的口吻：「恐被磯邊白鷺猜」，將這幅圖畫引向一道費解的謎題。這是什麼畫？是誰畫的？為誰而畫？為何而畫？一連串的問號不只引發吳綺的好奇而已，確係清初一個有趣的文化之謎。

家題詞最夥。菊莊刻本現藏浙江圖書館孤山分館，無今印本。以上關於諸種題詠文本的概況，筆者將於緒論中一一探述。另外，本文已經多次易稿，筆者最初參閱的版本為上述世界書局輯印本（原《美術叢書》本），今拙文徵引之所有題詠文字已根據上海楊氏藏本的畫蹟卷面題文一一校正，然為讀者參閱方便，引文之後仍夾註世界書局輯印鄧本之引句頁碼，以備參酌。

❷ 唐人張志和自稱烟波釣徒，嘗作〈漁歌子〉一詞，極道漁家之事。詞云：「西塞山前白鷺飛，桃花流水鱖魚肥。青箬笠、綠蓑衣。斜風細雨不須歸。」今樂章一名「漁父」，即此調也。參見〔清〕馮金伯《詞苑萃編》卷1「體製」，「漁歌子」條，收入唐圭璋編《詞話叢編》（台北：新文豐出版社，1988），第2冊，頁1766。後世以「漁父」名調者甚淆亂，因「漁歌子」曲度不傳，納蘭性德、顧貞觀2人所填之「漁父」並非此調，而是「漁父引」，別名「漁父辭」。另外，亦與蘇軾脫化於「漁歌子」每以「漁父」2字起句之「漁父」調不同。

二、〈楓江漁父圖〉之畫蹟訊息

㈠ 畫家

納蘭性德、顧貞觀和吳綺 3 人所題之畫是〈楓江漁父圖〉，畫主為清人徐釚（1636-1708），字電發，號拙存，一號虹亭，又號菊莊，江蘇吳江人。明崇禎 9 年（1636）生，清康熙 47 年（1708，一作康熙 46 年）卒。康熙 14 年（1675），40 歲的徐釚囑託時年已 74 的錢塘畫家謝彬（1602-?）繪製此圖。據毛際可（1633-1708）❸跋語曰：「讀款識為西陵謝彬之作，彬物故已久，計貌此圖，當逾十載，至今猶酷肖如此，則彬之負當世重名，誠為不謬。」（621）謝彬字文侯，號仙臞，生於明萬曆 30 年（1602），浙江上虞人，家錢塘，偶作筆墨蒼渾的山水，擅長人像寫照。❹師事明代波臣派人物畫家曾鯨（1568-1650），曾鯨的肖像畫技深獲明末時人所喜，爭相請為寫照。嘗為文人、進士、醫生、畫家等不同身份者繪像，如倚坐書冊的文士〈葛一龍像〉〔圖 1〕，手持拂塵盤坐於蒲團上的畫家〈王時敏小像〉〔圖 2〕，餘如醫家張卿子、進士趙士鍔、文人顧夢游、倪元璐……等。有時與其他山水畫家共同合作，或以之作為酬酢，可見當時曾鯨委製畫像所受到的歡迎程度。❺張岱（1597-1689）有一則筆記曰：

❸ 毛際可（1633-1708），字會侯，號鶴舫，清浙江遂安人。順治 15 年進士，授河南彰德推官，改知城固縣。康熙 22 年，浙撫修通志，聘為總裁，工為古文。拙文關於眾多文士之生平簡傳資料，多數引自池秀雲編《歷代名人室名別號辭典（增訂本）》（太原：山西古籍出版社，1998），由於人數眾多，恐微引繁蕪，故不另詳注，特此說明。

❹ 謝彬畫人物出新意，施數筆輒喜怒畢肖。亦間作山水，筆墨蒼渾。清康熙 19 年曾為樂圃作〈青崖潑墨圖冊〉，時年 79 歲。

❺ 曾鯨畫蹟參見《中國美術全集》（台北：錦繡出版社，1989）「繪畫編」『明代繪畫下』冊，有文士〈葛一龍像〉（圖 110）、〈王時敏像〉（圖 112）、〈張卿子像〉（圖 111）、〈趙士鍔像〉（圖 113）、〈顧夢游像〉（圖 114）等。蘇州大學圖書館編《中國歷代名人圖鑑》（上海：上海書畫社，1989）下冊收有〈倪元璐〉像，頁 612。

〔圖1〕〔明〕曾鯨〈葛一龍像〉（卷）

紙本，設色，32.5*77.5cm，北京故宮博物院藏

〔圖2〕〔明〕曾鯨
〈王時敏小像〉（軸）
絹本，設色，64*42.7cm
天津市藝術博物館藏

甲戌（崇禎 7 年，1634）十月，攜楚生住不系園看紅葉。至定香橋，客不期
而至者八人：南京曾波臣、東陽趙純卿、金壇彭天錫、諸暨陳章侯、杭州
楊與民、陸九、羅三、女伶陳素芝。余留飲。章侯攜縑素為純卿畫古佛，
波臣為純卿寫照，楊與民彈三弦子，羅三唱曲，陸九吹簫……。❻

作者側錄了一個不期而遇的場合，曾鯨為一位名士寫真援筆立就，互動往來頻繁
的文會活動，使繪畫才藝成為宴集中的風雅因素。晚明畫家曾鯨的事跡經歷，可
據以推想明末清初的畫風與當時畫壇的氛圍，謝彬與其師一樣，以優異的畫藝躋
身於文人圈，游走於公卿仕宦之家，為名士繪像。下文將探討仕紳士任老翁、文
士朱葵石、畫家項聖謨，以及本文主角——詞人徐釚，均曾委請謝彬寫照。

㈡ **圖面**

〈楓江漁父圖〉原畫現為上海楊崇和博士私人收藏（以下簡稱上海楊氏藏本）
〔敬請參見本書彩頁附圖〕。筆者極為幸運，2007 年暮春因一個特殊機緣結識楊博
士，得以獲睹此一畫蹟。原畫狀況完好，高 26cm，畫心長 133cm，（據陸心源著
錄：畫紙高 8 寸 9 分，長 4 尺 3 寸，依《大清會典》工部營造尺。）若含引首、拖尾總長
2000cm。全幅為紙本，設色，畫心兩端隔水以綾布相接。以下先就畫心部份探
討圖面訊息。

畫心右端有 1 行小篆「謝彬寫照」，畫心左段上方有 3 行行書「乙卯九秋為
菊莊先生補圖錢唐章聲」，可知此為一幅真人寫照為主、山水襯景為輔的合作
畫。負責寫照的畫家謝彬之師曾鯨所繪系列畫像中，亦有這種寫真結合山水的構
畫方式。謝彬頗鍾情於漁家題裁，繪有一幅〈漁家圖〉〔圖 3〕。蘆叢中漁舟點
點，漁父或對酌憩息，或奏笛自娛，或帶鷹歸來，描繪漁家悅樂的生活景象。惟
所繪漁父，並非特定人物的寫真。謝彬另與山水畫家藍瑛（1585-1664?）合作〈山
水人物圖〉，亦為漁家題材，可作為徐釚畫像的旁證。該畫是晚明一位仕紳士任
的寫照，長卷畫幅將士任老翁置於山水景物中，卷末為漁隱生活的描繪〔圖4〕。
漁父偕妻兒泛舟漁釣，謝彬將老翁刻畫成一名舉世無爭、浸於逸興的人生角色。

❻　參見張岱《陶庵夢憶》（上海：上海遠東出版社，1996 年），卷 4，「不繫園」條，頁 105。

整幅畫卷，宛如士任老翁的圖畫墓誌銘，標榜著他的各項美德。❼

〔圖3〕〔明〕謝彬
〈漁家圖〉（軸）
紙本，設色，168.1*73cm
上海博物館藏

❼　關於謝、藍合作之〈山水人物圖卷〉解說，詳參高居翰（James Cahill）撰、李佩樺等合譯
　　《氣勢撼人——十七世紀中國繪畫中的自然與風格》（台北：石頭出版社，1994），第 4 章，
　　〈陳洪綬：人像寫照與其他〉，頁 166-169。

〔圖 4〕〔明〕藍瑛、謝彬合作〈山水人物圖〉（卷）
紙本，設色，縱 28.59cm，加州柏克萊景元齋藏

　　上述謝、藍合作〈山水人物圖〉之構畫理念可作為〈楓江漁父圖〉尋思的藍
本。該畫畫心，由補景畫家章聲以近、中、遠橫列的 3 段式畫法寫楓江秋景。畫
幅右段為近景，江畔巖石間盤踞了遠近大小不一的 7 棵樹，相連的枝蔭與樹間茂
密的竹林形成了蓊鬱的景象。最近的兩棵樹一前一後姿態相錯，前者為黃葉大
樹，後者為本畫的主題之一：楓樹。諸樹相覆的樹蔭左向延伸，枝蔭間有藤蘿垂
掛，與下方巖坡的苔草、江邊的蘆叢圈圍出一個天然的框架，以利謝彬擺置像
主。畫幅的中段為中景，是一帶遼闊的水域。左段描繪了對岸的沙洲、矮樹與蘆
叢，浩瀚的江面與空渺的蒼穹將其隔成迢遙的遠景。

　　早在〈楓江漁父圖〉畫成前 20 年（1655），52 歲的謝彬曾為朱茂時繪製〈朱
葵石像〉，朱茂時字葵石，順治時文士，為後來詞壇大家朱彝尊（1629-1708）之
叔父。畫上題識曰：「松林般薄，癸巳（按順治 10 年，1653）八月，文侯謝為葵石
先生寫照，孔彰項聖謨補圖」。再早 3 年，於順治 9 年（1652），這兩位畫家還
合作了另一幅人物畫像：〈松濤散仙圖〉。2 畫採取上述畫例的合作模式，由謝
彬寫照，項聖謨補繪松林襯景。〈朱葵石像〉〔圖 5〕全幅為墨畫，人物倚坐松

〔圖5〕〔明〕謝彬繪、項聖謨補圖〈朱葵石像〉（軸）
絹本，水墨，69.2*49.7cm

石，謝彬採取波臣派大師曾鯨新創的「墨骨凹凸法」，在像主面部淡鉤細描輕染
出立體感，使人物神情逼真，有鏡中取影的效果。〈松濤散仙圖〉〔圖6〕的畫家
謝彬，亦採取與〈朱葵石像〉一樣的面部淡鉤細染法，描繪畫中雙目炯然、拂鬚
緩步翩翩的老者，像主就是文人畫家項聖謨（1597-1658）。3 株松樹與土坡竹石乃
由項氏自行補圖完成，人物上方兩株巨松間有項氏自況的「松濤散仙」題識。❽
　　回到上海楊氏藏本〈楓江漁父圖〉的人物寫真，在右段前景以枝蔭、藤蘿、
巖坡、苔草、蘆叢諸多物象圈圍而成的天然框架中，畫出了一艘泊於河岸的小艇
與主角徐釚。74 歲高齡的老畫師謝彬，其中年時期〈朱葵石像〉、〈松濤散仙
圖〉效法其師畫描繪人物的「墨骨凹凸法」已運用自如。〈楓江漁父圖〉像主的
面部、四肢先以淡墨細線鉤出形廓，再於鼻部、兩顴、眼瞼、頸項與肢體相關部

❽　關於項聖謨畫像〈松濤散仙圖〉之深入探討，敬請參閱本書第二章〈樂此不疲：金農的畫像自
　　題〉一文。

〔圖6〕〔明〕謝彬繪、項聖謨補圖〈松濤散仙圖〉（軸）（局部）

絹本，水墨，39*40cm，吉林省博物館藏

位，或濃或淡地敷染淡彩，使凹凸高下的骨骼肌理與立體感隨著線描自然形成。
衣物則採用江南固有傳統的「鉤勒填彩法」，先用粗濃的墨筆鉤出短衫、寬褲、
竹笠、船篷的輪廓，再以色彩敷填。謝彬融合了曾鯨創新與傳統兩種畫法為徐釚
寫照。❾

　　畫中像主頭戴竹笠，身體上著開襟短衫，下著寬褲，髭鬚幾莖，幾乎正面的

❾　據張庚《國朝畫徵錄》曰：「寫真有兩派，一重墨骨，墨骨既成，然後傳彩，以取氣色之老
　　少，其精神早傳於墨骨中矣，此閩中曾波臣之學也。一略用淡墨，鉤出五官部位之大意，全用
　　粉彩渲染，此江南畫家之傳法。」參見張庚《國朝畫徵錄》，收入同註❶，《續修四庫全
　　書》，子部，藝術類，第 1067 冊，卷中，頁 124。事實上，曾鯨的肖像畫仍包含上述兩類技
　　法，第 1 類為「墨骨凹凸法」，乃今日學界稱其受西方影響者，此為曾鯨創新而獨步於藝林的
　　絕招，波臣派因此而得名，曾氏大部份畫作如〈葛一龍像〉〔圖 1〕、〈張卿子像〉、〈顧夢
　　游像〉、〈柳敬亭小像〉均屬之。第 2 類為「鉤勒填彩法」，屬於江南固有傳統，曾氏亦擅
　　長，畫作如〈王時敏小像〉〔圖 2〕屬之。關於曾鯨的兩種畫法，詳參《悅目——中國晚期書
　　畫》（解說篇）（台北：石頭出版社，2001），梅韻秋〈柳敬亭小像圖軸〉解說，頁 66-67。

九分側像與畫外觀眾視線相接，踞坐在隱於一半的蓬船船頭，右手持竿，竿頭沒於水，左手置於腿上。謝彬為徐釚設計了一個悠閒舒逸的姿態，船蓬裡有一函書與一具酒鐺。色彩方面，章聲於前景兩棵大樹的樹葉用色不同，前樹為黃葉，後樹為楓紅。巖石繪以墨彩，水岸樹蔭、江面、草坡的蓊鬱景致，先以墨筆皴點，再以石青層層烘染。至於謝彬線描細染的人物，除了膚色之外，竹笠、釣竿、甲板、蓬頂用淡褐色，衣服與船蓬的布縵則用白粉平塗。畫幅右段的近景，因兩位畫家分別或填或染了黃、紅、青、膚、褐、白等豐富顏色，營造了繽紛的氣氛，而徐釚腳上那雙醒目的紅鞋，更為這個熱鬧的場面增添了活潑的氣氛。

毛際可（1633-1708）題序簡明扼要地交待著所見的畫面：「圖修廣不盈幅，烟波浩蕩，有咫尺千里之勢，舟中貯酒一罌，圖書數十卷，虹亭綸竿箬笠，箕踞徜徉。」（621）與上海藏本的畫面十分吻合。卷中題詠亦不乏對畫面的陳述，茲引若干題詠如下：

○霜催木葉盡流丹，風雨龍吟響急湍。今日玉鈎親設餌，垂綸應憶舊漁竿。

鴈落遙天隻影孤，蒼茫烟水接平蕪。丹楓翠巘環江岸，恨不將身入畫圖。（張澤復，616）

○棠舟衝破吳淞水，瑟瑟岸楓汀葦。酒具茶鐺，雲蓑雨笠，載得半江秋思。蓴絲信美，任滿地風波，一竿鱸鮪。……（梁清標，〈如此江山〉，587）

○楓葉黃時天似水，圖書堆滿船艙裡。不共諸侯分邑里。吾欲擬，筆牀茶灶天隨子。……（孫枝蔚，〈漁家傲〉，593）

○秋風瑟瑟秋江碧，江邊楓赤蘆花白。雲薄天高氣沈瀯，宿鷺眠鷗隱沙石。一灣深處一漁舟，一人手把香金鈎。雙眸點漆閃巖下，鬚黃眉紫神悠悠。……（王嗣槐，599）

各則題詩不僅紀錄了畫中各種景象，甚至有的作者還自行添加畫面以外的物象，如：「圖書堆滿船艙裡」（按：僅有書一函，何有堆滿）？「酒具茶鐺」（按：僅有酒鐺，未見茶鐺）。「筆牀茶灶」（按：畫中未見此 2 物）。「鴈落遙天隻影孤」（按：遠

景未見孤鴈）。「宿鷺眠鷗」（按：近景未見鷺鷗）。「雲蓑雨笠」（按：漁父僅戴笠而未披雲蓑）……等。儘管如此，諸位作者欲構擬的，是一個更豐富理想的〈楓江漁父圖〉世界：吳淞一帶秋風瑟瑟，江岸楓丹蘆白，木葉垂流，遠景是秋空雲落天高，遙天有孤鴈隻影，平蕪遠處烟水蒼茫，沙石間有鷺宿鷗眠。近景拉至岸灣汀葦間一艘漁舟，艙中置酒具茶鐺及圖籍畫卷，漁父披雲蓑、戴雨笠、垂釣竿。

〈楓江漁父圖〉物象世界的佈置，源自於元畫家吳鎮的漁父圖。北京故宮藏有一幅吳鎮（1280-1354）的〈漁父圖〉〔圖 7〕，遠山叢樹，泉流水曲，平坡老樹，近景一灣溪水，小舟放於中流。舟中一名漁父戴笠披蓑，一手扶槳，一手執竿，艙中懸一壺酒，上題「漁父詞」。明人李日華（1565-1635）曾曰：

> 梅道人倣荊浩，寫魚舫十五，中段樹石一叢，前後山嶼遠近出沒四五疊。……又畫上方題漁家傲詞，瀟灑超逸，逼真元真子口吻，亦道人所製。❿

吳鎮倣荊浩繪漁父圖，前後為山嶼，中段樹石，自題〈漁家傲〉詞，闡揚張志和（730-810）的漁隱理想。〈楓江漁父圖〉繼承宋元漁父圖的傳統，標誌著隱逸的冀求，其中還置入了詩情畫意的符號：「秋楓」，原是水墨畫面的漁隱秋江，因點染丹紅，以及敷填烘染各種豐富的色彩而顯得熱鬧繽紛，稍褪其隱遁的意味。除了採取吳鎮的「漁父圖」式之外，畫中那位戴笠把鉤的漁父〔圖8〕，眼神直視畫外，幾莖髯鬚掩映間，嘴角微微上揚，露著淺淺的笑容，這個近距離的臉部特寫，乃畫家對像主雙眸有神、鬚眉明燦、姿態悠然的寫照，符合前引王嗣槐的題句：「雙眸點漆閃巖下，鬚黃眉紫神悠悠」。〈楓江漁父圖〉的構圖包含兩部份，一是宋元畫家建構的漁父圖式，一是曾鯨風格的人物寫真法，將個人寫照置於漁隱圖式中，謝彬依循著明末以來肖像置於佳山妙水間的抒情寫意畫風。

❿ 參見李竹嬾「吳鎮題畫詞十五首」條，引自《詞苑萃編》，卷 6，「品藻」，收入同註❷，《詞話叢編》，第 2 冊，頁 1906-1907。

〔圖7〕〔元〕吳鎮〈漁父圖〉（軸）
絹本，水墨，84.7*29.7cm
北京故宮博物院藏

〔圖 8〕〔清〕謝彬寫照、章聲補圖〈楓江漁父圖〉（卷）
紙本，設色，26*133cm，上海楊氏楓江書屋藏

　　據筆者考察，康熙 34 年（1695），60 歲的徐釚曾合刻個人著作：《南州草堂
集》30 卷，附首 1 卷，《續集》4 卷，《菊莊詞》2 卷，《詞話》1 卷，《楓江
漁父圖題詞》1 卷，《青門集》1 卷……等多種，現藏浙江圖書館孤山分館。**⑪**
筆者曾見《南州草堂集》康熙乙亥（1695）菊莊刻本，於《楓江漁父圖題詞》卷
前附刻 1 幅版畫〔圖 9〕：楓江漁父小像。該集付刻之際，謝彬畫蹟當然還在徐釚
手中援作刻版的藍圖。此幅小像乃將原圖的橫幅尺寸（高 26cm）縮小比例為單幅

⑪ 考台灣地區公藏善本目錄，徐釚著作僅有台大圖書館藏《南州草堂集》16 卷，卷首 1 卷，續
集 4 卷，未附《楓江漁父圖題詞》與《青門集》2 卷。徐釚的菊莊自刻本現藏北京圖書館、南
京圖書館、遼寧省圖、河南省圖，安徽省圖，江西省圖，南開大學，南京大學等多處圖書館，
詳見李靈年、楊忠主編《清人別集總目》（合肥：安徽教育出版社，2001），中卷，頁
1851。筆者於 2005 年暮秋赴浙江大學進行學術交流，趁便往赴浙江圖書館設於西湖之孤山分
館調閱徐釚相關著作，得見康熙乙亥（1695）菊莊刻印《南州草堂集》、《楓江漁父圖題
詞》、《青門集》3 種。承蒙浙江大學古代文學與文化研究所副所長周明初教授委請研究生張
萍小姐與孤山分館古籍部吳志堅先生大力協助，得以參閱該刻本，特此向諸友致謝。

〔圖9〕楓江漁父小像
（版畫），18*12.8cm
康熙乙亥菊莊刻
《楓江漁父題詞》卷首

冊頁型式（高 18cm 寬 12.8cm），加以翻摹。畫面受限於單頁插圖的版畫尺寸而採取近景處理，故僅能保留謝彬原畫右段的景致。然原畫右段的大塊巖面、7 棵樹幹則完全隱去，而原來造成蓊鬱景象的竹林、坡草、蘆叢亦只減略為寥寥數筆，僅保留前景 2 樹拖枝的覆蔭與藤蘿垂掛而已。至於原畫具有視覺延伸效果之中景、遠景兩段則全部裁去。版畫呈現了：江岸楓樹蘆叢中一艘漁舟，篷中的酒鐺書函，面對畫外的漁父戴雨笠、垂釣竿，踞坐於船板上……等圖像，完全翻摹自謝彬、章聲原畫。此幅版畫附在《楓江漁父圖題詞》卷首，足以讓無緣得見原畫的讀者們，一窺畫中漁父的神貌。

㈢ 流傳

上海楊氏藏本包首的題籤於畫名之下署有「存齋」2 字，據清末民初鄧實

（1877-1951）曰：「此圖真蹟為歸安陸存齋所藏，今其令嗣陸叔同携滬出眎。」
（623）此畫當時藏於陸存齋家。陸存齋即陸心源（1834-1894），生於道光 14 年，
卒於光緒 20 年，字剛甫，號存齋，歸安（即今浙江吳興）人。著有《宋史翼》、
《皕宋樓藏書志·續志》、《穰梨館過眼錄·續錄》、《儀顧堂題跋》……等
書，為晚清一位著名鑒藏家。陸心源曾經著錄《徐電發楓江漁父圖卷》1 卷（以
下簡稱陸氏著錄本）。⓬

　　上海楊氏藏本卷面除了各家題詠五花八門的署名章與閒章之外，還有鑒藏用
印包括：「子剛父」（凡 8 次）、「守瓶老人鑒定」（凡 1 次）、「嗣家藏寶」（凡
1 次）、「稽古書林」（凡 1 次）、「歸安章綬御字紫伯印」（凡 1 次）、「章翼詵
堂法書名畫記」（凡 2 次）、「歸安陸樹聲叔桐父印」（凡 1 次）、「公束」（凡 1
次）、「張鳴珂」（凡 1 次）。⓭〈楓江漁父圖〉至今 300 餘年，流傳過程不詳，
筆者識淺，僅根據畫面 8 款用印推知一二。首先，出現 8 次的「子剛父」為陸心
源之印，據陸氏著錄本首見「子剛父」自注云：「騎縫以下俱有」，表示存齋對
此畫極為摩挲珍愛，戳印於凡兩紙相接的騎縫 8 處，頗具畫卷擁有權的宣示意
味。陸氏著錄本另外出現的鑒藏印尚有「守瓶老人鑒定」、「嗣家藏寶」、「稽
古書林」3 枚，位於拖尾末篇周綸題文之後。「守瓶老人」究為何人？筆者無所
悉，後兩印未示姓名字號，蓋係陸氏的家藏印。上海楊氏藏本其餘 5 枚鑒識印則
未被陸心源著錄，在引首沈荃題名下方以及拖尾最後，各有 1 印「章翼詵堂法書
名畫記」，該印可能屬於卷中「歸安章綬銜字紫伯印」之印主章綬銜（1804-
1875）所有。據悉章氏與陸氏皆為歸安著名鑒識家，章氏長於陸氏 30 歲，章氏過
世時，陸氏甫 40 歲。由這枚「章翼詵堂法書名畫記」之印文，以及引首與拖尾
戳記的位置研判，並不像是一位借觀者所為，此畫極有可能先為章氏收藏，而後
始轉給歸安同鄉的陸家。

　　陸心源編撰《穰梨館過眼錄》，敘曰：

　　　　余性不善書，更不知畫。同治甲戌，由閩醩內召，乞養陳情，棲息家巷。

⓬　陸心源著錄之版本資料，詳見同註❶。

⓭　上引諸多鑒藏印均原畫收藏者楊棠和博士所提供，謹此致謝。

日與文人逸士游，而章紫伯明經為尤習。明經收藏書畫極富，朝夕過從，時時出以相賞。……稍稍借觀明經所藏，間亦從而收蓄，摩抄日久，頗為樂趣。……余性與時異，好收明以前物，而明季忠臣、國初高人畸士之作，所得尤多。其始頗受市儈欺，二十年來辨別漸精，卞令之、高江村、陸潤之所著錄，亦時時著論駁之。……積日累時，裒然成帙，發凡起例，命兒子樹藩、樹屏、門下士李延達編為四十卷，付之梓人。……光緒紀元之十八年。……❹

這段前敘紀年於光緒 18 年（1892），其中提供幾個重要訊息。其一、當同治甲戌 13 年（1874），41 歲的陸心源（1834-1894）自閩地召回乞養返鄉之後，甫開始其鑒識收藏的生涯，啟蒙者是書畫收藏家章紫伯（1804-1875），章老時已 70 歲。陸氏經常由章家借觀藏品，其間亦自行收蓄。其二、陸心源說明自己的收藏方向，好與世異，藏品範圍以明前與明末清初為主，後者所得最多。其三、陸氏指出個人的收藏鑒識史約 20 年，歷來陸續經眼的書畫名蹟著錄駁疑之文已累積成帙，委由兩位兒子與門生編成專輯《穰梨館過眼錄》40 卷。

〈穰梨館過眼錄凡例〉曰：

> （第 6 則）本朝名家既多以四王吳惲為斷，其乾隆以後如沈獅峯、張南華、董東山、方環山、奚鐵生、方嬾儒、華新羅、李復堂、鄭板橋、羅兩峰諸家，姑俟續編。
>
> （第 7 則）是編刊成之後，續見周文矩重屏圖卷、李山風風雪松杉卷……均待續編。❺

以上兩則凡例說明了，乾隆以後許多畫家之蹟，陸心源已入藏，只是尚未編成，等待續編。至於編成以後才過眼之畫蹟，因不及編入正編，故亦等待續編。第 7 則列了一長串畫目清單，惜無〈楓江漁父圖〉在列。畫家謝彬為明末清初人，並非乾隆以後畫家，似不符合第 6 則的條件。因此〈楓江漁父圖〉極可能是《穰梨

❹　陸氏《穰梨館過眼錄》敘文，引自同註❶，《續修四庫全書》，第 1087 冊，頁 1-4。
❺　兩則凡例，引自同上註，頁 4-5。

館過眼錄》編成（即光緒 18 年，1892）之後始歸陸家，而收入《穰梨館過眼續錄》第 15 卷。那麼，〈楓江漁父圖〉在章綬銜（1804-1875）過世之後，又過了十餘年始入藏陸家，著錄必晚於此際，這時的陸心源已 58 歲，再 2 年下世。

最令筆者不解的是，陸心源收藏此畫時，章氏的 3 枚鑑藏印早已存在，何以陸氏完全不錄這位啟蒙老前輩之印？是藏家相輕的心態作祟嗎？是藏印造假？或有其他什麼特別的原因？不敢妄解。此外，上海楊氏藏本卷面上還有 1 枚「歸安陸樹聲叔桐父印」，此為存齋之子陸叔同之印。在陸心源過世後，次子叔同成為陸家書畫藏品的繼承人，⓰此後戳記於卷面，已晚於其父生前著錄時間，故未及收入。至於「張鳴珂」、「公束」為同 1 人。張鳴珂（1829-1908），字玉珊，號公束，晚號竈翁，浙江嘉興人，為名詞家，較陸心源年長 5 歲，享壽更長。觀此畫時陸氏已下世，故其兩枚戳印亦未及收錄，蓋係陸叔同基於近鄰之誼邀請長輩觀畫留下的痕跡。

陸氏著錄本最末 1 篇是葉舒璐跋。上海楊氏藏本卷尾多了兩位題人，一位是吳俊卿（1844-1927），字昌碩、倉石，號缶廬、苦鐵、大聾。浙江安吉（湖洲）人，寓居蘇州、上海。工金石，書畫。曾任官職，月餘便棄去，之滬，賣畫維生。畫卷題識曰：

> 叔同太守屬題其家藏楓江漁父圖，勉成四十字，藉衶青雲，甲辰孟夏。
> （623）

光緒 30 年甲辰（1904），已 61 歲的海派畫師吳昌碩，應該在滬見到了陸叔同攜來的這幅畫，並受囑而題，時存齋已下世 10 年，陸氏次子叔同估計約 50 歲左右。亦曾見過此卷的鄧實（1877-1951）為文識曰：

> 此圖真蹟為歸安陸存齋所藏，今其令嗣陸叔同携滬出眎，因鈔錄其文付
> 印。（623）

⓰ 據收藏家楊崇和博士賜知，陸心源過世後，長子繼承陸父所有的古籍，後竟賣給日本人，為民初沸沸揚揚之一件大事。次子陸叔同則繼承其父的書畫藏品而成為〈楓江漁父圖〉的新主人。

同樣於清末民初之際，約稍晚於吳昌碩，年輕的鄧實在滬由陸叔同出際家藏畫蹟索題。上海藏本繼吳昌碩題詩 40 年後，有另一位題者——近代詩人夏敬觀（1875-1953），字劍丞，號盥人、吷庵，江西新建人。光緒舉人，官提學使。民國之後，曾任浙江教育廳長，晚寓上海，亦能作詞與畫。在上海藏本的尾端題詩曰：

> 鑑古多精識，能搜皕宋遺。畫圖珍妙筆，題詠重當時。漁浦番番改，楓江渺渺思。定應持玉笛，一奏菊莊詞。忍齋仁兄屬題所藏徐電發楓江漁父圖，壬午冬吷庵夏敬觀。

題詩首兩句指出了擁有「皕宋樓」並著有《皕宋樓藏書志》、《穰梨館過眼錄》的鑑藏家陸心源，其次及於〈楓江漁父圖〉的畫面、題詠與像主徐釚。由題款壬午紀年可知當時已民國 31 年（1942），晚年居滬的 68 歲夏敬觀，由一位號忍齋的收藏者手中得見此畫。這位忍齋是誰？若陸叔同還健在，業已 88 歲，由題詩前兩句讚揚陸家鑑識來看，忍齋若不是叔同，也應該是陸家後嗣。

⑷ **題詠**

　　上述筆者所見現藏浙圖孤山分館之康熙乙亥（1695）菊莊刻本《南州草堂集》，該集前有朱彝尊（1629-1708）於同年 8 月的撰序，後附《楓江漁父圖題詞》1 卷。此乃徐釚 40 歲畫成之後 20 餘年間攜畫自隨乞題的輯刻。該卷依次有張尚瑗〈序〉、「楓江漁父圖題詞姓氏」（名錄）、「楓江漁父圖題詞總目」、圖（漁父小像）、各體題詞（以分體得詩為先後，不序齒爵）、徐釚〈楓江漁父傳〉、毛際可〈楓江漁父圖記〉等。卷後又附〈重題楓江漁父圖〉，收錄 9 位文士的 15 首絕句。卷首「楓江漁父圖題詞姓氏」附說：「合計九十一人，共得古文詩詞曲一百三十五首⋯⋯。」據筆者統計「楓江漁父圖題詞姓氏」名錄實有 92 人，其中作〈圖記〉的毛際可已含括在內，但未列作傳的徐釚、作序的張尚瑗與作跋的葉舒璐 3 人，若按其說法：「共得古文詩詞曲 135 首，外傳 1 首。」顯然應該加上張、葉 2 人，若再加入作傳的徐氏自己，則共得 95 人。

　　筆者檢視上海楊氏藏本原畫的題詠狀況，說明如后。畫卷引首部份頗長，由沈荃（1624-1684）所題大字畫名起首，題者依次為梁清標（1620-1691）、周稚廉、

曹爾垓、吳農祥（1632-1708）、張昺等 5 人。引首接畫心的隔水裱綾有題者顧豹文 1 人。其次畫心部份有兩位畫家謝彬（1602-?）、章聲的署款，題於畫心者依次有李良年（1635-1686）、蔣伊（1631-1687）、納蘭成德（1655-1685）、顧貞觀（1637-1714）等 4 人。畫心後接拖尾的隔水裱綾有題者江闓 1 人。拖尾的題者有徐乾學（1631-1694）、汪懋麟（1640-1688）、陶徵、孫枝蔚（1620-1687）、徐元文（1634-1691）、黃與堅、田雯（1635-1704）……等共得 72 人。

值得一提的是，康熙乙亥菊莊刻本在書籍付刻之前，徐氏作〈楓江漁父傳〉為自序，張氏、毛氏受囑特為撰文，諸文皆不是為了題圖而作，故張〈序〉、徐〈傳〉、毛〈記〉等文獨立分列，並未置於題詠篇什之林。上海楊氏藏本於拖尾周綸題詩之後，依次尚有徐釚〈傳〉、張尚瑗〈序〉、毛際可〈記〉、葉舒璐〈跋〉等 4 篇長文相連，筆跡完全相同，沒有任何戳印，且有接黏的痕跡，應係後人根據菊莊刻本序傳記跋 4 文謄錄接於原卷之後。無論如何，4 位為〈楓江漁父圖〉題詠輯刻撰文的作者，仍應包含在廣義的題詠者行列。

筆者將上海楊氏藏本與菊莊刻本一一比對，刻本題人數量多於藏本甚多，藏本較刻本多出了洪基與查容（1636-1685）2 人，若以菊莊刻本所列 95 人再加上漏列的 2 人，那麼，題者總數已達 97 人。至於刻本則較藏本多出了 25 人，包括：長洲汪琬（1624-1690）、商丘宋犖（1634-1713）、南海屈大均（1630-1691）、南海陳恭尹（1631-1700）、諸城李澄中（?-1700）、常熟歸允肅（1642-1689）、無錫秦松齡（1637-1714）、上海葉映榴（1638-1688）、南海潘永祚、吳江沈永令、六合吳盛藻、蘄州顧景星、涇陽李念慈、海鹽陸嘉淑、休寧黃鶴巖、江都吳壽潛、……等。另外，刻本卷後所附〈重題楓江漁父圖〉的題者，梁清標（1620-1691）、徐元文（1634-1691）、顧貞觀（1637-1714）、馮廷櫆等 4 人，曾於原畫留下題詠，故於名下標「再見」，由其題詩內容可知，是再度觀畫後的新作。其餘汪琬（1624-1690）、秦松齡（1637-1714）、葉映榴（1638-1688）、宋犖（1634-1713）、藍漣等 5 人名下並未標明「再見」，應係首度觀畫。這 9 位文士均包含在前述「楓江漁父圖題詞姓氏」之名錄中。

奇怪的是，何以上海楊氏藏本的題詠人數與康熙乙亥菊莊刻本的載錄人數有這麼大的落差？

上述曾提及民國初年鄧實（1877-1951）於上海見到陸叔同出睞家藏畫蹟，後來根據卷面題詠一一鈔錄而成《徐電發楓江漁父小像題詠》1 卷（以下簡稱鄧氏著錄本），收入鄧實與黃賓虹合編之《美術叢書》初集第 6 輯。❶《美術叢書》鄧實〈原序〉末識「辛亥正月」，黃賓虹〈序〉曰：

> 是編刊行，肇始辛亥，竣工癸丑，曾未三稔，成書百二十冊。題籤標帙，不脛而走者凡數千部。逮乙卯再版，至今又十餘年。❶

由以上的紀年判斷，鄧實著錄本在宣統辛亥 3 年（1911）之前已完成，並隨著《美術叢書》的發行與再版，成為坊間流傳甚廣的版本。該本於 80 年代再被世界書局輯入《明清人題跋》。筆者於前文曾探討陸存齋（1834-1894）於光緒 18（1892）著錄《徐電發楓江漁父圖卷》1 卷。❶陸氏、鄧氏兩種刊本於題者人數、排次與題文內容經一一比對，可確信 2 家著錄的母本就是上海楊氏藏本，唯陸本未及著錄吳昌碩、鄧實、夏敬觀，鄧本則未及著錄較他晚題的夏敬觀。再者，陸本幾無訛字，詳記畫幅各段裝裱接紙、高長尺寸、署名閒章鑑藏用印，鄧本的著錄則較為簡略，且時有訛字，可知陸本較鄧本更為詳贍精審，而且還早了將近20 年。

晚年擁有〈楓江漁父圖〉的陸心源，在畫卷上用了 8 次鑑藏印，對於這幅畫卷珍愛的程度不難想見。這位具有豐富收藏經驗，並著有《皕宋樓藏書志》、《穰梨館過眼錄》等書的鑑識家，詳觀〈楓江漁父圖〉卷面細節並予以載錄，正符合這位書畫鑑識專家的著錄習性。何以胸懷「拯一國方死未死之人心」大志的美術史家鄧實不去輯錄歸安名鑑藏家陸心源精審贍錄的本子，卻要另起爐灶，自行抄錄？而讓較為簡略而偶有訛字的本子廣為流傳？難道陸氏的著錄本，其子叔同在滬出睞〈楓江漁父圖〉時，竟未告知鄧實？或是鄧實另有考量？筆者於此百思不解，以待專家學者賜知。

❶ 詳細版本資料，參見同註❶。

❶ 鄧序引自同註❶，《美術叢書》，第1冊，頁4。黃序引自同書頁1。

❶ 世界書局輯印與陸氏著錄之版本資料，詳參同註❶。

　　無論如何，陸本、鄧本的康熙題詠著錄，源自上海楊氏藏本則是不爭的事實，共收得 72 位文士題作。讓我們再回到剛才的問題：畫上題詠人數為 72，康熙乙亥菊莊刻本載錄的題詠人數為 95，二者何以竟有這麼大的落差？自康熙 34 年乙亥（1695）菊莊付刻以迄同、光陸心源鑑藏著錄，其間因為沒有留下任何足資研判的題詠或藏印，以致於 200 年的流傳史業已中斷，圖卷原始樣貌究竟如何？不復可知。游國恩曰：

> 鄧秋枚錄入《美術叢書》初集第六輯中，謂此圖真迹為歸安陸氏所藏，所題咏均出清初諸大老之手，……因鈔錄其文付印。是秋枚雖睹原圖真迹，似仍未知題詠之有刻本也。❷⓪

游國恩以為鄧實是在未知另有刻本的狀況下抄錄畫卷題詠，以其為完本，鄧心源亦然，〈楓江漁父圖〉題詠的第一手實錄應該是康熙乙亥菊莊自刻本《楓江漁父圖題詞》。自康熙乙卯（1675）〈漁父圖〉繪成，直到康熙乙亥（1695）菊莊付刻時的 20 年間，畫上題者已陸續累積至 97 人，而非 72 人。200 年時間漫漫，蟲蝕、水浸、火劫、人害等各種不可抗拒的外力，都使得畫卷蒙受一定程度的剝損。歸安陸心源以其專擅的鑑識收藏此畫，將漫漶殘破毀損的卷面裁去而重新裝池，故在包首的題籤具名「存齋」。是故，上海藏本的畫心就算有修補，應與康熙乙卯（1675）原蹟所差不遠，然拖尾部份的題詠已非康熙乙亥（1695）付刻時的原貌。那麼，被陸心源裁去的部份，不僅包含汪琬（1624-1690）、宋犖（1634-1713）、屈大均（1630-1691）、陳恭尹（1631-1700）……等 25 位康熙國士的題文，也把後來 200 年間可能的鑑藏印與流傳線索也一併裁去了。

　　如今，上海楊氏藏本卷面並未出現任何一枚皇家御覽之印，亦未有乾、嘉、道時期其他任何重要鑑藏家經眼之跡，究竟距離該卷的原始面貌有多遠？現今藏本可辨之十餘枚鑑藏印的集中情形，大致鈎描了一個同光時期該畫歸入陸家前後的人際交遊圈，是陸心源重新裝池之後的新面貌。筆者僅能根據這個有減有增的

❷⓪　引自游國恩著〈跋洪昇楓江漁父圖題詞〉，參見氏著《游國恩學術論文集》（北京：中華書局，1999），下編，頁 443。

新面貌以推測該畫的流傳過程：康熙乙卯 14 年（1675）〈楓江漁父圖〉繪成，像主徐釚（1636-1708）攜畫四下索題，喧騰一時，於畫幅間留下當代足作永恆銘記的眾多題詠。該畫於康熙丁卯 26 年（1687）跟隨徐釚南返吳地之後，到康熙乙亥 34 年（1695）輯刻題詠出版，將近 20 年題詠未斷。隨著康熙文士的凋零而沈寂的 200 年間，該畫始終為徐氏後人所祕藏，不嘗公開示人且未離開吳地太遠。到了同治、光緒年間，始由浙江吳興著名的鑒識家章綬銜（1804-1875）、陸心源（1834-1894）前後庋藏。光緒 30 年（1904）之後，該畫由陸氏第 2 代陸叔同攜往上海，直到民國 31 年（1942），夏敬觀（1875-1953）還在可能是陸氏後人「忍齋」處看見此畫，後來始輾轉進入文物收藏界，成為拍賣會場上價值不菲的國寶，目前為上海楓江書屋楊崇和博士收藏。

至於題作的數量，菊莊刻本在「楓江漁父圖題詞姓氏」（名錄）後自行統計曰：「共得古文詩詞曲一百三十五首，外傳一首」。另筆者據「楓江漁父圖題詞總目」各體數量表列核算，得詩、詞、曲共 127 篇，再加上徐氏〈傳〉、張尚瑗〈序〉、毛際可〈圖記〉、葉舒璐〈跋〉，統計共得 131 篇，與上說略有出入。❷❶

三、本文的論題

明清時期畫像題詠的數量十分龐大，或收錄於詩文集，或存錄於題跋專著，原始題跋多見於畫蹟，如明代〈甘茶居士小象卷〉卷後題者 17 人，大半為明季遺老。〈潘琴臺像〉亦佈滿許多文人題贊。❷❷〈楓江漁父圖〉題者中，顧貞觀（1637-1714）有〈側帽投壺圖〉，都下競相傳唱納蘭容若（1654-1685）的賦詞，❷❸

❷❶　游國恩考定為 137 首，又有不同，其曰：「原集作 135 首，計算似有誤。」參見同上註，《游國恩學術論文集》，下編，頁 444。筆者在杭參閱菊莊刻本時，因時間有限，未及細數該集所有題詞作品。無論畫蹟、刻本或印本，許多文士或題長篇古詩 1 首，或連作短詩數首，體製不易辨識，以致篇數統計不易精準，筆者以為未必要拘泥於實際數目。綜合諸家說法，題詠總數大抵有 130 篇以上。

❷❷　該圖參見余城編《中國書畫·人物畫》（台北：光復書局，1987），圖 75。

❷❸　徐釚《詞苑叢談》曰：「金粟顧梁汾舍人，風神俊朗，大似過江人物。……其標格如許，畫〈側帽投壺圖〉，長白成容若題賀新涼一闋於上……，都下競相傳寫，於是教坊歌曲間，無不

陳維崧（1625-1682）有〈迦陵填詞圖〉，洪昇（1659-1704）、蔣心餘（1725-1785）為其題曲，吳農祥（1632-1708）題詞特多。❷〈張將軍賜宴歸來圖卷〉卷後亦題詩林立。❷顧貞觀、毛際可、喬萊（1642-1694）、吳農祥、毛奇齡（1623-1716）、洪昇等人亦係〈楓江漁父圖〉的題詠者。凡此顯示明清文人在社會網絡中，以畫像題詠交誼酬酢的現象極為普遍，〈楓江漁父圖〉的繪像與題詠確實是流行文化下的產物。

　　上海楊氏藏本的畫卷題者，以及陸氏、鄧氏兩家著錄本的題者，其人數均不及康熙乙亥菊莊刻本，筆者已於上文作了相關的探述。幸經檢視，25 位被遺漏的題者，除了少數如汪琬（1624-1690）、宋犖（1634-1713）、屈大均（1630-1691）、陳恭尹（1631-1700）等人之外，大部份並不知名。今流傳最廣之鄧氏著錄本（即美術叢書本），雖遺漏了 25 位題者篇什，然並不減損此一畫卷之文學風采，誠如未見菊莊刻本的鄧實（1877-1951）識文曰：

> 此圖真蹟為歸安陸存齋所藏，今其令嗣陸叔同攜滬出眎，因鈔錄其文付印。所題詠均出國初諸大老之手，洵極一時之盛。（623）

題者包括龔鼎孳（1615-1673）、尤侗（1618-1704）、陳維崧（1625-1682）、朱彝尊（1629-1708）、徐乾學（1631-1694）、毛際可（1633-1708）、王士禎（1634-1711）、洪昇（1659-1704）……等，均為順、康時期文壇要人，其題詠已足徵一代風流。

　　一般而言，就被畫者的求畫動機而言，畫像可解釋為「標榜自我」的活動，

知有側帽詞者。」詳見同註❷，《詞苑萃編》，卷 18，「紀事」，「成容若側帽詞」條，收入《詞話叢編》，第 3 冊，頁 2132。

❷　〔清〕郭則沄《清詞玉屑》卷 7 文曰：「迦陵填詞圖，……有見其圖者，為釋大汕傳神，寫迦陵作掀髯露頂狀，旁坐一麗人，拈洞簫吹之，恍唱「楊柳岸、曉風殘月」也。」參見〔清〕吳衡照《蓮子居詞話》，卷 1，收入同註❷，《詞話叢編》第 3 冊，「迦陵填詞圖」篇，頁 2404-2405。

❷　據羅振玉著錄得知題者有：梅庚、冒丹書、顧貞觀、毛際可、冒襄、程巘、喬萊、葉燮、吳農祥、柴世堂、毛奇齡、洪昇、沈三曾、沈玉亮、陳士傑、江昭年、蘇輪、徐樹穀、傅澤洪等人。參見氏著《貞松老人書畫跋》，收入同註❶，《美術叢書》，第 21 冊，「5 集第 2 輯」，頁 13-14。

委請他人在自己、先人或妻妾畫像上題贊，則是人際網絡互動的具現。若由觀像心理而言，畫家設計畫外人與畫中人的眼神交接，是為了強化視覺聯想所作的有意安排，乃畫中人企圖與畫外世界形成互動之開放意識的表徵，使觀像者興起效慕之心。❷❻〈楓江漁父圖〉引來眾多觀者題詠，宛如開闢一個公共的集體文本空間，共創一份風雅社交的對話紀錄，畫像題跋顯然已凌駕圖本，躍身為讀者注目的焦點，其中不僅有自傳、詩、詞、曲、文等不同文類的錯雜，內容或大加讚揚、或提出質疑、或彼此補充、或相互注釋等多樣聲音，組成了一個與畫家、像主（自我注釋者）往復對話的龐大群體，為這幅〈楓江漁父圖〉帶來眾聲喧嘩、目不暇給的色彩。

　　本論文旨在處理一宗環繞著「漁父」議題而展開的文學個案，「漁隱」在文學史或繪畫史上，早已積澱成一個歷久彌新的課題，前輩學者對此課題的關注其來有自。衣若芬〈不繫之舟：吳鎮及其「漁父圖卷」題詞〉一文，由元畫家吳鎮（1280-1354）〈漁父圖〉為焦點，一方面探討「漁父意象」由楚辭、莊子中的「智慧長者」，轉為文人心靈投射的理想生活狀態，如何被文人接受、認同與嚮往？並由《論語》與道家文獻中，孔子與二賢者對話的論文，探討文人何以捨長沮桀溺而取「漁父」作為隱遁對象之緣由。另一方面考察「漁父詞」究為吳鎮所自填？或文人仿古？歷史脈絡如何？衣文細密考溯「漁父」的創造與接受過程，歸結漁父圖的繪製和漁父詩詞的寫作發展一致：六朝戴逵（325-396）和史藝繪〈漁父圖〉，旨在傳達高節情操。中唐時期已出現超出實際漁人生活的〈漁父圖〉，進而逐漸凝成畫家、文人描寫的對象。漁父文化文本的多元展現，與張志和（730-810）其人、其詞、其畫有密切關係，張志和的漁父詞圖傳統，亦可謂由吳鎮－荊浩－張志和的典型增衍過程。衣文將元代以前的「漁父圖」詩畫傳統的變遷，作了完整而精密的詮析，為筆者〈楓江漁父圖〉的文化理解提供了良好的

❷❻　關於晚明以後肖像畫的繪製，如何呼應個人主義思潮，並具有酬酢的社會性功能，以及圖面設計的觀像心理，詳參李國安〈明末肖像畫製作的兩個社會性特徵〉，《藝術學》第 6 期，1991年 9 月，頁 141。

視野基礎。❷

　　然而徐釚〈楓江漁父圖〉夾纏於仕隱進退間、游走於文學社群中、彷彿私祕卻樂於公開分享的心跡，就時代性與文化氛圍而言，則遠非元代吳地文人吳鎮（1280-1354）〈漁父圖〉的意涵可以盡括。❷讓我們回到本文開頭曾引出吳綺（1619-1694）的一連串疑惑：究係柏梁棟材？還是忘機客？為吾人開啟了一道費猜的謎題。謝彬（1602-?）所繪的〈楓江漁父圖〉，用畫筆將像主徐釚（1636-1708）「扮裝」成一名「文化」上的漁父，原來漁父與市井屠販同為謀生的職業，然自屈原、莊子以來，「漁父」在中國的隱逸文化中卻擁有特殊的表徵。詞人徐釚／楓江漁父，究竟是一種身份的轉換，或是文化的扮裝？是隱密的文件？或是朝向大眾開放的讀本？圖面邀請的 90 餘位觀眾在不同時間內各自見了這幅畫，他們的題詠能否嘗試去回答這些疑惑？本文將以〈楓江漁父圖〉的題詠為核心，鈎連圖面物象、題詠文本、徐釚傳記、題者身世、文壇形勢、地域關係、人際互動等諸多面向，首先考察「楓江漁父」是誰？其次分析題詠團體組成的社群性格，接著探討迥異視象下的題詠聲音。而徐釚人生幾經變遷，他如何自我演述？題友們對其人生轉折後的觀察如何更新漁父圖的詮釋？並藉此自我投射。筆者再由畫像的遊戲性、扮裝的隱喻兩個角度詮釋深刻的意涵，最終由小眾傳播、後設書寫作結。本文旨在細究一宗與繪畫相關的文學個案，及其關涉的書寫現象，期能為清初的文學活動帶來一個詮釋的新視野。

❷　吳鎮〈漁父圖〉落款曰：「至元二年秋八月，梅花道人戲作漁父四幅並題。」該畫為絹本水墨，現藏於北京故宮博物院，參見同註❺，《中國美術全集》「繪畫編」『元代繪畫』冊，圖56，頁 85。吳鎮〈漁父圖〉是長期以來中國藝術史的重要課題，聯結此一課題與文學傳統進行系統研究者，以衣若芬〈不繫之舟：吳鎮及其「漁父圖卷」題詞〉1 文為最著，發表於「元明文人之自我建構與審美風尚」學術研討會（2004 年 12 月 16 日，中研院中國文哲所主辦）。後刊登於《思與言》45:3，2007 年 9 月，頁 117-186。元代以前「漁父」在文學與繪畫傳統中的豐富意涵與遞嬗，衣文為拙文論述徐釚〈楓江漁父圖〉之畫像題詠時，提供了重要的視野基礎，筆者獲益良多，謹此致謝。

❷　誠如拙文投稿於《清華學報》之匿名審查教授所指：「這是一個非常重要的議題，尤其『畫像題詠』作為一個公共的集體文本空間，由此時作者所謂的『小眾傳播』轉而到 19 世紀下半『海派』透過新興媒體報紙為媒介的型式轉換，的確是明清不只是文學也是藝術史研究的重要課題。」為本文補充了前瞻性的見解，謹此致謝。

貳、誰是「楓江漁父」？

　　康熙 34 年（1695），60 歲的徐釚（1636-1708）為自己的畫像寫了一篇自傳，距離謝彬（1602-?）繪製該圖晚了 20 年，徐釚因此圖而自號「楓江漁父」。自傳首段曰：「少好苦吟，年十三賦殘月無情入小樓之句，長老咸嗟異之。」（617）對自己年少即已顯露文才而自負。出生在江南，少好苦吟的徐氏少受名師教誨，有志功名，依循一般讀書人的步伐接受科舉養成，並開始在公卿間建立文名。後來科考未中，幸而康熙 17 年（1678），朝廷開「博學鴻詞科」，天子下詔徵文學士，備顧問之選，徐釚蒙大司農梁清標（1620-1691）薦舉於朝。次年，召試於體仁閣，天子拔居優等，除翰林院檢討充纂修明史官任館職。關於徐釚這一段經歷，清人鄭方坤曰：

> 少受業宋既庭徵君門。既庭經術湛深，學徒幾以千計。虹亭獨英英秀絕，朱長孺見而奇之，曰：「此今之郭功甫也。世有王荊公，定當激賞。」既屢戰南北闈不利，則襆被四出，敦槃縞紵，徧吳、越、齊、魯之鄉，芙蓉幙下，絲竹堂前，城北徐公，聲華籍甚。歲己未，召試文學之士於體仁閣下，擢高等者五十人，同日入史館，而虹亭與焉。❷❾

康熙 18 年（1679）開設的「博學鴻詞科」，是清廷懷柔的文化舉措，堪稱為清朝政權由康熙時期開始進入全盛時期的關鍵標記。

　　徐釚入翰林是康熙 18 年的事，在這之前的人生不免苦苦追尋。「丁未（按康熙 6 年，1667）十月，余官京邸。」32 歲的徐氏已到京，然科考不順，接下來的 2、3 年間，據徐氏在其所著《本事詩》「署例」第 1 則曰：「己酉庚戌間（按康熙 8、9 年，1669、1670），余客燕齊，塵土滿面，跅跎縱酒，頹然自放。」❸❶ 又 2 年，37 歲的徐釚由京師南返吳地：

❷❾　詳參《國朝名家詩鈔小傳·南州草堂詩鈔小傳》，引自錢仲聯主編《清詩紀事》，第 5 冊，〈康熙朝卷〉（上海：江蘇古籍出版社，1987），「徐釚篇」，頁 2804。

❸❶　引自徐釚著《本事詩》「略例」第 1 則，該書收入杜松柏主編《清詩話訪佚初編》（台北：新文豐出版社，1987），第 1 冊，頁 5。

壬子季夏，余同曹掌公、朱人遠、卓永瞻、葉元禮、周雪客、宋楚鴻、王季
友，集周鷹垂寓齋。時掌公初至都門，雪客及予將南還。雪客賦《水調歌
頭》云：「簾外雨初霽，六月喜新涼。一時座上佳客，大半是江鄉。……
我亦欲分手，歸去臥滄浪。看滾滾，登紫閣，賦長楊。……何用微歌擊
鉢，且共藏鉤射覆，一飲罄千觴……。」一時同人皆有和詞。**❸❶**

康熙 11 年壬子（1672）夏末，在京有一場餞別詩會，送別對象為即將南返時年 37
歲的徐釚與周雪客（1640-1696?），雪客即周亮工（1612-1672）之子周在浚，為北京
倡導稼軒詞風的核心人物，時將南向金陵寓居。至於文中所言初抵京師者應係曹
爾堪（1617-1679），**❸❷**據載：「曹顧庵學士，詩詞流播海內，已三十年。辛亥遊京
國，與同志唱酬，意氣凌霄，精力扛鼎。新詞一出，小胥競寫。」**❸❸**曹爾堪為江
南柳州詞派的領袖，亦為清初 3 次著名詞作唱和的倡導者與參與者，這兩位詞壇
要人曹氏與周氏顯然均與徐釚有文學交誼。再由雪客賦詩可知，在座送行者多為
江南子弟，亦徐氏在京文學交遊的同好。南返吳地之前，徐氏亦填寫一闋詞曰：

壬子季夏，余客京師，偶偕檗子、方虎、雪客，旗亭小飲。余賦《風入
松》云：「青春游俠去江東，陸博場中。旗亭對酒花如雪，當爐側、爛醉
吳儂。指點綠揚蘸水，贏他紫馬嘶風。偉長文筆少瑜工，燕市相逢。吹簫
擊筑悲歌里，誰憐惜、爨後枯桐。只有石頭周顗，典衣埋骨堪從。」**❸❹**

徐釚回思近來的遊蹤，有感而填詞。由江東而來，與好友旗亭賦詩、對酒爛醉的
生涯，令人難忘。

南返後的徐氏作了什麼？據《本事詩》「畧例」曰：

❸❶ 參見同註**❷**，《詞苑萃編》，卷 18，「紀事」，「周在浚水調歌頭」條，收入《詞話叢
編》，第 3 冊，頁 2137-2138。

❸❷ 曹爾堪，字子顧，號顧庵，明浙江嘉善人，柳洲派，登順治 9 年進士，歷官翰林院編修，升侍
講學士。爾堪多識掌故，尤工詩，與王士禛等唱和，稱「海內八大家」。

❸❸ 引文參見《南州草堂詞話》，收入張璋等編《歷代詞話》（鄭州：大象出版社，2002），下
冊，頁 1125。

❸❹ 參見《南州草堂詞話》，卷中，收入同上註，《歷代詞話》，下冊，頁 1128。

夏六月暑甚，坐臥竹林，迴思曩日與伯紫方虎諸君，旗亭倡和，恍惚如夢，偶有編輯，昉自明初暨國朝諸家詩歌，事有足徵述者，萃為一編，名之曰「本事詩」，稍資一時談柄，以為是可誦之尊前酒邊云爾。**❸❺**

在京餞別詩友，37 歲的徐釚歸憩吳地菊莊，便開始整理舊時與文友倡和論詩之稿，並閱別集野史數十種，《本事詩》於當年臘月梅花開日殺青，**❸❻**這部作品可謂其在京與諸友文學交誼的產物。最遲到康熙 12 年（1672），39 歲的徐釚刊刻其個人詞集《菊莊樂府》。徐釚詩才洋溢，據袁景輅《國朝松陵詩徵》曰：

潘耒堂云：電發早歲工詩，體尚華秀，壯遊京闕，周歷江、淮、海、岱之間，與豪儁相切劘，才力縱橫，爽朗遒健，無乔作者，洎乎結綬登朝，鴻章鉅篇，粹然大雅。蓋其境數變而格日益進，作日益多，可謂盡心耳矣。**❸❼**

徐氏詩才因遊京闕而大有進境，不僅受到後世讚揚，與徐氏當代的文人亦頗稱

❸❺ 參見同註**❸⓿**，《本事詩》「略例」第 1 則。

❸❻ 徐釚自京南返吳地的時間有兩種說法，1 為辛亥年，1 為壬子年，二者有 1 年之差。持前者說法僅有《本事詩》曰：「辛亥歸憩菊莊」（暑例第 1 則，同註**❸⓿**）。其餘諸條均持後者說法，如《詞苑萃編》「周在浚水調歌頭」條曰：「壬子季夏，余同曹掌公、宋人遠、卓永瞻、葉元禮、周雪客、宋楚鴻、王季友集周鷹垂寓齋。時掌公初至都門，雪客及予將南還。」（同註**❸❶**）《南州草堂詞話》曰：「壬子季夏，余客京師，偶偕檗子、方虎、雪客，旗亭小飲。」此條又據張璋《歷代詞話》補注曰：「朱人遠序曰：次厚為永瞻（按已逝）愛弟。余交永瞻，凡十餘年。壬子（按康熙 11，1672）夏季，偕游金臺。當是時，名流雲集，訂文酒之好。若吳江徐子電發、葉子元禮、中州周子雪客、雲間宋子楚鴻、周子鷹垂、王子季友、魏里曹子掌公，結兄弟歡如一日。」（同註**❸❸**，卷下，頁 1136。）諸條大抵言壬子年徐釚仍在京。再據《本事詩》曰：「是編乘興偶輯，非關宦涉，兩月之內，便擬殺青。且家鮮藏，書肆無善本，所閱別集野史數十種而外，不能傍搜遍覽，故多遺漏。」（暑例第 11 則，同註**❸⓿**）以及最後紀年：「歲次壬子臘月梅花開日，吳江徐釚書於菊莊之香雪窩。」可見《本事詩》編輯兩個月全書脫稿殺青，時為壬子年臘月，「暑序」有紀年。故以壬子季夏南返到作序的當年臘月，約需半年時間，完成這部作品。據此研判，《本事詩》「辛亥歸憩菊莊」年月誤記的可能性較高。康熙 11 年，《本事詩》由蠶尾山房刊刻，台大圖書館藏有善本。

❸❼ 引自同註**❷❾**，《清詩紀事》，第 5 冊，〈康熙朝卷〉，頁 2805。

道。畫像題者如曹倦圃（溶，1613-1685）曰：「詞貴離合，不粘本題，方得神情綿
邈。菊莊踏莎行賦愁云：脈脈紅樓，萋萋綠野，一江春水茫茫瀉。不言愁而愁自
至，非離合之妙乎？」❸尤悔菴（侗，1618-1704）認為菊莊詞漸近自然，亦似東坡
（1037-1101），文曰：「詞之佳者，正以本色漸近自然，不在鏤金錯采為工也。
讀電發諸作，故得此意。」❸李容齋（天馥，1637-1691）曰：「菊莊詞藻則遠取諸
古，而情思則近得乎真，故無捃摭粉飾之跡。」❹徐野君（士俊）曰：「自吾家
玉臺一序後，幾令琉璃研匣，翡翠筆牀，為千古詞人揮灑不盡。茲披菊莊詞一
卷，更覺翰墨流香。乃知《草堂》之草，歲歲吹青；《花間》之花，年年逞豔。
後來者居上，何必沾沾南唐、北宋耶？」❹汪蛟門（懋麟，1640-1688）曰：「菊莊
才調橫溢，詞能蘊藉風流，堪與柳七、黃弓爭勝。大司農梁公稱其才鋒犀銳，蘊
蓄宏深，允推江東獨秀。此言不虛也。」❹姜西溟（宸英，1628-1699）曰：「制科
妙句留宸賞，樂府新詞過海傳。」❹宋牧仲（犖，1634-1713）曰：「菊莊憶秦娥、
菩薩蠻諸闋，猶有南唐遺韻。」❹諸君對於徐詞，可謂推崇備至，其間的情誼亦
不難推想。

　　徐氏享有文名，十餘年間以詩詞結交公卿，結識龔鼎孳（1615-1673）更為其
人生帶來特殊境遇，上引徐氏的〈風入松〉，龔氏有和詩，如下曰：

❸　引自同註❷，《詞苑萃編》，卷 8，「品藻」，「菊莊詞有離合之妙」條，收入《詞話叢
　　編》，第 2 冊，頁 1940-1941。

❸　引自同上註，「菊莊詞漸近自然」條，頁 1940。尤氏又有「菊莊詞似坡公」，以為徐詞神似
　　坡公，文曰：「『百頃黃蘆，千條濁浪，人在柁樓吹笛。』神似坡公。或問何似？曰：『解衣
　　欹枕綠楊橋，杜宇數聲春曉。』」同上註，頁 1940。

❹　參見〔清〕沈雄《古今詞話》，「詞評」，下卷，「徐釚菊莊詞」條，收入同註 2，《詞話叢
　　編》，第 1 冊，頁 1048。

❹　參見同註❷，《詞苑萃編》，卷 8，「品藻」，「菊莊詞一卷」條，收入《詞話叢編》第 2
　　冊，頁 1940。

❹　引自《菊莊詞話》，參見尤振中、尤以丁編著《清詞紀事會評》（合肥：黃山書社，1995），
　　「徐釚」篇，頁 267。

❹　引自姜宸英〈送徐電發檢討歸里二首〉之 1，參見同上註，《清詞紀事會評》，頁 267。

❹　引自同註❷，《詞苑萃編》，卷 8，「品藻」，「菊莊詞南唐遺韻」條，收入《詞話叢編》，
　　第 2 冊，頁 1940。

大宗伯芝麓龔公，見而喜之，亦遙和一闋云：「客心遙曳往西東，柳絮空中。爭傳紫陌青簾下，倩雙鬟、譜出歡儂。一陣催花梅雨，滿簾消夏松風。五陵衣馬斗誰工，湖海相逢。唾壺擊碎、狂歌發，勝淒清、露滴新桐。寄語酒樓高李，論文吾欲過從。」王西樵司勛睹宗伯「寄語酒樓高李，論文吾欲過從」之句，擊節曰：「庾公南樓，興復不減。」**㊺**

王西樵（1626-1673）引東晉「南樓清嘯」典故，**㊻**以庾亮（289-340）比譬當時風流倜儻的龔鼎孳。**㊼**龔氏好客愛才，長袖善舞，無論政治立場如何者，皆能在其家中匯合成「士流所歸」的格局，經常以詩作為拔擢後生與人際交往的媒介，陳維崧（1625-1682）、顧貞觀（1637-1714）皆曾受知於他，**㊽**足以領袖京師詩苑詞壇。龔氏與錢謙益（1582-1664）、吳梅村（1609-1671）於時並稱為「江左三大家」。

壬子年，在南返故鄉的餞別詩會上，徐釚諒已結識貴為禮部尚書的龔鼎孳，上引和詞顯示了這位文壇祭酒善意拔擢之意，據吳衡照曰：

龔定山獎掖後進，為藝林倚重。臨歿時，屬徐虹亭于梁棠村曰：「負才如

㊺ 引自同註**㉝**，《南州草堂詞話》，卷中，頁1129。

㊻ 《世說新語》記載：「庾太尉（亮）在武昌，秋夜，氣佳景，清使吏殷浩、王胡之之徒，登南樓理詠。音調始遒，聞函道中有屐聲甚厲，定是庾公。俄而率左右十許人步來，諸賢欲起避之，公徐云：『諸君少住，老子於此處，興復不淺。』」參見〔南朝宋〕劉義慶《世說新語》（台北：台灣商務，1979），下卷，〈容止第十四〉，頁101。

㊼ 龔鼎孳（1615-1673），字孝升，號芝麓，安徽合肥人，藏書室名有「三十二芙蓉齋」、「定山堂」。明崇禎七年（1634）進士，授兵科給事中。入清，授吏科給事中，累遷太常寺少卿。清康熙間，官至禮部尚書。詩古文俱工，著有《定山堂集》、《白門柳》傳奇。

㊽ 陳、顧兩人受知與龔氏，詳參同註**㉔**，《蓮子居詞話》，卷2，「陳其年受知於龔定山」條，收入《詞話叢編》，第3冊，頁2438-2439。另詳參〔清〕丁紹儀《聽秋聲館詞話》，卷16，「顧貞觀受知於龔」條，同收入《詞話叢編》，第3冊，頁2775。龔對陳維崧極愛惜與讚揚。康熙7年冬，陳落魄飄零，龔奇其才，周濟協助。康熙18年，陳舉鴻博授檢討，任職北京，對龔氏情誼思恩感慨。龔鼎孳擅於應酬出處，置身於政治漩渦中，歷仕3朝。順治初年，龔氏持南人立場屢疏為江南請命，為北黨乘機彈劾，先後驟降14級。康熙元年後開始騰達，始以侍郎候補起用，歷轉刑、兵、禮部尚書，卒諡端毅。乾隆時又廢諡號，入《貳臣傳》。龔氏是微妙年代下的產物。詳見嚴迪昌著《清詞史》（南京：江蘇古籍，1999），頁116-125。

徐君，可使不成名耶？」己未宏詞之徵，虹亭由棠村薦舉，授檢討。**㊾**

關於此事，沈德潛（1673-1769）亦有文曰：

> 虹亭先生為龔端毅賞識。端毅臨歿謂梁真定曰：「負才如徐君可使之不成
> 名耶？」於此見前輩之愛才。而虹亭見重於端毅，實有使之心折者也。生
> 平填詞極工，晚歲成本事詩，遠地購求，比於洛陽紙貴。**㊿**

37 歲的徐氏南返之次年（康熙 12 年，1673），龔氏臨歿尚不忘囑咐梁清標（1620-1691）力舉徐電發，**㉛**此際距離「鴻博科」尚有 6 年之久。

綜合以上研判，徐釚 32 歲在京，燕齊頹然自放後於 37 歲返鄉編成《本事詩》，39 歲前已刊刻詞集《菊莊樂府》。十餘年間以詩才游走京闕，贏得輦下諸公的矚目，終於在康熙 18 年（1679），44 歲獲薦舉中博學鴻詞科出仕翰林。「負才徐君」早先編《本事詩》時，已將未來恩人龔、梁二公先後排序，並用大篇幅推介二公之作，**㉜**後果蒙龔、梁薦舉出仕，除了才名俊秀之外，亦可證明其擁有靈活的應世手腕，那麼 4 年前徐釚囑謝彬繪垂竿圖的舉動顯得別有意味。

參、題詠社群

一、文學世代

〈楓江漁父圖〉像主徐釚（1636-1708）為一名詞家，以下就清初詞壇的發展

㊾ 引自同上註，「陳其年受知於龔定山」條。該條內容又收入同註**㊷**，《清詞紀事會評》，頁 267-268。

㊿ 引自沈德潛《國朝詩別裁集》所言，收入同註**㊷**，《清詞紀事會評》，頁 267。據徐氏《本事詩》略例紀年可知，該書應在 37 歲編成，沈氏所言「晚歲」應有誤。

㉛ 梁清標（1620-1691），字玉立，一字蒼巖，號棠村，直隸真定人，明崇禎 16 年進士，官庶吉士。入清累官兵、刑、戶各部尚書，晉保和殿大學士。有《棠村詞》。

㉜ 龔鼎孳的篇幅較多，參見同註**㉚**，《本事詩》，卷 8，頁 343-354，共有 11 頁。梁清標則佔 7 頁，同書，頁 354-360。

概況作一考索。順康之際，布衣遺老之詩群在主流文化圈依然有著巨大的凝聚力，由各種層面與朝野文士產生緊密關聯，程度不一地左右了文化氛圍與群體結構。康熙 18 年（1679）3 月，當皇帝於體仁閣召試鴻博、天下才彥雲集京師之際，江左諸大家已紛紛凋零數年（按：錢謙益逝 16 年、吳偉業逝 9 年、周亮工逝 8 年、龔鼎孳逝 7 年、曹爾堪逝 2 年），詩界漸趨沈寂，清初詩學領域已邁入歷史性的轉換期。詞名已高的陳維崧（1625-1682）、朱彝尊（1629-1708）、毛奇齡（1623-1716）等人，均試鴻博錄取，甫入翰林院供職為檢討。原先杭州（浙中）詞風乃沿襲明末陳子龍（1608-1647）的雲間詞派，效「花間」（五代）、「草堂」（南宋周密）之風，北京則是以周在浚（1640-1696?）為首的稼軒詞風主張者。後「辛風南漸」、「浙派北移」，周南向在金陵寓居，往來者多秋水軒唱和之人。❸另外，康熙 17 年夏秋起，幾年前在白下「瞻園」龔翔麟（1658-1733）府邸的浙派詞人紛紛北上京師，在皇城構成了以朱彝尊（1629-1708）為核心的詞人群。自康熙 10 年（秋水軒唱和）到康熙 17 年（朱彝尊北上），數年之間，詞學主張隨著政治勢力的消長左右著詞壇風尚，詞史非靜止的組合，而是動態的面貌，浙西詞人已在政治中心的北京發揮巨大影響力，朱彝尊領導的浙派，邁入炙手可熱的興盛期。❹

順治 10 年（1653）前後到康熙 18 年（1679）博學鴻儒科召試之間約 30 年左右，清初詞壇的遞嬗與轉換，顧貞觀（1637-1714）由紛繁的頭緒中，理出一個盛衰消長的輪廓：

❸ 據嚴迪昌研究指出，秋水軒唱和發生在康熙 10 年（1671）秋，是一場輩毅諸公發揮影響力之社集性質的群體酬唱活動，將「稼軒風」從京師推向南北詞壇的大波瀾。秋水軒為孫承澤（1592-1676）的別墅，孫與周亮工、龔鼎孳、梁清標等交善，亮工之子周在浚居北京，孫借此居為其下榻處所，〈秋水軒詩集序〉由汪懋麟記述此盛事。當時倡和詞共收 26 家，其中有題徐釚圖者有梁、龔、汪懋麟、宗鼎九等人。此次唱和由周在浚主持其事，並廣徵輯錄，曹爾堪首唱并題，龔鼎孳響應并大力推波助瀾。這次唱和者大都寄居龔鼎孳幕下的遺逸之輩或故家子弟，大江南北先後郵簡互寄者洋洋大觀。就詞學角度而言，周在浚（居京）與杭州章回在編《詞匯》時發生方針上的不同，故在江浙寧杭間的詞風主張或爭執，是康熙初中期詞壇風尚轉變的典型文件。關於「秋水軒」唱和在清初詞史上的地位，詳參同註❸，嚴迪昌《清詞史》，頁 125-137。

❹ 關於南方朱彝尊浙派北上在京發揮影響力，參見同註❸，嚴迪昌《清詞史》，頁 140-141。

　　國初蕤轂諸公，尊前酒邊，借長短句以吐其胸中。始而微有寄託，久則務
　　為諧暢。香嚴（龔鼎孳）、倦圃（曹溶）領袖一時。唯時戴笠故交，擔簦才
　　子，並與讌遊之席，各傳酬和之篇。而吳越操觚家聞風競起，選者作者，
　　妍媸雜陳。漁洋之數載廣陵，實為斯道總持，二三同學，功亦難泯。最後
　　吾友容若，其門地才華，直越晏小山而上之。**⑤⑤**

這是清初詞風丕變、詞學振興的重要階段。詞史遞變中之要人如龔鼎孳（1615-
1673）、曹溶（1613-1685）、陳維崧（1625-1682）、朱彝尊（1629-1708）、毛奇齡
（1623-1716）、王士禎（1634-1711）、顧貞觀等（1637-1714），均為徐釚畫像的題詠
者，恰好勾描了盛世之下的文學世代。戈德曼（L. Goldmann）認為：「作品世界的
結構乃是與特定社會群體的心理原素結構相通。」**⑤⑥**由是，群體的書寫文本，必
然有其共通的心理原素相關聯，群體之間彼此以文學相互濡染而成一個文學「世
代」（generation）。**⑤⑦**簇群的世代成長，又與文壇領袖的興起與凋零息息相關。相
隔若干年，就會有一代文學俊彥起而捲起風雲，引領風騷。

　　以文學「世代」（generation）的角度來觀察〈楓江漁父圖〉的題詠者，那麼順
康熙時期第 1 代蕤轂諸公是徐釚的恩人龔鼎孳（1615-1673）與曹溶（1613-1685）。
龔領袖京師詞壇於康熙初年，著名的「秋水軒唱和」一疊數十韻，乃其聲勢的巔
峰。曹溶薦舉鴻博以疾辭，再薦修《明史》亦不赴，為清初導揚詞風諸公之一。
朱彝尊編《詞綜》多由曹溶家藏《宋人遺集》中選出，其詞學受到曹溶相當程度
的影響。第 2 代蕤下之公為恩師梁清標（1620-1691），此人為大臣詞人，即「尊
前酒邊，借長短句以吐其胸中」之蕤轂諸公之一。所著《棠村詞》凡 3 刻，初為
其弟子徐釚所輯，僅數十闋，後刊入《國朝名家詩餘》，官至極品，詞人名聲來
自於位高望重，有門弟子汪懋麟（1640-1688）、徐釚（1636-1708）等名詞家推譽。

⑤⑤ 引自〔清〕謝章鋌《賭棋山莊詞話續編》，卷 3，「答秋田求詞序書」條，收入同註**❷**，《詞
　　話叢編》，第 4 冊，頁 3530。

⑤⑥ 第 1 個完整的文學社會學體系是由盧卡奇（G. Lukacs）所構思，其門生戈德曼（L.
　　Goldmann）加以歸納出版。詳參 Robert Escarpit 著、葉淑燕譯《文學社會學》（台北：遠流出
　　版社，1990），頁 10。

⑤⑦ 關於文學史上的「世代」（generation），詳參同上註，《文學社會學》，頁 40-48。

其餘京師大臣詞家尚有李天馥（1637-1699）、王崇簡（1602-1675），多有題圖酬和之作。在文壇領袖逐漸凋零之際，朱彝尊（1629-1709）樹幟於京師，播揚於南北，以第 3 代新興輦下之公的地位號召詞壇，由康熙 18 年（1679）授翰林檢討至康熙 31 年（1692）歸里，領導著一個詞人群體，當他人望日蒸時，足以新興輦下諸公的地位號召詞壇。❺❽

徐釚的題圖者多為順康之際的遺老逸民與布衣詩群，在高層次文化圈內依然有著巨大的凝聚力，程度不一地左右了文化氛圍與群體結構，其由政治邊緣的處境轉佔文化中心的詩文詞壇，甚至成為輦轂諸公，❺❾若用西方批評家傅柯（Michel Foucault）的「壓抑權力」（repressive power）理論來解釋，那麼正因為這些遺民在政治上受到了多方的「壓抑」，故激發起他們在文學世界的想像，進而促使他們尋找不同於政治範疇的文學「權力」，或創造文學寫作的新典型，進而創造文學「世代」（generation），甚至推尊出「一代正宗」。❻⓪

二、集體譽稱

康熙時期輦轂諸公由第 1 代在京的辛風，到第 3 代北來的浙派，詞學領地已有所轉移，〈楓江漁父圖〉的題者幾乎含括了輦轂諸公、南來浙派等不同屬性的 3 個「世代」（generation），康熙時期舉足輕重的詞學領袖皆現身其中，透過題詠

❺❽ 筆者針對清初文壇概貌 3 個世代的脈絡觀察，悉得益於嚴迪昌《清詩史》（台北：五南圖書公司，1998）、《清詞史》（同註❹❽）2 書。前者參自第 2 編「風雲激盪中的心靈歷程（下）清初詩壇」，頁 339-540。後者參考自第 1 編「清初詞壇與詞風的多元嬗變」、第 2 編「陽羨、浙西二派先後崛起和清詞中興期諸大家」，頁 7-338。2 書對筆者清初文壇的認知裨益甚鉅，特此致謝。

❺❾ 據嚴迪昌《清詩史》所考，清初江浙一帶之隱逸耆宿，大多具有文學感望，參見同註❺❽，《清詩史》，頁 424。

❻⓪ 孫康宜探討王士禎如何在康熙朝逐步攀升為文學領域中的「權力」，借用傅柯（Michel Foucault）的「壓抑權力」（repressive power）理論來解釋：「正因為這些遺民在政治上受到了多方的『壓抑』，所以才激發他們文學上的想像，進而促使他們尋找文學領域中的『權力』。……」孫教授以為，若非明朝江南遺老逸民的啟發和提拔，王士禎大概也不可能那麼年輕就被尊為詩壇上的「一代正宗」。詳參孫康宜著〈典範詩人王士禎〉，收入《文學的聲音》（台北：三民書局，2001），頁 105-142。

圍圍出一個足供見證的園地。清詞的流變以康熙 18 年（1679）鴻博科的詔舉作為分水嶺，自浙西詞人北上在京大顯身手開始，隱約透露新舊詞風轉移的氣氛已蘊釀而成，儘管題詞多為酬酢性質，沒有樹立旗幟的寫作企圖，亦未必能真正反映詞學主張，因此，就算身處詞史轉換期的諸多題人，亦各自選體應題，使得畫幅上詩體、詞體雜然紛呈。然徐釚〈楓江漁父圖〉及其題詠恰好發生於此際，就文學社會學的角度而言，題者包含了藎轂諸公、南來浙派等不同屬性的 3 個世代，可藉以明瞭文學社群的關係脈絡。

除了共時的文學世代之外，清初詩壇上，文學風格相近、或身處同一世代、或彼此往來頻繁而形成集體譽稱如「七子」、「五子」之風很盛，這是朝野詩壇領袖們左右風氣走向的表徵，❻ 〈楓江漁父圖〉題詠者曾分別出現在林林總總的集團譽稱中。順康之交京華詩壇的榮衰，大抵隨著龔鼎孳（1615-1673）宦海浮沈而起伏，龔是徐釚（1636-1708）的知遇恩人，「燕臺七子」❻ 是以龔氏為核心的廊廟體派，「七子」中之宋琬（1614-1673）、施閏章（1618-1683）有徐氏畫像之題作，兩人另有「南施北宋」的稱號，又名列「海內八大家」之中。八大家另又包括王士禛（1634-1711）、沈荃（1624-1684）2 人。朱彝尊（1629-1708）、嚴繩孫（1623-1702）、姜宸英（1628-1699）同具聲譽，稱為「江南三大名布衣」，❻ 嚴、朱又與李因篤（1633-?）、潘次耕（1646-1708）稱為「四布衣」。周稚廉與朱彝尊（1629-1708）並列，❻ 顧貞觀（1637-1714）與陳維崧（1625-1682）、朱彝尊（1629-1708）稱「詞家三絕」。毛先舒、沈謙、鄒祗謨（1633-1670）、彭孫遹（1631-1700）等稱為「西泠十子」，尤侗（1618-1704）、劉體仁亦屬西泠文學集團。陳維崧（1625-1682）、毛奇齡（1623-1716）、王嗣槐、吳農祥（1632-1708），世稱「佳山堂六

❻ 嚴迪昌認為文學史上的集體譽稱是治史者梳通脈絡時的重要觀照對象，詳參同註❸，《清詩史》，頁 442。

❻ 「燕臺七子」名單為：張文光、趙賓、宋琬、施閏章、嚴沆、丁澎、陳祚明。除了陳祚明以布衣遊龔邸，張文光為崇禎進士，其餘 5 人均為順治朝進士。參見同註❸，《清詩史》，頁 439。

❻ 參見同註❸，《清詩史》，頁 484。

❻ 錢葆酚曰：「周稚廉可與彷彿者，溧陽彭爰琴、秀水朱竹坨耳。」參見同註❹，《古今詞話・詞評》，下卷，「周稚廉雲居堂詞」條，收入《詞話叢編》，第 1 冊，頁 1050。

子」。❻黃與堅為「婁東十子」之一。柳州詞派曹爾堪（1617-1679）一門擅詞，兄弟中如爾坊、爾垍、爾埏、爾垣、子姪如鑒平、鑒章等均有作品傳世。題詠之曹爾坅，係爾堪兄弟也。李良年（1635-1686）與兄李繩遠、弟李符（1639-1689）齊名，時稱「三李」，又與朱彝尊（1629-1708）並稱「朱李」。毛奇齡（1623-1716）、毛際可（1633-1708）、毛先舒並稱為「浙中三毛」。彭孫遹（1631-1700）工詩，與王士禛（1634-1711）齊名，時號「彭王」。❻朱彝尊（1629-1708）之詩又與王士禛（1634-1711）稱「南北兩大宗」。集體譽稱呼應了文學世代的構成，亦強化了文學社群的緊密度。

三、社群結構

(一) 年齡、籍里與稱謂

徐釚畫像的題詠者，在清初文壇上儘管擁有不同詩觀、分屬不同世代、稱譽於不同集團，卻共同現身在一幅畫像上酬應題詞，他們彼此有著或明或暗、或顯或隱、千絲萬縷的關聯，是師友、同年、世交、通家，各種聯繫構織成一面無法割裂的社群網絡。以下再由年齡、籍里、同事、交誼等文學社群的視角進行考察。

90 餘位題跋人，年齡可考者約半數，較徐釚（1636-1708）年幼者有 9 人，洪昇（1659-1704）年紀最輕，少徐 23 歲，其餘幅度相差不大。此外，大部份的題詠者年齡多長於徐氏，長於 10 歲以內者約 17 人，長於 10 歲以上者約 19 人。為其寫照的謝彬（1602-?）長徐 34 歲，引首題字的沈荃（1624-1684）長徐 12 歲，連後來薦舉他的大司農梁清標（1620-1691），亦長徐 16 歲。年長的幅度，有高達 23、24、27、31、34 歲之多。對徐釚而言，這是一個以長輩、賢者為核心勉勵稱頌的精英社群。

❻　「佳山堂六子」：「方四方徵車詣闕，益都相國擇其尤者六人，客之邸中，世稱六子者，迦陵、西河、吳任臣、王嗣槐、徐林鴻，吳農祥等。」參見同註❷，《清詩紀事》，「吳農祥」篇，頁 2904。

❻　參見同註❹，《清詞史》，頁 61。

　　徐釚為江蘇吳江人，考察題詠者的家鄉里籍，以江南漢人為大宗，可考者：江蘇 23 人、浙江 17 人、安徽 5 人，廣大的江浙地區便有 48 位，若再加上同處江南地區的安徽，就有高達 53 位江南文人題詠。其餘尚有貴州、福建、廣東、陝西、直隸、河南、山東，以及一位滿州鑲黃旗者，大約 20 餘人。

　　題詠者有時會落款署名，其間亦透露親疏遠近的關係。部份未有稱呼，只有署名，或客氣稱對方為先生者如：「周稚廉氏」、「山左田先生原韻雲間張舄拜艸」，顧貞觀（1637-1714）、徐乾學（1631-1694）、查容（1636-1685）、洪基、洪昇（1659-1704）等人皆然，屬於情誼生疏者。以兄弟稱呼者極多，有稱對方為電發年兄（自稱弟）者，如吳農祥（1632-1708）、李良年（1635-1686）、顧豸文、汪懋麟（1640-1688）、孫枝蔚（1620-1687）、黃與堅、宗元鼎（1620-1698）、吳綺（1619-1694）、董舍、施閏章（1618-1683）、陸葇（1630-1699）、陳維崧（1625-1682）、毛大可（1623-1716）、姜宸英（1628-1699）、孫致彌（1642-1709）等。或僅自稱弟（或加稱對方為先生）者如蔣伊（1631-1687）、江闓、陶徵、萬言、程邃（1605-1691）、沈暐日、曹溶（1613-1685）、梁允植、喬萊（1642-1694）、朱彝尊（1629-1708）、嚴繩孫（1623-1702）、李因篤（1633-?）、倪燦（1764-1841）。或僅尊稱其為兄者如：梁清標（1620-1691）、成德（1655-1685）、王嗣槐、尤侗（1618-1704）、彭孫遹（1631-1700）等。能在落款時稱兄道弟者，畢竟具有一定熟識度。亦有叔姪稱謂者，如徐元文（1634-1691）「為姪賦贈」，有同里者，如張尚瑗，還有受業生葉舒璐。

（二）**同事**

康熙 17 年乙未日（1678，2 月 14 日）皇帝諭吏部曰：

> 自古一代之興，必有博學鴻儒，振起文運，闡發經史，潤色詞章，以備顧問著作之選。朕萬幾餘暇，游心文翰，思得博學之士，用資典學。我朝定鼎以來，崇儒重道，培養人材，四海之廣，豈無奇才碩彥，學問淵通，文藻瑰麗，可以追踪前喆者。凡有學行兼優，文詞卓越之人，不論已仕未仕，令在京三品以上，及科道官員，在外督撫布按，各舉所知，朕將親試錄用。其餘內外各官，果有真知灼見，在內開送吏部，在外開報督撫，代

為題薦。務令虛公延訪，期得真才，以副朕求賢右文之意。**❻**

這是一份重要的諭令，康熙帝將清廷治國方向回溯漢族傳統，揭櫫「崇儒重道」之旨，以一連串文運、經史、詞章、著作、文翰、博學等用語，強調舉用「學問淵通，文藻瑰麗」、「學行兼優，文詞卓越」之才彥擔任京官，這是清帝國歷經順治以來，以王道籠絡漢族民心的文化舉措，軍政上的大一統格局不再動搖，遂開「博學鴻詞科」作為懷柔政策的先導。

「博學鴻詞科」本為制科之一，始於唐玄宗開元 19 年（731）。「鴻」本作「宏」，清乾隆中以近清高宗名（弘曆）而改。康熙 18 年（1679）與乾隆元年（1736）兩度舉行，先由內外大臣舉薦，不分已仕未仕擇期在殿廷考試，錄取者授以翰林官，掌院學士以滿、漢各一人為主官，其屬官亦滿、漢並置。**❻**7 月下旨徵召，康熙 17 年庚申日（1678，9 月 7 日）吏部報告，各省題薦人員原令獲薦者作速起啟，各地雖仍有部份獲薦者或「以疾辭」，或「以母老辭」，然康熙帝仍堅持：「既經諸臣以學問淵通，文藻瑰麗薦舉，該督撫作速起送來京，以副朕求賢至意。」**❻**次年春 3 月進行殿試，丙申日（1679 年 4 月 11 日）記曰：

> 試內外諸臣薦舉博學鴻儒一百四十三人於體仁閣，賜宴。試題：〈璇璣玉衡賦〉、〈省耕詩〉，五言排律二十韻。**❼**

甲子日（1679 年 5 月 9 日）諭吏部曰：

> 薦舉到文學人員，已經親試，其取中一等彭孫遹、倪燦、張烈、汪霦、喬萊、王頊齡、李因篤、秦松齡、周清原、陳維崧、徐嘉炎、陸葇、馮勗，

❻ 引自《清實錄》（北京：中華書局，未注出版年），第 4 冊，《聖祖實錄》卷 71，「康熙十七年正月」，頁 910 上。

❻ 博學鴻詞科置於唐玄宗開元 19 年，參見〔清〕徐松《登科記考》（北京：中華書局，1984），上冊，卷 5，開元 5 年「博學鴻詞科」條下按語，頁 188。另參《中國歷代職官詞典》（上海：上海辭書出版社，1998），頁 331、369。

❻ 參見同註**❻**，《聖祖實錄》，卷 75，「康熙十七年七月」，頁 966 上。

❼ 參見同註**❻**，《聖祖實錄》，卷 80，「康熙十八年三月」，頁 1016 下。

錢中諧、汪楫、袁佑、朱彝尊、湯斌，汪琬，邱象隨。二等李來泰、潘
耒、沈珩、施閏章、米漢雯、黃與堅、李鎧、徐釚、沈筠、周慶曾、尤
侗、范必英、崔如岳、張鴻烈、方象瑛、李澄中、吳元龍、龐塏、毛奇
齡、金甫、吳任臣、陳鴻績、曹宜溥、毛升芳、曹禾、黎騫、高詠、龍
燮、邵吳遠、嚴繩孫，俱著纂修《明史》。**❼**

以上為康熙 18 年「博學鴻詞科」中試名錄。時值清廷海內平定、武功顯赫之
際，原先雄踞關外的滿族流治集團，已鞏固並發展了其對整個華夏各族的穩定治
理。此舉被懿稱為清廷「得人至多」的一項文治大業，這項文化舉措全面網羅遺
民故舊及其子弟于彀中，堪稱為康熙盛世局面呈現的信號，也是清朝政權進入全
盛時期的轉折標誌。

康熙 18 年中博學鴻詞科者一、二等各 25 人，**❼**經筆者查證〈漁父圖〉的題
者，除了徐釚（1636-1708）授翰林檢討之外，有 20 人受薦蒙召，17 人中鴻博，**❼**
包括汪琬（1624-1690）、陳維崧（1625-1682）、尤侗（1618-1704）、彭孫遹（1631-
1700）、喬萊（1642-1694）、朱彝尊（1629-1708）、嚴繩孫（1623-1702）、李因篤
（1633-?）、施閏章（1618-1683）、高詠（1622-?）……等 17 位文士與徐釚同入內閣
翰林，這些同事亦幾乎都參與了《明史》的修纂。不由「鴻博」科入翰林而同修
《明史》的同事有汪懋麟（1640-1680）、徐元文（1634-1691）、萬言等人。再加上
原職屬京城的高官學士，人數業已接近 30 之譜，已佔總題詠人數約三分之一。
這些為徐釚畫像題詠者，多數為江南同鄉文人，不僅一同職事於翰林院，為康熙
皇帝主掌清廷之文教事業，同時文采斐然，均為清初文壇聲名遠播之流。

〔三〕 當代交誼

再者，畫像前 3 年徐釚返鄉編成之《本事詩》中，除恩人龔鼎孳（1615-

❼ 參見同註**❻**，《聖祖實錄》，卷 80，「康熙十八年三月」，頁 1023 上。

❼ 袁景輅曰：「樸村云，康熙初鴻博一科，聚四海才俊之士，所得僅五十人。而吾邑潘、徐兩公
並以草茅得列高等入翰林，何其盛也。」引自同註**❷**，《清詩紀事》，「徐釚篇」，頁
2805。

❼ 顧豹文，浙江錢塘人，順治進士，以老疾辭。王嗣槐（1650 前後仍在世），浙江仁和人，召
試老不與試。李良年（1635-1686），浙江秀水人，則召試不遇。

1673）外，曾被論及的題詠詞人包括：梁清標（1620-1691）、李良年（1635-1686）、
江闓、徐乾學（1631-1694）、汪懋麟（1640-1688）、梁佩蘭（1632-1708）、宗元鼎
（1620-1698）、吳綺（1619-1694）、陳維崧（1625-1682）、尤侗（1618-1704）、毛甡
（1623-1716）、彭孫遹（1631-1700）、喬萊（1642-1694）、朱彝尊（1629-1708）、姜宸
英（1628-1699）、嚴繩孫（1623-1702）、施閏章（1618-1683）、陸葇（1630-1699）、倪
燦（1764-1841）、王士禛（1634-1711）、孫赤崖……等 21 人。其中梁清標是恩師，
汪懋麟是同門，另有 9 位是翰林院同事，皆為當時著名的詞家，被收入徐氏詞評
集中，與徐釚成為文學上的同好。

　　徐釚著《詞苑叢談》、《南州草堂詞話》2 書，載錄當代許多詞家事跡、艷
詞本事，並追憶與諸文友的交遊點滴，徐釚多以聽聞或親歷的角度描繪遊宴、探
幽、雅集、唱和、題詠等日常聚會活動，捕捉雅朋的交誼剪影。❼❹例如：

> ○尤悔庵云：僕嘗客恒山，梁司徒公出家伎佐酒。僕于座上演清平調雜
> 劇，即令小鬟歌之。公賦《菩薩蠻》詞云……。座客爭為傳唱，極歡而
> 罷。❼❺
> ○浙中查伊璜，妙解音律，其家姬柔些，尤擅絕一時。廣陵汪舍人蛟門，
> 制《春風裊娜》，遺查君兼贈柔些云……。同郡小香居士宗定九和
> 云……。觀二詞，可以知柔些風度矣。❼❻

徐氏重述梁清標（1620-1691）、查伊璜家歌姬宴集助興，諸友傳唱的狀況，尤侗
（1618-1704）轉述，汪懋麟（1640-1688）、宗元鼎（1620-1698）和詠。詞已成為當時
日常生活交誼賦詠的主要文類。徐釚以聽聞或親歷的角度紀錄，吾人可藉以明瞭
題詠者之間的交往模式，再如：

❼❹　徐釚與文壇諸友交誼往來，多載於徐釚《詞苑叢談》、《南州草堂詞話》2 書。前書由馮金伯
　　依類條入《詞苑萃編》各卷，收入同註❷，《詞話叢編》，第 3 冊。《南州草堂詞話》收入同
　　註❸❸，《歷代詞話》，下冊，頁 1113-1138。
❼❺　引自《南州草堂詞話》，收入同註❸❸，《歷代詞話》，下冊，卷中，頁 1123。
❼❻　引自同上註，頁 1121-1122。

壬子（按康熙 11 年，1672）元宵，吳荊西之紀、沈龍門永令，合樂玉樹堂，名士勝流，無不畢集。花燈火樹，稱為極盛。校書芳蓀，雲間人，色藝獨絕。時微雨無月，群呼曰：嫦娥何在耶？……遂調《畫堂春》一闋云……。席上有老樂工沈遂，譜入管弦，即為歌唱，極歡而罷。其詞傳播揚州，宗定九元鼎刻之《花鈿集》中。❼❼

徐氏親歷並紀錄該年元宵夜宴的盛況，宗元鼎（1620-1698）將和詞刻入該文集。王士禎（1634-1711）司理揚州日，曾與諸名士於「紅橋」遊讌唱和，即詞史上著名的「紅橋唱和集」，陽羨陳維崧（1625-1682）、吳江徐電發（1634-1708）皆有賦詩。❼❽

　　關於詞人艷事的紀錄頗夥，❼❾就在徐釚 40 歲囑繪垂竿圖同年 5 月間，徐釚曾與文友泛舟西湖，尋訪小青墓：

乙卯五月泛舟，午風酣暢，畫舫笙歌，湖山環繞。（梁）冶湄使君載酒放鶴亭邊。其弟中溪子，偶尋小青墓不得，微吟「消魂一半是孤山」之句。余信口足成之云……。相與拍浮叫絕，酒痕墨瀋，幾污衫袖。酒半，小憩處士祠中，分韻賦漁家傲一闋。已而，夕陽在山，人影散去。逋仙有靈，亦應呼梅妻鶴子共伴香魂于墓烟衰草之際也。冶湄詞云……。中溪詞

❼❼ 引自同上註，頁 1121。另外《詞苑叢談》亦有載錄，如「吳偉業詞」（同註❷，《詞話叢編》，第 3 冊，頁 2110。以下同引此書。）「梁清標洞庭春色」（頁 2111），「陳其年望江南」（頁 2116），「梁清標春風裊娜」（頁 2113）……等。

❼❽ 參見同註❷，《詞苑萃編》，卷 17，「紀事」，「紅橋唱和詞」條，收入《詞話叢編》，第 3 冊，頁 2117。

❼❾ 《南州草堂詞話》不乏此類艷記，如龔芝麓與橫波夫人月夜泛舟西湖（同註❸❸，《歷代詞話》（上冊），卷上，頁 1113。以下同引此書。）吳梅村作《秣陵春》寒夜命小䉵歌演（頁 1114），吳梅村有感於桃葉名姬卞玉京（頁 1116），朱彝尊在代州與妓小字白狗者狎（頁 1119），合肥龔中丞為桐城方太史納姬賦催妝詞（卷中，頁 1122），梁清標有佽文玉嘗裝淮陰侯故事（卷中，頁 1123-1124），曹爾堪為河陽角妓紅兒賦詞贈之（卷下，頁 1132），「梁清標春風裊娜」（同註❷，《詞話叢編》，第 3 冊，頁 2113。以下同引此書。）「王士禎弔王素音詞」（頁 2118），吳綺內子黃淑人有林下風（頁 2121），彭十為艷情當家（頁 2129），葉舒崇與雲兒（頁 2133）……等，不勝枚舉。

云……。余詞云……。⑧

徐釚與梁允植兄弟共同探訪小青墓，尋求填詞唱和的靈感，詞話紀載了詞人間之遊宴、雅集、唱和、題詠等日常生活穿插頻繁的文會活動，藉以諦結文士情誼，形成一個緊密的文學團體。

如此看來，徐釚與題者擁有的多層次關係，包括了師生、同學、同事、同鄉、同好等，是一個由江南布衣、詩詞名家、翰林文官、長者賢達重重構織起來的文學精英社群，他們在自足的上流階層裡自成天地，受過豐富的智識培育及美學薰陶，既有閒暇從容閱讀，又足夠寬裕以經常購買書籍，有能力作出文學判斷，並造成風潮。⑧康熙時期顯著的文學特徵之一，便是此類社群型態的讀／寫群體較以往更為蓬勃而有活力，並以各類形貌在不同文本中留下痕跡，徐釚企圖在這個不斷增生的文學社群中逐漸累積豐厚的文學聲譽。

肆、迴異視象下的題詠聲音

徐釚（1636-1708）挾著個人小像在持續壯大的文學社群中自我推介，他曾自刻《楓江漁父圖題詞》一卷，並載錄曰：

> 余舊屬謝彬畫《楓江漁父圖》，南海屈大均題云：「夢里一峰青，依稀西洞庭。平生愛林屋，未得隱秋屏。白鷺自高下，梅花相杳冥。君家在何處，招手且虹亭。」蓋余號虹亭，故云。新城王阮亭先生云：「十載……。」施愚山云：「秋雲……。」彭羨門云：「手結……。」嚴蓀友云：「瑟瑟……。」關中李劬庵云：「休沐……。」虞山歸孝儀云：「家住吳江笠澤邊……。」益都馮相國云：「楓江……。」皆能極道江湖之樂。長白成容若為余作《漁父詞》云：「收却……。」同人以為可與張志

⑧ 引自同註❷，《詞苑萃編》卷 18「紀事」，「西湖唱和詞」條，收入《詞話叢編》，第 3
冊，頁 2138。

⑧ 文學精英社群的特性，參見同註❺，《文學社會學》，頁 100-101。

和並傳。浦濱葉蒼巖映榴，因為余題一絕於後云：「身隨鷗鷺狎煙波。十
里南湖一棹過。……。」以志和善擊鼓吹笛，嘗撰漁歌也。❷

事實上題詞者何止這些，人數已近百位之譜，雖跨越不同的文學世代，然而面對
以畫自薦的徐釚，文友們的觀畫心理與書寫筆調並未有明顯的世代差異，紛繁的
題詠內容呈現出迥異的視象，值得關注。

一、漁樂或干謁

如同徐釚自己載錄的題詞所言：「極道江湖之樂」，許多題詠者著眼於畫像
上展示的漁樂：

○短衣脫帽狎漁樵，手拂青雲不聽招。稚子忽傳新水發，笑看蝦菜逐漁
　苗。浮家燈火雜溪烟，處處秋風繫釣船。醉後不知簑笠溼，滿灘白露荻
　花天。……（梁允植，603）

○謝彬籍籍稱能手，置汝丹楓翠竹間。老屋數椽棲晚照，漁歌幾處答潺
　湲。王維舊隱歌湖道，李渤終歸少室山。如此風光那易得，扁舟明月莫
　輕還。（謝重輝，612）

梁、謝二氏由畫面興發令人欣羨的漁隱閒適之樂，茲樂可連結於王維、李渤的美
好傳統。毛大可（奇齡，1623-1716）也以一闋詞勾勒畫中人的漁讀生涯：

甫里先生何處是？家住近、垂虹亭子。著罷新書，開門閒望，但見一湖烟
水。
放棹偶然垂釣餌，人道是、松陵漁史。若問羊裘，投竿何所？應在蓼花洲
裡。（〈明月棹孤舟〉，605）

投竿漁釣，著述新書，烟水蓼花裡好一個松陵漁史，作為隱士徐釚的精神寫照。

❷　引自徐釚《南洲草堂詞話》，卷下，收入同註❸，《歷代詞話》，下冊，卷下，頁 1138。另
　　亦載於徐釚《詞苑叢談》，收入同註❷，《詞苑萃編》，卷 18「紀事」，「楓江漁父圖題
　　詞」條，《詞話叢編》，第 3 冊，頁 2137。與正文所錄大同小異。

　　題詠紀年在康熙 18 年的陸葇（1630-1699），❽適逢徐釚被徵召入宮，從漁父畫像裡看到迥異於毛大可所見的視象。他透視了徐釚「春明騎馬」、意興風發的神氣：「不作羊裘客，任纖絺矮簔，趺坐悠然。一竿渭谿窺影，黑鬓儼神仙。看賀監風流，春明騎馬，只似乘船。」（〈憶舊遊〉，610）同一幅圖畫，李天馥（1637-1691）也看到了另番景象，題詞曰：

> 葭菼蕭蕭長蕩口，掉頭去、野航恰受。綵線文竿，綠簑青笠，說甚藻衣花綬。
> 刺史原躭中聖酒，莫認做、烟波釣叟。方意連鼇，何煩戒鱮，正是絲綸在手。（〈明月棹孤舟〉，605）

李氏雖與毛大可用了相同的曲牌，但畫中綵線文竿、綠簑青笠的漁父視象卻迥然不同，「藻衣花綬」成了違離漁父生涯的物證。漁父意不在魚而在連鼇，那麼烟波釣叟只是個假相乎？喬萊（1642-1694）亦看到與李天馥相同的視象：

> ……中有漁舟把釣人，丰標不似羊裘客。蒻笠團青越布衣，電光閃爍雙瞳射。鈎直何曾意在魚，長吟愛對雙鷗白。偶向江湖號散人，胸中原有匡時策。比來天子求賢良，收拾綸竿應徵辟。寂寞江干舊釣舟，雪浪翻空自浮拍。（606-607）

畫中人雙瞳精光有神，不似一般羊裘客。把著直鈎顯然意不在魚，只為偶然興發詩意。胸中滿腹匡時策，一旦天子徵求，隨即收拾綸竿應徵辟，徒留江干寂寞浪空拍。

　　朝中學者徐乾學（1631-1694）的題詠甚有趣：

> 吾宗才子最風流，覽勝湖山汗漫遊。細雨斜風青蒻笠，畫圖託興在滄洲。
> 袞袞詞人上玉京，封章如織漢公卿。君才那許垂綸釣，北海今方薦禰衡。

❽　陸葇的題詠紀年曰：「乙未九月譜〈憶舊遊〉」（610）。經查，乙未為順治 12 年（1655），或康熙 54 年（1715），前者徐釚僅 19 歲，〈楓江漁父圖〉尚未繪製，後者則徐氏已辭世 6 年。故「乙未」年應為「己未」之誤植，「己未」為康熙 18 年（1679）。

（591-592）

徐釚才子風流有湖山漫遊雅興，興作滄州漁父圖。時值梁清標（1620-1691）諸公大力薦才之際，這哪裡是一個漁隱的時機？甫中鴻博，正思與同儕大力發揮長才，躋身公卿之林，今上怎許漁釣？其詞續曰：

> 瞥遇萸灣騎省郎，雨窗攤卷索題忙。素冠久廢拈聲韻，特寫新詩勸俶裝。
> （592）

看著作者興致勃勃地攤卷索題，自謙以久廢的聲韻寫新詩。徐健菴是位史學家，**❽**官位崇隆，汪懋麟（1640-1688）曾獲其薦舉應試，**❽**徐氏向其索題，詩中以才高八斗來推讚畫主，正合徐氏自薦之意。

陳僖以一首《詩經》集句詩展開漁樂或干謁的論題：

> 河水洋洋，蒹葭蒼蒼。泳之游之，在水一方。考槃在澗，令聞令望。輯柔爾顏，為龍為光。招招舟子，示我周行。（陳僖，607）

為了較完整明瞭陳僖引句之意，茲將援引的單句詩置於原始經句中加以觀察。首句引「河水洋洋，北流活活。」（〈衛·碩人〉）借寫楓江流量充沛之水域風光。次句引「蒹葭蒼蒼，白露為霜。」（〈秦·蒹葭〉）以蘆葦景致點明〈漁父圖〉季節為秋。次句引「就其深矣，方之舟之。就其淺矣，泳之游之。」（〈邶·谷風〉）由涉河試探深淺暗喻像主的出處抉擇。次句引「所謂伊人，在水一方。」（〈秦·蒹葭〉）表明作者對像主的忻慕之情。其次，分別引「考槃在澗，碩人之寬。」（〈衛·考槃〉）「如圭如璋，令聞令望。」（〈大雅·卷阿〉）之意，合併歌誦像主具有依澗架屋的隱居之樂，以及由此而得的美好聲名。次句引「視爾友君子，輯柔爾顏。」（〈大雅·抑〉）指出像主交遊廣闊的人際和諧關係。次句引「既見君子，為龍為光。」（〈小雅·蓼莪〉）再次稱許徐釚。次句引「招招舟

❽ 徐乾學（1631-1694），字原一，號健庵，江蘇崑山（今昆山）人。清官吏，學者、史學家。

❽ 汪懋麟，字季角，號蛟門，清江蘇江都人。明崇禎 13 年生，清康熙 27 年卒。康熙 6 年進士，授內閣中書。因徐乾學薦，以刑事主事入史館充纂修官，與修《明史》。

子，人涉卬否。」（〈邶・匏有苦葉〉）以舟子召喚涉水的情境發問，帶出終句：
「人之好我，示我周行。」（〈小雅・鹿鳴〉）指出徐釚已經步向一條康莊大道。
陳僖整首詩以《詩經》相關詩句組合剪接出飽滿的意涵，既擷取國風描繪山水景
致佳句以符應楓江秋光之美景，同時亦寄寓二雅慕求賢者之詩意如「令聞令
望」、「為龍為光」以推讚像主徐釚。全詩碰觸到最敏感的仕隱心志，以末 2 句
「招招舟子，示我周行」，輾轉地傳達了漁樵賢者終南捷徑之深意。

　　沈暉日、李因篤（1633-?），直接讚許畫中人絲綸在手乃高明的干謁之道：

　　○……自向金門出入，閒了舊時簑笠，莫憶水天秋一色，拋竿還載筆。
　　（沈暉日，〈謁金門〉，610）

　　○樵夫忽踏薊門塵，漁父相逢太液濱。一帙雲霞隨小像，五湖煙雨憶比
　　鄰。暮山麋鹿徒空到，春水魚龍豈易馴。……（李因篤，609）

兩位作者直接為像主揣想，一旦跨入了金門鸞殿，一群漁父相逢於太液池畔，只
能閒拋舊時笠竿，憶取漁鄉景色。高騫的題詞亦頗有趣：

　　十里青林半欲酡。一奩秋色靜，鏡新磨。繫人情處此中多。裁束絹，點綴
　　小煙波。我亦兩番過。半竿菱葉渡，記曾拖。朝衫果肯換輕簑，重移艇，
　　相向發清歌。（〈小重山〉，614）

畫中人隱於江南煙波深處，緊繫著畫外題者洞曉人情的體悟，像主徐釚或隱？或
仕？高騫提出「朝衫果肯換輕簑」的疑問，以一個過來人的口吻直指仕隱的辯證
情懷。

二、逃名或傳名

　　以漁父面貌示人，內心要傳達的究竟是什麼心境？繪像的觀眾總是依此設
問，江闓題曰：

　　來往煙波不為魚，得魚何如更換書。我亦垂綸鈎太直，幾番把釣魚不得。
　　羨君家住五湖邊，七十二峰四面懸。舟居陸居總自適，只恐逃名名却傳。

（591）

將魚鈎伸直，如何把釣？徐釚選擇漁父寄身，倒是一種讓人欣羨的人生姿勢。江闓指出畫中人既選漁父題材「隱」身逃名，卻又四處題詠「現」身傳名的矛盾性，質疑舟中的漁父究是逃名或傳名？欲蓋彌彰。程邃（1605-1692）亦發出同樣的疑惑：「名重逃名把釣竿」（600），嚴繩孫（1623-1702）亦發問：「才名已是九重聞，豈有閒身屬水雲？」（608）均傳達徐釚並列漁隱與出仕意念的矛盾性。

　　孫枝蔚（1620-1687）為徐釚由隱入仕的心加以美化：

> ……（下片）辟世江湖非得已，干戈爭鬭何時止？釣得玉璜心自喜，時至矣，擲竿蚤為蒼生起。（〈漁家傲〉，593）

因為干戈爭鬭不已，故辟世江湖，結果卻釣到了玉璜，時機既已到來，便出來服務蒼生。這段詞文，頗有隱為出仕的轉折意涵。孫枝蔚與徐相識，對於徐釚的求仕歷程應該熟悉，對徐釚的漁父裝扮，似揚似貶，暴露了仕隱抉擇的矛盾心理。許多詩人皆努力揣摹著徐釚處在仕隱中的糾結心境，如梁佩蘭（1632-1708）曰：

> 洞庭鶯胭浩蕩遊，劃波兩槳蜻蜓舟。珊瑚釣竿執在手，欲下不下心悠悠。漁翁取魚之志遠，不論釣絲長與短。魚頭戢戢魚尾纂，登盤縷鱠香雪滿。風雷忽起天地春，巨魚張鬣開金麟。君不見，漁翁釣向龍池津。（599-600）

漁翁一竿在手，欲下不下頗為猶疑，既取魚之志不在魚，不論釣絲長短，應慎選下竿的津渡？風雷回春，徐釚終究在龍池津裡釣起了張鬣金麟的巨魚（暗指獲薦中試入翰林）。曹爾堪題曰：「自笑烟波一釣徒，廿年踪跡寄菰蒲。那知視草金門客，也作楓江漁父圖。」（588）以漁隱圖對照徐釚的求仕經歷，當時明明已作金門客，卻畫〈楓江漁父圖〉，頗有不以為然的調笑意味。地位尊崇的曹溶（1613-1685）亦曰：

> 含香玉殿好賡歌，讓我吳淞萬頃波。他日釣魚修故事，春深太液又如何。羊裘的是棟樑才，芥視凌雲上將臺。若使卷舒都在手，客星應笑史臣猜。

（603）

畫中人既具文才，可以逍遙江湖，又有棟樑之才，可以凌雲將臺，究竟要如何出處？那把釣竿要「卷」？要「舒」？只好留給史臣猜。

多數文人面對徐釚畫像時，首先入眼的是畫面烟蓼漁父的圖像，因而連結漁隱傳統的「先在視野」（horizon of expectation），強化漁父圖的畫面訴求；另一方面則進入徐釚志趣與榮辱等個人傳記生涯的揣想裡，徐氏怎樣交遊？何時發跡？政治寵遇如何？一個活生生的徐釚「現身眼前」，鮮明地由畫像中跳脫出來。然而「先在視野」的漁隱者徐釚，與「現身眼前」的出仕者徐釚，產生了落差，題詠文人由此陷入了仕與隱的糾葛情結中，一如洪基所題：「碧水鱗鱗把釣竿，浴鷗飛鷺等閒看。不知太液春波綠，何似寒江秋葉丹。」（595）拿漁隱的「秋葉丹」與出仕的「春波綠」作對照比較，何者更勝一籌？

籍出江南長洲的尤侗（1618-1704），**❽**面對徐釚畫像，則提出了仕隱兩相對照、仕顯隱晦的觀感：

> 家在吳江煙雨畔，綠簑青箬垂綸便。游戲偶同濠濮玩。披其卷，宛然一幅玄真傳。
> 明月為鈎虹蜺線，錦鱗釣盡靈鼇現。作賦凌雲司馬薦。君不見，漁翁今上金鑾殿。（〈漁家傲〉，604）

上下兩片以簡語勾勒而成微型傳記，說明徐釚的發跡過程。早歲江南的綠簑青笠，乃徐氏的濠濮遊戲，藉此作為人生畫卷的底本，塑造自己成為當代的玄真子。然而試想以明月為鈎，以虹蜺為線，釣盡錦鯉再釣靈鼇，畫上的漁父釣魚確係求仕的象徵，徐氏果受大司馬梁清標（1620-1691）舉薦，而由漁翁躍上了金鑾殿。尤侗（1618-1704）亦於康熙 18 年受召中博學鴻詞科，同授翰林檢討。這位一

❽ 尤侗（1618-1704），字同人，更字展成，號悔庵，晚號艮齋，又號西堂老人，清江蘇長洲人。康熙 18 年試中博學鴻儒科，授翰林院檢討，分修《明史》。居 3 年，告歸。聖祖賜御書鶴棲堂匾額，後又賜御書一幅。工詩詞古文，著詩甚富，亦工曲。關於尤侗生平著述，可參同註**❽**，《清詞史》，頁 40-42。

生完整歷經順、康二朝，並與陳維崧（1625-1682）時相唱和的一代才子，交遊廣闊，著作中收入其為當代詞人所寫大量應酬濫譽的序辭。這位長徐釚 18 歲、年屆 60 的同事，在漁父圖繪成至少 4 年後，看圖題詠，一眼即看穿徐釚的企圖。

自號「楓江漁父」的徐釚／積極進取的「翰林文官」徐釚，大異其趣的兩種形象看似矛盾卻互相助成。徐釚自康熙 6 年（1667）32 歲以後，十餘年間奔走京闕，創造兩項重要的文藝招牌，一為康熙 11 年（1672）37 歲撰成的《本事詩》，搜集包括朝中大臣詞在內的文士篇什，獲得熱烈迴響，徐釚透過《本事詩》與當時著名詞家維持良好的文學情誼，其中 28 位文士後來成了徐氏畫像的題詠者。

另一項文藝招牌則是 3 年後於康熙 14 年（1675）40 歲繪成的〈楓江漁父圖〉，徐釚攜畫自隨，逢人索題，藉以自薦。不斷加入題詠行伍的文人，個別來看，分別發表了觀畫心得，若以集體性而言，每一次題詠便強化了社群的認同感與向心力，徐釚據以抬高個人的形象與聲譽。

伍、人生歷變

一、自我演述

徐釚 52 歲時曾編輯《青門集》，〈小序〉為人生一個重大轉折作成記錄：

> 余於丙寅四月病起補官，僦屋宣武門外，居未半載，蒙恩左遷。時以眷口累重，不能從陸南行，守凍復踰數旬，明年二月始買歸棹。或有以樂天、子瞻相慰勞者，余謝不敏。同朝諸公卿咸賦詩相送，遂詮次成帙題曰：青門集云。康熙丁卯上巳虹亭徐釚書於潞河舟次。[87]

文學侍從官岌岌可危，徐釚甫經歷短短 4 年的官職生涯，便於康熙 22 年癸亥（1683）因病告歸。3 年後，於康熙 25 年丙寅（1686）4 月，51 歲的徐氏病癒補

官，旋即左遷而去。到了次年丁卯（1687）2月，始買棹南歸。據康熙乙亥菊莊刻本所收《青門集》題下自注：「隨到手錄」，可能是依其來稿次序排列，排在最末的喬萊（1642-1694）之作應是最後1篇到稿，詩末有喬氏小字自注曰：「丁卯三月電發年兄舟過鄭家，日小飲寓舍兼以志別。」喬文與上引徐釚撰於丁卯（1687）上巳（3月3日）歸途舟次的序文時間與地點非常接近，由此可知，到了此時，《青門集》的稿件已經底定。那麼自從康熙丙寅（1686）4月「病起補官，蒙恩左遷」開始，到次年丁卯（1687）3月整理來稿完竣並撰寫小序於歸途舟次，前後不過1年時間，便有77位文士紛紛贈詩達百餘篇之多，這樣的文學陣仗不可謂不大矣。

《青門集》贈行77位文士與〈楓江漁父圖〉題詠者加以比對，重覆者僅20位左右。編撰體例頗為有趣，徐釚在每位贈行者名下，標明字號、里籍之外，還特別註記其官銜，如梁清標（1620-1691）：「蒼巖，真定人，戶部尚書管兵部尚書事」，田雯（1635-1704）：「綸霞，濟南人，鴻臚寺正卿」，彭孫遹（1631-1700）：「羨門，海鹽人，右春坊右庶子掌坊事」……等。77位文士清一色均有官職，許多人由其官銜可知為徐釚翰林院之同僚，故名為《青門集》。徐釚雖仕途不順，而將朝中公卿賦詩送行的《青門集》編成一卷稍可慰藉，於左遷返鄉短短一年間，竟有朝中諸多僚友溫暖贈行，徐氏已為自己的京宦生涯留下了一個顯赫的紀念品。

面對京宦夢滅的徐釚，文友們的反應如何？湯斌（1627-1687）〈青門集序〉云：

> 徐君電發以微辟官禁苑，文章詩賦在香山、涪翁之間。……還署未匝月，遽謫官而去，同朝士大夫多太息賦詩以贈其行。……如君之才，固不以官之崇卑論也。吳中山水清妍多隱君子，君往從之，相與究性命之微、探濂洛之旨，必將斂華就實，超然自得，道德之歸有日矣。豈止以文辭擅長乎？……君不得志於時矣，必有聞於後，君其勉之。❽❽

湯序要安慰的，正是一個人生陡地由高潮滑落的挫敗心靈，提出建議：文辭之
餘，探究性命之學以安頓人生。梁清標（1620-1691）亦同樣出於撫慰的口吻勸勉
之：

> ……遷客春帆謝石渠，故交執手重踟躕。一人知己曾無憾，十畝躬耕好卜
> 居。身外空囊詩句滿，闌邊鬭鴨世緣疎。水苗猶憶看圖畫，桑柘陰陰且著
> 書。㊾

有了這麼大陣仗的故交依依執手，這位獨自南返的知己應無憾矣，回到江南澤
國，便可隱於十畝躬耕著書。

徐釚又是如何看待自己這個人生事件？經過了時間的淘洗，返鄉 8 年後，60
歲的徐釚為自己撰寫了一篇自傳：〈楓江漁父傳〉。寫自己是很難的題目，自傳
既記載事實，亦表達人物的精神真實，這使得傳主真誠地講一些即使令人輕蔑的
事情，而希望耳朵能聽到讀者的讚美。自傳一開始即點到為止地記述個人仕途發
展的概況，這一段早慧自負到榮寵風光的履歷記錄，作者筆致不免有自我矜誇的
色彩，特別關注自己人生的歷變：

> 任館職四年，因病請告歸而采藥南海。病愈補官還署，未數月遽左遷而
> 去。同朝士大夫有以王元之、蘇子瞻相慰勞者。漁父謝不敏，遂脫朝衫，
> 攜笒箸，徜徉終老於垂虹亭子之側。（617）

再度記錄那段中博學鴻詞科後的生涯，徐釚將 8 年前的仕途挫敗轉化為別人眼中
的高才自矜，選擇退隱未嘗不是另一種自高的型式。自傳到最後一段，安排了一
段漁父的問答辭：

> 先是漁父年四十歲，曾屬錢唐謝彬畫垂竿圖，因自號楓江漁父云。客有規
> 之者曰：子自號漁父，當諳江湖之性。乃一過瀛洲，幾遭覆溺。今幸而得
> 歸，不思牽船結屋以居，猶若戀戀於煙簑雨笠間者，何子之愚也？漁父笑

㊾　梁詩引自同註㊼，《青門集》，頁 1a-1b。

曰：子不見夫高艎巨艑，張錦帆、乘長風，有瞬息千里之勢。及乎中流，忽攖陽侯之怒，波浪大作，帆檣無所用，篙櫓不及施，蹈蛟龍而飽黿鼉者，比比然也。今余以短篷孤櫂，容與清波，澹沱間，偕鷗鷺為伴侶，枕楫長眠，縱然吹去，亦在蘆花淺水之際。（617-618）

漁父說明舟遊不息的人生模式，將船分作兩類：一為高艎巨艑、一為短篷孤櫂，前者雖有瞬息千里之勢，卻不免遭波浪大作、帆檣篙櫓摧折的危險。反觀短篷孤櫂，可以容與清波，枕楫長眠縱然吹去，江湖艱險未必到身。這段擬設的問答，最後以漁父一葉扁舟遨遊之風險作結：「以視世之飽颸張風、敧檣側柂者，其安危勞逸相去誠萬萬也，而子欲我不為之乎？」（618）徐釚發揚以小搏大的道理，藉著江湖的艱險，比喻宦海世道之難行，自許為漁父妙有處世的智慧，仿照屈、莊〈漁父〉篇的問答型式，以漁父的人生志趣自為注釋，傳遞順命任運的豁達人生觀。

　　徐釚 60 歲自行懸問：「楓江漁父，不知何許人也？」（617）他認識的自己究竟如何？若之前汲汲營營於以畫像自薦出仕，那麼現在藉著漁父口吻則像在找尋一個漂亮的下臺階。自傳回溯 20 年來環繞著〈漁父小像〉的個人略歷，並蒐錄他人對此畫像的題詠，彷彿就是一項項人生的重要註腳，提出風光獲召與晦暗辭官的交互辯證。自傳起源於害怕被輕視的恐懼，是在「自我辯解」的需要中展開。透過自傳，徐釚彷彿呈現了「雙重自我」（double ego）：「真正的我」與「表面的我」。在解釋「雙重自我」（double ego）時，❾⓪「真正的我」是心中的自我選擇與強烈期待，「表面的我」可能僅是一個日常事務官員，或甚至是一個謊言，表面角色必需明確地被自我選擇與期待所拋棄。自傳性文本真正的魅力是在表面下翻騰的複雜性，徐釚在自傳中揭示的自我相當矛盾和不穩定，表面我扮演那個可以被看到的角色，但在人生起伏的表面我面具下，則潛藏了自負、自卑、自傲又自遣的內在性格和熱切渴望。徐釚透過這篇作為畫像註腳的自傳，進

❾⓪　關於「雙重自我」（double ego）的說法，參引自宇文所安（Stephen Owen）撰〈自我完整的映象──自傳詩〉，收入樂黛雲、陳玨編《北美中國古典文學研究名家十年文選》（南京：江蘇人民出版社，1996），頁 113-116。

行了一場複雜翻騰的自我演述。

二、漁父圖的多重詮釋

徐釚中年生涯頗富戲劇性變化，40 歲繪圖，44 歲中鴻博詞獲薦入翰林，48 歲因病請告歸，51 歲病愈補官還署，未匝月遽左遷而去，次年買棹歸去，編成《青門集》1 卷，60 歲作〈楓江漁父傳〉，並裒集所有題詠出版成《楓江漁父圖題詞》1 卷。20 年間，徐釚的心境有 3 變，第 1 變：40 歲尋求出仕，藉圖自薦，待價而沽。第 2 變：44 歲任翰林文官，以東海釣客之任公子自居。第 3 變：51 歲左遷而去，再次回歸漁隱的傳統，以此終老。張尚瑗序曰：

> 先生自應召居館職，比乞假南遊，所歷必挾圖自隨，得名人題詠甚夥。既補官左遷，同朝餞送及里居唱和，又往往題詩此圖之左，遂因以為號，而自為之傳。裒集前後贈言，自長短歌行、古近體詩並詞曲，凡若干首。
> （618-619）

〈楓江漁父圖〉的題詠顯然不在同一時間完成，而是分佈在這 3 個時段裡，隨著徐釚人生歷變而展開多重的觀看，文人們對其人生轉折後的觀察更新了漁父圖的詮釋。關注前兩階段的任公子釣魚，題詠內容牽涉了仕與隱的辯證，著眼於第 3 階段的題詠者，多以徐釚仕途起落轉折的見證者現身，對畫像的觀感詮釋與前期的題者不同。出身江南的吳農祥（1632-1708）以知交立場簡括其一生轉折：

> ○我讀君詩，亦復知君，玉臺似之。是湛深經史，雄推蓋代，驅除風雅，力變當時。白水魚竿，丹丘鶴氅，十載金門項領遲。滄波闊，聽江深放溜，爛却晴絲。
> 珊瑚閒拂春枝，誓烟霧空濛信不歸。任科頭策杖，狂呼孺子，長吟閉戶，老盡男兒。雨長荷衣，風扶篛笠，豈忍扁舟訴別離。卿豪甚，羨神鰲釣得，原是忘機。
> ○千頃澄潭，半夜歸潮，輕帆碧湖。喜灘聲聒耳，聞乘舴艋，月華初靜，碾破蟾蜍。石齒空明，雲牙縹緲，肘後時懸五嶽圖。天付與，認羊裘細

雨，纜下桐廬。

江楓的的東吳，問眼底那能一日無。記雉媒晨伏，低啁春草，蟹奴秋困，驚墮枯蘆。十斛醇醪，三升菰米，此興還應對酒徒。烟霞癖，又花邊射策，聲滿皇都。（〈沁園春〉二闋，588-9）

第 1 闋詞先由詩歌交往說起，讚揚徐釚的文學成就非凡。吳農祥將 10 年在京歲月視為徐電發的蟄伏期，於海浪中聽滄波，待價而沽，終能釣得神鰲。許多詞人與吳農祥一樣，均關注徐釚前伏後顯的事實，如繆彤（1627-1697）曰：「尚父原來漁父是，黃衣今與白衣遊，絲綸收拾到皇州。」（602）之前隱跡江湖，之後獲徵召入翰林，漁者的裝扮乃沽名釣譽，目的在為仕途鋪路，提出了對仕隱行藏的觀察與體會。吳農祥還特別注意到第二個轉折，宦海浮沈，徐釚原來意興風發的生涯已成陳跡，終需罷官，久離朝廷，是不是還可以維持一個漂亮的身姿？選在空明月華下回鄉，幸而留下了好酒興，以及美好的名聲在皇都。

年輕的劇作家洪昇（1659-1704）作了一個北曲散套，綜述徐氏的官宦生涯與觀畫心得：

（北中呂粉蝶兒）江接平湖，渺茫茫水雲煙樹。戰西風一派菰蒲。白蘋洲，黃蘆岸，厮間著丹楓遠浦。秋景蕭疎，映長天落霞孤鷺。

（醉春風）俺只見小艇乍迎潮，孤蓬斜帶雨。柳邊漁網曬殘陽，有多少楚楚。停下了短槳輕帆，趁著這晚烟秋水，泊在那野橋官渡。

（普天樂）見一個釣魚人江邊住。箬皮笠子，荷葉衣服。足不到名利場，心沒有風波懼。穩坐磯頭無人處，碧粼粼細數遊魚。受用足一竿短竹，半壺綠醑，數卷殘書。（洪昇撰，朱鎬書，596-597，下同）

前 3 曲由畫面寫起，建構全幅畫面的山水細節，並船艙所置的物品。接言其居住楓江之廬，本欲過一個簡單素樸的生活，卻意外獲皇帝徵召：

（上小樓）正安穩羊裘避俗，不隄防鶴書徵取。逼扎您罷釣收綸，棄餌投竿，攬轡登車。離隱居，到帝都，龍門直度。拜殊恩古今奇遇。

由漁江到翰林，像是一則不可思議的奇遇，即使在朝依然念舊：

> （十二月）但莫忘舊盟鷗鷺，且休提新繪鱸魚。空想像志和泛宅，慢尋思范蠡歸湖。凝望處，雲山杳靄，夢魂中，烟水模糊。
> （堯民歌）^{描不出}滿懷鄉思憶東吳。因寫就小江秋色釣魚圖。……

洪昇揣摩徐釚是身在魏闕，心在江湖，漁父繪像是一種補償心理，將徐釚原本圖繪的動機（漁樵作為終南捷徑）翻轉美化，事實上這幅畫早在獲徵召之前已繪就，當作身處北京文人圈自我推薦與標榜的媒介。而徐釚在京僅擔任修史的文官而已，畢竟未能扶搖直上：

> （耍孩兒）^{俺不能}含香簪筆金門步，只落得窮途慟哭。山中尚少三間屋，待歸休轉又躊躇。不能做白鷗江上新漁父，^{只混著}丹鳳城中舊酒徒。幾迴把新圖覷，^{生踈了}半篙野水，^{冷落了}十里寒蕪。
> （尾聲）江波寒潦收，楓林夕照踈。比磻溪也沒甚爭差處。單只您這垂釣的先生不姓呂。

徬徨猶疑於仕與隱，是要繼續留京等待機會，還是返回故鄉做白鷗漁父呢？只能寄情於圖畫，緬懷漁鄉與隱情。❾

左遷之後，十餘年來的徐虹亭乃處於半隱、半仕的縉紳身份。張尚瑗提出有力的辯說：

> 於是持竿者邀於水濱；鼓枻者偕於澤畔；蓬頭椎髻者候門而慰勞。鷗鷺之羣，魚蝦之侶，相狎而以遨以嬉，而漁父乃遂以楓江老也。殆楓江之復得一漁父歟？噫！夫楓江得漁父而其為失之者，可感也已。（620）

漁父是徐釚棲隱終老的最佳選擇，先前由楓江離開的漁父往赴朝堂，如今下野則為朝廷之失，恰是楓江之得，張氏提出了敏銳的觀察，將魏闕／江湖，仕／隱，

❾ 洪昇曾分別為徐釚〈楓江漁父圖〉、陳維崧〈迦陵填詞圖〉作曲題畫，游國恩以為前者的文學性較佳。參見同註❿，游著〈跋洪昇楓江漁父圖題詞〉。

得／失置於徐釚人生辯證的兩端。漁父圖既可以是一幅面具，亦可以是一個預言，一位家鄉好友張爾題曰：

> 偶爾投綸去未還，何曾清夢入鵷班。攜琴石畔閒看水，鍊藥雲中畫掩關。
> 不分紫泥徵北闕，豈容白袷戀東山。他年綠野歸來日，無恙蘆花舊釣灣。
> （589）

好友旁觀他展翅離去，祝福他仕途得意，若待到歸鄉之日，便可作一名無恙的漁父。這幅漁父圖在張爾的眼中看來，何妨看作一個預視未來的圖景，標榜下野後的漁隱理想。

毛端士則以歸宿來勸勉：

> 一棹楓江秋水清，荻蘆深處雁無聲。耕樵也不相酬答，誰解先生獨釣情。
> 索米長安此一時，看君束帶意遲遲。花磚過影高歌起，猶是當年漁父詞。
> （612）

蘆江漁隱，若不相酬答，誰能明白畫中人的獨釣情？束帶出仕畢竟是一時的，最終還是要回到原來發跡之地，高唱漁父詞。對徐釚來說，漁隱是人生最好的歸宿。王士禛（1634-1711）亦試圖把捉徐釚的漁隱心態：

> 十載吳江狎釣絲，筆床茶具似天隨。朝來宣賜蓬池繪，卻憶鱸香亭畔時。
> （612）

一般文人的人生態度，既願出仕為官，獲得重用，又時時有不如歸去的隱居嚮往。徐釚居京期間，以《本事詩》、〈楓江漁父圖〉獲薦出仕，罷官後，則又深覺江湖險巇，欲速速逃離，王士禛直指徐釚 10 年來的心路歷程。馮溥（1609-1691）的想像亦然：「誰使金門饑索米，更牽魂夢到吳山。」（614）另外，自稱叔輩的徐元文（1634-1691）曰：「寄暢任所適，結意在雲汀。縱復投竿起，終能傲獨醒」（594），為徐氏提出辯解，雖意不在魚，也不為沽名釣譽，即使投竿起身，也能立即作個傲視群倫的獨醒人。

受業生葉舒璐自認能明白其師的人生渴望，是真正以漁隱為志為樂，還是有

所托而逃名於漁隱？確有差別，如果只是逃名於漁隱，一旦有機會，將「皇皇乎
揭竿累趨灌瀆以求之也，迨於既得而躍然喜也，雖浮沈於宦海之波，寢驚而夢愕
無悔也。」在葉氏眼中看來，其師虹亭是一位真正以漁為樂志者，對老師生涯轉
折提出有力辯解：

> 以虹霓為線，明月為鈎，塵網所不能牽，朝纓所不能餌，胸吞雲夢，氣凌
> 滄溟者乎？此先生之才之學，所以不得大展其用，僅僅以楓江老也。然而
> 滔滔者不返矣，汎汎者皆是矣。即使橐筆承明之廬，染翰鳳池之上，孰與
> 夫侶魚蝦，狎鷗鷺，蘆中鼓枻，烟際收綸，徜徉於五湖三泖之為適也哉！
> 然後知先生真有所甚樂乎？是者，其志先定也。彼世之釣者，其皆有愧於
> 先生也夫。（622-623）

三、文人自我投射

毛際可（1633-1708）於畫像繪成 10 年後始看到這幅畫，首先展開一個懸疑：

> 康熙丙寅（25，1686）春，吳江徐虹亭先生屢過邸舍，出楓江漁父圖相屬以
> 記。余謂必畫苑名蹟，藉為賞鑒之重。及展卷，而奚童之執燭於旁者，不
> 覺粲然失笑，固不問而知其為虹亭也。（620-621）

毛氏初以為徐釚所示乃畫苑名蹟，再執燭細觀圖面，猛然察覺那位垂釣者原來竟
是眼前人，毛氏進一步揣摩徐釚漁父示志的心理意識：

> 虹亭博極群書，落筆以古人自命，屈首場屋，連不得志於有司。一日膺聖
> 天子博學宏詞之選，讀書中祕，編輯勝國遺文，可謂極儒臣之榮遇。回思
> 笠澤具區之間，得魚沽酒，宜視為少賤鄙事，乃更廣求海內勝流歌詠而題
> 跋之，殆所為身魏闕而心江湖者耶？（621）

如果這是一幅表達不遇的自薦畫，那麼在膺任博學宏詞之職後，已達求仕目的，
便不妨將漁隱視為少賤鄙事可矣。而徐竟然四處夾圖自隨，求乞題詠，這是什麼
心態呢？未仕之前求遇，得遇之後，又表態不戀眷，豈非「身魏闕而心江湖」的

傳統矛盾心態乎？毛際可似乎洞悉這種心態，話鋒一轉，回到自身：

> 而余浮沈薄宦，多閱歲年，今浩然以江湖老矣。若虹亭齒髮未艾，行且馳
> 驅皇途，不敢暇逸。然於退朝下直之餘，一披此圖，翛然濠濮，又何必臨
> 淵而羡也哉？（621-622）

早在康熙丙寅前 3 年，毛際可已由城固縣令回鄉，任浙撫總裁修通志事宜，有感
於宦海浮沈而嘆老，而虹亭仍在皇途中馳驅？這麼一幅漁父圖，權充臥遊，可一
償濠濮之想。若沒有在朝的身份，何來在野的臨淵之羡？這難道不算是另一種飛
黃騰達後的解脫？徐釚成為觀眾毛際可的投射，魏闕／江湖的兩樣心態，毛氏了
然於心。

　　〈楓江漁父圖〉題者為清初江南來京文人為核心的文學社群，儘管各人境遇
不盡相同，然處世思維近似，文學表述亦相類，正如戈德曼（L. Goldmann）所謂：
作品世界的結構乃與特定社會群體的心理原素結構相通，或至少有明顯的關聯，
文學創作的集體特徵亦就源於此。❷在面對一張傳達仕隱矛盾的畫像時，一方面
提出對漁父生涯的認知或廓清，同時形成自我反思，進而產生自我投射的心理。
畫像題詠為讀者反應，文人反饋到自己人生中，進行各種對話。

　　李良年（1635-1686）在徐釚甫中博學鴻詞科當年 8 月間，以一首小詞寫著：

> 年時楓底白鷗鄉，欸乃一溪涼。今日重尋，冷紅十里，不見舊漁郎。休言
> 鏡曲終需乞，祕監且徜徉。滿地江湖，漸無人矣，容我占滄浪。（小闌
> 干，590）

昔日那個漁郎呢？已到京闕發展，徜徉於翰林祕監，現只剩冷紅十里，獨我留在
江湖地，自占滄浪。這位薦舉鴻博未遇的秀水諸生，後來往詞學發展，與朱彝尊
並稱「朱李」，看了漁父圖興起不遇的自我感傷。

　　康熙癸亥 22 年（1683），徐氏乞假南歸之際，周綸題曰：

❷　文學社群於寫作上的集體特徵，參見同註❺，《文學社會學》，頁 10。

……吳江才子玉堂儒，輸爾心空地自偏。記取蟹奴魚婢去，聞將逸事鳳池傳。曾共歌呼踏薊門，十年搖落不堪論。蓴絲剩得悲秋客，為望停雲眼欲昏。（616-617）

徐釚既是吳江才子，亦是玉堂神仙，不必陶淵明的心遠地自偏，姑且將此漁隱逸事記取流傳。後半段作者宛然有同病相憐的意味，10 年共同在京，宦海浮沈，仍由翰林搖落，最後徒然剩得悲秋客，望著停雲眼欲昏。自稱秀水弟的朱彝尊（1629-1708）題詞上片曰：

怪煙波、釣徒鄉里，眾師如許青鬐。浮家尚載閒書卷，那得身名全隱。看一瞬，把文賦詩篇、樂府都經進。披圖暗哂。怕白水撈蝦，紅闌鬥鴨，與爾便無分。（〈邁陂塘〉，607）

朱氏提出質疑：這位煙波釣徒行徑怪異，青鬐尚未老，浮家載書卷，文賦詩篇樂府未曾或忘，如何能將身名隱？詞人披開圖卷，暗自哂笑，恐怕畫中描繪清水撈蝦、紅闌鬥鴨的漁隱樂，沒你這個煙波釣徒的份兒。下片則轉回對自己的想望：

扁舟在，簑笠綸竿未損，攪人此日方寸。清江幾曲楓林下，多少鱸魚荻笋。歸夢准，挂十幅蒲帆，第四橋能認。瓶中宿醞。算八測塘邊，三高祠下，讓我醉眠穩。（同上）

既扁舟尚在，簑笠綸竿未損，不如讓我醉眠穩。詞人一方面調侃徐釚故作標榜，另一方面則帶入個人對漁隱的嚮往。

有時題詠也會涉及兩人關係。康熙 21 年（1682）秋暮，47 歲的徐釚訪田雯（1635-1704）的山薑草堂，出示該卷索題，田雯點出到訪的時節地點：「二載江南我乍還，草堂秋老菊籬斑。」（594，下同）「漫勞釣叟天隨子，來訪樵人鹿角關。」徐釚是釣叟，田雯是樵人，「舊識偏張黃鵠觜，詞場亦是劍芒山。何如戴笠搖船子，楓葉葦花鴛臅灣。」田雯提到了當時 2 人對詞學不同見解的論辯，以至唇槍舌戰，這是一個美好的生活模式，何不就繼續過著漁樵論學、與世無爭的日子？宗元鼎（1620-1698）的題詩亦提及友誼：

> 獨釣扁舟楓樹側，寒蘆一片秋江色。名流往往善行藏，便作漁翁喚亦得。
> 荷葉為衣笠作巾，披圖細認是何人。白門酒肆曾同醉，新詠徐陵筆有神。
> （601）

名流往往善行（仕）藏（隱），即使是裝扮為漁翁，亦有行藏之深意。圖中這位荷衣笠巾的藏者是誰？原來是曾與我同醉的詞中才子。

有時還藉圖進行申述，汪耀麟曰：

> 尚父釣磻溪，子陵釣嚴灘。出處各有志，治亂非所關。 （600）

磻溪姜太公（商末周初）與嚴灘嚴子陵（西元前37-43），雖皆釣隱，卻一出一處，汪耀麟以為出處乃個人之志，非關治與亂，將出處與治亂脫鈎。（600）有時會作人生哲理的體悟，如陳維崧（1625-1682）題曰：「行藏事，不是如今纔悟，浮名休再相誤，人間多少金貂客，輸却綠蓑漁父。」（〈蓮陂塘〉，604）陳氏體會浮名甚誤人，金貂客不如綠蓑漁父，在寬慰徐釚的行藏中投射個人感悟。

徐釚的畫像提供了社群文人的自我投射，徐釚自己亦曾透過別人的小像自我比況，陸鑒《問花樓詩話》記載了一段徐氏的有趣事蹟：

> 徐虹亭檢討，吳江人，與潘次耕同舉康熙己未鴻博，年未七十，乞歸不出。嘗題先黃中公小像曰：「這箇老翁，有些認得。疑以為植杖之農夫，乃畬經以自力。以為荷鋤之鄰叟，嘗抗譚乎古昔。并世機雲，方今沮溺。噫！吾亦頹然，久辭館職。越陌度阡，無多相識。幸與老翁，相從釣弋。更二十年，翁既百齡，吾亦八十。」黃中公為先方伯胞弟仲達公所出，吳江縣學生，績學能文，一衿終老。檢討歸田後，嘗共晨夕。國初老輩風流，令人欣羡。檢討工詞，所刻菊莊樂府，名動海外。著有《南州草堂集》三十卷，詩格在唐中晚間。❸

陸氏載錄徐釚「年未七十，乞歸不出」後的生涯，久辭館職回鄉，與此老翁相從

❸ 引自同註❷❾，《清詩紀事》，第5冊，〈康熙朝卷〉，「徐釚篇」，頁2805-2806。

戈釣 20 年，過著漁隱的生活。透過為一位鄉賢的畫像題贊，徐釚一方面推讚績
學能文的鄉隱老翁，同時又對其高才隱於農圃帶點嘲諷，雖寫黃中公，頗有自我
投射比況的意味。

　　顯然地，作為一個集體的公共文本，徐釚或黃中公的畫像題詠皆然，其實也
提供了一個文人觀看與自我演述的場域。

陸、遊戲性與扮裝隱喻

一、畫像的遊戲性觀點

　　90 餘位觀眾在不同的時間內分別見了這幅畫，並以題跋呈現多種聲音，其
中最大的音量為慕隱高義，許多文士進行臨淵濠濮式的臥遊，引為知音，徐釚贏
得文士間清高的聲譽，浩渺江煙，扁舟一葉，幻化成清幽的理想國，最符合徐釚
的「閱讀期待」。有些題詠直指徐釚的內心，汪懋麟（1640-1688）詩曰：

> 越布為裳席為帽，手把珊瑚坐孤權。從來失意英雄人，每託煙波學漁釣。
> 休言鉤直與鉤曲，明月清風餌堪笑。淮陰乞食心所羞，嚴瀨沽名非所好。
> 丹楓瑟瑟黃葉鳴，石壁江天對清照。船中有畫還有書，豈少酒盆與茶竈。
> 偶然于水或入山，變姓藏名總難料。近聞下詔徵隱淪，好卷絲綸向廊廟。
> （592）

淮陰乞食、嚴瀨沽名均過份著痕，寄託煙波學習漁釣，涉水入山，變姓藏名，只
是失意英雄暫時棲身而已。徐虹亭果然徵詔赴仕，絲綸垂釣起的是廊廟之名。汪
懋麟的觀察呼應了高詠（1622-?）的詩句：「楓江江上一閒身，瞥爾投竿作侍
臣。」（611-612）

　　尤侗（1618-1704）將這種作風視為遊戲：

> 家在吳江煙雨畔，綠簑青笠垂綸便。游戲偶同濠濮玩。披其卷，宛然一幅
> 玄真傳。

> 明月為鉤虹蜺線，錦鱗釣盡靈鼇現。作賦凌雲司馬薦。君不見，漁翁今上
> 金鑾殿。（〈漁家傲〉，604）

明月為鉤、虹蜺為線、錦鱗釣盡、靈鼇乍現，扮裝的漁翁，踏上金鑾殿，第二段
簡直就是滑稽模仿。著綠簑、戴青笠、垂綸竿的漁隱，彷彿是一場人生的遊戲。
米漢雯更道破徐釚〈漁父圖〉的遊戲心理：「棲雲狎水，大抵毫端遊戲耳。仕隱
何分？臺閣由來號秉綸。」（〈減字木蘭花〉，599）漁父與臺閣大臣就某種程度而
言，都是釣客（一釣魚，一釣名），仕隱何分？繪〈漁父圖〉本來就有所期待與企
圖。吳麐同樣也以遊戲的心態來言說：「紅葉清江一葦如，久拚戴笠不乘車。那
知身被皇家網，猶自持竿事釣魚。」（601）原來這位漁人始終是漁人，之前駕著
紅葉清江的一葦，之後則身被皇家網以釣譽。

高珩（1612-1697）將〈楓江漁父圖〉視為一種官宦的表演：

> 將相何如漁父樂，雲臺終讓扁舟。秋風萬里大江流。湘靈為若舞，瑟瑟杜
> 蘅秋。孝穆金門游戲在，彩豪蘭畹風流。老夫乘興欲東遊。與君呼赤鯉，
> 攜手問蓬丘。（613-614）

扁舟漁父總是樂於雲臺將相，因為有湘靈在大江為舞，享有水世界之尊榮。高珩
欣羨徐釚進入金門，仍可以彩毫遊戲表達風流，一旦乘興，願與攜手騎鯉東遊。
　　詩人盧元昌以質疑的眼光看待徐釚出仕與漁隱的矛盾：

> 萬頃煙波真淡寫，綠簑青笠何為者。籧籧竹竿閒自把。能瀟灑，眼前不遺
> 紅塵惹。
> 偶到玉堂遊戲也，還吾漁所蘆花下。只恐絲綸難遽捨。都聊且，江湖魏闕
> 誰真假。（〈漁家傲〉，614-615）

上片言圖中漁父瀟灑自得，不惹紅塵。下片則進入玉堂與漁所的辯證，以上諸詩
人傾向解釋徐氏以絲綸垂釣起廊廟之名，盧元昌從另一個角度呼應著尤、米、
吳、高等人的表演遊戲觀。究竟蘆花漁隱是遊戲，還是廊廟玉堂是遊戲？究竟是
漁父手中的絲綸難捨，還是隱藏在字面背後那未嘗言明的廊廟翰林不能捨棄？究

竟是江湖為真，還是魏闕為真？出仕任翰林官如同一場遊戲，但返回蘆花漁所，能否真正超脫？盧元昌的疑惑，也是尤侗、高詠、汪懋麟等人的疑惑，不也正是徐虹亭個人的疑惑嗎？作者一針刺入徐釚的心田。

張尚瑗將這種游移的心理，更生動地加以描繪：

> 方其釋蓑笠，襲簪佩，迴翔禁近，將以為一釣而得文王。無何盲風怪雨，澒洞澎湃，岌乎不可復留。乃賦海邊，今作釣魚翁句。迴視太液晴波，金明魚藻，又恍然若失矣。（619）

漁翁既上金鑾殿，張尚瑗一方面說到宦海險巇，不如歸去；另一方面卻又言及遠離官位的失落感。張氏發出長歎：「噫！一漁父也」（同上），將漁隱情結剖析得很有條理。繼而再否定自己的推測：「雖然人世之得失，於此圖何有哉？」（同上）又將漁隱與宦海的關係，一筆掃空，以遊戲性筆調傳達他的觀察與體會。❾

二、文化扮裝的隱喻

徐釚（1636-1708）在自傳中關於江湖／宦海的思考，隱約透露了以漁父作為個人的符號象徵。毛際可（1633-1708）亦有戴笠垂綸的扮裝圖：「余向亦有戴笠垂綸圖，所得詩文甚富，幾與此圖相類。」（621）他以漁父扮相引徐釚為知音。徐釚曾述及毛會侯繪〈漁父垂竿小照〉：

> 嚴州毛會侯亦畫垂竿小照，華亭高謖園層雲賦《邁陂塘》云：「訝娥江、綠揉千頃，吳綃數尺誰譜？烟條故踠斜汀外，半拂燕梢柔櫓。風欲度，挂三扇低蓬，寫影眠鷗鷺。晚來佳處。正野派平橋，輕蓑小笠，漠漠一溪雨。家長泖，我亦烟波舊侶，投竿當日情緒。酒徒盡覓封侯矣，漫向軟塵羈旅。商去住，趁春水桃花，倚艭當沙漵。逢君何許。但茶灶香籠，釣筒

❾ Richard Vinograd 曾探討 19 世紀晚清繪畫中的諷刺性，撰有 "Satire and Situation: Images of the Artist in Late Nineteenth century China", in Chou Ju-his ed., Art at the Close of China's Empire, Phoebus, vol. 8 (1998), pp.110-133. 特殊的觀點可為本節畫像的「遊戲性」作對照與補充。

詩卷，相對鏡中語。」高槎客騫，謖園令子，為余題楓江漁父《小重山》云……。❾⑤

高騫為徐釚畫像題詞，其父高稷園則為毛氏垂竿小照題詞，徐釚並錄 2 詞，其意境、筆調皆相似。毛氏垂竿小照的畫面景象：綠娥江、掛低篷、眠鷗鷺、平橋、輕蓑小笠、茶灶、香籠、釣筒、詩卷，皆與〈楓江漁父圖〉所差不遠，徐釚將兩幅小照題詠並舉，突顯當日以漁父扮相小照行銷自我的流行現象。

時代稍晚到盛清，揚州八怪之一畫家羅聘（1733-1799）曾戴笠穿蓑，扮成漁翁，為自己繪製畫像〔圖10〕，蓑衣以下不交待，自題詩曰：

敢道神仙張志和，汀鷗沙鷺共煙波。偶拋漁艇來人海，肯為金襴脫釣簑。
庚子十月六日，蓼洲漁父自題于都門。

〔圖10〕〔清〕羅聘
〈自畫像〉（軸）
絹本，水墨，59.8*56cm
北京故宮博物院藏

❾⑤ 引自彭孫遹《詞藻》，卷 4，收入同註❸❸，《歷代詞話》，下冊，頁 997。另亦可參徐釚《詞苑叢談》引，收入同註❷，《詞話叢編》，第 2 冊，頁 1943。

這個漁父好像是反江湖之道而行，駕艇來到都門人海，為了金欄脫去釣簑。由畫幅滿佈的題跋署款可知，❾⑥羅聘以張志和（730-810）的煙波氣氛，作為結交仕紳的媒介。清代畫家黃鼎（1650-1730）繪〈漁父圖〉〔圖 11〕，圖上方有黃尊古自行題錄之柳宗元（773-819）〈漁父圖序〉，一河兩岸山水，舟艙有簡易家當，船板上

〔圖 11〕〔清〕黃鼎
〈漁父圖〉（軸）
紙本，水墨，113.8*46.6cm
上海博物館藏

❾⑥　該圖及其題跋，參見同註❻，《中國歷代名人圖鑑》（下冊），頁 813。

的漁父背對觀眾，望向水面，逍遙自適，以漁隱意境為訴求。這是黃氏在康熙年間為滿人博爾都的畫像。博爾都題記曰：「予號東皋漁父，尊古寫此相贈，何啻百朋之錫也。問亭」。羅聘身為畫家，以文人寄意傳統的漁父形象自我描繪，畫面展示了文人咸能認同的文化價值，而將自己扮裝成一個可供對話的符號。黃鼎亦為自己的贊助者博爾都塑造如徐釚、毛會侯一樣的新形象，目的在公開宣揚像主人品清逸脫俗，此皆與徐釚的〈楓江漁父圖〉一樣，有意識地運用了深有意味的圖像符號，「漁父」成為流行的扮裝隱喻。

　　肖像畫既表現身體相貌，亦注重衣飾與處境描繪，文士們卸下顯榮英姿，在造形上尋求變化，透過田民、漁夫、山樵等非平日的扮相，烘托人物的志趣，成為明清新興肖像畫的構圖原則。❾畫家會設計如騎馬、策杖、聳肩、捧石、捲袖、泡茶……等各種姿儀，擺脫正襟危坐、泥塑木偶的缺點。❾不僅文人學士尋求創新造型，清代諸帝小流行扮裝小照。❾像主的姿儀動作，室內華麗精緻的傢俱佈景，室外清雅幽美的山水造景，皆為肖像畫增添更多悅目的元素。在眾多的扮相中，徐釚何以獨鍾情於漁父呢？如緒論所引，衣若芬曾針對〈漁父圖〉作過深入研究，認為其有空間上的地緣關係，如「江南葭菼間，習知漁釣」，亦受時間上的歷史觀念影響，「漁父」在中國文化系統中，具有不問世事、遁跡江湖的

❾　關於清初的人物肖像畫特性，參見楊新、班宗華等人合著《中國繪畫三千年》（台北：聯經出版社，1999），轟崇正撰「清代」部，頁271。

❾　關於明清各名流的肖像造形，詳見同註❺，蘇州大學圖書館編《中國歷代名人圖鑑》。另可參華人德主編《中國歷代人物畫像集》（全3冊）（上海：上海古籍出版社，2004）。亦可參瞿冠群、華人德主編《中國歷代人物圖像索引》（南京：江蘇教育出版社，1994）。

❾　《中國美術全集》（同註❺）「清代繪畫中」冊，收有許多盛清諸帝非朝服的肖像，如〈玄燁（康熙）戎裝圖軸〉（圖110）、〈胤禛（雍正）行樂圖軸〉（圖112）、〈胤禛（雍正）朗唫閣圖軸〉（圖113）、〈弘曆（乾隆）平安春信圖軸〉（圖154）、〈弘曆觀畫圖軸〉（圖155）等。關於「扮裝」的觀點，藝術史學者 Wu Hung（巫鴻）撰有一文："Emperor's Masquerade-'Costume Portraits' of Yongzheng and Qianlong", Orientations 26:7 (July/August 1995), pp.25-41. 該文詳細探討清代雍正、乾隆的扮裝肖像，並將雍、乾 2 帝的扮裝畫像連結西方化裝舞會的文化意涵。諸帝留下許多扮裝畫像似有愈益深刻的表徵，而且這類畫像滿足了高高在上的皇帝對奇特服飾的喜好，顯然與求仕不利的文人徐釚以漁父圖表志，有著本質的不同。巫文的觀點頗具啟發性，可以參看。

象徵意義，仕與隱的彷徨糾葛是儒家思維體系中的大事，攸關一個人的存在意義，「漁父」作為理想的隱者典範，自有其接受與仿效的歷史過程。自號「煙波釣徒」的張志和（730-810）在一片讚詠歆羨的聲浪中，被形塑為理想隱者的形象。元畫家吳鎮（1280-1354），身為「大船吳之子」而漁隱，顯然是刻意的人生選擇（志趣意願），清人有「吳鎮漁父詞」曰：

> 吳仲圭工於畫，亦能小詞。嘗題廅溪沈彥實處士畫冊云：「紅葉村西日影餘。黃蘆灘畔月痕初。輕撥棹，且歸歟。掛起漁竿不釣魚。」蓋漁父詞也。其品之高妙何減張志和。⑩

元畫家吳鎮成為繼唐代張志和之後，新興的理想漁父形象。文人以此作為傳達情意的渠道，投射個人心思並尋求自我定位，背後有著堅強的文化典範支持，後代詩人畫家多將「張志和」式的漁父置入詩畫成為典故，甚少關注漁家之生活，文人運用傳統中定型的「漁父」隱喻人生。⑩

徐釚選擇漁父作為自薦的扮裝形象，毛際可（1633-1708）循著屈、莊的漁父思路展開深入觀察：

> 漁者之設釣餌，操罟網，志在於得魚，不過與屠酤市販等耳。自漆園著漁父之篇，其言多洸洋自恣，而靈均於江潭憔悴之時，設為問答以自廣。
> （620）

漁父與屠酤市販相同，本是一種謀生的職業類型，但在中國的隱逸文化中具有奇特的意涵。《莊子‧雜篇》〈漁父〉，安排了一場孔子與漁父的對話，闡釋儒道

⑩ 引自同註❷，《詞苑萃編》，卷 6，「品藻」，「吳鎮漁父詞」條，收入《詞話叢編》，第 2 冊，頁 1906。

⑩ 衣若芬由元畫家吳鎮的〈漁父圖〉為起點，分由兩個線索探討：一、「漁父意象」由楚辭、莊子的「智慧長者」，轉為文人心靈投射的理想生活狀態，如何被文人接受、認同與嚮往？二、「漁父詞」是吳鎮所自填，或文人仿古？其歷史脈絡如何？衣文細密回溯「漁父」文藝形象的創造與接受過程，精細考詮「漁父圖」的詩畫傳統，甚具參考價值。詳參同註㉗，衣若芬〈不繫之舟：吳鎮及其「漁父圖卷」題詞〉。

思想之不同。文中設計一位鬚眉交白，被髮揄袂，左手據膝，右手持頤的漁父，閒適地聽完孔子絃歌鼓琴後，對仁義禮樂人倫提出質疑：「仁則仁矣，恐不免其身，苦心勞形以危其真」，繼而進一步對「真」提出闡義：「慎守其真，還以物與人，則無所累矣」，以一位「曲腰磬折，言拜而應」的儒家孔子，與「杖挐逆立」、「刺船而去，延緣葦間」的漁父作對照，將漁父塑造為深明有道的智者形象。❿

　　而《楚辭》〈漁父〉裡那位顏色憔悴、形容枯槁的屈原，流放於江潭澤畔，遇著一位漁父，說了一番慰勉之話：「聖人不凝滯於物，而能與世推移，世人皆濁，何不淈其泥而揚其波？眾人皆醉，何不餔其糟而歠其醨？」當患有政治潔癖的屈原，再度提出生命困頓的迷惑並欲尋短時，漁父唱了一首濯纓濯足之歌，莞爾而笑，鼓枻而去。❿毛際可文續曰：

> 若有以輕世而肆志者，後之人低徊想像，如天際真人縹緲而不可即，往往寓意以為號焉。蓋恍然蘆荻之與居，而鷗鳧之是侶矣。（620）

毛氏引莊子、屈原的漁父答辯，以申明徐釚漁父扮相的隱喻。

　　除了上述與孔子對辯的漁父長篇外，《莊子·雜篇》中還設計了一位寓言人物任公子，生動地闡釋道家的隨順自然觀。正如畫像題詠者陶徵所題：

> ……何人艇子坐空明，投餌狎魚魚不起。此時應手豈無策，家住江干聊復爾。得魚貰酒不足怪，魚散鉤閒亦可喜。君心久已寄寥廓，眼前之物真敝屣。君不見，東海一鉤連六鼇，至今還憶任公子。（593）

艇中漁父心不在焉地閒鉤投餌，其意既不在魚，而心安在？陶氏用的就是東海釣鼇任公子典故。任公子以大鉤巨緇，蹲乎會稽、投竿東海，旦旦而釣，期年不得魚。已而大魚食之，牽巨鉤，錎沒而下，鶩揚而奮鬐，白波若山，海水震蕩，聲

❿　參見《莊子·雜篇》第 31〈漁父〉，參見郭慶藩輯《莊子集釋》（台北：漢京文化事業，1983），頁 1023-1035。

❿　屈原〈漁父〉篇文義，詳參洪興祖撰《楚辭補注》（台北：漢京文化事業，1983），頁 179-181。

侔鬼神，憚赫千里。任公子之得魚，與那些揭竿累、趨灌瀆、守鯢鮒者，相去何啻萬里？任公子因為隨順自然，毫不著意，反而釣得大魚，而那些不自量力的淺薄之徒，強求名利，卻徒然落空。❿

回到陶氏的題詠中，「君心久已寄寥廓」之「寥廓」何指？是指大無垠的人生境界，還是飛黃騰達的「魏闕」？答案應在後兩句：「君不見東海一鉤連六鼇，至今還憶任公子。」萬言亦揣摩了徐氏的氣魄，東海釣鼇，有所寄望：「釣磯曾築海東頭，百尺絲垂任直鉤。南州喜得同心侶，何日乘風縱小舟？」（595）孫枝蔚（1620-1687）曰：「不得一魚何謂也，智謀肯出任公下。笠子遮頭憑雨灑。無苟且，奴顏婢膝先生罵。」（漁家傲，593）同樣也是漁翁之意不在魚，要像任公子一樣待價而沽，即使雨灑亦有笠子遮頭，勿需奴顏婢膝，保持一種智者的傲骨。屈原行吟澤畔所遇的漁父，安慰其處於厄運的心靈，指引自處之道。而莊子的任公子，藉著小大之辯，展現著隨順自然的人生觀。二者皆將捕魚維生的漁夫，轉化為深有寄託的文化漁父：

> 自莊周、屈原所稱、伍員所遇之外，其託以自名，或見稱于詩文者，曰水仙、曰海上釣鼇客、曰魚蠻子、曰白頭波上翁。而著跡於吳淞間者，亦有所謂煙波釣徒、江湖散人，皆漁父之以名自見者也。（張尚瑗，619）

視點更新後，漁夫搖身一變，換上文化意涵的扮裝：水仙、海上釣鼇客、魚蠻子，白頭波上翁、煙波釣徒、江湖散人，均可成為文人尋求寄託時的最好扮相。漁父既可以是提供撫慰受挫心靈的隱身之處（屈原的漁父），同時又可以是蓄勢待發的蟄伏狀態（莊子的任公子），屈原江畔漁父的莞爾放歌，誠然是潦倒不偶者的心靈寄託，但誰知道緊接而來的，不是任公子釣得巨魚的大境界？

> 古之人往往所遭不偶，無所放其意，或隱於耕，或隱於樵，或隱於釣。吾師菊莊先生，非隱者也，蓋嘗官禁近，為文學侍從臣矣。且少負奇傑之志，長而短衣疋馬，足迹半天下，不啻任公子之大鉤巨緇，持竿於東海

❿ 「任公子」則，引自《莊子·雜篇》第 26〈外物〉，「任公子為大鉤巨緇」，同註❷，頁925。

也，而顧寄趣楓江，蚤繪圖以自娛。（葉舒璐，622-623）

葉舒璐直言徐釚生平行跡恰如莊子寓言中之任公子，持竿於東海，深具大境界，徐釚之所以在眾多扮裝中，選中漁父以寄趣，就是為了等待蟄伏後的成功吧！

除了楓江漁父徐釚外，題者中亦有多人以漁為自號。例如朱彝尊（1629-1708），晚稱「小長蘆釣魚師」。嚴繩孫（1623-1702），號「藕漁」，又作「藕塘漁人」。王士禛（1634-1711），別號「漁洋山人」。在文人文化中，「漁父」已被塑造成一個隱逸的經典化形象。葉廷秀有一則詩話曰：

> 「八十滄浪一老翁，蘆花江上水連空。世間多少乘除事，良夜月明收釣筒。」恐世人知乘除者少。知乘除，則不至於離披酩酊矣。《易》曰：「知進而知退，知存而知亡。其惟聖人乎？」信乎知乘除者少，而良夜月明，決不肯收釣筒也。又昔人《題漁翁夜釣圖》：「勸君急罷釣，明月已無多。」較足醒世。[105]

漁翁出入江湖，其處世的智慧經常被喻為人生險巇處境的應世之道，在月明良夜不肯收釣筒呢？還是在所剩無多的明月之夜急急罷釣？「漁父」又是中國文人一個重要的精神隱喻符號。

自從元朝浙江一帶畫壇盛行「漁父」題材之後，同樣有此地緣淵源的「浙派始祖」戴進（1388-1462），及其後浙派畫人吳偉（1459-1508），張路（1464-1538）、汪肇、蔣嵩等，亦大量製作漁釣題材的山水畫，或描繪漁人相聚江邊的漁樂場面，或雪中漁釣的情形。吳偉有〈漁樂圖〉〔圖 12〕，圖中漁舟由近景岸邊停泊鋪排至遠船點點，舟中漁翁或閑談、或執竿、或下罾、或收船，映現漁人真實生活。群體出現的漁父眾生如同村民鄙夫般的世俗景致，完全不似元朝吳鎮（1280-1354）〈漁父圖〉中高雅超俗獨釣逸情的形象，較接近南唐趙幹〈江行初雪〉或元朝唐棣（1296-1364）〈霜浦歸漁〉現實界中的漁人。至於呈現文人品味的漁隱

[105] 參見葉廷秀《詩譚》，卷 5，「洞庭老人詩」，《葉廷秀詩話》收入《明詩話全編》（南京：江蘇古籍出版社，1997），第玖冊，頁 9240-9241。

・328・

〔圖 12〕〔明〕吳偉
〈漁樂圖〉（軸）
紙本，淡設色
270.8*174.4cm
北京故宮博物院藏

圖則不勝枚舉，⑩以明姚綬（1422-1495）〈秋江漁隱圖〉〔圖 13〕為例，圖繪秋林
遠岫，喬木高聳，茂蔭下泊一小舟，舟中一名宦者戴烏紗，著紅色袍服，坐船頭
持竿而釣。這位穿著突兀的官服漁人是誰？畫家識曰：

⑩　參徐邦達編《中國繪畫史圖錄》（上海：上海人民美術出版社，1997）收有頗多畫例，如元朱
　　德潤〈松溪放艇圖〉，上冊，頁 366；元趙雍〈松溪釣艇圖〉，上冊，頁 337；明仇英〈蓮溪
　　漁隱圖〉，下冊，頁 572 等。

〔圖13〕〔明〕姚綬〈秋江漁隱圖〉（軸）
紙本，設色，128.4*58.5cm，北京故宮博物院藏

（局部）

奉寄東海翁（按即張弼，字汝弼，時年54歲），作慶雲山莊清賞。成化（1476）
丙申建子月四日，大雲姚綬書。

詩堂有董其昌（1555-1636）跋云：

姚雲東侍御與東海翁同時，此為慶雲山莊作，當時雲東過訪谷陽時呈。二
公天下士，翰墨流傳，皆足千古。子固寶藏，想見祖翁之友風流如，昨真

文孫雅事。❿

畫家姚綬以強調漁隱生涯的圖像作為清賞致贈張弼，作為對畫主別莊及人品之美稱，突兀的官服漁人造型，更顯出這幅畫像力圖標舉的寫照特質。即使如姚綬採取的漁隱圖，不像徐釚、毛際可的漁父寫真，畫家題者們對漁父放曠生涯的想像無所不在，以梁允植為例：

> 柳村在恆山之南，梁冶湄使君讀書其中，屬金陵樊圻畫〈柳村魚樂圖〉。余（按徐釚）有絕句云：「鴉啼屋角柳藏煙，一帶人家住水邊。最愛春晴三月暮，夕陽斜繫釣魚船。」其風景宛然江南也。曹顧菴學士題滿江紅云：「碧樹清溪，孤亭外，汀沙紆曲。聞家具，筆牀茶灶，漁舠如屋。湖上綸竿惟釣月，盤中鱸鱠全堆玉。曉煙深，楊柳蘸晴波，村村綠。朝露泣，連畦菊。細雨灑，垂檐竹。有青簑可著，短衣非辱。縮項鯿肥春水活，長腰米白江村足。醉香醪、船繫夕陽斜，眠方熟。」和者數十家，於是趙郡自雕橋柏棠村而外，無弗知有柳村矣。❿

梁氏書齋在恆山之南的柳村，囑畫家樊圻（1616-?）為其繪〈魚樂圖〉，2 家作水村即景題詞，畫家採取了不同於漁父小照而畫史慣有的漁樂圖景，兩位詞家曹爾堪（1617-1679）與徐釚（1636-1708）的題詞亦表徵了文人嚮往漁父生涯的鮮明寫照，將漁父的文化扮相深植人生。

在文人文化中，江湖比喻成宦海，「漁父」以政治性隱喻被塑造成一個隱逸的經典化形象：生活儉僕自立，不慕榮利，脫去污濁，怡然自樂，精神潔淨，不隨波逐流，意不在魚……等，由縱身於仕宦生涯的邊緣，提昇成一個完美的道德楷模。文人畫家引漁父進入詩畫，取其無憂無慮於湖海生涯的曠達形象外，更重要的是援用了引喻傳統。以〈楓江漁父圖〉而言，與畫像、自傳與題詠的表象閱讀並行的是一種更強的引喻傳統，寄漁為跡，以漁隱為掩飾面具的人，可能意在

❿　姚綬〈秋江漁隱圖軸〉董其昌識語，引自同註❺，《中國美術全集》「明代繪畫上」，圖版說明，頁33。

❿　參見「曹爾堪滿江紅」條，引自同註❷，《詞話叢編》，第 3 冊，頁 2120-2121。

政治，這是一種理想的手段，使得人生充滿引喻解讀的深意，它最終有助於鞏固傳主的地位。

柒、結論

徐釚囑題〈楓江漁父圖〉，採取了開放的心態，置於多變的心境中，題詠者以多重聲音回應像主的心境。〈漁父圖〉是極個人化的隱密文件，亦是向大眾公開的讀本；既可以是面具，亦可以是一則預言；既是人生志趣的表徵符號，亦是社會網絡的交際媒介。

一、小眾傳播

就個人層面而言，徐釚繪圖徵詩藉以抒情表志與自我標榜，由文學傳播的角度而言，〈楓江漁父圖〉的題詠活動是不共時的小眾傳播。[109]〈漁父圖〉題詠除了像主親索外，亦有託人代索的現象，由一則題款可知：

> 電翁年道兄過湖上，偶以臥疾，尚遲握手。星叟攜楓江清照見示，附呈小詞以寫神契，并為勸駕，惟教正之。願圃弟顧豹文頓首。（590）

江南文人顧豹文為順治時期進士，與徐釚同獲薦鴻博科，以老疾辭未赴。題款中透露與徐氏緣慳一面，是透過星叟攜楓江小照圖而題詞結誼。星叟為吳農祥（1632-1708），杭州人，為顧氏好友，因為徐氏索題，吳有〈沁園春〉畫像題詞。顧氏對這位素昧平生的晚輩不吝讚揚：

> 丰采江東，玉珮瓊琚，綸巾道衣。算才華不愧，聞聲獨早，論交有待，相見何遲。剩讀詩篇，堪留圖畫，海鶴英姿。更屬誰？真當訝問，徵車推轂，猶立漁磯。（589-590）

[109] 詳參楊玉成〈小眾讀者：康熙時期的文學傳播與文學批評〉，中央研究院《中國文哲研究所集刊》第 19 期，2001 年 9 月，頁 55-108。筆者本節關於小眾傳播的觀點，得益於楊文啟引，特此致謝。

雖未謀面，讀徐氏之詩篇，看其海鶴英姿，是一個令人嚮往的風流才子典型。題詞續言像主相貌：「看崢嶸骨格，直同秋水。縱橫鼻息，還拂虹霓。」（同上）由畫面推其英姿，「恨不追游載與歸」（589-590）。本圖是透過第 3 者代轉索題，跋語傳達了欣慕吹捧之意。由此可推測，90 餘位題詞者，不一定都是徐氏的舊雨，如顧豹文輾轉題詠的新知應大有人在，顯示小照題詠的傳播模式。

清初徵詩成風，公開徵稿多是透過郵驛，面對社會大眾，證實傳播對當時文學的深遠影響，⑩徐釚的小眾徵詩已成為一種廣結善緣、建立文學聲響或擴大文學影響力的社交活動。〈楓江漁父圖〉題者雖不在同一時間，同一地點集體題詠，然由文人社群性格及其面對畫像的讀者反應來看，具有斯坦利・費什（Stanley Fish）所謂「解釋共同體」（interpretive communities）的特徵，漁父圖作為人生的讀本，其意指在隱、顯、行、藏、出、處之間擺盪，並未有確切的意涵，而這個文本確實受到包括傳主個人在內的解釋團體所共同詮釋，這個解釋團體既決定了讀者閱讀的形態，亦制約了解釋活動所形塑出來的文本。⑪

〈楓江漁父圖〉像主徐釚攜圖自隨索題，在文人社群間小眾傳播，題詠者兼具觀者、作者與讀者多重身份，於是像主、題詠者、甚至臨時拉來助興的古人如屈原、莊子、張志和等彼此間進行紙上多向對話，身心投入地同憂樂，共行止，轉喜為悲，破涕而笑，從而把閱讀的世界變成超越時空障礙的讀書雅集，用當今時髦的話來說，像是一個紙上的「文學沙龍」（literary salon）。題詠者不約而同地面對預設的讀者（或同人）而發聲，由多人組成、相互對話的活動形態是文人題圖唱和的普遍現象，這種小圈子的多元對話可說是康熙時期發展得最典型的閱讀

⑩ 公開徵稿大半是透過郵驛，面對社會大眾，這些現象證實了傳播對當時文學的深遠影響。參見同上註，頁 63。

⑪ 本文「解釋共同體」的概念，援引斯坦利・費什（Stanley Fish）的說法：「意義既不是確定的以及穩定的文本的特徵，也不是不受約束的或者說獨立的讀者所具備的屬性，而是解釋團體（interpretive communities）所共有的特性。解釋團體既決定一個讀者（閱讀）動形態，也制約了這些活動所製造的文本。」參見斯坦利・費什著、文楚安譯〈看到一首詩時，怎樣確認它是詩〉，收入《讀者反應批評：理論與實踐》（北京：中國社會科學出版社，1998），頁 46。本訊息得自同註⑩楊文而來。

傳播模式。⑫小眾傳播與大眾傳播最大的不同，在於前者是由含蓄文本引發讀者反應，乃在特殊社會情境下才有的寫作與閱讀法則，是一種意在言外而心照不宣的藝術，這種文本不是寫給所有人看的，它的對象是一些彼此聲息相通、默契十足的讀者，既有「私下傳遞消息」的好處和目的，但也不會只局限在作者早已熟識的朋友群中，它也起著某種程度公共傳遞、連結知音的作用。⑬對徐釚來說，他的讀者都是他邀請來的觀眾，也被期待為知音，這些比他年長的隱逸詩人或藝術家，多為文化界的核心人物，占有掌握詩文詞壇的崇高地位，有些甚至成為鼇戴諸公。他們既題圖，亦和詩，同時也是特殊的讀者，以惺惺相惜的知音形象發聲。

　　徐釚漁父畫像題詠的集體文本，是一個以康熙翰林院明史修撰的同事作為核心圈，並標的江浙身份的社交活動產物。題詠文本自圖繪完成到結集共約 20 年，這個逐漸擴大的文人菁英小眾團體，圍繞著男主角徐釚而展開，除了多是同鄉、翰林文臣的身份，此外亦以徐釚的長輩居多，這些明末遺老仍在清廷享有尊崇的位階，在文壇上戴著附載政治權力的文壇光環，或因帶動文學風氣而具呼風喚雨之勢，或因拔擢後進不遺餘力。徐釚與題者可能直接熟識，或透過轉介而認識，有共同的認知，透過題詠的集合，我們幾乎可以描廓出當時的文人圈範圍，這幅圖畫係徐釚隨身攜帶的一項社交媒介，透過題跋接力，密密織就成一張交際網。對索題者的徐釚來說，索題的這方像是低姿態的「索求」，而作為長輩或聲譽卓著的和者則像是「賜稿」，其中尚有一種文學聲譽的認同壓力，已不純然建立在題者與徐釚的直線關係上。這個題詠小眾團體形成了菁英集結的社群態勢，無論是徐釚的舊識，或輾轉的新交，雖是撥冗賜稿，從另一角度而言，難道不是一種時髦文學活動惟恐缺席的迎合參與？就一個主題排隊入列，相繼發抒著不同的人生品味。這幅山水小照，未曾有人品評技法良窳，大家都以「小眾讀者」的身份發出對話的語調，《楓江漁父圖》竟如此神奇地營造了一個康熙時期文壇上

⑫　楊玉成教授近年專研中國評點學，有許多精湛的論述陸續發表，關於康熙時期的小眾傳播評點模式與小圈子的對話，詳參同註⑩，楊文，頁64-65。

⑬　關於含蓄文本引發的讀者反應，詳參孫康宜〈典範詩人王士禛〉，收入同註⑥，《文學的聲音》，頁 115。

最具影響力的文人競邀到訪的版圖。

二、兩面性與後設書寫

　　徐釚在 40 歲留下了這幅抒情寫意的漁父小照，當時的他善於仕宦間穿梭，結識權高位重者，4 年後終獲晉身之階。圖繪成後，攜畫自隨，張尚瑗序曰：「先生自應召居館職，比乞假南遊，所歷必挾圖自隨，得名人題詠甚夥。」（618）索求題跋，本就是邀請讀者參與的一種文學活動，經過 20 年時間，題詠集結刊行。徐釚透過〈楓江漁父圖〉要向大家宣示：那個非日常扮相的漁父，就是真正的我。這豈不是一種自薦畫嗎？中國自來即有「自薦文學」的寫作傳統，為求仕求職寫作的履歷書寫。《漢書·東方朔傳》中記載東方朔（西元前 154-前 93）曾向漢武帝（西元前 157-前 87）上書詳述少年經歷，並以略具編年史芻形的自傳寫成，東方朔自我吹噓毫無愧色，其自傳可謂為中國「自薦文學」的始祖。⓬徐釚的〈楓江漁父圖〉頗有自薦意味，不妨置於此一文化脈絡中省思，具有自薦動機的書寫活動實則進入一個權力運作的社會網絡之中，故其並非一個真／偽、正／誤的問題，而是語言效果的表達。⓭徐釚挾圖自隨而索題，伴著一個大力宣揚自己的強烈動機，美化汲汲干謁的企圖，在自我的生命歷程中，銘記了一項重要的標幟。

　　這樣一場關乎自薦的群體書寫活動，透過畫像的遊戲觀點指陳了一項事實：像主徐釚在努力自我亮相與自我隱藏之間作出表演，而眾多讀者的回饋成了親密無間的知己之聲：散發交誼的熱忱，吐露憂懼與苦惱，在幽祕中自我解嘲……。題詠者觀看畫像，觸碰到傳主內心世界的複雜與多樣，卻掉入詮釋傳主人生的更不確定性之中。楓江小照繪成於徐氏中鴻博之前，當時仍身為監生的徐釚其實已略有文名，並受到前輩詩人的賞識，繪就此畫，欲將「漁父」這個文化積澱的道德形象，灌注於文學形象上，標榜個人的潔淨意識，頗有故作清高的意圖。由此

⓬　關於《漢書》〈東方朔傳〉的討論，詳見本書第 1 章〈觀看自我：明人的畫像自贊〉。

⓭　關於自薦文學的書寫活動與語言表達，詳參見楊玉成〈自傳文學的幻滅與新生：論「五柳先生傳」〉，《陶淵明文學研究——語言與民間禮儀的綜合分析》（國立政治大學中文研究所博論，1993），頁 7。

建立人際關係，拉抬個人名聲，其實是一種積極進取的作風。但徐釚在康熙 18 年獲舉鴻博，在仕途上已至頂峰，後來則罷官回鄉，這幅畫則又像是預言一樣，充滿消極退隱的意圖，透露了個人的隱情與焦慮不平，前後出現了兩面不一的狀況。

眾多讀者應邀加入解釋像主、塑造像主的工程行伍中，文人們看著畫像，一方面拉近距離，力圖掌握像主的獨特性，極親密地尋求一個最為妥適的知音口徑。另一方面卻又保持疏離，用著挑剔的眼光覷看畫像，檢視像主公開形象的真偽與虛實。因此，題詩者的眼光與語調亦呈現了兩面性：既順承漁父的正面意義，抒發徐釚漁隱自樂的情懷，另一方面，也有詩人將徐釚視為在江湖河海中懂得水性的漁父，在仕途上游刃有餘。所有的題詠表面上都展現了褒獎讚揚的語調，然而細讀起來，則不免夾帶了質疑與嘲諷，印證了兩面性的觀看效應。

徐釚囑繪〈楓江漁父圖〉究竟是為了要呈現自己，還是要掩藏自己？繪作一名漁父，究竟是真實的寫照，還是為自己戴上一幅面具呢？戴上這個面具要彰顯什麼？又要隱藏什麼？途徑為何？又宣洩了什麼祕享的複雜情感？隱藏心跡、避免直陳的文學表達手法，孫康宜謂之鑄造「面具」（mask），詩歌或繪畫皆可視為一種表演，詩人或畫家通過詩／畫中的人物，自我掩飾和自我表現，製造出超然於題材上的客觀性和距離感。這類詩／畫最顯著的特徵便是，它造成了形式公開化的表面印象，然而實際上卻揭示了極其隱祕的內在事物，❶這樣的兩面性豐富了徐釚的漁父圖閱讀。

〈楓江漁父圖〉像是一幅以漁隱為掩飾的面具，是徐釚在仕途人生中巧妙為自己戴上的一幅面具，為其人生帶來隱喻的深意。那麼畫像與真人的關係顯然就不建立在肖否的分辨基礎上，作為人物寫照，〈楓江漁父圖〉卻不刻意經營令人信以為真的幻覺，反而不斷提醒讀者，這是一幅虛構的寫照。原來就沒有一個永恆不變的形象等待被繪，除了歲月帶來自然形變的少老美醜之外，任何人都可能

❶ 徐康宜研究明代遺民吳偉業的詩歌，以「鑄造面具」的角度加以探討。他以公開卻又間接地表達他對明朝覆亡的隱祕悲哀。這就是吳氏本人的面具。孫康宜認為「鑄造面具」是明代遺民的共同手法。詳參孫康宜〈吳偉業的「面具」觀〉，收入同註❻，《文學的聲音》，頁 252-258。

在人生不同階段因外在瀕危、茹楚、畏讒、懼戮之苦而產生形變，畫像上那個扮裝徐釚的漁父形象 20 年來絲毫未變，而其人生已多所轉折，如何可以一幅固定形貌的畫像去解釋一個變遷流動的人生形象？某種程度而言，畫像彷彿是一面鏡子，它忠實映射出來的，不是人們的真實形貌，而是人們慾求、想望或寄寓的形象。⑰而觀看畫像，就像找尋一個長期失蹤的人影、或失落已久的祕密一樣。〈楓江漁父圖〉橫跨了徐釚人生的 3 個重要階段：獲召前、中鴻博後、左遷而去。不同階段的觀畫題詠者，針對同一幅畫像產生的不同觀者反應表現在眾多題詠中，恰好指涉了畫像的不真實性，結合著徐釚人生歷程的〈楓江漁父圖〉是個新形態的文本，是個暴露虛構本質的文本，是個隨時可供改寫的後設文本，題詠者根據這個後設性文本進行閱讀／寫作。⑱

〈楓江漁父圖〉表徵的是徐釚對時代的積極參與？或是寧靜的超越？漁隱與宦海、林下與廊廟、江湖與魏闕，皆若即若離地成為一體之兩面，徐釚將圖繪公開呈現，四處乞求題詠，根本上拆穿了漁隱（遠離世俗）的面紗。正如江閩所直接道出的事實：「羨君家住五湖邊，七十二峰四面懸。舟居陸居總自適，只恐逃名名却傳。」（591）吾人不禁想起汪廷訥（1569-1630?）曾經大費周章地繪製〈環翠堂園景圖〉，高分貝地告訴世人：我是「坐隱先生」。⑲淡泊名利轉個角度過來就是沽名釣譽，晚明的汪廷訥如此，清初的徐釚亦復如此。

對觀眾來說，這幅漁父畫像究係表達適志人生？或是沽名釣譽？還是罷官的下臺階？師友們看到的徐釚，是驕傲自矜或懺悔自卑？正反兩面恰好突顯了畫像

⑰ 布希亞認為鏡子是一面鏡子，它所忠實反映的不是人，或真實形象，而是人對自己所慾望的形象。我們收藏的，永遠是我們自己。觀點引自尚・布希亞著、林志明譯《物體系》（台北：時報文化，1997），頁 103-104。

⑱ 後設具有兩種特質，一方面強調自我指涉，另一方面暴露自己的本質。後設性突出了自我本質的思考，透過自我指涉，具有強烈自我反省的意圖。

⑲ 明末文士汪廷訥，自號「坐隱先生」，有慕隱求道之心，卻耗費鉅資建築個人的大型別莊〈環翠堂園〉，宛如一座華麗富庶的個人仙鄉。之後，聘請當時名畫家錢貢繪製〈環翠堂園圖景〉，四處索題，再委請資深刻匠黃應組雕版此圖行世。關於汪廷訥的環翠堂與坐隱園，詳參拙著《物・性別・觀看——明末清初文化書寫新探》（台北：台灣學生書局，2001），〈園林：圖繪、文本、欲望空間〉一文，〈明末汪廷訥的環堂與坐隱園〉一節，頁 222-238。

的荒謬性，亦拆穿了畫像「自薦」的本質。⑫〈楓江漁父圖〉由眾人創造了難得一見的後設文本，圖面、自傳、題詠，彷彿在不同的時間內進行一種「表述演練」（discursive praxis），組構了特殊的藝術書寫活動，最終成就一個龐大的文本。所有的書寫者傾向於訴諸感性，置入個人經驗的刻寫，從中提煉出一般性真理，既保存了個人經驗的獨特性，又將之塑造成一般性的象徵，進而達到一個文化上的典型。⑫

三、尾聲

徐釚終究還是最鍾愛自己這幅〈楓江漁父小照〉。事實上，在 52 歲左遷南返之前，徐釚曾委請當時著名的宮廷畫家禹之鼎（1647-1716）為其繪製另幅畫像：〈水苗三頃百株桑圖〉，⑫禹氏在康熙時期曾為當朝諸多名士繪製畫像。⑫筆者未見〈水苗三頃百株桑圖〉畫蹟，除了梁清標（1620-1691）題詩曾提及此畫之外，康熙名士似未見有題詠者。研判此圖應是徐釚辭別京闕返回江南之後，耕讀自勉的寫照。這位在仕途以「漁父」出發，以「耕夫」回歸的文士，似乎仍對自己 40 歲那年藉著仕隱曲折的〈漁父圖〉大展鴻志一事未嘗忘情，因而到了 60 歲為自己寫下自傳時，8 年前那個南返耕讀的心願與耕夫寫照很快就被拋到腦後了。他依然心存芥蒂，所以努力要以曠達思想遮掩不遇自傷的心境。

奇妙的是，當寫下自傳的徐釚決定「遂脫朝衫，攜笭箵，徜徉終老於垂虹亭

⑫　楊玉成認為自傳文學的困境並非作者造成的，因為讀者也期待一篇過度驕傲或自卑懺悔的文本，過度驕傲正好拆穿了「自薦」的驕傲本質，過度誇張從某方面來看，反而是真實的。這樣一來，自傳反而拆穿了自傳的荒謬本性。關於自薦類自傳寫作的源流探討與剖析，詳參同註⑮，楊玉成〈自傳文學的幻滅與新生：論「五柳先生傳」〉，《陶淵明文學研究——語言與民間禮儀的綜合分析》，頁 5-37。

⑫　「表述演練」（discursive praxis）一詞，引自吳潛誠之書，參見氏著〈從「征途上的跼躅」檢視《獻給雨季的歌》的抒情路線〉一篇，討論譚石的詩作。收入氏著《感性定位——文學的想像與介入》（台北：允晨文化，1994），頁 182-183。

⑫　梁清標贈行詩末有小字注曰：「時虹亭令禹生畫水苗三頃百株桑圖。」引自同註⑰，《青門集》，頁 1b。

⑫　關於禹之鼎為當時名士繪製畫像的專論，詳參李珮詩《詩畫兼能為寫真——禹之鼎詩題式肖像畫研究》（台北：國立台灣師範大學藝術研究所碩士論文，2004）。

子之側」時，何曾想到不久之後，還會有什麼意料之外的境遇發生？據鄭方坤所言：

> （按編修明史）所著俞、戚、劉、馬諸大將傳，尤高潔縝密，一時推大作手。徒以賦性蕭閒，不久遂左遷以去。歸里後，益鍵戶讀書，著述不輟。亦時而為豫章、閩、越之遊，篇章益富。如是者又十年，會聖祖皇帝南巡，偕在籍諸臣接駕，詔復原官，兼有御書之賜，所云桑榆之晚照歟。❷

徐釚竟有亮麗的桑榆晚照，這是度過韜光養晦生涯、曾經進取、惶惑、茹苦、懺悔、自卑的徐釚所未能預知，也非繪製、觀看、題詠〈楓江漁父圖〉的諸多人士所能洞燭，更非排大陣仗、安撫挫折心靈的《青門集》諸多京官同僚所能卜見。那麼〈楓江漁父圖〉這一個如謎的大型書寫文本，就更像是一則嘲諷人生的寓言。

與其說這幅畫像是謝彬獻給徐釚的，無寧說是徐釚獻給所有的讀者。當這幅畫像開闢了一個奇特的對話空間後，像主徐釚卻由圖畫的場景中悄悄隱身。值得玩味的是，本為徐釚人生解謎的畫像與題詠，卻彷彿開啟了吾人另一個人生的謎團。

❷ 參見鄭氏著《國朝名家詩鈔小傳》〈南州草堂詩鈔小傳〉，引自同註❷，《清詩紀事》，第 5 冊，〈康熙朝卷〉，頁 2804。

V 長鬢飄蕭·雲鬟窈窕❶：
陳維崧〈迦陵填詞圖〉題詠

壹、緒論

一、一闋朱彝尊的畫像題詞

擅詞場、飛揚跋扈，前身可是青兕。風煙一壑家陽羨，最好竹山鄉里。攜硯几，坐篷畫溪陰，裊裊珠藤翠。人生快意。但紫笋烹泉，銀箏侑酒，此外摠閒事。

空中語，想出空中姝麗，圖來菱角雙髻。樂章琴趣三千調，作者古今能幾。團扇底，也直得樽前，記曲呼娘子。旗亭藥市。聽江北江南，歌塵到處，柳下井華水。

這是康熙年間朱彝尊（1629-1708）為好友陳維崧（1625-1682）所填的一闋詞。❷清

❶ 這組對句引自袁枚〈陳檢討填詞圖序〉，筆者以袁枚二句援作標題，欲其為〈迦陵填詞圖〉畫龍點睛。該文為駢體，其中有一段關於〈迦陵填詞圖〉圖面的描繪，文曰：「則有技擅虎頭，巧超周昉者，為寫傾城顏色，兼傳名士風流。一則長鬢飄蕭，拈花微笑；一則雲鬟窈窕，對酒當歌。有睟其容，美矣麗矣；呼之欲活，是耶非耶？蘊藉衣帢，勝瀛洲十八士之畫；玲瓏指爪，宛霓裳第三疊之圖。」引文出處，詳參同註❸。袁氏序文的詳細討論亦分見本文相關段落。

❷ 本詞引錄自〈迦陵填詞圖〉乾隆拓本（下詳）。經查朱彝尊《江湖載酒集》收有此詞，全依圖本，未改一字。唯圖本詞尾有「摸魚兒題請其年長兄正　弟彝尊」字樣，詞集則作〈邁陂

初朱彝尊、陳維崧、納蘭性德（1655-1685）并稱為「詞家三絕」。或稱：朱以雋逸勝，陳以雄闊勝。或言：陳以蒼雄擅奇，朱以生新標雋。❸此詞上片一開始即點出維崧的詞風：以「青兕」聯想辛棄疾，取杜甫贈李白句：「痛飲狂歌空度日，飛揚跋扈為誰雄？」用以讚揚詞風頗肖稼軒、豪壯風格著稱的維崧詞。維崧與南宋遺民詞人蔣捷（竹山）同一鄉里：陽羨（今江蘇宜興），於花蕾如珠串的罨畫溪旁，烹泉煮茶，攜硯佈几，聽歌女彈奏銀箏，佐酒助興，恰是詞人閒適快意生活的寫照。下片進入對填詞者與侍者的想像，詞人追尋文學靈感如空中抓語，亦如畫家對空捕捉麗影，以筆繪出雙髻侍兒。就像宋代多產詞家柳永撰《樂章集》、黃庭堅撰《山谷琴趣外篇》一樣，陳維崧大量的詞作，有賴真實人生中這位記曲侍兒的協助，江北江南、柳下井邊，一路歌吹傳播。❹

陳、朱二人定交很早。順治 9 年（1652）的江蘇已平復明末戰亂之瘡痍，文士漸起詩社，動舉文會，時 28 歲的陳維崧參加江南四郡文會，與天下名士相交遊。已致力於填詞的陳氏，與甫 24 歲來自秀水的朱彝尊定交於此時。朱氏曾言及二人之文誼：「方予與其年定交日，予未解作詞，其年亦未以詞鳴。不數年而《烏絲詞》出。遲之又久，予所作亦漸多。然世無好之者，獨其年兄弟稱善。」❺順治 17 年（1660），王士禎（1634-1711）赴揚州任推官開始，5 年間（順治 17 年-康熙 4 年）主導當地詞壇活動之際，參與唱和的陳維崧與朱彝尊已是一時名士。再過 3 年，康熙 7 年（1668）前後，曾合刻《朱陳村詞》，二人入京引起文壇矚目。❻再約 10 年，朱陳二人皆於康熙 18 年（1679）獲薦應博學鴻詞科中式，成

塘〉。詳參葉元章、鍾夏選註《朱彝尊選集》（上海：上海古籍出版社，1991），頁 300-301。

❸ 引自鈕琇編《觚賸》（台北：文海出版社，收入《近代中國史料叢刊續編》第 94 輯，1982），卷 1，「紉蘭詞」條，頁 13。

❹ 葉元章、鍾夏選註《朱彝尊選集》，同註❷，頁 83-84，對於朱氏該詞作了詳盡的註解，筆者本段詞意的詮釋，得益於此。

❺ 引自朱彝尊〈陳緯雲《紅鹽詞》序〉，參見朱彝尊撰，《曝書亭全集》（台北：中華書局，1972，據原刻本校刊，收入《四部備要》集部），卷 40，頁 2 上。

❻ 據陳維崧本傳載曰：「嘗由河南入都，與秀水朱彝尊合刻一稿，名朱陳村詞，流傳至禁中，蒙賜問，人以為榮。」參見《清史列傳》，卷 71，〈文苑傳〉2，「陳維崧」篇，收入《清代傳

為同入翰林院的《明史》編修文官。此時陳維崧已 54 歲，朱彝尊亦邁入半百之年了。

上引朱氏題畫詞，後有陳世焜評曰：「將其年一身心事繪出。……二公同一用意，相知之深，兩人有心相印者。」❼與陳維崧維繫了長期友誼的朱彝尊，以相知之心相印合，道出維崧一身心事。朱彝尊這闋〈邁陂塘〉所題之畫為〈迦陵填詞圖〉，像主就是陳維崧。康熙 17 年閏 3 月 24 日，釋大汕為陳維崧繪製〈迦陵填詞圖〉，畫面上有掀髯露頂的國士陳維崧，身旁坐一輕拈洞蕭的麗人。圖卷題詠眾多，流傳久遠，這份歷史文件饒富文化意義，值得作進一步探究。在進入畫中人的探討之前，先瞭解目前學界對陳維崧的研究近況。

二、陳維崧研究文獻

㈠ 作品集刊刻

陳維崧著作豐富，詩、詞、駢、散各體均涉。現存可見的抄本、刻本頗夥。著作行世者，除《四六金針》一種經《四庫全書總目提要》辨其「必非維崧之筆」，《兩晉南北朝史集珍》一書，則如《提要》所云僅為「採南北朝故實各加標目」，「以備駢體採掇之用」外，有各體、卷數不一的單行本多種，以詩集而言，就有 4 卷本（康熙 22 年序刻本）、8 卷本（康熙 26-28 年患立堂刻本）、10 卷本（康熙刻本）、12 卷本（康熙 60 年刻本）等不同年代的刊本，著名的《烏絲詞》在維崧生前業已出版。

康熙 21 年壬戌 5 月，陳維崧過世，次年（康熙 22 年）3 月，其弟子萬即開始四處蒐羅散佚文稿，進行全集的編撰。❽由各體作品集的序跋紀年研判，全集的編撰工作持續至少有 7 年的時間。各體合刻的《湖海樓全集》，康熙患立堂刻本50 卷，台灣未藏原刻本，國家圖書館藏有民國 18 年（1929）上海商務印書館《四

記叢刊》（台北：明文出版社，1986）（全 205 冊）第 104 冊，頁 785-786。又見《清史稿》卷 484，列傳 271，文苑 1。收入《清代傳記叢刊》第 94 冊，頁 679-680。二篇文字稍有不同，後者較簡省。

❼ 陳世焜《雲韶集》抄本，引自同註❶，《朱彝尊選集》，頁 303。

❽ 根據李澄中〈陳迦陵文集序〉一文得知。參見同下註，《陳迦陵文集》，第 1 冊，頁首。

部叢刊》縮印患立堂刊的本子，共 54 卷，收入《陳迦陵文集》6 卷、《陳迦陵儷體文集》10 卷、《湖海樓詩集》8 卷、《迦陵詞全集》30 卷。筆者本文所參考的《湖海樓全集》乃上海書店重印商務 1929 年的四部叢刊本，題名總稱為《陳迦陵文集》。❾至於患立堂原刊本在上海圖書館、南京圖書館、復旦大學圖書館等多處均有收藏。另《湖海樓全集》尚有乾隆 60 年（1795）浩然堂刻本 51 卷，收入《湖海樓詩集》12 卷附補遺 1 卷、《湖海樓詞集》20 卷、《湖海樓文集》6 卷、《湖海樓儷體文集》12 卷。台灣史語所與台大各有收藏，國家圖書館尚藏有清光緒 19 年（1893）弅山署刊本 50 卷。❿

(二) 近人研究概況

　　台灣中文學界關於陳維崧的研究似乎不多，大致集中在陳維崧詞作淵源與文學風格成就方面的探討，1990 年代始見學位論文，如王翠芳撰《陳維崧「湖海樓詞」研究》（高雄師範大學國文所碩論，1997）。至於專著，有丁惠英著《陳維崧及其湖梅樓詞研究》（高雄：復文，1992）。甫出版不久的《湖海樓詞研究》（台北：里仁，2005），為學者蘇淑芬所撰，較丁著晚了十餘年，該書在材料上有所補正，探討角度亦迭有更新。蘇教授曾分別發表〈陳維崧社會詞研究〉（東吳中文學報88.05）、〈陳維崧與清初詞壇之關係研究〉（東吳中文學報 89.05）、〈陳維崧筆下之婦女研究〉（東吳中文學報 92.05）、〈陳維崧故鄉風土詞研究〉（興大中文學報94.06）等期刊論文，蘇著顯然是在其 1999 年以前展開迦陵詞研究工作的豐碩成果。陳邦炎撰〈評介陳維崧及其詞論詞作〉（收入陳氏與葉嘉瑩合撰《清詞名家論集》，台北：中央研究院，1996），乃結合了維崧的編年行誼心跡以論其詞作與詞學的專文，啟益筆者甚多。

　　大陸學界對陳維崧的研究，亦自 1990 年代以後稍見熱絡，如陸勇強〈陳維崧家世考述〉（暨南學報（哲學社會科學版）2002.01）一文，為傳記考察的研究成果。

❾　《陳迦陵文集》（全 2 冊），《四部叢刊初編》，集部，第 281-282 冊，上海涵芬樓影印患立堂本，據商務印書館 1926 年版重印，上海：上海書店，1989。

❿　關於陳維崧著作，詳參李靈年、楊忠主編《清人別集總目》（合肥：安徽教育出版社，2001），中卷，頁 1315-1316。另參陳邦炎〈評介陳維崧及其詞論詞作〉，收入葉嘉瑩、陳邦炎撰《清詞名家論集》（台北：中央研究院，1996），頁 31-32。

也有作文學社會學角度的探討者，如：承劍芬〈陳維崧詞風形成的文化背景考察〉（南京理工大學學報（社會科學版）2002.02）、艾治平〈論陽羨詞宗師陳維崧〉（嘉應大學學報 1998.01）。許多學者就文學史發展的脈絡，關心陳維崧詞的繼承與創新，如梁鑑江〈詩史與詞史──淺談杜詩對陳維崧詞的影響〉（杜甫研究學刊 2001.01）、吳曉亮〈論陳維崧詞對稼軒詞的繼承與創新〉（文學遺產 1998.03）、朱麗霞〈「向詞壇直奪將軍鼓」──論陳維崧對辛稼軒的接受〉（南陽師範學院學報 2003.11）、梁鑑江〈陳維崧：清初詞壇的革新者〉（中國韻文學刊 2004.03）。大多數學者針對迦陵詞的文學風格作探討，如：李欣〈「沉郁」風格新釋兼論陳維崧詞〉（蘇州大學學報（哲學社會科學版）2002.02）、周絢隆〈論迦陵詞以文為詞的傾向──兼評陳維崧革新詞體的得失〉（文史哲 2002.01）、鍾錦〈陳維崧詞非沉郁型藝術特色簡論〉（唐都學刊 2002.04）、周絢隆〈論陳維崧以詩為詞的創作特徵及其意義〉（文藝研究 2004.03）、周絢隆〈擬物寫形與抒情的符號化傾向──陳維崧詠物詞中的自我表現〉（蘇州大學學報（哲學社會科學版）2005.02）等。

　　筆者識淺，餘如零散收入各學術會議論文集的論著，未及普查，而海外漢學界的陳維崧研究狀況，亦尚未有能力作進一步檢索，僅就上述兩岸學界近 20 年來的學術成果略作舉隅。僅管在康熙文壇要人眼中，陳維崧的四六文成就很高，然後世著眼其文學成就，仍集中在迦陵詞。筆者在研究〈迦陵填詞圖〉題詠時，「陳維崧填詞」這個看來是私人畫像的文娛活動，卻必需進一步顧及這位大詞家「填詞」的意象，於清代詞學上的標幟性意義。

　　至於大陸學者周絢隆發表〈實用性原則的遵循與背叛──陳維崧題畫詞的文本解讀〉（首都師範大學學報（社會科學版）2000.06），則將研究中心聚集於陳維崧的題畫詞，周文認為題畫詞多出於酬贈實用的目的，在此前提下，陳維崧既貫徹其實用性原則，又要守住文學的本色，以達到表現自我的目的。周文分別由作者的自我經驗介入詞中，以及題畫詞實用功能的表現形式作探討，認為陳維崧對這類題材的貢獻：在創作中引入他人於繪畫中的自我經驗，轉而成為擴大個人文學表現的領域，對題畫詞的實用功能作了很大的創新。周文雖未深究陳維崧個人的填詞圖畫像，然就題畫詞的課題上，給予筆者一個新穎的觸探角度。

三、本文的論題

要言之，本文企圖尋索〈迦陵填詞圖〉的標幟性意義究竟何在？

〈陳維崧填詞圖〉是一幅畫像，是一位離經叛道的畫家釋大汕信手拈來的一幅維摩天女圖，在肖像畫範疇裡，它有著什麼樣的圖像特性？如何的抒情意涵？

其次，這幅畫像在陳維崧一生中的標幟性意義如何？該畫是否可視為這位落拓文士力爭上游的人生圖景？註記了什麼樣的人生況味？

又次，這幅畫在陳維崧的文人社群，以及時代中的標幟性意義又是如何？眾多題詠既為社群，亦為時代投射了眾多眼光，發出了諸多聲音，這些眼光與聲音，該如何看待？其來自於那些人？他們的身世、輩份、年齒、籍里、官職，以及與陳維崧的關係如何？不斷寫成的題詠，是如何湧入？

再者，這幅畫像又給予了明清文學史什麼標幟性的意義呢？〈迦陵填詞圖〉及其題詠大抵均環繞著「詞」的寫作而來，恰逢清代詞學復興之際，〈填詞圖〉可為詞家陳維崧的形象化塑造作出什麼貢獻？

是故，本文將由圖像出發，聯結相關的畫像與題詠，分別關注作為像主的陳維崧、配角徐紫雲、繪者釋大汕、環繞著畫像的觀眾／題詠社群、康熙時期復甦的詞學氛圍、畫像流行的社會風氣……等不同角度，參酌圖像分析、隱喻研究、認同研究、休閒理論、文學社會學等相關論點，進行〈迦陵填詞圖〉題詠的全面性探討。

貳、畫中人生平紀事

一、陳維崧的幾種傳記

陳維崧，字其年，江蘇宜興人，明熹宗天啟 5 年（1625）生，清康熙 21 年（1682）卒，享年 58 歲。祖父陳于廷，萬曆 23 年（1595）進士，官至左都御史，加太子少保，因忤魏忠、周延儒，兩度削籍為民，立朝大節為士林推重，曾從顧憲成講學東林，為東林領袖之一。父陳貞慧，字定生，萬曆年間廩生，讀書砥

行，以節概稱，往還多當世碩望，與如皋冒襄（1611-1693）、商邱侯方域（1618-1654）、桐城方以智（1611-1671）並稱「四公子」。崇禎 2 年（1629）參加復社，11 年（1638），與復社名士吳應箕、顧杲草〈留都防亂公揭〉，歷數魏忠賢黨羽阮大鋮罪狀，挫敗其東山再起的陰謀，當時列名〈公揭〉者，有陳貞慧、冒襄、陳子龍等 140 餘人，為一大義凜然之舉。

陳維崧家在宜興，童年曾住蘇州，常去南京。及長，侍父側，聆諸名士議論，耳濡目染，廣識名士，學養日進，甲申之前的童年時光，在歌舞昇平的江南度過。資稟穎異，10 歲能代祖父作〈楊忠烈像贊〉，時家世鼎盛，有幸與聞明末江南文士聚遊盛況，或讌會援筆為記序，頃刻千言，瑰瑋無比，碩望名公率皆驚歎折輩行與交。嗣與王士祿、王士禎、宋實穎、計東等倡和，名益大噪，時有江左三鳳凰之目，維崧其一也。補諸生久之不遇，因出遊所在，爭客之。性落拓，餽遺隨手盡。獨嗜書，無不漁獵，雖舟車危駭，咿唔如故。年過 50，會開博學鴻詞科，以大學士宋德宜（1626-1687）薦召試列一等，授翰林院檢討，與修《明史》。在館 4 年，勤於纂輯，嘗懷江南山水，以史局需人不果歸，疾篤遂卒，年 58，時為康熙 21 年（1682）。⓫

陳維崧傳記有四種，其一為京官徐乾學（1631-1694）⓬所作，另兩篇為蔣永修、景祁父子所作，第四種為《清史列傳》〈文苑傳〉，以下分篇略述重點，以明瞭陳氏種種略歷。

㈠ 徐乾學〈陳檢討維崧誌銘〉⓭

陳維崧晚獲大學士宋文恪（1626-1687）推薦應博學鴻詞科，徐乾學以回憶一段昔日對陳維崧賞識鼓舞的話語作為開場：

戊午春，陳其年過崑山，讀書余園中，適朝廷下詔舉博學鴻儒於是，故大

⓫ 筆者對陳維崧編年行誼的認知，以下引 4 篇清人所撰傳記為主幹，並參酌陳邦炎〈評介陳維崧及其詞論詞作〉一文而得。陳文收入同註⓰，葉嘉瑩、陳邦炎撰《清詞名家論集》，頁 31-46。

⓬ 徐乾學（1631-1694），字原一，號健庵，江蘇崑山人。清官吏，學者、史學家。

⓭ 徐乾學〈陳檢討維崧誌銘〉，收入《清代碑傳全集》（上海：上海古籍出版社，1987），上冊，頁 240。

> 學士宋文恪公以其年名上，余送之曰：「子雖晚遇，然自是絕青冥、脫塵
> 埃，羽儀盛朝不久矣。吾與子相見於上京耳。」次年春，天子親試諸徵士
> 於殿庭，其年名入一等，授翰林院檢討，纂修明史。

來到京城後，文名大盛，四方傾慕酬酢者眾：

> 是時京師，自公卿下，無不籍籍其年名。傾慕願交者，凡人事往來、賀
> 贈、宴餞、頌述之作，必得其文以為榮，脡脯之贄溢於堂，四方之屨交錯
> 於戶，其年輒提筆綴辭，益與酬酢不休。

儘管如此，其年生活條件不佳，僅度過4年的京城翰林生涯便貧病而逝：

> 然其年所居在城北，市塵庳陋纔容膝，蒲簾土銼，攤書其中而觀之，歠菽
> 啖飯，沈思經籍有餘。無問所從來，時時匱乏，困臥而已。閱四年年五十
> 八而病作。

徐乾學至此始倒敘追溯其年的祖上與年少經歷：

> 父諱貞慧，副榜貢生改官生贈檢討太保公正色立朝，為時名卿所交游相議
> 論，多憂國奉公之臣，而贈公以貴公子，用節概推重。搢紳閒中，罹禍遭
> 亂，後鑿坯肥遯，著書自娛。諸常所蹤跡往還者，皆海內遺臣遺老，蔚然
> 典型。故君自束髮以來，耳濡目染，已不墮俗下儇薄氣。

陳氏書香門第，其年自束髮以來，便參與了父親的文學社群與交往圈。然仕進之
路並不順遂，而才華不掩，蹤跡所至，得與當時名流相接：

> 先是君十七歲時，補邑博士弟子員。後隨侍贈公棲止山村野寺，絕仕進
> 意。久之，隨輦應鄉試不利，浪遊南北。至京師，故大司馬合肥龔公賞歎
> 其文，首為定交。在中州則遍交侯朝宗、徐恭士諸君，如皋主冒徵君家最
> 久。

徐乾學續寫個人形貌，並以一位當代學者的眼光，對其詩、詞、駢體的成就進行

評價：

> 君修髯、美丰儀，風流倜儻。所作歌詩，隨處散落人間，豪肆排宕，初本
> 三唐而隤唐，自恣於昌黎、眉山之間。遇花間席上，尤喜填詞，興酣以
> 往，常自吹簫而和之，人或指以為狂。其詞至多累至千餘闋，古所未有
> 也。……君於文最工駢體，嘗部集漢唐宋元及近代文間摹擬之為文，然率
> 不如其駢體所作哀艷流逸，每於敘懷傷往，俯仰頓挫，愴有餘情，庾開府
> 來一人而已。

文末言其性格，不善口才，卻文思涌發，以「才子」為其作人生形象定論：

> 君門閥清素，為人恂恂謙抑，襟懷坦率，不知人世有險巇事。口蹇訥不善
> 持論，及其為文，則颷發泉涌，奇麗百出，天下知與不知，無不稱為才
> 子。

(二) 蔣永修〈陳檢討迦陵先生傳〉❹

蔣永修為順治 4 年進士，與陳維崧同為宜興人，❺據傳文所述：「吾邑中訂
秋水社，羅諸文士。……是時，獨其年齒最少，余始與為同社，交甚歡。」年齒
應較維崧長，有鄉邑同社之誼。陳其年獲薦舉前，可能曾在蔣家短暫住過，「戊
午，余督楚學政，邀與俱，值有他事，不果，未幾有宋公之薦。」蔣氏為其年作
傳，因為二人同鄉又結識得早，故在人生履歷的部份，較徐乾學〈誌銘〉更為詳
盡，文曰：

> ……年十七為諸生，齟齬至五十四，大司馬今家宰宋公薦諸朝，召試博學
> 鴻詞，稱天子意。由諸生權授翰林院檢討，修明史，勤其官，年五十八疾
> 作，卒於京師，乘驛反葬，為檢討凡四年。檢討雖晚達，然三十年來，海
> 內推其詩古文詞，隆然首稱，無與頡頏者。……父貞慧字定生，折節讀

❹ 蔣永修〈陳檢討迦陵先生傳〉，收入《清代碑傳全集》，同註❸，頁 240-241。

❺ 蔣永修，字慎齋，號紀友，清宜興人，順治 4 年進士，歷官應山縣知縣，刑科給事中，平越府
知府等。蔣景祁為永修之子，生平不詳。

書，所交盡一時名士。其年齠齔受經，過目成誦。稍長，定生引之偏見，諸名士咸器之，稍稍與其年定交，不敢以父行。

維崧因父親之故與諸名士交，名士皆器之不敢以父行，蔣氏著重描寫陳其年文才早慧，並舉實際的例子以證之：

辛卯壬辰間（按順治 8、9 年，1651-1652），吳門（蘇州）、雲間（松江）、常（常州）、潤（鎮江），大興文會，四郡名士畢集。觴酌未引，競索筆賦詩，數十韻立就。或時作記序，用六朝俳體，頃刻千言，鉅麗無與比，諸名士驚歎以為神。

個性善與人相處，不狂妄自大：

競為人內行修，視諸弟甚友愛，篤親戚朋友，遇人溫溫若訥。生平無疾辭遽色，其游諸公間，謹慎不泄，持己以正，時有所匡，諸公以故樂近之，而莫敢狎也。

再寫其名滿天下的形象，以及輦下諸公爭相與交的盛況，並點名指出龔鼎孳（1615-1673）為維崧忘年知音：

其年少清臞，冠而于思鬚浸淫及顴準，天下學士大夫號為陳競，與字並行，由是陳競之名滿天下。……三十不遇，門戶中落，因束裝汗漫游所至，戶外屨滿，車馬填巷，諸公貴人爭客競。合肥大宗伯愛重競尤甚，唱酬日夜相繼，與為忘形交。

落拓命運其實來自於維崧視錢如土，不善營生，性愛書、酒、樂：

競落拓視錢帛如土，每出游饋遺隨手盡，空囊而歸。歸無資，亟命質衣物供食用，及無可質，輒復游，率以為常。日手一卷書，所歷南舟北轅，檣危馬駭，競咿吟自如，未嘗釋卷。其於書若嗜慾，無不漁獵，酒不任一合，引杯油然，頗解音律。

陳其年生計貧困，曾經在外地納妾，生子三歲回家，妾父母與妾嫌「鬛貧且老諸
生耳」。2年後，雖薦舉檢討，家境未有改善：

> 得官後貧益奇，儲孺人卒于家，生死不相見，益悼痛，不自聊賴。壬戌，
> 患頭癰，遂不起。諸大老斂財殮鬛反葬亳村先人墓側。

極寫其境遇之困頓，晚景淒涼。蔣傳最終仍回歸其文學成就與評價，以及臨終前
仍對創作執著如一：

> 鬛疾時，余子景祁適在京師問疾拜牀下，鬛悉出所著古文詞，手授祁，命
> 其校刊。鬛文有散有俳，其俳體自喜特甚，新詩馳驟，異前所為。詞尤凌
> 厲光怪，變化若神，富至千八百首，前此作者未之有也。鬛以詩古文詞為
> 海內推重，遲暮得官，不數年子然邸舍死，天下哀之。始鬛未疾，屢以湖
> 山魚鳥為念，欲告歸，會史局未竣，不敢請。疾亟，吟斷句云：「山鳥山
> 花是故人」，猶振手作推敲勢，其可悲也。鬛反葬多出宋公力，曰：生吾
> 薦諸朝，歿吾歸諸原。鬛無子，以亡弟維嵋之子履端為子，在鬛亡後。

三 蔣景祁〈迦陵先生外傳〉 ❶

蔣景祁為蔣永修之子，父子二人分別為其年作傳，景祁曾問學於陳，故視其
為師，該傳便從這層關係起寫：

> 迦陵先生為吾鄉名宿，景祁獲侍先生於里中十有餘載，及客燕臺，往還尤
> 密，文酒過從之暇，先生輒從容為道平生。謹次軼事數條，別為外傳。

由於徐乾學、蔣父皆有傳在先，景祁別由外傳手法補述軼事。首為生而穎異：

> 生而穎異，十歲時即代祖少保公作楊忠烈像贊。

其次則從當時名士碩望游，以及為學師友之功：

❶　蔣景祁〈迦陵先生外傳〉，收入《清代碑傳全集》，同註❸，頁 241。

從學者為貴池吳次尾、吳門錢吉士兩先生。一時名公碩望如婁東、雲間、皖江等，皆折輩行與交，爭為延譽。嗣與程村、文友、西樵、阮亭、既庭、甫草、豹人、孝威諸君子倡和，而學益進，師友之功，信不可少哉？

其次言其受時人美稱：

吳梅村先生有江左三鳳凰之目，先生其一也，時未弱冠。其二謂吳江吳漢槎、雲間彭古晉。

接著寫其名列四公子之父定生公：

先生客如皋者十年，主人冒君辟疆也。明末迦陵父定生公與如皋冒辟疆、商邱侯朝宗、桐城方密之並以名。卿子讀書砥行，傾家財交天下名士，天下稱四公子。四公子深相結，宏光時，定生公罹黨禍，朝宗捐數千金力為營脫，侯無德色，陳亦不屑屑，顧謝相與為古道交如此。

再言父執輩冒辟疆（1611-1693）**⑰**的知遇之恩，並由此帶出水繪園與紫雲之戀：

定生沒，辟疆招迦陵讀書於家，愛其才雋，為進聲伎，以適其意。歌者楊枝度曲，紫雲吹簫。十年間，迦陵詩文益復淋漓頓挫，所著有射雉、小三吾倡和諸集。其後紫雲從迦陵歸，冒弗問也。先生寓水繪園，欲得紫雲侍硯，冒母馬太夫人靳之，必得梅花百詠乃可，雪窗一夕走筆遂成之，文不加點，眾驚為神助。

蔣景祁以外傳的筆調，將維崧賦梅花百詠換取紫雲侍硯一事，描繪得出神入化。10 年間維崧詩文創作豐沛，拜賜於客居水繪園無虞衣食以及歌僮紫雲陪侍的生活。

　關於陳維崧與紫雲的戀事，徐乾學〈誌銘〉隻字未提，蔣父永修亦僅簡單帶

⑰　冒襄，字辟疆，號巢民，又號朴庵，清江蘇如皋人。明萬曆 39 年生，清康熙 32 年卒。性善客，家有水繪園，以圖書自娛。著有《水繪園詩文集》、《朴巢詩文集》，又編《同人集》12 卷及《影梅庵憶語》，傳於世。

過一句：「嘗嬖歌童雲郎，雲亡覩物輒悲，若不自勝者然。」（〈陳傳〉）景祁因為所撰以軼事為主的「外傳」體，故記上了這段艷事。（關於紫雲之事，詳見下文。）其後又言其詞作曾感動龔鼎孳之妾——秦淮名妓顧媚：

> 橫波夫人讀先生虞美人咏鏡詞，曰：我亦受人憐惜為人磨。向合肥尚書鳴烟者久之，其足以感人若此。

文末，作者引一則山中誦經猿的奇聞，以及臨終前的吟詩以讚歎陳其年天生般的夙慧：

> 先生年四十餘尚為諸生，有日者謂之曰：君過五十必入翰林，故梅杓司贈詩有「朝來日者橋邊過，為許功名似馬周」之句，後其言果信。故老相傳先生為善權山中誦經猿再世，故其性情蕭淡，不耐拘檢。疾革時，吟「山鳥山花是故人」句而逝。凡大智慧人，類有夙根，未可盡斥為不經之論也。

以上 3 篇傳記，皆陳維崧生前結識之友人所作，親疏不一，輩份不同，相交的時間點亦有異，故為維崧作傳，各有側重。《清史列傳・文苑傳》的維崧人生略歷，乃以正史的口吻剪裁 3 傳的文字材料寫成，亦因其立於一個較 3 位時人更便利的後代視點，在論及維崧文學時，可以對其一生散駢詩詞等文類，進行更全面的評述。**⓲**

二、徐紫雲紀事

〈迦陵填詞圖〉陳維崧身旁拈洞簫的麗人，其實就是蔣景祁〈外傳〉所提冒襄家的聲伎紫雲（1644-1675）。紫雲姓徐，一字九青，又號曼殊，為冒襄所蓄養之男性歌僮。**⓳**關於維崧與紫雲於水繪園的軼事，蔣氏的記錄仍嫌簡略，鈕琇

⓲ 維崧本傳，參見同註**❻**，《清史列傳》，卷 71，〈文苑傳〉2。關於其文學的全面評述與引文，詳見本文結論。

⓳ 參見如皋冒鶴亭輯、東莞張次溪訂《雲郎小史》，收入張次溪編纂《清代燕都梨園史料》（正續編）（原刊本為張次溪於 1937 年編成。北京：中國戲劇出版社，1991，二刷），下冊，頁

《觚賸》中有詳盡的記載，文曰：

> 遊於廣陵，冒巢民愛其才，延至梅花別墅。有童名紫雲者，儇麗善歌，令其執役書堂。生一見神移，贈以佳句，並圖其像，裝為卷帙，題曰雲郎小照。適墅梅盛開，生偕紫雲，徘徊於暗香疏影間。巢民偶登內閣，遙望見之，忽佯怒，呼二健僕縛紫雲去，將加以杖。生營救無策，意極徬徨，計唯得冒母片言，方解此厄。時已薄暮，乃趨赴老宅前，長跪門外，啟門者曰：「陳某有急，求太夫人發一玉音，非蒙許諾，某不起也。」因備言紫雲事。頃之青衣媼出曰：「先生休矣！巢民遵奉母命，已不罪雲郎。然必得先生詠梅絕句百首，成於今夕，仍送雲郎侍左右也。」生大喜，攝衣而回，篝燈濡墨，苦吟達曙。百詠既就，亟書送巢民，巢民讀之擊節，笑遣雲郎。其後紫雲配婦，合巹有期矣。生惘惘如失，賦〈賀新郎〉贈之云：……。此詞競傳人口，聞者為之絕倒。❷⓿

鈕琇以「觚賸」名其筆記，蓋茶後酒餘，隨所至之地，記述明末清初雜事。❷❶鈕氏與陳其年為同時人，對於其年事歷的記載，真實性高。❷❷陳徐之戀，「論者以為平原高誼，杜牧癡情，傳之本事詩中，應作千秋佳話也。」❷❸

955-977。另張次溪輯《九青圖詠》，亦收入上書，頁 979-1001。本文以下許多關於徐紫雲生平紀事之考訂文獻，多出於以上二書。又筆者因閱讀李孝悌〈士大夫的逸樂——王士禛在揚州（1660-1665）〉一文，獲得重要的指引，循線蒐得包括以上二書在內之陳維崧、徐紫雲斷袖戀與傳記相關文獻，形成本文幾段不可或缺的章節。李文刊於《中央研究院歷史語言研究所集刊》第 76 本，第 1 分，2005 年 3 月，頁 81-115。特此說明並致謝。

❷⓿　參見鈕琇編《觚賸》，同註❸，卷 2，「賦梅釋雲」條，頁 40-41。

❷❶　鈕琇，字玉樵，江蘇吳江人，貢生。康熙時曾知項城、白水、沈印、蒲城、高明等縣，所至多有惠政。博雅多聞，工詩，著有《臨野堂詩文集》、《觚賸》等書。後者有「正篇」八卷，分吳、燕、豫、秦、粵等觚。「續編」四卷，分言、人、事、物等觚。觚，酒爵也。賸，餘也。以「觚賸」名其筆記，蓋茶後酒餘，隨所至之地，記述明末清初雜事。參見同上註，「敘言」。

❷❷　清人易宗夔《新世說·任誕》篇中有同樣的記載，原作應來自鈕文，唯有其年由「生」改作「陳」。

❷❸　《本事詩注》，轉引自同註❶❾，《九青圖詠》附「紫雲傳」，頁 1001。

　　本篇文字記錄了一則斷袖癖的風流韻事：男主角陳其年對歌僮紫雲一見鍾情，進而二人偕伴，形影不離。紫雲配婦合卺之後，其年悒悒若失。深層來看，這也是一則交換的故事。與聲名藉甚的王侯戚畹不同，文士縉紳在財富與文化雙重優勢之下，蓄養家樂成為文采風流與門第尊貴的一種表徵，冒襄為交際目的蓄養聲伎，以之作為禮物結交風流才子，冒氏贈送紫雲為其年侍僕以交換百首詠梅絕句，其年則以詩作贏得紫雲的擁有權，冒襄饋贈歌伶企圖與其年建立情感交流的渠道。❷⁴陳、徐斷袖之戀已令人耳目一新，鈕琇的敘述，更將其年塑造為一名癡情公子：既一見神移，贈以佳句，繪其圖像，又為其跪求。再以一夕成百首詠梅詩，以及紫雲配婦後悵惘失戀的〈賀新郎〉，勾描出陳其年的才子本色。

　　晚明家樂之風極盛一時，以江、浙、松一帶為最，家樂主人兼戲劇家的例子，不勝枚舉，日日梨園，甚者不乏國破家亡仍沈酣於劇場者。家樂蓄養除了自娛、家庭娛樂的動機之外，還涉及了交際的需要，或用於曲宴款客，或用以攜樂交遊，或於集會時呈獻技藝，冒襄即為一例。❷⁵冒氏築水繪園，廣蓄聲伎，四方文人若東林、幾社、復社故人子弟，下逮方伎、隱逸、緇羽之倫，時相過從，辟疆輒出家樂以娛座客，賓至如歸。伎中最著者有紫雲、楊枝、雲雛、秦簫諸人，往來文友分別撰有贈詩，如龔鼎孳有：〈戲和櫱子贈楊枝〉、〈戲送楊枝並簡水繪主人〉、〈寄秦簫〉，王士禎有〈楊枝曲戲代其年〉、〈靈雛便面〉，陳維崧有〈長相思贈別楊枝〉、〈阮郎歸為靈雛題畫〉，程周量有〈聽楊枝度曲和芝翁韻書贈〉……等。❷⁶

　　冒襄在陳維崧之父貞慧故後，念及舊誼，不僅出資助葬，亦招維崧赴如皋讀書。陳維崧初到如皋，冒家歌僮眾多，維崧獨戀孌紫雲。該年適逢徵君母馬恭人

❷⁴　本文將紫雲視為禮物而交換的觀點，得自袁書菲（Sophie Volpp）〈如食橄欖──十七世紀對中國男伶的文學消受〉一文，收入陳平原、王德威、商偉合編《晚明與晚清》（武漢：湖北教育出版社，2001），頁 291-297。袁文有許多精彩的見解，筆者本文多處援引，謹此致謝。

❷⁵　冒襄蓄養家樂為當時流行的風潮，詳參劉水雲著《明清家樂研究》（上海：上海古籍出版社，2005），頁 210-225。另外，關於優童的養成、買價、歸宿等實際概況，劉書均有詳盡的探討。

❷⁶　冒家賓客盛況，以及文友對冒家聲伎贈詩之例，參引自同註❶⁹，《雲郎小史》，頁 958-959。

生日，陳有詩云：「憶我過如皋，太母正懸帨。是為戊戌冬，層冰莽寒厲。……阿雲年十五，娟好立屏際。」❷時為順治 15 年戊戌（1658）冬，維崧 34 歲，初見 15 歲的紫雲，由此逆推紫雲生年為崇禎甲申（1644）。結識後，兩人相從甚密，其年有詩云：「東皋作客五六載，阿徐（小字注：謂雲郎也）日日相流連。」❷康熙元年（1662），維崧 38 歲，紫雲 19 歲，二人小別，其年作〈怊悵詞二十首別雲郎〉。❷康熙 3 年（1664）春，紫雲合巹，其年為賦〈賀新郎〉詞，❸二人戀情已持續 6 年。康熙 7 年（1668），紫雲 25 歲，隨 44 歲的其年去如皋入京謀求仕進之階。6 月抵都，日下勝流，震其聲名，爭欲一聆佳奏。輦下諸公如龔鼎孳等，紛紛為其傾倒。後紫雲又隨其年之中州，居 3 年，再隨歸宜興。康熙 14 年（1675），紫雲卒，得年 32。紫雲歿後 3 年，維崧舉鴻博而入翰林。又 4 年，於康熙 21 年壬戌（1682），病歿於京師。紫雲與陳維崧纏綿生死的一段公案，特別為時人所津津樂道。

參、圖本

一、兩個本子

關於這幅畫的基本資料，清代詞話有兩段記錄可參：

○迦陵填詞圖為釋大汕傳神，掀髯露頂，真有國士風。旁坐麗人拈洞簫而吹，恍唱「楊柳岸曉風殘月」也。❸

❷ 引自陳其年癸卯詩〈將發如皋留別冒巢民先生〉，《湖海樓詩集》，卷 1，頁 18b。收入同註❾，《陳迦陵文集》，第 1 冊。

❷ 其年癸卯詩〈過崇川訪家善百善百作長歌枉贈賦此奉酬〉，引自同上註，卷 1，頁 13b。

❷ 〈怊悵詞二十首別雲郎〉，收入同註❷，《湖海樓詩集》，卷 1，頁 7b-10a。

❸ 其年詞：〈賀新郎 雲郎合巹為賦此詞〉，引自《迦陵詞全集》，卷 26，頁 3a。收入同註❾，《陳迦陵文集》，第 2 冊。

❸ 〔清〕吳衡照《蓮子居詞話》卷 1，收入唐圭璋編《詞話叢編》（台北：新文豐出版社，1988），第 3 冊，頁 2404-2405。

○迦陵填詞圖作於戊午閏三月廿四日，蓋舉鴻博之先一年也。❸❷

這是一幅陳維崧（迦陵）填詞的寫真（傳神）畫，畫中人「掀髯露頂」，有一名拈洞簫的麗人旁坐。繪者為釋大汕，繪成時間在康熙戊午（17 年，1678）春末，是陳維崧舉鴻博之前一年。原畫真蹟筆者尚未得見，目前不知是否尚存？據筆者所知，北京大學圖書館藏有兩本《迦陵填詞圖題詠》，一為乾隆拓本，一為道光印本，❸❸簡述如下：

1.乾隆拓本：摺裝，共一函。前揭為圖〔圖1〕，圖後接著為數甚夥的題詠。

〔圖1〕〔清〕釋大汕繪〈迦陵填詞圖〉（版畫）／乾隆拓本
摺裝1函，頁首，現藏北京大學圖書館古籍善本特藏室

❸❷ 〔清〕謝章鋌《賭棋山莊詞話》，卷 2，收入同註❸❶，《詞話叢編》，第 4 冊，頁 3487-3488。

❸❸ 筆者於 2005 年 8 月間，赴北京參加「2005'中國古代文藝思想國際學術研討會」，發表論文，趁便到北京大學圖書館古籍特藏室閱覽，當時曾調閱《迦陵填詞圖題詠》。據悉有兩本，一為拓本摺裝，1 摺冊（1 函），索書號為 X/979.5/1625。另一本為線裝印本，後附丁輔之所編題者小傳，索書號為 X/6168/4332。筆者有幸，蒙北京大學張雁教授引見，並央請研究生李偉群小姐協助部份拍攝，又得館員張清允女士細心指引，得以順利參閱，在此一併稱謝。

圖上方橫批以隸書題「填詞圖」三字，圖下方有字曰：「歲在戊午（1678）閏三月廿卯囨　為其翁維摩傳神釋汕」，勒有「大」「汕」陽刻印文，以及「看松」陰刻印文。橫批左側署「北平後學翁方綱題」。翁方綱（1733-1818）另有題詞錄於卷中，紀年落款曰：「乾隆乙未（1775）長至後三日，大興後學翁方綱題。」翁氏題、署已在陳維崧過世後約百年。圖面右下方尚有「湘南嘯霞居士汪蔚模勒」兩行字。

　2.道光印本：線裝，共一冊。圖上方橫批「填詞圖」、左側翁方綱署、以及下方釋大汕紀年署款印樣，皆與拓本同。圖前（右方）有萬貢珍題署紀年曰：「時道光乙巳（25 年，1845）仲夏識於湘南藩署陽羨荔門萬貢珍」。下方銘有「楚南大溈山人胡萬本排類摹勒」字樣〔圖2〕。此印本為民國16年（1927）上海中華書局印行出版。

　以下有3則紀錄值得注意：

> ○望之太守將赴廉州，出迦陵先生填詞圖屬題。卷中各體參錯，名作如林，未敢漫作。既而望之索益力，不得已譜北曲十一首……。乾隆辛巳九秋霜降鉛山後學蔣士銓拜題。❸❹
>
> ○填詞圖者，前輩其年先生遺像，其從孫望之中丞所摹刻也。（袁枚）❸❺
>
> ○乾隆末，其從孫藥洲中丞縮本刻之，袁簡齋為之序。（謝章鋌）❸❻

由以上3則引文判斷，陳藥州，或別稱望之，蔣文的「望之太守」，袁文的「從孫望之」，謝文的「從孫藥洲」應為同一人——陳其年從孫陳望之（藥洲）。〈迦陵填詞圖〉原畫應藏於陳家，至少到陳維崧第四代嗣孫時，約莫於蔣士銓（1725-1785）❸❼題識之年：乾隆辛巳（1761），仍在陳藥洲手中。藥州任職之便，

❸❹　引自〈迦陵填詞圖〉蔣士銓跋識。

❸❺　引自袁枚撰〈陳檢討填詞圖序〉，收入袁枚著、王英志校點《袁枚全集》（南京：江蘇古籍，1993），第貳冊，《小倉山房外集》，卷8，頁134。

❸❻　參見同註❸❷，謝章鋌《賭棋山莊詞話》，卷1，頁3329-3330。

❸❼　蔣士銓，字心餘、苕生，號清容，又號藏園（一作芷園），清江西鉛山人，家有忠雅堂藏書。雍正3年生，乾隆50年卒。乾隆22年成進士，改翰林院庶吉士。散館，授編修。25年充順

〔圖2〕〔清〕釋大汕繪
〈迦陵填詞圖〉（版畫）／道光印本
道光乙巳萬貢珍題署、胡萬本摹勒
現藏北京大學圖書館古籍善本特藏室

攜畫自隨，藉機向名流索題。10 餘年後，藥洲又將原畫縮印刊刻，大約與上引乾隆拓本翁方綱（1733-1818）題署的時間（乾隆乙未，1775）相近。藥洲當時可能委託嘯霞居士汪蔚摹勒原畫，並在刊印前，向平生精刻鈎勒碑版甚夥的 43 歲鑑藏名家翁方綱請益，並敦請翁氏於原畫上題簽，而留下了現存圖樣。❸另外，陳藥洲

天鄉試同考官，旋以養母乞歸。著有《忠雅堂文集》12 卷，詩集 27 卷，《銅弦詞》2 卷。尤工曲，有《藏園九種》、《西江祝嘏》、《采樵圖》、《廬山會》等，并傳於世。

❸ 翁方綱，字正三，號覃溪，家有寶蘇齋、復初齋藏書，清順天大興人，雍正 11 年生，嘉慶 23 年卒。乾隆壬申翰林，官內閣學士。工篆隸，精考證金石，平生鈎勒碑版甚夥，凡翁刻者皆精。陳藥洲是否與翁氏相識，尚未尋得相關資料，不過，曾任職中丞的陳藥州，欲縮刻祖先畫像前，敦請當時以鑑藏聞名的翁方綱題署以增重畫名的可能性很大。

與袁枚（1716-1798）到了乾隆 47 年（1782）已有舊誼，**❸** 故在此之前，藥洲於圖詠即將刊刻之際，曾付郵請隨園老人為圖作序，文曰：

> 填詞圖者，前輩其年先生遺像，其從孫望之中丞所摹刻也。……中丞本高陽之後，世有通侯；生通德之門，出而開府。當燕寢凝香之際，欲賦閒情；抱芬芳悱惻之懷，難忘祖德。集群賢之佳什，遂甲比以成書；因後進之同科，乃郵筒而問序。**❹**

這篇圖序，袁枚是以陳維崧擅長的駢體來寫作，藉此表達對前輩的崇敬之意。引文提及陳藥洲任職中丞，公務之餘，因憶念先人，故摹刻這幅芬芳悱惻之先祖遺像，並將群賢佳什排比成書，以利流傳。維崧與袁枚二人一前一後均曾獲鴻博薦舉，故曰：「後進之同科」，藥洲乃以郵驛方式向袁枚索序，此時距離原畫繪成（按康熙戊午，1678）已近百年。

據冒襄後人冒鶴亭（1873-1959）**❹** 曰：「檢討舉鴻博日，有〈填詞圖〉，釋大汕畫。……〈填詞圖〉聞在項城袁氏，葉蘭臺師有摹本，余亦見之。此外，尚有宜興萬氏石刻本。」**❹** 鶴亭為光緒時人，文中提及〈填詞圖〉真跡曾一度流傳至項城袁家，鶴亭之師——以金石書畫鑑藏聞名之葉衍蘭（1823-1897）家有摹本。**❹** 至於宜興萬氏應是上引「陽羨荔門萬貢珍」，道光乙巳（25 年，1845）萬貢珍的題署應摹勒拓印發行前所作，萬氏石印本刳去了乾隆拓本「湘南嘯霞居士汪蔚模勒」字樣，換作「楚南大潙山人胡萬本排類摹勒」，較翁方綱題署的乾隆拓本大約晚了 70 年。

❸ 袁枚於乾隆壬寅 47 年（1782）有一詩〈寄懷陳藥洲觀察〉，二人有舊誼，由此可知，此年之前，袁陳早已結識。該詩收入同註**❺**，《袁枚全集》第壹冊，《小倉山房詩集》，卷 28，頁 614。

❹ 引自同註**❺**，袁枚撰〈陳檢討填詞圖序〉。

❹ 冒廣生，字鶴亭，號疚齋，江蘇如皋人，清同治 12（或 13）年生，1959 年卒。光緒舉人，曾任清政府刑部郎中、農工商部郎中，戊戌變法時，列名保國會，後以詩文名著當世。

❹ 參見同註**❾**，《雲郎小史》，頁 965。

❹ 葉衍蘭，字蘭臺，號南雪，清廣東番禺人。道光 3 年生，光緒 23 年卒。官知府。為近代名家葉恭綽之祖父，以金石、書、畫、文藝名世。工詞，有《秋夢庵詞》傳世。

　　經筆者比對，道光印本與乾隆拓本所錄的每則題詠完全一致，唯版面編排微異，各家題詠的接續次序亦略有出入。由二者完全相同的圖面樣式研判，道光印本乃根據 70 年前的乾隆拓本翻摹而來，唯印本為了刻版尺寸的考量，在版面位置上作了小部份前後上下的挪移。由陳氏家藏真跡縮刻的乾隆拓本，或者是根據此本再度翻摹的石印本，都可視為原畫題卷的重現。謝章鋌又曰：「……是圖近日有刻本，其中洪稗畦、蔣鉛山二套南北曲最佳。昨在都門於袁筱塢保恒侍郎處見其原卷，抽妍騁祕，詞苑大觀也。」❹顯然到了乾隆、嘉慶年間，原卷已傳入京城，而刻本亦在流傳。

　　道光石印本萬貢珍題署曰：

> 迦陵先生在國初為吾鄉詞宗一大家，自遷汴後，片楮尺幅不可復覯。今杏江學使出示斯圖，前輩風流，宛然如見，且題咏甚多，前後兩鴻詞之盛，亦可窺見一斑，亟登諸石以永其傳。惜不能徧錄，割愛者多，未免有遺珠之憾云爾。❺

這幅圖乃一代詞宗的畫像，題詠者包含了橫跨康熙、乾隆兩代的翰林文官與社會名流。萬氏曰：「惜不能徧錄……」，顯然印本所錄，作了部份刪減，幸而該本最後附有丁輔之所編題者〈小傳〉，據筆者統計，題詠人數共有 71 人之多。這幅畫卷，有一代詞宗為像主，有拈簫歌僮旁襯，有僧人畫家，有觀看者／題詠者之眾聲喧譁。這幅畫卷所涉及的意義，既包含個人，亦涉及群體；既屬於男性，又關聯女性；圖本提供了濃厚的視覺成分，文本亦含括了不同時代的題詠心靈，諸多層面共同組成一個龐大的文化課題。

二、圖面訊息

㈠ 像主維崧的塑型

　　繪於康熙 17 年（1678）的〈迦陵填詞圖〉，構圖非常簡單，畫家著力描寫左

❹　引自同註❸❷，謝章鋌《賭棋山莊詞話》，卷 2，頁 3320。

❺　引錄自北大圖書館古籍特藏室所藏「道光印本」。

右兩個人物之外，並未作任何背景的刻畫。右方的男性人物是 54 歲的像主陳維崧，席地而坐，左腳直伸，左手以指掌撫鬚，執筆的右手擱在屈起的右膝上，膝上攤展一張空白的棉紙，身旁席上放著書冊，以及墨、硯、水滴等文具，以及一個疑似酒盞的容器。

　　畫中的陳維崧，身著寬袍閒坐，體胖禿頂長鬚〔圖3〕，畫家特別突出這個造型，符合維崧中年時期的形象。鈕琇曰：「余所交海內三鬚，一為慈谿姜西溟，一為郃陽康孟謀，其一則陽羨生陳其年也。」❹時人亦將宜興陳維崧與武進邵長蘅（1637-1704）並稱為兩鬚，或將新城王士禎（1634-1711）列入稱為三鬚。邵長蘅曰：

〔圖3〕〔清〕釋大汕繪〈迦陵填詞圖〉（版畫）／陳維崧像

❹　引自同註❷，鈕琇《觚賸》，卷2，「賦梅釋雲」條。

憶曩時客京邸，其年過從尤數，同時並稱兩鬣，有〈兩鬣行〉長歌傳於世。而新城王阮亭先生題其卷曰：「士龍能笑不？吾鬣幸無恙。」故或亦稱三鬣。❼

最初，陳維崧作〈兩鬣行贈邵子湘〉曰：

我鬣冗似緣坡竹，君鬣捲若蝟毛磔。兩鬣意外一握手，熟視無端笑啞啞。家鄉流浪不見面，見面乃在長安陌。感激聊為肝膽言，謹愿互詡文章伯。憶昔蘭陵數鄒（訏士）董（文友），賤子結交真莫逆。可憐為人好心事，拉我談詩妙風格。花天同飲百罰杯，月地共枕千人石。鵝管三更每換吹，鵾絃半撚偏低擘。一尺紅衫不自惜，直向桦中裹魚炙。故將惡語惱蠻腰，要使春頤暈微赤。邇來蹤跡頓錯落，當日歡娛太狼籍。晚歲交君才更健，出手壓倒羣兒百。詞場虎跳或龍掀，筆陣銀鉤兼鐵畫。長安雪片大如蓆，我今悑作長安客。底事青門淡蕩人，也挽馬撾隨老羍。君家水上幾間閣，君家煙際一區宅。畦蔬差足媚盤飧，園果粗能餼盤楄。噫嚱嘘，得歸且種東村麥。❽

這首〈兩鬣行〉長歌，一開始作者雖然區分兩人鬣型的差異，事實上兩人卻是一見如故，肝膽相照。文中自抒個人自蘭陵青年迄於晚近的交遊與經歷，才壓群兒的風光，文末則以誤作長安客表達歸隱躬耕的心境。邵長蘅隨賦一詩〈陳其年贈余兩鬣行戲為狂歌答之時余將有梁齊之游〉以答之，歌曰：

我鬣于思君鬣戟，君才八斗我一咦。兩鬣才調大殊科，兩鬣意氣特膠漆。燕京二月尾，雪片飛鶩翎。客中一相見，握手眼為青。君吟兩鬣行，調我

❼ 參見邵子湘《青門賸稾》，卷 4，〈水樹詩序〉，轉引自蔣寅著《王漁洋事跡徵略》（北京：人民文學出版社，2001），頁 251。

❽ 陳維崧詩見《湖海樓詩集》卷 6，收入同註❾，《陳迦陵文集》第 2 冊，頁 16b-17a。邵長蘅《青門旅稿》卷 1 分別收入陳維崧、邵子湘、王士禎 3 首關於兩鬣行之詩，收入《邵子湘全集》（據青海省圖書館藏清康熙刻本，收入《四庫全書存目叢書》，集部，第 248 冊），頁 15-16，總頁 55-56。陳維崧詩與本集略有數字出入。

得歸且躬耕。我吟與君異狂歌，磊落君試聽。我昔年十五，充賦鄉國賓。
三上不見收，蹭蹬長踧踧。中離罽羅鍛羽翮，負薪牧豕荒湖濱。男兒墮地
自卓犖，便欲揮斥九州凌五嶽。安能鬱鬱菰蘆中，槁項低頭把鉏钁。翩然
賦遠遊，披褐來京洛。紫宮閣道高峨峨，九關虎豹千門鑰。東華軒騎如遊
龍，獨向東華躑芒屩。出從嚴馬諸君遊，醉狎金張五侯諤。詼諧嘯傲公卿
間，冷炙殘盃亦不惡。桑乾九月木葉黃，我思跨驢尋嵩陽。太室少室相低
昂，三十六峯雲蒼蒼。緱山仙人行相逢，吹笙騎鶴聊徜徉。又欲迴鞭東到
海，蓬萊三山至今在。之罘不其青嵯峨，安期海上遙相待。遝須鞭叱海若
驅蛟蜃，變化丹樓十二霏霞彩。平生幾兩屐，汗漫十載遊。然後歸去來，
散髮臥滄洲。蒔藥釀酒養鳧雁，無功子光可以終優游。君罷吟，聽我謳。
升沈有命我不愁，公輩自畫鳳尾諾。我歸即披羊皮裘，雄飛雌伏何足道。
兩髯要是爭千秋。❹

邵文亦指出己髯濃捲、陳髯如戟之別，又自謙一映之才遠不及其年八斗高才，而
二人意氣則特如膠漆。文中自抒少年十五曾有九州五嶽的遊歷懷抱，來到京洛尋
求出仕，詼諧嘯傲卻嚐盡冷炙殘盃，轉而寄託吹笙騎鶴的仙界追求，以雲煙蒼
莽、虛幻縹緲的意境對照現實人生的空洞困乏。最終還是以散髮滄洲、蒔藥、釀
酒、養鳧作為人生歸宿。以此排解命運升沈之愁緒，並與其年互勉。維崧讀此詩
後，極讚其文曰：

> 意氣傲兀，覺茂秦百穀，終非俊物。冰修變化，天嬌有作，其鱗之而狀，
> 直使青蓮卻步，昌黎失色。❺

〈兩髯行〉一往一還的詩歌兩端分別是陳維崧與邵子湘，各自以二人相類的造型
聯繫二人相似之命運與才華，並烘托惺惺相惜的友誼。之後，王士禛亦作詩和二
人，〈戲題兩髯行後贈其年子湘〉曰：

❹　引自邵長蘅撰《青門旅稿》，卷1，《邵子湘全集》，同上註，頁14-15，總頁55。
❺　引自同上註。

楚王宴章華，乃以長鬚相。彼鬚有何好？霸國用自壯。平生交兩鬚，于思不相讓。絕倫陳槎梧，軼群邵跌宕。昨見兩鬚行，囅然忽神王。士龍能笑不？吾鬚幸無恙。❺❶

王士禛不循陳、邵二氏既感傷自憐又激昂磅礴的長歌形式，反而以短小的五言詩載滿嘲謔嬉笑的調侃。王士禛先以古代一則典故入手，《左傳》昭公七年曰：「楚子成章華之臺，願與諸侯樂之。」又曰：「楚子享公於新臺，使長鬣者相。」《國語》對此事的記載曰：「靈王為章華之臺，使長鬣之士相焉。」❺❷楚王在新築的章華臺上授相，國相的人選是一位長鬣者，王士禛以這則典故展開與其年、子湘的對話：「彼鬚有何好？」調笑式地引長鬚而自豪，既能拜相，國因而自壯，吾等三鬚的威力豈容小覷！接寫三人的平生友誼，並讚賞二氏相匹的人物風姿。其次，再交待這篇短詩的動機：對陳邵二氏〈兩鬚行〉的反應，扣緊本詩的寫作主調：「笑」，既挪借了齊桓公的「囅然而笑」，又翻出了陸雲子龍因見多鬚而纏帛的張華而笑不能止，最後很慶幸地以「吾鬚無恙」寬慰自己。原來鬚鬣亦有其厄，據胡侍《墅談》曰：

許惇鬚垂至帶，省中號長鬚公。齊文宣因酒截其半，號齊鬚公。崔琰鬚長四尺，曹操謂其虯鬚直視，若有所瞋，逼令自殺。謝靈運鬚美，余嘗見畫像，長至過膝。臨刑，施為南海祇洹寺維摩詰鬚。唐安樂公主五日鬥百草，欲廣其物色，令馳驛取之，又恐為他人所得，因剪棄其餘，遂絕。斯并鬚之厄哉？❺❸

邵長蘅所賦該詩，次於〈五月十七日喜聞諸公同官翰林賦贈五十韻〉之後。按邵

❺❶ 參見《漁洋續集》卷 12，收入《四庫全書存目叢書》，集部別集類，226 冊。頁 813。另漁洋晚年亦將此詩收入王士禛著，李毓芙、牟通、李茂肅整理《漁洋精華錄集釋》（全 3 冊）（上海：上海古籍出版社，1999）中冊，卷 8，頁 1315。篇名稍改作〈戲題兩鬚行後贈陳其年邵子湘〉，卷次紀年在「康熙己未」（按康熙 18 年）。此詩亦收入同註❹❽，《邵子湘全集》，頁16，總頁 56。

❺❷ 典故來源，參見同上註，注釋第 1 條，頁 1315-1316。

❺❸ 本文轉引自同上註，《漁洋精華錄集釋》中冊，注釋第 6 條，頁 1316。

詩編排順序考之，寫作當在康熙 18 年 8 月，乃博學鴻詞試之後，與邵子同時中試的陳維崧，以及好友王士禎等二人的詩歌當亦作於此際。是故，陳髯的形象隨著維崧的中試不脛而走，海內皆知。同輩蔣永修有所描述：

> 其年少清癯，冠而于思鬚浸淫及顴準，天下學士大夫號為陳髯，與字並行，由是陳髯之名滿天下。（〈陳傳〉）

陳髯的性格溫和謙抑：

> ○維崧清癯多鬚，海內稱為陳髯，與字並行。生平無疾言遽色，於諸弟篤友愛，其遊公卿間，謹慎不泄，遇事匡正，以故人樂近之，而卒莫之狎。（徐乾學〈誌銘〉）
>
> ○君門閥清素，為人恂恂謙抑，襟懷坦率，不知人世有險巇事，口蹇訥不善持論。及其為文，則颷發泉涌，奇麗百出，天下知與不知，無不稱為才子。（同上）

雖為人謙和，然其年對個人才學則頗為自負，〈滿江紅　何明瑞先生筵上作〉詞曰：

> 陽羨書生，記年少、劇於健馬。公一顧、風鬃霧鬣，盡居其下。兩院黃驄佳子弟，三條紅燭喬身價……。❺❹

題下自注云：「辛巳歲，先生在陽羨令幕中，拔予童子第一。」口氣不凡，徐乾學的說法，更為該畫進一解：

> 君修髯、美丰儀，風流俶儻。所作歌詩，隨處散落人間，豪肆排宕。初本三唐而隤唐，自恣於昌黎、眉山之間。遇花間席上，尤喜填詞，興酣以往，常自吹簫而和之，人或指以為狂，其詞至多累至千餘闋，古所未有也。（〈誌銘〉）

❺❹　〈滿江紅　何明瑞先生筵上作〉一詞，引自同註❸⓿，《迦陵詞全集》，卷 11，頁 13b。

修鬑美儀的陳維崧，風流倜儻，閒中最喜填詞，無事不可入詞，興酣則吹簫和
樂。好友王士祿（1626-1673）的觀察最為有趣：

> 王西樵常語子弟曰：陳其年短而鬑，不修邊幅，吾對之袛覺其嫵媚可愛，
> 以伊胸中有數千卷書耳。❺

這些文友的觀察具現為釋大汕筆下〈迦陵填詞圖〉中的維崧：膝上展紙、執管尋
思，並以麗人輕拈簫管，度曲和音作為配襯的圖像。由此可知，陳維崧有一個顯
眼的外型，謙抑恂和的性情，雖拙於口語，卻文思泉湧，時人視為一代才子，胸
中千卷書，外發為不修邊幅的長鬑形貌。「鬑」連結此人的性格與學養成為陳維
崧獨特的形象表徵。

〔二〕 麗人紫雲的塑型

　　讓我們再回到圖面上，陳維崧整體來看傾向於正面，畫家為了表現動態，略
將身體朝向圖畫的右方，臉部轉向左方，與左側偏下方的女性人物形成巧妙的聯
繫。畫家似乎有意以兩個人物相迎的身姿，彌補構圖兩相斷裂之虞。左方的女性
化人物就是歌僮出身的紫雲〔圖4〕，男身扮女像。紫雲在冒氏水繪園諸妓中，色
藝冠絕流輩，紫雲的才藝，各家記載如下：

> ○冒巢民晚築一室曰匿峯廬。每燕集名流，必出歌童演劇。有楊枝、秦
> 簫、徐郎諸人。徐郎名紫雲，色藝冠絕流輩。瞿有仲詩云：「秦簫為歌
> 楊枝舞，就中紫雲尤媚嫵。」楊枝之子名小楊枝，亦歌童也。❺
> ○伶人歌《邯鄲夢》。伶人者，即巢民所教之童子也。徐郎善歌，楊枝善
> 舞，有秦簫者，解作哀音。每一發喉，必緩其聲以激之，悲涼愴況，一
> 座欷歔。❺

❺ 參見王士禛《感舊集》（王士禛選、盧見曾補傳，台北：廣文書局，1968）（下冊），卷
11，「陳維崧條」下小字注引宋牧仲犖《筠廊偶筆》，頁483。另《國朝詩人微略》亦撰有同
文，唯少「不修邊幅，對之」數字，參見同註❻，《清代傳記叢刊》第21冊，430頁。

❺ 參〔清〕查為仁〈蓮坡詩話〉，《清詩話》（全2冊）（台北：西南書局，1979）上冊，第
14則，頁428。

❺ 參陳確庵〈得全堂夜讌後記〉，轉引自同註❿，《雲郎小史》，頁961。

〔圖4〕〔清〕釋大汕繪〈迦陵填詞圖〉（版畫）／徐紫雲像

○其所教之童子，無不按拍中節，盡致極妍。紫雲善舞，楊枝善歌，秦簫
　雋爽，吐音激越，能度北曲，聽者淒楚。❺❽
○有童名紫雲者，儇麗善歌。❺❾
○秦青歌絕調，阿紫舞霓裳。❻⓪
○楊枝度曲，紫雲吹簫。（蔣景祁〈外傳〉）

由以上幾則關於冒家才妓的記載，楊枝與秦簫皆長於度曲，楊枝善舞，秦簫善
歌，各有側重。而紫雲既能歌善舞，又能度曲、吹簫，兼以姿態媚嫵儇麗，故以

<hr>

❺❽　參王周臣〈冒巢民五十壽序〉，轉引自同上註。
❺❾　參見同註⓴，鈕琇《觚賸》，卷2，「賦梅釋雲」條。
❻⓪　引自冒微君追和檢討詩，疊韻至20餘首，轉引自同註⓳，《雲郎小史》，頁975。

色藝冠於群倫，乃時人對其總體的印象。

　　畫家繪紫雲席地盤坐於芭蕉葉上，雙手指按一柄管簫，恰如其分地勾勒其為詞人和樂度曲的角色。頭梳雲髻，著服瘦削，肩肘的衣帶環繞垂落及地，柔弱飄逸，眉目低垂，神情專注，45 度微傾的身形，將紫雲塑造為端斂含蓄的配角形象，與右方陳維崧偉岸高揚的男主角形象成一鮮明對比。釋大汕的構圖簡淨，巧妙地運用對稱性原理：男／女、主／從、正面／側身、陽剛／陰柔、偉岸／嫵媚、昂揚／低垂……，相互對照。

　　繪像之際，維崧已經大學士宋德宜推薦，將赴北京參加博學鴻詞科考試，意氣風發，眾所矚目，而得年 32 歲的紫雲早於 3 年前過世，幽魂已杳。整幅畫對像主陳維崧而言，既有寄望，亦有淒涼。釋大汕此畫，一半是落拓江湖而才華橫溢的豪放才子，另一半則是淪落歌場以陰柔嫵媚現身的男性佳人；一半是現實情境中的維崧寫真，另一半則是文人虛幻記憶中的紫雲遺像；一方面要祝福維崧入京一舉中式，另方面又要緬懷一縷杳魂。構畫理念，虛實相伴，真假相參，釋大汕的〈迦陵填詞圖〉散發了一股不可抵擋的魔力，遂令眾多讀者深深著迷。

肆、繪者

一、交遊

　　〈迦陵填詞圖〉的繪者為釋大汕（1637-1705），比陳維崧（1625-1682）年齒小 12 歲。[61]鄧之誠《清詩紀事初編》對釋大汕有頗為詳備的生平紀事，首先介紹

[61]　釋大汕有詩〈過毘陵哭陳其年太史〉曰：「君年三九我廿七」，引自釋大汕厂翁氏譔《大汕離六堂集》（台北：新文豐出版公司，2000），卷 4，頁 13b，總頁 91。由這句自述可推知，大汕較陳維崧小 12 歲。另據鄧之誠曰：「大汕為按察使許嗣興禽治，押發出境。至贛州，止于山寺，皈依者眾，為巡撫李基和逮解回籍，死於常山途次。則甲申乙酉間事。」釋大汕歿於康熙甲申、乙酉（康熙 43-44，1704-1705）間，參見鄧之誠《清詩紀事初編》（上海：上海古籍出版社，1684）（全 2 冊），上冊，卷 3，頁 342，「釋大汕」條。由此可知，大汕生於明崇禎 10 年（1637），辛於康熙 44 年（1705）前後，享年約 70 歲。

其為吳地一位多才多藝的僧人：

> 釋大汕，字石濂，吳人。曾燦以為九江，沈德潛以為嘉興皆非。本姓徐，
> 或金或龔，皆託言也。……工詩及畫，有巧思，製器精美。**❻❷**

大汕文藝才華高，然行為乖異，賺錢謀利的行徑，已異於一般僧徒。性好風雅，
喜結交名士，易與文人交好，亦易交惡：

> 康熙初，主廣州長壽菴，奪飛來寺為下院，歲收租七千餘石，下海興販，
> 益稱富厚。……喜結納名士，嘗為吳綺身後刻集，與屈大均齟齬，大均作
> 〈花怪說〉詆之，事在康熙三十年辛未。後與潘耒交関，耒再作書責其
> 妄，并致書粵中當事。及梁佩蘭，毒罵大汕甚厲，刻為《救狂砭語》。大
> 汕以為訛詐，亦刊布《惜蛾草》以相抵攔，事在己卯庚辰間。……所著
> 《離六堂集》十二卷，刻于辛未，削大均所作序，凡與大均投贈之作，亦
> 去其目，絕交後所為也。

康熙 30 年辛未（1691），釋大汕約 60 歲，屈大均（1630-1696）以其詩為剽竊，作
〈花怪說〉詆之，大汕亦列舉屈氏詩之同於太白者，二人齟齬，乃至絕交。同一
年，釋大汕著《離六堂集》12 卷刊刻，削去屈大均所作序，及其投贈之作。

　　早在康熙甲子、乙丑（23-24，1684-1685）間，王士禛（1634-1711）奉命出使祭告
南海（廣東廣州），因緣際會，主廣州長壽菴的釋大汕此際得以結識王士禛，相與
唱和賦詩，大汕為此而有一詩：〈乙丑暮春王阮亭宮詹、黃忍菴太史、高稺苑大
理暨陳元孝、張超然諸公過集懷古樓，有抱樸小樓對月賦詩之約，以陰雨不果，
悵然有作〉。**❻❸**漁洋北行後，於歸途中，道過里起居，其父匡廬公捐館，漁洋怵
然動歸養之思。居廬 3 年中，釋大汕曾作〈寄懷阮亭王宮詹〉二首，**❻❹**表達寬勉
懷念之意：

❻❷　本文參引自鄧之誠《清詩紀事初編》，同上註，頁 342-343，「釋大汕」條。下段引文亦同。
❻❸　參見《離六堂二集》，卷 12，收入同註**❻❶**，《大汕離六堂集》，頁 269。
❻❹　參見同註**❻❶**，《大汕離六堂集》卷 8，頁 156。

○曾到京臺問起居，拂衣歸去意何如。龍沙不作投湘賦，鳳闕還懸諫獵
　書。內閣詞臣應有待，東山文物近無餘。陳情逮養躬耕日，豈是君王雨
　露踈。

○……相逢最愛王襃論，別後常懷阮籍書。萬里已看黃鵠去，高風尚有玉
　堂餘。何時著就楊玄易，共讀花前任放踈。

此後，釋大汕亟欲攀交王士禛，每每憶起這位京城高官，不忘致書問候。❻❺然
而，事與願違，繼屈大均事件 10 年後，康熙己卯、庚辰（38-39，1699-1700）間，
釋大汕又與潘耒（1646-1708）交惡，因行徑乖張而引起公憤。康熙 39 年（1700）8
月中，潘耒著《救狂砭語》攻之。時已陞任刑部尚書的王士禛得潘耒寄來書
稿，該書於次月刻印問市。漁洋報書論釋大汕之行跡，謂前使廣州時便厭惡其為
人，故所著《南海集》不一字及之，僅《廣州游覽小志》談其器物營造有巧思而
已。❻❻

　　儘管與屈大均、潘耒交惡，亦得漁洋厭惡至此，然時人之於大汕的觀感並不
全然一致。除漁洋之外，潘耒亦曾寄書稿給梁佩蘭（1632-1708），佩蘭僅復書婉
謝，並不如漁洋惡聲相應。毛際可（1633-1708）的態度亦然：

　　師得法於覺浪杖人，博雅恢奇，尤長于詩，以及星象、曆律、衍射、理
　　數、篆隸、丹青之屬，無不超越。余益不測其何如人。❻❼

喜結納名流的釋大汕，以「奇人」不可測度之姿及其過人之詩藝才華周旋於文人
圈中，相與唱和。據汪兆鏞〈嶺南畫徵略〉曰：

❻❺　舉例而言，大汕另有〈贈佛大司寇〉二首：「……驄乘御史傳烏府，廎賜尚書上夏臺。……邗
　　關一別分南北，嶺外音書無雁裁。」「……九千里外人重會，十二年前話可憑。……」皆讚賞
　　追憶之作。康熙 38 年（1699）11 月，漁洋遷刑部尚書。由大汕詩意判斷，此詩應係此年之後
　　所寫。參同註❻❶，《大汕離六堂集》，卷8，頁 157。

❻❻　參見王士禛〈答潘次耕翰林〉（《蠶尾集剩稿》），又《分甘餘話》亦記其事，該文亦見潘耒
　　《救狂砭語》附錄。康熙 39 年（1700）漁洋得潘耒寄書論及大汕人品行事及其回應的相關訊
　　息，詳參同註❹❼，蔣寅著《王漁洋事跡徵略》，頁 486。

❻❼　參見毛際可〈厂翁燕遊詩序〉，收入同註❻❶，《大汕離六堂集》，頁 29。

大汕字厂翁，又號石濂，亦字石蓮，長壽寺僧。與屈（大均）、陳（恭尹）、梁（佩蘭）三子交，一時名流杜于皇，吳梅村、陳其年、魏和公、高澹人、吳園次、宋牧仲、萬紅友、田綸霞、王漁洋、黃九烟諸老，皆與唱和。著《離六堂集》十二卷、《海外紀事》六卷。又善繪事。**⑱**

二、工詩善畫

大汕不僅工詩，且善畫，曾繪「自述圖」33 幅，表達個人行跡〔圖 5〕〔圖6〕，懷古樓藏版《離六堂詩》卷首附之，次序為：

〔圖5〕〔清〕釋大汕自繪　　　　　　　〔圖6〕〔清〕釋大汕自繪
〈行跡圖〉（版畫）／之一：「行腳」　　〈行跡圖〉（版畫）／之二：「作畫」

⑱　引自釋大汕《海外紀事》（收入《四庫全書存目叢書》，史部，地理類，第 256 冊），附錄。

賣雨、訪道、遣魔、負薪、讀書、供母、默契、遇異、觀象、演洛、吟哦、說法、遨遊、作畫、吹簫、賣卜、釣魚、夢游、雅集、看雲、□□、浣花、法起、臥病、出嶺、論道、領眾、酌古、註書、□□、製器、北行、長嘯。⑩

鄧之誠《清詩紀事初編》對此亦有記載，曰：

首附行腳、遣魔、放魔、供母、默契、遇異、演洛、觀象、說法、吟哦、遨遊、訪道、作畫、吹簫、推卜、釣魚、夢游、雅集、看雲、秣馬、賣雨、浣花、法起、臥病、出嶺、論道、領眾、酌古、註書、樂琴、製器、北行、長嘯。凡三十三圖，一生行迹略備，皆出大汕手筆。⑩

又《離六堂二集》卷首亦有「自述圖」部份選刊。按懷古樓本卷首有二圖無題字，經由圖面判斷並與鄧文比對，概係「秣馬」、「抱琴」（按據〈二集〉本而改）二圖。又兩本各有二圖歧異：鄧文多「行腳」、「放魔」二圖，懷古樓本則多「負薪」、「讀書」二圖。據圖面判斷，「負薪」應是鄧文的「行腳」，唯鄧文的「放魔」與懷古樓本的「讀書」二圖有何關係，筆者不解。此外，懷古樓本用「賣卜」，鄧文用「推卜」，二本用字不同。另外，圖的排序亦稍有不同。⑪

釋大汕速寫個人一生的「自述圖」，均以自己為像主，透過 33 種情境勾描一生行跡。這些情境包含了日常生活、宗教、倫理、文學、音樂、藝術、經濟、術數、娛樂……等，面向極廣，訴說大汕豐富的人生。饒宗頤〈重印離六堂集小引〉曰：

⑩ 筆者乃根據懷古樓藏版《離六堂詩》卷首附圖一一繕錄。收入同註⑪，《大汕離六堂集》。

⑩ 引自同註⑫，鄧之誠文。

⑪ 《離六堂詩》懷古樓藏本大汕的「自述圖」，共有 33 幅。據鄧之誠所載計算，雖題名與次序與上項略有出入，亦計有 33 幅。然饒宗頤〈重印離六堂集小引〉文曰：「觀集卷前自繪平生行跡 34 幅，為吳趙弟子、朱圭上如所鐫刻。」云云，恐係誤算。另外，《離六堂二集》卷首亦收圖，然節縮至 11 幅，其圖面、題辭皆與懷古樓藏本完全一致，應源出同一。經筆者比對，懷古樓藏本附圖脫字的其中一幅在《二集》中題署為「抱琴」，據此而改。

明季畫家多奇士，沈石天顥其尤特異者也。……其長嘯謳歌，隨機發詠。
其作畫，則下筆冷峭，墨痕錯落，皆別有一天地。其白描人物，尤擅勝
場，觀集卷前自繪平生行跡三十四幅，為吳趨弟子，朱圭上如所鐫刻，可
以見之。蘇州靈巖寺藏有大汕庚申所繪〈維摩詰經變圖〉。……大汕自撰
題記，文中論人物畫之南北宗，獨具隻眼。且言近代陳章侯得小李將軍之
神、龍眠之髓，亦一時之傑觀也。知其復浸淫於老蓮之技，妙得其法乳者
深矣。❷

作為畫家的釋大汕，深諳畫史脈絡，推崇明末人物畫專家陳洪綬，上溯唐李昭
道、宋李公麟，擅長以白描法捕捉人物精神。釋大汕自寫行跡圖，據饒氏所言：
畫筆冷峭，墨痕錯落，白描人物，尤擅勝場，應得陳老蓮之精髓。大汕「自述
圖」繪製的起迄時間不知，經查題辭部份，僅有陳恭尹於「賣卜」圖上標明「丙
寅秋杪」（按康熙 25 年，1686）。康熙 17 年，為陳維崧繪〈迦陵填詞圖〉，康熙
19 年，為蘇州靈巖寺繪〈維摩經變圖〉，至遲到康熙 25 年，業已自繪多幅行跡
圖，後二者皆白描畫風，〈迦陵填詞圖〉雖畫蹟不存，然由圖版看來，不刻畫背
景，亦以線描取勝，可知其畫風的一致性。

三、生平略歷

由以上種種事蹟綜合研判，崇禎初年出生於吳地的釋大汕（1637-1705），到
了康熙初年 30 餘歲時發跡，主持廣州長壽菴，開始其收租興販聚財之業，當時
與南海一帶的文化名人屈大均（1630-1696）、陳恭尹（1631-1700）、梁佩蘭（1632-
1708）等人相往來，包括出使廣州的王士禎（1634-1711），以及後來的趙執信
（1662-1744）。足跡曾赴江南，康熙 17 年為陳維崧（1625-1682）繪〈迦陵填詞
圖〉，康熙 19 年為蘇州靈巖寺繪〈維摩詰經變圖〉，一時名流杜于皇（1610-
1686）、吳梅村（1609-1671）、陳其年、魏和公、高澹人（1645-1704）、吳園次
（1619-1694）、宋牧仲（1634-1713）、萬紅友、田綸霞（1635-1704）、黃九煙諸老，

❷ 饒宗頤〈重印離六堂集小引〉，收入同註❻，《大汕離六堂集》，卷首，頁 1。

皆與往來唱和。約於此際，大汕陸續繪製了「自述圖」33 幅，四處索題，每幅行跡圖各有文友題辭：

> 賣雨（豐南弟吳綺）、訪道（梁佩蘭）、默契（舜水張廣業）、遇異（黃周星）、觀象（寧都曾燦）、吟哦（吳百雨）、說法（吳江曨菴徐崧）、遨遊（晉安林鼎復）、作畫（魏禮）、吹簫（古無錫王世楨）、賣卜（丙寅秋杪恭尹）、釣魚（華亭高層雲）、夢游（松陵鄒庚芳）、雅集（建州王永譽）、看雲（弟子黃河圖）、秣馬（吳江法弟徐釚）、浣花（西瀷吳壽潛）、法起（蒲澗法弟大詔）、臥病（南屏季煌）、出嶺（吳門學人高簡）、論道（門弟子唐化鵬）、領眾（會稽董良梴）、酌古（山陰張梧）、註書（陶璜具題）、製器（南海李國珍）、長嘯（山陰金周）……等。

這些名錄中，除了同鄉、弟子之外，題辭的名流有：吳綺（1619-1694）、梁佩蘭（1632-1708）、黃周星、曾燦、陳恭尹（1631-1700）、高層雲、徐釚（1636-1708）等，這些文士同時亦參與了大汕詩文集的寫序行列。

康熙 30 年辛未（1691），大汕著《離六堂集》12 卷刻印，此書付梓之前，年約 60 歲的大汕可能已四處求序，毛際可（1633-1708）詩序曰：「康熙戊辰（按27，1688）春，晤石師于湖上。」《離六堂集》作序者包括：曾燦、王培、熊一瀟、張憶、唐化鵬、吳綺、梁佩蘭、樊澤達、吳壽潛、周在浚、陶煊、李方廣、高層雲、毛際可、黃鶴巖等。序文明確紀年者有：樊澤達〈離六堂詩集序〉（康熙 35 年丙子，1696），吳壽潛〈離六堂集序〉（康熙 38 年己卯，1699），陶煊〈離六堂詩集序〉（康熙 38 年己卯，1699）……等，❼❸求序過程延宕頗長一段時間，前後不下 10 年，已屆大汕晚年。至於與屈大均齟齬事，發生於文集出版之同年（康熙 30 年辛未，1691），10 年後，於康熙己卯、庚辰（38-39，1699-1700）間，又發生與潘耒交惡事。4、5 年後，釋大汕為按察使許嗣興禽治，押發出境。後又為巡撫李基和逮解回籍，死於常山途次，則為甲申、乙酉間（康熙 43-44，1704-1705）事，得年70 餘。

❼❸　參見各家所撰〈離六堂集序〉，同註❻❶，《大汕離六堂集》，卷首，頁 18-35。

四、與陳維崧之情誼

釋大汕之師為沈顥，陳眉公（1558-1639）曾為之贊曰：

> 是道人也，我曾遇之於寒山之巔。塊然一室，茅縛蓬編。形如土木而不受
> 人憐，聲出金石而不爭世妍。而誰知其為劍中俠、詩中仙、畫中禪。蓋上
> 行先生而又獨行之大賢也。❼❹

釋大汕的奇人之姿，頗與劍俠、詩仙、畫禪集於一身的沈師相類，唯其師不爭世
妍、獨來獨往的精神，卻與喜愛結納群士的大汕相異。饒宗頤觀察曰：「大汕，
亦以詩仙畫禪著聞，而又不屑振聲棒喝。」❼❺雖為出塵僧，終不守教界本分，積
極入世，半生行徑迭遭物議，招引非謗不是沒有原因的。故謝章鋌曰：

> 迦陵填詞圖為釋大汕作，掀髯露頂，旁坐麗人拈洞簫而吹。……惜大汕人
> 品不堪，宗風掃地。以工為祕戲圖，得當硌歡心，卒以違禁取利斃於法。
> 詳王漁洋分甘餘話。此圖出其手，是一大玷耳。❼❻

站在教界倫理與世俗道德的角度來看，以王士禎為主流意見的人品負面評斷，可
謂其來有自。只是，時人仍然不能對釋大汕所繪〈迦陵填詞圖〉視若無睹，該畫
獲得文人圈的青睞是顯而易見的。鄧之誠對此有較持平的看法：

> 大凡紅襦蓄髮，竟體薌澤，買優伶，作祕戲圖，祈雨止雨，出招帖曰：石
> 頭陀有些風雨出賣。役鬼召魂，醫卜星相，甚至依附勢要，以財貨奔走
> 人，交通海國，諸軼軌之事，務在驚世動眾，皆由才情奔放使然。而其敗
> 也，則一財字害之。故方貞觀過長壽菴詩云：野性自應招物議，諸奴未免
> 利吾財。可謂實錄。又云：唯餘詩卷長留在，還爾西來不壞身。亦惜其能
> 詩也。❼❼

❼❹　轉引自同註❼❷，饒宗頤〈重印離六堂集小引〉。

❼❺　同上註。

❼❻　引自同註❸❷，謝章鋌《賭棋山莊詞話》，卷1，頁3329-3330。

❼❼　引自同註❻❷，鄧之誠文。

鄧氏具寫大汕的人物形象、嗜好，以及種種驚世駭俗、貪財附勢的行為，並進一
步解釋這些驚世動眾的軼軌之事，皆因奔放之才情使然。

一位才情奔放、行為脫徑的道人畫家，一位才情豪邁、戀情纏綿的落拓才
子，宜於成就一樁說不盡的文藝話題。繪製〈填詞圖〉之前，釋大汕已與江南文
士多所往來，更早已結識陳維崧。大汕有詩〈過毘陵哭陳其年太史〉，透露了二
人交誼之蹤跡：

> 出處各不同，生死同關切。尚不忍生離，何堪悲死別。……君不見荊溪之
> 水清且長，當時陳子名飛揚。著作絕勝江淹富，笑傲高超阮籍狂。憶昔與
> 君良會日，君年三九我廿七。不期探古滯梁園，論文不讓因相識。到處風
> 人雅愛才，殷勤手進中山醅。沈醉羲之筆底見，返魂老杜詩中來。氣吐虹
> 霓翻霹靂，大內聲聞徵上客。弘詞直達九重天，召對風流過李白。……野
> 僧蹤跡庾關隔，相思日望共逍遙。往歲忽傳薊北信，聞君續史修秦晉。誰
> 知一病不能回，可憐萬里無歸櫬。……生恨未寄書一紙，死憝未奠酒一
> 盃。昨過毘陵泊橋陌，夢君向我談今昔。……。❼❽

大汕痛惜維崧英年早逝，推崇維崧之豪邁詩才，並提及其獲徵召、舉鴻博之榮
蹟。偶過毘陵，得知其年辭世的消息，大汕表達了無限追念之思。「君年三九我
廿七，不期探古滯梁園」二句對於兩人交遊提供重要訊息：維崧長大汕 12 歲，
二人於梁園因論文不讓而相識，時為康熙 2 年癸卯（1663），可知大汕結識江南
文人的時間約於此際。陳維崧自題〈喜遷鶯　石濂和尚自粵東來梁園為余畫小像
作天女散花圖詞以謝之〉，❼❾時間可能就在康熙 2 年以後。此際，27 歲年輕的
道人畫家先為維崧繪了第一幅旖旎的畫像：〈天女散花圖〉，又幾年，大汕另有
一詩〈寄懷陳其年太史〉：

> 記得梁園別，三秋尚未回。但逢明月出，疑是故人來。幽夢通芳草，春風

❼❽　收入同註❻❶，《大汕離六堂集》，卷 4，頁 13a-b，總頁 91。

❼❾　參見同註❸❶，《迦陵詞全集》，卷 22，頁 6a。

寄好梅。待尋高隱處，鷗路泛輕杯。**⑧**

再次提出二人的梁園聚會。直到康熙 17 年（1678），足跡再遊江南的釋大汕為詞名滿天下的陳維崧繪了第二幅畫像：〈迦陵填詞圖〉。此時已 41 歲的大汕，尚未同屈大均、潘耒、王士禛等文士齟齬，時與江南文士圈的關係仍甚友好，由其詩文往來酬和、眾多名士為其「自述圖」題贊、為文集作序等情形來看，大汕生平喜與文化權貴交遊的確是事實。

約於此際，幸運的大汕，其詩作曾獲陳維崧（其年）、張杉（南士）、方文（爾止）、王培（益仲）、吳伯朋（錦雯）、徐作肅（恭士）、宋犖（牧仲）、童樞（漢木）、黃河圖（攝之）等文士評贊。**⑧**其中陳維崧（1625-1682）、宋犖（1634-1713）文名最著，維崧評曰：

> 詩有習氣，超出最難。昔方外以能詩名者，代不乏人，如惠休、寶月，以及齊巳、清江、靈一諸公，又其最著，傳諸後世。嘗取其詩讀之，固有佳致。第一種癯削儉嗇之氣，行於筆墨間。望即知之，求其卓立自拔，不為習氣所錮者不得也。石翁和上賦性超然，詩情深遠，體格字句，雄麗流軼。經文以質，論物以志，古詩擅靈運、長沙、少陵、高偉、李青蓮豪邁之勝，且無俚辭浮響流及其間。近作則全以開大為歸，風思雅調，洵極作者能事，超出習氣之外擴焉，一人而已。**⑧**

此則短評被釋大汕收入《離六堂集》中，評詩確切時間不知，唯大汕與屈、潘等人交惡於康熙辛未年與乙丑年，早已下世的維崧均不及見，或許這則詩評就在〈迦陵填詞圖〉繪成之際。一位方外人士，其詩作能得文豪陳維崧如此讚賞，顯非泛泛之交而已，二人友誼持續約 15 年之久。

康熙 17 年暮春，54 歲的陳維崧薦舉中試，在當時詞壇上已赫赫有名，維崧以及京官宋犖等人的詩評，極可能是才情奔放、驚世動眾的釋大汕索求而得。那

⑧ 引自同註**⑥**，《大汕離六堂集》，五律，卷 6，頁 3a，總頁 108。

⑧ 眾家評詩，詳參同註**⑥**，《大汕離六堂集》，〈離六堂詩評〉，頁 37-39。

⑧ 同上註，〈離六堂詩評〉，頁 37。

麼大汕為詞宗陳維崧前後繪製兩幅畫像，未嘗不可視為大汕踏入江南文士圈的兩塊試金石。〈迦陵填詞圖〉的繪製，不僅表達對詞家本色的崇敬佩服，更出之於一種操作文化聲譽的嫻熟手段，藉著為名流寫真的機會，搏得個人在縉紳社交圈裡的名聲。雖然大汕後來之惡名使得所繪〈迦陵填詞圖〉受到牽累，該畫因關乎道德名望的思惟而被視如白玉之玷，然而瑕不掩瑜，〈迦陵填詞圖〉畢竟獲得當時與後世廣泛、高度而長期的題詠，畫家不可謂其無功，就此角度而言，釋大汕終究遂行繪像之初其攀龍附鳳的目的。

伍、人際交遊

一、〈迦陵填詞圖〉的當代題詠群

〈迦陵填詞圖〉圖面後接的眾多題詠，據道光印本萬貢珍題識曰：「前輩風流，宛然如見，且題咏甚多，前後兩鴻詞之盛，亦可窺見一斑。」〈填詞圖〉繪成於康熙 17 年，正是清廷開「博學鴻詞科」之際，與陳維崧同時應考的文士甚多。康熙帝重開此科，乃將清廷治國方向回溯漢族傳統，強調舉用「學問淵通，文藻瑰麗」、「學行兼優，文詞卓越」之才彥擔任京官，這是清帝國歷經順治以來，以王道籠絡漢族民心的文化舉措，作為懷柔政策的先導。「博學鴻詞科」於康熙 18 年（1679）與乾隆元年（1736）兩度舉行，由內外諸臣舉薦，不分已仕未仕擇期在殿廷考試，錄取者授以翰林官。[83]康熙 17 年 7 月下旨徵召，次年春 3 月進行殿試，當時諸臣薦舉 143 人於體仁閣殿試，試題為：〈璇璣玉衡賦〉、〈省耕詩〉，五言排律二十韻。[84]直到甲子日諭吏部曰：

[83] 關於康熙 17 年開「博學鴻詞科」相關詔令諭旨，詳見《清實錄》（北京：中華書局，未注出版年）第 4 冊，《聖祖實錄》，卷 71、75、80，各為康熙 17 年正月、7 月，康熙 18 年 3 月等諭告。筆者已於本書第四章〈一則文化扮裝之謎：徐釚〈楓江漁父圖〉題詠〉文中詳細引述探論，此僅簡引，不再贅述，敬請回參。

[84] 參見同上註，《聖祖實錄》，卷 80，「康熙十八年三月」，頁 1016 下。

薦舉到文學人員，已經親試，其取中一等彭孫遹、倪燦、張烈、汪霦、喬
萊、王頊齡、李因篤、秦松齡、周清原、陳維崧、徐嘉炎、陸葇、馮勖，
錢中諧、汪楫、袁佑、朱彝尊、湯斌，汪琬，邱象隨。二等李來泰、潘
耒、沈珩、施閏章、米漢雯、黃與堅、李鎧、徐釚、沈筠、周慶曾、尤
侗、范必英、崔如岳、張鴻烈、方象瑛、李澄中、吳元龍、龐塏、毛奇
齡、金甫、吳任臣、陳鴻績、曹宜溥、毛升芳、曹禾、黎騫、高詠、龍
燮、邵吳遠、嚴繩孫，俱著纂修《明史》。**⑧⑤**

中試列為一等之名單，陳維崧就在其中。據〈迦陵填詞圖〉道光印本後附丁輔之
所編題詠者〈小傳〉，題詠人數共有 71 人。與維崧同一世代的題詠者共 35 位，
約佔半數之多，康熙戊午年獲薦徵召鴻博應試者 17 人，又佔一半之譜。其中除
了 6 位應試未果之外，其餘 11 人與陳維崧同時登榜，包括朱彝尊（1629-1708）、
嚴繩孫（1623-1702）、尤侗（1618-1704）、孫枝蔚（1620-1687）、高詠（1622-?）、徐
釚（1636-1708）、彭孫遹（1631-1700）、米漢雯、王頊齡、鄧漢儀、毛升芳等。當
時博學鴻詞科中式一、二等人數相加共 50 人，〈填詞圖〉題詠者包含像主自
己，已超過五分之一，數量甚夥。他們入翰林為文官，共同參與《明史》之修
纂。至於獲薦未中者為吳農祥（1632-1708）、毛際可（1633-1708）、李良年（1635-
1686）、宋實穎、徐林鴻、汪懋麟（1640-1688）等 6 人，汪氏雖鴻博獲薦未果，卻
同年廷試為進士，後來亦入翰林院成為維崧修纂《明史》的同事。此外，當代的
題詠者多為京城高官，如梁清標（1620-1691）、宋犖（1634-1713）、王士禎（1634-
1711），或像納蘭性德（1655-1685）這樣的滿洲貴族，或是江南擁有舊誼的文仕如
李符（1639-1689）、毛先舒、查鉉，或晚輩如洪昇（1659-1704）……等，全為清初
文壇活躍知名之士。

　　這些文士若屬京城高官，顯然係維崧獲薦應鴻博試入翰林院，相與共事後才
互動頻繁，有些更早就在江南彼此聲氣相投，彼此的出身、輩份、年齡、籍里、
官職未盡相同，拜賜於陳維崧廣闊的人際交遊圈，因緣際會來到〈迦陵填詞圖〉

⑧⑤　參見同上註，《聖祖實錄》，頁 1023 上。

相聚吐屬為文。陳維崧人際網絡的逐步建立，經過一個漫長的積累過程，以下試作探討。

二、陳維崧陸續建立的人際網絡

㈠ 父執輩的關愛

維崧之父諱貞慧，字定生，折節讀書，為時名卿，諸常蹤跡往還者，多海內逋臣遺老、憂國奉公之臣，盡一時名士，用節概推重，蔚然典型。徐乾學（1631-1694）曰：「君自束髮以來，耳濡目染，已不墮俗下儇薄氣。」（〈誌銘〉）早在維崧 15 歲（崇禎 12 年，1639）時，即跟隨父親遊南京，相與往還者有周鑣、方以智、張自烈、沈壽民、顧杲、冒襄、梅朗中、侯方域諸人。貞慧讀書蘇州時，相與贈答者有文震盂、侯峒曾、徐汧、陳子龍、張溥、李雯、楊廷樞、黃宗羲等。維崧咸隨侍側，聆聽諸先生議論，益刻意為詩，為諸先生所賞識。崇禎 14 年（1641），維崧 17 歲，補邑博士弟子員，頗為自負。後隨侍定生公棲止山村野寺，絕仕進意，久之，隨輩應鄉試不利。青年時期，參加家鄉的秋水社，親身體驗明末結社的濃厚氣息。邑中秋水社羅致鄉里文士，吳其霗清聞、盧象觀幼哲、黃羲時宓公與焉，獨其年齒最少。（徐乾學〈誌銘〉、蔣永修〈陳傳〉）

陳其年與父執輩交，由蔣氏父子所作傳記可知一斑：

○父貞慧……，所交盡一時名士，其年髫齕受經，過目成誦，稍長，定生引之徧見，諸名士咸器之，稍稍與其年定交，不敢以父行。（蔣永修〈陳傳〉）

○從學者為貴池吳次尾、吳門錢吉士兩先生。一時名公碩望如婁東、雲間、皖江等，皆折輩行與交，爭為延譽。（蔣景祁〈外傳〉）

後又與西樵、阮亭、既庭、甫草、豹人、孝威諸君子倡和，而學益進，師友之功不可少，誠如故武陵胡獻徵〈迦陵文集序〉所曰：

先生素淵源於家學而復取資於師友，故在當時，若黃門太史中舍暨次尾、朝宗諸君子，既相與稱譽於前，在近日則合肥長洲大冶暨阮亭、慎齋諸名

公，尤相與推許於後。**⑧⑥**

維崧之學養文翰，前有師執輩稱譽，後又有朋輩相與推許，是故文名大進。文定生公傾家財交天下名士，與冒辟疆（1611-1693）、侯朝宗（1618-1654）、方密之（1611-1671）並稱四公子。宏光時，定生公罹黨禍，朝宗捐數千金力為營脫。定生公身故，冒辟疆念及舊誼，不僅出資助葬，還招維崧赴如皋客讀。陳維崧的交遊網絡最早奠基於父親定生公的文友圈，這個文學社群隨而逐次擴大。

(二) 賞識他的人

　　維崧受到父執輩的器重照顧，一個最具體明顯的例子，就是父親過世之後，維崧受冒辟疆所召，於順治 15 年（1658）冬赴水繪園居讀，在文學創作方面大有長進，如皋 10 年決定性地影響了維崧文學人生的走向，此間詩文創作豐沛，如皋諸君子為其重刻《湖海樓稿》、又刻《射雉集》於維揚。詞亦大量創作，然要到康熙 7 年（1668）始結集為《烏絲詞》刻印行世。

　　陳維崧未弱冠，即與吳江吳兆騫漢槎（1631-1684）、雲間彭師度古晉被吳梅村（1609-1671）譽為「江左三鳳凰」。（蔣景祁〈外傳〉）另又與董以寧、鄒祇謨、黃永有「毗陵四才子」之稱，受到許多關愛的眼神。就像冒襄對他的愛護一樣，陳維崧還受到當時輦轂諸公的賞識。康熙 7 年（1668），維崧 44 歲，離開水繪園，赴京謀求仕進之階。在京與龔鼎孳（1615-1673）等顯要倡和，與朱彝尊（1629-1708）合刻的《朱陳村詞》還曾傳入宮禁，蒙賜問，引起注意。龔鼎孳對他有知音之誼，以下三則紀錄可知：

　　○至京師，故大司馬合肥龔公賞歎其文，首為定交。（徐乾學〈誌銘〉）
　　○三十不遇，門戶中落，因束裝汗漫游所至，戶外屨滿，車馬填巷，諸公貴人爭客鬠。合肥大宗伯愛重鬠尤甚，唱酬日夜相繼，與為忘形交。
　　　（蔣永修〈陳傳〉）
　　○迦陵先生相傳是善權山中誦經猿再世。初受知於龔定山宗伯，時方為諸生，譽未盛也。宗伯遇之厚。一日讌會，諸達官畢集，宗伯揖先生上

⑧⑥　胡文收入《陳迦陵文集》，同註**⑨**，第 1 冊，《迦陵文集》頁首。

座，先生不獲辭，乃就坐。有客某見先生掀髯據席，若無人焉，為不平，然無如何也。既數載，先生落魄尚如故。某已歷險要，未幾為江南學使，知先生素不善舉子業，檄先生試。先生以病告，某必欲其至以難之。不得已，浼鄉先生周旋，久乃解。先生賦沁園春云：「……（按為自述詞）」，宗伯贈先生有「君袍未錦，我鬢先霜」之語，讀先生追和詞，想見當時知己之感，真一字一淚。❽

以龔鼎孳在京城之力，頗有拔擢後生之美意，三文率皆陳述龔氏對維崧的知音之誼。

　　除了受知於龔鼎孳之外，龔氏過世後，陳維崧之能舉鴻博，乃獲大學士宋德宜（1626-1687）推薦，據徐乾學曰：

> 戊午春，陳其年過崑山，讀書余園中，適朝廷下詔舉博學鴻儒於是，故大學士宋文恪公以其年名上……。次年春，天子親試諸徵士於殿庭，其年名入一等，授翰林院檢討，纂修明史。（〈誌銘〉）

宋文恪公即大學士宋德宜，為康熙帝欽派題薦大公之一，亦為當時詩社盟主，位高望重，擅於薦舉提攜，有一段文字可知：

> 吳兆騫，字漢槎，吳江人，少有雋才。……吳偉業以與華亭彭師度、宜興陳維崧共目為江左三鳳凰。……順治十四年，罹科場之獄，遣戍寧古塔，……居塞上二十三年。摯交顧貞觀填詞寄之云……。昔日社盟宋德宜、徐乾學乃醵金納贖，得放歸。❽❽

陳維崧雖然屢試不第，然因為英才出眾而獲得薈蔯諸公的賞識，終受宋文恪推薦參與鴻博之試。

(三) 同輩友人

　　入清後，陳維崧屢屢應鄉試不利，便浪遊南北，至京師，受到大司馬合肥龔

❽　參見同註❸❶，吳衡照，《蓮子居詞話》，卷2，「陳其年受知於龔定山」條，頁2404-2405。

❽❽　參見同註❻❶，《清詩紀事初編》上冊，卷3，「吳兆騫」條，頁387。

公賞歎，首為定交，到中州則遍交侯朝宗、徐恭士諸君，與時流相交甚密。為其作墓銘的徐乾學（1631-1694）雖年齒較陳稍小，卻順利及第入朝為官。當知道宋文恪公（1626-1687）推薦維崧試鴻博，適維崧過崑山訪徐，徐臨別送曰：「子雖晚遇，然自是絕青冥、脫塵埃，羽儀盛朝不久矣。吾與子相見於上京耳。」（〈誌銘〉）十足期許與祝福。

其實早在陳維崧青年時期，便與江南文士有密切的往來。順治 9 年（桂王永曆 6 年，1652），維崧 28 歲。江蘇文士漸起詩社，舉文會，維崧曾於兩年間參加江南四郡文會：「名士畢集。觴酌未引，髯索筆賦詩，數十韻立就。或時作記序，用六朝俳體，頃刻千言，鉅麗無與比，諸名士驚歎以為神。」（蔣永修〈外傳〉）此時致力於填詞的陳，已在文壇崛起。說到詞壇概況，吾人可以王士禎（1634-1711）推展的文學活動作為一個側面觀察。順治 17 年（1660），王士禎到揚州任推官，有鑑於 3 年前歷下大明湖秋柳唱和之大受歡迎，亦於揚州推動此風。次年，即展開唱和活動，諸名士如彭孫遹、鄒祗謨、程康莊、董以寧、陳維崧等，均曾為王士禎所詠「青溪遺事畫冊」以及揚州女子余韞珠繡像題作的艷詞進行和詠。又一年，康熙元年壬寅（1662）夏，29 歲的王士禎與諸名士泛舟紅橋，漁洋賦《浣溪紗》三闋，其詞句「綠楊城郭是揚州」和之者眾，集成《紅橋唱和詞》。過 2 年，康熙 3 年（1664）3 月初 9 清明，漁洋另與孫枝蔚、程邃、孫默、許承宣兄弟修禊於紅橋，即席賦《冶春詩》，諸君皆和。**❽❾**

據張宏生研究指出，秋柳唱和的主要參與者：冒襄（1611-1693）、徐夜、顧炎武（1613-1682）、曹溶（1613-1685）、許旭、王士祿（1626-1673）、陳維崧（1625-1682）、朱彝尊（1629-1708）、汪懋麟（1640-1688）。王士禎（1634-1711）出生於崇禎 7 年（1634），上列和詩諸家，除汪懋麟外，年齡均長於他，更有 4 人比他年長 20 歲左右。從諸人政治態度來看，有始終堅持遺民立場，不與新朝合作者，如冒襄、顧炎武；有開始堅持氣節，後來入仕為官者，如陳維崧、朱彝尊；也有一

❽❾ 兩度紅橋唱和活動與參加成員，參見同註**❻❻**，蔣寅著《王漁洋事跡徵略》，頁 86、頁 106。另外，關於王士禎於揚州時期的文學活動，筆者將於下一章〈揄揚聲譽：王士禎的畫像題詠〉作詳細考論。

開始即趨向新朝者，如王士祿、汪懋麟。這三類人幾乎包括了當時政治社會中的所有類型。從社會影響看，有的在唱和之前就已經享有盛名，有的聲譽鵲起，有的則體現出了創作才華，有待進一步發展。紅橋唱和的直接參加者有袁于令（1592-1670）、杜濬（1610-1686）、陳維崧（1625-1682）、朱克生、丘象隨、曹貞吉（1634-1698）、陳允衡等。按政治態度劃分，人員的基本構成略同於前舉「秋柳」唱和，文學成就及其知名度也大略相同。這種相似也許不是偶然的，「秋柳」唱和的群體性活動所造成的廣泛社會影響，大大增強了王士禛的知名度，王士禛從中得到了啟發，把這種形式從濟南移植到揚州。王士禛所組織涵蓋東南地區名流的文學社群，包含了遺民，新貴、父執、同輩，其文壇地位，便在這樣的群體活動中建立起來。這個文學社群的活動性格，對清代詞學的復興產生了激發性的助力。❾⓿

　　康熙 4 年乙巳（1665），漁洋前往冒襄水繪園，與陳維崧等諸名士修禊作詩，紛紛題和，集有《水繪園修禊詩》。翻檢《陳迦陵全集》，諸如此類的文會活動不勝枚舉，以王士禛為首的文學社群，陳維崧當然是一位交往頻繁而密切的要員，維崧參與王士禛由山東到揚州所推動清代詞學上的兩次盛會，因而得到該文學社群的情誼，自是合理。陳維崧唱和、酬贈、交遊的文友圈，與王士禛的文學社群有著既緊密又重疊的關係。❾❶

㈣ 詩文總集的選、參、校、序、跋名錄

　　若要進一步觀察陳維崧相與往來的文人群體及其廣闊之交遊圈，可由其身後作品編撰的參與名錄可見一斑。陳維崧著作豐富，然除了《烏絲詞》在維崧生前業已出版之外，其詩文集最完整的結集在身故之後。據李澄中（?-1700）〈陳迦陵

❾⓿　王士禛推動唱和活動及其與清詞復興運動的相關認知，筆者受到南京大學清詞專家張宏生教授之啟發。來臺客座的張教授曾赴本校進行兩場專題演講，其中一場演講講題即為〈康熙揚州詞事與清詞復興〉（2005 年 12 月 7 日 6:30-8:30p.m.），解釋觀點與文獻徵引皆啟我良多，謹此致謝。

❾❶　經筆者檢閱，《陳迦陵文集》6 卷、《陳迦陵儷體文集》卷 2 至卷 8，留有為數甚夥之贈序、壽序、詩文序跋、尺牘等文字，至於《湖海樓詩集》、《迦陵詞全集》更載滿遊蹤、題和、酬贈等往來紀錄，多不勝舉。這些相從的文士名流，亦與王士禛多有往來，屬於同一個文學社群。

文集序〉曰：「陳維崧既歿之三月，其弟子萬自黎城來，乃搜其遺稿編次。」康熙 21 年壬戌（1682）5 月，陳維崧過世，次年（康熙 22 年）3 月，其弟即開始四處蒐羅散佚文稿，進行全集的編撰。這個全集編撰的工作進行得很緩慢，各體作品集的序跋紀年可考者分列如下：

> 丁卯（康熙 26）：陳宗石〈陳迦陵儷體文集跋〉、陳維岳〈陳迦陵儷體文集跋〉、陳維岳〈湖海樓詩集跋〉。
>
> 戊辰（康熙 27）：陳僖〈陳迦陵儷體文集序〉、陳宗石〈湖海樓詩集跋〉。
>
> 己巳（康熙 28）：李應薦〈湖海樓詩集序〉、徐乾學〈湖海樓詩集序〉、陳宗石〈迦陵詞全集跋〉。
>
> 庚午（康熙 29）：高佑釲〈迦陵詞全集序〉、任璣〈迦陵詞全集序〉。

由此看來，維崧各體文集的編撰工作，自維崧辭世次年開始，持續進行了 7 年之久。❷

　　除了王士禎高頻率的現身之外，檢視患立堂刊陳維崧全集中有一份名單值得注意。全集包括：文集、詩集、儷體文集、詞集等四種，分集校刻，各卷卷首皆列有「選」、「參閱」與「校」者三類名錄，各卷除了維崧弟「維岳緯雲、宗石子萬」參閱，「男履端、姪沔」校不變之外，列為「選」者不盡相同，共同組成一個龐大的名流清單，包括：

> 嘉定陸元輔、餘姚黃宗羲、如皋冒襄、商丘侯方巖、新城王士禎、崑山徐乾學、長洲汪琬鈍菴、秀水朱彝尊竹垞、吳縣尤侗、蕭山毛奇齡、海鹽彭孫遹、吉水李振裕、遂安方象瑛、華亭王頊齡、長洲宋實穎、江都吳綺、無錫秦松齡、太倉黃與堅、寶應喬萊、吳江潘耒、上海葉榴蒼巖、宛平米漢雯、諸城李澄中、慈谿姜宸英、崑山葉方恒、合肥龔鼎孳、太倉吳偉業、吳江計東、同邑任源祥、萊陽宋琬、嘉善曹爾堪、商丘侯方岳、同邑

❷　筆者一一檢閱同註❾，《陳迦陵文集》（全 2 冊）各體作品集之序跋，引錄文末署年者。

周啟儁、秀水曹溶、睢州湯斌、江寧紀映鍾、邰陽王又旦、新城王士祿、武進董以寧、吳江葉崇、同邑史可程、滿洲成德容若、武進鄒祗謨、錢塘吳任臣、栢鄉魏勷、德州謝重輝、平湖陸葇、如皋冒丹書……等。

維崧之弟與子姪將這些亮眼的姓名，大擺門面地編排於各體文集卷首，這個陣仗恰可視為陳維崧在世時與文壇名流往來的一個縮影。這份名士清單，與王士禛於揚州時期推動唱和的社群可說完全重疊，涵蓋面甚廣，幾乎就是一份康熙政壇與文壇活躍之士的文單載錄，年齒橫跨長輩、同輩、晚輩三代，對陳維崧而言，少數是賞識他的長輩，更多是同輩，有些則是晚輩。

陸、題詠

一、題詠時段與書寫口吻

〈迦陵填詞圖〉諸家題詠的時間拉得很長，其中大約有將近一半的題詠集中於畫像繪成之初，即康熙 17 年（1678）當年及接續 2、3 年間，或 4 年後維崧身故之際。題者多為維崧在世時之舊識故交，即使是維崧過世後，亦有同輩懷念之題作，如徐喈鳳（題於康熙 27 年戊辰，1688）。亦有跨在康、乾兩代交接的題人如崑山呂熊（題於康熙 45 年丙戌，1706），呂氏幼時曾面見維崧，卻又不屬於同一世代。

據筆者統計〈填詞圖〉道光印本後附丁輔之所編題詠〈小傳〉71 人，其中後代題詠者，亦即與陳維崧生年完全沒有交疊者有 36 人。據道光印本萬貢珍題署曰：「前輩風流，宛然如見，且題咏甚多，前後兩鴻詞之盛」，然乾隆元年丙辰（1736）舉鴻博者，僅有錢載（1708-1793）、裘曰修（1712-1773）二位，遠不如康熙時期舉「鴻博」者參與題詠之盛況。其餘則為乾隆、嘉慶、道光三朝之進士，大抵均京城高官。由於後代的題詠時間分佈零散，除了乾隆末年外，並未再特別集中於哪一個時段，而且題者彼此間亦無特殊緊密關係，多係偶然機緣獲睹此畫而留下題作，故筆者不擬於此針對後代題者的群性背景再作探討。

筆者曾論及，到了乾隆末年，藏於陳家的〈填詞圖〉由陳氏嗣孫藥洲委請翁

方綱（1733-1818）題籤，袁枚（1716-1798）題序，縮本刻印流傳。❾另一題詠時段集中出現於此際，距離畫像繪成時間將近百年，陳維崧（1625-1682）辭世已久，因摹勒刻印再度引發名流矚目，喚醒百年前的詞壇記憶。題詠署年者有：乾隆40 年乙未（1775）翁方綱（1733-1818）與于敏中（1714-1779），乾隆 41 年丙申（1776）錢載（1708-1793），乾隆 44 年己亥（1779）英廉（1707-1783），乾隆 57 年壬子（1792）謝墉（1719-1795）……等。稍早，陳藥洲曾攜畫自隨委請名流題詠，故有乾隆 5 年庚申（1750）裘曰修（1712-1773）、乾隆 12 年丁卯（1747）張祐楙、乾隆 26 年辛巳（1761）蔣士銓（1725-1785）等題作。至於阮元（1764-1849）的題識紀年最晚，已下延至嘉慶 15 年庚午（1810）。

題者若屬當代者，或是高官名士，或是文壇交遊，如「河北梁清標」，「悔菴尤侗」、「錢塘毛先舒」、「吳江徐釚」。許多題者亦以稱「弟」表達親近友誼，「如雪苑弟宋犖」、「禾南弟李良年」、「錫山弟嚴繩孫」、「弟彝尊」、「濟南弟王士禛」。亦有當代關係較為疏遠者的題署：「其翁老世臺先生填詞小像敬題兼求郢正，戊午嘉平毛升芳書於燕山僧舍。」或出於熱絡深厚的交誼，或藉以結識京官名流，多像主一一索題而來。他們與陳維崧有著長短不一的共處經驗，集中在康熙戊午年及其後，雖偶有其年過世後出之以追憶口吻的好友，因同處康熙前期至中期的文學圈，無論親疏遠近，皆深諳其年的詞風，亦對其艷事有所聽聞。基於這層共處的經驗，題詠者可以更親近的口吻，或讚揚、或戲謔、或調侃、或懊惱，描繪其填詞過程，重建其酒筵歌席，羨妒其艷情始末，無不帶著濃厚的「臨場感」。在當代題者的眼下，索題的陳維崧與〈迦陵填詞圖〉上那寬衣閒坐的陳髯裡外合一，如此真切地化成笑意盈盈的穿梭身影。

至於後世的題詠，出自遙遠時代彼端的觀眾群，他們多自稱「後學」，如「同里後學儲國鈞」、「大興後學翁方綱」、「揚州後學阮元」……等。乾隆57 年（1792），謝墉（1719-1795）題識曰：「壬子閏四月，伯恭館丈出填詞圖屬題，讀卷中多沁園春詞，因亦賦此闋。東野後學謝墉時年七十有四。」謝墉是從老師那兒得見此畫，並受囑題作，他與不及參與陳維崧世代的其他晚生後輩們一

❾　詳細內容，敬請回參前文「圖本」一節。

樣，是以滾雪球的方式捲入這場瞻仰的典禮中。與維崧時代錯開的讀者，雖不及親見，卻以參與百年題詠盛會為幸，多數保持一種對夙昔典型的尊敬與禮讚。當年詞壇的風起雲湧漸已平息，缺乏時代的共感，也只能出於疏淡的口吻，或藉題抒發個人牢騷。

當代友輩與維崧平日不乏以詞體往來酬和，有鑑於〈迦陵填詞圖〉明確指陳著像主的詞人身份，並呼應當時詞壇盛況，是故當代題者多選用詞體題圖。康熙初年盛極一時的詞壇風潮，歷經百年早已沈寂，後代題詠者多不以詞名家，故留下的題作以詩體為主，題詞僅屬偶見。

下一節將進入題詠內容之分析。

二、題詠內容❾

㈠ 題詠內容之一：當代的眼光

1.三篇代表性的題作

長洲尤侗（1618-1704）題詞曰：

> 側帽輕衫古意多，烏絲襴寫懊儂歌，紅兒解唱定風波。
> 翠管吟殘傾一斗，玉簫吹徹斂雙蛾，酒闌曲罷奈髯何。（調浣溪紗）

尤侗的題詞是就著畫面而寫。這位側帽輕衫舒泰的詞人，此刻正在烏絲襴箋填寫一首〈懊儂歌〉，❾妙解音律的侍兒趁著倚聲空檔注一斗酒。一時間，侍兒吹徹玉管而微斂雙眉，酒闌曲罷的髯翁將奈其何？本詞具體描繪了兩位畫中人的形象，「烏絲襴寫歌」、「翠管吟殘傾一斗」、「玉簫吹徹」，同時也揣摹了一個

❾ 下文所引〈迦陵填詞圖〉諸家題詠文本，筆者悉引錄自北大圖書館古籍特藏室所藏「道光印本」，乃筆者入館調閱該本拍攝而得。「道光印本」之摹勒與「乾隆拓本」為同一來源，各則題詠未標頁次，以下題詠悉引自於此本，為免蕪雜，皆不落註。由於印本上的題文書法，篆、隸、楷、行、草，各體均有，數量甚夥，筆者幸賴具有篆刻書法良好素養的研究助理蔡孟宸同學協助釋文而得盡覽全貌，在此對研究過程期間，孟宸同學及其書法家父親蔡明讚先生的全力協助，致上誠摯謝忱。

❾ 陳迦陵確實寫過一首〈懊惱曲〉，參見《湖海樓詩集》，卷 1，頁 11b，收入同註❾，《陳迦陵文集》，第 1 冊。

執筆運思、吟詞醺醉、玉簫按拍的填詞過程，直到最終「酒闌曲罷」。

滿人納蘭性德（1654-1685）題詞曰：

> 烏絲詞付紅兒譜，洞簫按出霓裳舞。舞罷鬢鬟偏，風姿真可憐。
> 傾城與名士，千古風流事。低語囑卿卿，卿卿無那情。

此畫繪成，適維崧赴京應鴻博試，於京城結識諸多高官文士，性德與維崧相識應在此時。上片著力描寫按譜倚聲的紫雲，吹簫起舞，以及令人憐惜的風姿。納蘭性德與尤侗一樣稱紫雲為「紅兒」，比為唐代一位美歌之軍妓杜紅兒。❾❻下片以千古風流事歌詠這一對璧人的戀情。納蘭性德詞集中有一闋〈菩薩蠻　又為陳其年題照〉，字句頗有出入：

> 烏絲曲倩紅兒譜，蕭然半壁驚秋雨。曲罷鬢鬟偏，風姿真可憐。
> 鬅鬈渾似戟，時作簪花劇。背立訝卿卿，知卿無那情。❾❼

原詞上片「洞簫按出霓裳舞」一句，改作「蕭然半壁驚秋雨」，似乎暗示了性德所見維崧僦居京城的狹迫。（徐乾學〈誌銘〉）下片將「傾城與名士，千古風流事」換掉，專寫維崧十足陽剛（「鬅鬈渾似戟」）卻又時露狂態（「時作簪花劇」）的形象。❾❽相較而言，納蘭性德的後作比前作的筆調活潑得多，前一篇作品應係性德認識維崧之初應其索題的成品，下筆謹慎保守，改作則在熟識之後，出現了調侃維崧賃居、多鬢與狂態的筆致。

京城高官河北梁清標（1620-1691）的〈喜遷鶯〉題詞曰：

❾❻　〈羅虬比紅兒詩并序〉注曰：「廣明中，虬為李孝恭從事。籍中有美歌者杜紅兒，虬令之歌，贈以綵。孝恭以紅兒為副戎所盼，不令受。虬怒，手刃紅兒。既而追其冤，作比紅詩。」參見張草紉箋注，《納蘭詞箋注》（上海：上海古籍出版社，2004），頁79。

❾❼　參見同上註，《納蘭詞箋注》，卷1，頁78。

❾❽　古代遇典禮宴會佳節，男女皆戴花。宋史司馬光傳：「仁宗寶元初，中進士甲科。年甫冠，性不喜華靡，聞喜宴獨不戴花。同列語之曰：『君賜不可違。』乃簪花一枝。」參引自同註❾❻，《納蘭詞箋注》，頁80。另徐乾學〈誌銘〉亦曰：「遇花間席上，尤喜填詞。興酣以往，常自吹簫而和之。人或指以為狂。」

荊溪髯客，早駕柳軼秦，英游罕匹。絲繡平原，寶裝內史，廿載名傾南
國。何處丹青粉本，寫出石闌鏤筆。高吟就，有金蟲綴鬢，翠眉倚笛。

懸憶，應不讓，蘭畹花間，聲出鏘金石。紅藉蕉茵，錦排雁柱，醉傍佳人
瑤瑟。少壯平生三好，潦倒詞場七尺。休嗟晚，看瀛洲亭畔，重圖顏色。

上片寫這位荊溪髯客，具有罕匹的高才，幾乎超越了北宋大詞家：柳永、秦觀。
文采錦麗彷彿是以絲繡出平原，腹中寶裝書史，以此才名傾動江南 20 年之久。
如今丹青繪出其刻鏤之筆，另有金蟲綴鬢、翠眉倚笛的歌僮按拍吟聲。下片以蘭
畹譬喻五代後蜀趙崇祚所編《花間集》，該集為趙氏選錄溫庭筠、韋莊為首等
18 位詞人作品的總集，時人歐陽炯為作〈花間集序〉曰：

> 則有綺筵公子，繡幌佳人，遞葉葉之花箋，文抽麗錦；舉纖纖之玉指，按
> 拍香檀。不無清絕之詞，用助妖嬈之態。自南朝之宮體，扇北里之娟風。
> 何止言之不文，所謂秀而不實。㊾

歐陽炯描述詞人創作的情境，遂使《花間集》成為後世清麗秀艷、溫柔纏綿、深
婉低迴的風格典型。梁清標以蘭畹花間說明陳維崧的陰柔詞風，卻又以一句「聲
出鏘金石」點出其豪邁氣息。畫中紫雲蓆坐蕉茵，以瑤瑟倚聲協助維崧填詞。少
壯生平三好：詩、酒、樂，既是陳維崧潦倒詞場的寫照，亦恰好是康熙朝文人行
樂的標記。❿最後三句則寫其年入京應鴻博，大器晚成，終使潦倒半生的詞人得
以成功轉換跑道，流連瀛洲亭畔，為此一新身份，梁清標催促著畫家：直需重繪
寫真圖。

　　以上三則題詠清一色皆為詞篇，顯示當時人以詞作酬和一代詞宗維崧（1625-
1682）的用意。三位題者，尤侗（1618-1704）長維崧 7 歲，為很早就在江南結識的
布衣學者，後來與維崧於康熙 18 年一同鴻博中試。梁清標（1620-1691）則稍長維

㊾　〈花間集序〉，引自趙崇祚編、蕭繼宗點校《花間集》（台北：台灣學生書局，1996），卷
　　首。

❿　譬如喬萊有〈喬元之少壯三好圖〉，汪懋麟亦有〈汪蛟門少壯三好圖〉，均以詩（書）、酒、
　　樂作為文人生平三好，委請畫家為作畫像。

崧 5 歲，時為京城高官，由編修、侍講學士、累遷至兵、刑、戶各部尚書，晉保和殿大學士。至於納蘭性德（1654-1685）較維崧年少近 30 歲，題詞當時僅為一位 24 歲的年輕詞人。三人觀察圖面共通之處，均不出維崧的長髯形象、紫雲婉媚的風姿、以及二人的互動。三家題詠仍各有側重，維蘭性德著眼於畫中兩人傾城名士的風流韻事，尤侗則擬想好友倚聲填詞的過程，梁清標因為填了慢詞，可以鋪寫的層面較廣，由圖畫開始，對陳維崧詞風與人生進行全面的觀察與評讚。康熙 7 年（1668），44 歲的維崧入都謀求仕進，在京與龔鼎孳（1615-1673）等顯要倡和，約於此年結識了梁清標。10 年來，維崧經常致書問候。⑩一旦有了畫像，更藉著索題期待梁氏之流的拔擢，而貴為輦下高官的梁清標也沒有讓陳維崧失望，如此費心地填寫慢詞評賞之，除了 10 年友誼之外，未嘗不是基於一種愛才的心理。

　　不妨將以上三則著名詞家的題詠視為典例，以下將由此展開，分由幾個角度對〈迦陵填詞圖〉其他題作進行探討。

2.圖面的觀看

　　題詠首由圖面的觀看入手者最多，這是視覺先行的自然表現，例如秀水李良年（1635-1694）調寄〈瑤花〉，詞曰：

> 吹簫待鳳。畫屏留人，憶舊來佳話。元和才子，愛倚聲、長只傍珊瑚架。翠鈿量得，珍珠買、便教入畫。展花間、小帙沈吟，不願人間聽者。
> 平添一瓣都梁，看鴉紙斜鋪，鼠須欲下。縈回首說、與春蔥、誤了宮商再寫。拚作湘筠，親領取、絳唇吹麝。怪今年、柳七匆匆，奉旨填詞去也。⑩

⑩　陳維崧全集中，不乏與龔、梁二氏的往來蹤跡，《文集》有：〈上龔芝麓先生書〉，卷 4，頁 5a；〈上棠村梁大司農書〉，卷 4，頁 13a。《儷體文集》有：〈與芝麓先生書〉，卷 2，頁 7a；〈上芝麓先生書辛亥〉，卷 2，頁 9a。《詩集》有：〈贈龔芝麓先生〉，卷 2，頁 18b；〈壽大司農梁蒼巖先生〉，卷 6，頁 9b。《詞集》有：〈滿庭芳　壽大司農梁蒼巖先生〉，頁 8b-9a……等。

⑩　該則題詠後來並未作字句之修改，直接收入李良年《秋錦山房集》，卷 11，〈瑤花　題其年填詞圖〉，頁 151。《秋錦山房集》（據清華大學圖書館藏清康熙刻乾隆續刻李氏家集四種本），收入《四庫全書存目叢書》，集部，別集類，251 冊。

上片先由配角「吹簫」的形象入詞，一幅好畫可以將人的影像永恒留下，畫中人是誰？先是這位喜愛填詞倚聲的元和才子，既而是紫雲出場，細緻的女性化裝扮：「翠鈿量得，珍珠買便教人畫」、「春蔥」、「絳唇吹麝」。下片作者按圖具寫像主填詞前的準備動作：「鴉紙斜鋪，鼠須欲下」，然後指示女樂吹簫，調倚宮商是一連串的過程：「纔回首，說與春蔥、誤了宮商再寫。拚作湘筠，親領取、絳唇吹麝。」最後不忘提及維崧當年薦舉鴻博之事。

　　吳江徐釚（1636-1708）調寄〈月華清〉，詞曰：

> 翠螺調墨，蕉葉迎涼，細寫烏絲蠶繭。都道我一生，貪看桃腮膩臉。怪髫
> 奴，也撚霜毫，凝盼著、真真低喚。應戀聽偷聲，減字霓裳重按。
> 玉宇瓊樓非遠，羨微車似水，子虛初薦。勑使填詞，早遣宮娥譜遍。猛驚
> 醒殘月曉風，重回首酒旗歌扇。休怨，拚青衫已老，紫羅今換。傅[103]

上片著力於畫面的觀看與凝想，先由髮型與坐蓆召喚配角紫雲出場。身為維崧的舊識，徐釚的題詞帶上一點俏皮調侃的意味：烏絲蠶繭上究竟要填上如何的人生色彩？作者以第一人稱揣摹維崧的懺情心境：「都道我一生，貪看桃腮膩臉。」巧妙地將依聲填詞與眷戀美色結合一起。進入下片，徐釚跳開畫面，直寫維崧當年的榮耀事蹟。上文作者李良年與徐釚二人，同陳維崧皆於康熙 18 年薦舉博學鴻詞科，徐釚與維崧均中試，而李良年不遇，故僅在〈瑤花〉的詞尾輕描淡寫地帶上一筆，徐釚則以下片詞力陳這個榮蹟。「玉宇瓊樓非遠」云云，言其獲薦入都勑使填詞引起京城詞壇的騷動，最末則以青衫換紫羅為其任職翰林而喝采。李、徐二人一鬆一緊的筆描，不免有個人成敗的經驗投射在內。

　　題詠者由觀看畫面入手的例子不勝枚舉，以上李、徐二例較為特殊，乃由圖面連結維崧的人生，再連結自我經驗。若是純就畫面揣想，另有一番趣味。錢唐毛先舒〈木蘭花慢〉詞曰：

> 生綃何太膩，滑刺煞，紫毫端。便寫來落落，蕭踈神韻，懶嫚衣冠。長

[103]　題圖文本上，此句結束後，徐釚有小字「傳」，不知是何字之改。

　　髯，飄動數尺，是風塵之外一仙官。却恨幱邊行盡，應添修竹千竿。

　　多年，不訪太湖，山望斷，五雲灣。想填詞宋闋，看花眼皺，嚙酒腸寬。

　　含商，嚼徵入妙，問此中還有幾聲酸。心惜美人持拍，莫教纖指多寒。

作者由視覺景觀起筆，上片寫畫面的材質，以及筆毫接觸紙面的想像，接著寫男主角之神韻、衣冠。饒有趣味的是，毛氏甚至建議畫家在畫面增添修竹千竿，以搭配「長髯，飄動數尺」這位塵外仙官的形象。下片則懷憶畫中多年未再造訪的友人，揣想其依著心境填詞的過程與模樣，先是尋思：「看花眼皺，嚙酒腸寬」，再是合調：「含商，嚼徵入妙，問此中還有幾聲酸」，最後則注入旁觀者憐香惜玉的柔情，心疼紫雲按拍助樂的辛勞。

　　王頊齡琴調〈相思引〉詞曰：

　　蕉簟涼生暑氣消，玉人趺坐學吹簫。頻邀郎盼，倩筆畫眉梢。郎把吟髯方
　　得句，未能閒却是霜毫。烏絲題就，著意為儂描。

作者的眼睛領著墨筆進行描述，首先由席坐的蕉簟點出季節，席上趺坐的玉人吹簫頻邀郎顧。作者將詞人「吟句」的文筆與畫家「畫眉梢」的繪筆合一：既要填就烏絲詞，還要筆描佳人的眉眼神韻，霜毫何能得閒？像王頊齡流露出來的觀看趣味，又如陸繁弨（1646-1669）詞曰：「沒處相逢，誰知却在丹青裡。含毫拂紙，看著渾無字。」陸氏久未見陳其年，今天藉著丹青喜相逢，畫中的其年明明是含著筆毫拂過箋紙，仔細一看，膝上的紙面卻渾然無字。

3.男女主角的形貌

　　由於釋大汕設計這幅畫像的圖面，特別突顯兩位人物，因此題詠人著力於男女形貌的描寫也是自然。錢塘高士奇（1645-1704）的〈漁家傲〉詞曰：

　　大鼻長髯陳仲舉，便便腹裏橫千古。製得新詞低按譜。黃金縷，娉娉慣解
　　烏絲句。_{陳無己侍兒名娉娉}
　　銀漢清涼纔過雨，紓衫蕉簟無暑。何事宮商頻錯誤。邀郎顧，郎今要入金
　　門去。

上片寫其年形貌：大鼻長鬣，便便大腹。其次以陳無己侍兒娉娉比擬紫雲，視為聰慧解詩的陪侍。下片再由物象點出畫中季節：銀漢清涼纔過雨、紵衫蕉簟無暑。最後則聯結其入京應試鴻博。武水柯維楨〈減字木蘭花〉詞曰：

> 畫工眉眼，頰上三毫神更遠。鬣美順豐，我道前身是此公。科頭徙倚，還滿腹牢愁還得似。下筆沈吟，填就新詞問那人。
>
> 佳人難得，百琲明珠何足惜。聞道新年，已有朝雲著意憐。新詞按也，譜入秦簫誰聽者。不道而今，却與狂生看簡真。

作者上片寫他看見的其年，由眉眼、頰毫、長鬣、頭、腹、手逐次寫來，再用不冠不履、漫著衣裳的形容語：「科頭徙倚」，直逼出灑脫不羈的詞人形象。下片寫佳人徐紫雲，勾勒其協助填詞倚聲按拍的角色，末句道出觀眾輕狂的眼光。

渭北孫枝蔚（1620-1687）題詞有句曰：「使爾填詞，何人草檄，此最不平之事。鬚長似戟，手快如風。」以鬣長似戟表其性格陽剛、落拓不羈；以手快如風喻其下筆不休、才華橫溢。「長鬣」作為個人的形象標幟，以手「執毫」、膝「鋪紙」賦予詞人本位的形象，陳維崧由繪筆與文筆共同勾勒成康熙盛世裡一大瀟灑詞宗。

另一人物紫雲的身姿艷色亦非常顯眼，這位男性歌僮是以女性化的身姿出現，譬如：「絳唇纖手恰相宜。」（汪懋麟）又如：「恰雙娥、斂翠要人描，憐彩筆。荷裳亞，蕉茵直。鵾絃倦，玉簫寂。」（胡亦堂）甚至直視其為女侍，餘杭陸進〈清平樂〉曰：

> 掀鬣欹坐，搦管憑誰和。有女雙鬟花半嚲，一曲洞簫吹破。
>
> 是誰妙筆傳神，風光掩映如真。笑我迷離老眼，時從畫裏呼君。

其年掀鬣搦管，有位雙鬟簪花的女樂吹簫來和，陸氏端詳逼真的畫面，畫外迷離的老眼，直欲向畫裡人呼喚。

長水李符（1639-1689）〈洞仙歌〉曰：

> 填詞老手，筆非秋垂露。鬣也風流玉田侶。把琉璃，硯匣付與桃根，攜教

坐，長在國山青處。

烏絲欄乍展，曲按金荃，寫出花間斷魂句。蕉葉當輕茵，聽譜參差，纖指下、纏綿如訴。若引得天邊鳳飛來，定猜作前身，是秦家女。

上片歌讚其年為「填詞老手」，風流可與南宋張玉田媲美。「桃根」原係晉王獻之侍妾，在此借指詞家維崧聰慧靈巧的侍兒。下片前三句寫其年填詞，紫雲隨從聽譜，纖指吹簫，聲樂纏綿如訴，引來了天邊飛鳳。詞尾以「前身是秦家女」的幻筆，碰觸了紫雲歌僮作女身的祕密。有趣的是，李符編輯個人詞集時收有本詞，唯將本詞作了字句上的更動，「桃根」改作「紅兒」，詞意未改。末數句則將紫雲的性別話題淡化，純就女性侍兒的角度想像，改作：「千二百輕鶯定飛來，須挽住榴裙，莫教乘去。」❿

鄧漢儀於康熙 17 年（1678）春，作客長安，調寄〈過秦樓〉，詞曰：

燕作輕身，鶯翻巧舌，庭院摠無人到。閒抽湘管，小拂蠻箋，此際心情殊好。正商髯髭周辛，幾許端詳，巡簷側帽。忽柳邊花下，煞是銷魂，難為懷抱。

細看他、綠鬢修娥，亭亭獨立，別有烟姿玉貌。故拖翠袖，斜倚紅欄，微露風前指爪。應把烏絲麗詞，吹入瓊簫，聲聲低叫。只如今、頻喚真真，收拾夜來詞藁。

上片細細設想陳其年由散步、尋思、執筆、拂箋、合樂等一連串填詞的過程，兼有佳人作伴令人銷魂。下片則力寫畫中紫雲的造型，完全就是一副女性化的粧扮，也正是其年烏絲詞合樂吹簫的配角。詞末最終三句點出這是一樁追憶，事實上，紫雲在 3 年前——康熙 14 年（1675）已過世，如今只能如唐代進士趙顏呼喚圖上的真真一樣，在畫中緬懷而已。

4. 憐香惜玉與羨妒之情

❿ 李符題詞，參見李氏《耒邊詞》，卷 6，〈洞仙歌 題陳其年填詞圖〉，頁 53。引自李符《香草居集》（吉林大學圖書館藏清康熙至乾隆刻李氏家集四種本），收入《四庫全書存目叢書》，集部，252 冊。

嚴江毛際可（1633-1708）題〈望湘人〉，詞曰：

> 看生綃一幅，踞坐者誰？昨宵杯酒曾接。醉後顛狂，閒時落拓，怎便傳神
> 眉睫。龍尾香浮，兔毫雲湧，欲書還擱。想年來、應詔金門，豫製宮詞三
> 疊。
> 堪嘆吾儕易老，有星娥侍側，霜毛偷鑷。漸瓊管風生，吹得早梅寒怯。纖
> 指停餘，朱唇整後，笑把郎肩輕捻。只道是、接鬣長髯，生怕拂人雙頰。

圖上踞坐的人是誰？不正是昨夜酒席相接的那位才子？——酒後顛狂、閒散落拓
的其年，畫家怎趁便傳了神？其年才高八斗，兔毫雲湧，早有所圖，已製好宮詞
三疊等著來年應詔金門。下片極寫紫雲與其年的互動，作者與同輩嘆老，唯其年
幸有星娥侍側，閒來為其偷鑷霜毛。拈瓊管，簫聲吹得早梅寒怯。這位星娥停纖
指、整朱唇，笑把郎肩輕捻。最末三句，毛際可以幽默的想像戲謔其年長髯似
戟，生怕拂疼玉人雙頰，毛氏對於其年的斷袖之癖並無太多著墨，反而是以異性
戀的旁觀角度表達憐香惜玉之情。

海鹽彭孫遹（1631-1700）亦有同樣的寫作心理，其詞曰：

> 一曲烏絲絕代工，碧簫聲裏見驚鴻。紅么小撥玉玲瓏，幾度牽縈蘅薄夢。
> 怎生消受桂堂東，教人妒殺畫圖中。

畫中的詞人以《烏絲詞》聞名遐邇，身旁彈撥作樂、倚聲和拍的紅兒，是一位貌
美驚鴻的碧簫美人。一對璧人合影於圖畫中，郎才女貌的戀情直讓觀畫人妒煞。
錫山嚴繩孫（1623-1702）《金縷曲》題詞曰：

> 燕市悲歌者。論從來、英雄兒女，漫爭聲價。腸斷班騅人欲去，剛道小喬
> 初嫁。只半幅、春風圖畫。唱到天涯芳草句，看一聲離鳳嬌鬟亞。紅淚
> 泣，數行下。[105]

[105] 詞集本題下有序曰：「題陳其年小照填詞圖，有姬人吹玉簫倚曲。」按〈金縷曲〉又名〈賀新
郎〉。

作者用「悲歌」、「腸斷」、「人欲去」、「紅淚泣，數行下」等字眼，營造憂思與滄桑。嚴氏觀看眼前的圖畫，想著數年前紫雲別嫁時，兩人的戀慕與惜別，為其一掬同情之淚。

在這些詞作中，其年的才華、長髯、填詞氛圍、多情戀慕，甚至落拓不羈，都成了令人嚮往的特質，其中由欣羨而滋生妒嫉的心理，一大部份來自於紫雲。紫雲身為維崧近侍，成為詞人欣賞與欲望的對象，他們在詞作中上演著三角戀愛的戲碼，以此介入陳、徐的關係。例如毛際可「只道是、接鬢長髯，生怕拂人雙頰」，是憐香惜玉的情愫，彭孫遹「幾度牽縈蘅薄夢，……教人妬殺畫圖中」，滋生的是羨妒之心，他們彷彿宣稱自己是陳維崧潛在的情敵。諸如此類滋生羨妒心理的詞作，有些寫於紫雲現場表演的宴飲場合，有些則是僅見過紫雲遺像的文人想像而為。這些作品成了一種通貨（currency），流通於文人社群之中，這些關乎渴慕與欲望的詞篇，提供吾人勘察詩歌作為禮物而進行的交換，如何在陳維崧的文友圈建立一套情感聯繫地形學。事實上，題詠者儘管可能與紫雲素未謀面，卻以羨妒口吻來表現氣味相投，藉由情敵的地位建立與陳氏志同道合的鎖鏈，是故詩作中「情欲對象」僅屬次要，最重要的是文士名流間的共感共鳴，他們藉著對紫雲仰慕、眷戀與羨妒，表達一種由衷的欲望，藉此顯示個人的身份地位，以及對這個文人群體的認同。❿

5.人格形象與詞學評價

不同的題詠者於詞作中興發多角度聯想，其中之一，便是尋覓文學史的風流前輩以作比譬。慈谿胡亦堂詞曰：「看豪邁、青蓮待詔，紅蘭生色。花底髯掀蘇子賦，朝回醉脫陶公幘。」李白式的長髯一掀起，便吐出了東坡賦，醺醉中脫下了陶公的幘巾。胡氏以髯公與醉客的具體形象，將維崧連結到李白（701-762）、蘇軾（1037-1101）與陶淵明（365-427），文如其人，再將三位文學巨匠豪邁與灑脫

❿　詠紫雲的詩篇如同一項通貨，禮物，在文人之間彼此交換，建立一套情感聯繫地形學，據以對於文人群體有所認同，此觀點得自同註❷，袁書菲（Sophie Volpp）〈如食橄欖——十七世紀對中國男伶的文學消受〉一文。另外，關於題詠者的羨嫉心理，以及羨嫉者與被羨嫉者彼此的微妙關係，參見〔瑞士〕維電娜‧卡斯特著、陳瑛譯《羨慕與嫉妒——深層心理分析》一書（北京：新華書店，2004）。

的人格形象暗中連結到陳維崧的文學風格。

　　蘇東坡仍是題人心中的首選，除了豪邁的文風之外，還有朝雲，新城王士禛（1634-1711）題詩曰：

　　　衣香鬢影共氤氳，吹徹參差入夜分。贏得迦陵新句好，不辭心力事朝雲。❿

王士禛以東坡晚年的侍妾朝雲擬於迦陵的良伴——紫雲。或直接在詞中以朝雲小名代換紫雲，如「朝雲解事，拂柱絃、斜撥聲巧。」（毛升芳）或如：「疑是蘇家老子，朝雲為侶。」（高詠）若從佳侶的角度設想，詞人亦有以司馬相如（?-前117）與卓文君的關係為譬，如林麟焻〈瑤花〉題詞曰：

　　　掃眉才子，捧硯佳人，成古來名話。龍鬚半剪，學弄聲、索冷鞦韆高架。
　　　研箋凝墨，對梳掠、雲鬟入畫。有壚頭、取酒鵔裘，文是相如似者。

作者由圖面的觀看入手，掃眉才子配捧硯佳人本為古來佳話，有趣的是，這位佳人卻是「龍鬚半剪，學弄聲」的男子身，學作「梳掠雲鬟」，性別轉換後自然就是與司馬相如當壚賣酒的卓文君。

　　然而豪邁飄逸朝雲為侶的東坡，似乎也未能全面涵蓋陳維崧，高詠〈桂枝香〉詞曰：

　　　天教付與，此妙手髯翁，評品宮羽。疑是蘇家老子，朝雲為侶。偏能道曉
　　　風殘月，大江東、竟成虛語。紫簫初弄，紅牙再按，艷情如許。
　　　卻只恐、玉堂催取。若上馬匆匆，誰更延佇。三尺烏絲，寫未了花間譜。
　　　揮毫又進清平調，使當年、若應詞舉。定圖袍笏，凌煙閣上，風流同父。

上片由像主「妙手髯翁」的造型與「評品宮羽」的動作懸起一個疑惑：他是誰？是否就是有朝雲陪伴的蘇家老子呢？然而東坡詞到了髯公筆下，怎麼偏又寫出柳永（約 987-1053）婉約的曉風殘月，使得大江東去的豪邁竟成虛語？歌僅吹簫按

❿　王士禛題於〈填詞圖〉畫幅上有二絕句，另一首為「玉梅花下交三九，紅杏尚書枉擅名。記得微吟倚東閣，梅花如雪撲簾旌。」漁洋晚年自行選編之《漁洋精華錄》，二中謹收此首。

聲，瀰漫成無邊艷色。下片關注其年獲薦即將入京應召殿試一事，那具有花間特色的《烏絲詞》早已寫成，等待聲播京域。高詠調侃其年不宜只作艷什，更當效法李白進〈清平調〉，搏取帝王賞識，以便早日入翰林，有機會榮登凌煙閣。

正如題者高詠，既已論及迦陵詞的風格，幾位宋代詞家於是紛紛上場。雪苑宋犖（1634-1713）〈摸魚兒〉（又名邁陂塘）題詞上片曰：

> 怪髯公、騷壇馳驟，筆鋒欲斷犀兕。生平擅絕紅牙句，清致碧波千里。彩硯几，對按拍蘋雲，一片芭蕉翠。含毫選意。羨白袷纔披，烏絲初展，此際了無事。

此乃宋犖和朱彝尊（1629-1708）題詞（按本文緒論一節已引）而作，二人皆由迦陵詞風下筆，相互對話。宋氏以「騷壇馳驟，筆鋒欲斷犀兕」對應於朱氏「飛揚跋扈，前身可是青兕」，二人皆以意象化描述迦陵的雄渾詞風。然而，擅寫豪邁詞的其年，生平卻也擅長「紅牙句」，「清致碧波千里」的風格。嘉平毛升芳題〈眉嫵〉亦有相同的觀察，詞曰：

> 憶青裳捧硯，午袖裁香，豪氣溢塵表。勃崒髯公致，從今後，弓眉蟬鬢嬌小。朝雲解事，拂柱絃、斜撥聲巧。聽楊柳、殘月新詞就，盻來翠鬟姣。
> 春曉纖纖花貌。只少游情緒，稼軒懷抱。佳句初成候，倩檀口、歌來雲際縹緲。金門漏繞，待鳳池、賦奏璃島。曳袍袖鑪煙，攜緗帙聽黃鳥。

上片先以豪邁的東坡設想，將捧硯的紫雲譬作「朝雲解事」，協助其年倚聲填詞。這位天性豪邁的詞人，填詞之際有弓眉、蟬鬢、翠鬟、檀口在旁，宛如再現了楊柳、殘月的柳永（約 987-1053）詞境，以陰柔景致取勝的柳永，有詞〈鶴沖天〉曰：

> 黃金榜上，偶失龍頭望。明代暫遺賢，如何向？未遂風雲便，爭不恣遊狂蕩？何須論得喪。才子詞人，自是白衣卿相。
> 煙花巷陌，依約丹青屏障。幸有意中人，堪尋訪。且恁偎紅倚翠，風流事，平生暢。青春都一晌。忍把浮名，換了淺斟低唱。

柳永仕途潦倒、風流放浪的心境與生活，正是題詠者將柳永形象置入〈填詞圖〉觀看的一個聯想因素。圖面似乎擺設了兩端的氣質，作者就婉約與豪邁兩種面向提出對迦陵詞的觀想，春曉纖纖花貌的艷色在旁，填詞敷染了北宋秦觀（1049-1100）、柳永婉約的情調，倚聲填詞，佳句已成，由檀口歌來，如入縹緲雲際。然而迦陵本色應是豪氣溢塵表的辛稼軒（1140-1207）豪邁之風，故謂「少游（按秦觀）情緒，稼軒（按辛棄疾）懷抱」，正與宋犖之意同。

康熙 17 年繪成的〈迦陵填詞圖〉，適逢陳維崧薦鴻博召試，當代許多題詠者不免碰觸這個話題。回顧前文所曾提及者如：「邀郎顧，郎今要入金門去。」（高士奇）「休嗟晚，看瀛洲亭畔，重圖顏色。」（梁清標）「怪今年柳七匆匆，奉旨填詞去也。」（李良年）「休怨，拚青衫已老，紫羅今換。」（徐釚）「想年來、應詔金門，豫製宮詞三疊。」（毛際可）……等。上引毛升芳在論完詞風之後，詞末所談亦是此事：「金門漏繞，待鳳池、賦奏璚島。曳袍袖鑪煙，携緗袠聽黃鳥。」金門在此指金馬門。漢代宮廷有金馬門與玉堂殿。金馬門為宦者署，在未央宮，武帝得大宛馬，以銅鑄像，立於署門，因以為名，後世稱為翰林院。四方才人，拜為官職，均待詔於此。鳳池、璚島，均為禁中池苑之景，在此借代為禁中。才高八斗的陳維崧，因為博學鴻詞而入金門、待鳳池、賦奏璚島的日子不遠矣。一如胡亦堂所題：「鞭犢謾懷陽羨雨，雕龍且付瀛洲石。待填成、學海濟蒼生，歸湖得。」瀛洲，原意為東海神仙所棲之山也。唐太宗用以命名文學館，收聘賢才，被納者天下傾慕，謂之登瀛洲。那麼，陳迦陵文學發跡於江南細雨之鄉陽羨，如初生之犢般不斷自我鞭策，如今文體成熟，即將以文名躋身翰林，終將以雕鏤龍紋的鴻詞進入文學館刻石付梓。青衫換紫羅，奉指填詞入翰林，學海濟蒼生，正是一代詞宗有功於社稷的機會。

上述諸家題詠在刻畫維崧形象時，大抵均連結其詞風，以蘇、辛譬其本色，謂其詞風雄放豪邁，然因有紫雲為侶、潦倒不遇、情真意切的風流形象與篇什，或敷染五代花間之艷氛，或擬於北宋秦、柳之婉約。詞學角度的觀察，一直貫串到百年之後。乾隆乙未（40，1775）進士吳錫麒（1746-1818）題〈百字謠〉（按一名百字令、念奴嬌）曰：

> 公真健者，記昔日詞場，交推青兒。醇□嬺人供跌宕，學得信陵生計。笑破胭脂，活描蝴蝶，□出琵琶意。功名五十，馬同頭早白矣。
>
> 嘯向玉宇瓊樓，欲乘風去，只有髯蘇比。一百年來朋輩盡，今日玉梅花底。井水依然，旗亭故在，莫說先生死。安排鐵笛，玉龍夜半催起。倚一闋。

詞的下片先以豪邁的東坡比擬，其次揭示畫像歷史已經百年，所有當代舞臺上的主角、配角均已凋零殆盡。最後作者擺開東坡，轉以井水、旗亭無所不歌的柳永詞擬譬一大詞宗，其詞作並未隨著迦陵故去而被遺忘。

乾隆 40 年乙未（1775），大興藏書家翁方綱（1733-1818）亦有相同的觀點，題詩曰：「一千六百三十闋，秦柳辛蘇合拍來。」指迦陵詞數量驚人，風格多元，兼含北派蘇辛的豪邁與南派秦柳的婉約。又曰：

> 么鳳桐華漱玉詞，倚聲一變是烏絲。誰應交響同心語，簾外春陰潑墨時。……。
>
> 戊午春交己未春，諸公日聚帝城闉。詞家檢討專名集，不比旗亭畫壁人。……。
>
> 張三影後毛三瘦，韻攝應從識曲聽。柴沈遺書定誰是，欲憑詞話問西泠。

迦陵詞風多變，既可以是李清照（1084-約1151）的漱玉詞，也可以搖身一變成為自己的烏絲詞，與紫雲交響同心語。回到繪畫之初，戊午春夏之交時，題詠諸公聚集於城闉觀畫，畫中的像主陳檢討為著名詞家，有專集《烏絲詞》行世，並非旗亭裡藉藉無名的畫壁人。句中有小字注曰：「見集中毛馳黃〈韻學通指序〉。馳黃嘗有詞云：不信我真如影瘦，又云：鶴背山腰同一瘦，又云：書來墨澹知伊瘦，時人稱毛三瘦。」詞家張先（990-1078）有三影，韻學專家毛馳黃有三瘦，翁氏藉著二人的三影三瘦之說，討論作詞撮韻應從識曲開始，將觀畫的心得導向詞學課題。

後代的題詠，不乏對其年文學的定位。丹徒李御跳脫風格派別的觀點，給予維崧更高的詞學評價，詩曰：

迦陵黃絹有名詞，古貌相看儼在茲。共把流傳爭絕豔，幾人辛苦識當時。北派南宗論未休，兒曹口說任悠悠。可知一笑掀髯客，位置公然在上頭。……。

李御觀看畫卷裡眾多題者前仆後繼，經歷了蘇辛詞（北派）與浙西詞（南派）口說論爭不休的階段，任其眾口悠悠，唯有這位掀髯客能超越狹隘的派別之爭，立於文學史一個前導的位置。乾隆乙未（40，1775）秋，金壇于敏中（1714-1779）的題詩讓更多的歷史名人上場：

當代填詞手，迦陵第一儔。眉山共標格，淮海足風流。展卷欽前輩，題詩數勝游。玉簫如可按，終古韻悠悠。駢體今誰匹，蘭成是後身。家承四公子，名重一詞人。歌板旗亭跡，天花丈室因。餘音懷掩瑟，罨畫舊相鄰。

百年後的詩人把自己的眼光拋向文學史：作為第一詞手的陳維崧，詞風既有東坡（眉山）的豪放奔逸，又有受東坡盛讚之門人秦觀（淮海）的風流婉約，作者給予這位才子很高的讚賞。迦陵文學的成就，駢體無人能敵，直是庾信（513-581）（小名蘭成）後身。家世風流，為晚明四大公子之一陳貞慧之正嗣，成為清初名重一時的陽羨詞宗。最末則回到維崧的兩幅畫像：〈迦陵填詞圖〉（歌板旗亭跡）、〈天女散花圖〉（天花丈室因），空隔百年，徒留餘音繚繞，教後人緬懷當時與罨畫溪相鄰的文士風流。

嘉慶 15 年庚午（1810），揚州阮元（1764-1849）的題詩鋪排了許多典故，為這幅畫像增添歷史斑駁的色調，詩曰：

聞道元龍氣最豪，平原繡像喜相遭。烏絲細譜襴邊字，火色頻添頰上毫。陽羨書生鉤黨在，維摩天女借禪逃。江山一曲周郎顧，絲竹中年謝傅陶。徵辟競題青瑣闥，功名不藉鬱輪袍。歌喉井水新爭柳，扇面烟花舊恨桃。酹酒墓田依壯悔，吹簫園館記如皋。詞人那解東林意，湖海樓原百尺高。

首兩句亦由其年的豪邁入手，能在 130 餘年後得見此畫，真是喜相逢。3、4 句寫其年《烏絲詞》與大汕〈填詞圖〉猶然栩栩如生。其次以天女散花為譬，言畫

中陳、徐相戀帶來的色空解悟。其次以周瑜（175-210）、謝安（320-385）之中年倜儻比喻維崧。其次則言薦舉入京得中鴻博入翰林，阮元用劇名雙闋，特指其年直入「青瑣闥」，而非藉「鬱輪袍」。其次再言詞作如柳永般井水歌喉爭唱，又用李香君之桃花扇面憑弔舊史。最終連結明末四公子之侯方域（1618-1654）壯悔堂、冒襄（1611-1693）如皋園等場景，據以建立維崧之歷史，回顧晚明東林黨之意氣風發，陳維崧的湖海樓終將成為一個文學的永恒印記。

㈡ 題詠內容之二：題和

70 餘篇題詠不乏和作，如上文所引宋犖（1634-1713）和朱彝尊（1629-1708）：「調寄摸魚子次竹垞韻雪苑弟宋犖題」，孫枝蔚（1620-1687）和鄧漢儀：「前調和孝威題其年先生填詞書正渭北弟孫枝蔚」，林麟焻和李良年（1635-1686）：「調寄瑤花次武曾韻呈其翁年長兄正弟林麟焻」……等。

1. 豐富的觀看視域：吳農祥與徐林鴻的題和

題詠之林中，吳農祥（1632-1708）⓰一人便達 5 篇之多，吳氏 5 篇題作可別作兩組，其一為吳農祥的擬代之作 2 篇，其二為吳氏題和徐林鴻之作〈沁園春〉3篇。據謝章鋌曰：

> 迦陵填詞圖，……卷中吳農祥題詞獨多，有風流子，代女郎贈主人。有鳳凰臺上憶吹簫、代主人贈女史，又有沁園春三闋。……跋云：「陳髯舊有小史，驚艷一時」。又作〈沁園春〉以惱之。徐林鴻和云……。跋云：「星叟先生將戲語譜入，余亦再疊前韻，名曰惱髯，以當懊儂，鴻再記。」按星叟，即農祥也。小史蓋謂紫雲。……⓰

⓰ 吳農祥，明崇禎 5 年（1632）生，清康熙 47 年（1708）卒。《三續疑年錄》作萬曆 30 年（1602）生，康熙 17 年（1678）卒，年庚同。按〈迦陵填詞圖〉繪成時間為康熙 17 年（1678）春三月，有紀年的〈沁園春〉題於戊午 12 月初 8，則吳氏的卒月不可能早於此，短短一個月內豈能題詠多篇？又在辭世前有此調笑心境？是故第二說不可靠。吳氏字慶百，號星叟，浙江錢塘人，家富藏書，以著書自娛。博學，工詩古文，尤精於易。著有《蕭臺集》240卷，《梧園雜誌》20 卷，《流鉛集》40 卷，詩餘 24 卷及《嘯臺讀史》、《綠窗讀史》、《錢邑志林》、《唐詩辨疑》等。

⓰ 引自同註㉜，《賭棋山莊詞話》，卷 2，頁 3487-3488。

5 篇題作在乾隆拓本上相互緊鄰，顯示題詠時間彼此接續。擬代之作為一組戲謔成份很濃的詞，其一〈賦得風流子代女郎贈主人〉，作者假擬紫雲為女郎的口吻，贈給其年。其二〈賦得鳳皇臺上憶吹簫代主人贈女史〉則反之，作者假擬其年的口吻，贈給紫雲。吳農祥為這組詞營造陳、徐二人分離的情境：其年正獲薦入京應博學鴻詞科，前途未卜。〈賦得風流子代女郎贈主人〉詞曰：

> 珊瑚增筆格，香奩啟、窗下訴離愁。是唐突幾何，彈琴堪寄，容輝減盡，掩鏡還羞。烏皮凭，長歌移玉柱，片語爛銀鈎。

詞寫心聲贈主人的紫雲，因離情而愁困香閨，怨懟不已。畫家是否繪出了女郎念念在心的主人？「刻畫未成，百番索笑，携來不是，一餉凝眸。」看來畫家刻畫不成。「青鸞書信杳，長門索、賣賦宛洛狂游。浪鑄沈檀小像，同鎖西樓。」思念殷切的女郎，因為音訊渺茫，就算有沈檀小像，亦只能鎖在西樓，負氣感傷，終究只能「語調芍藥摠咽心頭」。吳農祥詞尾才將閨中愁思的背景交待出來，原來離別是不得已的，以期待的口吻祝福主人飛黃騰達：「計日長楊羽獵，夫婿封侯」。

〈賦得鳳皇臺上憶吹簫代主人贈女史〉是吳農祥交換角色之後的擬作。上片言過往女史如何為其作校書、協聲填詞，「春滿碧溪深處，湘竹暖、齊發梅花。翻新曲，呼皇引鳳，競吐雲霞。」人生喜得此一助手。下片回應女郎的柔情：「是多情天付，一種人家」，儘管此刻別離，時光匆匆流逝，挽不住「碧玉年華」。然而幸有此幅圖像可作寬慰，「憑圖畫，還隨歸夢，同遠天涯。」主人與女史在畫中永不分離。

除了上述兩篇擬代詞之外，吳農祥又填了 3 闋〈沁園春〉。第一詞跋識曰：

> 賦得〈沁園春〉，敬步寶名徐先生韻。西湖弟吳農祥題於竹林寺之旅泊齋。時戊午十二月初八日。

這是一篇題和徐林鴻之作，⑩吳、徐二氏皆為錢塘人，略有私誼，由吳氏口吻可

⑩　徐林鴻，本莆田林氏贅於徐，字大文，號寶名，錢塘人，海寧籍諸生，薦試鴻博，有《兩間草堂詩文集》。

知其對徐氏頗敬重，題於竹林寺旅邸中，題詞如下：

> 彼君子兮，有美一人，弄姿曲房。看長髯細撚，婆娑故態，星眸斜睇，婀娜新粧。以惜幽年，還嬌昨夜，樂府分明按幾行。沈吟久，果歌成雪艷，吹□蘭香。
>
> 開元以後諸郎，誰絕調風流賽廣場。羨玲瓏斑管，毫端律呂，參差纖指，手底宮商。未倒金樽，頻扶粉袖，斟酌春情坐隱囊。雖圖畫，待同聲出唱，繞遍雕梁。

上片細寫圖面所見，以及君子／美人二者在填詞上的輔成關係。下片則以盛唐比擬當時詞壇盛景，揣寫填詞合樂的實況，並引入春情艷色，再由平面的圖畫摹想流動的歌聲：「雖圖畫，待同聲出唱，繞遍雕梁。」

　　吳農祥的跋識記年在戊午 12 月初 8，乃〈迦陵填詞圖〉繪成於春季後半年。吳氏一口氣填了 3 闋詞，詞意相類，或推崇其年為顧曲周郎「領袖文園久擅場」的詞才，或揣想填詞的景況：「含悲莫訴，歌原變徵，單情未合，調切清商。」此外，亦著力描寫紫雲的陰柔之美：「縹緲明粧，齒上輕圓，指間婉轉」。還有令人稱慕的情致：「學隱秋屏，巧遮團扇，只狎當壚侍長卿」，「春風便，羨人稱弄玉，仙婐貢飛瓊」。吳農祥第 2 闋詞跋識曰：

> 作前詞竟，寶名曰：與卿曾見此圖耶？蓋其年先生命作，實未見也。又作〈沁園春〉以記之。如記曹續寄，當更作與寶名先生附紙尾耳。西澗吳農祥又題于竹林寺之散花居。

原來，吳農祥並未見得此圖，乃其年委作賦詞，自行構築對畫面的理解與想像。在這個狀況之下，吳氏竟連賦 3 闋，如此用心於其年的索題，藉以馳騁個人之筆墨才學。

　　第 3 闋詞的跋識曰：

> 陳髯舊有小史，驚艷一時。又作〈沁園春〉以惱之。弟吳農祥又頓首題于竹林寺之四天微笑處。

吳氏與徐氏因棲止於竹林寺之園居而結緣。吳農祥具言圖畫的本事，註明陳其年舊有令人驚艷的小史，既協助倚聲填詞，還有令人羨妒的戀情，故以此主題為核心，前有戲擬代作 2 篇，後有〈沁園春〉3 篇。既言「又作〈沁園春〉以惱之」，第 3 闋詞便持續其諧謔的筆致，依此焦點設計書寫內容：

> 柳底吹笙，麈尾烏絲，爭侍賓筵。見題詩欲倦，徐留帳下，宿醒微解，恒立床前。擲果丰姿，餘桃憨態，任打金鋪擁被眠。郎君誓，定今生與汝，不罷相憐。

吳氏深諳陳其年的人生歷程，上片就二人相互依戀的情狀進行揣想。詞中摹寫其年入水繪園之後由疏至親的相處細節，其年對紫雲丰姿、憨態的迷戀，促使二人的情感因立誓而更加堅定。

> 只今追憶蹁躚，好初日容儀比少年。記笑顏攬眼，花難解語，歌喉按拍，珠亦羞圓。金馬初開，璧人何在，翡翠簾寒易惘然。秋懷苦，似長河不息，膏火同煎。

下片勾勒了紫雲相伴的一連串美好往事，而今只「追憶蹁躚」。饒有興味的是，其年入京求仕，時紫雲早已下世 3 年，是故：「金馬初開，璧人何在？」最終天人兩隔，只落得「秋懷苦，似長河不息，膏火同煎」。

　　吳農祥以此情境與筆致「惱」其年，擾動一池春水，煎熬寸心。又題署曰：「頓首題于竹林寺之四天微笑處」，彷彿又要以諸佛菩薩的微笑來開解。吳農祥的連番題詞，終於引起原作者徐林鴻的回應：

> 星叟先生將戲語譜入，余亦再疊前調，易名曰惱鬌，以當懊儂。鴻再頓首。

懊儂與懊惱、懊憹同，指悔恨、痛悔之意。早在南朝樂府吳歌中即有綠珠所作〈懊憹歌〉，吐露戀愛不遂引發情思的困頓與懊悔，歷代以來，多有以懊惱心境入詩之作。⑪陳維崧亦作過一首〈懊惱曲〉，詩曰：「依稀無月亦無風，靜掩金

⑪　晉石崇之妾綠珠曾作〈懊憹歌〉曰：「絲布澀難縫，令儂十指穿。黃牛細犢牛，游戲出孟

鋪賦惱公。憶得雙鬟人似玉，後堂曾許婿安豐。」⑫沈寂之夜，作者因懷憶別嫁之雙鬟而苦惱。吳農祥與徐林鴻二人的題和，顯然掌握了陳維崧「惱」的氣氛，是故描寫二人戀情之萌芽、滋長、纏綿、鞏固、分離，為男主角渲染了懊悔的色調：

> 歌舞君家，不借人竟，阿誰肯憐。縱腰枝柳擺，長條攀折，衣裳雲想，別樣纏綿。瞥見何曾，竊窺未許，迢遞蓬山路幾千。平生面，只錦衾帳戀，寶髻臺前。
>
> 無端賺製新篇，有蜀錦吳綾十萬牋。任彩霞吹徹，短簫橫笛，銀河隔斷，碧海青天。春色依然，玉人何處，妙手空將好事傳。伊相詡，除身為明鏡，分得嬋娟。

徐氏曰：「春色依然，玉人何處？」一如吳氏所言：「金馬初開，璧人何在？」魂飛蹤杳，雖「翡翠簾寒易惘然」，幸而「妙手空將好事傳」。其年既為如何獨佔紫雲而煩惱，因和紫雲兩地分離而焦惱，更有與紫雲天人永隔的死別而苦惱，一「惱」字，盡括了落拓才子10年來的芳菲心事。

　　吳農祥與徐林鴻共同佔據了〈迦陵填詞圖〉卷幅一塊偌大的版面，竭力抒發讀畫心得，既與像主陳其年對話，更彼此對話。畫幅像是一座舞臺，吳、徐二人本是其年與紫雲纏綿戲碼的觀眾，為〈迦陵填詞圖〉的畫面展演鼓掌。百年後，誠如于敏中（1714-1779）曰：「展卷欽前輩，題詩數勝游。」對後來的題者而言，原為觀眾的吳、徐一轉身，成為畫卷舞臺上一搭一唱表演精彩雙簧的演員，令人喝采，他們二人以〈沁園春〉的連環互動，果真引起後代題者的注目。謝墉（1719-1795）題識曰：

　　津。」（《樂府詩集》卷 46）古樂府中亦有〈懊惱歌〉：「懊惱奈何許，夜聞家中論，不得儂與汝。」唐代白居易有詩曰：「懊惱何人怨咽多。」溫庭筠則有〈懊惱曲〉曰：「藕絲作線難勝針，蕊粉染黃那得深。玉白蘭芳不相顧，倡樓一笑輕千金。」是故「懊惱」入詩入歌，是很早的傳統。

⑫　陳維崧〈懊惱曲〉出處，詳見同註⑨。

壬子閏四月，伯恭館丈出填詞圖屬題，讀卷中多〈沁園春〉詞，因亦賦此
闋。東野後學謝墉時年七十有四。

乾隆 57 年（1792），謝墉以後代觀眾的身份加入這場舞臺對話的陣容，愈發熱鬧
不歇。百餘年來的題者、和者前仆後繼地粉墨登場，豐富了〈迦陵填詞圖〉的觀
看視域。

2.影響的焦慮：洪昇、蔣士銓及其他

吳衡照曰：

> 迦陵填詞圖為釋大汕傳神，掀髯露頂，真有國士風。旁坐麗人拈洞簫而
> 吹，恍唱「楊柳岸曉風殘月」也。洪昉思、蔣心餘兩先生題曲絕佳。隨筆
> 於此。⓭

經查考〈迦陵填詞圖〉乾隆拓本，錄有洪昇題南曲 5 首，蔣士銓題北曲 11 首，
二者皆為套曲，用更大的篇幅抒發觀畫心得。洪昇（1659-1704）與蔣士銓（1725-
1785），這兩位分別在康、乾盛世引領風騷的曲家，透過這幅畫像的題詠，跨越
時空會面了。蔣士銓跋識曰：

> 望之太守將赴廉州，出迦陵先生填詞圖屬題。卷中各體參錯，名作如林，
> 未敢漫作。既而望之索益力，不得已譜北曲十一首，蓋洪昉思先生故有南
> 曲在前，于是竊比云耳。乾隆辛巳九秋霜降鉛山後學蔣士銓拜題。

乾隆 26 年辛巳（1761）蔣氏因維崧從孫望之索題而有此作。跋識說明卷中詩、
詞、曲各體參錯，佳作如林，不敢漫作，不得已只好以自己最拿手的北曲譜題。
蔣氏透露了一位文人加入題詠隊伍的有趣心態，這卷歷時長久的圖畫，自康熙
17 年繪成後，輾轉易手，隨緣流傳。百年後，來到 37 歲曲家蔣士銓眼前，蔣氏
看到的，不只是釋大汕筆下完成的鮮活圖畫而已，還有陸續經手的名流題作，與
這些令人傾慕的前輩相遇，其感覺何等微妙！在不同的時間與空間來到畫幅中相

⓭　參見同註⓲，《蓮子居詞話》，卷 1，頁 2404-2405。

逢，彷彿可以與他們平起平坐地對著畫像品頭論足。清代文人們在面對前代作家時心中不由得滋生一種焦慮感：希望能和前輩名家建立一種文學上的對話、聯繫，或是可以相互媲美的競爭，哈洛・卜倫（Harold Bloom）稱之為「影響的焦慮」。❶是故蔣氏「既而望之索益力，不得已譜北曲十一首，蓋洪昉思先生故有南曲在前，于是竊比云耳。」蔣士銓半推半就地將心底的焦慮托出，硬著頭皮上場，不經意流露出欲與洪昇相互較量、留待後人評比的自信。

後代的題詠者，大致具有蔣士銓如此焦慮的心態，另位值得一提者為英廉（1707-1783），❶題詩曰：

> 于髯洵□若，朗朗軼群姿。宇宙不羈客，古今絕妙辭。人遙空讀畫，吾老及題詩。大抵芙蓉主，多應某在斯。己亥夏吾題於上谷使署之青鳳堂，竹井老人英廉時年七十有三。

這位竹井老人於乾隆 44 年己亥（1779）以簡短的五言詩表達觀畫心得：畫中的詞宗髯老英姿煥發，奇妙地穿梭於宇宙中成為光陰不羈之客。百年後的昏花老眼中，只能觀看畫中遙遠的古人，及時題上一詩，參與這場古今盛會。英氏詩後題識曰：

> 此卷在吾案頭者兩載，人與畫均有深致。而國初諸名家之作又指不勝傴，不肯輕去諸手，以此遲遲不覺歲月之再易也。第恐主人疑吾有乾沒之心，乃書五字一章歸之。或謂吾意在求佳，故致此遲迴，殊不然也。吾詩固在，不過與兔園冊同一俚鄙耳。越日微雨晚涼再書。

❶ 卜倫（Harold Bloom）認為後代作家有與前代強者作家進行相互抗衡的企圖與欲望，來自於心理底層的「影響的焦慮」，關於此一論點，詳參哈洛・卜倫（Harold Bloom）著、高志仁譯《西方正典》（全 2 冊）（台北：立緒文化，1998）。

❶ 英廉，字計六，號夢堂，一號竹井老人，清遼東人。雍正 10 年（1732）舉人，官至大學士，諡文肅，工詩文，善山水及墨竹。有《夢堂詩稿》，卒年 77。本則英氏自己題署曰：「己亥（乾隆 44 年，1779）夏吾題於上谷使署之青鳳堂，竹井老人英廉時年七十有三」，據此可推知其生卒年，應為（1707-1783）。

這幅畫留在英廉身邊長達兩年之久，因為卷上的畫像與題詠皆稀世珍寶，令他愛不釋手，英氏擔心此舉引發主人懷疑其有侵占之嫌，故作五言詩一章之後奉還原畫。英廉雖不願承認「意在求佳，致此遲迴」，然而卻在謙稱己詩不過為僻俚兔園冊時，掩藏不住「指不勝僂」之前賢才華給予他的「影響的焦慮」。

關於洪昇、蔣士銓一前一後，攻佔版面，錢載（1708-1793）亦曾抒發心得：

> 髯也維摩搦湘管，敷茵藉地肩非袒。回看妙女捻瓊簫，芭蕉葉坐吹之緩。
> 是月閏三春不短，禪人狂寫騷人誕。拋盡南唐西蜀心，看成減字偷聲伴。
> 碧雞金馬方洗兵，公車待詔開鳳城。想見搜材徧巖穴，千載一遇古莫京。
> 髯公江東詞是名，題者同徵多傑英。盛朝采擷關文治，芳翰流連眷友生。
> 百年百年觀此卷，花陰花陰吾數展。就中浙西六家孰先之，絕愛小長蘆賦摸魚兒。豈知後來鉛山蔣家曲，賽得前邊洪昉思。

秀水錢載題於乾隆 41 年丙申（1776）。首先對畫興發陳髯與紫雲關係的想像，點出畫像初繪時的題詠景況：「是月閏三春不短，禪人狂寫騷人誕。拋盡南唐西蜀心，看成減字偷聲伴。」禪人指畫家釋大汕，狂寫其年平日放誕風流之貌。其次，再言迦陵入京待詔的仕途命運。再次，則將焦點置放在眾多的題詠者身上：「髯公江東詞是名，題者同徵多傑英。盛朝采擷關文治，芳翰流連眷友生。」最後則針對百年前的眾家題詠提出閱讀心得：「百年百年觀此卷，花陰花陰吾數展。」並比出高下：「就中浙西六家孰先之，絕愛小長蘆賦摸魚兒。豈知後來鉛山蔣家曲，賽得前邊洪昉思。」錢載提出浙西六家中，他個人最喜愛卷中朱彝尊的〈摸魚兒〉，沒想到後來尚有洪昇與蔣士銓。末句有小字注曰：「洪題南曲七首，乾隆辛巳蔣莘畬題北曲十一首」，深深佩服兩位曲家大手筆的題作，錢載的題詩雖然不是和作，然因獲後人的青睞，使得洪昇與蔣士銓大篇幅的曲文不顯得寂寞。

㈢ 題詠內容之三：隔代的眼光

當代的題詠者，因為陳其年的詞人身份，故題者選用的文類多為詞體，至於百年後的題詠者，所題則詞少詩多。

1.人琴之感、時間滄桑

　　早在當代，就有題者顯露滄桑的筆調，林麟焻題〈瑤花〉，下片詞曰：

> 而今賦手凌雲，記歌板因緣，花陰簾下。那人別後，憔悴甚、尺幅生綃空
> 寫。丁香帶結，任帳底、烟消沈麝。想多時拋却檀槽，淡淡眉峰蹙也。

紫雲早已仙逝，作者對著畫面追尋佳人，而今已成一坏黃土，畫家僅能將佳人影
像空留於圖幅，故曰：「那人別後，憔悴甚、尺幅生綃空寫。」當陳維崧過世後
10 年，奕禧亦以追憶的口吻題下一詩：

> 白石填詞伴小紅，桃笙墨瀋兩濛濛。金荃吟到銷魂處，紫玉吹簫恐未工。
> 髯兄沒又十年餘，怕過黃公舊酒壚。今日抹眵披絹素，怳聞鄰笛倍秋吾。

這則題詠表達了友人深切的悼念。康熙 27 年戊辰（1688）初春，畫像繪成後 10
年，陳其年的舊識徐喈鳳❶❶題詞悼念，一開始便帶向昔日交遊熟稔的印象與場
景：

> 卷裡鬚眉吾熟覷，小齋曾與論今古。桂月梅風詞快睹。今何處，瑤臺閬苑
> 尋天女。
> 女坐蕉茵原未去，翠翹珠祒空留住。縱使吹簫聲不吐。渾無據，長留天地
> 惟佳句。_{留住二字改嬌嫵聲不吐三字改誰領取}右調漁家傲。

徐喈鳳見此圖時，陳維崧業已作古，故徐氏詞後識曰：「題其年先生填詞圖，聊
寄人琴之痛云。」

　　晚輩呂熊，❶❼題詩亦有同感，跋曰：

> 憶辛酉秋，曾謁迦陵先生於京邸，迄今已二十餘載。丙戌初冬，下榻于令
> 嗣山陽廣文齋中，出先尊大人填詞圖索題，展覯照影，不勝人琴之感。敬
> 題三截句以志追慕云。崑山後學呂熊。

❶❻　徐喈鳳，字鳴岐，號竹逸，清宜興人。約康熙 12 年前後在世。順治 15 年（1658）進士。官永
　　昌府推官。歸田後，自號荊南墨農。工詩詞，著作多種，傳於世。

❶❼　呂熊，字文兆，號逸田叟，清吳人（又疑浙江新昌人）。著有《女仙外史》一書。

呂氏題識時間為康熙 45 年丙戌（1706）初冬，由眼前的〈填詞圖〉追憶 25 年前的往事。康熙 20 年辛酉（1681），呂氏曾於京邸謁見其年，其年時已應舉任職翰林院檢討，次年，其年逝世。呂熊在其年後嗣手中得見維崧遺像，故亦有「人琴之感」，所以題詩曰：

> 伽陵先生天下知，脩髯猶似舊容儀。當年玉殿揮毫日，不數清平三闋詞。
> 紅豆記將花下韻，烏絲填就月中歌。分明一片青蕉葉，化作輕雲度絳河。
> 慧業文人上玉清，彈箏鼓瑟共雙成。芙蓉城內秋光老，又譜新詞第幾聲。

秀水後學汪如洋（1755-1794）題〈洞仙歌〉二闋，其一曰：

> 戟髯瀟灑，認書生陽羨。和淚朝朝洗愁面。算覆巢，身世醇酒生涯，何處是，天上紅雲香案。
> 青衫真落拓，四壁歸來，賸對芙蓉遠山遠。細雨夢回初，樓外輕寒，釀多少、玉笙幽怨。怕咽住柔簧不成聲，待擁髻挑燈，夜深談倦。日夕此間以眼淚洗胭脂面，先生烏絲詞中句也，蓋戲用李後主語

先勾勒其年突出的外形：「戟髯瀟灑」、「青衫真落拓」，並推溯至南明覆巢之際，當時「身世醇酒生涯」、「青衫真落拓」，因此對其年「玉笙幽怨」的填詞視為潦倒人生的發聲。

然「怕咽住柔簧不成聲」，因而擁著紫雲挑燈夜談。其二曰：

> 烏闌寫罷，又承明催赴。回首花間奈何許。想暮年，詞賦零落鄉關，渾不記，舊宅臨江誰住。
> 諸孫文采盛，珍重霜縑，為我蕭窗拂塵蚼。無恙此花身，兒女風雲，摧抑盡、平生黃土。拚醉起英魂向秋宵，付一闋銅琶，大江東去。

上片寫其年赴京任翰林文職，將填詞的聲影遺留江南鄉關，大約也是對其短短 4 年不到的京官生涯發出憾恨。下片眼光轉至畫卷上珍貴的題詠，在時光之流的淘洗中，花身與風雲總禁不起摧抑。後代讀者如汪如洋，此刻只能在秋宵舉起酒杯，以琵琶奏一曲大江東去，向詞史英魂獻酹。

洪亮吉（1746-1799）題〈滿江紅〉二闋，以後人眼光對前朝事品頭論足一番：

> 卅載填詞，香一瓣，敬呈陽羨。可可是，家山百里，畫中頻見。_{前在里門曾見}_{先生四十畫像}涉筆偶描秋士影，關情別省春風面。歎青衫，五十尚沈淪，工排遣。
>
> 將攜笛，先施韉。乍展卷，仍安硯。只丰姿壓盡，等閑釵鈿。別夜最憐天似水，當頭吹落雲成片。笑簡儂，風味有誰窺，梁間燕。

上片屈指一算其年填詞卅載，今謹以一瓣香敬奉遺像。事實上，這位前朝老鄉的畫像不止這一幅。看著畫中人，50 歲依舊沈淪潦倒，倚聲填詞遣無聊。下片作者由笛、韉、卷、硯等物一一細說畫面，以及圖中的人物笑貌。第二闋詞曰：

> 試問熙朝，人物在，宋元之右。只己未，宏詞一榜，尤稱淵藪。前輩愛才真似命，昇平樂事吾能究。趁閑來，檀板兩三聲，消清晝。
>
> 竹垞老，梅村叟。招玉叔，攜紅友。且不論秦七，不論黃九。翡几暫停三寸管，新腔已落千人口。算當年，風月最清華，誰能又。

上片追問盛極一時的康熙朝人物如今安在？他們的詞作成就可接續在宋元之後，幸而耀眼的己未年（康熙 18 年）博學鴻詞科榜名一一躋列其上。看著眼前的畫卷，想著當時愛才惜才之風與昇平樂事，足供作者閑來消清晝。下片一一清點詞史中赫赫有名的朱彝尊（1629-1708）、吳梅村（1609-1671），時光流逝，他們也只好停下三寸之筆。至於冒氏水繪園裡的秦七、黃九等老樂師們，當日為填詞所作的新曲，已傳唱千里，到如今，最清華的風月，也難抵歲月的剝蝕。像洪亮吉這樣時間滄桑的感歎，成為後代題詠的主旋律。

儲國鈞亦然，題詩曰：

> 當年一曲大江東，柳思周情撚下風。惆悵余生何太晚，祇從圖畫識髯公。
> 花落花開也繫思，天涯芳草燕差池。無端譜出銷魂句，重見朝雲淚下時。

這是一位後代觀眾的題詩，以追想夙昔典型的口吻觀畫，「惆悵余生何太晚，祇

從圖畫識髯公。」陽湖蔣和寧題〈金縷曲〉二闋，均帶著感傷的氣氛。其一曰：

> 此卷胡為作。是當日、迦陵太史，風懷偶托。鬻餅吹簫都過了，剩得鸞漂
> 鳳泊。天忽念、才人命薄。一賦旋除香案吏，第三廳時聽丁東索。喜跌
> 蕩，還如昨。
>
> 珊瑚筆格琉璃匣。簪毫暇、引宮含徵，撚髭商略。幾曉烏絲填未畢，早有
> 嬌鬟按拍。敢則是、綠華姓萼。紅粉青衫終古恨，到當歌一例都消却。人
> 何在，心堪摸。

蔣和寧為乾隆壬申（17 年，1752）進士，未及結識「是當日，迦陵太史」，上片言
「剩得鸞漂鳳泊。天忽念、才人命薄。」下片言：「紅粉青衫終古恨，到當歌一
例都消却。人何在，心堪摸。」既言才子命薄作古，更言二人艷情消散。其二
曰：

> 慚愧予生晚。記少小、低頭私淑，花間蘭畹。今識鬚眉圖畫裏，剛奉心香
> 一瓣。知老子、興殊不淺。珠樣歌喉花樣貌，算英雄多半風魔慣。祇過
> 眼，都成幻。
>
> 風煙一壑遊曾遍。零落盡、牙籤繡賮，酒旗歌板。不是中州孫子在，那守
> 丹青一卷。更誰省、春風人面。畢竟文章千古事，儘江山磨滅傳還遠。摩
> 娑處，情何恨。

文筆回到作者自身，回想少小私讀五代《花間集》，如今終於得識豪邁詞風迦陵
的鬚眉，獻上心香一瓣。然迦陵的花樣歌女與英雄形象，如今祇是過眼雲煙，詞
意釋放了人事滄桑之感。

　　後代題者觀看未及親見的陳維崧遺像，多以緬懷口吻想像一代風流，與畫中
人因時代隔閡造成的心理距離，顯然與當代題詠者的臨場感有很大的不同。乾隆
25 年壬辰（1760）進士王文治（1730-1802），題了一首七言長詩，更完整地表達了
滄桑的感受，茲分述如下：

> 迦陵詞筆辛蘇儔，百年圖畫存中州。羨煞名姝親翰墨，由來前輩擅風流。

以迦陵與蘇辛詞風相匹儔作開場白，百年圖畫已由江南流傳至中州，畫面上一代
風流文士與親近翰墨的名姝合影，羨煞後人。

> 風流見說遊梁日，布衣骯髒嗟行役。異地誰憐吐鳳才，當筵瞥遇驚鴻客。
> 妾家細雨石頭城，君家陽羨暮山橫。春鶯日日山前囀，春草年年城上生。
> 小年同飲江南水，天涯淪落今如此。愁看白日照夷門，信陵門前土花紫。
> 青衫紅瘦兩蕭騷，感事傷春並寂寥。跌宕柔情歸彩筆，消磨豪氣付瓊簫。
> 簫聲明月增惆悵，詞調臨風劇悲壯。哨遍音迴流水遲，換頭響激層霄上。

回說從前，迦陵落拓天涯時因冒氏憐才而緣遇驚鴻之貌的紫雲，再由此追想迦陵
與紫雲的故鄉，同飲江南水的二人，因相識而相戀，應是出於同為天涯淪落人相
知相惜之情。以下則由：紅瘦／青衫、柔情跌宕／消磨豪氣、簫聲明月／詞調臨
風……等對寫二人為作者帶來的感傷。

> 一朝獻賦直明光，宮錦裁衣稱體長。紫禁揮毫多寵眷，紅樓計日轉淒涼。
> 生綃寫出相思意，填詞似答迴文字。同時都下盡驚才，傳向騷壇稱盛事。

舉鴻博前一年大汕繪成此圖，真是躬逢其時，入京應試，鴻詞大賦果然蒙獲皇帝
青睞。生綃繪出這對璧人，因分離相思而染上濃厚的淒涼意，難道多情髯客的填
詞是為了回答蘇蕙蘭挽回愛情的迴文詩？斯人、斯才、斯畫、斯題，成了騷壇盛
事，莫不驚動都下，引起矚目。

> 只今披卷省音塵，金粉雖銷筆墨真。聲伎何曾關大雅，須知髯也本超倫。
> 前年親見雲郎畫，想到紅蕤伴遙夜。媛女妖童亦等閒，旗亭偏長詞人價。

回到作者眼下，雖往事如塵，風流事依然在畫卷上鮮明呈現。聲伎原本無關乎大
雅之事，因絕倫的陳髯而獲得文士筆下青睞。作者自言 3 年前曾親睹雲郎小像，
想著漫漫長夜中作為紅粉伴侶，媛女與妖童同樣都是詞人最佳良伴。

> 壯悔堂空水繪殘，風光此日剩荒寒。平生懷古情無恨，莫遣傷心畫裏看。

最後再將景深拉開，侯方域的壯悔堂、冒襄的水繪園，雖已成荒寒風光，而懷古

之情不因時光流逝而憾恨，最後自勉看畫切莫感傷。

丹徒李御的觀感亦相類：

> ……祭酒尚書事愴神，名花垂老伴前身。何如坐對傾城客，却是滄桑局外
> 人。千金舊院買名娃，一管清簫唱彩霞。合笑潯陽江上客，對他商婦泣琵
> 琶。婉君去後雲郎老，水繪亡來百客捐。不識此時重案拍，懷人感舊是何
> 年。

作者一開始將王士禛（1634-1711）與陳維崧（1625-1682）對舉，以為漁洋儜神老年
雖有名花伴之，不如迦陵壯年坐對傾城，圖畫已將他們美麗的容顏留置於歷史記
憶中，免除在滄桑世局之外。儘管如此，書寫心理仍不敵時空變易帶來的感傷：
男女主角業已辭世，作為艷情場景的水繪園亦荒野衰敗，就連畫幅題詠的讀者觀
眾們亦紛紛捐生下世。

2. 自我經驗的投射

乾隆末年，陳維崧從孫藥洲將原畫縮本刊印之前，曾付郵請相識之隨園老人
袁枚（1716-1798）為作〈填詞圖序〉，⓲這篇長文是以維崧擅長的駢體來寫作，其
文曰：

> ……未免〈國風〉好色，我輩鍾情。李翰文枯，便奏音樂；景文修史，旁
> 列紅妝。或吟罷而即令傳抄，或曲終而重為按拍。流目送笑，有美一人；
> 嚼徵含商，教其三弄。開第孝侯之里，遠山青入眉邊；浮家少伯之湖，春
> 水綠溜裙色。傾耳當筵，樊素一串歌喉；費他記曲，韋娘幾升紅豆。墨磨
> 卿手，釵冠臣冠。真可謂風流人豪，自成馨逸者矣。⓳

本段文意由「好色」、「鍾情」切入，列舉歷史上著名文人身旁多有紅妝協助歌
拍記曲為例，讚揚維崧之填詞創作得紫雲美人嚼徵含商實屬萬幸，維崧真可謂風
流人豪。序文繼續指陳圖面概況：

⓲　參見同註㉜，《賭棋山莊詞話》，卷 1，頁 3329-3330。
⓳　參見同註㉟，袁枚〈陳檢討填詞圖序〉，頁 134-135。

則有技擅虎頭，巧超周昉者，為寫傾城顏色，兼傳名士風流。一則長鬣飄
蕭，拈花微笑；一則雲鬟窈窕，對酒當歌。有晬其容，美矣麗矣；呼之欲
活，是耶非耶？蘊藉衣帢，勝瀛洲十八士之畫；玲瓏指爪，宛霓裳第三疊
之圖。

畫中長鬣飄蕭之主角，雲鬟窈窕之配角，晬容美麗，栩栩如生，袁枚觀看畫上紫
雲敧首按著管簫的指尖，彷彿正停留在霓裳曲的第三疊。接著，作者眼光又到滿
幅經眼的題詠盛況：

於是廣召名流，各加題品。傳諸好事，同作解人。霞駁錦攟，皆一榜登龍
之彥；筆歌墨舞，聚三朝吐鳳之才。百斛珠璣，爭飛紙上；六朝金粉，半
墜行間。豈非希世之丹青，傳家之墨寶也哉？

「一榜登龍之彥」，袁枚指出康熙 18 年（1679）與乾隆元年（1736）博學鴻詞科的
同榜翰林。「三朝吐鳳之才」，意指：直到袁枚題詠的乾隆末年為止，題卷上橫
跨了順、康、乾三朝的文傑，不同的文學世代齊聚一堂，珠璣爭飛，金粉半墜，
洋洋大觀，使此圖卷成為希世之丹青墨寶。最後，將文鋒拉回到作者自身：

枚弱齡弄翰，即慕蘭成；老去看花，常懷騎省。當聖主登幾之日，即鯫生
入洛之年。盛典再逢，公車被召。遲公五十七載，騰黃之恩詔重看；徵士
百八十人，慘綠之少年得與。當時陳寔，渺矣晨星；此日袁公，公然碩
果。辱教弁首，卷中影照驚鴻；竊喜華顛，紙尾偏叨附驥。嗟乎！名流何
限，審言不乏替人；詞客有靈，孔璋也應識我。指點吹簫仙子，揣量題帕
神情。不憂才盡江淹，只恨生遲杜牧。欣團扇睹放翁之貌，老眼頻揩；似
眉山題太白之真，音塵若接。

已入耄齡的作者自述由弱齡至老，效慕徐庾體，❿力求辭藻綺麗，引以為傲。繼
康熙 18 年之後乾隆皇帝再開博學鴻詞科徵才，袁枚回想乾隆元年（1736）自己 21

❿　徐陵為陳人，徐摛之子，八歲能文。仕梁為通直散騎常侍。為文辭藻綺麗，與庾信齊名。世號
　　徐庾體。蘭成為庾信小字。

歲之時，曾赴桂林廣西巡撫金鉷署中探望叔父袁鴻先生，金氏為試其才，命作
《銅鼓賦》，提筆立就，才氣橫溢，金氏大加讚賞，乃薦舉袁枚赴博學鴻詞試。
後雖報罷，然在京師獲得「奇才」之譽。**⓬**袁枚以年輕諸生列名於薦舉鴻博徵士
180 人的行列中，是故序文中對自己鯫生入洛，慘綠少年獲薦的往事洋洋得意。

　　兩次鴻博，前後已 57 年。薦舉鴻博雖報罷，兩年後，23 歲的袁枚中舉，乾
隆 4 年（1739）又中進士，選庶吉士，入翰林。然而袁枚從政僅僅不到 10 年，自
乾隆 14 年（1749）開始，便購治隱居隨園，終身致力於著述事業，並以此聞名於
世，故文曰：「當時陳寔，渺矣晨星；此日袁公，公然碩果。」今日在〈填詞
圖〉勒摹刊刻的弁首題序，自謙紙尾附驥，其實還是一股不讓這卷圖畫歷史中輟
的志氣，袁枚明白地透露欲接續陳其年所繼承之美文傳統的自期與自豪。袁枚大
力呼喚著題帕名流，願作替人，再乞靈於像主詞客，見一見這位後輩傳人。充滿
自信的袁才子，不擔憂如江郎才盡，唯獨遺憾的是，生年太遲，未及參與陳其年
滿座輕狂如杜牧的風流年代。袁枚題序距離畫像時間雖已過半世紀，然而鴻博中
試、力作駢文、大收紅妝、廣結名流等經驗，彷彿陳維崧再世，袁枚將畫中人投
向自己，面對前輩，同樣地充滿了欲與前賢較量之「影響的焦慮」。

　　後人的題詠，就像袁枚一樣，不免置入個人的寫作經驗與記憶，另如沈初
（1735-?）曰：

> 駢儷文章一代雄，蘇辛詞筆古今同。鬚鬢如戟真才子，消受春風鬢影中。
> 樂府從來代失傳，大晟音節久茫然。天教譜出詞人手，恰入簫聲一串圓。
> 綺麗飛騰有國風，玉堂清夢落江東。分明十四橋邊客，自琢新詞教小紅。
> 名流題詠似編珠，喜有吾家二老俱。黑蝶莊荒星閣杳，_{卷中題者二沈為初族祖，一}
> _{著黑蝶詞，一著茶星閣詞，見浙西六家詞中。}數行遺墨見斯圖。
> 絕調陳隋數弄邊，服膺曾記問津年。_{記少時有詩云：陽羨詞臣舊酒徒，一生落魄氣全麤。陳隋}
> _{數弄催新曲，絕調而今更得無。不記題在何詞後也。}一時寄興隨漚滅，大抵填詞亦有緣。_{曾編}
> _{舊詞存稿，旋失去，後亦不復作。}

⓬　參自同註**㉟**，《袁枚全集》，王英志〈前言〉，頁 1-2。

沈初為乾隆 28 年癸未（1763）進士，5 首題詩各有重點。要之，不脫離對其年駢儷文學的推崇以及填詞成就的讚揚，亦不忘將配角紫雲寫入。第 4 首轉向眾家題詠，自言「喜有吾家二老俱」，自注曰：「卷中題者二沈為初族祖，一著黑蝶詞，一著茶星閣詞，見浙西六家詞中。」第 5 首自注織入了個人的寫作經驗：「記少時有詩云：陽羨詞臣舊酒徒，一生落魄氣全麤。陳隋數弄催新曲，絕調而今更得無。不記題在何詞後也。」表示個人對填詞的因緣觀：「一時寄興隨漚滅，大抵填詞亦有緣。」小字又注曰：「曾編舊詞存稿，旋失去，後亦不復作。」沈初觀看畫像的題詩，不斷以小字補充，特別置入個人獨特的經驗與記憶，使得這幅圖與他之間產生了緊密的關聯。

另一位學者亦然，裘曰修（1712-1773）⑫題識曰：

> 乾隆庚申，江南謝香組為余言，於廟市買得新城尚書戴笠圖，即刻入精華錄者也。今香組又謝世近十載矣，復不知竟落誰手？故末章及之。南州後學裘曰修敬題。

乾隆 5 年庚申（1740），作者聽聞謝氏友人於廟市購得〈漁洋山人戴笠小像〉，⑬當時該幅小像已繪成將近半世紀，如今則連購畫的謝氏亦已作古 10 年了。由此推測這一則題詠時間不會更早於乾隆 15 年（1755）。後代讀者裘氏，在詩末交待了漁洋小像經朋友購得，復又流落四方的景況，既有名流畫像輾轉傳遞、四下流落的遺憾之外，更有對時間匆匆流逝的傷懷。全詩如下：

> 少年曾檢花間集，最愛迦陵絕妙詞。今日丹青初識面，瓣香真欲奉吾師。
> 文如徐庾當時體，詩是蘇黃一輩賢。卻被曉風殘月誤，頭銜甘署柳屯田。
> 百年名輩風流盡，髯也踈豪古丈夫。爾日侍香何女史，驚鴻一瞥世間無。

⑫ 裘曰修，字叔度、漫士，號諾皋，江西新建人。康熙 51 年生，乾隆 38 年卒，乾隆進士，歷官禮刑工三部尚書。

⑬ 王士禎晚年曾自行選定《漁洋山人精華錄》作為個人生平壓軸之作，為了這部著作，他作了很多精心設計，其中一項就是委請當時畫家梅庚為其繪製〈漁洋山人戴笠小像〉，冠於該集書首付刻，這幅畫像繪製於康熙 39 年（1700）左右，亦有藉著個人畫像以自我標榜的傳播功能。關於漁洋一生的畫像與題詠，詳參本書第六章。

卷中詩伯首漁洋，諸子飛騰各擅長。一事難忘惆悵處，不將餘瀋貌雲郎。

戴笠圖成並軼倫，斷縑隨手逐飛塵。中郎莫抱無兒恨，世守青緗大有人。

袠氏對這位丹青繪就的大文豪充滿敬佩，視為隔代私淑師。袠氏雖未及親見其年本人，然自少年開始，文學閱讀的經驗便與其年結緣。有趣的是，袠氏持著正統文學重詩輕詞的觀念，認為迦陵作詩如蘇黃輩，駢文則如賦中高手徐陵（507-583）、庾信（513-581），偏偏其年卻愛倚聲填詞，「被曉風殘月誤」，成了異代的柳屯田（約 987-1053）。這位前輩偕著驚鴻一瞥的侍香女史，男才女貌的風流韻事繪成人間罕見的寫照。後段由圖面轉向滿幅題詠，袠氏將關注焦點放在以漁洋為首的康熙文壇：「諸子飛騰各擅長」，大夥以筆寫就迦陵艷情惆悵的知音篇章。最末並舉康熙 17 年的〈迦陵填詞圖〉與康熙 39 年的〈漁洋山人戴笠圖〉二畫超軼同倫，視陳維崧（1625-1682）與王士禛（1634-1711）為康熙文壇兩大盟主，然而無情歲月卻帶來斷縑如飛塵的憾恨。二家雖已作古，二畫亦四下流落，最終則寬慰地提出：陳、王不必抱著「無兒的憾恨」（按二人皆無子），「世守青緗大有人」，藏書的青箱比喻家學或獨家所傳的學問，如今舉世效習二家詞／詩之亞的後生大有人在，其中可能也暗指了作者袠氏自己。袠氏的觀畫心得，視覺的成份已降至最低，由陳維崧連結到王士禛，再擴及於康熙文壇，為自己私淑的文豪陳維崧作了文學史的評價。

3.天女散花與維摩詰──附談〈天女散花小像〉

乾隆乙未（1775），翁方綱（1733-1818）題詩曰：

　　屢提每借畫通禪，彈指三生翰墨緣。故著禪人工浣筆，蒲團簡是佛光圓。

僧家每每借畫以通禪，彈指間，可使過去、現在、未來三生於翰墨中結緣，適巧〈填詞圖〉的繪者就是工於畫筆的禪僧釋大汕（1637-1705），此畫一旦注入了禪的觀點，即連畫中人坐著的蒲團也成了佛的圓形背光。續曰：

　　鬢絲禪板夢模糊，夾立天魔境更殊。洞府碧桃粘著未，抵他丈室散花圖。

　　先生別有天女散花圖

作者由〈迦陵填詞圖〉談及維崧的另一幅畫：〈天女散花圖〉。翁方綱題句：「罽提借畫以通禪，彈指三生翰墨緣」，「鬢絲禪板夢模糊，夾立天魔境更殊。」帶入了禪家眼光，成為後代題詠的又一鮮明面向。

　　雪苑宋犖（1634-1713）〈摸魚兒〉題詞上片，觀看畫中像主：倚彩硯几，按拍倚聲，含毫選意。懷著欣羨的眼光，覷看披白袷、展烏絲的詞家寫作。下片將焦點轉移到紫雲身上：

> 移情處，最是箇人纖麗。老鴉飛上雙髻。玉簫吹徹迦陵調，聲入霓裳第幾。珠栟底，甚悟到、諸天幻出嬋娟子。空花蜃市。擬呼下當筵，琵琶試撥，劃破罨溪水。

這位纖麗佳人，雙髻插有鴉飾，手執玉簫為迦陵倚聲合拍。作者由圖面設想真實場景中的詞樂流動：「聲入霓裳」，美妙的音樂來自天上，彷彿現出了天女，在虛幻的蜃市中散著空花〔圖7〕。再撥弄一曲琵琶，妙音由天際回到人間，穿過屋宇，劃破陽羨那道罨畫溪。

　　宋犖觀看填詞圖，暗以天女散花的意象譬喻文豪，並非特例。事實上，釋大汕除了〈迦陵填詞圖〉之外，另又為陳維崧繪〈天女散花小像〉。❷❹同里後學洪亮吉（1746-1799）為〈迦陵填詞圖〉題有〈滿江紅〉兩闋，其中論曰：

> 卅載填詞，香一瓣，敬□陽羨。可可是，家山百里，畫中頻見。涉筆偶描秋士影，關情別省春風面。歎青衫五十尚沈淪，工排遣。……❷❺

作者指出〈填詞圖〉繪成於迦陵 50 餘歲時，是時尚未舉鴻博，故「歎青衫五十尚沈淪」。洪亮吉在「家山百里，畫中頻見」句末有小字注曰：「前在里門巷見先生四十畫象」，說明曾於家鄉見過另一幅迦陵畫像，是 40 歲時的繪照。前文曾論及，康熙 2 年癸卯（1663），27 歲的大汕與 39 歲的其年二人於梁園因論文不

❷❹　吳衡照曰：「大汕，字石濂，江南人。又曾為先生作天女散花小像。」參見同註❸❶，《蓮子居詞話》，卷 1，頁 2404。

❷❺　引錄自〈乾隆拓本〉之圖幅。

〔圖7〕〔清〕余集〈散花天女圖〉（軸）
紙本，設色，150*74cm，四川大學藏

讓而相識，次年，初識其年的釋大汕為陳維崧繪製「四十畫象」，應即〈天女散花小像〉。

　　與陳維崧揚州紅橋唱和的至交王士禎（1634-1711），亦有同名畫像。康熙 4 年乙巳（1665），杭州畫家戴蒼曾為 32 歲的王士禎繪〈天女散花圖〉，引發文友紛紛題詠，⑫孫枝蔚（1620-1687）作〈又題阮亭小像〉曰：

　　誰能遇天女，花落不沾身。詩中曾說法，丈室坐千人。⑰

⑫　關於王士禎〈天女散花圖〉文友們的題詠，詳見本書下一章專論〈王士禎的畫像題詠〉。

⑰　參見孫枝蔚《溉堂詩集》，收入《續修四庫全書》（據清康熙刻本影印，上海：上海古籍出版社，2002），集部，別集類，總 1407 冊，〈前集〉，卷 8，頁 379。

「天女散花」語彙源於佛經，色界以上諸天無淫欲，故無男女之相，天女為欲界天之女性，為佛法示現行方便之門，「天女散花」具有佛法考驗諸菩薩斷欲離畏的殊勝義涵。❷孫枝蔚觀看漁洋畫像，將佛教的境界詩學化：王士禎就是諸佛菩薩，能於詩法中能毫不粘滯，到達最高詩境，一如天女散花，花落不沾身，借指任人心領神會的詩法奧祕。❷

陳維崧為自己的 40 歲〈天女散花小像〉自題一闋〈喜遷鶯〉，題下曰：「石濂和尚自粵東來梁園，為余畫小像作天女散花圖，詞以謝之。」詞曰：

> 月明珠館，有帝釋罍陀，身雲散滿。鮫國旌幢，鸞帆笳吹，萬疊雪傾銀瀲。裝罷紅棉粵嶠，看足蒼楓梁苑。饒能事儘，微皴澹抹，黃深絳淺。
>
> 篋衍，有一卷，細膩凝脂，三尺松陵絹。少不如人，師須為我，畫出鬖絲禪板。旁侍湘娥窈窕，下立天魔蹇產。人間苦悵，碧桃花謝，洞天歸晚。❸

時值壯年的陳維崧，似乎尚未能洞悉天女散花之於佛法斷欲離畏的殊勝寓意，當時其年於詞壇的名聲仍待建立，亦未提出像王士禎「神韻說」以比附禪學的詩歌理論。在〈喜遷鶯〉中，上片儘寫佛國法物之燦麗光華，下片則調笑地向畫師提出要求：「師須為我，畫出鬖絲禪板。旁侍湘娥窈窕，下立天魔蹇產。」將菩薩／天女的關係曖昧地敷染像主（其年）／湘娥（紫雲）的艷情色彩。對於陳其年〈天女散花小像〉的這種觀看眼光並不特別，甚至有文士特意繪製扮裝畫像，例如雲間的陸介庵，寓居北禪寺時，曾留有一幅畫像，畫中像主陸氏著僧裝，身旁站列 10 位美女，潘耒（1646-1708）戲題一組絕句，曰：

> 紅攢翠簇一枯僧，怪事天公笑未曾。可是阿難堅定力，故將禪榻近摩登。
> 燕燕鶯鶯莫放顛，舞衣歌扇總前緣。何須閉眼添公案，枯木寒灰不是禪。
> 百口真真喚小名，仙娥取次踏花行。何年却上生綃去，添箇檀奴別有情。

❷ 關於天女散花的佛法義蘊，詳參鳩摩羅什譯《維摩詰所說經》，《大正新修大藏經》（台北：新文豐出版公司，1987），第 14 冊，〈觀眾生品〉，第 7，頁 547-548。

❷ 引自鳩摩羅什譯《維摩詰所說經》，同上註，〈不思議品〉，第 6，頁 546。

❸ 引自同註❸，《迦陵詞全集》，卷 22，頁 6a。

花竹參差佛院深，休將色相惱禪心。阿師方便能遊戲，高坐先吞一合針。[131]

燕鶯美色是禪？枯木寒灰不是禪？色相與禪心、艷情與佛法之間的辯證性，文人自有一套開通的見解。

有趣的是，孫枝蔚對王士禛〈天女散花圖〉詩學／佛法的引喻，雖然並未能連結陳維崧同名畫像的觀看，卻在另一幅〈迦陵填詞圖〉的後代眼光中醞釀。桐鄉陸費墀（1731-1790）題詩曰：

> 迦陵妙音隨天風，清者中商濁者宮。長拍短令交玲瓏，誰其寫之陳髯翁。一聲聲入洞簫中，維摩室要天花供。是何意態妍且豐，上人肖兒（貌）真觀空。不爾安識詞人胷（胸），玉梅紅杏爭春工。今人古人同不同，鐵綽板付江流東。

與前述宋犖的觀察一樣，因為詞人填詞、女樂合樂、妙音入天，自然想像出「維摩室要天花供」天女散花的景象。錢棻〈沁園春〉題詞上片曰：

> 滿幅題詞，爭說騷壇，後先代興。記笙歌北里，玉釵敲斷，烟花南部，金粉塵凝。
> 扇泣桃魂，箋空燕夢，徒使英雄感喟增。重顧影，縱崔徽宛在，欲喚難應。

滿幅題詞，紛紛爭說陳其年於騷壇代興的定位，其次就其年與紫雲的關係設想當時之北里烟花，而玉釵敲斷、金粉塵凝、扇泣桃魂、箋空燕夢等意象，象徵人事滄桑，徒使英雄喟嘆。再一次看畫，即使圖上崔徽宛在，也欲喚難應。下片詞句提到維摩詰，據《維摩經》曰：

> 爾時長者維摩詰問文殊師利：「仁者遊於無量千萬億阿僧祇國，何等佛土有好上妙功德成就師子之座？」文殊師利言：「居士！東方度三十六恆河

[131] 潘耒〈雲間陸介庵寫照作僧裝旁列十好女戲題四絕〉，引自《遂初堂詩集》，卷 2《少遊草》，收入同註[127]，《續修四庫全書》，集部，別集類，第 1417 冊，頁 197-198。

沙國，有世界名須彌相，其佛號須彌燈王，今現在。彼佛身長八萬四千由
旬，其師子座高八萬四千由旬，嚴飾第一。」於是長者維摩詰現神通力，即
時彼佛遣三萬二千師子之座，高廣嚴淨，來入維摩詰室。諸菩薩、大弟子、
釋梵四天王等，昔所未見。其室廣博，悉皆包容三萬二師子座，無所妨礙。

維摩詰為釋迦同時代人，乃佛在世毘耶離城之居士。自妙喜國化生於此，委身在
俗，時現神通力，輔釋迦之教化，為一法身大士。佛在毘耶離城，菴摩羅園，城
中五百長者子詣佛所請說法時，彼故現病不往，欲令佛遣諸比丘菩薩問其病床，
以成方等時彈詞之法，故其經名為《維摩經》，專敘維摩詰因佛弟子問病而辯難
佛理事。❷維摩詰之名甚眾，舊譯曰「淨名」，淨者，清淨無垢之謂；名者，名
聲遠播之謂。新譯曰「無垢稱」，皆義譯也。亦作「維摩羅詰」、「毘摩羅
詰」、「維摩」、「維摩詰」，皆梵語之音譯。

　　錢棨〈沁園春〉下片續曰：

寫真有六朝僧，笑老輩風狂得未曾。恍維摩病起，蒲團穩坐，曼殊悟澈，
寶筏偕乘。香草金身，曇花天雨，解脫空空色相能。聽按板，抵一聲清
磬，風度迦陵。

這幅畫像由風流僧釋大汕為像主之狂態所寫，但對觀眾而言，其年在畫中卻成了
維摩詰由病中起，坐穩蒲團，說法辯難；紫雲則如天女，散落曇花如天雨。整幅
畫像的觀想被導入佛教氛圍，目的在解悟空空色相。像錢棨這樣的理解並不罕
見，乾隆 57 年（1792）謝墉（1719-1795）的題詞曰：「前輩風流，心中無伎，情鍾
興耽。」「騷壇上，教文人慧業，空色同參。」百年後看待陳、徐艷情的眼光，
終不像康熙戊午的現場如此鮮活，畫面的解讀也反映了隔代觀眾的部份心理：豈
能流連於此「心中有伎」的光景？原來前輩風流展示給後人的，是一個鍾情耽
興、由色入空的啟示。

　　晚到嘉慶時期的題詠者梁章鉅題詩曰：

❷　詳見鳩摩羅什譯《維摩詰所說經》，同註❷，〈方便品〉，第 2，頁 539。

烏絲紅袖擅詞華，賸得閒情護絳紗。如戟須眉偏嫵媚，廣平鐵石賦楳花。
跌宕風流水繪園，綺年豔曲匹梅邨。美人金粉嗟零落，贏得生綃一卷存。
微書初下鬢毿毿，罨畫溪頭別酒醰。才子洞簫傳禁掖，杏花春雨夢江南。
故家鉤黨本清狂，聊耗雄心綺語長。天女維摩俱幻相，散花妙諦悟空王。

4 首詩各有重點，其一以「烏絲」、「紅袖」點出男女主角，強調紫雲男身女相
的裝扮：「如戟須眉偏嫵媚」。其二將場景拉回到當年兩大詞家：水繪園跌宕風
流的陳迦陵，綺年豔曲可與梅邨吳偉業相匹敵，而美人金粉已零落，幸留得生綃
一卷。其三言其年入京中鴻博事。其四作結，詩末有小字注曰：「先生別有散花
圖」。這位東林後嗣的清狂文士，一生「聊耗雄心綺語長」。然而何感傷之有，
圖畫裡的歷史已成陳跡，畫中之天女（紫雲）／維摩（其年）終究只是幻相而已，
吾輩將由畫中天女散花體悟萬事成空的真諦。

〈天女散花圖〉為維崧的「四十畫象」，後一幅〈迦陵填詞圖〉晚了 14 年。
後代題詠者總是在〈迦陵填詞圖〉的觀看中聯想〈天女散花圖〉，前引于敏中
（1714-1779）有兩句題詩：「歌板旗亭跡、天花丈室因」，好像分指兩幅畫：「歌板
旗亭跡」（〈迦陵填詞圖〉）、「天花丈室因」（〈天女散花圖〉），又好像實指詞人／
女樂的〈填詞圖〉。二畫雖然訴求不同，卻因畫面結構符合佛經的想像使得兩畫
彼此互文，不僅是畫面上一男一女的構圖：詞宗陳維崧／說法者維摩詰、女樂徐
紫雲／散花之天女；同時也是對畫面外陽羨派詞宗的想像：詞學／佛法，兩畫不
約而同地呈像，亦讓詞學與佛法彼此指涉。康熙初年的一幅畫像，在百年後題者
的觀想中，由一則世俗化的戀情艷事，提昇成為一段神聖化的宗教解悟歷程。

柒、戀慕書寫

與陳維崧（1625-1682）一生詞史牽繫者，水繪園 10 年相從的家樂徐紫雲
（1644-1675）舉足輕重。由於其年交遊廣闊，是故紫雲小像、紫雲演劇或與其年
相關的情事，都成了文友筆下的素材。舞臺表演的紫雲是眾人矚目的焦點，鄧孝
威《徐郎曲》曰：「一曲清歌徹夜聞，妝成紅袖更殷勤。」瞿有仲〈觀劇斷句〉

曰：「歌聲宛轉落珠璣，放誕風流試舞衣。可道楊枝都占盡，半妝早已讓徐妃。」又〈留別巢民先生〉曰：「秦簫為歌楊枝舞，就中紫雲尤媚嫵。」又曰：「紫雲紫雲真妙絕，情怯心慵歌未歇。俄而奪春暉，俄而亂白雪。哀音滿座風騷肩，不顧吳儂腸斷折。」陳確庵〈和瞿有仲觀劇斷句〉曰：「十五徐郎舞袖垂」，又〈蘭陵美人歌〉曰：「徐郎窈窕十五六，覆額青絲顏如玉。昔之紫雲恐不如，滿座猖狂學杜牧。」……❸眾人紛紛由容顏、紅妝、歌聲、舞姿、媚態等不同角度，讚揚當時紫雲的表演，已遠遠超越唐代杜牧的歌妓紫雲，至於滿座的現代杜牧，猖狂或有過之。

康熙 7 年戊申（1668），44 歲的其年，入都謀求仕進之階，在京與龔鼎孳（1615-1673）等顯要倡和，輦下龔公不禁為之傾倒，口占四絕句讚賞這位初到京城的嬌客：

> 春風絲管揚州路，曾見秦簫最小年。今夕雲郎來對酒，長安花月更嬋娟。
> 不從水繪園中住，席帽輕衫到國門。自是主人能愛客，三千里外一寒溫。
> 陳郎文采驚天下，作客雖貧材足依。茶竈藥囊秋雨夜，他鄉伴好不須歸。
> 雲郎態似如雲女，縹緲朝雲與暮雲。聽說繞梁歌絕妙，花前還許老夫聞。❹

25 歲的紫雲隨其年入都，日下勝流，震其聲名，爭欲一聆佳奏。南腔北播，菊部歌兒多摹其音，京邑劇風為之一變。❺

〈填詞圖〉多數題者不約而同地對著畫中人產生濃厚的艷情觀想，肇端於陳維崧對徐紫雲種種戀慕的書寫，筆者於下文進行探述。

一、陳維崧〈沼悵詞二十首別雲郎〉

「阿雲年十五，娟好立屏際。笑問客何方，橫波漾清麗。」❻這是陳其年與

❸ 轉引自同註❶，《雲郎小史》，頁 961。

❹ 引自龔鼎孳〈雲郎口號四絕句，其年索賦〉，參見龔著《定山堂詩集》，收入同註❷，《續修四庫全書》，集部，別集類，第 1403 冊，卷 41，頁 243。

❺ 引自張次溪〈雲郎小史序〉，參見同註❶，《雲郎小史》，頁 957。

❻ 引自同註❷，陳其年詩〈將發如皋留別冒巢民先生〉。

紫雲初見面的印象，遂鍾情一生。其年為紫雲作過許多詩詞，康熙元年壬寅（1662），雲 19 歲，38 歲的其年為作〈惆悵詞二十首別雲郎〉，**㊰**既寫戀情，亦託心境。又全詩詩末有小字引蔣大鴻〈惆悵詞序〉，蔣氏當時亦客水繪園，序曰：

> 徐生紫雲者，蕭郢州尚幼之年，李侍郎未官之歲，技擅平陽，家臨淮海，託身事主，得侍如皋。大夫極意憐才，遂遇穎川公子。分桃割袖，於今四年。雖相感微詞，不及於亂。若乃棄前魚而不泣，弊軒車而彌愛。真可謂寵深綠鞲，歡踰絳樹者矣。維時秋水欲波，玄蟬將咽。公子乃罷祖帳而言旋，下匣琳而引別。江風千里，詎相見期。厥有惆悵之篇，曲盡離憂之致。僕豈無情？奚能勝此。傷心觸目，曾無解恨之方。扸節和歌，翻作助愁之句。一時同人爭和是題，詩多不載。

蔣文略述本事，此詩作於康熙元年壬寅（1662）之秋，二人已相識 4 年，因別離而見面無期，其年「厥有惆悵之篇，曲盡離憂之致」，文友們紛紛同其情而有和作。以下略闡釋這組情詩，以明瞭其年對紫雲的情感。

首先點出二人離別的原因是楚雲回家省親，期盼保持聯繫：

> ㈨別時爾母病闌珊，門戶蕭條藥餌難。他日高堂強飯後，臨風覓紙報平安。

對於紫雲淪落青衣的命運甚為憐惜，既感嘆其命又憐惜其才：

> ㈡乍見筵前意便親，今生憐惜鳳生因。莫言自小青衣賤，也是江淹傳裡人。
>
> ㈦薄命都由技藝工，憐才那復古人同。

才華出眾的紫雲擅演《邯鄲夢》，陳其年有〈滿江紅　過邯鄲道上呂仙祠示曼殊〉：

㊰　〈惆悵詞二十首別雲郎〉，引自同註**㉙**。

絲竹揚州，曾聽汝，臨川數種。明月夜，黃粱一曲，綠醅千甕。枕裡功名雞鹿塞，刀頭富貴麒麟塚。只機芳唱罷酒都寒，梁塵動。

久已判，緣難共，經幾度愁相送。幸燕南趙北，金鞭雙控。萬事關河人欲老，一生花月情偏重。算兩人，今日到邯鄲，寧非夢。❽

題下自注曰：「曼殊工演邯鄲夢劇」，曼殊亦紫雲之號，在其年浪跡天涯之際為其最佳伴侶，是故既憐紫雲亦充滿自憐之意：

㈠作客天涯四載餘，江城燈火倍愁予。一枝瓊樹天然秀，映爾清揚照讀書。

㈢命不如人黯自傷，只緣家難滯他鄉。旅窗若少雲郎顧，海角寒更倍許長。

㈤落拓分司老更狂，半生蹤跡總淒涼。

㈥征鞍每歲愁中跨，短棹今年病裡還。自是離人無限淚，平添秋色到吳關。（自注：余自如皋歸，每歲從陸，今秋水已直接驪沙矣。）

青衣人紫雲作為天涯淪落客之良伴，其年流露出惺惺相惜之心，亦有自憐的意味。紫雲之於其年，是侍兒、戀人、歌童、伴侶、朋友之多重關係，更是知音：

㈦鶡腦將殘酒再斟，此生何以報知音。斷紈碎墨無多語，珍重文人一片心。

其年毫不諱言對紫雲女性化柔弱特質與情態的戀慕：

㈥弱柳輕雲盡可憐，當時身畔鬥嬋娟。

㈧記得端陽五月中，君曾薄醉倚疏欞。分明一幅瀟湘水，斜墜明霞數縷紅。

因此，4 來年對紫雲的依戀更不耐思念、分離而別情惆悵：

❽ 引自同註❸，《迦陵詞全集》，卷11，頁14a。

㈣中酒將離思不禁，年年桐樹碧惜惜。物猶如此難為別，怊悵無言淚滿襟。

㈪……而今緣盡何須恨。

㈯……寄語高樓休挾彈，鴛鴦終是一心人。

二人共同的回憶成為相思唯一的憑藉：

㈬城南定惠前朝寺，寺對寒潮起暮鐘。記得與君新月底，水紋衫子捕秋蟲。

㈭洗鉢城頭弄玉荷，荷開浪滑畫船多。

以鴛鴦比喻如此難分難捨之情，念念幻想，等待歸期：

㈥……柳條今日歸何處？祇剩寒雲似昔年。

㈨三鼓出門烏夜飛，五更還家星宿稀。水晶樓角幾時燄，獨坐待君歸不歸。

㈩不歸獨坐到天明，斜倚香篝嘆息輕。鼠踏箏絃聲窸窣，錯疑人叩獸環聲。

㈮……不知何日蘋州岸，重聽徐郎水調歌。

㈯歸棹原期七夕前，維摩因病暫相牽。那知看過穿針會，無數傷心到眼邊。

〈怊悵詞〉中，其年亦論及紫雲性格：

㈮玉碎花殘畫閣前，相依無計說相憐。

㈯瓊花觀裡無窮樹，雪厭霜欺總不妨。獨有一枝憔悴甚，願邀風露到東皇。

據張次溪所按，詩中「玉碎花殘」、「雪厭霜欺」諸語，當指紫雲坦率失歡，與人睚眥之意。其年〈留別冒巢民先生詩〉曰：「阿雲久侍余，憐其母新斃。坦率易失歡，與人多睚眥。念此尚難忘，上者那能替。千秋鮑叔恩，前修以為

勵。」⑬亦言其性格。

二、其餘的別詞

陳維崧與徐紫雲的分別其實不止一次，〈別紫雲〉一詩曰：

> 三度牽衣送我行，并州纏唱淚縱橫。生憎一片江南月，不是離筵不肯明。⑭

維崧北行并州，詩中表明此番分別已是第三次。另外還有〈水調歌頭　留別阿雲〉：

> 真作如此別，直是可憐蟲。鴛禂麝薰正煖，別思已匆匆。昨夜金尊檀板，今夜曉風殘月，蹤跡大飄蓬。莫以衫痕碧，偷搵臉波紅。
>
> 分手處，秋雨底，雁聲中。迴軀攬持，重抱宵箭悵將終。安得當歸藥缺，更使大刀環折，萍梗共西東。絮語未及已，帆勢破晴空。⑭

在多情的其年筆下，每一次離情，都纏綿悱惻，相思難當。繼康熙元年王寅（1662）的〈沼恨詞〉寫後 2 年，康熙 3 年甲辰（1664），雲 21 歲，其年 50 歲。春天，紫雲合巹，其年為賦〈賀新郎　雲郎合巹為賦此詞〉，詞曰：

> 小酌酴醿釀。喜今朝、釵光簟影，燈前滉漾。隔著屏風喧笑語，報道雀翹初上。又悄把、檀奴偷相。撲朔雌雄渾不辨，但臨風私取春弓量。送爾去、揭鴛帳。
>
> 六年孤館相依傍。最難忘、紅蕤枕畔，淚花輕颺。了爾一生花燭事，宛轉婦隨夫唱。努力做、藁砧模樣。只我羅衾渾似鐵，擁桃笙難得紗窗亮。休為我、再惆悵。⑭

上片摹寫眼前釵光簟影、燈前滉漾、喜氣喧笑的結婚場面，其年理應開開心心地

⑬　引自同註㉗，陳其年詩〈將發如皋留別冒巢民先生〉。
⑭　轉引自同註⑲，《雲郎小史》，頁 964。
⑭　〈水調歌頭　留別阿雲〉，參見《迦陵詞全集》，卷 14，頁 2a-b。
⑭　引自同註㉚，《迦陵詞全集》，卷 26，頁 3a。

送著密友迎娶嬌娘，然一句「撲朔雌雄渾不辨」則露出了心事。下片屈指一算戀情已 6 年，紅蕤枕畔颺輕淚的回憶最為難忘，一面強打精神勉勵紫雲努力作好丈夫模樣，另一面卻又因羅衾似鐵、獨守長夜的孤寒而惆悵。

最後一次分離已是死別，康熙 14 年乙卯（1675），紫雲過世，得年 32，51 歲的其年覩物輒悲，若不自勝。（蔣永修〈陳傳〉）作〈瑞龍吟〉，題下注：「春夜間見壁三絃子，是雲郎舊物，感而填詞」，詞曰：

> 春燈炧，拚取歌板蛛縈，舞衫塵灑。屏間乍見檀槽，與秋風扇，一般斜卦。簾兒罅，幾度漫將音理，冰絃都啞。可憐萬斛春愁，十年舊事，慨慨倦寫。
>
> 記得蛇皮絃子，當時粧就，許多聲價。曲項微垂流蘇，同心結打。也曾萬里，伴我關山夜。有客向、潼關店後，昆陽城下。一曲琵琶者，月黑楓青，輕攏細斫。此景堪圖畫。今日愴，人琴淚如鉛瀉。一聲聲是，雨窗閒話。❹

其年對物如對人，閨中用物歌板蛛縈、舞衫塵灑，三絃子與風扇斜掛。三絃子就是紫雲的化身，陪伴其年度過關山夜，曾經昆陽城下，為客人輕攏細斫，如今冰絃都啞。面對紫雲的仙逝，愴然淚如鉛瀉。其年另作〈摸魚兒　清明感舊〉悼念紫雲，詞曰：

> ……只我傷心偏有。休回首。新添得、一堆黃土垂楊後。風吹雨溜，記月榭鳴箏，露橋吹笛，說著也眉皺。
>
> 十年事，此意買絲難繡。愁容酒罷微逗。從今縱到岐王宅，一任舞衣輕鬭。君知否？兩三日、春衫為汝重重透。啼多人瘦。定來歲今朝，紙錢挂處，顆顆長紅豆。❹

多情才子與愛侶紫雲的纏綿戀情，更因死別之情悲悽真摯而令人動容。詞後附錄

❹　引自同註㉚，《迦陵詞全集》，卷 30，頁 1b。
❹　引自同註㉚，《迦陵詞全集》，卷 29，頁 1b-2a。

了同人和詞 20 餘首。

據鈕琇《觚賸》曰：

> 如皋辟疆家有園亭，聲伎之勝，歌者楊枝，態極妍媚，知名之士，題贈盈
> 卷，惟陳其年擅長。閱二十年而楊枝老矣，其子亦玉人也，因呼小楊枝。❹⑤

鄧孝威〈後演劇行〉亦曰：「紫雲已逝楊枝槁，陳郎（按即靈雛，其父即曲中老教師
陳九）淺土埋櫻桃。剩有秦簫雙耳塞，合肥不在形酖酗。」冒徵君〈答芝麓書〉
曰：「秦簫福薄，已成廢人。經春，頭目如錐，復臥不起，因先生垂注，并為及
之。」❹⑥水繪園四大家樂紫雲、楊枝、靈雛、秦簫，盛極一時，仍不敵時間滄
桑，逐漸凋零。首先玉殞者，當屬紫雲。

捌、紫雲的其他畫像

一、〈小青飛燕圖〉

紫雲確實是陳維崧文學人生中不可或缺的一項重要助緣。早在〈迦陵填詞
圖〉前，二人相識之初，陳維崧就曾囑託畫家為紫雲繪像，文友們的題詠亦盛況
空前。徐紫雲的畫像，除了作為陪襯角色的〈迦陵填詞圖〉之外，根據文獻記
載，尚有兩幅：其一為〈小青飛燕圖〉，其二為〈九青小照〉，一名〈九青
圖〉，又名〈雲郎出浴圖〉，後者有冒鶴亭輯成《九青圖詠》，題詠數十家。以
下先論第一種。

畫家崔不凋嘗為紫雲作〈小青飛燕圖〉，上有陳其年題〈小青飛燕圖〉序及
詩，序文交待了該畫的畫家、形制與畫面：

> 婁東崔不凋孝廉，為余紈扇上畫〈小青飛燕圖〉。花曰「小青」，開艷者
> 有九，一春燕斜飛其上。題曰：「為其年題九青小照後一日作」。意欲擬

❹⑤ 引自同註❸，《觚賸》，卷 2，頁 30，「小楊枝」條。
❹⑥ 轉引自同註⑲，《雲郎小史》，頁 976。

九青於飛燕也，因題一絕以報孝廉。⑭

詞友徐釚（1636-1708）有按語曰：

> 太倉崔華不凋，有櫻桃軒集。寫生點染，彷彿徐熙、黃荃。……汪鈍翁說
> 鈴云，不凋滸墅別諸公，有「丹楓江冷人初去，黃葉聲多酒不辭」之句，
> 一時膾炙人口，因有崔黃葉之號。不凋出阮亭之門，阮亭桐花詞妙絕，長
> 安競呼為王桐花，正不可無崔黃葉作高弟也。⑭

崔不凋為漁洋的學生，在其年的紈扇上繪了一幅花鳥圖，九朵小青花蕊綻放，一
隻春燕斜飛其上。紫雲姓徐，字九青，畫家以九朵綻放的艷花指陳紫雲的字：
「九青」，又以飛燕輕盈曼妙的姿態擬於紫雲柔美的舞姿與體態。擅長五代徐
（熙）黃（荃）體的花鳥畫家崔不凋，表面上畫的是一幅尋常的花鳥圖，事實上是
將紫雲的姓名與身姿視為一椿祕事，以圖像作為暗碼，提供給知情文友們進行小
眾傳播。陳其年的題詩卻道：

> 嫩色生香賦不成，紅襟斜剪茜花輕。一從圖入崔郎手，流徧江南是小名。

又企圖將這椿暗藏著艷名與戀情的祕密，透過詩畫流徧江南。

二、〈九青小照〉

　　〈小青飛燕圖〉是崔不凋為另一幅〈九青小照〉題詩後一日所作，那麼，另
一幅〈九青小照〉又是何物？

㈠ 繪像動機、時間與圖面訊息

　　鈕琇《觚賸》曰：

> 其年未遇時，遊於廣陵，冒巢民愛其才，延至梅花別墅。有童名紫雲者，

⑭　〈小青飛燕圖〉的紀錄，參見同註⑲，《雲郎小史》，頁 964-965。
⑭　引自徐釚《本事詩》卷 12，「陳維崧」篇，收入杜松柏主編《清詩話訪佚初編》（台北：新
　　文豐出版社，1987），第 1 冊，頁 499-500。

　　　嬛麗善歌，令其執役書堂。生一見神移，贈以佳句，並圖其像，裝為卷帙，題曰雲郎小照。⓮

徐釚亦曰：

　　　如皋冒巢民家青童紫雲，嬛巧善歌，與陽羨陳其年狎。其年為畫雲郎小照，遍索題句。……于是和者幾數十人。⓯

鈕、徐二人的〈雲郎小照〉即前文崔不凋所謂的〈九青小照〉，一名〈九青圖〉。曾經購藏此畫的吳檠題識曰：

　　　〈九青圖〉者，陽羨陳其年先生為徐郎所畫小照也。徐郎名紫雲，為如皋冒辟疆歌兒。先生負才落魄，冒嘗館之幸舍。居小三吾，進聲伎以娛之。紫雲嬛巧明媚，吹簫度曲，分刌入神。先生嬖之，為畫其小影，攜之出入，遍索名人題句。⓱

冒襄曾和檢討詩，疊韻至 20 餘首，其中有句：「秦青歌絕調，阿紫舞霓裳。」「選聲極毫髮，圖畫楚腰纖。」句下自注曰：「其年密畫紫雲小象，徧求題詠成卷。」⓲冒襄提及徧求題詠的紫雲小象，與鈕琇、徐釚、吳檠等人所言為同一事。

　　　據張次溪輯《九青圖詠》著錄，〈九青圖〉的題跋紀年多集中於甲辰（1664）、乙巳（1665）兩年間，又有「北征前」、「下第」等字樣。康熙 3 年甲辰秋，其年下第，將北行，由此可斷定，畫像繪成的時間當是康熙甲辰（1664）之秋。陳維崧（1625-1682）與徐紫雲（1644-1675）二人結識於順治 15 年（1658），康熙 3 年（1664）春，紫雲合巹，其年為賦〈賀新郎〉詞曰：「六年孤館相偎傍」，自述二人戀情已持續 6 年。繪此畫，蓋基於紫雲合巹這個事件，由其年委

⓮　參見同註❸，《舸膌》，卷2，「賦梅釋雲」條，頁40-41。

⓯　〔清〕馮金伯《詞苑萃編》卷6，「品藻」，引徐釚《南洲草堂詞話》「卷中」。收入張璋等編《歷代詞話》（鄭州：大象出版社，2001年），下冊，頁1126。

⓱　引自同註❶，《九青圖詠》，頁998。

⓲　轉引自同註❶，《雲郎小史》，頁975，冒襄和其年詩之句。

託畫家陳鵠繪作一幅告別的紀念性畫像。〈迦陵填詞圖〉繪成於康熙 17 年
（1678），較〈九青小像〉晚了 14 年之久。

〈九青小照〉的畫面如何？吳蘩又曰：

> 圖橫一尺五寸，縱七寸，雲郎可三寸許。著水碧衫，支頤坐石上。右置洞
> 簫一，逋髮鬖鬖然，臉際輕紅，似新浴，似薄醉。星眸慵睖，神情駘蕩，
> 若有所思，洵尤物也。畫者為五琅陳鵠。

圖版〔圖8〕雖未能看出顏色，然據張氏所言「水碧衫」、「臉際輕紅」可知此圖
原為設色畫。又名〈雲郎出浴圖〉的這幅畫像，紫雲坐於磐石上，左手臂因支頤
的寬袖滑落與衣袖高拉至肘的右手臂均無遮掩地露出，裳裙亦高高撩起，裸露出
兩條纖細的小腿，衣袍於襟口敞開。〈雲郎出浴圖〉的畫中人：敞開的襟口、裸
露的四肢、凌亂不整的衣袍、鬖鬖散落的髮絲、低垂的眉目、清贏的身軀……，
這個年輕男身以女性特質予以纖柔化、內斂化，再以「出浴」為訴求，裸露的身

〔圖8〕〔清〕陳鵠繪〈九青小照〉（又名〈雲郎出浴圖〉）
《九青圖詠》卷首

體，散亂的衣著，增添了更多慾望遐想的空間。〈雲郎出浴圖〉與〈迦陵填詞圖〉二畫，雖然在構圖上除了一管洞簫之外，別無相似之處，然作為陳其年紅粉伴侶的想像上，並無二致。

(二) 畫像的流傳過程[153]

關於〈九青小照〉的流傳，雍正 9 年辛亥（1731）夏，吳槃的題識交待了購於賈人之手的過程：

> ……先生嬖之，為畫其小影，攜之出入，遍索名人題句。其後雲竟從先生歸。雲亡，先生覩物輒悲，若不自勝者。尤悔庵、徐電發、儲同人皆載其事，風流放達，彷彿晉人之遺。余讀其詩若詞，未嘗不慨然想見其為人。先生後舉鴻博，官檢討，康熙壬戌（按 21 年，1682）卒於京師，今且五十年矣。忽有賈人子，持此圖售諸市。余購得之，圖橫一尺五寸，縱七寸……，洵尤物也。畫者為五琅陳鵠，題詠凡七十六人，詩一百六十首。而尤太史悔菴、王考功西樵、司寇阮亭諸絕尤妙，乃裝潢而藏之。復為詩一章，書於卷末。時雍正辛亥（9 年，1731）夏五月也。[154]

此圖繪成後約 70 年，即陳維崧逝世（1682）半世紀後，雍正 9 年（1731），吳槃購於賈人之手。之後，吳氏又以之贈揚州金棕亭。大約乾隆乙酉 30 年（1765），棕亭又轉贈忍斝學究，原圖歸於揚州端午橋。關於這段流傳過程，金棕亭題詩後有忍斝學究跋識作了簡單的交待：

> 此卷吳公得諸市中，裝緝成卷，持贈金棕亭教授。棕亭轉以贈余，賦五言古三百二十字，今藏之篋中，且十年矣。不知後日誰復得此者？願世世寶

[153] 關於〈九青小照〉的流傳過程，分別參見同註[19]，《雲郎小史》，頁 964-965；《九青圖詠》，頁 998-1000。早在咸豐、同治年間，就有歸安著名鑑賞家陸心源詳細著錄過此畫，提供更多豐富的圖面訊息，其與張次溪所輯《九青圖詠》內容頗有出入，由於筆者本文探討的重心不在此畫，為免橫生枝蔓，陸氏著錄的進一步研究，以俟來日。參見陸心源《穰梨館過眼錄》，卷 40，〈紫雲出浴圖〉卷，收入同註[127]，《續修四庫全書》，子部，藝術類，第 1087 冊，頁 423-433。

[154] 同註[19]，《九青圖詠》，頁 998。

之可耳。乾隆乙未（40 年，1775），客真州潘氏南園，忍弇學究並識。❺

金棕亭本名金兆燕，李斗《揚州畫舫錄》曰：

> 金兆燕，全椒人，為教授時，於市購得小銅印，刻「棕亭」二字，乃既為
> 號，且搆棕亭於署之西偏。……兆燕幼稱神童，與張南華詹事齊名，工詩
> 詞。君精元人散曲，盧雅雨延主使署十年，凡園亭集聯及大戲詞曲，皆出
> 其手。❺

筆者根據冒鶴亭《雲郎小史》、張次溪《九青圖詠》二書的相關紀錄，發現〈九
青小照〉及題詠在流傳過程中出現幾個摹本，說明如下：❺

1.汪本

乾隆 29 年甲申（1764），64 歲的汪舸手錄卷中題詠。據研判，汪氏可能係由
金棕亭所藏原圖引錄題詠而得，然此本僅有題詠，並未橅圖。汪本在吳綮題詩
後，跋語曰：

> 乾隆二十九年（1764），歲次甲申，九月，展重陽節。客吟老人汪舸手錄
> 諸前輩題詠，時年六十有四。

2.葉本

乾隆 60 年乙卯（1795），羅聘（1733-1799）摹圖，嘉慶 15 年庚午（1810）陳曼
生手錄。這個摹本據冒襄後人冒鶴亭自述其少時曾見於其師葉蘭臺處，❺故稱其
為「葉本」。同樣在吳綮題詩後，亦有跋語曰：

> 向傳雲郎小景，為五瑯陳鵠所寫。尤悔庵、徐電發、儲同人諸集皆載其
> 事。雍正辛亥（9 年，1731）五月，鄞湖吳青然先生購得於京師市肆中。乾

❺　同上註，頁 1000。

❺　同上註，頁 1000。

❺　以下關於摹本的材料，詳參同註❺，頁 965、頁 999 兩處。

❺　冒鶴亭曰：「兩峯摹本則余少時在番禺葉蘭臺師處見之。」參見同註❿，《雲郎小史》，頁
　　964。

隆乙卯（60，1795）五月，蝶園侍讀倩廣陵羅山人聘重摹副本以藏之。原卷
題詠，燦如日星，迄今無人抄寫。嘉慶庚午（15，1810），長夏誼暑，七里
塘友人出觀是卷，囑為重錄於尾。錢塘陳鴻壽曼生甫記。

3.揚州刻本

《九青圖詠》（即《出浴圖題詠》）一度曾於揚州刊刻印行，母本不知為何？
光緒中，沈太侔依據揚州刻本匯入《拜鴛樓四種》中，冒鶴亭為補撰〈紫雲小
傳〉。❺據張次溪〈雲郎小史序〉曰：

> 如皋冒丈鶴亭，為水繪園舊主，曾哀其年與九青纏綿生死故事，成《雲郎
> 小史》一書。歷述名園高會，絲竹閒情，公子俠懷，才人逸致。繪影繪
> 聲，令人追慕盛世明傳之樂。適余續輯《清代燕都梨園史料》，念雲郎雖
> 為南人，既曾履斯土，溝通戲曲之功，實不可湮滅也。遂並輯《九青圖
> 詠》而合刊之。❻

此序張氏作於民國 26 年（1937）北京宣武門外。目前收在《清代燕都梨園史料》
之《雲郎小史》與《九青圖詠》確實相連，且後書末附〈紫雲傳〉。據推測張次
溪所輯之《九青圖詠》，可能是由光緒中《拜鴛樓四種》本所釐出，這個後出本
其母本既非汪本，亦非葉本，故張次溪再根據二本作了文字與次序的校訂。

另外，收於《清代燕都梨園史料續編》之《九青圖詠》頁首附〈九青小
像〉，有大字題署：「五琅陳鵠寫。鳴晦重摹。」旁有小字題曰：

> 此簏購諸廠肆，即紫雲出浴圖也。歸安陸氏著錄本，題詠均合，特次序先
> 後差異耳。因依原像重樵付梓分贈同人。

陳鵠所寫原畫，最早由吳青原（棨）購得，輾轉贈金棕亭、忍弇學究等人，羅聘
曾臨摹該像，後再又由揚州流入北京廠肆中。由於這則文字未署題人，不確定購
藏此冊者為誰？僅知其委託鳴晦重摹該冊付梓分贈同人。因筆者未見《拜鴛樓四

❺　同註❶，《雲郎小史》，頁 965。
❻　同上註，頁 957。

種》，故張次溪所輯，只是單純地由源於揚州舊刻本之《拜鴛樓四種》鏊出迻行
刊刻？或是京城某氏購於廠肆之後，張氏依其原件重摹刊刻？於此姑不妄斷。無
論如何，收在《清代燕都梨園史料續編》之《九青圖詠》，附圖應極接近原件，
圖後題詠為後出，有張氏比勘汪、葉二本的校注，收錄最為齊備。

(三) 題詠者與題詠內容的趨向

徐釚（1636-1708）曾有一則關於〈九青小照〉的記事曰：

> 廣陵冒巢民家青童紫雲，儇巧善歌，與陽羨陳其年狎。其年為畫雲郎小
> 照，遍索題句。新城王阮亭曰：「黃金屈膝玉交盃，坐爐銀荷葉上灰。法
> 曲自從無上得，人間那識紫云回。」武進陳椒峰曰：「憶脫春衫花底眠，
> 新聲愛殺李延年。只今展卷人猶在，何處相看不可憐。」長洲尤悔庵曰：
> 「西園公子綺筵開，璧月瓊枝夜夜來。小部音聲誰第一，玉簫先奏紫雲
> 回。」於是合者幾數十人。❶

1.題詠者

徐釚記事中提及「幾數十人」，到底是多少？據吳騫統計：題詠 76 人，詩
160 首。《雲郎小史》所載冒鶴亭的統計：「〈出浴圖〉卷自張綱孫以下，題者
74 人，詩 153 首、詞 1 首，又斷句 2。」❷筆者根據張次溪所輯《九青圖詠》再
行統計，若僅止於吳騫題識，確實為 76 人，然吳氏之後，又贈金氏與忍弇二
人，故再加上金棕亭題詠與忍弇學究後識二者便有 78 人。題詩的部份，除了石
筍樵夫題的是斷句（兩句）、楊岱題的〈謁金門〉是詞之外，共有 160 首詩，七
言絕句最夥，再加吳騫與金棕亭的兩篇長詩，共計 162 首詩。故知吳騫的題識最
為正確。

162 篇題作中僅有 1 首詞作，就題人選擇的文體而言，完全不類〈迦陵填詞
圖〉當代題詠以詞體為主，畫像繪成於康熙甲辰（1664），時維崧 40 歲，蓋當時
尚未以詞名顯之故。題詠者身份亦然，78 人的題詠陣仗不可謂不大，然整體名

❶　引自同註❶，《南州草堂詞話》。

❷　引自同註❶，《雲郎小史》，頁 965。

聲遠不及〈迦陵填詞圖〉的題詠隊伍，雖然不乏曹亮武、杜濬、孫枝蔚、宗元鼎、冒襄、梅庚、王士祿、王士禛、宋琬、龔賢、林古度、吳嘉紀、尤侗、宋實穎、冒丹書、余懷……等知名文士，然此圖繪成於陳維崧舉鴻博之前 15 年，不僅個人的才名尚未遠播，即使上引諸名士亦多未入京為宦，大部份題人為包括維崧兄弟維岳、維嶼以及就近索題的同鄉文友而已。

2.題詠內容

畫像與題詠正如柏視山人梅庚曰：

> 不信陳郎已二毛，鍾情猶在鄭櫻桃。生綃小卷長三丈，乞遍詞人未覺勞。
> （986）⓫

已邁入中年的維崧，一樁鍾情於歌僮的本事，一幅三丈長的題卷，頻乞文友題詠。水繪園主人冒襄（1611-1693）作〈其年畫紫雲小影遍索題詠戲題二絕〉曰：

> 夜遣清童伴讀書，老夫愛客勝璠璵。六年別去情如海，畫裡逢人應問余。
> 陳子奇才亂典墳，陳子癡情癡若雲。世間知己無如我，不遣雲郎竟與君。⓬

冒襄自許為其年知己，因愛其才，迎入水繪園作客，並夜遣歌僮伴其讀書。二人相戀 6 年，紫雲合巹別去，徒留下癡情似海與畫中倩影。徐釚（1636-1708）稱冒詩：「平原高誼，杜牧痴情。傳之《本事詩》中，應作千秋佳話。」⓭廣陵宗元鼎（1620-1698）對冒襄的愛才亦有回應：

> 一曲新歌水繪間，冒家阿紫似雙鬟。因君愛客思千古，錦瑟能令侍義山。
> （985）

許多題詠者，著眼於畫面上紫雲的形象，如西湖張綱孫曰：

⓭ 以下所引題詩，均錄自同註⓳，《九青圖詠》，為免落註蕪雜，謹於引文最後夾註頁次，不再另註。

⓮ 引自徐釚《本事詩》卷 7，「冒襄」篇，收入同註⓮，《清詩話訪佚初編》，第 1 冊，頁 297-298。

⓯ 引自同註⓳，《雲郎小史》，頁 970。

青青短髮覆眉峰，白紵新衫宛媚容。玉笛罷吹支頤想，情深不語憶元龍。
（983）

蘭亭姜廷梧亦曰：「素手纖纖倚玉腮，洞簫吹罷坐蒼苔。」（983）由髮、眉、
容、手、頤等部位，以及輕衫、玉笛、石座等物件，瀏覽紫雲一身。這是一個賽
似女性的形象，孫枝蔚（1620-1687）曰：「短襟和小鬢，羞殺鄭櫻桃。」（984）甚
至效作女妝，婁水葉虞封詩曰：「紅袖輕翻束錦纕，娉婷頻學美人妝。」（996）
荔城余懷（1616-?）調笑曰：「嬌嬈疑是女兒身。」（997）將男身化作女兒，那麼
活色生香也就不足為奇了：

垂垂短髮覆雙眉，如霧輕綃薄掩肌。不恨仙魂呼不下，恨儂嬌態向人癡。
（天都方一煌，991）
花底秦宮弄玉簫，櫻桃紅暈影迢迢。天生俊骨橫秋水，拚取腰枝鬪小喬。
（荔城余懷，997）

方一煌透過如霧輕綃，彷彿撫觸到滑膩的肌膚，畫上紫雲宛若呼喚不來的神女，
儘向人間橫陳嬌態。余懷則順著玉簫，想見撮吹的櫻桃唇與紅腮暈影，再看骨相
與眼波，以及可與小喬媲美的腰肢。是故，梅庚會說：

占斷人間第一春，傾城不屬女兒身。陳思若解披圖畫，定悔從前賦洛神。
（986）

傾城之貌、洛河之神，未必皆屬女兒身，多情亦不必是女郎：「歌殘肯念天涯
客，何獨關情是女郎。」（葉虞封，996）割袍斷袖的戀情遂成為這些文友們大力
吹捧的頌歌：

元龍何幸結蒹葭，童豎青衣寓麗華。莫怪君王勤割袖，漫同羅苴浣春紗。
（瀨水羅簡，983）
年少難忘割袖歡，相思猶作畫圖看。吳綾半幅千行淚，翻使詩人不忍觀。
（硃石超，987）
嬌嬈疑是女兒身，腸斷龜年曲裡春。我亦銷魂說作伴，傷情惟有畫中人。

（荔城余懷，997）

硃石超、余懷在歌頌陳徐戀情的同時，不知不覺中，亦觸動了作者內心的情絃。

大部份詩人均與其年熟識，明瞭〈九青小照〉的繪製時間——康熙甲辰，時值雲郎合巹、其年下第與北征之際，「分明一幅相思影，寫向人間那得知。」（陳維岳，984）詩人伴合著離別、落拓的同理心，題作多染上感傷的色彩：

> 石上支頤停玉笛，斷魂何處不隨君。人間多少相思苦，只許丹青繪紫雲。
> （曹亮武 983）

> 河干分手恨難禁，聞煞孤舟冷繡衾。不是仙郎來入夢，想君還入畫中尋。
> （婁水葉虞封，996）

> 沈吟石畔袖春風，短髮絲絲臉暈紅。漫道阿郎甘寂寞，癡情恰在不言中。
> （吳陵陸昌齡，996）

為其年道出相思苦、分手恨、寂寞與癡情。冒襄之子冒丹書曰：

> 情死情生不自知，偶然情到繫儂思。欲知惆悵無端處，試見輕雲一縷絲。
> （993）

丹書觀看九青小像，細細揣摩其年依依不捨、生死不知的別情，心中無端的惆悵彷彿真有一縷輕絲緊緊糾繫著。到底是誰的心被輕絲糾繫著呢？廣陵華袞的題詩，明顯透露了這層訊息：

> 慚予縱有心如鐵，但是聞歌喚奈何。莫怨雙星易分散，支機石畔是銀河。
> （989）

原來題詠者亦多情，所以對其年失去紫雲的憾恨莫不心有戚戚焉。詩人對於其年擁有貼身佳侶，字裡行間隱藏著羨嫉、怨憾之意。這些詩作與〈迦陵填詞圖〉題詠相類，將紫雲由被品賞的美物，轉成可以愛慕狎暱的對象，他們不約而同地，指向徐紫雲的美色與身體，儼然自視為陳氏潛在的情敵，在題詩中輪番上演三角戀的戲碼，以此介入陳徐之間的關係。儘管紫雲對詩人們來說，並不全然相識，只是畫裡飄忽若仙的印象：

三年前憶到江都，聞道雲郎絕世無。今日丹青纔識面，分明一幀洛川圖。

（婁東許旭，998）

閩游公子風流甚，璧月瓊枝興不闌。聞有紫雲者誰是？今朝先借畫圖看。

夢殘酒醒苦相思，祇向丹青想見之。（轅里王士祿，988）

這些詩作，與其說體現著詩人與紫雲的曖昧關係，無寧說，更牽繫著詩人與其年的關係。詩人對紫雲的傾慕之情化成了其年的內心隱喻，作品中對紫雲產生的戀慕，實際上是映現了其年本人的情感，以及作者、維崧與其他詩人彼此之間的對話關係。為了提高觀看畫像的高度，婁東毛師柱轉了一個方向，藉題發揮：

元龍十載臥蓬蒿，湖海飄零氣更豪。豈是鍾情在圖畫，直將此卷續離騷。

（988）

詩人們不免置入同理心，題詩真正的訴求，「豈是鍾情在圖畫」？哪裡只是與畫中人兩情繾綣而已？十載蓬蒿，湖海飄零，這幅圖詠直可視為一幅遭憂罹難的人生長卷。

　　男伶畫像與歌妓畫像相同，皆可是一項精品，被當作社交酬和的媒介，在文士之間交換流通。❻〈九青小照〉的題詠者，毫不諱言地運用同性戀話語，將自身指認為陳維崧與冒襄交遊圈之一員，因為如此的情感品味符合時尚，使得這種欣賞別有特色，吾人閱讀〈迦陵填詞圖〉眾多題詠時，似曾相識。這類充滿渴望的詩作，成為一項項禮物，在陳維崧交遊圈裡彼此交換流通，既創造了陳其年文友圈社會關係的網絡，亦創造了情感關係的連繫途徑。題詠者在詩中扮演因羨嫉而產生敵意的情敵角色，看來似乎與其年相互對立，事實上卻同病相憐，動機在於恭維，而非取代。詩人們就算與紫雲從未謀面，亦可藉由情敵的地位構築與陳

❻　清初蔣繡谷曾為愛姬張憶娘囑繪一幅畫像：〈張憶娘簪花圖〉，眾多文友群體的題詠現象與〈九青小照〉相仿。關於此畫像的探討，詳參拙著〈卷中小立亦百年──清初〈張憶娘簪華圖〉之百年閱讀〉，收入《「通俗文學與雅正文學」第五屆全國學術研討會論文集》（台北：新文豐出版社，2005）。以及另篇拙著〈「拂拭零縑讀艷歌」：清代〈張憶娘簪華圖〉題詠再探〉，《中正大學中文學術年刊》第 6 期，頁 1-28。

其年志同道合的印象，藉由羨嫉的心理表現氣味相投。

這些充滿傾慕之情的詩作，事實上還是話語符碼化的實踐，藉以進行一種遊戲性逸樂。詩人們的熱情並沒有確切的對象，傾慕之情虛無縹緲，只是偶然間被紫雲的畫像勾起遐想，是故詩中的感傷與戀慕，更像是一種文字遊戲，渴慕的對象只是用以表達滿腔熱情的重要觸媒，這些感傷戀慕的情意透過話語符碼的操作，提供詩人們又一次濫情的機會。詩人們本為其年的多情作見證，當其詩作透過《九青圖詠》公開傳閱的方式流佈出去時，圖幅上的題詩也被傳頌玩賞，詩中泛濫的情感也成為被欣賞的對象，詩人們原本是維崧事件的觀眾，轉身一變，自己也成為公眾舞臺上的演員。是故詩作中的「情欲對象」是次要的，最重要的是社會名流間的共感共鳴。由此可知，題詠者用以表達欲望與濫情的詩作，已超越了對特定對象——紫雲的渴慕與迷戀，而是藉以更加確認自己在文人圈的所屬身份，並透過話語符碼化的實踐，投身於自我認同的群體之中。**⑯⑦**

〈九青小照〉諸家題詠如此，〈迦陵填詞圖〉的題作意識又何嘗不是如此呢？前者恰好可作為後者一項有力的旁證。

玖、陳維崧的其他畫像

就像康熙時期其他名士一樣，陳維崧亦有多幅個人畫像，畫像給予他的記憶，可推溯至於青年時期。自他 21 歲起，便對祖父遺像有著深切的印象。維崧曾為父親作傳：〈敕贈徵仕郎翰林院檢討先府君行略〉，文曰：

> 乙酉之後，府君念家門世受國恩，非平流寒畯者比。又念一時同類散佚略盡，捐軀絕脰，半登鬼錄。於是鑿坯不出，坐臥村中一小樓，足跡不入城市者二十年。……樓之上，庋十三經、廿一史各一部，餘則襍列樓山堂集、雅實堂制藝、壯悔堂文集、陳黃門遺詩、吳梅村樂府。朝夕吟誦，聲振林木，寒暑不輟以為常。暇則曳杖而遊於田間，拾遺秉滯穗以歸。或數

⑯⑦ 〈九青小照〉的題詠心理其實與〈迦陵填詞圖〉涉及戀情思維的題詠心理並無二致，筆者於此的解釋觀點，引自同註**㉔**，〈如食橄欖——十七世紀對中國男伶的文學消受〉一文。

日不得飲食，則且餔糜也。歲時伏臘，張少保公像於堂上，立維崧兄弟輩於堦下而語之曰：「若知祖父之所從來乎？讀書明大義。辛無忘若祖父為也。」言罷，淚浪浪下。❶❻❽

這段文字在其年家道沒落後寫來十足緬懷之意。江南四大公子之一的陳貞慧生不逢時，甲申事變後，韜光養晦，蟄居於小樓，讀書以度餘日，胸中積滿有志不伸的悵惘，每在歲終伏臘日，張掛先父遺像當庭訓勉諸兒勿忘本。青年陳維崧如此觀看畫像，帶有振興門風的濃厚意義，然而其一生致力於振興門風與自我成就，這條道路卻是異常崎嶇。

根據文獻指出，陳維崧一生的畫像不僅止於一幅。康熙 3 年甲辰（1664），維崧 40 歲，釋大汕為其繪〈天女散花小像〉，此為最早的一幅。恰好也是陳維崧囑繪〈雲郎出浴圖〉（〈九青小照〉）的同一年。兩畫的詳細內容，筆者已分別於前文相關章節探論過。在〈天女散花小像〉中，鬘絲禪板的菩薩是維崧，湘娥窈窕的天女是紫雲，這位紫雲到了〈雲郎出浴圖〉中，則又由凌空的天女化身為出水的洛神，兩幅畫像概係陳維崧為了紀念二人艷情正酣所留下來的有力物證。到了康熙17年春，釋大汕再為54歲的維崧繪製〈迦陵填詞圖〉，此為第二幅畫像。

康熙 18 年（1679）3 月，陳維崧中博學鴻詞科一等第 10 名，由諸生授翰林院檢討，與修《明史》。此後，任職翰林院的陳維崧另有一幅〈洗桐圖〉，據冒鶴亭曰：

> 官翰林日有洗桐圖，周道畫。……今藏余家，陳奕禧隸書。引首有馮溥、張烈、李澄中、博爾都、梁清標、王澤宏、王又旦、林堯英、葉封、林鱗焻、徐喈鳳、李基和、翁方綱、張塤、蔣士銓、潘奕雋、王延年、李英諸題。余攜此卷謁檢討墓時，出示宜興同人蔣香谷諸君，咸有題詩，並邀檢討之姪曾孫德順、姪元孫應軒、應斗、姪雲孫明署觀款於卷後。❶❻❾

❶❻❽ 維崧曾撰〈敕贈徵仕郎翰林院檢討先府君行略〉，參見《迦陵文集》，卷 5，收入同註 ❾，《陳迦陵文集》，第 1 冊，頁 6b-7a。

❶❻❾ 參見同註 ❶❾，《雲郎小史》，頁 965。

這幅畫像繪成的時間為何？既為官翰林時所繪，必晚於康熙 18 年 3 月鴻博召試完、吏部發榜之後。陳維崧由舉博鴻到康熙 21 年（1682）5 月病逝於北京客邸，只有 3 年餘。康熙 19 年（1681），陳妻儲氏病卒於家鄉時，維崧業已疾病纏身，之後，每下愈況，若此畫選在維崧身體健康尚稱理想的狀況下繪製，蓋不出康熙 18、19 兩年間。今上海博物館藏有一幅〈陳其年洗桐圖〉〔圖 9〕，著錄為清周衜繪，⑰畫面左方署款曰：「庚申長夏，吳門周衜□於燕臺旅次」，「衜」同「衢」，為「道」之古字，與冒鶴亭在上文所指「周道」應為同一人，庚申即康熙 19 年（1681），周衜為吳人，適在京城而為維崧繪像，這個署款為吾人解答了畫家與繪製時間。⑰

　　〈迦陵填詞圖〉繪成之際，維崧甫獲薦鴻博科，旋又中試，聲名大噪，攜畫自隨，四處索題。兩年後的〈洗桐圖〉，題詠人數遠較〈迦陵填詞圖〉少了許多，蓋因畫像繪成不久，維崧便疾篤而辭世，不克索題之故。〈洗桐圖〉出工於書法、金石收藏甚富之戶部郎中陳奕禧（1648-1709）題籤。⑰引首題人中，馮溥（1609-1691）為文華殿大學士，梁清標（1620-1691）由翰林編修，累遷侍講學士、戶

⑰　中國古代書畫鑑定組編《中國古代書畫圖目》（北京：文物出版社，1999），第 5 冊，上海博物館藏，編號 1-3221。繪者為周衜。

⑰　筆者由他處另行得知禹之鼎亦有一幅〈陳其年洗桐圖〉，然僅為孤證，未有其他資料佐證禹氏曾繪製此圖。據悉，禹之鼎遲至康熙 20 年（1681）始由喬萊所薦，於京城任鴻臚寺序班一職。康熙 21 年（1682）至 23 年，禹氏由鴻臚寺班充琉球伴使，隨汪楫、林麟焻正副使奉命入閩。回京後，始漸漸有為京官繪像的紀錄，時維崧早已下世。維崧入翰林早於禹氏入京任職，二人若有繪像的交集，最有可能在康熙 20 年，然此時維崧已疾病纏身，即將過世。據筆者由時間來研判，禹之鼎繪此畫的可能性極低。若非禹氏摹寫周圖，便是好事者臨摹周畫後，假藉禹氏之名以欺世。然觀禹氏〈陳其年洗桐圖〉與上博所藏周畫既同名，圖面物象位置一模一樣，幾乎為同一幅畫，禹畫下有編者按語：「如皋冒氏藏」，或有一種可能，即冒氏後人藏有此畫，在著錄中，為顯榮先祖，故以著名的禹之鼎姓名取代默默無聞的周衜，該著錄以訛傳訛至今。內文引冒氏曰：「官翰林日有洗桐圖，周道畫。……今藏余家。」直到近代的冒氏後代鶴亭作了更正而入博物館典藏。筆者掌握訊息極有限，僅作以上臆測，無法妄下斷語，值得再作深究。

⑰　陳奕禧，字文一，一作子文，一字謙六，一作六謙，號香泉，清浙江海寧人，順治 5 年生，康熙 48 年卒，歲貢生，由山西安邑丞入為戶部郎中，出知貴州石阡府。工詩，尤工書法，藏金石甚富。

〔圖9〕〔清〕周衕繪〈陳其年洗桐圖〉（卷）
絹本，設色，33.5*84.5cm，上海博物館藏

部尚書，官至保和殿大學士，二位皆翰林編修的主管。張烈（1622-1685）、李澄
中（1629-1720）與維崧同樣都是康熙 18 年鴻博中試任職翰林纂修《明史》的同
僚。工詩及畫的博爾都為滿洲人，襲封輔國將軍。王又旦（1639-1689）為給事
中，徐喈鳳、林堯英、葉封（1623-1687）皆順治年間進士，率皆維崧任職翰林時
頗有往來的京官。這一批題詠成員，除了馮溥年紀最長之外，餘多為維崧同輩或
晚生之京城高官。由題者身份可以判定，這幅畫是以翰林院為核心，表達了官閒
形象的訴求。與〈填詞圖〉一樣，〈洗桐圖〉亦有百年後的題者如蔣士銓（1725-
1785）、翁方綱（1733-1818）等，雖然他們未及見上維崧一面，卻充滿熱情地先為
〈填詞圖〉題作，後又隔著歲月的藩籬，再度造訪任職翰林官閒舒泰的維崧。

　　畫面中，像主陳維崧依然是長鬣造型，坐在戶外巨石上輕輕撫髯，側倚石
案，案上置放文具，案旁有兩棵梧桐，樹幹筆直不虬曲，甚少杈枒，各有一名僮
僕一正面、一背面立身洗拭桐幹。❸梧桐始終是庭園植栽的佳樹，神話傳說中為
鳳凰所最愛棲息，其葉大受風承雨的特性，又令人易於起詩興，誠是文人的植物

❸　清曹樹德繪有〈陳其年小像卷〉紙本，設色 28*78.3，現藏北京市文物商店京。參見同註❼，
　　《中國古代書畫圖目》第 1 冊，編號：12-355。這幅畫的題跋全非陳維崧當代人，蓋後人為追
　　憶前輩風流而繪。

密友，始終與文人的生活息息相關。元末四大畫家之一的倪瓚，生性有潔癖，日日遣僮勤拭庭院梧桐，因而得到了倪迂的雅號。❼維崧好友漁洋亦有一幅戴蒼為其所繪的〈抱琴洗桐圖〉，孫枝蔚（1620-1687）作〈題王阮亭小像〉（抱琴洗桐圖，乙巳）二首，其一曰：

> 得趣寧關樹，尋聲不在琴。雙僮汝知否，吾自洗吾心。

供鳳凰棲枝的梧桐已是孤高的象徵，「洗桐」則更像一種宣示，過去的落拓、輕狂、放浪、荒唐，藉著「拭桐」／「滌身」／「革面」／「洗心」，進行由外到內的自我淨化。對陳維崧來說，這幅圖畫像一座人生的分水嶺，從今以後，將在金門鷥殿，以博學鴻詞大力發揮長才。

青年維崧觀看祖父遺像時，內心企盼振興門風的願望，顛顛躓躓地終於實現，垂老維崧幸有周衞這位知音畫家，在其人生邁入尾聲之際，以一幅寬舒安泰的寫照，為這位名滿四方的翰林文官塑形。那麼這位一生不斷發出「懊憹」與「怊悵」聲音的髯公，真正讓其畫像膾炙人口、傳頌久遠者，與其說是康熙朝翰林編修的政壇光采，不如說是陳維崧讓當代知友與後代文學史家欣慕緬懷的陽羨派詞宗風範。

拾、結論

〈迦陵填詞圖〉是以陳維崧的詞人形象所建構的一幅寫真圖。總括而言，筆

❼ 陳繼儒曾撰〈倪雲林集序〉，給予有潔癖的倪瓚很高稱譽。文中舉福梅「潔於市」、梁鴻「潔於傭」等古賢者，作為倪雲林之前的潔癖典型。文曰：「先生，癖人也，而潔為甚……。高臥清祕，洗拭梧竹，摩挲鼎彝，此見潔者膚也。試問學道人，能在元兵未動，先散家人產乎？能見張士誠兄弟，嗼不發一語乎？能避俗士如恐浼乎？能畫能董巨，詩比陶韋王孟，而不帶一點縱橫習氣乎？余讀先生之集，所謂其文約，其辭微，其知潔，其行廉，……聖人之行不同也，歸潔其身而已矣。」原來倪瓚在元明兩代的評價並非一致，其地位隨著評價者的觀點改變而節節升高，陳繼儒評倪迂之潔，由外在膚廓之潔行進入內在人格之潔品，已臻聖境。該文參見朱劍心《晚明小品選注》（台北：台灣商務出版，1965），卷 2，頁 78-80。下引孫枝蔚詩，參見同註❼ 孫枝蔚《漑堂詩集》，卷 8，頁 379。

者本文旨在尋索〈迦陵填詞圖〉之於像主個人史、題詠者之社群性格、清代畫像史與文學史的標幟性意義，以下就此幾個面向再作析論。

一、以「填詞」爲主題的畫像

清代自〈迦陵填詞圖〉以降，「填詞圖」幾乎已成為一種流行畫像，肖像畫家經常受委託繪製「填詞圖」，為文人的填詞活動作形象紀錄，亦是風雅的表徵。此風甚至吹向文學閨閣的世界。丁紹儀《聽秋聲館詞話》曰：

> （兼塘）丈之姊羽素表姑翎，幼慧，多巧思，每出新意，繡人物花卉，得價恆倍。亦工詞。……有〈綠梅影樓填詞圖〉，題者甚眾。**⑮**

這位閨中仕女顧羽素有一幅〈綠梅影樓填詞圖〉，士女紛紛題詠，如楊琬題有〈高陽臺〉，**⑯**吳藻（約 1799-1863）亦題有〈洞仙歌　奉題梁溪顧羽素夫人綠梅影樓填詞圖〉。吳藻自己也有一幅〈花簾書屋填詞圖〉，乞人題詠。**⑰**另外，詞作與納蘭性德並稱兩美的滿族貴婦顧太清（1799-1877），曾作一詞：〈瑤華　代許滇生六兄題海棠庵填詞圖〉，**⑱**〈海棠庵填詞圖〉是一幅文人畫像，太清應邀代筆題詠，顯示其詞名在當時受到不小的矚目。顧太清自己則有一幅畫像〈西林太清夫人聽雪小照〉〔圖 10〕，她根據圖面景物一一抒寫，填詞〈金縷曲　自題聽雪小照〉曰：

> 兀對殘燈讀。聽窗前、瀟瀟一片，寒聲敲竹。坐到夜深風更緊，壁暗燈花如菽。覺翠袖，衣單生粟。自起鉤簾看夜色，壓梅梢萬點臨流玉。飛雪急，鳴高屋。

⑮　參見《聽秋聲館詞話》卷 6，收入同註**㉛**，唐圭璋編《詞話叢編》，第 3 冊，頁 2643。

⑯　參見丁紹儀《聽秋聲館詞話》卷 11，收入同上註，頁 2711。

⑰　吳藻曾向陳文述「索題〈花簾書屋填詞圖〉，未就」。詳參吳藻著《喬影》（道光乙酉彙山吳載功刊本，昔承中研院中國文哲研究所研究員華瑋博士提供，謹此致謝），後附陳文述題辭，「愧我臨風屬句遲」句下注。

⑱　參見顧太清《東海漁歌》，卷 4，收入顧太清、奕繪著《顧太清奕繪詩詞合集》（上海：上海古籍出版社，1998），頁 263。

亂雲黯黯迷空谷。擁蒼茫、冰花冷蕊，不分林麓。多少詩情頻在耳，花氣
薰人芬馥。特寫入、生綃橫幅。豈為平生偏愛雪，為人間留取真眉目。欄
干曲，立幽獨。⓱

〔圖10〕〔清〕佚名繪、潘絜茲摹〈西林太清夫人聽雪小照〉（冊頁）

這首詞與畫像圖面可說一一吻合。房內書桌上擺著書（兀對殘燈讀），畫中閨秀站
在洞窗前（聽窗前），獨自手倚欄干（欄干曲，立幽獨），身前有寒竹數叢（寒聲敲
竹），右後方有一盞油燈（壁暗燈花如菽），庭院有古梅一株（壓梅梢萬點臨流
玉）……。畫面的景物都在詞句中出現，整首詞充滿詩情畫意，是典型閨閣才女

⓱　參引自顧太清《東海漁歌》，卷3。收入同上註，《顧太清奕繪詩詞合集》，頁229。

畫像的實例。⑱透過洞窗，觀賞冰花冷蕊、萬點流玉的雪夜，畫中人「多少詩情頻在耳」。畫家繪成的，不正是一幅太清「填詞圖」嗎？而此際的畫外人，依著畫像又演繹成一闋題圖詞，顧太清向觀眾／讀者展示了一個環繞著「填詞」意象圖／文交融的創作活動。

〈迦陵填詞圖〉是以文人文學形象作為畫面構設的核心，「填詞」為眾多文學活動之一，唐宋以來，畫史上已有「行吟」、「坐吟」、「覓句」之類的文人畫像，亦不乏諸如「看雲」、「賞梅」、「臨流」、「漱石」、「題葉」、「玩古」、「瀹茗」……等雅賞活動的圖繪，卻未見扣合詞人行止而寫照的畫像，以文人「填」形象入畫者，可視為清代一種新興的主題畫像。「填詞圖」之風，由清初吹向盛清，由漢族吹向滿族，由男性文士吹向閨閣才女，這個風氣應與清代詞學復甦有很大關係。

二、清初詞學復甦的映影

陳維崧〈天女散花小像〉的題詠狀況如何並不清楚，然以同年繪製的〈九青小照〉為例，數十位與維崧友好的題者，當時撰寫的百餘篇題詠，清一色皆為詩篇，無一詞作。⑱顯示直到康熙 3 年甲辰（1664），40 歲的維崧尚未以詞人自居。迦陵詞名未顯的另一個原因，應是當時的詞壇盛局猶待建立。陳維崧曾回憶順治初年和詞友鄒祗謨（1633-1670）、董以寧交遊時，天下填詞家尚少，明末以來雖不乏詞人專集的刊印，唯尚未蔚為風氣。直到康熙初年，任職於揚州的王士禎（1634-1711）推動以詞題和的活動之後，才開始產生變化。此時的揚州，聚集一批著名詞人，致力於創作和詞學的探討，重要的成果之一就是《倚聲初集》的

⑱ 關於太清〈金縷曲 自題聽雪小照〉的詳細探討，詳參拙著《物·性別·觀看——明末清初文化書寫新探》（台北：台灣學生書局，2001），〈寫真：女性魅影與自我再現〉一文，頁370-371。

⑱ 《九青圖詠》中僅見一篇楊岱的題詠詞作〈謁金門〉，楊岱究係維崧之當代友人，或後代的讀者，題識並未提供訊息，亦無其他與維崧的往來紀錄可作佐證，無法判定。然詞中有句曰：「向來多少風華，今日朱蘭芳迹。」應是紫雲過世（康熙 14 年，1675）後所題，至少證明此作並非畫像當時（康熙 3 年）所題。

編纂刊行。

　　大約此時，陳維崧成為漁洋詞學振興運動中的一位核心人物。王士禎、鄒祗謨編選的《倚聲初集》收維崧詞 40 首，孫默編選的《國朝名家詩餘》刻有陳氏的《烏絲詞》，其詞作的入選與刊刻，可視為康熙年間清詞發展的重要標誌。《國朝名家詩餘》最後定稿的時間是康熙 16 年丁巳（1677），按照孫默刻集的慣例，作評者皆為一時名公，可知陳維崧在當時詞壇已頗富盛名了。孫刻陳詞的次年，即康熙 17 年，〈迦陵填詞圖〉繪成，適值清代詞學復甦之際，此圖恰可視為詞家陳維崧的形象化表徵，畫家如此適宜地描繪了一幅詞學振興時期耀眼的詞人圖像，此時的陳維崧已然成為陽羨詞派公認的標竿形象。再者，眾家題詠率先由紛至沓來的當代詞家和鳴，提供了一個熱鬧非凡的詞壇盛世映影。〈迦陵填詞圖〉以及題詠均環繞著「詞」的寫作而來，給予清初文學史濃厚的標幟性意義。

　　另一面，就詞史的發展而言，嚴迪昌《清詞史》論及，明末倖存文士，目睹種種有形、無形傳統斷裂所導致的進退失據，在最為敏感的漢族知識階層激起各種複雜的心理效應，故順治到康熙之初，是一個「心靈顫慄、驚悸徬徨的年代。」然而，這個狂飆的年代，仍無法將歌哭唱歎之窗緊閉，波瀾心緒仍需有抽發流蕩的出口，於是被人們視為「小道末技」的詞卻正好在清廷統治集團未及關注之際應運而起。詞在清初被廣泛視為吟寫心聲的抒情體式而日趨繁榮，時代給了詞的復甦一個契機。清初詞史的發展，揭其輪廓，大抵經由「雲間」詞風的消長、「陽羨」詞派的崛起和「浙西」詞派的張揚這樣一個過程，而且伴隨著政界風雲和大力者好尚的播遷，或北而南、或南移北，詞壇展現了一個浮沈變化的面貌。❿雲間派詞學，沿前明舊說由「緣情、和婉」的主張轉而有雅化的傾向，陳維崧風格的陽羨詞派尋求詩本位的想法，而開始「詞言志」的路線，浙西詞派在此一基礎上，調和了追求詩本位、固守曲子詞二路的矛盾。至於後來的常州詞派，則進一步加深「詞言志」的主張，藉「比興寄託」而完成以曲子詞表現詩化

❿　參引自嚴迪昌《清詞史》（南京：江蘇古籍，1999），頁 9-10。

內涵的複合體，將詞統與詩統協調了起來。⑱

三、題詠者的群體認同

上文曾提及《倚聲初集》一書，編者王士禛（1634-1711）和鄒祗謨（1633-1670）選錄的詞作「起萬曆，迄順治」，以當代入選者最夥。一方面表現了編選者品評詞壇、引領風潮的企圖，另一方面因入選者多與王、鄒二氏熟識，亦能見出明顯的群體意識。編選《倚聲初集》的王漁洋，或是刊刻《國朝名家詩餘》的孫默，藉著唱和或編選活動，聚合一批詞家於其周圍，並利用選評以確立個人的話語權。以王士禛而言，其個人的填詞創作並不顯眼，詞觀亦無甚特殊，然鄒祗謨（1633-1670）、彭孫遹（1631-1700）、陳維崧（1625-1682）等名家，雖較漁洋在詞學上更下功夫，卻不具備他的領袖條件。以領袖條件而言，漁洋確是一位組織群體唱和活動的高手，他主持選政，確立經典，推動風氣，為清初詞壇樹立了好榜樣，創造詞學深化發展的契機，揚州詞壇儼然成為當時北京之外另一個重要的詞學中心，而王士禛也成為以文人社群力量促使清詞復甦的關鍵性人物。⑱

面對清初詞學復甦的熱潮，40 歲維崧名聲尚未伸向京城時的〈天女散花小像〉與〈九青小照〉似乎時間太早了些，而 56 歲任職於翰林院寬和舒泰的〈陳其年洗桐圖〉似乎腳步又慢了些，雖然這幾幅畫像及題詠之於陳維崧，各自有其標幟性的意義，卻遠不及〈迦陵填詞圖〉題詠，在個人人生與社會認知曲折迴環的多重面向中，更能體現為康熙文人社群深具象徵意涵的儀式行為。

包含陳維崧在內的漁洋文人社群，若以參與者的角度而言，如何融入、激發並回饋，成為社群個體的一項要務。陳維崧以豐沛才華與引人入勝的斷袖戀情緊緊抓住了詞學群體的目光，給予以漁洋為核心的揚州文人圈一個絕佳發聲的題

⑱ 參見蔣哲倫、傅蓉蓉著《中國詩學史》「詞學卷」（廈門：鷺江出版社，2002），頁 194-199。

⑱ 此段內文的觀點，分別參見同註⑱，嚴迪昌《清詞史》。另外，南京大學張宏生教授曾於 2005 年應邀來到台灣中央大學中文系進行客座，由於路途迢遠，筆者未能親赴受教，張教授慷慨將其課堂綱要提供給筆者研究參酌之用，此處所引用的觀點，乃得自張教授〈揚州交遊與選政〉的課堂綱要，由於該文並未正式發表，筆者於此不便引用，特此向張教授致上謝忱。

材。題詠諸家藉著題識融入觀畫的群體，成為對話之一員。〈迦陵填詞圖〉的題詠內容，不僅可以補詮畫像的觀看意識，亦載負著文人積澱的文化，以詩歌意象與圖像元素連結文化中的比興傳統，成為文人社群中彼此薰習的符號體系。題詠者透過熟識與操作這套符號體系，加入了維崧畫像觀看與對話的文人社群，藉以獲得回應、肯定與評價，提高個人的聲譽，並進一步建立群體認同。

四、建立詞人的本色形象

順、康時期，詞壇由嘗試摸索期進入了全盛期，陳維崧屈功厥偉。上述清詞一條雅化言志的詞學路徑，中年以後的陽羨派首領陳維崧可謂身體力行，以實際的創作來推動。朱彝尊（1629-1708）為〈迦陵填詞圖〉題〈邁陂塘〉一詞，後有陳世焜評曰：「將其年一身心事繪出。」[185]〈迦陵填詞圖〉不僅作為詞人的標竿形象而已，更可置入詞人的生命歷程，彷如一篇勾勒點染的素描，這個圖像化的傳記文件，繪出了陳維崧一身心事。陳維崧出身於書香世家，有豐富的文學教養，然生不逢辰，因國難而家門衰頹，多次落第未能出仕，家道沒落而寄人籬下，與紫雲余桃斷袖的苦戀……，這些際遇都教這位敏感的詞人悉數遍嚐。據馬斯洛（A.H. Maslow）對人類需要的金字塔分析，由下而上依序為：心理需要、安全需要、愛的需要、自尊的需要、自我實現的需要。[186]當冒襄滿足了陳維崧的前 3 項需要，後 3 項則是陳維崧自我扭轉命運頹勢的心理動機，發為行動之後，陳維崧便掌握詞筆作為向世界發聲的利器。其弟陳維岳為《迦陵詞全集》作跋，文曰：

> 先伯兄中年始學為詩餘，晚年尤好之不厭。至于贈送應酬往往以詞為之，或一月作幾十首，或一韻疊十餘闋，解衣盤薄，變化錯落，幾于昔人所謂：嬉笑怒罵皆成文者。故多至千餘，古今人為詞之多，未有過焉者也。……[187]

[185] 參見陳世焜《雲韶集》抄本，轉引自同註❷，《朱彝尊選集》，頁 303。

[186] 詳參見馬斯洛著、許金聲等譯，《動機與人格》（北京：華夏出版社，1987），頁 40-45。

[187] 陳維岳的跋文，引自同註❸，《迦陵詞全集》末。

中年之後，大量創作的陳維崧，日常生活凡事吐屬的書寫活動大凡以填詞來取代，成為古今創作量最大之第一詞家。對陳維崧而言，詞不必依循傳統，或只本色地表露閨中兒女柔媚情態，或僅援作豪放慷慨別格的載體而已。有時可以是花間，是柳永（約 987-1053），是秦觀（1049-1100）；有時也可以是東坡（1037-1101），是陸游（1125-1210），是稼軒（1140-1207）。有時如朱彝尊（1629-1708）所謂「飛揚跋扈，前身可是青兕」，或宋犖（1634-1713）所謂「騷壇馳驟，筆鋒欲斷犀兕」，有時則是胡亦堂筆下「看豪邁、青蓮待詔，紅蘭生色。」或是高詠口中：「偏能道曉風殘月，大江東、竟成虛語。」王士禛《感舊集》曰：

> 先考功兄常云：陳其年浪捲前朝去，英雄語也。其年有烏絲詞三卷，多瓌奇閨房游俠之詞，尤妙如：春陰簾外天如墨，玉梅花下交三九，雖秦李不能過也。⓲

作為一位知交好友，漁洋對維崧「閨房游俠」的評價，一如其翰林同僚毛升芳的兩句詞：「少游情緒，稼軒懷抱。」如此合於維崧作為一位詞人特質濃厚之形象觀照。維崧不受風格所限，亦不為詞學作系統理論的探究，詞就是一項振興家風、表志暢意、交際酬應、傳達艷情、吐露懊憹、抒發怊悵的最佳媒介，陳維崧以詞筆為喉舌，建立屬於自己的詞人本色。

　　順治 10 年（1653）前後到康熙 18 年（1679）博學鴻儒科詔試之間約莫 30 年，是清初詞風丕變與詞學振興的重要階段。江左三大家之一的吳偉業（1609-1671）是此期最高精神領袖的大家。另余懷（1616-?）、尤侗（1618-1704）、毛奇齡（1623-1716）則為過渡期中頗富影響力的詞人。然詞壇好景不常，顧貞觀（1637-1714）有一段觀察曰：

> 國初蕚轂諸公，尊前酒邊，借長短句以吐其胸中。始而微有寄託，久則務為諧暢。香嚴（龔鼎孳）、倦圃（曹溶）領袖一時。唯時戴笠故交，擔簦才子，並與譜遊之席，各傳酬和之篇。而吳越操觚家聞風競起，選者作者，

⓲　王士禛《感舊集》、《池北偶談》均錄有此段。詳參同註❺。

> 妍嬡雜陳。漁洋之數載廣陵，實為斯道總持，二三同學，功亦難泯。最後
> 吾友容若，其門地才華，直越晏小山而上之。欲盡招海內詞人，畢出其
> 奇，遠方駸駸，漸有應者。而天奪之年，未幾輒風流雲散。漁洋復位高望
> 重，絕口不談。於是向之言詞者，悉去而言詩古文辭，回視花間、草堂，
> 頓如雕蟲之見恥於壯夫矣。雖云盛極必衰，風會使然，然亦頗怪習俗移
> 人，涼燠之態，浸淫而入於風雅，為可太息。⑱

詞學振興有賴大家推動，然風流雲散，後繼無人時，自然又將文壇權柄還給了主
流的古文與詩。顧貞觀所謂「回視花間、草堂，頓如雕蟲之見恥於壯夫矣」，陳
維崧的親生胞弟亦有同樣的慨歎，維岳為其年詞作跋，又曰：

> 揚子雲稱雕蟲小技，壯夫不為，填詞尤其小者，不過聊同棄日差賢博奕
> 耳。疇昔之日，嘗戲語阿兄云：兄詞如此之多，不難為梨棗耶？兄笑而頷
> 之。假令伯兄至今存，恐亦未必盡付鋟板……。⑲

這篇跋語寫在維崧辭世之後，維岳之文似乎暗示著陳維崧生前已對自己大量填詞
有「不務正業」之慊。至於百年後的袁枚（1716-1798），亦不主其詞學成就，稱
其「浸淫百家，足抗班香宋艷；錘爐五典，能兼樂旨潘詞。」⑲以文學的集大成
者來讚譽。《清史列傳》〈文苑傳〉對維崧的文學評價，亦同樣有輕忽迦陵詞體
的傾向：

> 所著……集中文有散有駢，駢體自喜特甚。長洲汪琬謂唐以前不敢知，自
> 開寶後七百年無此等作矣。……所作散文亞於駢體，詩始為雄麗跌宕，一
> 變而入杜甫沈鬱之調，橫絕一世。詞至千八百首，尤凌屬光怪，變化若
> 神，前此未有也。國初以駢儷文擅長者，推維崧及吳綺，綺才地視維崧稍
> 弱，維崧導源庾信，泛濫於初唐四傑，故氣脈雄厚；綺則追步李商隱，以

⑱ 顧貞觀〈答秋田求詞序書〉，引自謝章鋌《賭棋山莊詞話續編》，卷 3，同註㉛，《詞話叢
編》，第 4 冊，頁 3530。

⑲ 同註⑱，陳維岳跋。

⑲ 引自同註㉟，袁枚〈陳檢討填詞圖序〉，頁 134。

　　秀逸勝，蓋異曲同工云。❶❾❷

　　史家特別推崇維崧的駢體，以為可上接庾信（513-581）、初唐四傑、李商隱（812-858）的傳統，與當代吳綺（1619-1694）並稱，其次論散文，其次詩，最末詞。

　　陳維崧天生擁有一隻健筆，相傳是善權山中誦經猿再世。（蔣景祁〈外傳〉）當他陷入昏迷，走向人生最後一刻時，猶吟斷句曰：「山鳥山花是故人」，振手作推敲勢（蔣永修〈陳傳〉），這就是為文學而鞠躬盡瘁的陳維崧了。因此，詞被視為小道又何妨！當代的文友們如此詠歎著：「鬚髯渾似戟，時作簪花劇。」（納蘭性德）「醉傍佳人瑤瑟。少壯平生三好，潦倒詞場七尺。」（梁清標）「元和才子，愛倚聲。」（李良年）「大鼻長髯陳仲舉，便便腹裏橫千古。製得新詞低按譜。黃金縷，娉娉慣解烏絲句。」（高士奇）……其中有豪氣干雲，有落拓潦倒，也有情思纏綿。

　　雖被視為小道末技，但對陳維崧「以詩作詞」的書寫風格而言，填詞既是繼往開來略帶沈重的文學使命，亦是傳達纏綿艷氛、熱絡文友誼情的最佳管道，同時更是一種休閒型式。❶❾❸維崧藉著「填詞」通往知識傳統，訴說窮愁苦悶與情思悱惻，同時也為自己指出了通向幸福的一條道路，❶❾❹既表徵了詞人執著於倚聲填詞的嚴肅寫照，同時亦勾勒出詞人專注書寫的悅樂身影。

　　嘉慶年間，顧修刊刻一部《讀畫齋題畫詩》，後附「偶輯」1 卷，收錄了康熙時期名士畫像共 11 幅，包括朱彝尊（1629-1708）〈烟雨歸耕圖〉、〈竹垞圖〉、〈小長蘆圖〉、〈豆棚銷夏圖〉，朱昆田（1652-1699）〈月波吹笛圖〉，李良年（1635-1686）〈灌園圖〉，李符（1639-1689）〈廬山行腳圖〉、王士禎（1634-

❶❾❷　參見同註❻，《清史列傳》，卷 71，〈文苑傳〉2，「陳維崧」篇，頁 786。

❶❾❸　近來關於休閒理論的譯作不少，筆者本文的觀念參自〔美〕托馬斯・古德爾（Thomas L. Goodale）、杰弗瑞・戈比（Geoffrey Godbey）著、成素梅等譯《人類思想史中的休閒》（"*The Evolution of Leisure: Historical and Philosophical Perspective*"），昆明：雲南人民出版社，2000 年。

❶❾❹　Thomas L. Goodale 說：「（休閒）是實現文化理想的一個基本要素：知識引導著符合道德的選擇和行為，……引出了真正的愉快和幸福」。引自同上註，《人類思想史中的休閒》，頁 28-30。

1711）〈載書圖〉、陳維崧（1625-1682）〈填詞圖〉、尤侗（1618-1704）〈竹林晏坐圖〉、田雯（1635-1704）〈秋泛圖〉等。⑲8 人中，朱氏父子、李氏兄弟及其餘 4 家，均康熙朝著名文士，這些畫像，由題名看來，多幅畫像或志於歸隱，或山水寄情，或以住屋表志，其中僅陳維崧〈填詞圖〉是以文學創作為成像訴求。在清初文壇要人之中，王士禎早年推行詞學振興運動，後來以倡導神韻詩成為派別宗師，朱彝尊則貴為接續陽羨詞引領風騷的浙西詞派首領。然而王、朱二人眾多的畫像中，卻無一以文學創作活動為訴求，更遑論「填詞」形象，⑲唯獨〈迦陵填詞圖〉之像主與畫家力求傳遞創作悅樂的氣氛給觀眾。Thomas L. Goodale引述古德曼的說法認為：「享樂不是一種目標，而是伴隨著活動進展中的一種情感狀態。」⑲「休閒是從文化環境和物質環境的外在壓力中解脫出來的一種相對自由的生活，它使個體能以自己所喜愛的、本能地感到有價值的方式驅動行為。」⑲〈迦陵填詞圖〉畫面中那位「長鬣飄蕭」的像主維崧（1625-1682）：撫長髯、著寬袍、展烏絲襴箋、執筆、置硯，精神奕奕地尋字覓句。維崧身旁那位「雲鬟窈窕」的紫雲（1644-1675）：趺坐傾身、低眉拈簫，神情專注地按拍合樂。圖面襯景簡淨，畫家釋大汕（1637-1705）清晰勾描了一幅以「填詞活動」為主題的人物畫像。畫家透過畫面向觀眾展現的，是休閒氣氛營造之下，文學創作活動所表徵的優雅、尊嚴與富足。藉著畫中女倚聲、男填詞的行止描繪，以「填詞活動」圖寫一代詞宗的〈迦陵填詞圖〉，釋大汕落實了當代對陳維崧文學定位的具體認知，以「填詞」作為辨識其形象特質的一個有效途徑，並標舉「填詞」成為一個充滿價值感的創作活動。〈迦陵填詞圖〉具有強烈的形象化表徵意涵，畫中建構特有悅樂的休閒意味，已成功地為陳維崧塑造了清代文壇非他莫屬的詞人本色形象。

⑲ 參見顧修《讀畫齋題畫詩》，「偶輯」1 卷，後有嘉慶己巳（1809）冬楊蟠跋文。筆者於2006 年夏赴浙，蒙復旦大學古籍研究所楊光輝博士大力協助蒐閱，得見北大藏本，謹此向楊博士致謝。

⑲ 王士禎一生畫像甚夥，除了顧修刊刻的〈載書圖〉之外，尚有〈天女散花圖〉、〈讀書圖〉、〈戴笠圖〉、〈幽篁坐嘯圖〉、〈放鷳圖〉、〈禪悅圖〉、〈荷鋤圖〉、〈雪谿圖〉、〈蠶尾山圖〉、〈夫于亭圖〉……等，筆者將於下一章詳細探討王士禎的畫像題詠。

⑲ 參見同註⑲，《人類思想史中的休閒》，頁 234。

⑲ 參見同註⑲，《人類思想史中的休閒》，頁 11。

Ⅵ 揄揚聲譽：
王士禛的畫像題詠*

壹、緒論

一、王士禛的《載書圖詩》

(一) 緣起：百餘年後的畫像輯刻

　　嘉慶年間的藏書名家顧修曾編撰一部《讀畫齋題畫詩》，書後「偶輯」一卷，匯刻國初 11 位名士的畫像。楊蟠跋曰：

> 王尤陳田四公之圖，俱係不朽，海內之士至今稱道之。……讀百字令至葉
> 景鴻（舒璐）和云：贏得圖將粉本在，留與人間爭購。今日之珍重前賢圖
> 繪鴻景，若預知之，而蟠之不厭覿縷者，非有私於鄉先輩，蓋亦欲傳之同
> 好云爾。❶

文中首句所言即：王士禛（1634-1711）〈載書圖〉、尤侗（1618-1704）〈竹林晏坐

*　王士禛（1634-1711），因避清世宗雍正皇帝胤禛（1678-1735）名諱而改作「禛」。筆者於文
　中用其原名，不用避字。本文參用文獻之書名、期刊或引文，間有用漁洋避字「禎」者，為統
　一體例，一律改作「禛」，特此說明。

❶　《讀畫齋題畫詩》，19 卷，附圖，線條清晰，清嘉慶中葉東山草堂刻本。北京大學藏本有
　「清嘉慶四年石門顧氏讀畫齋刻」字樣，並附「偶輯」一卷。筆者昔曾獲復旦大學古籍研究所
　楊光輝博士大力協助蒐閱，得見此本，楊蟠跋文引錄於此，特向楊博士致謝。

圖〉、陳維崧（1625-1682）〈填詞圖〉、田雯（1635-1704）〈秋泛圖〉等，跋文道出了重要的訊息：畫像的像主，均為康熙時期的重要名士。每一幅畫像均紀錄像主一段心曲，無不訴說一個個鮮活的人生故事。其中王士禛的〈載書圖〉非以小像方式呈現，卻「海內之士至今稱道之」。當時文士們的觀看與題詠，已將該圖帶向一個公眾的話語空間，播染而成文人集體的記憶，名流餘韻跨越百年。這幅嘉慶年間顧修、楊蟠眼中所謂「贏得圖將粉本在，留與人間爭購」的〈載書圖〉，究竟是如何的一幅畫？

(二) 一個事件的載錄 ❷

王士禛（1634-1711），因避清世宗雍正皇帝胤禛（1678-1735）名諱而改作「禛」，又名士正，字貽上，一字阮亭，自號漁洋山人，山東濟南新城人。幼時清遠英異，吐辭高勝，文不加點。弱冠成進士，選揚州府推官。歷部郎官，召對詩賦稱旨，改翰林官侍讀。康熙 40 年辛巳（1701），年屆 68 歲的王士禛向康熙帝乞假歸鄉遷葬祖墳獲准。5 月中旬，朝宦僚屬門生恭送其出都，廣陵禹之鼎（1647-1716）繪〈載書圖〉以紀其盛。一時題詠者眾，漁洋山人彙集以成《載書圖詩》一卷。❸

早在康熙 17 年，皇帝令陳廷敬（1639-1712）、王士禛（1634-1711）攜所作詩稿進呈，命各賦二詩，蒙恩褒美，至南書房撤御膳以賜。該年，王士禛獲得異寵，由戶部侍郎中改任翰林院侍讀，乃清廷部曹改詞臣之首例。自此以後，皇帝始銳意用文學之士。❹王士禛與國士經常蒙召至乾清宮南殿南書房，多次獲御賜詩文筆墨。20 餘年來，其官位由翰林院侍讀歷遷國子祭酒、詹事府少詹事、翰林院侍講學士、都察院左副都御史、兵部督捕右侍郎、戶部左侍郎、都察院左都御

❷ 蔣寅著《王漁洋事跡徵略》（北京：人民文學出版社，2001）一書，乃目前學界公認為漁洋年譜傳記資料最具權威之作。本文探究貫串漁洋一生的畫像題詠，關於王士禛一生官途行跡、交遊著作等傳記背景之理解，得益於蔣書指引甚多，特此說明並致謝。

❸ 《載書圖詩》，收於《四庫全書存目叢書》（台南：莊嚴文化事業公司，1997），集部，總集類，第 394 冊，頁 449-469。為免落註蕪雜，拙文凡引此書者，將直接於引文後以括弧夾註說明，如（《圖詩》，頁×），不再另註。

❹ 參見《康熙起居注》，轉引自同註❷，《徵略》，頁 229-231。

史，終於在康熙 38 年 11 月遷刑部尚書，該年，可謂王士禛蒙獲康熙皇恩已達頂峰的階段。

康熙 40 年（1701）3 月初，經筵事畢，漁洋既病且劇，伏枕 40 餘日，以久病恐部務廢擱，於 4 月 17 日具疏乞休沐歸里。在請假疏中，漁洋一開場先行謝恩，以「一介儒生過蒙皇上破格，隆恩拔自曹郎，叨塵侍從」，伏念天眷優渥，迥出尋常，當戮力以竭犬馬之力，矧敢顧念私家。繼而敘明雙親於康熙 24 年乙丑（1685）先後亡逝至今已 16 年，「父母窀穸，山向失宜」，「丘壠濱河，水蟻侵蝕，每一念及，寢食難安」，欲效當今皇帝「郊祀廟饗，無不躬親致祭」的作法，提出遷葬父母乃恪盡孝子之職，以廣「孝治」。再次則「援例陳情」，「查定例，京官歷俸五年以上者，准其遷葬，臣與例符」，確實於法有據。（《圖詩》，頁 450-451）

整部《載書圖詩》，由王士禛的「請假疏」開始，包含康熙皇帝准假的考量，時人眼中所見漁洋獲得隆恩眷寵的程度，諸家題詠，以及出都至歸鄉的行程紀要，鉅細靡遺，可謂一份漁洋乞假歸鄉、期滿復職的實錄。康熙刻本編輯次序如下：

載書圖、奏疏（含請假疏、諭旨）、序二首、載書圖詩、贈行詩、賜沐紀程、附：池北書庫記

1.「請假疏」、「准假諭旨」

王士禛時為經筵講官刑部尚書補詹事府少詹事，4 月 17 日上奏請急遷葬，4 月 20 日皇帝諭旨曰：

卿才品優長，簡任司寇正資料理。覽奏以遷葬，援例請假，准給假五個月。事竣速來供職，不必開缺，該部知道。（《圖詩》，頁 451）❺

❺ 〈漁洋山人自撰年譜〉亦記錄此疏，收入王士禛著，李毓芙、牟通、李茂肅等整理《漁洋精華錄集釋》（上海：上海古籍出版社，1999）下冊，頁 2046。另孫言誠點校《王士禛年譜》（北京：中華書局，1992），亦錄之。

過兩天，皇上曾在暢春苑諭內閣大學士等曰：

> 山東人性多偏執，好勝挾仇。昔李之芳、孫光祀、王清，其仇迄今未解，
> 惟王士禎則無是也。其作詩甚佳，居家除讀書外，別無他事，若令回籍，
> 殊為可惜。著給假五月，不必開缺。❻

康熙皇帝對於這位奉獻朝廷多年、逢事圓融的老臣非常疼惜，給予漁洋為人為學
的肯定，戒期往還、留職給假是很高的恩寵。

2.兩篇序文

接在「請假疏」之後的兩篇序文，對康熙的恩寵有更清楚的鋪陳，其一為門
人張起麟〈大司寇新城王公載書圖序〉，文中一一具寫曰：

> 上眷公之厚，將有以盡公之用。……公以名進士起家揚州，入判郎曹，以
> 詩文召對，改官翰林，二十餘年，……朝夕入直內廷，備顧問，退朝燕
> 坐……。受聖主非常之知，始終不替。至於循例請假，惟恐其來歸之不
> 速，而必戒期還往，俾無淹時日以共厥職。（《圖詩》，頁452）

另一篇為其宗姪王源所作〈送大司寇公請假東歸序〉，明確指出：「知公得君之
道三，一曰文，一曰品，一曰器。」（《圖詩》，頁453）張氏以漁洋先生文章
（文）、節誼（品）、賢才（器），足可比擬韓愈（1037-1101）、蘇軾（1037-1101），
而其蒙寵遇，更遠勝之：

> 古今來豪傑之士，負其文章節誼若韓退之、蘇子瞻之流，名滿天下，而當
> 時之君，或不能知其賢，即知其賢矣，而不必盡其用，甚者流離困頓，幾
> 無以保其進退之節。即或年至乞休，僅以得歸為樂，而其君不必有所加
> 禮。……而公……聖明寵眷，優渥一時，君臣相得之歡，視曩昔賢獨處，
> 其盛又如此也。

張氏將漁洋之文章、事功、節誼、寵遇擬於唐宋韓、蘇之輩，並非特例。正是康

❻　《康熙實錄》卷204，轉引自同註❷，《徵略》，頁494。

熙與內閣臣僚對漁洋處事圓融的觀察，還具現在「人和」的處事上。漁洋中年時期結識的方外之交楚雲禪師，於康熙 39 年欲返栖霞山，再過京師訪公，言其將歸老南岳，漁洋有詩相贈，臨行前兩人有一番精彩對話：

> 禪師謂公曰：居士大名，今日歐蘇也。吾住江西三年，又嘗住閩中博山、東苑二祖庭掃塔，凡深山窮谷漁樵耕牧之徒，無人不知居士名者，此何故也？公謝之曰：歐蘇之喻，某不敢當。然昔人相永叔云：耳白於面，名滿天下；唇不掩齒，動而得謗，名亦隨之。某生平涉世，殆與此數語吻合，似是本命干支合如此耳。❼

以歐、韓、蘇等輩擬公，原就其文章事功節誼而言，楚雲禪師則將本段對話導向「人和」的層次，雖漁洋以面相學自我調侃了一番，但言下之意，似乎並不反對將自己想像成拔識後人不遺餘力的歐陽修（1007-1072），是故禪師謂「凡深山窮谷漁樵耕牧之徒，無人不知居士名者」，成了有力的鐵證。王士禎在朝為宦將近一甲子，甚獲康熙寵遇。黃叔琳（1672-1756）在《本傳》末尾稱道：

> 聖祖知公深矣。遷葬請假，奉旨有「老臣忠厚，人品學問俱好」之褒。由外僚登侍從，舊典未有也，特自公始。耳食者徒以公為有明三百年來詩人之冠，不知其清風政績卓卓如是者。維揚之人，祀歐陽文忠於平山堂，而以公配享。以公視廬陵，洵無愧也夫。❽

黃氏由王氏蒙聖恩進而推贊其在朝事功，擬於北宋歐陽修，恰與栖霞山楚雲禪師的觀點一致。關於這個面向，張起麟的序文有具體的描述：

> 公以名進士起家揚州，入判郎曹，以詩文召對，改官翰林。二十餘年，洊

❼ 參見王士禎撰《居易錄》，刊於《筆記小說大觀》（台北：新興書局，1988），第 15 編第 9 冊，卷 33，頁 2a-2b。另《蠶尾續集》卷 1，漁洋作〈送栖霞楚雲禪師歸老南嶽〉一詩贈之，參見王士禎撰《蠶尾續集》，收入《四庫全書存目叢書》（同註❸），集部，別集類，第 227 冊，頁 333。

❽ 參見黃叔琳撰〈漁洋山人本傳〉，詳參同註❺，《王士禎年譜》，卷下，頁 114。

> 陟總憲大司寇，朝夕入直內廷，備顧問，退朝燕坐，無聲色貨利之嗜，惟
> 以吟詠自娛，獎引寒畯，有一善稱之不容口，士以此翕然歸之。自通都大
> 邑以至山陬海澨，雖小夫孺子無不知有新城王公者。（《圖詩》，頁452）

由內廷到都邑到鄉曲，由士夫到孺子，張文眼中的王士禎儼然成為萬人迷。

3.題圖與贈行的清單

當年 5 月 13 日午，王氏自京啟程，這樣一位蒙受皇帝隆眷、朝宦同僚敬
重、門生下屬崇拜、都邑鄉曲愛戴的老尚書，臨出國門，在都城造成轟動。據王
源〈送大司寇公請假東歸序〉所言：「公卿大夫門下士咸會祖道，載歌載颺道
周。」（《圖詩》，頁453）當時餞行者，載錄如下：

> 門人翰林冉覲祖、黃叔琳、胡潤等，御史江球、李先復、吏部張翔鳳、戶
> 部莊廷偉、知縣高孝本等，餞于慈仁寺，仍送彰義門外。同鄉太常少卿門
> 人李斯義等，刑部司屬門人黃元治等，戶部舊屬門人孫謙等，門人翰林侍
> 讀學士沈朝初、左春坊中允許嗣隆、翰林編修查昇、給事中湯右曾、御史
> 陳齊永、吏部郝林、戶部陳奕禧、知縣朱載震等，餞于彰義門外。通政使
> 李鎧、順天府尹錢晉錫、太僕寺卿勞之辨、右通政阮爾詢餞于郊。御史江
> 君（球）、李君（先復）追送于郊。郎中黃新遷、雲南澂江太守言別慘然流
> 涕，別去次蘆溝橋。門人翰林檢討彭始摶獨餞於僧舍。❾

一串長長的名單揭開了一個浩盪的送行排場，由其登錄的官銜可知，皆漁洋歷任
禮部、戶部、翰林院、刑部等內閣各部官職時的僚屬與門生。

接在兩篇序文之後為題贈詩作，依題詩人的身份別而為二，其一為「題圖
詩」，作者大致為親赴送行的門人後學共 27 人，同以〈題載書圖恭送大司寇漁
洋夫子請假歸城〉為題和詠。署名的方式，皆冠以「門人○○○」，次字號、次
官銜（無則略）。例如：門人朱廷鈜玉汝御史、門人湯右曾西厓（1655-1721）給事
中、門人史申義蕉飲（1661-?）編修、門人汪士鈜文升（1658-1723）編修、門人蔣仁

❾　同註❸，《載書圖詩》，《賜沐紀程》，頁465-466。

錫靜山舉人、門人查嗣庭潤本、門人吳廔仁趾……等。總計有黃元治、朱廷鎔、陳奕禧（1648-1709）、湯右曾（1655-1721）、查昇（1650-1707）、史申義（1661-?）、許志進、汪士鋐（1658-1723）、汪伩、汪繹（1671-1706or1711）、方辰、李棟、王丹林、高孝本（1649-1727）、朱載震、曹曰瑛、錢名世、蔣仁錫、愈兆晟，查嗣庭，徐文駒，朱星渚，吳廔、徐蘭……等 24 人。另有 3 位署名「後學」者：後學孫致彌愷似（1642-1709）編修、後學劉石齡介于、後學王時鴻（1645-1723）等。「題圖詩」末附一篇〈送伯父大司寇公假滿還朝〉，署名「姪啟座玉斧」撰，乃送王漁洋還京之作。

其二為「贈行詩」，作者為當時未及親自送行的閣臣僚友，有內閣大學士陳廷敬（1639-1712）、副都御史陳論、禮部侍郎王頊齡、內閣學士王九齡、工部尚書王鴻緒（1645-1723）、順天府尹錢晉錫、按察使胡介祉等 8 人有詩贈行，同以〈送阮亭大司寇予假歸新城〉為題和詠。登錄方式亦如前揭：冠上姓名、字號、官銜。如：陳廷敬說嚴大學士、陳論丙齋副都御史、勞之辨介嚴太僕寺卿、王頊齡瑁湖禮部侍郎、王鴻緒儼齊工部尚書等。

以上二者合計共 35 人，80 餘首詩。

第一類「題圖詩」內容，除了針對圖像畫面而發之外，有一條明顯的主軸，藉由歌頌當今明君醇臣之美事，大力讚揚漁洋夫子之文章、品行、才學。如：「聖眷專注今何人，漁洋夫子經術醇。」（黃元治，頁 453）「致君堯舜如，大儒經世務。」（湯右曾，頁 454）「文章歸玉尺，出處繫蒼生。」（許志進，頁 455）「兩全忠孝真無愧，如此君臣事可傳。……姓名久擬卜金甌，六合聲華孰可儔。」（查昇，455）「四十年來典禁林，青霞朗月映華簪。……醇臣風節銷朋黨，始信文章報國輕。」（查昇，頁 455）「夫子盛天藻，譬如鼓鴻鈞。」（汪士鋐，頁 456）「大賢踐丹闕，高情與天游。」（王丹林，頁 457）……。這些門人的頌讚，大率與前揭門人張起麟、王源二序對夫子的稱揚口徑一致。

至於閣臣僚友的「贈行詩」，王九齡著眼於聖主對阮亭倚重與召回之急切：

> 請急陳詞切，溫綸下玉墀。恐隨采藥去，先赴入朝期。素履朋寮仰，丹心聖主知。秋卿虛席待，歸騎莫教遲。（頁464）

王鴻緒以同僚的角度稱揚阮亭，其口吻自有別於仰望彌高的門人：

> 海內今誰大雅存，漁洋碩望峙龍門。獨裁偽體音偏古，遠祖風騷道自尊。
> 儤直每隨金殿晚，含毫常接錦茵溫。暫時分手猶難別，預數還期共討論。
> （頁464）

王鴻緒肯定阮亭長期以來在詩學上的耕耘與成就，顯然是出於平日內廷官暇談論的體會。這些僚友多站在朝廷立場，表達對漁洋早日歸隊的期盼，因而透露了殷勤的別意：「花為將離贈，鶯非久住歌。殷勤臨別意，遲暮欲如何。」（陳廷敬，頁463）「百行具完真國士，四時皆備總陽春。感公白首成知己，暫別無端亦愴神。」（陳論，頁463）

4. 賜沐紀程

　　《載書圖詩》中漁洋撰有〈賜沐紀程〉，詳錄由上疏告假直至返抵新城告天祭祖的逐日行程，記載了告假叩謝行禮儀式、贈行者名錄、沿路過訪地點、相接文士……等，凡人、地、事、景之書寫，翔實按核。〈賜沐紀程〉帳薄式的旅次寫作，是漁洋的喜好。這種書寫，在他一生中至少有四次。第 1 次，康熙 11 年 6 月 15 日，奉命為四川鄉試主考官，前後閱五月，將典四川鄉試日程細節記下，20 年後編成《蜀道驛程記》。❿第 2 次，康熙 23 年 11 月奉命祭告南海，至 24 年 7 月抵京，前後八個月，南海一行行程日記，編成《粵行三志》。第 3 次，康熙 35 年帝遣使祭告命下，公往華山，2 月出發，9 月復命京師往華山，同樣有西行作品，此行日記產物為《秦蜀驛程後記》，第 4 次則是為歸葬返鄉日程而撰的〈賜沐行程〉。

　　王士禛幾度出使之行程皆萬餘里，終究帶來倦遊之感。而漁洋對奉命出使之旅不厭其詳的帳簿紀錄，是當時仕宦生涯裡一種微觀書寫的習性。⓫深入偏遠之地，沿途逐日紀程，在知識面上，有多識博雅、增廣見聞的功能，在文學上，有助擴大寫作題材。再者，名氣響亮的京官下鄉，是皇恩有效的宣揚，而沿途結交

❿　參見同註❷，《微略》，頁 375。

⓫　當時名士如宋犖、陳廷敬等人，皆有相類的驛程記錄。

新文士，拜會故友、門生，更是鞏固名望與拓展聲譽之旅。

(三) 〈載書圖〉與題詠

王源序文細數當時漁洋回鄉之負載、著裝與辭別場面：

> 簞篋囊襆車一乘，几琴藥裹杖罇彝一乘，書十餘乘，古今字畫冊卷二三
> 乘。公籃輿服單袷，蕭然憮然。……僉曰：帝念哉！……公曰：澤厚矣，
> 曷其有極！……酒數醨，公起駕且肅，慨然顧諸君子而言曰：幸哉。
> （《圖詩》，頁 453）

這樣一件盛事，諸門人屬京師名手禹之鼎（1647-1716）繪〈載書圖〉以況之。原
圖後歸翁方綱（1733-1818）藏，復流傳入葉名澧家。❷畫蹟至今似已失傳，幸賴王
士禛當時彙編之《載書圖詩》卷首刻版得以推知原畫面貌〔圖1〕。版畫右上角題
識曰：「康熙四十年五月望，肯恭送王大司寇暫假歸里，門生謹紀其盛，繪載書
圖。廣陵禹之鼎。」（《圖詩》頁首，頁 449）關於繪圖動機與圖面描述，門人高孝
本（1649-1727）的題詩較為完備：

> 五夜辭三殿，千官送九衢。柳邊陳祖帳，花裡出行廚。官重八騶擁，裝輕
> 一物無。祇傳佳話在，新寫載書圖。（《圖詩》，頁 458）

指出圖面中有宮殿、衢道、柳樹、草花、八騶……等物象。對照畫幅，右方為京
師城闕，護城河左岸一帶荒郊野，近景柳條吹拂掩映下一行人正作揖辭別。門人
汪繹（1671-1706or1711）描寫送行場面：

> 祖帳臨青門，車馬紛喧闐。借問此何為？傾都餞名賢。須臾戒道來，觀者
> 行摩肩。（《圖詩》，頁 457）

禹之鼎並未著眼於描繪車馬喧闐、夾道摩肩的熱切場面，反而用宮外蕭疏荒涼的

❷　據吳昆田《漱六山房全集》卷 9〈札記〉曰：「于潤臣處閱元趙承旨、袁清容、虞道園、王繼
　　學四公手書天冠山墨跡手卷，及禹鴻臚所繪王文簡公載書圖冊二種，皆翁覃溪先生所蓄，有覃
　　溪先生跋，今歸葉氏矣。」引自同註❷，蔣書，頁 496。

〔圖1〕〔清〕禹之鼎繪〈載書圖〉版畫（康熙刻本）
《載書圖詩》頁首

景致烘染臨別之意。畫面中有一位穿著輕簡、牽著馬匹、轉身受人拜揖者即是像
主王士禛。禹之鼎當初究竟如何為漁洋造型不得而知，然摹刻者線描的人物形
象，大致符合高孝本「裝輕」，與王源序文「服單袷」的說法，以利長途跋涉的
行裝。

　　至於嘉慶年間顧修重摹刻印的〈載書圖〉〔圖2〕，為送行者穿上較為正式的
服裝，蓄鬍的王士禛頂戴長腳幞頭，身著素面常服，與一行頭戴涼帽、身著同款
便服的朝吏，作揖辭行。小廝一旁牽馬，畫面與陳奕禧（1648-1709）的題詩頗相
符合：「去矣東都門，垂楊蔭交衢。紛紛來餞送，滿目盛簪裾。」（《圖詩》，頁
454）

　　眾家題詩附載著多角度的觀察，除了歌頌漁洋夫子的文章節誼之外，門生還
輕輕觸探了漁洋的歸隱之心，「欲作歸田計未成。」（朱載震，頁458）「未能洛社

〔圖2〕〔清〕禹之鼎繪〈載書圖〉版畫（嘉慶刻本）
嘉慶石門顧氏讀畫齋刻《讀畫齋題畫詩》〈偶輯〉
現藏北京大學古籍善本特藏室

辭官去，且向齊山九點遊。」（李槤，頁457）68 歲的夫子，幾度辭官皆未許，姑且得閒返鄉暫遊。「鵲山與鼉尾，寤寐長懷思。……小住良復佳，丘壑真難忘。」（汪倓，頁456）高孝本（1649-1727）、許志進更直接擬想夫子歸鄉之後的生活寫照：

> 鄉園歸去好，東指鵲山青。泛月明湖水，□□名士亭。有堂開綠野，得意註黃庭。少日曾遊地，籃輿處處停。（高孝本，頁458）
>
> 先生幽意動，夢繞水雲鄉。得請恩誠渥，言歸喜欲狂。晴郊柳色暗，驛路棗花香。故國滄洲遠，心期魚鳥旁。
>
> 籬門擁竹樹，舊是輞川居。採藥行花徑，頤生讀道書。心閒遺紱冕，興懶狎樵漁。散髮清暇，山田一荷鋤。（許志進，頁455）

像高、許二人這樣提出夫子歸鄉慕隱的觀點必需有所節制，許志進、曹曰瑛的題

詩仍得回歸漁洋作為朝廷公器的責任，這是作為朝廷官僚的基本認知：

> 人語丁寧甚，丹宸豈久違。祗令公輔器，暫著芰荷衣。廊廟仍虛席，林塘
> 漫掩扉。八駢行計日，重迂衰衣歸。（許志進，頁455）
>
> 殊恩予假暫抽閒，那得淹留謝傅山。欲慰蒼生望霖雨，半年依舊領朝班。
>
> （曹曰瑛，頁459）

㈣ 「載書」的主題

「行李何蕭然，五車載圖書。」（汪繹，頁457）「生平長物真絕無，惟載奇書
數十乘。」（黃元治，頁453）漁洋歸鄉遷葬事件發展至此，「載書」的主題始由畫
家透過圖像，以及題者透過詩文絡繹表出。「籑篋囊襆車一乘，几琴藥裹杖罇彝
一乘，書十餘乘，古今字畫冊卷二三乘。」（王源序，頁453）康熙版〈載書圖〉刻
繪 5 輛車，以搭載書籍與字畫冊卷為主，乃畫家禹之鼎（1647-1716）的設計，藉
著 5 輛負重車乘與一行輕簡隨從的對比，突出「載書」的主題，如同汪繹的觀
察：「縑從無幾人，行李何蕭然。五車載圖書，任重驅不前。」（頁457）

題詩者紛紛突出「載書」的意象：「載書三十車。」（汪倓，頁456）「長物隨
身載五車。」（朱載震，頁458）「行李何所有，茫茫十乘書。」（陳奕禧，頁454）
「幾輛犢車書萬卷，短轅輾轆過盧溝。」（李棟，頁457）「檢點隨身只佩魚，俸錢
都在十車書。」（曹曰瑛，頁459）「誰似趨朝三十載，歸裝祗載五車書。」（吳
鼏，頁461）「但攜書滿載，寧問橐無金。」（孫致彌，頁454）「茂先書載三十乘，
蕭然囊篋無餘財。」（蔣仁錫，頁459）……等。據其姪王啟座所言：「歸田行李書
五車，還朝行李書五車。蕭然囊篋無長物，道傍觀之爭嘆嗟。」（頁462）跟著漁
洋歸田還朝，這是一座隨身移動的「書庫」。

據《分甘餘話》曰：「余自幼小，凡博奕諸戲，一無所好，唯嗜讀書。雖官
戶部侍郎、刑部尚書最繁劇之地，下直亦手不釋卷也。……然老矣，終亦不能廢
書也。」[13]像這樣「滿載書」、「無餘財」、「老不廢書」的形象合於漁洋一

[13] 詳參王士禛《分甘餘話》，《景印文淵閣四庫全書》（台北：台灣商務印書館，1983），第
870 冊，卷1，頁548。

身，其意義何在？據《漁洋山人自撰年譜》在康熙 40 年有惠棟（1697-1758）補註曰：

> 王氏自太僕、司徒二公發祥，藏書尚少。至司馬、方伯二公藏書頗具矣，亂後盡毀兵火。山人兄弟宦遊南北，次第收緝。康熙乙巳（4 年，1665），自揚州歸，惟圖書數十篋。及官都下三十年，俸錢所入，悉以購書。嘗有一士人數謁山人而不獲一見，以告徐健菴乾學，健菴笑謂之曰：「此易耳。但值每月三五，於慈仁寺市書攤候之，必相見矣。」如其言，果然。為御史中丞時，秀水朱竹垞嘗為作〈池北書庫記〉，及是給假歸里，諸門生為紀其盛，屬廣陵禹慎齋之鼎寫載書圖以道其行。❶

顯然地，王士禛將書籍當成一種文化資產，有助於提昇其擔任翰林文官「經術醇」的形象。如何在這部《載書圖詩》強化這個學人形象？王士禛載入一篇長文：朱彝尊（1629-1708）〈池北書庫記〉，其文略引如下：

> 池北書庫者，今御史中丞阮亭王先生聚書之室也。新城王氏門望甲齊東先世遺書不少矣，然兵火後散佚者半。先生自始仕迄今，目耕肘書，借觀輒錄其副在京師，每以月之朔望玩慈仁寺。日中市奉錢所入悉以購書，蓋三十年而書庫尚未充也。……古之擁萬卷者，自詡比南面百城，今則操一囊金入江浙之市，萬卷可立致。然自博覽者觀之，若無所睹也。……古之人竭心力為之者，今人全不之惜，任其湮沒。此士君子盡傷於心，而先生書庫之設，藏之惟恐不亟也。……明年歸矣，將尋先生之書庫，借抄所未有者，奉先生之命記之，冀先生之許諾也。前史官秀水朱彝尊製。（《圖詩》，頁 468-469）

朱氏於文中稱漁洋為「今御史」，康熙 37 年（1698）已在戶部 7 年的王士禛，遷都察院左都御史，次年 11 月，遷刑部尚書，故朱稱王「今御史」應在此間。由是推知此文當寫於王士禛 66 歲前後，離乞假歸里尚有 2 年。王士禛在書尾附刻

❶　參見《漁洋山人自撰年譜》，同註❺，卷下，頁 54。

當時著名的經義考證學者朱彝尊為他撰寫的專文，為漁洋生平嗜書、藏書、好學的形象，作一有力見證。❶

　　事實上，68 歲返鄉「載書」在王士禛一生中，並非首例。早在 30 多年前，康熙 4 年 7 月間，32 歲的王士禛遷官離揚赴京，據年譜惠注曰：「山人官揚州五年，不名一錢。急裝時，惟圖書數十篋。嘗有詩云：四年只飲邗江水，數卷圖書萬首詩。」❶亦是「數篋圖書」與「不名一錢」對照出來的形象。返鄉歸葬後 3 年，71 歲的王士禛於康熙 43 年因故罷官歸里，10 月 13 日巾車就道，亦唯圖書數籣而已。送者填塞街巷，莫不攀轅泣下。❶

　　彷彿是命運捉弄似的，第 1 次滿懷抱負地「載書」入京，正當而立之年，鴻圖思欲大展。第 2 次極蒙恩榮地「載書」返鄉，以全老臣忠孝兩倫之備。第 3 次滿腹委屈地「載書」離京，桑榆斜照之晚景略顯悲涼。漁洋長達一甲子的官宦生涯，正是以「載書」始，以「載書」終。王苹（1661-1720）〈十月廿一日感題載書圖〉曰：「蘆溝山色雨模糊，雁斷榛寒野店孤。一帶西風舊楊柳，憑誰更繪載書圖？」❶宮外斷雁、寒榛、野店的荒景一樣，驛道兩旁的楊柳依舊青青，蘆溝橋一帶今日山色雨絲迷離，再有誰來繪「載書圖」？「載書」遂成為漁洋漫長一生的深刻印記。

二、王士禛研究文獻

　　筆者本文旨在處理王士禛一生的畫像及其題詠，參考文獻涉及的層面頗廣，以下試作說明。

㈠ 王士禛作品及題詠文本

　　王士禛一生著作不輟，作品集包括：阮亭詩餘、衍波詞、花草蒙拾、漁洋山

❶　漁洋家族世代好藏書，到了漁洋一代，規模最大，蔣寅認為漁洋豐富的學養，以及詩學理論的建構，均與其藏書有密切的關係。詳參蔣寅〈王漁洋藏書與詩學的關係〉，收入《王漁洋與康熙詩壇》（北京：中國社會科學出版社，2001），頁 146-181。

❶　引自《漁洋山人自撰年譜》，同註❺，卷上，頁 25。

❶　參見《漁洋山人自撰年譜》，同註❺，卷下，頁 56。

❶　王苹《二十四泉草堂集》卷 6，轉引自同註❷，《微略》，頁 530。

人詩集、漁洋山人集、漁洋山人集外詩、南海集、雍益集、載書圖詩、漁洋山人精華錄……等。精華錄是漁洋晚年自定，後有金榮、徐夔等家注、惠棟訓纂。詩話筆記包括：販書偶記、五代詩話、分甘餘話、王漁洋詩話、池北偶談、古夫于亭雜錄、居易錄、香祖筆記、帶經堂詩話……等。其中帶經堂詩話乃按類纂輯的重編本。古詩編選之作包括：古今詩選二家、詩選十種、唐詩選、古詩選、唐人萬首絕句選、唐賢三昧集、漁洋山人感舊集……等。⓳

　　王士禛為他人畫像而撰寫的題詠，大部份可由上列漁洋著作中一一勾稽而得。有小部份漁洋親題卻未收入作品集者，依筆者所見，至少有 3 筆。其 1 為徐釚〈楓江漁父圖〉而題，原畫現為上海私人收藏，《美術叢書》收有題跋。⓴其 2 為《卞永譽畫像》冊頁而題，原畫現藏北京大學圖書館古籍特藏室。㉑其 3 為〈許力臣給諫小影卷〉而題，原畫現藏台北何創時書法藝術文教基金會。㉒3 筆題詠，筆者皆已採錄而得。

　　漁洋一生畫像甚夥，畫蹟現存者，據悉有：〈城南雅集圖〉（日本東京國立博物館）、〈雪谿圖〉（青島市博）、〈放鷳圖〉（北京故宮）、〈幽篁坐嘯圖〉（山東省博）、〈柴門倚杖圖〉（山東省博）、〈蠶尾山圖〉（北京故宮）、〈夫于亭圖〉

⓳　其中輯校、卷次、版本、時間，因各地收藏刊本不一，故暫不列。詳參李靈年、楊忠主編《清人別集總目》（合肥：安徽教育，2001），上冊，「王士禛」部，頁 88-92。

⓴　徐釚《楓江漁父圖》原畫現為上海楊崇和先生私人收藏，筆者於 2007 年因緣結識楊先生，有此殊緣得見原畫全貌，謹此致謝。關於該畫題詠之研究，詳參見本書第四章。畫幅上的漁洋題詩，亦著錄於《徐電發楓江漁父小像題詠》，該書收入《明清人題跋》（台北：世界書局，1988）下冊，頁 612-613。

㉑　據漁洋年譜記載，不止一次造訪書畫鑑賞名家卞永譽，亦曾為卞氏畫像題識。《卞永譽畫像》冊頁真蹟現藏北大圖書館古籍特藏室，筆者 2005 年夏日赴北京期間，幸蒙北大圖書館古籍部主任沈乃文教授慨允調借當時尚未編索書碼的《卞永譽畫像》，又獲李雄飛研究員、漆永祥教授、張清允館員等協助。尤其感謝初識之倫敦大學博士候選人陳慧安小姐協助作部份圖像拍攝，王學玲教授捲袖抄謄之情誼，皆令人難忘，諸位教授朋友之熱忱，謹此一併申謝。

㉒　〈許力臣給諫小影〉真蹟現藏台北「何創時書法藝術文教基金會」，筆者承蒙基金會董事長何國慶先生慨允借閱，又獲執行長吳國豪博士協助拍攝，得以獲知畫面及題跋概況，於此特向二位致謝。王士禛題詩曰：「焚來諫草便抽簪，帆逐春潮指舊林。餘習未忘迎葉舞，閒情時寄七絃琴。」署款：「甲子（按康熙 23 年，1684）仲春奉題力臣都諫年兄寫真即送歸廣陵，濟南王士禛。」題詠者共 34 人，題識 35 篇。

（香港至樂樓）、〈王士禛小像〉（遼寧省博）等。❷

　　康熙文士為漁洋畫像題詠者，多不勝數。筆者曾大量翻閱詩壇、詞壇、文壇等名士文集，包括錢牧齋、吳梅村、龔鼎孳、曹溶、梁清標、冒襄、方文、尤侗、徐乾學、汪琬、姜宸英、汪懋麟、嚴繩孫、陳維崧、彭孫遹、鄒祗謨、孫枝蔚、田雯、徐釚、陳廷敬、朱彝尊、宋犖、李良年、李符、查慎行、施閏章、高士奇、顧貞觀、納蘭性德、顧嗣立、林佶、孫致彌、卞永譽、曹貞吉、梁佩蘭、朱昆田、蔣仁錫……等，一一勾稽其著作中與漁洋相關之畫像題詠，以利研究。

(二) 王士禛及康熙文壇的研究概況

　　筆者識淺，尚未能全面掌握漢學界對王士禛歷來的研究全貌，僅就兩岸學界近 20 年來的學術成果略作舉隅，簡述如後。依筆者管見，早期著述大致以漁洋詩集或詩話的選注校點為主，張健《王士禛論詩絕句三十二首箋證》（台北：文史哲，1994）堪為代表。課題則集中於漁洋詩論、詩觀及神韻派的研究，如黃景進《王漁洋詩論之研究》（台北：文史哲，1980）、〈王漁洋「神韻說」重探〉（台北：行政院國家科會科資中心，1995 年研究獎勵代表作）。另如王小舒《王漁洋與神韻詩》（濟南：山東文藝，2004）、胡幼峰〈王士禛詩觀「三變」與錢謙益的關係〉（台北：行政院國科會科資中心，1995 年研究獎勵代表作）等。漁洋的傳記資料編纂，較早有台北天一出版社（1982、1991 兩版）、上海師大圖書館（1986-1994）整編之《王士禛傳記資料》，近年陸續又有伊丕聰編著、高連欣審校（1989）以及孫言誠點校（1992）兩部王士禛年譜出版。晚近學者蔣寅更完成《王漁洋事跡徵略》（北京：人民文學出版社，2001 年），其完備程度已超越前賢甚多，為研究者帶來極大的參考價值。台灣地區學位論文的研究範疇，大抵不出上述規模，除了神韻詩學之外，也有從事漁洋詞學或詩歌評點方面的論題。

　　總量來看，近 10 年來兩岸學者期刊論文的發表為數甚夥，粗估已超過百餘篇，可別為幾個面向：詩作、詩學、傳記、交遊、分期（含詞學）、述評、其他

❷　筆者查閱中國古代書畫鑒定群組編《中國古代書畫圖目》（全 23 冊）（北京：文物出版社，出版年次不一），依各館藏品目錄而得。另亦參自李珮詩撰《詩畫兼能為寫真——禹之鼎詩題式肖像畫研究》（台北：國立台灣師範大學藝術研究所碩士論文，2004），〔附錄一〕禹之鼎現存肖像畫作列表。

等幾類。

詩作研究除了整體詩風之外，尚有分別就山水、紀遊、香奩體、悼亡、竹枝等作品進行探討。詩學研究數量最多，與專著相同，多集中於神韻詩學之探究。此外，還有關於王漁洋、趙執信二人論爭的考索。晚近亦有由美學、文藝心理學，切入神韻說的內涵，或探研與前代、當代詩論家的承應比較關係，如漁洋詩學中的杜詩論評，或詩禪關係……等。傳記研究有對漁洋整體家世家學考，或是針對單一事件如罷官的深入分析，或是探索詩人初登詩壇、或作為一名循吏的性格與心態。交遊與文學社會的互動方面，除了與《聊齋誌異》作者蒲松齡的一則交往公案之外，漁洋與田雯、施閏章、汪琬、孔尚任、鄧漢儀，以及江南遺民等文士的交遊，當時文學社會的概況，以及漁洋主盟清初詩壇的時間等課題，均曾引發學者的關注。分期研究部份，學者多集中於揚州（廣陵）時期發跡時的文學活動，亦有更推溯明湖秋柳唱和時期的研究，廣陵五載的生涯與其詞作詞學活動關係密切，是故亦觸及漁洋的詞學活動，以及後來捨詞不作的原因。王順貴〈王士禛研究述論〉（《齊魯學刊》2003 年 02 期）一文，整理並述評了歷來的研究成果，提供漁洋學者較全面地掌握漁洋研究的脈絡。

至於王士禛所在順、康時期的文學橫面，有賴斷代文學史專著提供視野。嚴迪昌兩部大作：《清詩史》（台北：五南，1998。杭州：浙江古籍，2002）、《清詞史》（上海：江蘇古籍，2001），是清代文學研究者必參傑作。袁行雲《清人詩集敘錄》（北京：文化藝術，1994）著錄弘富，考鏡源流，具文學史料的價值。另外尚有朱則杰《清詩史》（南京：江蘇古籍，2000）、劉世南《清詩流派史》（台北：文津，1995）、張健《清代詩學研究》（北京：北京大學出版社，1999）、艾治平《清詞論說》（上海：學林，1999）、袁行雲《清代詞學發展史論》（北京：學苑，2005）等，均提供研究者觀點、材料方面豐富的視野。台灣地區楊玉成教授近年專研中國評點學，著有〈小眾讀者：康熙時期的文學傳播與文學批評〉（《中國文哲研究所集刊》第 19 期，2001 年 9 月），為康熙時期評點模式與文人圈的對話，提出細密且具啟發性的觀點。

漁洋研究專家蔣寅教授，除了陸續發表一系列王士禛的研究論文，於《王漁洋事跡徵略》專著之外，又作《王漁洋與康熙詩壇》一書，曾引發大陸學界熱烈

推介。蔣教授曾自我揭示，將文學視為一個包括寫作、傳播、接受與影響的過程，其中涉及作品的寫作、傳播與批評，兼及文學觀念之演變、作家的活動與交遊、社會時尚與文學教養等，對此文學過程進行歷時性的研究，而構成文學史學。因此，文學史學可謂一門研究文學過程，尤其是文學活動之具體過程的學科。❷蔣教授該書，便提供了一個將王士禎置於活動的文學史過程中一個具體的個案研究，觸探了王士禎於康熙詩壇交互作用的各個面向。台灣曾於 2004 年 5 月 27 日，舉辦「王士禎及其文學群體」學術研討會（台北：中央研究院中國文哲研究所），亦就文學活動中的王士禎如何與文學社群之間保持微妙的互動關係，展開學界的對話。❷

耶魯大學東亞系孫康宜教授除了發表：〈成為典範：漁洋詩作及詩論探微〉（《文學評論》，2001 年 01 期）之外，另撰寫〈典範詩人王士禎〉一文（氏著《文學的聲音》，三民書局，2001，頁 105-142），二文皆敏銳地提出了經典作家形成的原因。其中有兩種差異甚大的看法：或認為是憑藉美學上的成就，或認為是美學以外的文化政治因素使然。孫氏在後一文中，探討王士禎如何在康熙朝逐步攀升為文學領域中的「權力」，曾借用傅柯（Michel Foucault）的「壓抑權力」（repressive power）理論來解釋江南遺民在政治上受到了多方的『壓抑』，所以才激發他們文學上的想像，進而促使他們尋找文學領域中的「權力」。王士禎恰當地出現在他們面前，並極具洞悉力地運用切合太平盛世所需的神韻詩學，加上明朝江南遺老逸民的啟發和提拔，使得王士禎得以年紀輕輕就被尊為詩壇上的「一代正宗」。這個研究取向，在楊玉成近期大作〈建構經典：王漁洋與文學評點〉，作了更細緻的梳理。楊文著眼於王漁洋一生力求個人的文學聲望，不斷地刻意經營，加以官位亨通，終於建立一代正宗的地位。楊文特別由王士禎大批的文學評點材料入手，實際考察評點這種文學批評，如何在清初權勢與聲望的競爭中，扮演著微妙

❷ 參見蔣寅〈進入「過程」的文學史研究——《王漁洋與康熙詩壇》導論〉，《山西大學師範學院學報》2001 年 01 期。

❷ 「王士禎及其文學群體」學術研討會，筆者當時未能與會，以致錯過其中精彩的討論，僅知當時與會專家包括林玫儀、張宏生、蔣寅、楊玉成……等知名教授。召集人林玫儀教授為免學界向隅，將該會議論文編輯出版，敬請期待。

而重要的角色。❷⑥

　　上述各個層面的漁洋研究，皆在本文論題的形成過程中裨益於筆者，而為拙文的認知基礎。特別值得一提的是，李珮詩《詩畫兼能為寫真——禹之鼎詩題式肖像畫研究》（台北：台灣師範大學藝術研究所碩士論文，2004），李氏在其指導教授王正華博士悉心指導下，對向來材料零散、地位卑微、乏人問津的康熙畫家禹之鼎作出精彩研究。由於禹之鼎在康熙朝曾為眾多文士繪製畫像，尤其王士禛畫像大部份出自其手，李文聚焦於禹氏的詩題式肖像畫，平實地掌握了禹氏與詩壇名人交往的模式，並為王漁洋及當代文人如何用典入畫，作了細密的考證，凡此，適為本文的論題作了很有價值的導引。

三、本文的論題

　　讓我們回到王士禛的《載書圖詩》，其可視為環繞著一幅畫像而形成的文本個案，完整地載錄了一則個人化歷史事件，包含一名眾所矚目的像主，一個以書為尊的「載書」主題，一幅宮廷名家的翰墨，近百篇稱揚讚頌的題畫贈行詩，一支以閣員、門人、僚屬為核心的題詠隊伍，一份著名學者的見證性專文，一位文壇耆老的讚譽，一冊逐日記錄的行程帳簿……等，成功地將王漁洋形塑為一代名流。門人李棟曾題詩曰：

> 朝聞詔下帶經堂，五月還朝喜欲狂。為報蘇門諸弟子，更添多少好篇章。
> 槐花夾路尚書還，盛事仍傳圖畫間。他日流聞好事者，屏風到處寫香山。
> （《圖詩》，頁 457）

李氏顯然體認到康熙 40 年漁洋夫子請假歸葬的這段私人歷史，因為繪圖題詩的集體參與而成為公開化文本，並將注入不朽的文學性。果然於百年後，王士禛這幅具有標誌意義的〈載書圖〉被顧修《讀畫齋題畫詩》所重新摹刻，成為一種想

❷⑥　楊玉成教授運用評點批註的角度，探討一代詩宗文壇逐漸成長的複雜過程。詳參氏撰〈建構經典：王漁洋與文學評點〉，發表於「王士禛及其文學群體」學術研討會（2004 年 5 月 27 日，台北：中研院中國文哲研究所）。承蒙楊教授慷慨，會後賜贈大作供筆者參閱，特此致謝。由於楊文尚未正式發表，筆者不便直接徵引楊教授大作原文。

像的媒介，負載像主的理想形象，以及康熙 40 年蒙受皇恩的故實，成為後代文士追憶緬懷的對象。

據文獻考查得知，王士禛一生的畫像共有 18 幅，其中 3 幅為合像，15 幅為個人畫像。大抵皆與〈載書圖〉一樣，將某個事件圖像化，有漁洋為人生標誌的意義，以及自我形塑的企圖。是否同於《載書圖詩》的撰作心理，透過畫像，王士禛力圖尋求一個由榮退朝臣轉換為文學盟主的漂亮姿態？要像陶潛、王維、杜甫、韓愈、蘇軾一樣，永垂不朽乎？大量取用唐人詩句，與他詩學倡導的神韻說關係為何？皆值得進一步探究。此外，畫家的表達手法，題詠者的眼光與聲音，題詠集體的行伍形成與牽繫，題詠傳播的模式，莫不與康熙時期文學社群的建構密切相關。關聯著像主、畫家、觀眾社群、社會風氣、文學思潮等不同面向與意涵，漁洋的畫像題詠已成為一個亟待處理的學術課題。本文站在眾多學者已積累的漁洋研究基礎上，擬由貫串漁洋一生的畫像及題詠的角度，進一步開闢王士禛研究的空間。

貳、青壯年時期的畫像與題詠

王士禛一生畫像的繪製，大約集中於人生兩個階段，其一為 24 歲至 35 歲之間的青壯年時期，有新城〈柳洲詩話圖〉與揚州〈紅橋唱和圖〉2 幅雅集合像與 4 幅個像：〈抱琴洗桐圖〉、〈天女散花圖〉、〈貼上看花圖〉、〈梅華讀書圖〉等，以及初入京時的〈秋林讀書圖〉。中年時期僅有 1 幅五人合像的〈城南雅集圖〉。畫像另一高峯為 68 至 75 歲的晚年時期，共計有 10 幅，67 歲最夥，有〈荷鉏圖〉、〈放鷳圖〉、〈幽篁坐嘯圖〉、〈倚杖圖〉、〈雪谿圖〉、〈禪悅圖〉、〈戴笠小像〉等 7 幅，68 歲有〈載書圖〉、69 歲有〈蠶尾山圖〉等 2 幅，75 歲罷職歸里後僅有〈夫于亭圖〉1 幅。

以下先探討青壯年時期的畫像與題詠。

一、雅集圖與題和

㈠ 〈柳洲詩話圖〉、〈紅橋唱和圖〉

王士禛青年時期便已展開大規模群體性的唱和活動，如秋柳賦詩和詠、〈青谿遺事畫冊〉和詠、揚州余韞珠女子繡像和詠、康熙元年（1662）紅橋唱和等。最初嶄露頭角的舞臺是家鄉新城，順治 14 年（1657）8 月，24 歲的王士禛遊歷下，集諸名士於明湖，舉秋柳社，賦秋柳詩四章，詩傳四方，陸續和者數百人，造成為期不短的轟動。據悉，秋柳這個地方性詩社的唱和之所以引起巨大的迴響，一方面延續了晚明詩社互通聲息、創造輿論的風氣，另一方面亦與文人透過唱和建構了全國性的傳播網有關。❷這件盛事有濼水畫家繪成〈柳洲詩話圖〉，此圖顧頡剛民初得於泉州，畫面中心有 4 人，圍坐於明湖秋柳之下說談，其一人手執麈尾，一人手握書卷。右邊有兩書僮背琴捧卷侍立，王士禛應即畫心 4 人之一。圖左下方署款：「順治丁酉秋七月濼水王□」。當時欲乞王書 4 詩於其上未果。次年，王士禛應殿試及第，以一甲第 36 名進士及第。順治 17 年（1660），王士禛將赴揚州就任前夕，於大明湖北渚亭始為友人書〈秋柳〉詩并記序於〈柳洲詩話圖〉上，以答友人相送之意，距離圖畫繪成已 3 年。題序云：「好事者遂屬濼水宗老繪成〈柳洲詩話圖〉，并欲予書詩于其上。會予奉揚州司李之命，急速裝赴程。又性不奈小楷，強應以答二三君子意，然□□予行半日矣。仿之東坡居士書〈赤壁賦〉于雪堂以為留別，幾何不令潘邠老昆季笑人也。」❷

康熙元年壬寅（1662）夏，已在揚州任職 29 歲的漁洋與陳維崧（1625-1682）、杜濬（1610-1686）、袁于令（1592-1670）、朱國禎諸名士泛舟紅橋，漁洋賦《浣溪紗》3 闋，其詞句「綠楊城郭是揚州」和之者眾，集成《紅橋唱和詞》，當時亦繪為圖畫，壇主王士禛的名聲隨而往江南江北輻射流傳，過揚州者莫不問紅橋。康熙 3 年（1664）3 月初 9 清明，漁洋另與孫枝蔚（1620-1687）、程邃、孫默、許

❷ 秋柳唱和的傳播觀點，參引自同註❷楊文而得。

❷ 畫面內容，參見顧紅撰〈記芬陀利室所藏『王漁洋柳洲詩話圖』〉，《文獻》1993 年第 3 輯。相關記事，參見同註❷，《徵略》，頁 30、51。

承宣兄弟諸名士修禊於紅橋，即席賦《冶春詩》，諸君皆和。❷

像這樣一位文壇明星邀聚一批名士，以一個醒目地標——紅橋進行雅集與題詠，自康熙元年王士禛揭開序幕之後，在揚州幾乎已成為一種雅士群聚的文化儀式。康熙 8 年（1669）3 月，宋犖（1634-1713）、汪懋麟（1640-1688）、喬萊（1642-1694）、韓醉白等文士泛舟紅橋，並有詩懷念已到京城清江榷署任官的王士禛。康熙 26 年（1687）上巳日，孔尚任（1648-1718）約招吳綺（1619-1694）、鄧漢儀、費密、李沂、黃雲、宗元鼎（1620-1698）、查昇（1650-1707）等名士 20 餘人，修禊紅橋，賦詩記事。後者距離漁洋的紅橋唱和已近 30 年，在揚州似乎已形成一個雅集的傳統。極有意味的是，久未去揚州的王漁洋晚年竟又與紅橋結緣，康熙 49 年（1710）冬季，門人殷彥來（譽）屬客畫紅橋小景寄公，此時 77 歲的漁洋已呻吟病榻，苦不堪言。王苹見此圖而題之：「綠楊城郭是揚州，愛爾清吟到白頭。好手更逢成小簇，尚書詩句信風流。」❸半年後，漁洋辭世，漁洋的文學人生，由「綠楊城郭是揚州」開始，青髮紅橋，白髮亦紅橋，彷彿又回到了起點。

㈡ 〈青谿遺事畫冊〉、女子繡畫與艷詞

順治 18 年（1661）在廣陵任推官職的王士禛，於當年 3 月公出金陵，館於 78 歲秦淮老布衣丁胤家。丁氏少習聲伎，及見馬湘蘭、沙宛在之屬，為漁洋縷述曲中遺事。漁洋掇拾其語入《秦淮雜詩》，詩益流麗俳惻，因屬好手畫〈青谿遺事〉一冊，漁洋曾為鄒祗謨（1633-1670）詞題識曰：

> 僕曩居秦淮，聽友人譚舊苑遺事，不勝寒煙蔓草之感。因屬好手畫〈青谿遺事〉一冊，陽羨生為題詩，僕復成小詞八闋，程邨倚和。春夜挑燈，回環吟嘆，覺菖蒲北里，松柏西陵，風景宛然在目。正使潘嶽、王百谷諸人身在莫愁、桃葉之間，未必有此寫照也。

28 歲的王士禛觀賞秦淮遺事之畫冊後大作艷詞，成〈菩薩蠻 詠「青谿遺事畫

❸ 康熙 8 年、康熙 26 年兩次紅橋修禊記事，以及康熙 49 年，王苹〈見殷彥來屬客畫紅橋小景寄新城公〉一詩，分別參見同註❷，《徵略》，頁 163、328、554。

冊」同蓀門、程邨、其年〉共 8 闋，各題一名：乍遇、弈棋、私語、迷藏、彈琴、讀書、潛窺、祕戲，❸當時揚州詞友相互酬和。彭孫遹（1631-1700）〈菩薩蠻 題青谿遺事畫冊和阮亭韻〉，亦各賦一題：乍遇、夜飲、私語、圍棋、迷藏、彈琴、竊聽、讀書、潛窺、葉子、情外、祕戲等共 12 闋。❸餘如陳維崧（1625-1682）、鄒祗謨（1633-1670）、程康莊、董以寧皆有題詞，和者甚眾。❸以漁洋「私語」一詞為例：

> 梧桐華落飛香雪，卷簾一片玲瓏月。人月兩嬋娟，倚欄凭玉肩。小鬟春睡倦，帬上苔華茜。私語好誰聞，姮娥應羨人。

漁洋與眾文士由聽聞、囑繪、觀畫、題詞，浸淫在秦淮艷事的氛圍裡，摹畫坊曲瑣事，極盡妍態。

除此之外，尚有揚州女子余氏繡畫一事，據漁洋《香祖筆記》載道：

> 余在廣陵時，有余氏女子名韞珠，刺繡工絕，為西樵作〈須菩提像〉，既又為先尚書府君作彌勒像，皆入神妙。又為余作神女、洛神、浣紗、杜蘭香四圖，妙入毫釐，蓋與畫家同一關捩。❸

漁洋雖有〈題余氏女子繡浣紗洛神圖二首〉詩作，❸卻未見友人以詩題和，倒是以詞體和詠者不少。漁洋又填〈解佩令〉（洛神）、〈浣溪紗〉（西施）、〈望湘

❸ 參見王漁洋著《衍波詞》，收入《叢書集成初編》（北京：中華書局，未注出版年），卷上，頁 10-11。下引「私語」一詞亦同。

❸ 詳參見彭孫遹《松桂堂全集》（收入《四庫全書珍本》三集，台北：商務印書館，未注出版年），卷 38，《延露詞》小令類，頁 13a-16a。陳維崧亦有〈菩薩蠻 題青谿遺事畫冊同鄒程邨彭金粟王阮亭董文友賦〉，共有 8 闋，完全和漁洋詞。參見《陳迦陵文集》（全 2 冊）（《四部叢刊初編》，集部，第 281-282 冊，上海涵芬樓影印惠立堂本，據商務印書館 1926 年版重印，上海：上海書店，1989），第 2 冊，卷 2，頁 4a-5a。

❸ 參見鄒祗謨《麗農詞》〈菩薩蠻 詠清溪遺事畫冊和阮亭韻〉漁洋跋，詳見同註❷，《徵略》頁 64-67。

❸ 參見王士禛著《香祖筆記》（上海：上海古籍出版社，1989）卷 11，頁 220。

❸ 其一詩曰：「溪水粼粼見浣紗，苧蘿春色玉人家。絲絲繡出吳宮怨，碧石清江是若耶。」詩見同註❺，《漁洋精華錄集釋》，上冊，卷 2，順治辛丑 18 年，頁 242。

人〉（柳毅傳書）等詞。彭孫遹為四幅繡畫各以〈伊川令〉、〈思越人〉、〈傳言玉女〉、〈高陽臺〉題詞。❸ 陳維崧亦以〈水調歌頭〉、〈高陽臺〉、〈多麗〉、〈瀟湘逢故人慢〉四調和之。❸ 鄒祇謨用〈西施〉、〈洛神〉、〈瀟湘逢故人慢〉、〈陽臺路〉調和之。董以寧用〈慶清朝慢〉、〈燭影搖紅〉、〈雙雙燕〉、〈聲聲慢〉調和之。彭孫貽以〈白苧〉、〈安公子〉、〈望海潮〉、〈瀟湘逢故人慢〉四調和之。❸

值得注意的是，余氏為王父繡彌勒像，為王兄西樵（1626-1673）繡須菩提像，何以獨為年輕的漁洋繡作神女圖？茲以漁洋〈解佩令　賦余氏女子繡洛神圖〉一詞為例：

> 芝田蘅薄，明珠翠羽，想當年洛水凌波步。尚憶君王留怨種，枕遺金縷，為多情邏君東路。❸

徐夜為《阮亭詩餘》評詞曰：「少年情事如水，風雅旁溢，則花間草堂之流艷作焉。」❹ 漁洋果真係「情事如水」一少年，余女為作繡畫，漁洋為圖作詞，均敷染了旖旎的艷色，無怪乎漁洋自識：「弇州論詞，謂一字之工，令人色飛；一語之豔，令人魂絕。」❹ 諸家題詞如彭孫遹曰：「采珠拾翠紛來往，羅襪輕盈樣。」（洛神）「擘仙絲寫美瞳，依然南國娉婷。……日暮百花，洲下路珊珊，步屧餘響。」（浣紗）「涇水歸來，依舊珠輝玉潔。此情難負，更把紅絲結。」

❸ 參見彭孫遹《松桂堂全集》，同註❸，《延露詞》小令，有〈伊川令　為阮亭題余氏女子繡洛神圖〉（卷38，頁8b）、〈思越人　題余氏女子繡西子浣紗圖同程村阮亭作〉（卷39，頁1b）、〈傳言玉女　題余氏女子繡柳毅傳書圖同程村阮亭文友分賦〉（卷39，頁20b）、〈高陽臺　為阮亭題余氏女子繡高唐神女圖〉（卷40，頁6b）

❸ 陳維崧有詞題和，收入同註❸，《迦陵詞全集》。分別為〈水調歌頭　題余氏女子繡西施浣紗圖為阮亭賦〉（卷14，頁1b）、〈高陽臺　題余氏女子繡高唐神女圖為阮亭賦〉（卷20，頁4a-b）、〈多麗　題余氏女子繡陳思洛神圖為阮亭賦〉（卷30，頁4a-b）、〈瀟湘逢故人慢　題余氏女子繡柳毅傳書圖為阮亭賦〉（卷22，頁10a）。

❸ 關於鄒、董、彭三氏的和調，引自同註❷，《微略》，頁67。

❸ 參見同註❸，《衍波詞》，卷下，頁3。

❹ 參見《阮亭詩餘》，收入同註❸，《叢書集成初編》，題詞頁5。

❹ 參見同上註，《阮亭詩餘》，自題詞，頁6。

（杜蘭香）「又何人，剪雨裁雲，幻出高唐。」（神女）陳迦陵題詞曰：「龍綃一幄有靈芸，針線次鳳描鸞，秋水漾波瀾。」（柳毅傳書）「又剪出輕雲態度，繡成流雪，情狀歎香閨。」（洛神）「霧縠霓旌，幾時重得侍君，小唾紅絨思好事。」（神女）……等，不勝枚舉，果真與漁洋同調，充滿艷色的遐想。

當時繡畫名手，除了廣陵余氏之外，尚有松陵沈女，亦獲諸家題詠。朱彝尊（1629-1708）〈邁陂塘　題顧茂倫雪灘濯足圖，圖為松陵女子沈關關所繡〉詞註曰：

> 《明詩綜》顧有孝字茂倫，吳江縣學生。《姑蘇志》吳江臞菴在松江之濱，宋王汾營此以居，柳塘花嶼，景物秀野，中有釣雪灘。《靜志居詩話》處士甄綜百家之詩，開雕分授，盛行于時。晚自稱雪灘釣叟，松陵女子沈關關刺繡作雪灘濯足圖，一經裝池，過江人士以不與題辭為恨。❷

顯示當時為女性繡畫題辭，在文人圈中引起很大的矚目。❸包括漁洋在內的江南文士圈，針對女子繡畫的題詞艷什，符合尤侗（1618-1704）對阮亭《衍波詞》的評語：「落落如有香氣」。

鄒祗謨（1633-1670）〈衍波詞題詞〉曰：

> 阮亭年少才豐……，即如詩餘一事，於阮亭直雕蟲耳。而以余讀之，篝燈蕭寺，中夜琅琅，覺十年中，離別之苦，哀樂之多，無不怦然欲動。而艷思綺語，令人手推口維而不能解，則阮亭之移我情，與我情之合於阮亭，誠有不自知者，又何色飛魂絕之足擬也哉。……即至同里諸子，好工小詞，如文友之儇艷，其年之矯麗，雲孫之雅逸，初子之清揚，無不盡東南

❷ 參見朱彝尊撰、李富孫注《曝書亭集詞註》，收於《續修四庫全書》（據嘉慶 19 年校經廎刻本影印，上海：上海古籍出版社，2002），集部，詞類，第 1724 冊，卷 26，詞註卷 3，頁 525。

❸ 漁洋亦有〈題顧茂倫雪灘釣叟圖〉2 首，參見同註❺，《漁洋精華錄集釋》，卷 8，康熙 18 年，總頁 1300。

之瑰寶，以視阮亭，並驅中原，猶恐不免為黃沛耳。❹

鄒氏這篇題詞頗可玩味，一方面肯定漁洋的才華，對阮亭的艷思綺語大加讚賞，卻又得視詩餘為雕蟲，一方面讚賞漁洋詞作移人之情，使人色飛魂絕，卻又要拉高漁洋的文學位階，成為東南才子之冠。

二、官員與詩人的兩重疊影

康熙 4 年乙巳（1665）6 月，32 歲的漁洋遷官赴京，9 月就任禮部提督兩館。北上之前，留下了幾幅畫像，幾乎都以「花」為襯景。據方文（1612-1669）〈又題王貽上看花圖〉一詩曰：

> 水部梅花事已非，法曹吟閣尚依稀。新年聞說蕃釐觀，芍藥重開金帶圍。❺

畫蹟不存，不確知畫面內容為何？然以方文此卷同頁之另詩〈題汪西京像卷　以下丙午年作〉得知，該詩不會晚於乙巳年（康熙 4 年，1665）。當年年初，漁洋仍在揚州推官任內。本詩開首便點出此時適逢脫離梅花盛開之冬季，擔任揚州法曹的漁洋於書閣中吟詠如舊，唯在新春時節裡，造訪花園裡綻開新蕊的芍藥。另有一幅〈梅華讀書圖〉，汪懋麟（1640-1688）〈題阮亭先生梅華讀書圖〉詩曰：

> 倒著春風白接䍦，琉璃六尺坐題詩。揚州絺麗無佗好，只愛官梅一兩枝。❻

由後兩句詩研判，同樣亦係王士禛揚州任官時期的一幅畫像。汪懋麟看著身著白色常服坐於光潔書屋的像主，陶醉於吟詠的世界裡，繁華富麗的揚州景致似乎不足以吸引他，他只愛齋室外橫斜的兩枝梅花。揚州時期的詞友孫枝蔚（1620-1687）亦有〈題王貽上小像〉，詩曰：

❹　參見王漁洋著《衍波詞》，收入同註❸，《叢書集成初編》（北京：中華書局，未注出版年），卷上，頁 4。

❺　引自方文《嵞山續集》，收入《續修四庫全書》（同註㊷，據康熙 28 年王概刻本影印），集部，別集類，第 1400 冊，卷 5，頁 288。

❻　引自汪懋麟《百尺梧桐閣集》，收入《四庫全書存目叢書》（同註❸，據中國社會科學院文學研究所藏清康熙刻本影印），集部，別集類，第 241 冊，卷 3，頁 514。

又見濟南詩賦才，縹書長是廢御盃。休文清瘦誰相似，只有何郎屋角梅。❹

由「屋角梅」及詩意判斷，此畫概係〈梅華讀書圖〉，汪氏推崇濟南名士王士禛的詩才，後兩句直接將漁洋比擬為其所吟詠的對象——梅。

以上幾幅畫像與題詠，不約而同地皆以「花」的意象來形塑漁洋，誠如汪懋麟一首詞形容漁洋：「花前作賦，醉裡填詞」，❹亦出於同一種思維。若與上述眾人題女子繡畫的艷詞相結合，遂成為揚州文友們對這位年輕詩人文學形象的浪漫描摹，後來的「天女散花」亦有相似的意圖。

揚州時期，另有杭州畫家戴蒼為王士禛繪〈抱琴洗桐圖〉、〈天女散花圖〉，惜二畫業已失傳。❺康熙 4 年，漁洋訪方文（1612-1669），約同游諸名勝，並請為題此二像。這位隱居金陵，與錢謙益（1582-1664）友好的長輩，為〈抱琴洗桐圖〉寫了一首很長的詩：〈題王阮亭儀部像〉。❺前半篇由明代嘉隆間濟南名士李攀龍為首的前七子開始談起，其詩學主張被宋詩派的錢謙益（1582-1664）所譏嘲。續曰：「山東風雅誰第一，新城王家故無匹。季木開先稱作者，貽上後來更挺出。」稱讚王士禛在家族中最為特出。其次轉為見證漁洋文學的發展：

> 昔君弱冠通籍時，都門一見如故知。曾窺行笈皆鴻寶，竊歎詞林是總持。
>
> 明年佐郡來邗上，詩思益勤懷益曠。每逢山水必搜尋，但遇良朋恣酬唱。
>
> 裒成巨集曰漁洋，開卷無非明月光。前人白頭尚未到，君方綠鬢遂兼長。

對這位少年得志的後輩充滿歎惜之意，他揣度著漁洋以畫像索題的心境：

❹ 引自孫枝蔚《溉堂詩集》，收入《續修四庫全書》（同註❹，據清康熙刻本影印），集部，別集類，總 1407 冊，〈前集〉，卷 9，頁 396。

❹ 參見汪懋麟《錦瑟詞》〈春從天上來　奉懷禮部王阮亭先生〉一詞，收入《續修四庫全書》（同註❹，據中國科學院圖書館藏清康熙刻本影印），集部，詞類，第 1725 冊，卷下，長調，頁 276。

❺ 據王士祿《十笏草堂上浮集》之〈戴蒼寫真歌〉自注曰：「為余作〈桐蔭〉、〈繡佛〉二圖，為貽上作〈抱琴〉、〈散花〉二圖。」宗元鼎為王士祿作〈題戴山人長齋繡佛圖贈王西樵先生〉。轉引自同註❷，《微略》，頁 121。

❺ 該詩參見同註❹，方文撰《嵞山續集》，卷 2，頁 239。卷 5 有〈又題王貽上看花圖〉，頁 288。

今轉潛郎入禮署，過江別友行將去。手持一卷抱琴圖，顧我茅堂索題句。
武林戴生工寫真，頰上三毛信有神。戴生繪圖諒非一，風雅何曾得此人。
世俗所好榮名耳，畫圖亦復施金紫。知君所重不在茲，但論其詩餘不齒。
濟南紀有王阮亭，山東無復李滄溟。屈指何人堪比擬，萊陽宋與諸城丁。

作為一項告別揚州諸友的媒介，漁洋的畫像顯然不被畫作施金施紫的功勳圖，而
要展現一位風雅詩人的本色。方文（1612-1669）對漁洋文學的讚賞，可見於《嵞
山集》中多篇詩文，如：「漁洋山人王阮亭，吐詞璀璨如華星。世人疑爾必耆
艾，誰道今年始壯齡。」❺¹可見其對這位年輕詩人的拔識之意。關於畫像抱琴洗
桐的內容如何？方文毫不關心，卻藉著畫像題詠，以一位鄉里前輩的身份，給予
漁洋最想要的文壇稱揚：取代同鄉前賢李攀龍而在文學史中留名，並與當地已富
盛名的二位文壇先輩丁耀亢（1606-1678）與宋琬（1614-1673）齊名。❺²

工於詩詞的孫枝蔚（1620-1687）對以上兩幅畫像均有題作，〈題王阮亭小
像〉（抱琴洗桐圖，乙巳）二首曰：

官舍長無事，抱琴娛此生。清風起桐樹，何似使君清。
得趣寧關樹，尋聲不在琴。雙僮汝知否，吾自洗吾心。❺³

長久以來，梧桐為傳說中鳳凰佳鳥最喜棲止之樹，尤是庭園佳樹，其葉大受風承
雨的特性，易使詩人起興，始終與文人的生活息息相關。王漁洋與王西樵（1626-
1673）兩兄弟的品味相近，文誼交遊圈亦重疊。約於此際，戴蒼為西樵繪有兩幅
圖，其中一幅也與梧桐有關。汪懋麟（1640-1688）題有一詞〈疏影　題西樵考功
三桐小照〉，詞曰：

小時種樹，愛清陰十丈，草堂底處。二十年來，仕宦風霜，夢魂每依庭

❺¹　引自方文〈揚州訪王貽上司李并為其三十初度〉，同上註，卷2，頁235。

❺²　宋琬，字玉叔，號荔裳。安雅堂為藏書室名，清山東萊陽人。順治四年進士，授戶部主事，累
　　官浙江寧紹臺道，有政績，擢按察使。丁耀亢，字西生，號野鶴，清山東諸城人。曾任容城教
　　諭，後遷惠安知縣。

❺³　二詩引自孫枝蔚《溉堂詩集》，同註❹⁷，卷8，頁379。

戶。弟兄鼎足東西屋，任遊戲、高梧實據。自君之出矣，桐花桐葉，滴殘秋露。

倦翮曾經休息，紗巾隨竹丈，縱游吳楚。叔則清通，畢竟嚴廊，若道江湖誰許。重來啟事鳴珂入，人爭看、玉山如故。畫圖中、不改荷衣，好把沉香薰注。❺❹

由詞意可知，王宅庭園在漁洋兄弟幼年時期便植有 3 株梧桐，20 餘年來，浪跡東西，昔日清蔭足供憩游讀書的梧桐，早已樹高葉茂。孫枝蔚亦有詩〈題王西樵桐陰讀書圖〉，前有序曰：

王西樵考功少年讀書之地有堂曰十笏草堂，堂前有三桐樹。後遊宦及在西曹，每憶桐樹，形于吟咏。揚州戴蒼善寫真，西樵命作桐陰讀書圖畫舊所，作詩附于圖之後，屬余賦之。❺❺

顯然地，看在孫枝蔚的眼裡，「奈何凌雲翮，戢影為傷弓。達人無喜慍，吾道有窮通。」王西樵遊宦繫獄的生涯，滿是累累的傷痕，❺❻有賴鄉情的慰藉，幼年讀書吟詠的記憶，永遠與老家庭園的 3 株梧桐與 4 棵巨松緊密地結合在一起，所以孫氏的題詩也才會說：「三桐與四松，千古忽成雙。愧死肉食輩，終老棄卿邦。……莫種掛冠檟，且看棲鳳桐。」相較而言，漁洋的官運比西樵平順得多，漁洋〈抱琴洗桐圖〉的背景，如孫枝蔚題詩所言，為揚州的「官舍」，而非家鄉山東新城，然漁洋選擇了以梧桐入畫的場景，應該也與其自幼憩游讀書成長的家園記憶不無關係。

漁洋的好朋友陳維崧（1625-1682）有一幅周䅺所繪的〈陳其年洗桐圖〉（參見第五章，〔圖 9〕），坐在戶外巨石旁的撫髯像主，側倚石案，案上置放文具，案

❺❹ 引自汪懋麟《錦瑟詞》，同註❹❽，卷下，長調，頁 282。

❺❺ 引自同註❹❼，孫枝蔚《溉堂詩集續集》，卷 1，頁 491。

❺❻ 康熙 3 年，3 月 3 日，禮部掯摭去年河南鄉試試文語句有疵，考官例奪俸三月，而是時功加峻，遂拘西樵於考功之署。事見王士祿《十笏草堂辛酉集》卷首〈拘幽集自序〉、《王考功年譜》。參見同註❸，《徵略》，頁 105。

旁有兩棵梧桐，樹幹筆直不虬曲，甚少杈枒，樹旁各有一名僮僕立身洗拭桐幹，
❺❼維崧藉著「洗桐」／「洗心」以自我隱喻。畫家戴蒼融合了膝上抱琴、洗滌梧
桐兩層意象為官舍無事、心清得趣的漁洋造型，用以表徵詩人舒閒脫塵的性格。
孫枝蔚的題詩為王士禎勾勒的，恰是這樣一個官暇舒閒（抱琴娛生）、潔淨脫塵
（雙僮洗桐）的形象。其實，早在前一年，漁洋已經先為孫枝蔚的畫像〈松下抱琴
圖〉題有一詩，曰：

> 絕澗長松不世情，科頭箕踞一先生。胸中疊塊無人語，落落琴聲大蟹行。❺❽

漁洋所見畫中這位絕澗長松下，科頭箕踞、落落彈琴的好友孫豹人，與抱琴的自
我形象若合符節，豈不就是另一幅自己的寫照？

戴蒼為王氏兄弟各繪 2 畫，除了上述的桐樹主題外，另外一幅則是宗教主題
的畫像，戴蒼為王士祿繪〈長齋繡佛圖〉，孫枝蔚題詩曰：

> 先生瀟灑胸，浩如湖與江。本是宰官身，長齋即老龐。習氣獨未除，默作
> 憶書窗。成佛須慧業，此意故難降。題詩記草木，殘燈影幢幢。❺❾

由於西樵有不堪回首的繫獄往事，是故囑戴蒼繪此畫，寄望自己潛修於佛前，以
獲得心靈的平靜與撫慰。

王士禎的〈天女散花圖〉，成像意涵則迥然不同。忘年之交尤侗（1618-
1704）詞作〈如夢令　題王阮亭雨花圖〉，可提供畫面進一步的想像：

> 晏坐袈裟垂地，玉蘂從空飛墜。摩詰轉王維，天女自然游戲。如是如是，

❺❼ 關於〈陳其年洗桐圖〉，詳參本書第五章。

❺❽ 孫氏亦有〈自題松下抱琴圖〉，詩曰：「老對丹青暗自悲，賞音時復憶鍾期。樽前指與新相
識，此是興宗年少時。」參見同註❹❼，《溉堂詩集續集》，卷 3，頁 541。漁洋為孫枝蔚所作
〈題孫豹人小像〉一詩，引同註❺，《漁洋精華錄集釋》（上冊），卷 3，頁 446。

❺❾ 孫枝蔚雖未針對〈長齋繡佛圖〉題詩，然〈題王西樵桐陰讀書圖〉第 2 首詩句則有此意。引自
同註❺❺，《溉堂詩集續集》，卷 1，頁 491。

應證雨花三昧。**⓺⓪**

王漁洋在畫中著袈裟，有天女凌空散花墜落。「天女散花」的語彙來自於佛家，佛經記載色界以上諸天無淫欲，故無男女之相也，天女則為欲界天之女性，為佛法示現行方便之門。據《維摩詰經‧觀眾生品》曰：

> 時維摩詰室，有一天女，見諸天人，聞所說法，便現其身，即以天華，散諸菩薩、大弟子上。華至諸菩薩，即皆墮落；至大弟子，便著不墮。一切弟子神力去華，不能令去。爾時，天女問舍利弗：「何故去華？」答曰：「此華不如法，是以去之。」天女曰：「勿謂此華為不如法，所以者何？是華無所分別，仁者自生分別想耳。若於佛法出家，有所分別，為不如法；若無所分別，是則如法。觀諸菩薩，華不著者，已斷一切分別想故，譬如人畏時，非人得其便。如是弟子畏生死故，色、聲、香、味、觸得其便也。已離畏者，一切五欲，無能為也。結習未盡，華著身耳；結習盡者，華不著也。」**⓺⓵**

由這段經文可知，「天女散花」具有佛法考驗諸菩薩是否斷欲離畏之殊勝義。將佛法殊勝意涵的「天女散花」借作繪畫題裁者，在當時頗為流行（參見第五章，〔圖7〕）。例如康熙年間錢芳標有詞〈散天花 題天女散花圖〉：

> 誰潑空青染大羅，五銖衣瑟瑟，現天魔。瓊霙如雨妙香和，吹來平丈室，供維摩。夙諦曾參窣堵波，波旬憎慧業，奈渠何。憑將半偈乞鬘陀，經行隨鹿女，踏花過。**⓺⓶**

⓺⓪ 引自尤侗著《百末詞》，收於《續修四庫全書》（同註**⓸⓶**），集部，別集類，總 1407 冊，《西堂詩集》《百末詞》，頁 119。

⓺⓵ 引自鳩摩羅什譯《維摩詰所說經》，《大正新修大藏經》（台北：新文豐出版公司，1987），第 14 冊，〈觀眾生品〉，第 7，頁 547-548。

⓺⓶ 參見錢芳標《湘瑟詞》，收入《續修四庫全書》（同註**⓸⓶**，據南京圖書館藏清康熙刻本影印）集部，詞類，第 1725 冊，頁 346。另外，朱昆田亦有〈題天女散花圖〉，參見《笛漁小稿》（收入《曝書亭全集》，台北：中華書局，四部備要本）第 3 冊，詩類，卷 7。

由題詞內容研判，應係一幅典型的宗教畫，並非為漁洋畫像所題。梁佩蘭（1632-1708）〈題友人天女圖〉，詩曰：

> 詞人好色使人猜，君是維摩大辨才。獅子不曾留一座，半空天女散花來。**❻❸**

梁氏雖未標明為哪位友人所題，由其詩文可知，該畫確是一幅詞人的畫像。畫中有天女半空散花，與漁洋畫像有異曲同工之妙。孫枝蔚〈又題阮亭小像〉（天女散花圖）曰：

> 誰能遇天女，花落不沾身。詩中曾說法，丈室坐千人。**❻❹**

孫氏將神聖的宗教境界美化、詩學化，誰能於詩法中毫不粘滯，到達最高詩境，一如天女散花不沾身？王士禛不僅就是斯人，亦在一丈四方之狹屋中傳授詩學一如菩薩說法。花代表如如不動之法，本無分別，仁者必需自行體悟，王漁洋推崇嚴羽《滄浪詩話》「學詩如參禪」的觀點，「天女散花」來自於佛經，在此挪借為任人心領神會之詩法奧祕，詩境若能不粘滯，一如天花半空墜落，便能如聆聽法音般獲得啟示，和諧歡喜。順著梁佩蘭的觀察，尤侗、孫枝蔚將法界說法伶俐的居士維摩詰，成功地轉化為詩壇說法的詩佛王摩詰（701-761），再轉喻為文會新一代盟主王漁洋，孫、尤二人觀看此畫，將天女散花的宗教法喜，巧妙引入了濃郁的詩意氣息。

〈貼上看花圖〉、〈梅華讀書圖〉的題詠，導入「花」意象，其實也是借花比喻繽紛的詩意，用以讚揚詩歌創作、理論兼重的王士禛。尤侗（1618-1704）另有一詩〈合題王阮亭洗桐散花二圖〉曰：

> 近代寫生誰敵手，前有曾鯨今戴蒼。虎頭殷謝何足道，下筆曾貌琅琊王。
> 琅琊王子神仙客，騎馬揚州嘗邑邑。閒來岸幘抱琴堂，琴聲彈向雙桐出。
> 呼童汲水洗桐身，青光靜照得吾神。鈴閣喧隘不入耳，悠然天際想真人。

❻❸ 梁佩蘭著《六瑩堂詩二集》，收入《四庫全書存目叢書》（同註**❸**，據首都圖書館藏清道光南海伍氏詩雪軒刻粵十三家集本影印），集部，別集類，第255冊，卷8，頁394。

❻❹ 該詩引自孫枝蔚《溉堂詩集》，同註**❹❼**，卷8，頁379。

安心忽到阿蘭若，仰看天女散花下。三十二眾皆姜枝，香風更雨新好者。
我思隱居願尚賒，公圖作佛志太奢。風塵要當存此意，金門何必非毘耶。
戴生兩圖只如一，阮亭在焉呼之出。乃知妙畫有素心，吾輩始見真顏色。
吁嗟乎！世間肉相稱公卿，多買胭脂定得名。進賢白羽嫌未足，會須贈汝
金眼睛。❻❺

尤侗面面俱到，既稱讚畫家戴蒼，更頌揚漁洋。第 1 幅畫像中，那位揚州官閒的
貴公子因抱琴、洗桐的高潔形象，被尤侗視作天際悠然的神仙真人。其次將眼光
轉向第 2 幅畫像天女散花的場景。尤侗深有意味地將不宜並置的兩個場域並置：
法界／（何必非）詩界？金門／（何必非）毘耶？這兩幅畫像繪於揚州時期即將結
束、京官時期即將展開之際，尤、孫二友的觀點適足作為一個有意義的回顧與前
瞻：清暇舒泰的官員／廣授詩法的文人，這兩重形象此起彼落地合成漁洋一生的
疊影。

三、初任京官：〈秋林讀書圖〉

除了上述揚州任官時期那幅浪漫意境的〈梅華讀書圖〉之外，康熙 7 年
（1668），年輕的漁洋尚有一幅賀壽的〈秋林讀書圖〉。惜畫蹟未見，據嘉慶 11
年丙寅（1806）張道渥摹本所知，原款曰：「戊申（康熙 7 年，1668）八月寫為阮亭
先生壽」，畫家為文點與也（1633-1704）。❻❻據謝麗霓稱，摹本畫面水繞山環，秋
林掩映中有一所雅潔茅齋，齋中主客對榻清話，景致優雅清幽，筆法精細而秀
潤，有明代吳門畫派風格。❻❼原畫完成後至少過了 12 年，王士禛在國子祭酒任
內（按漁洋於康熙 19 年，1680，轉任此職），宋犖（1634-1713）〈題阮亭祭酒讀書圖〉
曰：

　　紅葉蕭蕭下短楹，幽人如鵠坐秋聲。吟成五字茱萸泂，好並溪流徹底清。

❻❺　引自尤侗《看雲草堂集》，收入《續修四庫全書》（同註❷❷），1406 冊，卷 4，頁 589。

❻❻　文點，字與可，號南雲山樵，明畫家文徵明長文子文彭的玄孫。書詩文，善畫畫，深得家法。

❻❼　畫面解說，根據謝麗霓〈舊夢回環二十年　碧雲紅樹故依然——記翁方綱題張道渥摹《漁洋先
　　生秋林讀書圖》〉，《滄桑》，2001 年 05 期。

　　秋林我有讀書圖，寂歷空亭碧磵隈。今日題詩還一笑，兩人風調不曾殊。**❻❽**

紅葉、秋聲點出季節，短楹茅齋外有溪流碧磵，像主讀書吟詠，鵠坐其中，與摹本所描景致頗相符合。第 2 段詩意似乎暗示宋犖也有一幅秋林讀書圖，與漁洋此畫有異曲同工之妙，藉此表示 2 人風調相同。

　　嘉慶收藏家翁方綱（1733-1818）擁有〈秋林讀書圖〉原跡，以及桂馥臨、張道渥所臨兩個摹本。翁氏曾以一學問家的立場，為該畫之繪作動機、流傳過程作了必要的考識，陸續題寫於張道渥摹本上，文曰：

> 漁洋先生生於明崇禎七年甲戌閏八月廿八日。此圖作於康熙七年戊申八月，是為漁洋先生祝誕辰作，先生時年三十有五。與也少先生一歲，時年三十四也。是年先生在禮部，任儀制司員外，正其談藝都門與汪苕文、梁日緝諸君子為文社之時，文與也又為梁作江村讀書圖也。

有趣的是，這幅賀壽圖既沒有年華逝去的惜時感傷，亦未在畫面上敷染慶誕的氣氛，畫家特別突顯像主於山水茅齋、對客清論的景致，這幅畫表露了王士禛入京後以清雅詩人形象廣結善緣的願望。此時距離康熙 4 年 7 月漁洋離開揚州、入居任職已經 3 年，正積極拓展新的人際關係，當時在京與汪琬（1624-1690）、梁日緝等人結為文社同人。圖上題詩者有：施閏章（1618-1683）、方亨咸、汪緝（1626-1689）、梅庚、葉方藹（1626-1682）、熊孫適、張玉書、汪琬（1624-1690）、陸嘉樹、宋犖（1634-1713）等 10 人。這一批題圖人與揚州時期的題圖人幾無重疊，為王士禛初任京官後新結識的文士，本圖的題詠可作為漁洋邁入另一人生階段的見證。

　　百餘年後，這位 73 歲的漁洋迷——翁方綱，以後人的眼光題詩曰：

> 舊夢回環二十年，碧雲紅樹故依然。織書拂絹人何在，對榻論詩語孰傳。

❻❽　宋犖《緜津山人詩集》，收入《四庫全書存目叢書》（同註**❸**，據中央民族大學圖書館藏清康熙刻本）集部，別集類，第 225 冊，卷 13，《都官草》，頁 519。

歲久更應添畫旨，秋空了不著言詮。研屏綠滴瀟瀟雨，合向蘇齋證墨緣。**⑲**

第 1 首寫出了面對王士禛這位隔代前輩畫像的景仰與孺慕之心。第 2 首則是對張道渥摹本發抒的感想。蘇齋為翁氏的書房，這幅百年前的舊畫綠滴瀟瀟地再現，此刻正懸於研屏，慶幸自己得與年歲遙隔的大詩人結下墨緣。

參、中年時期的
〈城南雅集圖〉及畫像記

　　王士禛崛起於文壇，揚州時期幾次大型聲揚四方的題繪唱和活動，具有推波助瀾的效果。當禹之鼎於康熙 21 年（1682）繪〈城南雅集圖〉〔圖 3〕時，陞任為國子監祭酒的漁洋，已攀登詩壇祭酒的高峰。**⑳**這幅畫像係一樁活動的紀實，當年王又旦（1639-1689）、汪懋麟（1640-1688）二人，邀陳廷敬（1639-1712）、徐乾學（1631-1694）及王士禛（1634-1711）集于城南祝氏園，為文酒之會。

　　此畫為一幅 5 人合像，**㉑**成員年齒依序為 52 歲的徐乾學、49 歲的王士禛、44 歲的陳廷敬與王又旦、43 歲的汪懋麟 5 人。當時年齒最少的汪懋麟撰有一篇〈城南山莊畫像記〉，**㉒**由個人出發，編年交待與其他 4 位像主的結識過程，以

⑲ 張道渥摹〈漁洋先生秋林讀書圖〉軸，現藏於山西省博物館，絹本設色，縱 116cm，橫 59cm。上有翁方綱題詩，記錄了翁氏與此畫原跡和摹本之間的一段墨緣佳話。詳參同註**⑰**，謝麗霓一文。翁方綱，字正三，號覃溪，晚號蘇齋，大興（今屬北京）人，工書法，并精金石考據之學，與劉墉、梁同書、王文治并稱乾嘉「四大家」。另一說則與劉墉、成親王永瑆、鐵保合稱「四大家」，官至內閣學士。

⑳ 嚴迪昌認為王士禛確認其主盟詩壇的契機，是在康熙 19 年（1680）升遷為國子監祭酒之後。詳參氏著《清詩史》（台北：五南圖書公司，1998），上冊，頁 436。

㉑ 據李玉棻所記：「張之升觀察藏有絹本城南五客話舊圖卷，又雲林同調圖卷，朱彝尊隸書題，卷首為王漁洋、高江村諸人小照，其後題詠如翁方綱、郭尚先等甚夥，未能一一記識也。」參見李著《甌鉢羅室書畫過目考》卷 2，「禹之鼎」條，收入嚴一萍續編《美術叢書》（台北：藝文印書館。出版年次不一），5 集第 9 輯，頁 122-123。似乎除了這幅〈城南雅集圖〉之外，張之升觀察家所藏〈雲林同調圖〉亦為王士禛等 3 人合像。然更多資料顯示，這幅畫像 3 人乃高士奇、藍深等，姑存一說附於此。

㉒ 引自汪懋麟《百尺梧桐閣集》，同註**㊻**，「文類」卷 3，頁 739。下文悉引自於此。

〔圖3〕〔清〕禹之鼎繪〈城南雅集圖〉（卷）
絹本，設色，50.8*126.5cm，東京國立博物館藏

及本畫繪製的緣由。首先將時間拉回到結識之初：

> 懋麟自順治末受知於濟南王公及康熙初舉鄉試，始通賓客，與海內名賢相
> 結納。乙巳（按康熙 4 年，1665）得交郃陽王公。丁未（按康熙 6 年，1667）得
> 交崑山徐公。己酉（按康熙 8 年，1669）應闈試入京，得交澤州陳公，相與
> 論詩有合焉。時陳公官侍讀，徐公為孝廉，王公領縣潛江，而濟南公則由
> 揚州推官遷禮部主客矣。

幾年下來，汪氏陸續結識四公，此間，各人的仕途發展不一，人生境遇或丁憂、
或赴外、或覲省亦相殊。康熙 15 年，王又旦奔喪歸里，餘 4 人曾有短暫闕下相
與論詩的機緣。此外，由康熙 9 年開始，長達 10 餘年時間，5 個人彼此相錯，
始終未能齊聚一堂：

歲庚戌（按康熙 9 年，1670），徐公取上第，入詞館，濟南公歷戶部郎，懋麟在中書，四人者相聚於闕下。惟王公隔江漢，相去三千餘里之外，雖時見其詩，思其人，而遠莫能致也。壬子（按康熙 11 年，1672）秋，濟南公試士入蜀，尋以太夫人憂去。明年癸丑（按康熙 12 年，1673），徐公覲省去，懋麟遭母喪去。陳公方侍講幄蒙上知凜然，公輔不似予輩之憔悴而濩落也。又三年丙辰（按康熙 15 年，1676），王公自潛江被召，授給事中，余與徐公服滿入京，而王公先以憂去，不得見，惟子四人者復聚於闕下，暇輒論詩。未幾，徐公與余再以憂去。越三年，己未（按康熙 18 年，1679），予兩人再來，濟南公已改館閣拜祭酒，而陳公久領翰林學士，先數月以太夫人喪歸里，又不得見。又二年，辛酉（按康熙 20 年，1681），王公始來給事門下，陳公繼入再領翰林，五人者始聚而不散。

直到康熙 20 年（1681），經過了將近 20 年參差交錯之聚散歷程，5 人終於得以在闕下再度齊聚。

回憶二十年來，聚復散，散復聚，中更憂患情事不殊，若有不期然而然者，陳公於此深有感焉。於是壬戌（按康熙 21 年，1682）七月，相聚於城南山莊，賦詩飲酒相娛樂，命興化禹生貌五人像為一圖，屬懋麟為之記。

上文乃以「聚散」為焦點詳細交待 5 個人的交遊因緣，並藉此帶出 5 人由青壯年邁入中年頗可傲人的仕宦紀錄。此文在汪氏自揚州時期便一路跟隨學習的老師，亦同為像主之一的王漁洋眼中看來如何？文後有一段簡評曰：

散提五人，如支流派分，甚難收拾。前作兩小結，後忽著五人始聚而不散一句作大結束，真有百川灌河之勢。中間敘述離合，情文相生，令人增朋友之重。

是故這幅朝中師友雅集的畫像，遂成了一個重要的紀念性物件：

夫古人以道義文章相合者，其游處與共，後人慕其風，輒見於圖畫，若香山洛社西園諸圖記流傳最廣，雖市兒販夫皆知之。至於齊名比肩，聯類以

稱，如廚顧俊及七子五君諸品目，大抵一時矜飾之詞，而千載而下，亦遂
以為不可易，或亦不僅以其名也與。

懋麟對足為一代典型之雅集圖的體認，在於其流傳的時間長度（唐宋名園雅集圖流
傳至今）與空間廣度（由京城士夫至市井小兒販夫），供人嚮慕其風。最後，汪氏再為
此幅畫像作紙上導覽：

> 圖既成，亭榭、橋梁、水石、竹樹、筆牀、茶具之屬，圖不畢肖。陳公據
> 石案，搦管欲書，濟南公倚案左側視，王公面案企腳坐，握手語林木間
> 者，則徐公與懋麟也。懋麟於此，竊有愧。陳公與濟南公各以名德為帝
> 師，徐公翊贊青宮與陳公并領史局，王公方拾遺補闕，而予庸碌無狀，無
> 所表見，齒僅少陳公一歲，徒以浮名受筆札，趨走纂局。而諸公以故人，
> 不即擯棄，許共朝夕譚議。每攬鏡自顧，顛毛半禿，白髭日生，枯槁無聊
> 之狀，不堪向人，何復以畫為哉。他日諸公勳業既盛，宦游或倦，欲借川
> 澤須臾之暇而休沐焉。予得幅巾方袍杖笠，以從縱潭山川雲物之美，或有
> 可以把臂無媿者，姑藏斯畫以待之。

汪氏詳按圖面，雅會場景為戶外庭園，5 人別作兩邊，姿儀輕閒。右邊 3 人環著
桌案繪為坐像，陳廷敬拈筆憑桌，王漁洋倚案斜側，王又旦抱膝翹腳而坐，案上
簡略佈置圖籍之屬。左邊 2 人立像於林木掩映中，抬手的汪懋麟與撫鬚的徐乾學
倚肩而立，一面交談一面由林間步來。畫面顯然與過去的雅集圖相類，具有標榜
與展示的意欲，❼❸然昔人雅集以交談、酬唱、賞畫、行吟等具體活動為人物塑形
的企圖，禹之鼎此畫似乎較為節制，除徐、汪 2 人較有交集之外，5 人事實上各
自面對觀者，畫家似乎更訴求於靜定的身體與端凝的視線。

汪懋麟為文極謙恭，推舉陳廷敬、王士禎 2 人為帝師，乃指 2 人同在翰林院
並入直南書房侍讀康熙而言，陳廷敬與徐乾學還主持明史編纂的工作，3 人以 40

❼❸ 如晚明項聖謨、張琦的〈尚友圖〉、〈婁東十老圖〉，畫中人皆為正面眼神，彷彿是拍照留念
的一種開放形式。關於晚明肖像的正面性畫法，詳參李國安撰〈明末肖像畫製作的兩個社會性
特徵〉，《藝術學》，第 6 期，1991 年 9 月，頁 125。

邁入 50 歲的年紀而言，率皆位居顯赫的高官，地位尊崇。徐乾學曾引薦汪氏入館與修明史，更多一份恩情。畫面上或許以年紀最長的徐乾學為年紀最輕的汪懋麟所侍立，亦別有提攜之意味。王又且官位雖相形較低，然在朝以詩會友，履獲陳廷敬、王士禛等人讚揚。

　汪懋麟為「城南雅集」下的定義，並不著重畫中文人的遊藝活動，更積極地將此畫視為一個面向未來的有力「物證」，倘若他日「諸公勳業既盛，宦游或倦，欲借川澤須臾之暇而休沐」之時，汪氏將得幅巾方袍杖笠以隨之，「或有可以把臂無媿者，姑藏斯畫以待之。」此畫繼承過去的雅集圖傳統，將群士置於休閒社交場合中留影，以鮮明形象突出仕人的風雅品味。禹之鼎所繪此圖，其成員構築的既是文友圈，更是朝中的官僚社群。若進一步再以既是像主之一、也是觀眾之一的汪懋麟的視角而言，這幅不以「活動」取勝的雅集圖，成了一項有力的個人標記：營造高官清閒的頌揚式氣氛，見證一段以宦蹟為背景的堅固友誼，並標舉文官社群成員之間的微妙關係。❼❹

肆、晚年時期的畫像與題詠

一、用典：〈荷鉏圖〉、〈放鷴圖〉

　康熙己卯 38（1699）、庚辰 39（1700）兩年間，對 67 歲任職刑部尚書的王士禛而言非常重要，此際乃皇恩與畫像特別豐收的階段。回顧漁洋獲寵的歷程，自康熙 17 年，清廷開首例將部曹改詞臣，王士禛獲異寵由戶部侍郎中改任翰林院

❼❹　關於漁洋與西樵兩兄弟的吟詠活動，有畫家繪成〈新城昆季倡和圖〉，王沛恂曾題詩曰：「海航信指南，百體尊主腦。大雅無宗盟，楚漢恋徑討。新城詩伯興，草竊橫欲掃。詞源萬壑兮，狂瀾回既倒。輞川詩兼畫，難弟夏卿好。酬唱不在多，新意發春草。感時念往蹤，丰標不可考。檢點漁洋集，一字一珠寶。傳神資墨妙，非但寫文藻。把卷陟琅邪，展看得二老。一老舊時容，其一悲枯槁。滄波淺且清，白雲歸瑤島。海外浮三山，望洋空浩浩。」〈題新城昆季倡和圖〉一詩，引自王沛恂《匡山集》（收入《四庫全書存目叢書》，同註❸，據吉林大學圖書館藏清雍正刻本影印，集部，別集類，第 255 冊），卷 2，頁 42。依詩意研判，題詠出於晚生追懷前輩的口吻，圖繪亦不似當代寫照。無其他資料佐證，姑存一說。

侍讀。從此之後，王士禛便經常蒙召至乾清宮南殿南書房，20 餘年以來，官位由翰林院侍讀歷遷國子祭酒、詹事府少詹事、翰林院侍講學士、都察院左副都御史、兵部督捕右侍郎、戶部左侍郎、都察院左都御史。到了康熙 38 年，王士禛蒙獲康熙之皇恩幾達頂峰。細細數來，該年 5 月 23 日，內值南書房，獲賜御書素縑一幅，為南巡御制舟行七絕一首。6 月 20 日又內值，再蒙賜御書大字一聯：「煙霞盡入新詩卷，郭邑閑開古畫圖。」乃唐韋莊句也。7 月 23 日，進呈編次上諭皇太子塞外用兵機宜，又蒙賜御筆云：「善用兵者，役不重興，糧不三載，故師不久暴，而天誅亟決。」下注漢書二字，同被旨者戶部尚書陳廷敬、禮部尚書張英、工部尚書王鴻緒及公四人。11 月，由左都御史遷刑部尚書。次年，6 月 28 日，再蒙恩賜御書「帶經堂」匾額，令中官送大學士張英處轉頒，次日五鼓赴暢春苑謝恩。7 月 24 日，與諸公內值，蒙賜御書唐詩湘竹金扇，背面畫人物山水花鳥，公得人物，並「主人能政訟庭閑」詩一首。10 月初 6 日，康熙帝曾問公年齒科分甚悉，命取西洋近視眼鏡令試之。 **❼❺**

　　蒙賜之皇恩條條記於王士禛自撰年譜中，顯示漁洋極珍視皇帝對他這位文學老臣的寵遇與聖恩。因屢獲御書與匾額，漁洋摹刻懸掛廳堂以顯隆恩，並垂示子孫。這一年，特囑禹氏繪製多幅畫像，其中〈荷鉏圖〉就是一個佳例。

㈠ 〈荷鉏圖〉

　　據王漁洋《分甘餘話》曰：

> 余為總憲掌內臺時，蒙恩賜「帶經堂」三大字，蓋用漢御史大夫兒寬故事
> 也。余因取杜子美「細雨荷鋤立，江猿吟翠屏」句意，作〈荷鉏圖〉。」 **❼❻**

另據是年《漁洋山人自撰年譜》曰：

> 六月二十八日，賜御書帶經堂匾額，令中官送大學士張英處轉頒，蓋用漢
> 御史大夫兒寬故事也。山人因取杜子美「細雨荷鋤立，江猿吟翠屏」句，

❼❺ 　關於漁洋於兩年間，獲康熙帝所御賜記事，參見同註❺，《漁洋山人自撰年譜》，卷下，頁 51、52。另參同註❷，《徵略》，頁 468、471、484、487。

❼❻ 　參見王士禛《分甘餘話》，同註❸，卷 4，頁 98。

屬禹鴻臚之鼎寫〈荷鉏圖小照〉。南海梁芝五佩蘭為作歌紀事。**❼❼**

這幅畫像起因於康熙皇帝的御賜，其中涉及了兩個典故，一是康熙取漢御史大夫兒寬（?-西元前 103）故事，賜頒漁洋一方御書「帶經堂」匾額，一是王士禛取杜甫（712-762）詩句囑禹氏繪像。

《漢書》卷 58〈兒寬傳〉有幾項重點：

○為人溫良有廉，知自將，善屬文。

○然懦於武。……掾史因使寬為奏，奏成讀之皆服。……乃奇其才。

○見上語經學，上悅之。從問尚書一篇，擢為中大夫遷左內史。

○治民勸農業，緩刑罰，理獄訟。卑體下士，務在於得人心。擇用仁厚，士推情與下。不求名聲，吏民大信愛之。

○拜寬為御史大夫。**❼❽**

兒寬無論性格、才學、治績、處事、寵遇等特點，莫不與王士禛若合符節，康熙帝舉漢武盛世自況，亦選擇了最佳典例以御賜朝臣。

杜甫的詩句則出於〈暮春題瀼西新賃草屋五首〉之 3，全詩曰：

綠雲陰復白，錦樹曉來青。身世雙蓬鬢，乾坤一草亭。

哀歌時自惜，醉舞為誰醒？細雨荷鋤立，江猿吟翠屏。

唐代宗大曆 2 年（767）3 月，在夔州的杜甫遷居瀼西，賃屋於此。由暮春說起，以 5 首詩曲寫身世之悲。此首言及新賃草屋，前兩句言乍雨乍晴，紅稀綠暗，寫草屋前暮春景致。續寫身世飄零彷如天地乾坤一小亭，意極悲切而語甚壯。轉而苦中作樂，並以入畫之景結句。**❼❾**

好友梁佩蘭（1632-1708）、門人繆沅（1678-1729）、朱載震、宮鴻歷……等皆

❼❼ 參見《漁洋山人自撰年譜》，同註**❺**，卷下，頁 52-53。

❼❽ 參見《漢書》，卷 58，〈公孫弘、卜式、兒寬傳〉，《二十五史》（台北：藝文印書館），《漢書》，總頁 1218-1221。

❼❾ 〔清〕楊倫撰《杜詩鏡銓》（台北：漢京出版社，1983），卷 15，頁 746-747。

有題詩，❽惜畫已失傳，或可由諸家題詩推想畫面。梁佩蘭有〈題漁洋山人荷鋤圖 并序〉，❽曰：

> 御書賜山人帶經堂。山人因取漢兒寬帶經荷鋤，屬禹鴻臚慎齋作荷鋤圖小照，而以杜少陵帶雨荷鋤立、秋猿吟翠屏布景其間，屬予作歌。

在序文中先提供畫像的基本資料，以兒寬事為像主造型，以少陵詩句布景。其下題詩，前半部先敘畫面：

> 江天不辨烟中樹，水雲山雲共一處。輕帆幾點半空沒，醞釀川原漲成雨。遠峰翠溼猿尚吟，新苗綠遍菰蒲渚。就中行田寄超迹，漁洋先生得其趣。

遠景江烟輕帆，山水浩渺，川漲雨落，遠峰翠濕，間有猿吟。中景應是田野綠苗，近景概係主人翁荷鋤立於田中。

> 鴻臚好手為善傳，廟堂豈有藏農具。御書鸞龍表經術，許身稷契方隆遇。

接著這一段說到廟堂與農事本相扞格，怎麼集於漁洋一身？文意一轉，又回到皇帝取漢代御史兒寬典故「帶經而鋤」御書賜匾的主題上。所以畫中荷鋤的漁洋，並非現實中耙泥鋤地的耕夫，而是帶著歷史光環、優雅尊貴的文化農夫。事實上梁佩蘭題這首詩的時間是在畫像繪成後 3 年，康熙 42 年（1704）6 月 24 日，阮亭招梁佩蘭、張尚瑗、狄憶等文士集信古齋飲宴賦詩，屬梁氏題諸畫像，〈荷鋤圖〉為其一。約一個多月前，5 月 12 日，暢春苑御試庚辰科之庶吉士，放榜後，有 13 人留授館職，梁佩蘭、張尚瑗、狄憶 3 人因不習滿文皆派外用，梁不願就選知縣，亦不請留內閣中書，恰是失意之時，故阮亭有招飲的安排。梁佩蘭看漁洋的〈荷鋤圖〉，將己身遭遇投射其中，在題詩最後曰：

> 荷鋤只合付閒人，待我騎牛獨歸去。芙蓉別業種紅秔，手輯農書自箋註。

❽ 參引自同註❷，《徵略》，頁 482。

❽ 引自梁佩蘭著《六瑩堂集二集》，同註❻❸，卷 2，頁 300。

嚴格說來，學官兩棲的漁洋沒有荷鋤的資格吧？那可是如梁佩蘭一樣辭卸官職返回別業之閒人的專利呀！真正能荷鋤的人是作者梁氏自己吧！待我歸去：種紅秫、輯農書、自箋註。

　　兩位門生查慎行（1651-1728）與顧嗣立（1665-1722），均有〈荷鋤圖〉長篇題詩。查慎行〈奉題大司寇新城公荷鋤圖〉詩曰：

> 君臣際會唐與虞，文章政事誰不如。東家司寇魯大儒，品望獨與經術俱。
> 晝日三接寵貴殊，城南甲第輝御書。帶經堂顏公手摹，復以繪畫煩鴻臚。
> 眼前浩蕩生江湖，歸夢曉落扶桑隅。齊州九點青模糊，万木陰陰猿鳥呼。
> 春山欲雨雲作膚，風帆亂走隨鷗鳧。村深岸轉帶渚蒲，綠楊如煙際平蕪。
> 中有一翁行荷鋤，我公豈是山澤臞。神仙標格蒼眉須，朝衫野服兩弗拘。
> 良田二頃宅一區，人生此境何可無。虞廷當時少此圖，盛事缺載皋陶謨。㉒

前兩段頌揚其恩師之文章政事與獲寵殊榮，中間兩段摹寫圖面景致，後兩段則發抒漁洋荷鋤的形象意義。顧嗣立作〈奉題大司寇新城先生荷鋤圖〉，詩曰：

> 野煙釀雨天欲低，四山風緊孤猨啼。三點五點飛別浦，一聲兩聲來隔溪。
> 此時此景誰貌得，杜陵佳句漁洋題。先生經術富根柢，道貌凝遠無町畦。
> 風度固宜動天眷，帶經神筆黃封齎。黍稌芃芃遍霖雨，琮琤珮玉行沙堤。
> 奈何野服冠襜襦，掀髯長嘯揮鋤犁。江樹微茫辨浦漵，遠帆出沒爭鳧鷖。
> 清颸謖謖拂衣帶，芒鞵腳滅青山泥。乃知鴻臚最狡獪，設此妙境令人迷。
> 等諸寒士戀貴富，點染青紫供滑稽。禹稷孔顏應運起，用舍則異名相齊。
> 方今明良不易得，群材引領思提攜。此圖戲筆聊爾爾，毋置座右驚烝黎。㉓

顧嗣立與查慎行詩思筆法極為不同，除了第 1 段純敍畫面之外，其餘 6 段游移在

㉒　引自查慎行著《敬業堂集》（據上海涵芬樓影印原刊本，收入《四部叢刊初編》集部，共 3 冊），卷 39，頁 6a。本詩題於康熙 41 年冬。

㉓　引自顧嗣立著《梧語軒集》，收於《閭邱詩集》卷 18（《四庫全書存目叢書》，同註❸，據北京圖書館藏清康熙刻本，集部，別集類，第 266 冊），卷上，頁 290。本詩應係顧氏入京後，約於康熙 42 年 3 月底所作。

畫面景致、皇帝御筆眷恩、漁洋經術文章、禹鴻臚巧設妙境等多重觀照之間。兩位門生與梁佩蘭的觀察相同，咸以為漁洋夫子荷鉏是文化扮裝：「中有一翁行荷鋤，我公豈是山澤臞。神仙標格蒼眉須，朝衫野服兩弗拘。」（查詩）真正的漁洋是朝衫野服都不能拘束的神仙人物，然而「奈何野服冠襂襹，掀髯長嘯揮鋤犁。……清颷謖謖拂衣帶，芒鞵腳濺青山泥。」（顧詩）漁洋這個農夫造型如何解釋？「乃知鴻臚最狡獪，設此妙境令人迷。」顧嗣立開了禹鴻臚一個玩笑：「此圖戲筆聊爾爾，毋置座右驚烝黎。」（顧詩）

　　畫像幾年後，梁、查、顧 3 氏的題詠之所以會有如此辯證性的反應，事實上與漁洋倍獲恩遇有關。繼康熙 39 年，獲頒「帶經堂」匾額的王士禛，2 年後，於康熙 41 年，兩蒙御賜。其一於 6 月初 9，康熙召集內閣九卿及各部寺府道郎中四品以上官於保和殿，傳諭：「……政事之暇，頗好書射，歷年以來，所積臨摹字幅，賜卿等觀之。」王士禛得絹素大字一幅，共 27 字：「惟正是視，玄黃匪惑。非禮不觀，儀型是則。慎爾所覯，無忝斯德。臨米芾。」其次又蒙恩賜「信古齋」匾額，自述曰：

> 庚辰夏六月二十八日，蒙恩賜御書「帶經堂」匾額。……今年壬午四月六日，再蒙恩賜御書「信古齋」匾額。回憶戊午夏初蒙恩賜「存誠」、「格物」二匾，……二十五年中，三蒙御筆題賜堂額，榮寵逾涯。宋學士蘇易簡獲賜飛白「玉堂之署」四字，一時侈為盛事。臣之蒙恩，何啻什倍。恭為摹刻，懸於蓬蓽之居，而什襲御墨于寶櫝，謹紀頒賜年月，以示世世子孫勿忘報稱云。❽

關於這 3 度獲匾的榮耀，漁洋記掛在心，並勉子孫勿忘。次年夏天，有書致尤侗（1618-1704）特請為御書「帶經堂」、「信古齋」各撰一紀。是故，漁洋門生確實一方面道出了〈荷鉏圖〉這幅畫像真正的訴求在於：「虞廷當時少此圖，盛事缺載皋陶謨」（查詩），以圖畫紀錄一代君臣遇合的具體實例。同時這幅畫的確也是一個粉飾太平最佳的美學典範，是轉型時代的文人需求與漁洋個人的喜好與

❽　二蒙御賜，皆引自王士禛著《香祖筆記》，同註❸，卷 1，頁 5。

盤算，融合了政治力與時代品味所造就而得。

(二) 〈放鵰圖〉

　　康熙 39 年（1700），禹之鼎為王士禛另繪〈放鵰圖〉〔圖4〕，畫幅左上有禹之鼎題識曰：

〔圖4〕〔清〕禹之鼎繪〈放鵰圖〉（卷）
絹本，設色，26.1*110.7cm，北京故宮博物院藏

　　五柳先生本在山，偶然為客落人間。秋來見月多歸思，自起開籠放白鷗。
　　庚辰長夏雨後，大司寇王公，因久客京師，撿詩為題，命繪放鵰圖。彷彿
　　六如居士筆意，漫擬請政，恐神氣閒暢，用筆高雅，不及焉。

畫像的場景在郊外，一個橫長的手卷空間，椅榻閒坐的王士禛置於畫面中心，右
手輕扶左臂，左肘托在椅榻的扶靠上，垂掌握著一本開卷的書，雙腳交坐，悠然
自在。人像刻劃精緻，面部淡墨勾勒，略施渲烘，並以赭色作深淺暈染。座旁線

裝書一函，擺在花布繡墊上。雖然鬢鬚遮掩，微揚的脣形與臉部的細紋，正是微笑牽動所致。一端漁洋閒坐讀書，另一端同時進行著一項放鷳的雅事。畫幅左側，小僮已打開柵籠之門，一隻白鷳展翅飛向遠方。人物後方，是一座山齋，被扶疏的花木遮映，一道雲嵐由畫幅橫向上方的 4 分之 1 處，貫穿左右。畫幅左側，微露屋頂的房宅，被前景的山坡樹叢遮去下方。放鷳的場景選在嵐霧繚繞的山顛，秋景幽美靜謐，高空一輪彎月。禹之鼎忠於像主之託，圖繪儘量對應詩意，營造神仙幻境的氣氛。

　　同年 7 月中旬，人在江南的門生林佶（1660-?）⓼將於次年有入閩之行，漁洋有書報謝，並指示其《精華錄》編次問題，希望能在林啟程之前，將全書手錄脫稿付竣。據〈王貽上與林吉人手札〉曰：

　　○聞有束裝之期，果然否？拙集能在江南寫完，竣工尤易。恐入閩後便成
　　　耽閣也。……禹鴻臚為作〈放鷳〉、〈禪寂〉二圖，祈楷書題籤，分隸
　　　標卷首。仍各題一詩。
　　○〈放鷳圖〉取來送上，希為大作即擲下。仍欲丐雪坪題句，恐其初三日
　　　南行也。⓼

林佶工書，善篆、隸，尤精小楷，曾手寫汪琬《堯峰文鈔》、陳廷敬《午亭文編》以及其師《漁洋精華錄》刊版行世，漁洋此際所言即此事。另外，特別將禹氏甫畫好不久的〈放鷳〉、〈禪寂〉二圖寄給林佶索題，並要求其題籤與標寫卷首，現藏該畫卷首確有隸書「放白鷳」3 字，應即林氏所題。漁洋對這位門生特別提攜厚愛，12 年後，林佶果然及進士第。

　　這位門生林佶作〈放鷳圖　為阮亭師作〉一詩曰：

⓼　林佶，字吉人，號鹿原，清福建侯官人。順治 17 年（1660）生，卒年不詳。康熙 51 年
　　（1712）進士，官中書舍人。工書，善篆、隸，尤精小楷。手寫《堯峰文鈔》、《漁洋詩精華
　　錄》、《午亭文編》，刊版行世。康熙 59 年時 61 歲，尚在，著有《樸學齋集》。
⓼　以上二札，參見〈王貽上與林吉人手札〉，收入同註❺，《漁洋精華錄集釋》（下冊），〔附
　　錄六〕，頁 1998。

先生天人姿，標表與俗異。雅抱匡濟懷，尤饒山水致。漁洋萬頃青，黽尾
數峰翠。遐託良在茲，未嘗一飯置。昨宵卷書坐，悠然涼風至。對月念逍
遙，感物增秋思。頗憶雍陶詩，千載有同契。**⑧⑦**

漁洋文如其人，因為詩格與人品均神韻個儻，經常被門生們口徑一致地視作脫俗
的天人神仙，如蔣仁錫曰：「我公瀟灑天人姿」（《圖詩》，頁 459），王時鴻曰：
「上界詩仙領士流」（《圖詩》，頁 461），朱星渚曰：「曳履從天上，鳴呵出禁
中。」（《圖詩》，頁 461）吳雯將漁洋比作「姑射仙人真絕塵」。**⑧⑧** 康熙 33 年，
門人汪洪度奉寄一書，則直稱座師為「仙」：

> 生少從諸遺老游，竊聞其緒論，以為詩之以仙稱者，古今得四人焉。曰陳
> 思、曰青蓮、曰眉山、曰新城。……大而塞乎無垠，細而入乎無間，集古
> 今之大成，夐萬象而獨出者，莫先杜陵，尊之曰聖，誠莫與京矣。而新城
> 公實亞之矣，乃未遽尊之曰聖，而僅推之為仙，何歟？毋亦其氣超乎鴻濛
> 之先，味在酸鹹之外，往往使人一唱三嘆，恍游神于瀴沄，駕鸞鶴，摘星
> 斗，蒼蒼然遠而無所至極矣。而實不在格調、音響間也。島嶼雲霞，有目
> 者莫不瞥然一見，而實有不可即者。……而其推之為仙者，殆亦有如列子
> 所云藐姑射之神人，邯鄲生所嘆以為天人者，非先生不足以當之歟？**⑧⑨**

汪洪度由神韻之詩學主張與實踐的角度，符應了當時詩壇文士們對漁洋詩仙的形
象認知。禹之鼎在〈放鷴圖〉題識中唯恐自己筆下悠然閒靜的人物風度不及唐寅
之「神氣閑暢」，事實上是多慮了。禹氏所繪的漁洋，本身擁有罕見的形象魅
力，透過畫家的彩墨筆繪，點染唐詩特有的韻味，以及平日近距離相處的氣氛感
受，加上神韻詩學的鮮明主張，相互連結而成的，正是門生群體眼中瀟灑如仙、

⑧⑦ 引自林佶著《樸學齋詩稿》，收入《四庫全書存目叢書》，同註**❸**，北京圖書館分館藏清乾隆
九年家刻本，集部，別集類，第 262 冊，卷 1，頁 8。

⑧⑧ 轉引自同註**❷**，《徵略》，頁 324。

⑧⑨ 參見汪洪度致漁洋書，轉引自同註**❷**，《徵略》，頁 402。

具天人姿的總體印象。**⑩**

　　據林佶題詩「頗憶雍陶詩」之句指引，王士禎囑禹氏寫圖所檢之詩原作為雍陶〈孫明府懷舊山〉，藉此表達久居京師思鄉之情與山林之望。沈德潛《唐詩別裁》評此詩曰：「動歸思而放鷳，見物我而同情也。」唐代詩人蕭穎士曾寫〈白鷳賦〉，前有小序曰：

> 白鷳，羽族之幽奇也。素質黑章，爪觜純丹，體備冠距，頗類夫雞翟。神貌清閑，不雜於眾禽，棲止邃深，與人境罕接，固莫得而馴狎也。上聞而微焉，處以雕籠，致以驛騎，將集長楊，游太液行有日矣。天寶辛卯歲，予旅泊江會，流宕逾時八月，自山陰前次東陽，方議夫南登西泛，極聞見之，義諒裪懷所素蓄而未之從也。會有命自天召赴京關，適與茲鳥偕至於會稽之傳舍，觀其宛頸旁睨，徊徨掩抑，往往孤鳴，音韻淒涼，如慕侶而不獲，因感而賦之。

蕭氏自譽為高傲不群的白鷳，藉物以為偶。《山堂肆考》曰：「唐蕭穎士旅寓東陽，思歸不得作〈白鷳賦〉。意謂己之不得歸，猶鷳之困於籠不得出也。」以「白鷳」作為思歸不得的比喻，為後世久宦思歸的文人所沿用。漁洋寫詩致贈隱居或歸鄉友人時，亦經常使用此典故。**⑪**

　　梁佩蘭（1632-1708）〈題漁洋山人放鷳圖〉詩曰：

> 多少雲中思，秋來寄白鷳。無人知片影，冰雪照空山。

⑩ 關於漁洋「神韻」詩論之研究，學界已累積非常豐富的研究成果，此處不擬贅述，相關研究概況，詳參本文導論「王士禎研究文獻」一節。

⑪ 前引漁洋自題云：「五柳先生本在山，偶然為客落人間。……」等 4 句，為唐人雍陶〈孫明府懷舊山〉一詩，參見《全唐詩》（北京：中華書局，1996），第 25 冊，卷 518，頁 5924。又沈德潛之言，引自《唐詩別裁集》（上海：上海古籍出版社，1979）下冊，卷 20，頁 686。另外，蕭穎士〈白鷳賦并序〉引自《蕭茂挺文集》，《四庫全書珍本》11 集（台北：台灣商務印書館，出版年次不一），頁 12a-13b。本段文字關於「白鷳」主題的諸種引詩，筆者獲李珮詩《詩畫兼能為寫真-禹之鼎詩題式肖像畫研究》一文指引，參酌諸種文獻如上。至於漁洋以放鷳典故為詩致贈友人的例子，亦請一併參見李文，同註**㉓**，頁 57-58。

無心任出籠，直與高天杳。黃葉蔽前林，疎風散清曉。❾❷

梁氏順承題詩內容，隨著白鷴的出籠意象，朝歸隱山林的意境去鋪寫。顧嗣立（1665-1722）〈漁洋先生命題小照〉〈放鷴圖二首〉的詩思則迥異，詩曰：

玉潭琪樹夕霏間，長尾毿毿聳翠鬟。只恐開籠飛便去，鳳鸞誰與伴清閒。
不同鸚鵡方辭殿，肯學鷦鷯長戀枝。別有故巢雲海闊，碧山明月照相思。❾❸

顧氏二詩均以鳥族白鷴、鳳鸞、鸚鵡、鷦鷯來比譬，若這隻長尾毿毿聳翠鬟的白鷴是漁洋的話，那麼龍閣中的鳳鸞應即是當今康熙皇帝了。漁洋一旦退隱，誰還能在南書房伴帝清閒？就像白鷴開籠飛去，處在龍閣的鳳鸞誰與為伴？然而漁洋真是不願作辭別殿堂仍需依人餵養的鸚鵡，願學高戀林枝的鷦鷯，回到雲長海闊的故巢，享受無盡的碧山月光。顧嗣立雖在第 2 首詩點出夫子「久客京師」的歸隱之志，卻巧妙地在第 1 首詩中暗合了漁洋擺脫不去的牽掛，使得〈放鷴圖〉別有絃外之音。

(三) 小結

　　以上兩幅畫像〈荷鉏圖〉、〈放鷴圖〉，乃王士禛取用典故以增潤自我形象的手法。由像主定題囑繪，為畫家作好定向思考，用典則考驗畫家的詩文學養與落實為畫的轉譯能力。禹氏謹依詩中字句一一對應轉譯而來，採取敘事手法，交待情節，將詩中的物件、動作、場景等部份，一一具象化，組構成一個有訴說性的「情節」，藉由畫像這個媒介，達成對像主形象的指涉、暗喻或象徵。禹之鼎無疑是王士禛最佳的圖像轉譯人。

　　有趣的是，兒寬（?-西元前103）、杜甫（712-762）、五柳先生均與王士禛有著程度不一的差異性。兒寬早年「貧無資用」，「時行賃作」，一如傳贊所言：「以鴻漸之翼，困於燕爵，遠跡羊豕之閒。」❾❹兒寬與出身濟南世冑之子王士禛明顯不同。至於杜甫壯年遭逢安史之亂，一生顛沛流離，雖有「致君堯舜上」的

❾❷　引自梁佩蘭撰《六瑩堂集二集》，同註❻❸，卷8，頁 372。
❾❸　引自顧嗣立撰，《梧語軒集》，同註❽❸，卷上，頁 291。
❾❹　同註❼❽，《漢書》〈兒寬傳〉。

忠忱，卻始終苦無獻才的機會，以致晚年仍慨嘆己身「飄飄何所似，天地一沙鷗」。而杜甫的出身、境遇與王漁洋相較，更具天壤之別。化身為五柳先生的陶潛（365-427），僅是一介不為五斗米折腰的小胥，逃離官場，躬耕南山，與年輕負氣、官運亨通的王士禎根本無法相提並論。然康熙帝由許多層面，取漢御史大夫兒寬以侔甫陞任都察院左都御史的王士禎，尚稱妥適。若漁洋思取老杜以自況，或比於淵明不如歸去，則顯得不倫。康熙取兒寬傳中「帶經而鋤，休息輒讀誦」首二字御賜「帶經堂」匾額，〈荷鉏圖〉應是王士禎典故連類運用的結果，漁洋將「帶經而鋤」的後字連及杜詩「荷鋤而立」句，「斷章取義」地以一「鋤」字連結漢唐，創造新意象。

二、王維詩意：〈幽篁坐嘯圖〉、〈柴門倚杖圖〉

康熙 39 年（1700），禹之鼎為王士禎繪了兩幅與王維（701-761）有關的畫像。〈幽篁坐嘯圖〉〔圖5〕畫幅上，漁洋題曰：「獨坐幽篁裡，彈琴復長嘯。深林人不知，明月來相照。」畫幅左方的像主王士禎頭戴儒巾，身著寬袍，右腿半

〔圖5〕〔清〕禹之鼎繪〈幽篁坐嘯圖〉（卷）
絹本，設色，36*77cm，山東省博物館藏

箕坐在一塊鋪有毛皮的坡石上，膝上橫置一把琴，左手捻鬚，右手撫琴，眉清目秀，長鬚朱唇，具有優雅氣質。視線望向讀者，卻不交接，落在凝視的遠方，若有所思。衣紋用柳葉描，像主右後方與左前方以水墨寫幽篁，石用披麻皴，溪流由遠處淡化，一輪皓月當空，更增寂靜雅趣。設色的王士禛人像，被擺置在一個天然的框架裡。王維為其輞川別業諸景作了 20 首詩，裴迪亦有和作 20 首，全收於《輞川集》，竹里館乃其中之一。這是王士禛以王維〈竹里館〉給禹之鼎的命題繪畫。

王士禛與王維詩的淵源，可追溯到少年時期。據《漁洋詩話》曰：「余兄弟少讀書東堂，嘗雪夜置酒，酒半，約共和王裴輞川集。」不僅自己幼少習詩，及至後來課子作詩，亦以唐詩為範。順治 18 年，漁洋首度選唐五七言律絕若干卷，授其子啟涑兄弟讀之，名為《神韻集》。到了康熙 22 年，獨出該集七律 1卷，刻為《唐詩七言律神韻集》。**❾❺** 26 年，取唐人選唐詩數種加以刪定，合為《唐詩十集》，屬門人盛符升校刊於昆山。27 年 7 月，《唐賢三昧集》3 卷告竣，姜宸英（1628-1699）有序，盛氏序曰：「讀者靡不嘆其神簡。……集中所載，直取性情，歸之神韻。……凌前轢後，先生論詩之宗旨，益足徵信於天下。」**❾❻**

早在康熙初年，漁洋論詩喜司空圖《二十四詩品》、嚴羽「不著一字，盡得風流」等二家之說。康熙 22 年，欣賞司空圖論詩「味在酸鹹之外」，特別著於筆記。**❾❼** 及至《唐賢三昧集》出版，王氏的神韻說已全盤托出。神韻派大師的漁洋推王維為不二選，據《香祖筆記》曰：

> 唐人五言絕句往往入禪，有得意忘言之妙，與淨名、默然、達磨得髓同一關捩。觀王、裴《輞川集》及祖詠《終南殘雪》詩，雖鈍根初機，亦能頓

❾❺ 漁洋自述廣陵時期，其子啟涑兄弟初入家塾，暇日偶摘取唐律絕句七言投之者，約而精，如皋冒丹書青若（辟疆之子）手抄七律一卷攜歸，20 年後的今天，由泰州繆肇甲、黃泰來（此人為宗元鼎婿）二人來刻之，非完書也。詳參見同註❷，《徵略》，頁 286。

❾❻ 漁洋《唐賢三昧集》的編輯歷程，詳參同註❷，《徵略》，頁 73、286、341。

❾❼ 同註❷，《徵略》，頁 280。

悟。**❾❽**

《唐賢三昧集》以王維置於首位，選詩最多，且卷上至卷下入選詩家，都與王維有著由親至疏的關係，可說是一本以王維為中心的選集。在門生的眼裡，作為一位王維迷的夫子，他們可不陌生。門人林佶〈題王阮亭諸像〉第 2 首〈琴嘯圖〉詩曰：

> 直節青筇自一叢，悠悠明月照長空。獨將古調和天籟，務使南薰轉入風。狷蘭操罷有餘音，天半蘇臺落鳳吟。解到無聲聲裡味，門前熱客漫相尋。**❾❾**

細節描繪畫面景物，並聆想畫外琴音，巧妙地將圖像的觀想，轉譯成神韻詩學所標榜來自於盛唐王維那特有之畫外畫、聲外聲、味外味的體悟。其餘門生如朱載震曰：「風流原屬輞川家，堂開清霽成高會。」（《圖詩》，頁 458）許志進曰：「籬門擁擁樹，舊是輞川居。」（《圖詩》，頁 455）曹曰瑛曰：「聲華瑩徹貯壺冰，三昧真傳逼右丞。海內雖知爭學步，風流端的有誰能。」（《圖詩》，頁 459）對王維輞川風物，與王維詩學三昧之領悟，漁洋心中有一股強烈的「王維中心」意識。**❿**

禹之鼎還為王漁洋另繪〈柴門倚杖圖卷〉，可視為上圖之姊妹作，同樣也以王維詩意入圖。**❿❶** 王維〈輞川閒居贈裴秀才迪〉詩云：「寒山轉蒼翠，秋水日潺湲。倚杖柴門外，臨風聽暮蟬。渡頭餘落日，墟里上孤煙。復值接輿醉，狂歌五柳前。」王士禛在這幅畫像中，以詩中主角王維「倚杖柴門」自況，將個人置身於王維終南山下的輞川別墅中，欲唐詩的風景重寫，欲彼倚杖柴門的詩人還魂再現。好友宋犖（1634-1713）〈題畫為王阮亭作〉：

> 稻穫荻花殘，空江橫笮艋。蟹舍寂無人，柴門夕陽冷。

❾❽ 引自同註**❸❹**，《香祖筆記》，卷 2，頁 24。

❾❾ 引自林佶《樸學齋詩稿》，同註**❽❼**，卷 9，頁 94。

❿ 「王維中心」的說法，參引自楊玉成〈建構經典：王漁洋與文學評點〉一文，同註**❷❻**。

❿❶ 禹之鼎〈柴門倚杖圖卷〉，現藏山東省博物館，筆者尚未得見，資料引自《中國美術全集》（台北：錦繡出版社，1989）「清代繪畫中」冊，〈幽篁坐嘯圖卷〉解說，附頁 33。

軒開幽磵濱，亭峙荒岡上。來往茹芝翁，楓林曳鳩杖。⓲

稻穫、荻花殘、空江點出秋日光景，蟹舍、柴門乃隱居之家，軒外有幽磵濱、荒岡上有一小亭，像主老翁於林裡拖曳鳩杖，宋犖用王維最擅長的五絕體式摹寫畫面的田園風情。

主導著漁洋的「王維中心」意識，與王維隱於輞川的田園傾向關係如何？〈幽篁坐嘯圖〉繪成後 5 年，康熙 44（1705）年，禹之鼎曾為喬崇修繪〈喬介夫先生小像〉，亦是以王維之〈竹里館〉入畫。根據詩意而來的構圖雖類似，然除了王像為橫卷，喬像為立軸的形制差異之外，像主訴求的氣氛也有所差異。白色裘皮鋪墊而坐的王士禛，禹之鼎在其寬服袍緣用石綠暈染，配上像主的黑髯朱唇，王士禛在設色的〈幽篁坐嘯圖〉顯得優雅而有富貴氣息。相形之下，〈喬介夫先生小像〉的主人布衣頭巾，以水墨呈現像主樸素的氣質。二人雖皆為文質彬彬之士，然王士禛官拜刑部尚書，喬介夫一生僅曾任教諭，為了符合社會眼光，禹氏運用迥異的風格來呈現：設色的〈幽篁坐嘯圖〉靈秀雅致，水墨繪成之〈喬介夫先生小像〉恬淡野逸。⓳

〈幽篁坐嘯圖〉中的王士禛，被安置在一叢修篁裡撫琴，如同像主框於一個被規範、被期望、被肯定的有限空間裡，理想的觀眾設定為同代觀眾與異代知己。因此他的姿態、聲音、意見、表情、衣著、周遭環境、品味等畫中一切事物，被安排成向看畫／作畫的觀眾展示自己。禹之鼎將想像中的意志伸入軀體與動作組合而成的形象結構中，用畫面表達了對像主關懷與期待的心理。若以接受的角度而言，題畫詩文亦可視為觀者對於畫家設計之圖像元素詮釋的結果。禹之鼎為王士禛貴氣設色的造型，同樣也引發了觀者的共鳴。畫前題「幽篁坐嘯」4字，款署「海寧門人陳奕禧」。畫後題詩甚多，均係王氏門人，大抵皆獲進士，計有梅庚、查昇（1650-1707）、林佶（1660-?）、查嗣庭、汪繹（1671-1706or1711）、俞兆晟、陳奕禧（1648-1709）、馮廷櫆、朱戴震、劉石齡、孫致彌（1642-1709）、蔣仁錫、黃元治、王丹林、錢名世等。門人孫致彌〈題王阮亭先生琴嘯圖〉曰：

⓲　參見宋犖撰《綿津山人詩集》，同註⓺，卷7，《都官草》，頁483。
⓳　兩幅畫蹟之比較觀點，得自同註㉓，李珮詩文，頁47-48。

　　閒吟輞川詩，結想輞川境。先生坐悠然，心跡兩幽夐。

　　橫琴罷揮絃，長嘯蘇門更。希聲徽軫外，餘響鼓吹競。

　　修篁交好風，檀欒孤月映。是中足逍遙，幾忘事朝請。

　　誰知巖廊間，自愜煙霞性。披圖一神往，頓覺心地淨。

　　論詩陪夜直，遠謝襄陽孟。庶附崔裴徒，從游和高詠。❿

孫氏觀看圖面，以王維之詩作、畫景、心境、寵遇、交游以詮釋夫子，幾乎無不
密合。不僅是輞川詩境傳達出來詩人個別的悠然心跡，那希聲、餘響、好風、月
映，幾乎是康熙太平盛世的隱喻。處在當今盛明之朝，即使身處巖廊間，猶能有
自愜的煙霞性，真是有圖為證。王維獲賜受寵，迥異於孟襄陽「不才明主棄」的
失意，山中旅遊則有崔、裴之徒從游和詠，唐代的王維彷彿在王士禎身上再現。

　　觀看過程中，觀者經過一段曲折往復的多重對話：觀者自我、像土本人、畫
中人、圖像元素，由這四個面向延伸了一個廣闊無邊的想像天地。查慎行〈奉題
阮亭先生倚杖圖〉一詩饒有意味，詩曰：

　　誰與先生貌一丘，柴門以外即滄洲。殘霞紅上鯉魚尾，遠水碧於雄鴨頭。

　　風定垂垂綠楊影，雨餘咽咽涼蟬秋。幾時真裹幅巾去，容我來隨杖履遊。⓯

查氏充滿想像力地指出：漁洋夫子扶杖倚柴門，門外不是山野，卻是滄洲，落日
殘霞是鯉魚的尾色，潺湲秋水則更碧於鴨頭，「滄洲」、「鯉魚」、「鴨頭」均
指向金門朝殿與高宦官位。是故，漁洋夫子恐也只能「身在魏闕，而心在江
湖」，圖畫裡自我徜徉而已。只有等到裹著幅巾隱去之一日，將隨夫子杖履遊。
林佶的口吻亦同：「夕陽野色明如錦，柳外高蟬噪暮聲。除卻朝天出西直，那容
易到此間行。」⓰康熙 39 年，王漁洋甫調任邢部尚書，正攀登了仕途高峰、官
運如日中天的他，欲隱於輞川，欲幽篁獨嘯，欲柴門倚杖，真是談何容易呀！

❿　引自孫致彌撰《杕左堂集詩》（收入《四庫全書存目叢書》，同註❸，首都圖書館藏清乾隆刻
　　本，集部，別集類，第 255 冊），卷 6，頁 708。

⓯　引自查慎行撰《敬業堂集》，同註㉒，卷 27，頁 15b。

⓰　引自林佶撰《樸學齋詩稿》卷 9，〈題王阮亭諸像〉之 3〈倚杖圖〉，同註㊼，頁 94。

三、王維畫／東坡詩：〈雪谿圖〉

王士禛對王維（701-761）確實情有獨鍾，因為王維是詩中有畫，畫中有詩的偉大典範，王士禛不僅透過〈幽篁坐嘯圖〉、〈柴門倚杖圖〉將自我置入王維詩境的畫像，表徵對詩壇典範的慕求，即使是表達恩遇的〈荷鉬圖〉、動思歸隱的〈放鷳圖〉，都以「畫中有詩」的濃厚詩情注入其中。康熙 39 年（1700）長夏之日，禹之鼎又為作〈雪谿圖〉〔圖6〕，描繪冬雪景致。禹氏在畫幅左側裱綾上自題：「已卯長至後，都門旅次，為新城王大人命寫竹外一枝斜詩句。廣陵後學禹之鼎敬繪。」此詩乃引自蘇軾（1037-1101）〈和秦太虛梅花〉一詩，曰：「江頭千樹春欲闇，竹外一枝斜更好。」僅引「竹外一枝斜」單句入畫，前後文皆省。⑩漁洋曾曰：「梅詩無過坡公『竹外一枝斜更好』七字，及『雪後園林才半數，水邊籬落忽橫枝』。高季迪『雪滿山中高士臥，月明林下美人來』亦是俗格。若晚唐『認桃無綠葉，辨杏有青枝』，直足噴飯。」漁洋選了「竹外一枝斜更好」囑禹之鼎為其畫像佈景。⑩圖繪正面敞開之掛幔書齋，齋中像主，頭戴氈帽，身著寬鬆常服，盤腿舒閒地坐在鋪上墊褥的畸木椅榻上，右手倚著身旁矮桌，桌上擺設香爐、筆插等古玩銅器與文房用物，身後屏風有一淡墨山水，是倪迂風格。隨侍一旁煮茶的僮僕，倚柱睨視主人。齋室外雪景清幽，一道淺流潺潺經過，土坡上有一白鶴斂翅棲止於前景，左右各有幾竿綠竹聳立，枝葉覆雪低垂。齋室外右側有一虯曲老梅，恰有一株梅枝欹側左伸，梅花在覆雪的枝上燦然綻放，頗能對應上引東坡句：「江頭千樹春欲闇，竹外一枝斜更好。」畫面中的王士禛被畫家安排在齋室、竹叢、斜枝交錯而成的天然框形中，畫面敷彩，貴氣十足。

⑩ 東坡〈和秦太虛梅花〉全詩曰：「西湖處士骨應槁，只有此詩君壓倒。東坡先生心已灰，為愛君詩被花惱。多情立馬待黃昏，殘雪消遲月出早。江頭千樹春欲闇，竹外一枝斜更好。孤山山下醉眠處，點綴裙腰紛不掃。萬里春隨逐客來，十年花送佳人老。去年花開我已病，今年對花還草草。不知風雨捲春歸，收拾餘香還畀昊。」〔清〕王文誥輯註《蘇軾詩集》，《中國古典文學基本叢書》（北京：中華書局，1982）第 4 冊，卷22，頁 1184-1185。漁洋僅引詩中純粹寫景之兩句，似不願將東坡時光匆匆、境遇寥落的詩情置入畫中。

⑩ 引自王士禛《漁洋詩話》，收入同註❸，《景印文淵閣四庫全書》，第 1483 冊，卷上，頁 840。

〔圖6〕〔清〕禹之鼎繪〈雪谿圖〉（冊頁）
絹本，設色，51*56cm，青島市博物館藏

　　漁洋平日的雅集，除賦詩之外，觀歷代書畫亦是經常性活動。例如康熙 29
年 10 月，相國梁清標（1620-1691）招漁洋與兵部尚書李天馥、刑部尚書杜臻、工
部尚書陳廷敬（1639-1712）集梁家蕉林書屋，觀賞黃大癡〈九峰雪霽圖〉、趙松
雪真早千字文、北宋人〈洛陽耆英會圖〉，[109]像這樣的聚會不勝枚舉。漁洋居京
常赴卞永譽（1645-1712）與宋犖（1634-1713）宅觀畫，曾任福建巡撫之卞氏著有

[109]　引自同註❷，《微略》，頁 361。

《式古堂書畫匯考》60 卷，貽贈漁洋，漁洋曾引朱彝尊之言，推讚卞氏與宋犖為「一時難得兩中丞」。⑩就在禹之鼎繪製〈雪谿圖〉前一年，康熙 38 年 12 月，王士禎曾於雪中過卞永譽書舍，觀賞了王維的〈雪溪圖〉，這次的觀畫經驗與明年囑禹氏繪製〈雪谿圖〉有一定的關聯。

　　如前文所述，漁洋自幼便與王維結緣，長期間亦以標榜唐詩「神韻」說作為其詩學活動的鮮明旗幟。然考其一生行誼，王士禎並未對宋詩有揭竿起義式地對抗，反而在許多門生友人的口中，表述漁洋的美學概念系統融鑄了唐宋。據年譜所載，康熙 8 年冬日，漁洋已遍讀宋金元諸家詩，偶有所成，是涉獵宋元詩之始。康熙 20 年，門人曹禾為撰〈漁洋續集序〉，反駁人們對其詩學的批評，以為其師「學非一代之學，詩非一代之詩。」康熙 21 年冬，漁洋以徐乾學（1037-1101）勸，撰成《五七言古詩選》，五言上自東漢古詩十九首，下至韋蘇州、柳宗元；七言上自易水、大風、垓下諸歌，終於宋元諸大家。康熙 22 年，門人汪懋麟（1640-1688）曾謂：「詩不必學唐，吾師之論詩未嘗不采取宋元。……吾師之學，無所不該，奈何以唐人比擬？」以為其師兼採眾長。漁洋為神韻說拈出「興會」、「根柢」兩個觀點，前者乃指「鏡中之象、水中之月、相中之色，如羚羊掛角，無迹可求。」後者乃指「本之風雅以導其源，訴之楚騷漢魏樂府詩以達其流，博之九經三史諸子以窮其變。」根柢原于學問，興會發于性情，二者並重，未必範限於盛唐。⑪漁洋晚年所讀之書對詩學有更新的領會，頗有集大成的意圖。⑫

　　再者，前文曾述及，漁洋方外之交楚雲禪師曾謂其曰：「居士大名，今日歐

⑩　卞永譽（1645-1712），字令之，號仙容，清江蘇漢軍人，卞三元子。康熙中由福建巡撫遷刑部右侍郎。性好書畫，善賞鑑，著有《式古堂書畫匯考》。朱彝尊《論畫詩》有「妙鑒誰能別苗髮？一時難得兩中丞」之句。蓋永譽及宋犖皆精於賞鑑。參見〔清〕張維屛編撰，陳永正點校《國朝詩人徵略》初編（廣州：中山大學出版社，2004），卷 20，頁 295-296。王士禎在年譜中記載，不止一次造訪書畫鑑賞名家卞永譽，亦曾為卞氏編年畫像題識。

⑪　以上有關漁洋歷年詩學引證，詳參見同註❷，《徵略》，頁 269、285、345。

⑫　蔣寅認為，漁洋晚年對於宋詩有新的理解，乃與其藏書與經眼書籍有必然關係，詳參氏著〈王漁洋藏書與詩學的關係〉，同註⓯，頁 155-164。

蘇也。」❶❸雖謙謙不敢當，然而在文章事功方面，漁洋真是喜以宋代歐（1007-1072）、蘇（1037-1101）自況，由門人大量的讚頌文字可以得知。康熙 35 年，漁洋曾致門人盛符升書曰：

> 再使秦蜀，往返萬里，得詩才百餘篇。……覽古興懷，得江山之助，生色有加。擬諸眉山集中所分紀行、游覽、古迹、寓興諸篇殆兼而有之。❶❹

漁洋的《雍益集》採取的是東坡文集的編次方式，對這位文章如行雲流水的文豪充滿效慕之心。同樣的，漁洋 30 年知交宋犖（1634-1713），對明代以來不斷拉抬文學位階的東坡充滿崇敬效慕之忱，宋氏曾繪東坡像，並以己配享之。又於康熙 39 年 12 月 19 日東坡生辰日，於廣陵率吳中諸名士祭之。同年稍早，曾寄其所刻《蘇文忠公詩集》43 卷貽贈漁洋，謂其乃得之吳中藏書家，與幕中文士共同補校完成。❶❺

　　由歷年紀事舉隅來看，標榜神韻妙悟的王士禛可以大力主張才學根柢，編輯《唐賢三昧集》的王士禛亦不必力反宋詩。漁洋論畫，與其論詩兼重唐宋一樣，亦是南北宗兼重，有集大成的意味，欲以一位擁有寬容胸襟的大宗師自期。因此，當漁洋收到宋犖寄贈的東坡詩集，聽到知交於廣陵祭蘇的雅訊，會在夏季裡，信手拈來東坡的詠梅詩作為其畫像主題，想必有這層文學因緣激發之故。

　　〈雪谿圖〉畫像完成後，8 月盛夏，漁洋曾向門人林佶（1660-?）索題，林氏〈雪後詩思圖　為阮亭師作〉曰：

> 高山望嶙峋，白雪飄然下。瓊瑤散作花，迸向溪流瀉。庭前數竿幽，竹外一枝椏。東風律已轉，餘寒氣猶射。卷簾擁褐居，蕭然忘邸舍。緬想冰雪姿，神思何清暇。❶❻

❶❸　楚雲禪師一詩，引自同註❼。

❶❹　轉引自同註❷，《微略》，頁 443。

❶❺　關於宋犖二事，詳參同註❷，《微略》，頁 490、475。

❶❻　引自林佶《樸學齋詩稿》，同註❽❼，卷 1，頁 8。漁洋先曾書手札給林佶索題此圖曰：「雪谿詩思圖如題過，希付來手。尚欲送耦長（按梅庚）處，恐明日渠便治裝耳。」參引自同註❽❻，《漁洋精華錄集釋》（下冊），頁 1998。

明明時序是炎炎溽暑的「長夏之日」，漁洋不依時令應景繪圖，卻囑繪雪谿寒梅，這是詩人超脫現實的美學手法。漁洋似乎偏好雪景圖，陳廷敬（1639-1712）〈書貽上所藏畫〉詩曰：「秋來最有江山興，夜雨寒披積雪圖。水驛無人村徑晚，梅花滿地月明孤。」⑰漁洋所藏這幅梅花月明的〈積雪圖〉，在秋季為詩人助了「江山興」，如同林佶所謂：「緬想冰雪姿，神思何清暇。」〈雪谿圖〉正欲為清暇的詩思而緬想冰雪。

雪景以助詩思之外，尚能如何？李良年（1635-1686）的一首題畫詞可以再進一說，李氏〈漁父家風　為阮亭題紅梅雪岸圖〉詞曰：

> 零星梅萼小漁衫，空際冷紅添。畫師要寫分明雪，著意染江潭。孤艇外，墨雲嵌，露前嚴。釣絲應笑，不願封侯，只愛幽探。⑱

紅梅雪岸一釣客，執釣竿是要釣名？還是要釣魚？是要赴金門？還是要赴毘耶？是要繼續為朝廷公器？還是要慕隱歸耕？這個疑惑似曾相識，不只出現一次而已。由是之故，林佶的「緬想」說，就不僅是夏溽思冬雪而已，其實還有更深的意涵值得探究。〈雪谿圖〉繪製的前一年，漁洋曾在卞永譽（1645-1712）家仔細觀賞王維的〈雪溪圖〉。次年 12 月 26 日，漁洋與田雯、吳涵集卞永譽齋中，聽小令度曲，觀唐宋元明名蹟多幅。此度觀畫，對宋關仝繪〈袁安臥雪圖〉印象深刻。數年後撰《古夫于亭雜錄》曾曰：

> 往在京師，於卞中丞家觀〈袁安臥雪圖〉，人物生動，林木籬落間積雪皓然，鬚眉、衣裝皆有寒色。因憶宋真宗嘗以此圖賜王欽若，令至金陵擇江山最佳處張之，因置諸賞心亭。太平佳話，千載而下談之，齒頰俱芬。⑲

〈袁安臥雪圖〉背後的君臣遇合，是讓漁洋始終對這幅畫縈懷不忘的潛在心理因

⑰　引自陳廷敬《午亭集》（中國社會科學院文學研究所圖書館藏清康熙 41 年刻本，收入《四庫全書存目叢書補編》（濟南：齊魯書社，2001），第 78 冊，卷 16，頁 570-571。

⑱　引自李良年撰《秋錦山房集》（收入《四庫全書存目叢書》，同註❸，清華大學圖書館藏清康熙刻乾隆續刻李氏家集四種本，集部，別集類，251 冊），卷 12，頁 157。

⑲　引自王士禛撰，《古夫于亭雜錄》（北京：中華書局，1997），卷 3，頁 65。

素吧?!由政治角度而言，有康熙 39 年蒙獲賜區的恩遇，由美學角度而言，有唐代詩佛王維的同題畫加上宋代詩才東坡的詠梅詩，融合而成了這幅〈雪谿圖〉個人畫像，這正是漁洋一連串「緬想」的產物。其欲流傳給後人的，一如其對〈袁安臥雪圖〉的體悟：「太平佳話，千載而下談之，齒頰俱芬。」

四、宗教氣息：〈禪悅圖〉

康熙 39 年，王士禛的另一幅畫〈禪悅圖〉〔圖 7〕，較漁洋早年的〈天女散花圖〉更有濃厚的禪意。畫心左側有「廣陵禹之鼎敬繪」，畫中像主，息心靜

〔圖 7〕〔清〕禹之鼎繪〈漁洋山人禪悅圖〉（軸）

〔圖 8〕〔五代〕（傳）貫休繪
〈羅漢圖〉之一
絹本，設色，共 16 幅，
92.2*45.4cm
日本宮內廳藏

慮，席地盤坐於蒲團上，蒲團旁擺了一雙木屐。禹之鼎取五代貫休（832-912）繪〈羅漢圖〉〔圖 8〕的筆法為漁洋造型，除了面部、髮鬚的寫實性描繪外，寬鬆的衣袍則以貫休著名的平行線描來處理。像主所在的四柱茅亭，左側山壁間有一道飛瀑灑落，右側一棵虯松，松幹有老藤垂繞，向左上方延伸的松蔭與藤蔓，為涼亭形成一個天然覆蔭，這些造景亦彷若貫休〈羅漢圖〉枝蔓覆蔭的石穴。像主左側有置放書卷的矮几，亭外松樹前一隻白鶴展翅拍舞。

環繞畫心四周之裱綾佈滿題詩，其中以裱綾下方朱載震的題詩對圖面物象勾勒最為詳細，詩曰：

　　　將相能棄大丈夫，師從禪喜寫新圖。試□七滿天人表，何日談空□野狐。

　　　松陰獨鶴舞清空，十丈飛流落競峰。識得□□言外意，白雲茅屋舊家風。

　　　青絲白氎對朝嵐，拂置烏皮縐在函。認取人師今魯叟，前身應是老瞿曇。

　　　庚辰□□奉題漁洋老夫子禪悅圖□□誨政臨江門人朱載震

這位將相暫時拋棄大丈夫的身份，擱置烏皮，朝縐在函。天人般的像主，只以青絲面對禪喜情境，此一情境是由畫中的物象所組構而來：松陰、鶴舞、飛瀑、白雲、茅屋、朝嵐、白氎。仔細一看，此人正是作者的老師（魯叟），有此宿慧豈非前身為老瞿曇？

　　〈禪悅圖〉為漁洋個人習靜生活的一個具現，這是仕人於官暇之餘居家休閒生活的一種選項。畫中漁洋的趺坐，乃佛家參禪盤骸斂心的一種坐姿，結跏趺坐是達致法悅的基本工夫。儒釋道二家其實皆主張習靜生活，習靜是佛法入門之階，也是力行實踐的法門，如何形之於具體物相？一位方外人士有〈坐禪銘〉曰：

　　　蒲團上功夫，劬劬要著力。豎起鐵脊梁，休將兩眼瞌。看渠渠是誰，畢竟
　　　是何物。捉賊要見贓，情窮理自屈。靜坐不思量，轉使心頭黑。不爾弄精
　　　魂，墮在鬼窩窟。⑫⓪

包括掩關、蒲團、跏趺、念持、杜門、掩關、習靜、趺坐，乃向世俗宣告絕交息游的具體行動。自明代後期開始，「禪悅」幾乎已成為文人圈中彼此交換分享的美妙經驗，對仕宦人士來說，「禪悅」的重心，不在禪而在悅，如錢牧齋（1582-1664）所謂：「習禪則染禪，習靜則染靜，習教則染教。」⑫① 僅取為個人修養取靜的生活選項之一而已，未必有嚴肅的宗教意涵在內。⑫② 或許明人費元祿的閒居心態，可以傳達漁洋的心境：

⑫⓪　〔清〕釋成鷲《鼎湖山志》，卷 2，〈法語坐禪銘〉，轉引自吳智和撰〈明人習靜休閒生活〉，《華岡文科學報》，第 25 期（2002 年 3 月），頁 161。

⑫①　參見《牧齋有學集》卷 39，〈與王烟客書〉，轉引同上註，吳智和文，頁 155。

⑫②　關於明人習靜與禪悅生活的考察，詳參吳智和撰〈明人習靜休閒生活〉，同註⑫⓪，頁 101-129。

余性不喜外慕，自讀書、靜坐外，世慮絕不關心。……每聞宇內名公畸士，或以忠孝德行稱，或以清修恬退稱，或以詩歌古文辭稱，或以俠烈節義稱，或以講學談禪稱，或以經濟邊略稱，或以制舉義稱。皆亟願一見，賴以就正。如限於時勢道路，不得往見，輒形諸夢寐，要亦覺多事，今漸擬杜門習靜矣！**⑬**

康熙 39 年重九後，漁洋輯《古歡錄》成，錄一通付雲間門人朱從延，俾藏于漁洋山，又以其副置小洞庭之蠶尾山房，漁洋於卷首自序曰：

> 康熙己卯（按康熙 38 年），山人官御史大夫，世號雄峻。山人居之澹然，其門蕭寂如退院僧。退食之暇，瀏覽諸史、莊、列，下逮稗官說部、山經海志之書，有當於心，輒掌錄之。單詞片語，期在雋永。略仿《高士》、《貧士》二傳之例。**⑭**

此書乃漁洋以人物傳記為綱的札記整編，漁洋晚來似乎透過禪寂習靜以調劑仕宦生涯，曾云：「老耽禪寂，遇事短吟，略如竺氏頌偈，不應更作文字觀也。」**⑮**此時的王士禛位處高位，卻居處澹然，門戶蕭然如退院僧，遇事短吟不為雕琢，乃如竺氏偈頌，禪喜自得，是故〈禪悅圖〉很能符應這種心境。**⑯**

　　〈禪悅圖〉的畫幅題識者均為門人，有梅庚、林佶（1660-?）、查昇（1650-1707）、蔣仁錫、朱載震等。裱綾右上方有「庚辰七月二日宛陵門下士梅庚」題署，惜字跡漫漶不辨。該年仲秋，林佶在畫幅左上方連題五言、六言、七言 3 款詩，曰：

⑬ 費元祿〈甲秀園集〉，收入《四庫禁燬叢刊》，集部，卷 28，〈閒居記〉，頁 12b。轉引自同註**⑳**，吳智和文，頁 155。

⑭ 引自同註**❷**，《徵略》，頁 486。

⑮ 引自蔣仁錫為漁洋《雍益集》所撰〈雍益集書後〉，收入《四庫全書存目叢書》（同註**❸**，北京師範大學圖書館藏清康熙刻王漁洋遺書本，集部，別集類，227 冊），頁 418。

⑯ 關於漁洋禪學修養及其與詩論、創作的關係，詳參何綿山〈王漁洋與禪〉，《齊魯學刊》1995 年第 2 期。

　　○名高如泡斗，心清可印潭。偶然現世出，聊復學禪參。

　　○空山流水響潄，孤雲野鶴翩躚。試擬此間坐者，果然為佛為僊。

　　○詩奉右丞千載後，風流玉局一人還。瓣香自供無嗟晚，只是衣傳愧後山。

這 3 款詩分別收入林佶《樸學齋詩稿》卷 8〈題阮亭師禪悅圖〉2 首，以及卷 9〈題王阮亭諸像〉之 1〈禪悅圖〉，唯詩句略有出入。詩集為後出，出刊前林佶蓋已經過修潤，今依次引述如下，以作對照：

　　○身長秋官署，心印秋月潭。偶然思出世，聊復學禪叅。（按詩意仍在，唯
　　　僅存原詩末句而已）

　　○空山流水響激（按圖面作「潄」），孤雲野鶴翩躚。試擬此間坐者，執定
　　　（按圖面作「果然」）為佛為仙。

　　○詩卷（按圖面作「奉」）右丞千載後，風流玉局一人還。瓣香自供無嗟
　　　晚，只是衣傳媿（按圖面作「愧」）後山。

林佶很巧妙地以五言、六言、七言 3 詩對漁洋人生作層遞詮釋。第 1 首詩言漁洋的當今情勢：名高／心清，現世／參禪。第 2 首詩勾勒了一個禪悅空寂、屬佛屬仙的宗教意境。第 3 首詩則企圖預視漁洋的未來定位：承接王維右丞（701-761）、東坡玉局（1037-1101）的文學薪火。末句則自謙門生不肖，無法讓夫子享有如黃山谷（1045-1105）領導江西詩派的氣勢。

　　裱綾右側查昇（1650-1707）題詩曰：

　　已為霖雨到人間，身世何因落葉乾。不向靈山解了義，繁華肯作寂寥看。
　　天上謫仙蘇玉局，佛家弟子白尚書。文人慧業生來分，三果黃楊總不如。
　　踈鐘秀塔夢生涯，穩坐蒲團即是家。直為蒼生親說法，朝衣才脫換袈裟。

查昇的 3 段詩，首段先談獲得恩霖仕宦的漁洋，是否偶遇人生挫折？試圖往靈山尋求奧義，把繁華看淡。第 2 段詩以天上謫仙蘇東坡（1037-1101）、香山居士白居易（772-846）鼓舞漁洋，本為慧業文人之命，未必就要行出世法，畢竟追求鐘塔生涯事屬夢幻，不如穩坐蒲團在人間為蒼生說法。末句「朝衣才脫換袈裟」，

透過視覺為漁洋仕隱轉換的身份想像試作具體扮裝。裱綾下方右側有蔣仁錫於冬
10 月的題詩，亦由夫子的衣裝進行想像：「宰官身現莊嚴相，蹤跡居然退院
僧」，與查昇末句有異曲同工之妙。

裱綾左側有一則署名不詳的題詩，其詩曰：

> 先生於濟世，日用得五穀。出山五十載，不戀桑下宿。
> 入火且勿燃，入世何由瀆。心離十八畛，手妙三□牘。
> 初從無中有，漸看生處熟。觀化悟自然，迷途謝萬象。
> 功成本無著，印心忽已□。□了終小築，照海一寸燭。
> 兩端隨□印，妙語如蘭竹。盲似入官禪，恩承但槁木。

首先由漁洋服務人群 50 年的濟世之懷開始說起，雖人間世的磨難，漁洋先生頗
能入火勿燃，入世不瀆，心離塵畛，手妙經牘，這是漁洋觀化了悟的禪法體悟。
禪法欲人不執著於人間功名，能官禪似盲，承恩如槁，一顆如如不動之心是為最
高境界。

很不一樣的，是孫致彌（1642-1709）〈又題阮亭先生禪悅圖〉詩曰：

> 論詩如禪宗，我聞諸嚴羽。妙悟最上乘，一花五葉聚。聲聞辟支果，知解
> 固無取。龍象得我公，直契西來祖。如大香水海，又若塗毒鼓。愍渡拯末
> 法，一指俱胝豎。雅鄭窮源流，別裁期復古。願我諸學人，共拈瓣香炷。
> 稽首人天師，皈依廣大主。庶幾託津梁，毋或僭規矩。服膺三昧編，滴滴
> 霑法乳。⓱

孫氏先由漁洋服膺之嚴羽詩學開始說起，詩法同於禪法，均以「妙悟」為最上
乘。那一葦渡江東來的禪祖，一指拈花微笑而得佛法龍象，不就是窮源復古的漁
洋夫子在詩壇的寫照嗎？今詩界既有天師教主，願我輩弟子，能稽首皈依，共拈
瓣香炷，終能渡津，服膺三昧，得霑法乳。孫致彌的題詩與圖像完全失黏，亦未

⓱ 引自孫致彌《杕左堂續集》（收入《四庫全書存目叢書補編》，同註⓯，中國科學院圖書館藏
清乾隆刻本），卷 3，頁 624。

著眼於漁洋習靜生活而得致的禪悅法喜，轉由比擬手法，歌頌漁洋夫子倡導神韻詩學的詩壇定位。

在觀者眼中看來，〈禪悅圖〉畫中物象：松蔭、鶴舞、飛瀑、白雲、茅屋、朝嵐、白氎等所佈設出來的，既是禪家悟境，亦是詩家化境，這正是這位提倡神韻說、以禪論詩、詩禪一致的詩禪大師王漁洋的寫照。

五、小照：〈漁洋山人戴笠小像〉

康熙 39 年（1700）間，王士禎曾以書簡與門人林佶（1660-?）商量《漁洋精華錄》刊刻的問題，關於刻序部份，與門人林佶手札曰：

> 精華錄成，大序之外，舊序尚須刻一二篇否？虞山錢宗伯「與君代興」之言，暨贈詩「勿以獨角麟，儷彼萬牛毛」之句，實為千古知己。一序一詩，尤不可割。但嫌其中議論，乃訾李、何。於愚心有所未安。如何如何？❷❽

這部晚年由王士禎親自檢選昔日舊作的詩文濃縮本，漁洋視為個人的文學定本，因此特別慎重地將早在 40 年前康熙之初，錢謙益為其文集作序與贈詩一併刊刻，有曰：「余八十昏忘，值貽上代興之日」，❷❾原本是長輩對漁洋的提攜與期許，40 年下來，已發展成一椿鐵的事實。

❷❽ 與林吉人手札，參見同註❽❻，《漁洋精華錄集釋》（下冊），頁 1998。

❷❾ 牧齋於順治 18 年，作〈漁洋山人集序〉曰：「余八十昏忘，值貽上代興之日，向之鏃礪知己用古學勸勉者，今得於身親見之，豈不有厚幸哉？書之以慶余之遭也。」期許甚殷。又贈五古長詩一首，有句曰：「瓦釜正雷鳴，君其信所操。勿以獨角麟，媲彼萬牛毛。」附書托丁繼之交付。一序一詩，參見同註❺，《漁洋精華錄集釋》（下冊），〔附錄一〕、〔附錄二〕，頁 1975-1978。另外，漁洋有曰：「予初以詩贄于虞山錢先生，時年二十有八，其詩皆丙申年少作也。先生一見，欣然為序之，又贈長句，有『騏驥奮蹴踏，萬馬瘖不驕』、『勿以獨角麟，儷彼萬牛毛』」之句，蓋用未文憲公贈方正學語也。又采其詩入所纂《吾炙集》，方峯山自海虞歸為余言之，所以題拂而揚詡之者無所不至。……今將五十年，回思往事，真平生第一知己也。」詳細紀事，參見王士禎撰、張宗柟輯《帶經堂詩話》，同註❷❷，《續修四庫全書》，集部，詩文評類，第 1698 冊，卷 8，頁 656。

　　除了重量級的大師為其背書之外，漁洋還要親自上場亮相與讀者見面，據王貽上與林吉人手札曰：「禹鴻臚再作《精華錄》前戴笠小像，極肖。欲雪坪制一贊，然後送典記耳。」⑬禹之鼎當年為作〈戴笠小像〉，將等梅庚題贊之後再行付梓。此畫即〈漁洋山人戴笠像〉〔圖9〕，收在上書扉頁，對頁有宛陵梅庚題贊曰：

　　　方以厚所植，虛以冥其迹。納眾流而洪纖不遺，冠群言而聚精成液。身著朝衫頭戴笠，孟縣眉山共標格，三百年來無此客。

〔圖9〕〔清〕禹之鼎繪
〈漁洋山人戴笠像〉
（康熙39年庚辰刻版）
／梅庚題贊
《漁洋山人精華錄》卷首

王士禛將梅氏列為《感舊集》中一員，對梅庚有一段短短的紀錄：「字耦長，一字子長，江南宣城人，康熙辛酉舉人，有《天逸閣集》、《玉笥遊草》、《吳市

吟》。」這位梅耦長，工詩善畫，尤侗對其詩頗有讚賞。❸在梅庚的眼中看來，畫贊因為對仗之故，起寫便用方／虛對舉的思維評價其師，「方」代表其學問與人品蓄積厚實，「虛」則指其形跡灑落，高蹈脫塵。「納眾流」一句特指其提拔後生不遺餘力，亦可指其學問不主一師。「冠群言」一句則言其著述勤懇，吐屬領銜而精華盡出。畫家為其造型：身著朝衫、頭戴竹笠，代表在朝與在野兩種身份的合一，王士禎將二者作了極度的平衡，只有唐韓退之（孟縣人，768-824）、宋蘇東坡（眉山人，1037-1101）二氏可與媲美，遂成為明初 300 年來第一人。梅氏是以仰望的姿態頌讚其師，這個形象應該與漁洋囑繪的自審眼光所差不遠。❸

六、地誌畫像：〈蠶尾山圖〉

　　康熙 41 年（1702），王士禎有〈蠶尾山圖〉，這幅畫像來自於一樁深刻的記憶。

　　時間推溯至康熙 23 年（1684）冬，當時 51 歲的王士禎由成均館國子祭酒遷詹事府少詹事兼翰林院侍講學士，隨奉命祭告南海（廣東）。啟程前，包括朱彝尊（1629-1708）、姜宸英（1628-1699）、李澄中（?-1700）、魏坤等友人，以及盛符升、周在浚（1640-1696?）、朱載震、湯右曾（1655-1721）、查慎行（1651-1728）、查昇（1650-1707）等門生共計 30 餘人，祖餞於彰義門外，有詩寄諸公。行程中，雪阻東平，望小洞庭湖中有數峰隱現於滅沒之間者，土人指曰蠶尾山，為唐太守蘇源明讌賞之地，時風雪寒沍，又迫于王程，不得往，南行數千里，猶時時夢見之。返京後，便以此山名集，自敘梗概，漁洋〈蠶尾集自序〉文曰：

❸　尤侗《西堂雜俎》曰：「耦長以清藻之才上下千古，茲縱覽於吳山婁水之間，決眥盪胸以發皇其興致，宜其烟雲嚴壑奔赴筆下，豈止獨有敬亭山哉？」參見《感舊集》（台北：廣文書局，1968）（下冊），卷 16，「梅庚」條，小字注，頁 5a-b，總頁 713-714。

❸　據劉焯所考，康熙 13 年（1673）〈漁洋山人三十九歲小景〉，李蕃補圖并題，現藏遼寧省博物館。詳參劉焯〈禹之鼎李蕃合作王士禎小像〉，《收藏家》，總 15 期（1996）、〈關於「禹之鼎李蕃合作王士禎小像」之答疑〉，《朵雲》第 51 集，頁 250-254。據劉文所言，漁洋尚有〈戎裝小照〉，康熙 35 年，王石谷補景，陳香泉題名。另有《北征扈從圖》，圖失傳，參見張庚《國朝畫徵錄》。上述各說，頗可懷疑，筆者識淺，姑存錄之。

兗鄆之境多如陂，而小洞庭最著湖之左有鼉尾山焉。唐天寶十二載，太守蘇源明謙五太守於此，作歌曰：「小洞庭兮牢方舟，風嫋嫋兮離平流。牢方舟兮小洞庭，雲微微兮連絕陘。仍瀾壯兮緬以沒，重巖轉兮超以忽。」又歌曰：「月澄凝兮明空波，星磊落兮耿秋河。」歌詞既古質類漢人語，而其湖山之勝又曠邈靚麗，能使汎者徬徨，登眺者遲夸□悵而忘返。於是小洞庭之名與源明之詩，並傳圖牒，令狐氏之言足徵也。康熙甲子冬，予奉朝令往祀南海，過東平會大雪連日夜。遙望湖中天水相際，有數螺隱現於煙靄滅沒之間者，土人指似曰：「此鼉尾山也。」時風雪寒沍，又迫王程，不得往。既南，行數千里，猶時時夢見之。昔韓退之嘗作鄆州溪堂詩，盛稱其蒲蓮蒹葦蘋茈龜魚之產。予卒卒未暇問溪堂所在，度其勝，未必及此湖，而源明之歌詩直駕退之而上。予稱鄆之山水獨在此，不在彼，蓋亦未可以為過也。予家濟南所居在長白之麓，錦秋湖之陰，距鄆五百里。予方備員於朝，即舊隱數椽，未能退而偃息乎，其間豈暇謀。及數百里之外，私其名勝，使為吾有哉，亦聊以寄吾懷焉而已。偶次甲子使粵以前及丁卯以後詩，庚午以後雜文，稍成卷帙，遂以鼉尾名集，而又書其命名之意，以喻吾懷焉。❸

旅途中，一個結合歷史與自然之懷古朦朧經驗的書寫，頓使海內風雅之士，咸謂山人處高位而有超世之志焉。據漁洋序文自稱：偶次康熙甲子 23 年（1684）使粵以前及丁卯 26 年（1687）以後詩，庚午 29 年（1690）以後雜文，稍成卷帙，因名《鼉尾集》，《鼉尾續集》皆乙亥 34 年迄甲申 43 年（1704）之詩。❹ 由此可

❸ 漁洋對於祭告南海途經鼉尾山一行，其地風光、史實與個人心境，見上引〈鼉尾集自序〉一文，引自王士禛《鼉尾集》（收入《四庫全書存目叢書》，同註❸，集部，別集類，第 227 冊），卷 7，頁 282。

❹ 據《四庫提要》曰：「案盛符升作雍益集序，稱合戊辰（27 年）至乙亥（34 年）詩文為鼉尾集十卷。此集目錄下乃註詩自甲子年（23 年）起其年冬及乙丑年（24 年）作為南海集。文自庚午年（29 年）起，士禛自序又稱偶次甲子（23 年）使粵以前，及丁卯（26 年）以後，詩文稍成卷帙，因以鼉尾名集。士禛集皆所自刊，而三說錯互如是，未喻其故。」《四庫全書總目·鼉尾集提要》，參見同上註，頁 369。《鼉尾集》中詩文收錄起迄時間，諸說紛紜。然此集之定名，源於漁洋祭告南海途經鼉尾山的經驗，則毫無疑問。

知，康熙 23 年的旅次往事，蠶尾山煙靄滅沒的記憶始終縈繞於懷，不僅取為書房與詩文集之名，還在 18 年後，康熙 41 年壬午（1702），囑禹之鼎繪成一幅小照：〈蠶尾山圖〉〔圖 10〕。

〔圖 10〕〔清〕禹之鼎繪〈蠶尾山圖〉（卷）
絹本，設色，26.7*74cm，北京故宮博物院藏

　　該畫為一橫卷，江景空闊，前景樹叢間，像主王士禛泊於一篷舟內，水流對岸遠景為一帶淡墨遠山作臥蠶狀，有「蠶尾山圖」大字橫題，小字署：「壬午六月為漁洋老夫子海寧門人陳奕禧題」，畫幅左下角為「廣陵禹之鼎敬寫」。當時兩位門生查昇（1650-1707）與顧嗣立（1665-1722）在京與漁洋時相往來，該年冬季與次年春季，漁洋分別以此畫與〈荷鉏圖〉向二氏索題。顧嗣立有題〈蠶尾山圖〉詩四首，詩曰：

> 微風嫋嫋浪花腥，櫓背舟人喚不醒。一卷殘書方讀罷，舉頭無數亂峰青。
> 漁洋集裏風流絕，蠶尾圖中逸興開。詩卷佳名天付與，一生占得兩山來。
> 五馬當年此唱酬，回源亭子欲勾留。綠蓑青箬扁舟意，要待詩翁補舊遊。
> 落魄渾如帶雨螢，幾番不負草堂靈。太湖萬頃思歸急，只為來題小洞庭。❸❺

第 1 首就圖面寫景，貼合像主泊於舟中的舉動。第 2 首顧氏提及王士禛一生相關

❸❺　參見同註❽❸，顧嗣立《梧語軒集》，卷上，頁 291。

的兩座山：漁洋山、蠶尾山，二山因為漁洋文學（詩集）／繪畫（畫像）的命名動作必佳名流傳。第 3、4 兩首言 18 年前祭告南海雪阻東平的往事，繪圖者、像主與題詠者皆同樣以回憶口吻補述這一段舊遊。

　　查慎行〈蠶尾山圖再為新城先生賦〉3 首，詩曰：

> 依然小泊洞庭旁，公自扁舟興不忘。試向東山看月出，繞身三十里湖光。
>
> 勿論石室與金庭，畫裏迴源別有亭。七十二峯遮不斷，別添蠶尾一痕青。
>
> （句下小字注曰：曾見趙松雪鵲華秋色圖，蠶尾一峯青出羣山之外。）
>
> 千秋讌籍記東平，天寶詩人舊有名。從此人間長見畫，故鄉山水屬先生。[136]

查氏的題詩與顧氏相類，第 1 首看著畫像揣摩當年情境，泊舟、遊興、看月、繞湖。其次則言蠶尾山特殊的風光。第 3 首則為蠶尾山額手稱幸，因為漁洋祭告南海，東平雪阻，雖未能親往該地。然念念不已的漁洋，為蠶尾山作古今串聯，一千年前天寶年間蘇源明讌賞雅詠已載入史籍，一千年後的漁洋為此山繪圖，並置入個人畫像。使得這僻鄉山水由一千年前的史籍中，再次被召喚到人們的眼前，蠶尾山搖身一變彷彿成為漁洋先生的專屬品。

　　漁洋好友梁佩蘭（1632-1708）於次年 6 月，亦作〈題漁洋先生蠶尾山圖小照并序〉，序詳其事：

> 山在兗之小洞庭湖中，唐時東平太守蘇源明讌濮陽、魯郡、濟陽諸太守於此。又源明自太守徵入國子司業，須昌外尉袁廣載酒於迴源亭，由迴源東柳門入小洞庭，令歌者奏宿鼓、汶簧為樂，各紀以詩。甲子冬，漁洋先生奉使往祀南海，經過此地，值大雪瀰漫，遠眺蠶尾，隱沒湖中，徘徊久之。歸而圖為小照，自序顛末，以誌寄託。一時海內風雅之士，僉謂公處高位而有超世之志，美而誦焉。

梁佩蘭特別提及唐代蘇源明的兩件史事，其一，乃蘇源明太守曾讌集附近諸太守於此，其二，蘇太守徵入國子監前夕，有袁太尉載酒、奏鼓、簧樂的喜慶宴會。

[136]　參見同註[82]，查慎行《敬業堂集》，卷39，頁 6b。

漁洋旅途經此，考識蠶尾山史實，想見一時風流，歸而繪圖徵詩，而令海內雅士
歆慕焉。梁氏繼而題詩曰：

> 延延蠶尾山，巄巄浮空明。纖纖媸娥月，灑灑升太清。忽如美人鏡，飛落
> 小洞庭。鏡匣露孤鬟，鏡波流光晶。又如琉璃宮，倒射天上星。一氣瀉水
> 銀，千疊堆瑤瓊。❶❸❼

梁佩蘭氣勢磅礴地為此幅畫作長歌。前一段，將蠶尾山與小洞庭湖相互映照的空
靈景致，寫得如幻似夢，宛如蓬萊仙境。其下續曰：

> 鵲華高門堂，兗鄆交重扃。古時觴讌人，旛蓋於此停。宿鼓鳴靈鼉，汶簧
> 炙鸞笙。今日得我公，千載同一情。在昔使南海，值雪臨東平。谿谷變刻
> 鏤，輿馬行瓏玲。首路紀閱歷，歸日圖丹青。

這個地點像一扇進入鵲華高山的重門，千年前的蘇太守已在此寫下了個人歷史，
而19年前的漁洋亦用文筆與繪彩深植了個人的記憶。

> 劍履展暇豫，几案游杳冥。有書垂琳瑯，有船駕蜻蜓。秋色洗空淨，木葉
> 含霜英。鳧鷗闖蒲蓮，魚龍汎清泠。儼然薽三山，彷彿周八瀛。不惟耳目
> 豁，直令天地醒。何地無佳山，茲山以公名。請登袁宏疏，更補桑欽經。

回到題詠詩人的自身，未曾親赴蠶尾山的梁佩蘭，此刻帶著琳瑯的書，駕著蜻蜓
的船，進行几案的旅遊。正因為是想像之遊，既已三山八瀛都可周遍，這座山亦
可以是一座仙府，到此回應前半段的空靈描寫，足可令耳目豁、天地醒。這些仙
鄉的描摹，正貼合了梁氏在序文中所謂「公處高位而有超世之志」的旨意。最後
四句梁氏與顧、查二人看法一致，江山何其有幸！這座小山將因為漁洋的命名與
書寫而擁有了不朽的印記。

　　明人旅遊已有懷古與好古之風，清代士夫則更進一步地將訪古視為旅遊活動
的要務，提高了訪古在旅遊文化中的地位，許多遊記陳述了作者所重視的並非殊

❶❸❼　參見同註❻❸，梁佩蘭《六瑩堂二集》，卷2，頁268。

勝之景，而是古蹟或古物。⑬漁洋幾次奉使遠行，不厭其煩地詳述日程，其中除了一般遊人在旅程中不忘記載奇景軼聞之外，還對人事的結識交往特別用心紀錄，並對考古有高度熱忱。漁洋實際上並未往赴鼉尾山，10 幾年來，以之為山房名，並囑繪像題詩。旅行對他而言，不僅是出差或遊樂而已，更有見賢思齊的慕古情懷。

七、罷職之後：〈夫于亭圖〉

康熙 43（1704）秋 9 月，71 歲的漁洋因與廢太子唱和，朝廷遂借王五、吳謙案降級調用，10 月歸里，離開其仕宦將近半世紀的朝廷。漁洋既歸里第，閉戶著書，不以一字通朝貴，門無雜賓，唯與諸君茗飲焚香，往來唱和，積成卷帙，輯為《古夫于亭稿》，書的名稱來自於漁洋的一座草亭。漁洋家有于茲山別業，山上有古夫于亭，即陳仲子所居抑泉口也，所憩之「夫于草堂」，乃取義於此。日與此山相對，遐思仲子之高風，因以「古夫于」名堂。⑬

康熙 44 年 4 月間，時有汪洪度（于鼎）遣人送汪沆《研村集》來請評定，漁洋報札囑汪氏賦古夫于亭長句，並為覓名手畫〈夫于草堂圖〉。後又有書致汪沆家人，告《研村集》已評就，並謝其所為制 2 墨：「漁洋山」、「鼉尾山」二圖墨，請為制「古夫于亭著書墨」，再託請黃山僧雪公作〈古夫于亭圖〉，⑭雪公是否作了此畫不得而知。3 年後，於康熙 47 年戊子（1708）春仲，禹之鼎為 75 歲的王士禎繪〈夫于亭圖〉軸。禹氏自題曰：「摹馬遠竹塢幽居圖筆意，寫夫于亭圖恭寄大司寇新城王公。」。畫中像主坐於畫軸下段的小亭，近景有溪流修竹，一帶畦田，遠景為城門外起伏有致的山脈。構圖上簡上繁，繁密的前景突出了嚴整界畫工筆的夫于亭，意筆勾染的像主神情悠閒靜謐，憑欄遠眺〔圖 11〕。門人

⑬ 關於清士大夫旅遊的訪古、考古之風，詳參巫仁恕撰〈清代士大夫的旅遊活動與論述──以江南為討論中心〉，《中央研究院近代史研究所集刊》第 50 期，2005 年 12 月，頁 271-276。

⑬ 漁洋罷職歸里時，或曰：「此事自有本末，公當辯明。」山人曰：「吾年已遲暮，今得返初服，足矣。」回鄉後「夫于亭」的生活，詳參同註❺，《漁洋山人自撰年譜》，卷下，頁 56-57。

⑭ 參自同註❷，《微略》，頁 533。

顧嗣立（1665-1722）、林佶（1660-?）皆有題詩。

〔圖 11〕〔清〕禹之鼎繪
〈夫于亭圖〉（軸）
絹本，設色，96*44.5cm
香港至樂樓藏

林佶〈題阮亭師夫于亭圖〉詩曰：

靜閱浮雲幻卷舒，比來幽興托夫于。青山黃髮依然好，遙想清風坐讀書。
夫于山色雨餘妍，紅滿踈籬綠滿田。收入畫囊詩卷裡，風流付與後人傳。
龍門掃迹九年多，悵望雲山邈若何。賴有新詩常寄取，精華錄後屬編摩。

魯望徂徠與泰山，久懸天半崎灝顏。從今又得夫于叟，俯視齊州九點環。⑭

這位漁洋鍾愛的門生，夫子晚年的畫像幾乎每像必題。詩由漁洋晚年罷官生活起寫，夫于亭提供了一個靜閱人生浮雲卷舒的絕佳視點。次寫山色雨妍、紅籬綠田的夫于山景致，被畫家收入畫囊詩卷裡，流傳後人。第 3 段詩寫到林佶自身與漁洋 9 年來的師生互動，不僅漁洋常是自己新詩的校訂者，林佶亦曾為夫子謄寫《精華錄》付印，這些文化事業於若夢浮生中頗可稱道。末段則企圖安慰由朝廷退職下來的漁洋，不妨將過去仰視京闕的角度換成俯視以觀齊州，也要為復得夫于叟的山水感到無比慶幸。

顧嗣立〈題漁洋先生古夫于亭圖〉詩曰：

> 詩人如春雲，逢山便遊寓。寂寥夫于亭，皴染又成趣。孤峯滴翠嵐，好鳥變佳樹。下有綠溪流，繚繞一泓注。尚書戀佳賞，永日增妙悟。懷人憑危欄，澆花躑疎圃。書殼在叢竹，綠暗不知處。我思理芒屩，于焉隨杖屨。稍指白羊山，還尋魚子渡。結廬倘未能，信宿或可庶。⑭

讚揚禹之鼎的〈夫于亭圖〉，將原本寂寥的夫于亭皴染點描成一個處處佳趣的幽居勝地，漁洋成為一片自在的春雲，顧氏亦將自己回歸為一名及門弟子，對恩師充滿杖屨追隨的孺慕之情。

伍、結論

王士禛的畫像，貫串一生。青壯年時期的漁洋，24 歲有新城明湖雅集的〈柳洲詩話圖〉。揚州時期，29 歲有〈紅橋唱和圖〉，32 歲有〈抱琴洗桐圖〉、〈天女散花圖〉，另外約於此際，尚有〈貽上看花圖〉、〈梅華讀書圖〉。35 歲初入京，有〈秋林讀書圖〉。步入中年的漁洋，有 49 歲時 5 人合像的〈城南雅集圖〉。晚年畫像最夥，集中於 67 歲，分別有：〈荷鉏圖〉、〈放

⑭ 引自同註❽，林佶《樸學齋詩稿》，卷 9，頁 104。
⑭ 引自顧嗣立《春樹草堂集》（收入同註❽，《閭邱詩集》，卷 28），卷 2，頁 353。

鷳圖〉、〈幽篁坐嘯圖〉、〈倚杖圖〉、〈雪谿圖〉、〈禪悅圖〉、〈戴笠小像〉等。68 歲有〈載書圖〉，69 歲有〈蠹尾山圖〉。短短兩年間便有 9 幅畫像。罷職歸里後，於 75 歲衰暮之年，有人生最後一幅畫像：〈夫于亭圖〉。兩年後，因病辭世。漁洋畫像據文獻可考者共有 18 幅之多，其中 3 幅為合像，15幅為個像。⑬

漁洋 40 歲前的畫像，均由當地畫家所繪，如灤水的王氏、杭州的戴蒼、蘇州的文點。40 歲後的畫像，悉數出自廣陵畫家禹之鼎（1647-1716）之手，共有 11幅。禹之鼎為康熙時期名士畫像第一把交椅，⑭尤其禹氏琉球隨行出使成功，更使聲名大噪，當朝名士畫像泰半出自其手，以詩句或詩題入像的畫風，正是禹氏所最專擅。⑮吾人由漁洋 40 歲前後的畫像對照來看，確實有此一傾向，荷鉏、放鷳、幽篁坐嘯、柴門倚杖、雪谿等圖，莫不以詩入畫。

這一批畫像，與王漁洋的生命歷程緊緊結合在一起。若以 35 歲（離揚後 3年）之〈秋林讀書圖〉作一分水嶺，之前之後畫像與題詠所塑造的漁洋形象，似乎有所區隔。之前的漁洋，雅集圖與相關題詠，將漁洋形塑為一位具有群眾魅力的文壇領袖。個像及題詠，具體而細節地以「洗桐」（脫塵）、「抱琴」（悠淨）、「讀書」（儒雅）、「散花」、「看花」（多情）等特質，為這位風流倜儻的浪漫詩人寫照。此時的漁洋正處於熱衷艷詞、並為詞學付出心力的階段，入京為宦之後，創作方向大變。這批畫像，恰如其分地為漁洋早年的文學形象作了最好的註記。

⑬ 其餘尚有疑義的漁洋畫像若干，包括畫面內容仍然存疑的〈雲林同調圖〉，一律未包括在內。

⑭ 禹之鼎，字尚吉，號慎齋，江都（今江蘇揚州）人。康熙中待詔「內廷」，供職「鴻臚寺」。康熙 21 年（1682），禹氏以學問淵博、精通六藝、專長特殊的人員充琉球伴使隨行。由於琉球之行的成功，回京後畫藝更馳名遠近，此間陸續為諸名士繪畫。除曾有一度離京南行，肖像作品稍減之外，居京期間，與高官名士時相往來，直到康熙 50 年（1716），是為禹氏肖像畫的全盛時期，品質、數量皆然。康熙 39 年以後，禹氏為漁洋陸續繪製了 11 幅個像，即為此期的產物。參見同註㉓，李珮詩碩論。另參胡藝撰〈禹之鼎年譜〉，《朵雲》，總第 3 期（1982），頁 206-215。

⑮ 李珮詩《詩畫兼能為寫真——禹之鼎詩題式肖像畫研究》，詳參同註㉓，即以詩題入畫的角度，探討禹之鼎為康熙國士畫像的研究。

　　隨著人生豐富閱歷的展開，中年之後的漁洋有了嶄新的面貌。49 歲的〈城南雅集圖〉，已由年輕時期那深具魅力的領袖形象，轉變成與京城重量級學者巨頭之一。這位巨頭在京持續獲寵，到了康熙 39、40 年，榮寵已達顛峰，〈荷鉏圖〉、〈載書圖〉就是有力的見證。即使是〈蠶尾山圖〉，速寫的是一位具有旅遊考古熱忱的漁洋，其實也是其接受御旨祭告南海的宦蹟副產品。然與此相反的，荷鉏雨立、放鷳歸山、坐嘯幽篁、倚杖柴門、習靜禪寂、載書還鄉……，諸多不同形式表達的退隱心志，則如影隨形地穿梭於圖面，使得漁洋畫像多了迥異的解讀空間。游移於皇恩眷顧與山林志趣兩端，王士禎的各類畫像與題詠建構了一位蒙受皇恩、舒泰尊貴又淡泊儒雅的文人形象，不僅紀實的〈載書圖〉如此，雅集圖如此，其餘抒情寫意、運用典故、戴笠寫真、禪悅習靜等繪像，莫不如此。在這個形塑的過程中，有一些現象值得玩味。

一、休閒風度與隱喻扮裝

　　關於漁洋的風采，好友宋犖（1634-1713）的觀察是：「長身修髯，無聲色博弈之好，惟嗜讀書，公餘手不釋卷。性好客，坐上恒滿。談言亹亹，至夜分不倦。……人多舍汪（鈍翁）而就公，謂如坐春風中也。」❶⁴⁶ 這樣一位長身修髯、嗜書好客、令人如沐春風的魅力大師，如何於畫上再現？畫家運用隱性手段創新圖面佈設，在畫像的觀看中，圖像的符號元素與隱喻象徵，可據以逆溯而重建出畫家繪像當時的意義。王士禎後期清一色出於禹氏手筆的多種畫像，人形、物象或環境等佈設元件，不妨視作具有符碼象徵意涵的圖像元素，為漁洋的形象建構展現了兩類傾向：其一為悅目的休閒風度，其二為身份隔離的隱喻扮裝。

　　前者透過不同層次的圖像元素，刻意經營詩情畫意的氣氛。人形元件諸如：王氏長髯、寬鬆常服、休閒儒巾或氈帽、舒泰坐姿、平和面容、細長手指……，創造人物閒立、倚身、賞景、執卷、抱琴、禪坐等舉止。物象元件如：書冊、几案、古琴、香爐、奕棋、茗甌、庭樹、盆花、繡榻、修竹、虬松、梅枝、坡石、蒲團、舞鶴、柴門、白雲……。環境元件如：山水、雪谿、巉巖、瀑流、古亭、

行舟、田野、林居……。畫家以上述人形、物象、環境三種元件作為圖像語碼，相互結合而指涉出漁洋官暇居遊的生活意涵，共同營造出高官悅目風雅的休閒意象。

透過各類畫像中尊貴優雅、恬靜幽謐的休閒氣氛經營，為一代文學正宗——王漁洋展示著通向幸福的一條道路，並引發當代畫家、像主、觀眾（題詠者）的效慕心理。王士禎出身於山東書香世家，擁有高等的教養，加上少年得志，官運亨通，居高位推展「神韻」詩學，作詩既為承載嚴肅的文學使命，默契太平盛世，同時也是與文友情誼往來、彼此唱和的休閒型式。❼如同Thomas L. Goodale所言：「休閒不僅僅是擺脫了什麼必然性，或是我們能夠選擇做了什麼？而是實現文化理想的一個基本要素：知識引導著符合道德的選擇和行為，這些東西反過來引出了真正的愉快和幸福」。❽「休閒是……一種相對自由的生活，它使個體能以自己所喜愛的、本能地感到有價值的方式驅動行為。」❾王士禎多種畫像，或表達詩學、或運用典故、或禪坐法悅、或懷想古蹟，莫不藉著豐厚的知識素養，引來愉快與幸福。漁洋的文人式休閒風度，透過畫面向觀眾展現的，即是文化活動中的優雅、尊嚴與富足。

另一方面，除了部份畫像保留儒雅詩人或尊貴京官的寫實形象之外，王士禎另有身份隔離的換裝畫像：被畫家塑造成戴笠的漁父、荷鉏的農夫、身披袈裟的禪師等隱者形象，結合斗笠、蓑衣、芒鞋、竹杖、耒鋤、蒲團……等農漁禪的象徵符碼，興發避世隱居的意象。隱者畫像訴說圖面話語，本身亦屬於一種社會權力的論述，這種論述以戲劇性的對話方式演出，以達成神聖／世俗、社會／政治、在野／在朝、自然／人文的交換與溝通。

正因為如此，畫像扮裝與其說是某種表演、某種人生的期望，無寧視作像主對人生處境的一種暗示，甚至是一種隱喻。隱喻性思維是人們認識世界的方法之

❼ 筆者本文休閒理論的觀念參自〔美〕托馬斯・古德爾（Thomas L. Goodale）、杰弗瑞・戈比（Geoffrey Godbey）著、成素梅等譯《人類思想史中的休閒》（*The Evolution of Leisure: Historical and Philosophical Perspective*）（昆明：雲南人民出版社，2000）。

❽ 引自同上註，《人類思想史中的休閒》，頁28-30。

❾ 參見同註❼，《人類思想史中的休閒》，頁11。

一，人們通過對不同事物的相似性比較進而認識事物的特徵。王士禛換裝成農夫、漁父、禪師，為其理解自我人生提供新向度，畫家取用了辛勤荷鉏的農夫、捕魚的漁父、息靜傳道的禪師均有遠離塵囂的相似性，用以繫聯像主逃避世俗名利糾纏的人生圖景。相似性背後的隱喻動機是被壓抑的，以無意識地直覺衝動，通過神祕的象徵形式來表達。由像主／畫家／觀眾的心理角度而言，隱喻語言彷彿是一項重組個人世界的工具，❺藉以對畫面進行轉譯解讀。漁洋畫像透過扮裝的隱喻指向有二：一方面以逃隱形象指向對高官閒暇居遊的嚮往與動輒得咎生涯的避離，另一方面，卻又以慕隱形象指向漁洋自命清高與沽名釣譽的炫耀心理，這兩個指向，皆可由好友與門生的題詠文字可見一斑。

二、文學場域的建構

隨著仕途的發展，年輕王士禛已逐漸熟稔文學傳播的手法，率先拋出一個引人注目的題材如：明湖秋柳、初夏泛舟、暮春修禊、秦淮艷事、女子繡畫，透過結集詩社、囑繪圖畫、彼此唱和，繼而傳之四方，遍請題詠。康熙時期最顯著的文學特徵便是如此社群型態的讀／寫群體，以各類形貌在不同文本中留下痕跡，這是清初文人操作文學活動的典型模式，王漁洋一生文學地位的建立與雅集賦題緊密結合，這樣一種滾雪球式的文學鏈接活動貫串漁洋的一生。❺只是參與成員隨著漁洋的官職、活動地域與時間推移不斷變化，早期以長輩文友為主，康熙中期之後，老輩故交日漸凋零，雅集多以門生成員居多。❺

得天獨厚的王士禛，是有清一代漢臣部曹改詞臣的首例，受到康熙皇帝很高

❺ 關於隱喻思維與產生的心理原因，詳參束定芳著《隱喻學研究》（上海：上海外語教育出版社，2000），頁 99-101。

❺ 這樣的文學鏈接，也擴及於漁洋周邊的親友。康熙 24 年 6 月間，漁洋祭告南海回程歸里月餘，其子啟涑為阮亭歸憩計，修葺西城別墅石帆亭。次年，啟涑賦《西城別墅》12 章，題詠和者逾百家，29 年冬，漁洋為《西城別墅唱和集》作〈西城別墅記〉。題和活動延至數年後，直至康熙 32 年，仍有陳恭尹（1631-1700）和之。

❺ 例如康熙 33 年底一日雪夜，漁洋召老友姜西溟（1628-1699）、吳商志，以及門生蔣景祁、蔣仁錫、查慎行（1651-1728）、宋至、周彝、殷譽……等宴集，分題賦五言詠古人雪中事一章，有《雪中倡和集》傳於都下。參見同註❷，《徵略》，頁 408。

的寵遇。年輕時，便以一組〈秋柳詩〉名遍大江南北，和者不下數百人，包括著名的遺民詩人顧炎武（1613-1682）、陳維崧（1625-1682）、朱彝尊（1629-1708）、冒襄（1611-1693）等。中進士後，官赴揚州，更得以與江南文壇鉅子交游唱和。這些以前朝遺老為主的江南布衣文人圈，之所以如此推重漁洋，除了其個人的特殊才情之外，還與漁洋對古代詩學傳統與文學正典的重視有關，前朝遺老確實在尋覓一位成功的文化接班人。王漁洋這位年輕才高的後輩才子，從中確立了自己所擁有的文化資本。

王士禎有著影響的焦慮，希望能和古代巨匠與經典作家建立一種聯繫：一種平等化的競爭，王士禎有著與傳統較量的雄氣，以及在詩壇上嶄露頭角的願望，王維（701-761）恰是這樣的強者詩人，符合其作為神韻說的典範。即司空圖所謂「不著一字，盡得風流」。❸以唐代王維田園勝境為主的神韻說，既表現在王士禎個人的創作與批評中，亦表現為個人日常休閒適意畫像的圖面佈設：淡雅的山林造境、內斂的表情坐姿、詩意的蘊藉氣氛。除了以唐代王維的詩意空間自我形塑之外，還顯露了對宋代歐、蘇才學儻儻典型的嚮往，或是畫學上兼重南北二宗的傾向。王士禎的批評理論意識，其實有超越盛唐、兼含宋元的恢宏氣度，一位集大成盟主的文壇期許，亦為漁洋累加了象徵資本於其身。

王士禎一生交遊廣闊，與文友之間擁有著多層次關係，或遺民、貴冑、同鄉、同學、同好、師生、同僚等，重重構織起異樣的文學精英社群。群體的書寫文本，必然有其共通的心理原素相關聯，群體之間彼此以文學相互濡染而成一個「文學世代」。❸異代知己龔鼎孳（1615-1673）、京城長輩梁清標（1620-1691）、詩學的新興盟主王士禎（1634-1711）以及詞學的後起領袖朱彝尊（1629-1708），分別代表順、康時期三個文學世代，勢力相互繼承。王士禎身處於文學世代的遞嬗中，手腕靈活地應對著時代風潮的變化，他在當代累積了有效的文化資本與象徵

❸　孫康宜以美國布魯姆的文學正典論、影響焦慮說，分析王士禎如何透過向古代大師學習、與前輩作家友好，逐步建立個人成為清初的詩壇盟主。詳參氏著《文學的聲音》（台北：三民書局，2001），〈典範詩人王士禎〉一文，頁105-142。

❸　關於文學史「世代」的說法，詳參 Robert Escarpit 著、葉淑燕譯《文學社會學》（台北：遠流出版社，1990），頁40-48。

資本，據以建構其文學場域。是故，廣陵時期與京官時期的畫像，其題詠唱和的社群之所以有明顯的區隔，與其文學場域的建構不無關係，以下就兩個線索進一步申說。

㈠ 擴大門生集團

王士禛逐步邁向文學宗主之頂峰，可謂左右逢源，無往不利，幾類畫像可為其自我形塑的工程作見證，既為宗主，就要有後援會。審視漁洋晚年的畫像，如康熙 39 年〈幽篁坐嘯圖〉、〈放鷴圖〉與康熙 40 年〈載書圖〉等畫像的題詠作者身分有一個共通性：皆漁洋門生。漁洋儼然自居為文學界泰斗，以操一代文柄自許。《香祖筆記》曰：「康熙初，士人挾詩文游京師，必謁龔端毅鼎孳公，次即謁長洲汪苕文琬、潁川劉公勇體仁及予三人。」❺漁洋成為士子引領翹首的人物，引以自負。漁洋區圍勢力範圍的方式，是稱呼後進為「門生」，作為一位座師，門下學生多達數千人，直是盛況空前。據王掞（1645-1728）〈誥授資政大夫經筵講官邢部尚書王公神道碑銘〉曰：

> 公平生主持風會，裁別偽體，持論極嚴。而喜汲引後進，一篇之長，一句之善，輒稱說不去口。以公齒頰成名者，不可勝數。其指授為詩文，無不度越流俗。一時名流，大都出於公之門。如元和之韓，如元祐之蘇，著籍稱門弟子者，不下數千人。❻

宋犖（1634-1713）作〈誥授資政大夫經筵講官刑部尚書阮亭王公暨元配誥贈夫人張夫人合葬墓誌銘〉也有同樣的陳述：

> 好汲引士類，見人有一長，稱之惟恐不及。以故，遠近士大夫咸歸之。……今公之及門半天下，凡在朝以詩名者，莫非門下士。視漢、唐、宋諸公之寥寥數子，不足道矣。嘗云：「余在九卿中，薦舉人才甚夥，率不令其人知之。他如老宿孤寒，藉齒牙以成名者，不可縷指。」同年鈍翁

❺　參見同註❸，《香祖筆記》，卷8，頁 150。
❻　王掞為漁洋作神道碑銘一文，參引自同註❺，《王士禛年譜》，卷下，頁 103。

汪公，性嚴厲，不輕許可。人多舍汪而就公，謂如坐春風中也。❺⑦

同樣是康熙年間的兩幅畫像：徐釚（1636-1708）〈楓江漁父圖〉（康熙 14 年，1675，謝彬繪，項聖謨補圖）、陳維崧（1625-1682）〈迦陵填詞圖〉（康熙 17 年，1678，釋大汕繪），均有題詠數十家。前畫的像主徐釚與題者擁有多層次關係，包括了師生、同學、同事、同鄉、同好等，是一個由江南布衣、詩詞名家、翰林文官、長者賢達重重構織起來的文學社群。❺⑧後畫的像主陳維崧與題者的關係，亦呈顯出類於徐釚交遊網絡多元化的現象。❺⑨唯王士禎不然，晚年畫像如〈幽篁坐嘯圖〉、〈放鷴圖〉等畫幅題詠刻意標舉門生，而輯錄門生的〈載書圖詩〉時，漁洋又不厭其煩地註記題者官銜，這些作法實在引人側目。王漁洋如此廣收門生的作法，當時確曾引起施閏章（1618-1683）這位長輩小小的微詞。❻⓪事實上，王漁洋汲引文官後進，為其詩文作評點，使自己成為文學聲譽的支配者，這種操文炳的身分極有利於漁洋鞏固其宗師的地位，門生集團隨其影響力的擴增而逐漸拉大集團的邊際，❻①門生群體聲勢浩蕩，絡繹不絕於老座師的畫像紙幅上，成了瞻仰禮敬、鼓舞喝采的啦啦隊，漁洋門生集體參與了其文學聲望的建構工程。

㈡ 刻意保持疏離

王士禎既以門生集團作為其題詠群的核心，換個角度來看，漁洋又是以什麼姿態為他人題畫？檢視其晚年手定的《漁洋山人精華錄》，畫像題作似乎不多，僅有：順治 17 年徐半山〈山居圖〉、康熙 3 年孫枝蔚（1620-1687）〈小像〉、康熙 7 年梁曰緝〈江村讀書圖〉、康熙 15 年江辰六〈借書圖〉、康熙 17 年王咸中〈石塢山房〉、龔節孫〈種橘圖〉、陳維崧（1625-1682）〈填詞圖〉、喬石林（1642-1694）〈桃花流水圖〉、康熙 18 年顧茂倫〈雪灘釣叟圖〉、田雯（1635-

❺⑦ 宋犖為漁洋所作〈墓誌銘〉，引自同註❹⑥，頁 110。

❺⑧ 相關討論，詳參拙著〈一則文化扮裝之謎：清初〈楓江漁父圖〉題詠研究〉，《清華學報》36 卷第 2 期，2006 年 12 月，頁 456-521。亦請詳見本書第四章。

❺⑨ 關於〈迦陵填詞圖〉題詠諸家與像主的關係較為多元，詳參本書第五章。

❻⓪ 漁洋引施氏之言曰：「公好獎引人物，自是盛德。然後進之士，學未有成，得公一言，便自詡名士，不復虛懷請益，非公誤之耶？」參見《香祖筆記》，同註❸④，卷 1，頁 15。

❻① 此觀點引自同註❷⑥，楊玉成〈建構經典：王漁洋與文學評點〉一文。

1704）〈移居圖〉、康熙 21 年王幼華（1639-1689）〈五子論文圖〉、康熙 28 年查慎行（1651-1728）〈蘆塘放鴨圖〉、張力臣〈小照〉、康熙 29 年朱彝尊（1629-1708）〈雪景小照〉、〈小長蘆圖〉、康熙 34 年尤侗（1618-1704）〈夢遊三山圖歌為尤悔菴太史賦〉等，共 16 幅而已。若與昔日大規模題和的現象看來，王士禛這份作品清單顯得單薄許多。本文開頭所引顧修《讀畫齋題畫詩》附刻的 11 幅畫像均為國初名家所繪，衡諸上項目錄，這位文壇祭酒王士禛竟然僅題其中二家而已，這個現象是不是很奇特呢？

筆者翻檢康熙諸家詩文集，發現當時廣受題詠的許多畫像，如朱彝尊（1629-1708）的〈煙雨歸耕圖〉、〈竹垞圖〉（繪於康熙 28 年）、〈豆棚銷夏圖〉（繪於康熙 37 年），李良年（1635-1686）的〈灌園圖〉（繪於康熙 7 年）、李符（1639-1689）的〈廬山行腳圖〉（繪於康熙 21 年）、尤侗（1618-1704）的〈竹林晏坐圖〉、查慎行（1651-1728）的〈初白菴主小像〉，喬崇烈的〈餇鳥圖〉、汪懋麟（1640-1688）的〈蛟門三好圖〉，納蘭性德（1655-1685）〈楞伽出塞圖〉，徐乾學（1631-1694）、姜宸英（1628-1699）、汪懋麟（1640-1688）的〈三子聯句圖〉……等，並未見漁洋相關題識。漁洋對時人畫像未必無題，檢視《蠶尾集》、《蠶尾續集》，**⓲**其中收有為數不少漁洋為文士畫像的題詩，就像他曾為徐釚〈楓江漁父圖〉、**⓳**卞永譽〈畫像冊〉、**⓴**許力臣〈給諫小影〉**㉕**題詠一樣，以當時詩壇盟主的名位而言，漁洋的題詩當然不會缺席。然在晚年手定全集文稿時，漁洋卻將之大量刪去，僅收入一小部份於《精華錄》中。王士禛對於文士畫像或題，或不題；對於題畫像詩或選，或不選，其中取捨的標準何在？牽涉了漁洋複雜的文人心理。

上述看似刻意被遺漏的名錄中，並稱「朱李」的朱彝尊（1629-1708）、李良年（1635-1686）為浙西詞派的領袖，納蘭性德（1655-1685）為京華詞壇三絕之一，徐釚（1636-1708）亦以詞學名家。朱彝尊、姜宸英（1628-1699），同屬江南三大布

⓲ 詳參見王士禛《蠶尾集》10 卷、《蠶尾續集》2 卷，同註**❼**，收入《四庫全書存目叢書》，第 227 冊，頁 190-350。

⓳ 參見同註**⓴**。

⓴ 參見同註**㉑**。

㉕ 參見同註**㉒**。

衣。若查閱《康熙實錄》卷 81 獲選博學鴻詞科的名單，**⓱**出身布衣者，如李因篤（1633-?）、朱彝尊、潘耒（1646-1708）、嚴繩孫（1623-1702），或監生者如徐釚、毛奇齡（1623-1716）等人，似乎與上述遺漏的名單有部份重疊，而且完全不曾出現於漁洋門生集團中。這個線索或有助於說明王士禛於京官時期文學場域的運作模式：其一，王士禛刻意與詞壇保持疏離，其二，王士禛刻意與布衣保持疏離。

　　王士禛於廣陵任通判 5 年期間，廣交名士，或修禊於冒氏水繪園，或於紅橋唱和。此間還群聚大批詞苑名流，除了本郡的吳綺（1619-1694）、汪懋麟（1640-1688）、宗元鼎（1620-1698）外，另有曹爾堪（1617-1679）、宋琬（1614-1673）等。當時還與鄒祗謨大力合編《倚聲初集》，與董以寧、彭孫遹（1631-1700）等詞學家，過往甚密。赴京後，隨著其官位與文壇地位的逐步提高，王漁洋一個明顯的改變即是，康熙 17 年（1678）由戶部郎中改翰林院侍讀之後，絕口不談「倚聲一道」，完全停止詞學活動，轉向詩學。顧貞觀（1637-1714）〈論詞書〉曰：「漁洋復位高望重，絕口不談，于是向之言詞者悉去而言詩古文辭，回睇《花間》、《草堂》，頓如雕蟲之見恥于壯夫矣。」**⓲**

　　另外，據嚴迪昌《清詩史》所論，王士禛早年發跡時，是以滾雪球的方式擴大交遊圈，40 歲時撰《感舊集》，乾隆年間盧見曾序、康熙 13 年自序、未紀年朱彝尊序。該書成於康熙 13 年甲寅（1674），然未嘗版行於世。據凡例所言，該書係王士禛晚年更定未成之書。書共 16 卷，依人為次，項下各收詩若干首。是

⓱ 康熙 18 年，清廷開設「博學鴻詞科」廷試，錄取名單如下：「薦舉到文學人員，已經親試，其取中一等彭孫遹、倪燦、張烈、汪霦、喬萊、王頊齡、李因篤、秦松齡、周清原、陳維崧、徐嘉炎、陸葇、馮勗，錢中諧、汪楫、袁佑、朱彝尊、湯斌、汪琬，邱象隨。二等李來泰、潘耒、沈珩、施閏章、米漢雯、黃與堅、李鎧、徐釚、沈筠、周慶曾、尤侗、范必英、崔如岳、張鴻烈、方象瑛、李澄中、吳元龍、龐塏、毛奇齡、金甫、吳任臣、陳鴻績、曹宜溥、毛升芳、曹禾、黎騫、高詠、龍燮、邵吳遠、嚴繩孫，俱著纂修《明史》。」引自《清實錄》（北京：中華書局，未注出版年）第 4 冊，《聖祖實錄》，頁 1023 上。

⓲ 嚴迪昌認為王士禛在揚州任上既未構想組成詞的流派，而且離任赴京後基本上脫離了詞壇。《清詞史》（南京：江蘇古籍出版社，1999），頁 57-59。楊玉成指出這個論斷不完全正確，王漁洋在郎官時期還有很多詞學評點活動，要到翰林時期才完全停止，參見同註**㉖**。

集所載皆先生同時師友，如卷 11 收陳維崧 33 首，卷 15 收朱彝尊 25 首。據朱彝尊序曰：

> 新城王先生阮亭以詩名天下久，於學無所不博，其交友較予尤廣。……。入是集者，山澤憔悴之士居多，故皆予舊識。其詩或往日所見，謂為無足異，茲諷詠之，而信其可傳，傳之更久，後之嗟咨歎賞，宜何如矣。或曰先生仕為郎，一時嚴廊翰苑、朝會燕喜、應制投贈之作，咸樂得先生甄綜之。❽

朱氏點出了王士禛的社群領袖形象，一者交友廣闊，再者，以其仕郎身份，一時嚴廊翰苑、朝會燕喜、應制投贈之作，咸樂得由其甄綜。當時入此集者，朱彝尊說多「山澤憔悴之士」，且多為舊識。有如錢謙益、程嘉燧等遺老耆宿，亦有少部份躋身為新朝權貴者如龔鼎孳、曹溶……等人。大部份為布衣之交，盧見曾統計「凡三百三十三人」。到了漁洋晚年，追憶這段往事時，著眼的是自己不齒下交，勤政愛民的一面。

　　事實上，漁洋壯年入京為官後，一反昔日結交布衣之習，轉而廣結政壇與文壇名人，喜獎掖後進，建立門生集團。在其《居易錄》中一大段自述生平交遊的文字，先後開列了數十百人的友朋名單，幾乎全為官宦縉紳詩人，卻對廣陵時期的布衣遺逸之交，略而不提。這份名單的載錄，王士禛不憚其煩地準確載明交遊對象的當時官職、現今官銜，然在敘述揚州 5 年時期，不著一人名，僅以「論交遍四方」、「從遊者亦眾」二語帶過，❾輕忽「布衣交」與厚愛「從遊」門人的兩極化態度非常明顯。這段自述，寫在他榮陞國子祭酒之後，身價地位已益發尊貴，無需再「多交布衣」以抬高名聲。甚至此後，還曾出現漁洋非議、攻訐遺民詩中的傑出人物，以至揶揄、嘲弄不一而足。❿
　　王士禛的交遊圈具現於他所刻意經營的題詠群，各具不同的群性，或擁有不

❽　朱序引自同註❿，《感舊集》（上冊），頁 6。
❾　參見王士禛撰《居易錄》，刊於同註❼，《筆記小說大觀叢刊》，第 9 冊，卷 10。
❿　參見同註❼，嚴迪昌《清詩史》，上冊，頁 429-430。

同身分、不同詩觀，或分屬不同世代，稱譽於不同集團，被王士禛以巧妙方式區隔於畫像題詠版面的內外，是師友、同年、世交、通家，他們彼此有著或明或暗、或顯或隱、千絲萬縷的關聯，有時彼此援引，有時卻又彼此競爭，各種聯繫構織成層層複雜的社群網絡。王士禛及題詠者的互動關係，以及陳氏文學聲譽的傳播狀況，以文學社會學中社群結構的群性角度來思考，漁洋可謂創造了以自己為核心的文學場域。法國社會學家布迪厄（Pierre Bourdieu）曾提出文學場域（lietrary field）理論，從分析的角度來看，布氏將場域定義為各種位置間存在客觀關係所構織的一個網絡（network），行動者擅用權力於場域中進行資本的競爭與奪取，這種權力競爭的場域，突顯了資源分配的階層關係，使得場域呈現出宰制與被宰制的樣貌。場域裡的行動者，會因不同的慣習（habitus）、不同的象徵資本（capital symbolique）而採取各種行動策略，以求得在競爭與衝突中獲得勝出的機會。**⑰** 王士禛巧妙跨足在內閣與文壇的位階上，以其擁有的文化資本與象徵資本，為自己在康熙時期鋪就一個複雜的交際關係與權力網絡。

王士禛創造了一個合翰林內閣高官與文壇祭酒於一尊的文學場域，不僅積極擴建其門生集團的邊界，同時一方面與詞壇保持疏離，如楊玉成教授所言，王漁洋在權力競爭的關鍵中維持沈默，詞就是一件刻意被遺忘的事物。再一方面與布衣保持疏離，亦如嚴迪昌所指，漁洋山人的詩學學術交遊或唱和酬應活動，多與權術心機相輔而行，可知文學活動的官場化、權術化，至此得到了空前的長足發展。王士禛畫像題詠顯現出來的諸種現象，正可為清初文學批評界捲入權勢與聲望的競爭提供一個觀察的線索。

三、尾聲

依現存畫蹟來看，〈放鷳圖〉中的王士禛，與〈幽篁坐嘯圖〉（用王維典）、〈倚杖圖〉（用王維典）、〈雪谿圖〉（用東坡典）等畫像中的他並無二致，透過服

⑰ 權力場域理論，詳參朋尼維茲（Patrice Bonnewitz）著，孫智綺譯：《布赫迪厄社會學的第一課》（台北：麥田出版社，2002）、布迪厄，華康德（Wacquant, L.D.）著、李猛、李康譯：《實踐與反思：反思社會學導引》（北京：中央編譯社，1998）、高宣揚著《布迪厄的社會理論》（上海：同濟大學出版社，2004）等。

裝、座椅等物象與場景的烘托，禹之鼎為漁洋塑造了斯文優雅、不掩貴氣的形象，將讀者從兒寬「困於燕爵」、杜甫栖惶奔走、陶淵明大呼「歸去來兮」的典故情境中帶離。究竟王士禛真有「身在魏闕，心在江湖」的退隱之意嗎？真如〈夫于亭圖〉題詠者的觀感：「處高位而有超世之志」？王氏自順治 17 年（1660）25 歲任揚州推官，直到康熙 43 年（1704），71 歲因案被迫罷歸為止，一生仕宦將近半世紀。康熙 39 年（1700），此時已 67 歲高齡的王士禛，擁有無上榮寵的他真正思歸乎？或許久在樊籠的感受不是沒有，然次年的《載書圖詩》，不是透過門人一再表明皇帝保留職務、戒期往還的諭旨嗎？似乎完全沒有致仕的打算。〈放鷴圖〉卷後 30 餘人題識，〈幽篁坐嘯圖〉畫後題詩亦甚多，均王氏門人，這麼大張旗鼓的陣仗，如此紛至沓來的題詠，分明迥異於傳統士夫官場失意退隱江湖的心態。

王士禛，初由一位山東新城的世家公子，長為意氣風發揚名於廣陵的青年，轉身一變為朝廷文官獎掖門生不輟的良師，再一躍而為編撰批註各種詩集、提出詩學主張的文壇盟主。就文學史的角度而言，王士禛走的是一條與節節高昇的仕途裡應外合的康莊大道，一如《清詩紀事初編》所云：

> 士禛不屑追逐劉正宗濟南一派，乃倚錢吳以取重。……詩格風流，吐辭修潔，倡為神韻之說。聲氣復足以張之。遂至名盛一時。洎乎晚歲，篇章愈富，名位愈高，海內能詩者，幾無不出其門下。主持風雅，近五十年，過於錢吳遠矣。❷

這個觀察，終致得到一代「文學正宗」的讚譽。漁洋得到康熙皇帝的百般恩寵，身為高官，具有權力，不僅擁有龐大的門生集團，許多慕名而來的賢士，以及攀附名流之徒，更將其推上一代詩壇盟主的地位。畫家們接力賽似地挖空心思，讓人生不同階段的漁洋粉墨登場，而同調與門生則在畫幅空間裡，墨筆組成一個龐大的對話群體，以超出圖本篇幅的眾多題跋，前仆後繼、齊聲揄揚詩學盟主王士

❷ 參見鄧之誠編《清詩紀事初編》（上海：上海古籍出版社，1984），下冊，卷 6，王士禛，頁 677-678。

禎的聲譽。王漁洋的文學生涯堪稱為一部個人聲譽之揄揚史，他一生對文名非常敏感，從唱和、詩社、題詠、序跋、詩話、評點、圖像、出版，不間斷的刻意經營，加上官位亨通，終於建立一代正宗的地位。這是清初無數文人的縮影，王漁洋代表了一個十分成功的案例，貫串王士禎一生的畫像與題詠，恰好與其文學聲譽的揄揚史互為表裡。⓹

⓹ 周杉認為，所謂純文學（至少在文學批評中）是個廿世紀的產物，只要略加反省即可見這個純文學的觀念很難普遍運用，因為文學評價很明顯地摻有社會的和文化的成分，特別是在中國傳統中，某些文學之外的考慮不斷地介入作家聲譽因而形成了一個文化的層面。最明顯的情形就是，一個詩人生前的聲譽可以與他死後幾百年的聲譽迥然不同，周杉以陶潛與杜甫為例，探討文學聲譽的作用與意涵。參見周杉著〈文學聲譽的涵義〉，《九州學刊》3:2，1989 年 6 月，頁 53-65。筆者本文鎖定王士禎的畫像與題詠為考察對象，以「揄揚聲譽」作為漁洋一生畫像與題詠活動不絕之動機與推力，終致成為清初文學史之「一代正宗」，本文論點的形成過程，獲得嚴迪昌、孫康宜、周杉、蔣寅、張宏生、楊玉成等學者相關著作的啟發，謹此致謝。

後記

參考文獻

一、史料，工具書與典籍類

史料、工具書

〔漢〕班固，《漢書》，收入《景印文淵閣四庫全書》第 250 冊，台北：台灣商務印書館，1983。

〔南朝宋〕范曄，《後漢書》，收入《二十五史》，台北：藝文印書館，1955。

〔唐〕房玄齡等撰，《晉書》，收入《二十五史》，台北：藝文印書館，1955。

〔宋〕歐陽修、宋祁等撰，《新唐書》，台北：台灣開明書局，1962。

〔元〕托克托等撰，《宋史》，收入《二十五史》，台北：藝文印書館，1955。

〔清〕張廷玉等撰，《明史》，收入《二十五史》，台北：藝文印書館，1955。

〔清〕常惟禎纂修，《萬載縣志》，收入《稀見中國地方志匯刊》，第 26 冊，北京：中華書店，1992。

〔清〕《聖祖實錄》，收入《清實錄》，北京：中華書局，未注出版年，第 4 冊。

〔清〕趙爾巽等撰，《清史稿・列傳》，收入周駿富輯，《清代傳記叢刊》，台北：明文出版社，1986，第 94 冊。

〔清〕蔡冠洛編纂，《清史列傳》，收入周駿富輯，《清代傳記叢刊》，台北：明文出版社，1986，第 104 冊。

〔清〕張維屏，《國朝詩人徵略》，收入周駿富輯，《清代傳記叢刊》，台北：明文出版社，1986，第 21 冊。

〔清〕張維屏編撰，陳永正點校，《國朝詩人徵略》（初編），廣州：中山大學出版社，2004。

〔清〕鈕琇編，《觚賸》，收入《近代中國史料叢刊續編》，台北：文海出版社，第 94 輯，1982。

〔清〕錢儀吉等編，《清代碑傳全集》，上海：上海古籍出版社，1987。

張次溪編纂，《清代燕都梨園史料》（正續編），原刊本於 1937 年編成，北京：中國戲劇出版社，1991（二刷）。

如皋冒鶴亭輯，東莞張次溪訂，《雲郎小史》，收入張次溪編纂《清代燕都梨園史料》（正續編），原刊本為張次溪於 1937 年編成，北京：中國戲劇出版社，1991（二刷）。

謝正光、范金民合編，《明遺民錄彙輯》，南京：南京大學出版社，1995。

卞孝萱、薛永年、周積寅等編撰，《揚州八怪研究資料叢書》，南京：江蘇美術出版社，1992。

李靈年、楊忠主編，《清人別集總目》，合肥：安徽教育出版社，2001。

池秀雲編，《歷代名人室名別號辭典（增訂本）》，太原：山西古籍出版社，1998。

沈起煒、徐光烈編撰，《中國歷代職官詞典》，上海：上海辭書出版社，1992。

王先霈、王又平主編，《文學批評術語詞典》，上海：上海文藝出版社，1999。

典籍

〔周〕古輯，姚際恒疏，《詩經通論》，台北：河洛出版社，1980。

〔周〕古輯，鄭玄注，《禮記》，收入《四部叢刊》正編，台北：台灣商務印書館，1990。

〔周〕莊周撰，郭慶藩輯，《莊子集釋》，台北：漢京文化事業公司，1983。

〔南朝宋〕劉義慶撰，〔梁〕劉孝標注，《世說新語》，台北：台灣商務印書館，1979。

〔南朝梁〕釋慧皎，《高僧傳》，北京：中華書局，1991。

〔南朝梁〕任昉撰，〔明〕陳懋仁註，《文章緣起註》，收入《百部叢書集成》，台北：藝文印書館，1971，第 135 本。

〔南朝梁〕劉勰撰，王更生注譯，《文心雕龍讀本》，全 2 冊，台北：文史哲出版社，1984。

〔北魏〕鳩摩羅什譯，《維摩詰所說經》，《大正新修大藏經》，台北：新文豐出版公司，1987，第 14 冊。

〔唐〕劉知幾，《史通》，《景印文淵閣四庫全書》，台北：台灣商務印書館，1983，第 685 冊。

〔唐〕蕭穎士，《蕭茂挺文集》，《四庫全書珍本》，台北：台灣商務印書館，出版年次不一，11 集。

〔唐〕劉肅，《大唐新語》，《叢書集成初編》，第 2742 冊，北京：中華書局，1985。

〔唐〕杜甫撰，楊倫注，《杜詩鏡銓》，台北：漢京出版社，1983。

〔南唐〕靜、筠二禪師編撰，《祖堂集》，上海：上海古籍出版社，1994。

〔後蜀〕趙崇祚編，蕭繼宗點校，《花間集》，台北：台灣學生書局，1996。

〔宋〕釋惠洪，《冷齋夜話》，海口市：海南出版社，2001。

〔宋〕蘇軾撰，〔清〕王文誥輯註，《蘇軾詩集》，收入《中國古典文學基本叢書》，北京：中華書局，1982。

〔宋〕蘇軾撰，孔繁禮點校，《蘇軾文集》（全 6 冊），北京：中華書局，2004 第 6 刷。

〔宋〕黃庭堅，《山谷集》，收入《景印文淵閣四庫全書》，台北：台灣商務印書館，1983，第 1113 冊。

〔宋〕羅大經，《鶴林玉露》，北京：中華書局，1997。

〔宋〕洪興祖，《楚辭補注》，台北：漢京文化事業公司，1983。

〔宋〕程顥、程頤撰，《二程集》，《河南程氏遺書》，北京：中華書局。

〔宋〕朱熹注，《詩經集傳》，台北：藝文印書館，1964。

〔宋〕朱熹撰，〔明〕譚寶煥輯，《性理吟》，吉林省圖書館藏康熙 19 年譚作梅等刻本，收入《四庫全書存目叢書》，集部，第 78 冊。

〔宋〕張君房，《雲笈七籤》，北京：華夏出版社，1996。

〔明〕吳訥，《文章辨體》，收入《四庫全書存目叢書》，台南：莊嚴文化事業公司，1995，集部 291 冊。

〔明〕徐師曾，《文體明辨》，收入《四庫全書存目叢書》，台南：莊嚴文化事業公司，1995，集部 312 冊。

〔明〕楊榮，《楊文敏公集》，收入《明人文集叢刊》，台北：文海出版社，1970，第 4 種。

〔明〕金幼孜，《金文靖公集》，收入《明人文集叢刊》，台北：文海出版社，1970，第 1 冊。

〔明〕楊士奇，《東里續集》，收入《文淵閣四庫全書》，台北：台灣商務印書館，1983，集部，第 178 冊。

〔明〕李時勉，《古廉文集》（第 3 集），收入《四庫全書珍本》，台北：台灣商務印書館，出版年次不詳，第 1143 冊。

〔明〕王圻、王思義輯，收入《續修四庫全書》，上海：上海古籍出版社，2002，子部，類書類，第 1234 冊。

〔明〕沈周，《耕石齋石田文鈔》，收入《石田先生集》，據明萬曆陳仁錫編刊分體本影印，台北：國立中央圖書館，1968。

〔明〕謝遷，《歸田稿》，收入《文淵閣四庫全書》，台北：台灣商務印書館，1986，第 1256 冊。

〔明〕葉廷秀，《葉廷秀詩話》，收入《明詩話全編》，南京：江蘇古籍出版社，1997，第 9 冊。

〔明〕茅坤，《茅鹿門先生文集》，收入《續修四庫全書》，上海：上海古籍出版社，2002，集部，別集類，第 1345 冊。

〔明〕曹蓋之，《舌華錄》，收入《筆記小說大觀》，台北：新興書局，1974，第 5 冊。

〔明〕嚴嵩，《鈐山堂集》，收入《四庫全書存目叢書》，台南：莊嚴文化事業公司，1997，集部，第 56 冊。

〔明〕陸樹聲，《陸學士雜著》，收入《四庫全書存目叢書》，台南：莊嚴文化事業公司，1995，子部 163 冊。

〔明〕陸樹聲，《茶寮記》，收入《文淵閣四庫全書》，台北：台灣商務印書館，1983-1986，子部・譜錄類，第 79 冊。

〔明〕李日華，《恬致堂集》，據明末刊本影印，明代藝術家集彙刊續集，台北：國立中央圖書館，1971。

〔明〕周履靖，《天形道貌》，收入《百部叢書集成》之 13，《夷門廣牘》第 3 函，台北：藝文印書館，1971。

〔明〕徐渭，《徐文長逸稿》，收入《四庫全書存目叢書》，台北：莊嚴文化事業公司，1997，集部，別集類，第 145 冊。

〔明〕袁宏道，《瓶史》，收入《百部叢書集成》第 48 種，〈借月山房彙鈔〉，台北：藝文印書館，1971。

〔明〕袁宏道，《袁中郎全集》，據國立台灣大學圖書館藏明末刊本影印，明代論著叢刊，第 2 輯，台北：偉文圖書公司，1976。

〔明〕陳繼儒，《陳眉公集》，收入《續修四庫全書》，上海：上海古籍出版社，2002，集部，別集類，第 1380 冊。

〔明〕陳洪綬撰，吳敢輯校，《陳洪綬集》，《兩浙作家文叢》，杭州：浙江古籍出版社，1994。

〔明〕張岱撰，屠友祥校注，《陶庵夢憶》，收入《宋明清小品文集輯注》，上海：上海遠東出版社，1996。

〔清〕清聖祖彙編，《全唐詩》，北京：中華書局，1996。

〔清〕李漁，《閒情偶寄》，台北：長安出版社，1992。

〔清〕吳梅村，《梅村家藏稿》，清宣統三年武進董氏誦芬室刊本，《歷代畫家詩文集》40，台北：台灣學生書局，1975。

〔清〕方文，《嵞山續集》，據康熙 28 年王概刻本影印，收入《續修四庫全書》，上海：上海古籍出版社，2002，集部，別集類，第 1400 冊。

〔清〕龔鼎孳，《定山堂詩集》，收入《續修四庫全書》，上海：上海古籍出版社，2002，集部，別集類，第 1403 冊。

〔清〕曹溶，《靜惕堂詩集》，據首都圖書館藏清雍正 3 年李維鈞刻本影印，收入《四庫全書存目叢書》，台南：莊嚴文化事業公司，1997，集部，別集類，第 198 冊。

〔清〕尤侗，《西堂詩集》，據清康熙刻本影印，收入《續修四庫全書》，上海：上海古籍出版社，出版年次不一，集部，別集類，總 1407 冊。

〔清〕尤侗，《後性理吟》，據清康熙刻本影印，收入《續修四庫全書》，上海：上海古籍出版社，出版年次不一，集部，別集類，總 1407 冊。

〔清〕尤侗，《百末詞》，收入《西堂詩集》，收入《續修四庫全書》，上海：上海古籍出版社，2002，集部，別集類，總 1407 冊。

〔清〕尤侗，《看雲草堂集》，收入《續修四庫全書》，上海：上海古籍出版社，2002，第 1406 冊。

〔清〕陳維崧，《陳迦陵文集》，上海涵芬樓影印患立堂本，據商務印書館 1926 年版重印，收入《四部叢刊初編》，上海：上海書店，1989，集部，第 281-282 冊。

〔清〕朱彝尊，《曝書亭全集》，據原刻本校刊，收入《四部備要》，台北：中華書局，1972，集部。

〔清〕朱彝尊撰，李富孫注，《曝書亭集詞註》，據嘉慶 19 年校經廎刻本影印，收入《續修四庫全書》，上海：上海古籍出版社，2002，集部，詞類，第 1724 冊。

〔清〕朱彝尊撰，葉元章、鍾夏選註，《朱彝尊選集》，上海：上海古籍出版社，1991。

〔清〕邵長蘅，《邵子湘全集》，據青海省圖書館藏清康熙刻本，收入《四庫全書存目叢書》，台南：莊嚴文化事業公司，1997，集部，第 248 冊。

〔清〕邵長蘅，《青門旅稿》，據青海省圖書館藏清康熙刻本，收入《邵子湘全集》，收入《四庫全書存目叢書》，台南：莊嚴文化事業公司，1997，集部，第 248 冊。

〔清〕王士禛，《衍波詞》，收入《叢書集成初編》，北京：中華書局，未注出版年。

〔清〕王士禛，《阮亭詩餘》，收入《叢書集成初編》，北京：中華書局，未注出版年。

〔清〕王士禛，《蠶尾集》，收入《四庫全書存目叢書》，台南：莊嚴文化事業公司，1997，集部，別集類，第 227 冊。

〔清〕王士禛，《蠶尾續集》，收入《四庫全書存目叢書》，台南：莊嚴文化事業公司，1997，集部，別集類，第 227 冊。

〔清〕王士禛，《雍益集》，北京師範大學圖書館藏清康熙刻王漁洋遺書本，收入《四庫全書存目叢書》，台南：莊嚴文化事業公司，1997，集部，別集類，227 冊。

〔清〕王士禛，《漁洋續集》，收入《四庫全書存目叢書》，台南：莊嚴文化事業公司，1997，集部別集類，226 冊。

〔清〕王士禎，《漁洋詩話》，收入《景印文淵閣四庫全書》，台北：台灣商務印書館，1983，第 1483 冊。

〔清〕王士禎選，盧見曾補傳，《感舊集》，台北：廣文書局，1968

〔清〕王士禎，《居易錄》，收入《筆記小說大觀》，台北：新興書局，1988，第 15 編第 9 冊。

〔清〕王士禎，《分甘餘話》，收入《景印文淵閣四庫全書》，台北：台灣商務印書館，1983，第 870 冊。

〔清〕王士禎，《香祖筆記》，上海：上海古籍出版社，1989。

〔清〕王士禎，《古夫于亭雜錄》，北京：中華書局，1997。

〔清〕王士禎，張宗柟輯，《帶經堂詩話》，收入《續修四庫全書》，上海：上海古籍出版社，2002，集部，詩文評類，第 1698 冊。

〔清〕王士禎，孫言誠點校，《王士禎年譜》，北京：中華書局，1992。

〔清〕王上禎撰，李毓芙・车通・李茂肅整理，《漁洋精華錄集釋》，全 3 冊，上海：上海古籍出版社，1999。

〔清〕沈德潛選註，《唐詩別裁集》，上海：上海古籍出版社，1979。

〔清〕宋犖，《緜津山人詩集》，據中央民族大學圖書館藏清康熙刻本，收入《四庫全書存目叢書》，台南：莊嚴文化事業公司，1997，集部，別集類，第 225 冊。

〔清〕彭孫遹，《松桂堂全集》，收入《四庫全書珍本》，三集，台北：台灣商務印書館，未注出版年。

〔清〕孫枝蔚，《溉堂詩集》，據清康熙刻本影印，收入《續修四庫全書》，上海：上海古籍出版社，出版年次不一，集部，別集類，總 1407 冊。

〔清〕李良年，《秋錦山房集》，據清華大學圖書館藏清康熙刻乾隆續刻李氏家集四種本，收入《四庫全書存目叢書》，台南：莊嚴文化事業公司，1997，集部，別集類，第 251 冊。

〔清〕潘耒，《遂初堂詩集》，收入《續修四庫全書》，上海：上海古籍出版社，1998，集部，別集類，第 1417 冊。

〔清〕徐釚，《青門集》，康熙乙亥菊莊刻本。

〔清〕徐釚，《本事詩》，收入杜松柏主編《清詩話訪佚初編》，台北：新文豐出版社，1987，第 1 冊。

〔清〕汪懋麟，《百尺梧桐閣集》，據中國社會科學院文學研究所藏清康熙刻本影印，收入《四庫全書存目叢書》，台南：莊嚴文化事業公司，1997，集部，別集類，第 241 冊。

〔清〕汪懋麟，《錦瑟詞》，據中國科學院圖書館藏清康熙刻本影印，收入《續修四庫全

書》，上海：上海古籍出版社，2002，集部，詞類，第 1725 冊。

〔清〕陳廷敬，《午亭集》，中國社會科學院文學研究所圖書館藏清康熙 41 年刻本，收入《四庫全書存目叢書補編》，濟南：齊魯書社，2001，第 78 冊。

〔清〕李良年，《秋錦山房集》，清華大學圖書館藏清康熙刻乾隆續刻李氏家集四種本，收入《四庫全書存目叢書》，台南：莊嚴文化事業公司，1997，集部，別集類，251 冊。

〔清〕李符，《香草居集》，據吉林大學圖書館藏清康熙至乾隆刻李氏家集四種本影印，收入《四庫全書存目叢書》，台南：莊嚴文化事業公司，1997，集部，別集類，第 252 冊。

〔清〕梁佩蘭，《六瑩堂詩二集》，據首都圖書館藏清道光南海伍氏詩雪軒刻粵十三家集本影印，收入《四庫全書存目叢書》，台南：莊嚴文化事業公司，1997，集部，別集類，第 255 冊。

〔清〕釋大汕，《大汕離六堂集》，台北：新文豐出版公司，2000。

〔清〕釋大汕，《海外紀事》，收入《四庫全書存目叢書》，台南：莊嚴文化事業公司，1997，史部，地理類，第 256 冊。

〔清〕孫致彌，《杕左堂集詩》，首都圖書館藏清乾隆刻本，收入《四庫全書存目叢書》，台南：莊嚴文化事業公司，1997，集部，別集類，第 255 冊。

〔清〕孫致彌，《杕左堂續集》，中國科學院圖書館藏清乾隆刻本，收入《四庫全書存目叢書補編》，濟南：齊魯書社，2001。

〔清〕納蘭性德撰，張草紉箋注，《納蘭詞箋注》，上海：上海古籍出版社，2004。

〔清〕錢芳標，《湘瑟詞》，據南京圖書館藏清康熙刻本影印，收入《續修四庫全書》，上海：上海古籍出版社，2002，集部，詞類，第 1725 冊。

〔清〕王沛恂，《匡山集》，據吉林大學圖書館藏清雍正刻本影印，收入《四庫全書存目叢書》，台南：莊嚴文化事業公司，1997，集部，別集類，第 255 冊。

〔清〕查慎行，《敬業堂集》，據上海涵芬樓影印原刊本，收入《四部叢刊初編》，台北：台灣商務印書館，1965，集部，共 3 冊。

〔清〕顧嗣立，《梧語軒集》，收於《閭邱詩集》，據北京圖書館藏清康熙刻本，收入《四庫全書存目叢書》，台南：莊嚴文化事業公司，1997，集部，別集類，第 266 冊。

〔清〕林佶，《樸學齋詩稿》，北京圖書館分館藏清乾隆九年家刻本，收入《四庫全書存目叢書》，台南：莊嚴文化事業公司，1997，集部，別集類，第 262 冊。

〔清〕金農，《冬心先生續集》，收入《續修四庫全書》，上海：上海古籍出版社，1995，集部，別集，總 1424 冊。

〔清〕金農，《冬心先生三體詩》，收入《百部叢書集成》，台北：藝文印書館，出版年次不一，百部叢書集成三編；2，小石山房叢書，第三函小石山房叢書。

〔清〕金農，《冬心先生自度曲》，收入《續修四庫全書》，上海：上海古籍出版社，2002，集部，曲類，1739 冊。

〔清〕金農，《金冬心先生詩集》（原刻書名為《冬心先生集》），收入《近代中國史料叢刊續編》，第 98 輯，台北：文海出版社，未注出版年。

〔清〕羅聘，《香葉草堂詩存》，收入《續修四庫全書》，上海：上海古籍出版社，2002，總 1453 冊。

〔清〕袁枚撰，王英志校點，《袁枚全集》，南京：江蘇古籍出版社，1993。

〔清〕顧太清、奕繪撰，《顧太清奕繪詩詞合集》，上海：上海古籍出版社，1998。

〔清〕陳文述，《頤道堂詩選》，據嘉慶二十二年刻道光增修本影印，收入《續修四庫全書》，台南：莊嚴文化事業公司，1997，集部，別集類，第 1504 冊。

〔清〕鄧之誠，《清詩紀事初編》，全 2 冊，上海：上海古籍出版社，1684。

〔清〕郭麐，《靈芬館詩話》，台北：新文豐出版社，1987。

〔清〕謝章鋌，《賭棋山莊詞話》，收入唐圭璋編，《詞話叢編》，台北：新文豐山版社，1988，第 4 冊。

〔清〕吳衡照，《蓮子居詞話》，收入《詞話叢編》，台北：新文豐出版社，1988，第 3 冊。

〔清〕馮金伯，《詞苑萃編》，收入《詞話叢編》，台北：新文豐出版社，1988，第 2 冊。

〔清〕丁紹儀，《聽秋聲館詞話》，收入《詞話叢編》，台北：新文豐出版社，1988，第 3 冊。

〔清〕查為仁，《蓮坡詩話》，收入《清詩話》，全 2 冊，台北：西南書局，1979，上冊。

郭登峰編，《歷代自敘傳文鈔》，台北：文星書店，1965。

朱劍心編，《晚明小品選注》，台北：台灣商務印書館，1965。

杜聯喆輯，《明人自傳文鈔》，台北：藝文印書館，1977。

施蟄存編，《晚明二十家小品》，台北：新文豐出版社，1977。

政治大學古典小說研究中心主編，《明清善本小說叢刊初編》，台北：天一出版社，1985。

錢仲聯主編，《清詩紀事》，南京：江蘇古籍出版社，1987。

杜松柏主編，《清詩話訪佚初編》，台北：新文豐出版社，1987。

唐圭璋編，《詞話叢編》，台北：新文豐出版社，1988。

尤振中、尤以丁編撰，《清詞紀事會評》，合肥：黃山書社，1995。

張璋等編，《歷代詞話》，鄭州：大象出版社，2002。

二、題畫、畫論、畫史與畫冊圖錄類

題詠、畫論、畫史

〔明〕天然，《歷代古人像讚》，收入《中國歷代人物像傳》（全 4 冊），濟南：齊魯書社，2002，第 1 冊。

〔清〕《迦陵填詞圖題詠》，乾隆拓本，北京大學圖書館古籍善本特藏室。

〔清〕《迦陵填詞圖題詠》，據道光拓本影印，上海：中華書局隆拓本，1927。

〔清〕王士禛編，《載書圖詩》，收入《四庫全書存目叢書》，台南：莊嚴文化事業公司，1997，集部，總集類，第 394 冊。

〔清〕徐釚輯，《楓江漁父圖題詞》，康熙乙亥（1695）菊莊刻本。

〔清〕陸心源著錄，《徐電發楓江漁父圖卷》，輯入陸氏編《穰梨館過眼續錄》卷 15，收入《續修四庫全書》，上海：上海古籍出版社，2002。

〔清〕鄧實輯，《徐電發楓江漁父小像題詠》，收入黃賓虹、鄧實合編《美術叢書》，台北：藝文印書館，1975 年 11 月初版（原版經始於宣統辛亥，1911），第 3 冊，「初集第 6 輯」。

〔清〕鄧實輯，《徐電發楓江漁父小像題詠》，收入《明清人題跋》，台北：世界書局，1988，下冊。

〔清〕羅振玉，《貞松老人書畫跋》，收入黃賓虹、鄧實合編《美術叢書》，台北：藝文印書館，1975 年 11 月初版，第 21 冊（5 集 2 輯）。子部，藝術類，第 1087 冊。

〔清〕金農，《冬心自寫真題記》，收入《明清人題跋》，台北：世界書局，1988，下冊。

〔清〕金農，《冬心先生雜畫題記》，收入《明清人題跋》，台北：世界書局，1988，下冊。

〔清〕金農，《冬心畫佛題記》，收入《明清人題跋》，台北：世界書局，1988，下冊。

〔清〕顧修輯，《讀畫齋題畫詩》，嘉慶 4 年石門顧氏讀畫齋刻本。

〔清〕葉衍蘭、葉恭綽編，《清代學者象傳合集》，上海：上海古籍出版社，1989。

〔清〕李玉棻，《甌缽羅室書畫過目考》，收入嚴一萍續編《美術叢書》，台北：藝文印書館，出版年次不一，5 集第 9 輯。

〔清〕蔣驥，《傳神祕要》，收入黃賓虹、鄧實合編《美術叢書》，第 9 冊（2 集 7 輯），台北：藝文印書館，1975 年 11 月初版。

張次溪輯，《九青圖詠》，收入張次溪編纂《清代燕都梨園史料》（正續編），原刊本為張次溪於 1937 年編成，北京：中國戲劇出版社，1991（二刷）。

鄧實、黃賓虹編，嚴一萍補輯，《美術叢書》，台北：藝文印書館，1975 年 11 月初版（原版

經始於宣統辛亥 1911）

陳丕華、余毅編，《題畫寶笈》，台北：中華書畫出版社，1973。

卜孝萱主編，《揚州八怪題畫錄》，《揚州八怪研究資料叢書》，南京：江蘇美術出版社，
　　　1992。

余紹宋，《書畫書錄解題》，台北：台灣中華書局，1980 年 11 月（二版）。

俞劍華編，《中國畫論類編》，全 2 冊，台北：華正書局，1984。

王伯敏，《中國版畫史》，台北：蘭亭書店，1986。

王伯敏編，《中國繪畫通史》，全 2 冊，台北：三民書局，1997。

楊新、班宗華等人合撰，《中國繪畫三千年》，台北：聯經出版社，1999。

李鑄晉、萬青力合撰，《中國現代繪畫史：晚清之部（1840-1911）》，台北：石頭出版社，
　　　1998。

李鑄晉、萬青力合撰，《中國現代繪畫史：民初之部（1912-1949）》，台北：石頭出版社，
　　　2001。

畫冊、圖錄

〔清〕張辟繪，陸遠補圖，《卜永譽畫像》，康熙畫蹟，北京大學圖書館古籍善本特藏室
　　　藏。

鄭振鐸編，《偉大的藝術傳統圖錄》，據 1952 年重印，上海：上海三聯書店，1989。

國立故宮博物院編纂，《故宮圖像選萃》，台北：國立故宮博物院，1971。

南京博物院供稿，《明代人物肖像畫選》，上海：上海人民美術出版社，1982。

佘城編，《中國書畫·人物畫》，台北：光復書局，1983。

東京大學東洋文化研究所編，《中國繪畫總合圖錄》（正編）（全五冊），東京：東京大學
　　　出版會，1982-1983。

吳哲夫總編纂，《中華五千年文物集刊》，繪畫部共 10 冊，台北：中華五千年文物集刊編輯
　　　委員會，1983-1991。

國立故宮博物院編，《海外遺珍》，台北：故宮博物院，1985。

中國美術全集編輯委員會編，《中國美術全集》全 60 冊，繪畫部共 20 冊，台北：錦繡出版
　　　社，1986-1989。

中國古代書畫鑑定組編，《中國古代書畫圖目》全 23 冊，北京：文物出版社，1986-2001，第
　　　1 版。

佘城編，《中國書畫·人物畫》，台北：光復書局，1987。

瞿冠群、華人德執筆，《中國歷代名人圖鑑》，全2冊，上海：上海書畫出版社，1989。

國立故宮博物院編，《故宮書畫圖錄》，全21冊，台北：故宮博物院，1989-2002。

鄭振鐸編，《域外所藏中國古畫集》，成都：新華書店，1990。

青島市博物館編，《青島市博物館藏畫集》，北京：文物出版社，1991。

高美慶編，李志綱、黎淑儀集譯，《至樂樓藏明清書畫》，香港：至樂樓藝術發揚有限公司，1992。

鄭振鐸編，《域外所藏中國古畫集》，出版地不詳：出版者不詳，1993。

梁白泉主編，《南京博物院藏中國肖像畫選集》，北京：文物出版社，香港大業公司印行，1993。

瞿冠群、華人德主編，《中國歷代人物圖像索引》，南京：江蘇教育出版社，1994。

楊新主編，《故宮博物院藏明清繪畫》，北京：紫京城出版社，出版時間不詳，序於1994。

施達夫、吳彬、劉虹雨編，《清代人物畫風》，《中國古代繪畫大師畫風系列》，重慶：重慶出版社，1995。

袁欣、蘇輝、吳斌編，《中國古代人物畫風》，重慶：重慶出版社，1995。

徐邦達編，《中國繪畫史圖錄》，上海：上海人民美術出版社，1997。

翁萬戈編撰，《陳洪綬》（含文字、圖版）共3卷，上海：上海人民美術出版社，1997。

中國古代書畫鑒定組編，《中國繪畫全集》，全30冊，北京：文物出版社，1997-1999。

戶田禎佑、小川裕充編，《中國繪畫總合圖錄》（續編）（全四冊），東京：東京大學，1998-1999。

楊新編撰，《項聖謨精品集》，北京：人民美術出版社，1999。

阮榮春編，《中國羅漢圖》，長沙：湖南美術出版社，2000。

何廣舉總策劃，《中國傳世人物名畫全集》全2冊，北京：中國戲劇出版社，2001。

北京故宮博物院編，《清代宮廷繪畫》，北京：文物出版社，2001。

蔡宜璇執編，《悅目：中國晚期書畫》全2冊（圖版篇、解說篇），台北：石頭出版社，2001。

閏爽、李之昕責任編輯，《中國人物名畫鑑賞》，北京：九州出版社，2002。

孫葉鋒編，《南畫大成》，揚州：廣陵書社，2004。

華人德主編，《中國歷代人物圖像集》，全3冊，上海：上海古籍出版社，2004。

三、現代專著

中文專著

王元，《傳記學》，台北：牧童出版社，1977。

劉昌元，《西方美學導論》，台北：聯經出版社，1986。

陳萬益，《晚明小品與明季文人生活》，台北：大安出版社，1988。

卞孝萱主編，《揚州八怪年譜》，《揚州八怪研究資料叢書》，南京：江蘇美術出版社，
　　1990。

朱耀偉編，《當代西方文學批評理論》，板橋：駱駝出版社，1992。

故宮博物院編，《吳門畫派研究》，北京：紫禁城出版社，1993。

呂正惠主編，《文學的後設思考》，台北：正中書局，1993。

楊正潤，《傳記文學史綱》，南京：江蘇教育出版社，1994。

李栖，《兩宋題畫詩論》，台北：台灣學生書局，1994。

吳潛誠，《感性定位——文學的想像與介入》，台北：允晨文化，1994。

鄭文惠，《詩情畫意——明代題畫詩的詩畫對應內涵》，台北：東大圖書公司，1995。

周汛、高春明合編，《中國古代服飾大觀》，重慶：重慶出版社，1995。

周汛、高春明合編，《中國衣冠服飾大辭典》，上海：上海辭書出版社，1996。

樂黛雲、陳珏編，《北美中國古典文學研究名家十年文選》，南京：江蘇人民出版社，1996
　　年。

石守謙，《風格與世變：中國繪畫史論集》，台北：允晨文化，1996。

葉嘉瑩、陳邦炎合撰，《清詞名家論集》，台北：中央研究院，1996。

戴麗珠，《明清文人題畫詩輯》，台北：學海出版社，1998。

游國恩，《游國恩學術論文集》，北京：中華書局，1999。

嚴迪昌，《清詞史》，南京：江蘇古籍出版社，1999。

毛文芳，《晚明閒賞美學》，台北：台灣學生書局，2000。

束定芳，《隱喻學研究》，上海：上海外語教育出版社，2000。

孫康宜，《文學的聲音》，台北：三民書局，2001。

張郁明，《盛世畫佛——金農傳》，《揚州八怪傳記叢書》，上海：上海人民出版社，
　　2001。

李曉庭、蔡芃洋合撰，《花之寺僧——羅聘傳》，《揚州八怪傳記叢書》，上海：上海人民出版社，2001。

陳平原，《圖像晚清：點石齋畫報》，天津：百花文藝出版社，2001。

陳平原、王德威、商偉合編，《晚明與晚清》，武漢：湖北教育出版社，2001。

蔣寅，《王漁洋事跡徵略》，北京：人民文學出版社，2001。

蔣寅，《王漁洋與康熙詩壇》，北京：中國社會科學出版社，2001。

毛文芳，《物・性別・觀看——明末清初文化書寫新探》，台北：台灣學生書局，2001。

陳平原、王德威、商偉編，《晚明與晚清：歷史傳承與文化創新》，武昌：湖北教育出版社，2002。

高宣揚：《流行文化社會學》，台北：揚智出版社，2002。

蔣哲倫、傅蓉蓉合撰，《中國詩學史》，廈門：鷺江出版社，2002。

黃克武，《畫中有話：近代中國的視覺表述與文化構圖》，台北：中研院近史所，2003。

趙白生，《傳記文學理論》，北京：北京大學出版社，2003。

衣若芬，《觀看・敘述・審美——唐宋題畫文學論集》，台北：中研院文哲所，2004。

王瓊玲主編，《明清文學與思想中之主體意識與社會》，台北：中研院文哲所，2004。

馬惠娣，《休閒：人類美麗的精神家園》，北京：中國經濟出版社，2004。

高宣揚，《布迪厄的社會理論》，上海：同濟大學出版社，2004。

鄭文惠，《文學與圖像的文化美學——想像共同體的樂園論述》，台北：里仁書局，2005。

劉水雲，《明清家樂研究》，上海：上海古籍出版社，2005。

丁家桐，《揚州八怪》，蘇州：蘇州大學出版社，2005。

外文譯著

〔美〕馬斯洛（Abraham H. Maslow）著，許金聲等譯，《動機與人格》（"*Motivation and personality*"），北京：華夏出版社，1987。

〔法〕Robert Escarpit（侯伯・埃斯卡皮）著，葉淑燕譯，《文學社會學》（"*Sociologie de la litt'erature*"），台北：遠流出版社，1990。

〔英〕約翰・柏格（John Berger）著，陳志梧譯，《看的方法——繪畫與社會關係七講》（"*Ways of Seeing*"），台北：明文書局，1991。

〔美〕高居翰（James Cahill）撰，李佩樺等合譯，《氣勢撼人——十七世紀中國繪畫中的自然與風格》（"*The compelling image: nature and style in seventeenth-century Chinese*"），台北：石頭出版社，1994。

〔美〕高居翰（James Cahill）撰，夏春梅等初譯，《江岸送別：明代初期與中期繪畫（1368-1580）》（"*Parting at the shore: Chinese painting of the early and middle Ming dynasty, 1368-1580*"），台北：石頭出版社，1997。

〔美〕高居翰（James Cahill）撰，王嘉驥譯，《山外山：晚明繪畫（1570-1644）》（"*The distant mountains: Chinese painting of the late Ming dynasty, 1570-1644*"），台北：石頭出版社，1997。

〔法〕尚·布希亞（Jean Baudrillard）著，林志明譯，《物體系》（"*Le systeme des objets*"），台北：時報文化，1997。

〔美〕Michael Payne 著，李奭學譯，《閱讀理論——拉康、德希達與克麗絲蒂娃導讀》（"*Reading theory: an introduction to Lacan, Derrida, and Kristeva*"），台北：書林出版公司，1997。

〔法〕皮埃爾·布迪厄（Bourdieu Pierre）、〔美〕華康德（Wacquant, L.D.）著，李猛、李康譯，《實踐與反思：反思社會學導引》（"*An invitation to reflexive sociology*"），北京：中央編譯社，1998。

〔美〕斯坦利·費什（Fish Stanley）著，文楚安譯，《讀者反應批評：理論與實踐》，北京：中國社會科學出版社，1998。

〔美〕哈洛·卜倫（Harold Bloom）著，高志仁譯，《西方正典》（"*The Western canon: the books and school of the ages*"）（全 2 冊），台北：立緒文化，1998。

〔日〕川合康三撰，蔡毅譯，《中國的自傳文學》，北京：中央編譯出版社，1999。

〔美〕托馬斯·古德爾（Thomas L. Goodale）、杰弗瑞·戈比（Geoffrey Godbey）著，成素梅等譯，《人類思想史中的休閒》（"*The Evolution of Leisure: Historical and Philosophical Perspective*"），昆明：雲南人民出版社，2000。

〔法〕蒙田（Michel de Montaigne）著，梁宗岱、黃建華譯，《我不想樹立雕像》（"*I don't want to have a statue set up*"），北京：光明日報出版社，2000。

〔法〕菲力普·勒熱訥（Philippe Lejeune）著，楊國政譯，《自傳契約》（"*Le pacte autobiographique" and "L'autobiographie en France*"），北京：三聯書店，2001。

〔法〕朋尼維茲（Patrice Bonnewitz）著，孫智綺譯：《布赫迪厄社會學的第一課》（"*Premieres lecons sur la sociologie de Pierre Bourdieu*"），台北：麥田出版社，2002。

〔法〕Dominique Waquet、Marion Laporte 著，楊啟嵐譯，《法國時尚》（"*La mode*"），台北：麥田出版社，2002。

〔瑞士〕維電娜·卡斯特（Kast Verena）著，陳瑛譯，《羨慕與嫉妒——深層心理分析》（"*Neid und eifersucht: Die herausforderung durch unangenehme gefuhle*"），北京：新華書店，2004。

〔德〕約瑟夫·皮珀（Josefpieper）著，劉森堯譯，《閑暇：文化的基礎》（"*Leisure: The Basis of Culture*"），北京：新星出版社，2005。

〔英〕Craig Clunas: "*Superfluous Things: Material Culture and Social Status in Early Modern China*" (1991 by Polity Press in association with Basil lackwell, Oxford) Duke University Press, 1996.

〔英〕Richard Vinograd: "*Boundaries of the self: Chinese portraits,1600-1900*" Cambridge [England]; New York, NY, USA: Cambridge University Press, 1992.

四、單篇論文、學位論文與演講類

期刊、會議與專書論文

小川環樹，〈五柳先生傳と方山子傳〉，《中國古典研究》，第 13 期，1965。

王正華，〈傳統中國繪畫與政治權力——一個研究角度的思考〉，《新史學》，卷 8 第 3 期，1997 年 9 月。

王正華，〈「聽琴圖」的政治意涵：徽宗朝院畫風格與意義網絡〉，《國立台灣大學美術史研究集刊》，第 5 期，1998 年 3 月。

王正華，〈藝術史與文化史的交界：關於視覺文化研究〉，《近代中國史研究通訊》，第 32 期，2001 年 9 月。

王正華，〈女人、物品與感官慾望：陳洪綬晚期人物畫中江南文化的呈現〉，《近代中國婦女史研究》，第 10 期，2002。

王鳳霞，〈憂生意識與及時行樂——漢代詩歌價值取向溯源〉，《河南教育學院學報（哲學社會科學版）》，2002 年 04 期。

王學玲，〈不可侵犯的懺語——明清之際自敘傳文的諧謔與悔愧〉，《淡江中文學報》，第 13 期。

毛文芳，〈養護與裝飾——晚明文人對俗世生命的美感經營〉，《漢學研究》，卷 15 第 2 期，1997 年 12 月。

毛文芳，〈物的神話：晚明文震亨《長物志》的物體系論述〉，《中國文哲研究集刊》，第 20 期，2002 年 3 月。

毛文芳，〈自我認同的困惑——明清文人自題像贊初探〉，收入彰化師大國文系主編《『中國詩學會議』學術會議論文集》，台北：萬卷樓，2002 年 12 月。

毛文芳，〈「拂拭零縑讀艷歌」：清代『張憶娘簪華圖』題詠再探〉，《中正大學中文學術年刊》，第 6 期，2004 年 12 月。

毛文芳，〈卷中小立亦百年——清初《張憶娘簪華圖》之百年閱讀〉，收入《『通俗文學與雅正文學』第五屆全國學術研討會論文集》，台北：新文豐出版社，2005。

毛文芳，〈一則文化扮裝之謎：清初〈楓江漁父圖〉題詠研究〉，《清華學報》，36 卷第 2 期，2006 年 12 月。

包根弟，〈論元代題畫詩〉，《古典文學》，第 2 集，1980 年 12 月。

衣若芬，〈北宋題人像畫詩析論〉，《中國文哲研究集刊》，第 13 期，1998 年 9 月。

衣若芬，〈北宋題仕女畫詩析論〉，收入鍾彩鈞主編，《傳承與創新——中研院文哲所十周年紀念論文集》，台北：中研院文哲所籌備處，1999。

衣若芬，〈題畫文學研究概述〉，《中國文哲研究通訊》，10 卷第 1 期，2000 年 3 月。

衣若芬，〈「瀟湘」山水畫之文學意象情境探微〉，《中國文哲研究集刊》，第 20 期，2002 年 3 月。

衣若芬，〈漂流與回歸：宋代題「瀟湘」山水畫詩之抒情底蘊〉，《中國文哲研究集刊》，第 21 期，2002 年 9 月。

衣若芬，〈瀟湘文學與圖繪中的柳宗元〉，《零陵學院學報》，23 卷第 1 期，2002 年 9 月。

衣若芬，〈「江山如畫」與「畫裡江山」：宋元題「瀟湘」山水畫詩之比較〉，《中國文哲研究集刊》，第 23 期，2003 年 9 月。

衣若芬，〈不繫之舟：吳鎮及其「漁父圖卷」題詞〉，收入中研院文哲所，《元明文人之自我建構與審美風尚》學術研討會，2004 年 12 月 16 日。後刊登於《思與言》，卷 45 第 3 期，2007 年 9 月。

朱崇儀，〈女性自傳：透過性別來重讀／重塑文類？〉，《中外文學》卷 26 第 4 期，1997 年 9 月。

余輝，〈十七、十八世紀的市民肖像畫〉，《故宮博物院院刊》，第 3 期，2001。

呂海春，〈長眠者的自畫像——中國古代自撰類墓志銘的歷史變遷及其文化意義〉，《中國典籍與文化》，1990 年 03 期。

李孝悌，〈士大夫的逸樂——王士禛在揚州（1660-1665）〉，《中央研究院歷史語言研究所集刊》，第 76 本，第 1 分，2005 年 3 月。

李栖，〈唐題畫詩初探〉，《高雄師大學報》，第 5 期，1994 年 3 月。

李國安，〈明末肖像畫製作的兩個社會性特徵〉，《藝術學》，第 6 期，1991 年 9 月。

李霖燦，〈故宮博物院的圖像畫〉，《故宮季刊》，5 卷第 1 期，1970 年秋季號。

巫仁恕，〈清代士大夫的旅遊活動與論述——以江南為討論中心〉，《中央研究院近代史研究所集刊》，第 50 期，2005 年 12 月。

何綿山，〈王漁洋與禪〉，《齊魯學刊》，第 2 期，1995 年 02 期。

青木正兒，〈題畫文學の發展〉，《支那學》，9 卷第 1 號，1937 年 7 月。

青木正兒撰，馬導源譯，〈題畫文學の發展〉，《大陸雜誌》，3 卷第 10 期，1951 年 11 月。

吳笛，〈論東西方詩歌中的「及時行樂」主題〉，《外國文學研究》，2002 年 04 期。

吳智和，〈明人習靜休閒生活〉，《華岡文科學報》，第 25 期，2002 年 3 月。

周杉，〈文學聲譽的涵義〉，《九州學刊》，3 卷第 2 期，1989 年 6 月。

胡藝，〈禹之鼎年譜〉，《朵雲》，總第 3 期，1982。

班榮學、劉霽合撰，〈縱情享樂的文化背景與躊躇徘徊的思想淵源──中英「及時行樂詩」之比較研究〉，《西安電子科技大學學報（社會科學版）》，2005 年 01 期。

陳冰，〈中西詩歌中「及時行樂」主題的文化背景比較〉，《淮陰師範學院學報（哲學社會科學版）》，1995 年 01 期。

陳平原，〈晚清教會讀物的圖像敘事〉，發表於「文化場域與教育視界──晚清至 1940 年代」國際學術研討會，台灣大學，2002 年 11 月 7-8 日。

崔少元，〈文藝復興‧及時行樂‧英國詩歌〉，《山東外語教學》，1997 年 03 期。

曹淑娟，〈從自敘傳文看明代士人的生死書寫〉，《古典文學》，第 15 期，2000 年 5 月。

曹萌，〈論李贄與明末及清代自傳體小說〉，《古今藝文》，卷 29 第 3 期，2003 年 5 月。

傅立萃，〈有關中國繪畫贊助的研究〉，《中央大學文學院人文學報》，第 15 期，1997 年 6 月。

華人德，〈明清肖像畫略論〉，《藝術家》，第 218 期，1993 年 7 月。

楊開達，〈論古代文人的號、自況、自題像贊的文化內涵〉，《雲南師範大學學報（哲學社會科學版）》，2001 年 02 期。

楊玉成，〈小眾讀者：康熙時期的文學傳播與文學批評〉，中央研究院《中國文哲研究所集刊》，第 19 期，2001 年 9 月。

楊玉成，〈建構經典：王漁洋與文學評點〉，發表於「王士禛及其文學群體」學術研討會，2004 年 5 月 27 日，台北：中研院中國文哲研究所。

趙白生，〈「我與我周旋」──自傳事實的內涵〉，《北京大學學報》，39 卷，2002 年 04 期。

虞君質，〈中國畫題跋之研究〉，《故宮季刊》，1 卷第 2 期，1966。

鄭文惠，〈元代題畫詩研究──以花木蔬果為主〉，《國科會專題研究報告》，1995。

鄭文惠，〈身體、慾望與空間疆界──晚明《唐詩畫譜》女性意象版圖的文化展演〉，《政大中文學報》，第 2 期，2004 年 12 月。

蔣寅，〈進入「過程」的文學史研究──《王漁洋與康熙詩壇》導論〉，《山西大學師範學院學報》，2001 年 01 期。

魯亮，〈及時行樂與汲汲立身──上古詩賦兩種價值取向的離合〉，《社會科學戰線》，2001 年 01 期。

劉焯，〈禹之鼎李藩合作王士禛小像〉，《收藏家》，總 15 期，1996。

劉焯，〈關於「禹之鼎李藩合作王士禛小像」之答疑〉，《朵雲》，第 51 集。

謝麗霓，〈舊夢回環二十年　碧雲紅樹故依然──記翁方綱題張道渥摹《漁洋先生秋林讀書圖》〉，《滄桑》，2001 年 05 期。

戴麗珠，〈清代婦女題畫詩〉，《靜宜人文學報》，第 3 期，1991 年 6 月。

顧紅，〈記芬陀利室所藏『王漁洋柳洲詩話圖』〉，《文獻》，第 3 輯，1993 年。

Wu Hung（巫鴻），"Emperor's Masquerade-'Costume Portraits' of Yongzheng and Qianlong," Orientations 26:7, July/August 1995.

學位論文

沈兆嬙，《後設小說式的自傳：勞倫斯‧史坦恩的崔士坦‧仙地傳研究》，台北：國立台灣大學外文研究所碩士論文，1988。

廖卓成，《自傳文研究》，台北：國立台灣大學中文研究所博士論文，1992。

楊玉成，《陶淵明文學研究──語言與民間禮儀的綜合分析》，台北：國立政治大學中文研究所博士論文，1993。

Wang, Cheng-hua（王正華），"Material Culture and emperorship the shaping of imperial roles at the court of Xuanzong (r.1426-35)" New Haven, Conn Yale university 1998.

李姵詩，《詩畫兼能為寫真──禹之鼎詩題式肖像畫研究》，台北：國立台灣師範大學藝術研究所碩士論文，2004。

演講

郭靜云博士演講，〈肖像定義與其範圍輪廓〉，時間：2005.06.20 2:00-400p.m.，地點：國家圖書館。

張宏生教授演講，〈康熙揚州詞事與清詞復興〉，時間：2005 年 12 月 7 日，6:30-8:30p.m.，地點：國立中正大學中文系。

Professor Craig Clunas 系列講座之一：
"Heaven, Earth and Man in Ming Visual and Material Culture"
時間：2006 年 3 月 28 日，2:00-4:30pm，地點：臺大文學院二樓會議室。

Professor Craig Clunas 系列講座之二：
"Visual and Material Cultures of Text in the Ming"
時間：2006 年 3 月 31 日，2:00-4:30pm，地點：臺大文學院二樓會議室。

附圖目錄

※說明：各幀附圖圖版所徵引之典籍畫冊，僅列書名，關於編（撰）者與出版資料，敬請參見本書〔參考文獻〕。

○彩色頁

○導論編

I　觀看自我：明人的畫像自贊

II　樂此不疲：金農的畫像自題

V 長鬣飄蕭、雲鬟窈窕：陳維崧〈迦陵填詞圖〉題詠

VI 揄揚聲譽：王士禛的畫像題詠

國家圖書館出版品預行編目資料

圖成行樂：明清文人畫像題詠析論

毛文芳著. – 初版. – 臺北市：臺灣學生，2008.01
面；公分

ISBN 978-957-15-1392-8(精裝)
ISBN 978-957-15-1391-1(平裝)

1. 文人畫　2. 人物畫　3. 畫論　4. 明清史

944.5　　　　　　　　　　　　　　　　96025750

圖成行樂：明清文人畫像題詠析論 (全一冊)

著　作　者：毛　　　　　文　　　　　芳
出　版　者：臺　灣　學　生　書　局　有　限　公　司
發　行　人：盧　　　　　保　　　　　宏
發　行　所：臺　灣　學　生　書　局　有　限　公　司
　　　　　　臺北市和平東路一段一九八號
　　　　　　郵 政 劃 撥 帳 號：00024668
　　　　　　電　話：(02)23634156
　　　　　　傳　眞：(02)23636334
　　　　　　E-mail：student.book@msa.hinet.net
　　　　　　http：//www.studentbooks.com.tw
本書局登
記證字號　：行政院新聞局局版北市業字第玖捌壹號
印　刷　所：長　欣　印　刷　企　業　社
　　　　　　中和市永和路三六三巷四二號
　　　　　　電　話：(02)22268853

定價：精裝新臺幣九○○元
　　　平裝新臺幣八○○元

西　元　二　○　○　八　年　一　月　初　版